上 戏剧范型 摹仿范式卷

摹仿范式卷

戏剧范型
——20世纪戏剧诗学

张兰阁 著

无论是古希腊的露天剧场还是中国古代的勾栏瓦舍，戏剧都是充满酒神精神的全民**节日庆典**；而当现代人的感官逐渐被文化工业的产品所充塞，戏剧的精神**超越价值**就日益得到凸显——

　　它不是古登堡文化（印刷），不是第二媒介（传媒），也不是罐头艺术（影视），它是**身体在场的活人与在场者现场交流**的艺术。它所具有的**消耗、交际、象征交换和仪式功能**，足以帮助现代人超越网络的栅格式生存，重获古代广场的**群体狂欢体验**。

<p align="right">——题记</p>

总目录

摹仿范式卷

导　论：为何要做范型研究
关于摹仿范式的说明
第一章　戏剧性戏剧（悲剧/喜剧）
第二章　散文体戏剧
第三章　时空心理剧（回忆剧）
附：本书的体例与研究方法

象征范式卷

关于象征范式的说明
第四章　象征主义戏剧
第五章　表现主义戏剧
第六章　精神分析剧
第七章　契诃夫戏剧

寓意范式卷

关于寓意范式的说明
第八章　史诗剧
第九章　存在主义戏剧
第十章　政治剧
第十一章　现代滑稽剧
第十二章　寓言剧（怪诞剧）
未名湖空白书页的书写（后记）

摹仿范式卷 目录

导　论：为何要做范型研究 (1)
　关于摹仿范式的说明 (17)
第一章　戏剧性戏剧（悲剧/喜剧）(21)
　第一节　悲剧：英雄与即将解体的世界 (29)
　第二节　喜剧：丑角与尚未生成的世界 (49)
　第三节　分裂情境与锁闭式结构 (65)
　第四节　戏剧性结构的内在矛盾与张力 (85)
第二章　散文体戏剧 (97)
　第一节　正剧：普通人的日常风俗世界 (104)
　第二节　抒情情境与情调曲线 (118)
　第三节　织体结构和场面蒙太奇 (134)
　第四节　导演：舞台艺术的二度创作 (153)
第三章　时空心理剧（回忆剧）(171)
　第一节　往事萦回的记忆世界 (178)
　第二节　回忆活动和心理的层次 (190)
　第三节　心理时空与心灵美学 (207)
附：本书的体例与研究方法 (228)

【释题】 本书的"范型"是指具有一定**典范意义和标准手法的**戏剧类型。鲍·托马舍夫斯基认为,"每一个历史时期,每一种文学流派,都有自己必须遵守的标准手法,代表文学类别和文学潮流的风格"。这种情况也完全适用于戏剧。

戏剧范型包含两种情况,一是戏剧史上具有影响的戏剧流派。它们是一定戏剧思潮的产物,具有自己的语义结构(微语义域),这类我称之为**语义范型**;第二种情况是,范型主要体现为结构形式,与思潮关系不大,对语义的要求比较宽泛。它的标准手法具有很强的兼容性(可为不同的流派所共用),这种情况我称为**结构范型**。

语义范型和结构范型可以兼容。如悲剧喜剧都是语义范型,但都可以和戏剧性戏剧(结构范型)兼容。不同的范型还可以融合形成新的范型。

本书在范围上限定在刚刚过去的20世纪。在戏剧形态上,包括所有**现代主义**戏剧以及致力于现代性叙述的**现实主义**戏剧。

(更详尽的学术信息请参看本卷附录"本书的体例与研究方法")。

(本书为全国艺术科学"十五"规划2001年度文化部项目)

导论：为何要做范型研究？

DAOLUN

不能把一种方式折合成另一种方式……，每一种表义方式在这种类型里都可以成为典范。

——托多罗夫

将世界文学宝库中的财富——用同一尺度去衡量，用同样模子去压铸，那将是一种野蛮无比的理论。

——莱因哈特

世界上永远不存在着一种正确的统一的审美规范，因而也不存在着统一的评价标准。

——费·沃季奇卡

导论：为何要做范型研究？

2007年，西方话剧进入中国一百年。

早在上世纪的50年代，美国文化学者丹尼尔·贝尔就提出"世界文化"的概念。他注意到，"世界的界限已被打破"，"契诃夫、斯特林堡、贝克特等人戏剧作品同时在伦敦、纽约、柏林、法兰克福、华沙和几个大陆数以百计的其他城市上演"，文中没有提到中国。然而事隔30年，贝尔说的世界戏剧在开放的中国就都出现了。在上世纪80年代到2000年这20年里，仅仅在北京的几个主要剧场——首都剧场、人艺小剧场、青艺剧场、中戏剧场、儿童剧院——就演出了布莱希特、萨特、加缪、日奈、品特、雅里、贝克特、尤奈斯库等人的上百部作品，包括了从现实主义到现代主义到后现代主义的各种流派。可以说，西方世界近一个世纪的戏剧精华在北京剧坛得到了浓缩式的展演。和全国众多的大中城市相比，北京率先成了"世界的展览厅"的一个分会场，"对任何想望世界文化的人开放"（贝尔）。

20世纪的世界戏剧有一个重要的变化，那就是向范型化方向发展。你无法把这些不同风格的戏剧用一个共同的模式来框定。它意味着，无论是理论和实践戏剧

现代戏剧之父易卜生

彼得·布鲁克

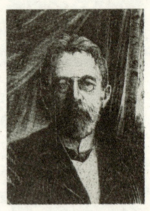
安·巴·契诃夫

斯坦尼斯拉夫斯基

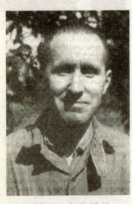
贝布托·布莱希特

都处于多样化的选择之中。在今天，如果某个初学者来到戏剧殿堂，他会惊异地发现，这里将像古罗马的万神殿一样矗立着斯坦尼斯拉夫斯基、布莱希特、契诃夫、曹禺、布鲁克、阿尔托……等众多的戏剧大师的"雕像"，这里没有最高的山峰，而是"千高原"。每一个大师都构成了独立的山峰，每一座山峰上都铭刻着不同的戏剧铭文。在这群峰耸立的戏剧场上，永恒的规律和最高的价值不复存在，现代的世界戏剧舞台好比古代的狂欢节，不断地进行着加冕/脱冕的狂欢仪式。从19世纪末到21世纪初的100年间，各种流派（范型）你方唱罢我登场，每一种都是临时的国王。**一部现代戏剧史，就是各种流派（范型）不断竞争和更替的历史。**

多样的戏剧实践对传统的戏剧理论造成了冲击。传统戏剧理论是一种普泛的理论，它致力于普通规律和本质问题的追问（要求能够概括所有现象）。这种思维对于20世纪之前的戏剧是可行的，尽管此前也出现过古希腊命运悲剧、古典主义戏剧、莎士比亚戏剧等多种流派，但一种布莱希特称之为"戏剧性戏剧"的基本形式被戏剧共享，这种形式如一个通用的酒瓶，可以装下不同时代、思潮的新酒。然而，20世纪戏剧发展的范型化使这种传统难以为继。仅以戏剧的本质认识而论，亚里士多德主

张戏剧摹仿行动,梅特林克却主张静态剧,布伦退尔提出"**意志的冲突**",契诃夫却追求日常生活情调;阿契尔提出"**激变**"说,而《等待戈多》却出现了循环结构。[1]

走马灯式的戏剧实践似乎有意和普泛理论较劲,每当理论给戏剧辟个疆界,就有实践者出来打破这个疆界。理论家就像海边那些试图在海滩上建立城堡的孩子,刚刚煞费苦心地构建了一个沙石城堡,就被戏剧实践的滔天波浪给冲垮了。于是,理论不得不一次次挪动戏剧的界桩以适应变化。60年代的格洛托夫斯基,曾将戏剧的本质归结为"演员和观众",但我认为这个说法也只针对贫困戏剧有意义,因为任何表演艺术都有观众与演员。

戏剧实践的多样化以及由此带来的理论的尴尬,其实是社会发展专业化趋势的反映。在今天,福特的标准化时代已经过去。我们面临一个**多样化的、专业分工越来越细的时代。各专业分工之间"不可通约"成为主要矛盾**。"不可通约"见之于以下状况:一个最老到最权威的川菜厨师,对于粤菜可能不知就里;而一个终身制造坦克车的工程师,可能对豪华轿车知之甚少。同样,

[1] 在2003年第2期《戏剧》杂志上,就有四篇文章并列了四种戏剧观念:"东方的"(穆努什金)、"环球旅行"(格洛托夫斯基)、"动作和意象"(勒考尔)、"世界拼图"(布鲁克)。

田汉主编的《戏剧春秋》　　抗战时期创刊的《战时演剧》　　《新演剧》书影

[1] 迪伦马特:《戏剧问题》,《外国现代剧作家论剧作》,152页,刘安义译,中国社会科学出版社,1982。

[2] 同上。

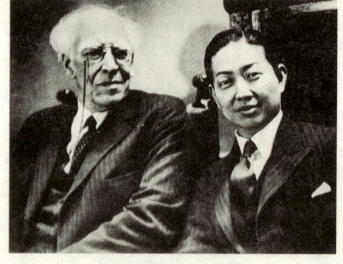

梅兰芳与斯坦尼斯拉夫斯基

如果我们把球类看做体育中的一个赛类,乔丹可以在篮球的世界里成为空中飞人,而在高尔夫球的比赛中却成绩平平——精细分工消灭了"通吃"人才,使那些同一行业不同方向的人相互成了外行。具体到戏剧中,一个通晓斯坦尼体系的专业人士,不能说他也同样熟谙布莱希特;而使用象征主义语汇的人,完全可能对机遇剧懵然无知——一个范型有它自身以外无法说明的东西。

"单一的风格不再有了,而只能有多种风格"——迪伦马特大声宣告。

他列举了布莱希特、艾略特等多位大师的戏剧后,发布了一个惊人的结论——

迪伦马特

> 亚里士多德的戏剧艺术在这种戏剧艺术中也许是仅仅可能有的诸种戏剧艺术中的一种。[1]

鉴于此,他指出:"值得谈论的不是某一特定舞台的戏剧艺术,而是探讨……各种表现可能性的戏剧艺术。"[2]真是惊世骇俗之论!特别对于我,它就像暗夜里

的一道闪电,照亮了此前模糊的东西。在我的阅读经历中,经常令我困扰的情况是,此流派和彼流派在追求上南辕北辙,此大师与彼大师的观念针锋相对。然而它们都在戏剧经典的殿堂里并肩而坐(享受着至高的地位)。如果强行把它们放到一个理论的坩埚里,它们就会丧失个性,它们似乎全都不承认共同规律。"各种表现可能性",对这个问题给出了答案,也为我的范型研究提供了基础。

范型研究针对具体的戏剧范型。如果传统研究寻求戏剧的普遍规律,范型研究则致力于范型之间的差异——使范型成为自身区别于其他范型的东西。打个比方,如果概论研究是百货商店,范型研究就是品牌专营。范型研究并不放弃规律,只是它寻找的是福柯意义上的局部规律,是利奥塔的微型叙事,是范型内部各文本之间的共同规则。如果这些规则就是剧作法,这样的剧作法就不是一部——每个范型都有自己的剧作法。

范型研究不是标新立异,它是我们时代的一种文化宿命。**随着人类认识视野和视点的改变,所有以绝对面目**

莎士比亚故乡埃文河畔的斯特拉特福镇的戏剧演出

摹仿
范式
卷
MOFANGFANSHI

《戏剧》月刊书影

《戏剧时代》创刊号

[1] 参见田本相主编：《中国现代比较戏剧史》，117页，文化艺术出版社。

[2] 作品的艺术价值存在于作品的物质形式中（如书），它是作品本身固有的，不以读者的接受与否而独立存在的；但作品的审美价值却存在于读者（观众）的有效介入过程中。

出现的知识和价值都变成相对的；这是早为一代思想宗师福柯、利奥塔所共同看到的。现代人的知识谱系如同长焦镜头中的物像，随着镜头的拉远视野的拓宽，那些本来处于中心地位的，渐渐变为更大系统的一部分。这也使原来以普遍真理面目出现的事物降格为相对真理——牛顿物理学是这样，写实主义也是这样。

范型研究对中国当代戏剧实践具有以下意义。

范型的研究与经典的接受 中国对外来戏剧的介绍主要经历了三个阶段，一个是上世纪二三十年代大规模的启蒙性质的剧作翻译。如1912年，北京大学教授宋春舫响应文学革命者"翻译文艺"的号召，在《新青年》上推出《近世名戏百种目》，后《戏剧》杂志、《新潮》、《小说月报》等刊物报纸副刊，大量地介绍翻译和改写本。"据不完全统计，在20年代中国剧坛，有近二十个国家的两百多个剧作被翻译出版。"[1]但二三十年代的引进高潮很快被各种运动（救亡、革命）消解。第二次是上世纪80年代的现代派戏剧介绍热潮（引发了戏剧观大讨论，导致了探索性戏剧的出现）。第三次，就是上世纪90年代前后北京舞台的世界戏剧演出。如果对这三次引进过程做个简单的回顾，就会发现，这种介绍是不系统的，是断裂的。特别在40年代至80年代之间，出现一个巨大的断裂带。现在，经过近一个世纪一代代学人的努力，西方一个世纪代表性的戏剧经典已基本被介绍过来了。这些经典成为戏剧院校和高校文科的教学资源。然而，这些被千辛万苦引进过来的经典并没有得到真正的消化。

按美学家英伽登的看法，作品的**艺术价值**和**审美价值**是两个不同的概念。[2]实现审美价值的作品，是被成功地"具体化"（解读）的作品。纵观中国对外国戏剧的翻译和接受，我们能够成功"具体化"的只是很少的部分。绝大多数是以文学形式介绍过来。就是那些演出

导论：为何要做范型研究？

《新青年》创刊号

宋春舫发表在《新青年》上的《近世名戏百种目》

《戏迷传》封面

过的作品，由于解读严重错位，实现审美价值的也很少。我们能够成功解读的是现实主义的创作，而对于被阿多诺称为"费解的"现代主义作品，我们有点囫囵吞枣，更遑论后现代戏剧。

这是因为，戏剧的发展是分阶段和类型的，而戏剧艺术的欣赏也是有台阶的。

现代主义的发展前提是充分的现实主义化（因为抽象的冲动和渴求常常产生于对写实的厌倦）。从社会发展的角度看，改革开放以前的我们还处于前现代时代，不具备接受现代性话语的语境。而现在，经过20多年的开放改革，我们有条件体会到现代性焦虑了，但其中还存在着不同文化的解释代码问题。我们不能对现实主义、现代主义、后现代及各种不同的范型做出区分；我们缺少不同的代码系统的认识(无论看什么戏剧，都一律用现实主义去生搬硬套)；我们需要一个起码的范式和范型概念。这些都需要以范型研究为基础。

导表演艺术与戏剧教育 范型戏剧的演出要以舞台人员（导表演）的阐释为前提。一部戏剧作品如果不能首先在他们那里被"具体化"，就谈不到观众的"具体

《创造社丛书·戏剧卷》

《东南戏剧》封面

化"。但戏剧工作者的阐释和选择同样需要范型研究的"元语言"。我们的戏剧理论在三四十年代是开放的。但从解放区开始,接受的基本都是"斯坦尼体系"的单一模式,在今天,在全国各省的主流的演出团体里,仍然是写实主义的一统天下。至于戏剧教育,单一的施教格局是当前戏剧教育最突出的问题。比如,在我们的艺术院校,**不仅戏文系把摹仿之外的戏剧边缘化,表演、导演、舞美等其他系也仍把摹仿视做唯一正统**。在我们的导表演系,学不到"斯坦尼"以外的其他流派的具体表

「9个剧场」思辨主题戏剧节目单

演课程(至多作为知识了解);而对于舞美灯光等各部门,如果你和他们说,他们的使命不仅是在舞台上营造真实的场景,还可以构拟一种抽象的精神境界,他们会感到很茫然……我们的戏剧教育仍然不自觉地认同着写实的霸权地位,我们缺少一个"范型戏剧"多种舞台表演体系的概念。这种定势严重地阻碍我们戏剧教育的发展和与世界接轨。

除了本体类型的多样,尚有演出形态的差异。按照王晓鹰导演对世界戏剧演出市场的认识,当代至少存在着四种戏剧演出形态:由国家主办的体现社会核心价值

的主流戏剧；以赢利为目的的商业戏剧；业内人士进行形式探索的实验戏剧；处于边缘位置的大学生演剧和社区演剧。[1]

这四种戏剧每种都有自己的价值向，它们在演出目的和功能上的差异决定了它们艺术品格上的差异。我们只能根据其各自的功能去评判得失和对戏剧的价值，而不能用统一的尺度去分辨优劣。

范型研究与戏剧奥林匹克 戏剧创作有两种方式：一种是惯例写作，一种是戏剧史写作。在惯例写作模式

[1] 目前，这四种演剧形态已经全部在中国出现，如，以主旋律戏剧、世界戏剧经典为代表的主流戏剧（国家院团）；以陈佩斯等人为代表的商业戏剧（以市场赢利为主要目的）；以林兆华工作室为旗帜的实验戏剧；处于边缘的大学生戏剧和少量社区戏剧。

[2] 如在戏剧史上写过几百部作品的作家不在少数，但这些人的地位远不如只写了几部作品的表现主义前驱毕希纳，其中每每受到现代导演青睐的《沃依采克》还是个残稿，重新拼贴它们是导演们的一个乐趣。

中，作家按常规的模式写作。他们把形式看做万用瓶，可以装不同时代的新酒。惯例写作通常是市场需求的满足（在多如过江之鲫的历代剧作家中，绝大多数都是市场作家）。戏剧史写作的标志是创新，戏剧史作家的胜出是以范型的创新为标志的。[2]

对于一个民族而言，剧作家不能都做市场作家，总有一部分人被选定（或自荐）去冲刺戏剧史，然而戏剧史上的创新是对写作惯例的再造和超越。在现代之前，创新是相对容易的事，那时的艺术类型有限，戏剧人很容易就了解他那个时代的全部艺术遗产（比如古典主义

摩登剧社的《戏剧特刊》　　田汉主编的《南国月刊》　　曹禺发表处女作的《文学季刊》

时代),但自"世界文学"时代以来,艺术冲破了国界,这使创作和接受都具有了不同的意义:新时代戏剧形成了特殊的"奥林匹克"("世界的展厅")。一个戏剧家不能离开世界文化场域孤立地创作,一部戏剧作品也不能离开世界文学从民族、地域的范围孤立地得到评价。一个作品要么是世界范围的创新,要么就不是创新。因此在当代建立一份本行业的创作清单和基本档案是必要的,因为"打破记录"首先要了解"记录"。

另一个情况是,随着20世纪帷幕的降落,人类进入了文明的秋天,各种创新几乎全部被人搞过了(未开拓的处女地几乎没有),如果体裁的美学真像人们说的,遵循流体力学的原理(总量不变,只是增删和重新组合),对于类像时代的戏剧人,不同风格的融合、拼贴、重构就成了基本的写作方式,而范型清单就是必不可少的数据库。因为,过去的100年是人类创造力最最旺盛的时代,产生了世界上最辉煌灿烂无法逾越的经典作品,它们构成了未来戏剧创新转化取用不竭的诗学武库。

范型研究与多元批评语境　范型的区分使我们看到,所谓"戏剧的共同的规律"越来越少。随着艺术目

标的改变，**在一个范型里被视为金科玉律的东西，到了另一个范型里就变成了累赘甚至"毒药"**（如反摹仿中的移情）。

多样化的实践必然产生多重评价标准。[1]而奉行多重评价标准，就是尝试用不同的眼光去看待并接纳不同的戏剧。比如，你不能用戏剧性戏剧的尺度去量布莱希特的抽象人物——按这种尺子，寓意剧都是图解；你不能以现实主义的因果关系去看荒诞派戏剧，否则荒诞派戏剧就是胡说八道；你不能用真实逻辑去解读象征戏剧，也不能到精神分析剧里去寻觅历史（如同神话里没有历史一样）——政治剧里没有典型，说唱剧里没有行动，机遇剧没有剧本——在一种范型里要求另一种范型的要素，不啻如缘木求鱼。**用一个标准去衡量一切，就如同用尺子去量粮食，用量杯去量氧气，用铸模去框架多样的生命体**。在戏剧实验中这样做，用莱因哈特的话讲，那是"非常野蛮的"。

多重标准的合法依据在于，戏剧如同它的创造者（人）一样，还没有最后生成，它还在自身发展中生成着自身评价的标准。**一切都是在历史中形成的，也必然在历史中改变**；谁也不知道未来的人是什么样子，也就没有人能揣想未来的戏剧形态。[2]

[1] 长期以来，摹仿中心的思维定势在中国创作界根深蒂固。定势的坚持者以最高权威自居。按照他们的模式，世界上只有奉行写实原则的才是戏剧，孰不知连革命戏剧和史诗剧这些正宗的马克思主义戏剧，都是意图化的戏剧。

[2] 试想，倒退100年，人们能想象今天网络的赛伯戏剧么？

上世纪初中国翻译的部分外国戏剧经典作品

巴赫金

过时与流行 在戏剧发展的特定时期,有一些范式、范型会流行、走红,有一些则会衰微、"过时"。是不是过时的范式、范型就永远丢失价值了呢?

不是的。戏剧史的风水轮是不断转动的。所谓流行是各种美学趣味自行组织排列的结果,是由"过时"烘托出来的。流行不过是某种范式、范型临时地进入审美的中心。但中心和边缘都处在变动中。在戏剧史上,中心衰落到边缘,边缘进入中心,都是经常发生的。没有哪个范型会完全地寿终正寝,只会随流行的轮子而升降沉浮。莎士比亚是16世纪的作家,但没有人比莎士比亚更现代 [1];阿里斯多芬生活在两千年前的古希腊,但他的喜剧至今仍生机勃勃。真正的艺术品同文物一样不存在过时的危险,关键是后人能否对其做出现代性的转化以及何时以何种方式向新的时代敞开的问题。[2] 对于戏剧范型的遗产价值,我比较认同巴赫金老人的看法,他在《长远的时间里》一文里提出了这样的看法——

> 在长远的时间里,平等地存在着荷马与埃斯库罗斯……陀思妥耶夫斯基。因为在长远的时间里,任何东西都不会失去踪迹,一切面向新生活而复苏,在新时代来临的时候,过去所发生的一切,人类所感受过的一切,会进行总结,并以新的含义进行充实。[3]

[1] 据业内人士统计,2008年北京举行"第三届国际戏剧节——永远的莎士比亚",仅北京舞台就出现了六台《哈姆雷特》。

[2] 那种眼睛只盯着流行轮子的人,是依循傻子吃饺子的逻辑。傻子吃了很多饺子,最后一个吃饱了,他很后悔地说,早知这样,只吃这一个就好了。

[3] 《巴赫金文集》第四卷,钱中文译,373页,河北教育出版社,1998。

为此，我同时"欣赏"迥然不同的戏剧。在这本书中我把斯坦尼斯拉夫斯基和布莱希特、契诃夫和斯特林堡相提并论，并尝试用他们不同风格的文本拼成20世纪戏剧"美丽的马赛克"。因为，按照哲学家罗蒂的看法，一切艺术（包括戏剧）都不具有发现真理的功能，而只是一种对于更好生活的乌托邦叙述。以这样的认识出发，**戏剧就如一张供戏剧人自由挥洒想象力的图纸，而戏剧人也将变成不断地推石上山的西西弗斯**。因为，"乌托邦的实现，以及构想更多的乌托邦，乃是一个永无止境的过程"[1]。

[1] 罗蒂：《偶然、反讽与团结》，8页，徐文瑞译，商务印书馆，2003。

前景展望 我们的戏剧正处在中国历史上最有希望的时期。经过百年戏剧华诞（2007），中国话剧已经度过启蒙期（世纪初）、断裂期（"文革"）和危机期，进入开花结果的繁荣期。这既是一代代戏剧人不断播火的结果，更体现了戏剧生态上的历史性变化（中国人终于摆脱了饥寒交迫的求温饱状态）。更值得指出的是，经过30年

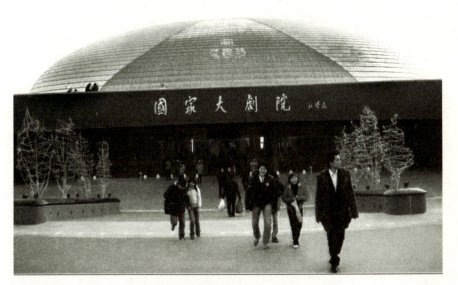

中国北京21世纪的剧院——国家大剧院

高校大面积招生，改革开放的中国培养了无比庞大的知识群体，这些大学生正在成为话剧这门知识艺术最坚实的观众基础。目前，随着国家部委、剧协对大学生戏剧素质教育的加强，[1] 大学生戏剧节风靡全国各地，艺术院校、大学生剧社像雨后春笋一样成批涌现，看戏（特别是演戏）已经成为当代大学生和社会照面，激发和挖掘自我潜质的"成人"仪式，这些全新的生态元素和美学渴望预示着中国戏剧必有崭新的未来！[2]

因此，如果2000年的舞台上还只是"晨光熹微"（本人2000年曾在《文艺报》上刊载过一篇题为"晨光熹微的北京戏剧舞台"的文章），2008年的今天已经是"红日喷薄"。我预计，不出十年，中国话剧市场必将从北京上海的中心突围，新的演剧体制将在外省形成遍地开花的局面，届时，中国戏剧的天空必定是彩霞满天。

但愿本书能为登上"新世纪戏剧之旅"的戏剧人提供一个有用的工具箱。

我相信，新的观众群体和戏剧人一定能在新的历史语境中书写出"戏剧新约"——创造出中华民族自己的戏剧范型。

[1] 教育部、文化部、财政部联合发起"高雅艺术进校园"活动已经历时3年，仅国家话剧院演出的《哥本哈根》就已超过百场。这个活动是近年国家在教育领域最有价值的活动，其意义相当于戏剧的奥运火炬传递。

[2] 在本人参加的几次全国和外省的大学生戏剧节中，当代大学生在戏剧美学上的创新能力令人惊叹。在多元文化和网络思维语境中成长的新一代，并不像人们想象的那样无知，其对戏剧艺术的感觉深度和对多种艺术媒介元素的整合能力，远远高出我们。

关于摹仿范式的说明

摹仿范式是戏剧中最古老的范式。

戏剧范式的分化始于现代主义运动,此前是一个漫长的范式混合时代。当时摹仿标准还处于非常宽泛的阶段,即在总体摹仿的基础上,适当地混合一些象征与寓意,都是允许的。比如,在古希腊命运悲剧、浪漫主义中有浓郁的象征成分;古典主义、歌德和席勒戏剧中有很强的寓意的成分;而像莎士比亚这样"属于一切时代"的作家,则常常站在不同范式之间。

摹仿范式按照"可然律"、"或然律"来表现社会,它的美学理想是对生活镜子般的真实反映(镜子说)。但实际上这个尺度弹性很大。从埃斯库罗斯到莎士比亚,从莫里哀到果戈里,摹仿的尺子不断调整。其实,按照亚里士多德对音乐摹仿的论述,摹仿并不限于对社会生活镜子式的再现,一定的夸张和想象、讽刺和幽默都是允许的。两千年来,摹仿的范畴不断发生变迁,相继包

括了摹仿自然，摹仿自然中的美，摹仿理念和摹仿关系等多种看法，这样的范围包括各式各样的现实主义。

在戏剧表演上，摹仿范式分为两大派，一个是主张传神写意的表现派，一个是主张再现生活的体验派，前者从外部出发表现生活，后者注重内心体验。

摹仿范式以人们生活其中的世界为蓝本。但这是总的情况。具体到不同的范型，对世界观照的重心和切入的角度并不相同。

以下是戏剧摹仿对应的几种结构类型：

事件的摹仿 这是悲剧、喜剧的摹仿方法。事件的摹仿奉行时间、地点、人物高度一致的原则，围绕一个中心事件，模仿一定长度的戏剧行动。这是标准的戏剧性结构。这种结构通过移情和净化作用，令观众产生共鸣。易卜生之前的戏剧大多是事件摹仿。事件摹仿是一种表现性的摹仿。包括古希腊戏剧、莎士比亚、古典主义、歌德席勒和莫里哀的戏剧。

风俗的摹仿 通过群体生活的展览摹仿一个时代的风俗。它注重生活的"自然"和人物的"本色"，讲究"细节真实"和再现生活的"本来面目"。这种戏剧不再摹仿行动，而是摹仿生活方式，这是散文体戏剧的情况。散文体戏剧是在小说的基础上发展起来一种结构松散的戏剧。它在审美上废除了"奇"和"巧"的追求，不靠制造紧张和惊奇招徕观众，其戏剧性体现为一种内在张力和诗性情调。

散文体的变体是多场次的电影结构。

历史的摹仿　对历史事件和历史人物（生平）的摹仿。这是历史剧和传记剧的结构。这种结构无视三个整一的原则，它让"数不清的事件发生在一个人身上"，"或一个人有许多行动"（亚里士多德），它常常把和事件同时发生的许多场面共时地表现（它的多条的故事线索"像野生扭结的枝蔓"一样的不规则），它经常把个人际遇和大的历史兴衰联系起来，通过个人的命运反映一个时代的历史。如莎士比亚《亨利五世》通过一个帝王生平反映一个巨变的时代，孔尚任的《桃花扇》则通过才子侯方域和妓女李香君的曲折爱情表现明朝的覆亡历史。这种结构产生了很多天才之作，但由于过多地保留了史诗因素，篇幅太长，被亚里士多德看做是"不高明"的方法。这种结构在舞台上演出也较少，多以阅读的方式被接受。

和这一类相似的还有非历史题材的传奇故事。情节围绕着主人公的传奇经历顺序展开，结局是开放的。如从家门开始的中国戏曲《荆钗记》和俄国的《大雷雨》。

心理的摹仿　对复杂的社会心理的直观摹仿。这是时空心理剧的情况。时空心理剧是舞台现代化之后的产物。它借鉴了文学上的意识流和表现主义戏剧的成果，可以直观地将人物的内心世界在舞台上展现出来。时空心理剧的时空具有网络时空的特点，可以像电影一样自由切换场面。时空心理剧通过人物心理活动，曲折地反映社会心理和文化价值的变迁。

情景摹仿　如同从生活的大海中提取一朵浪花，摹

仿特定情境下的一段生活或心情。这是散文体戏剧的预备形式，属于插曲结构。是亚里士多德所说的"简单行动"，即"不通过突转与发现而到达结局的行动"。这种结构情境上见出了定性（规定性），但没有引起"分裂"。它的整个构成就像一段插曲（头、身、尾没有明显变化）。比如梅兰芳的名剧《天女散花》，表现天女为维摩诘生病散花过程；周信芳的《徐策跑城》，表现徐策闻到捷报后一段喜悦心情，都没有"突转和发现"。

插曲式的复杂形式是，在情境上见出有分裂和冲突，只是没有突转，结尾是开放的，如《被缚的普罗米修斯》和中国戏曲《汉宫秋》。

以上是摹仿范式基本的戏剧结构，其中史传体很少出现，插曲式比较容易把握，本卷讨论前三种范型，即戏剧性戏剧、散文体戏剧、时空心理剧。

摹仿范式卷

第一章

戏剧性戏剧（悲剧/喜剧）

XIJUXINGXIJU

【范型要素】
范式隶属：摹仿范式
兴起时间：古希腊
行动类型：冲突情境
语义对象：英雄/小丑
代表作家：莎士比亚
范型目的：载道/娱乐

第一章　戏剧性戏剧（悲剧/喜剧）

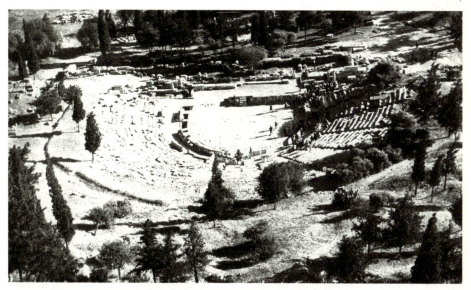

古希腊时期建于古山坡上的环形露天剧场

【范型概述】

戏剧性戏剧是戏剧史上最古老的结构范型，它奉行情节（事件）、时间、地点的高度集中原则，依靠紧张和悬念营造戏剧性审美理想，它的基本功能是摹仿一个完整的戏剧行动。

戏剧性戏剧的原始形态是悲剧与喜剧。

悲剧、喜剧产生于古希腊的酒神祭祀活动，城邦时代共同体的生活是它们存在的基础。每到春和景明的三四月份，希腊人都穿着节日盛装来到山坳间的露天剧场，在一年一度的酒神节上欣赏戏剧大赛。酒神节是全民的庆典，戏剧演出要持续五天，几万人挤到扇子形的斜坡的坚硬的石阶上，欣赏作家们奉献的新作。演员们戴着面具，穿着厚底靴子，朗诵的声音从独特的"回音壁"传出来，有一

路易十四骑马像

[1] 据说埃斯库罗斯的戏演出时,人们猛击挂在庙宇门上的盾牌,高呼:祖国、祖国!

伊丽莎白女王出巡图

种山鸣谷应的效果,演到精彩处观众的呼声惊天动地。

在伊丽莎白时代,伦敦有八个剧场(多在泰晤士河边)。宫廷、乡间别墅、酒店大厅、旅馆的院子也都可演戏。在王政时期的法国,豪华剧场可容纳六七千人,而中间站着的民众永远是观众的主体;莫里哀的剧团到处演出,受到上至国王下到民众的普遍欢迎;观众既有贩夫走卒也有路易十四那样的头面人物。在开明的政治环境下,剧场既是公众娱乐的狂欢场所,也是凝聚公众意志和文明的熔炉。[1]

戏剧性戏剧是多种艺术条件综合的产物。如果说古希腊早期的祭祀仪式、歌舞给了它最初的形式雏形;远古的神话、史诗和近代的传奇、小说赋予它以题材;英雄史观、伦理的善恶观念奠定了它人物和主题的基调;有机整体观念和线式因果思维则赋予它情节和行动的一致和事件中心原则。戏剧性戏剧的发展经历了几个最重要的阶段。古希腊歌队的形式是最初阶段,文艺复兴是其发展的成熟时期。在西班牙,"天才中的凤凰"维加创造了悲喜剧混合的形式。在英国,莎士比亚在马洛的凶杀剧基础上创造了复杂结构的悲剧和喜剧。17世纪的法国,高乃依、拉辛举起古典主义大旗,创造了严谨的悲剧形式(三一律),而莫里哀则在民间闹剧基础上,把喜剧推向高峰。19世纪,雨果的浪漫主义首先打破了古典主义的僵化模式,此后,法国相继出现了

第一章 戏剧性戏剧(悲剧/喜剧)

写实风格的宫廷场景

斯布利克的佳构剧、奥叶的情感剧、萨都的情节剧、大小仲马具有一定社会内容的戏剧；易卜生和英国作家群——王尔德、肖伯纳、高尔斯华绥、毛姆——发展出一系列铺垫、前史、延宕、巧合、激变的技巧，把戏剧性戏剧的形式推到颠峰的状态。总之，戏剧性戏剧成为严谨的结构样式，是多少世纪的剧作家不断完善的结果。

戏剧性戏剧被最早介绍到中国来。早在1913年，林纾就以《英国诗人的吟边燕语》为题，用文言译介了10部莎士比亚的悲剧喜剧。1916年，中国舞台上已经有5部莎剧以文明戏形式上演（包括了莎士比亚的四大悲剧和《维尼斯商人》的改编本）。20年代，易卜生的《玩偶之家》、《群鬼》、王尔德的《温德米尔夫人的扇子》，肖伯纳的《华伦夫人的职业》，莫里哀的《伪君子》、《太太学堂》，小仲马的《茶花女》和果戈里的《钦差大臣》（译作《巡按》）已经基本翻译过来。30年代，曹未风和朱生豪开始了对莎士比亚全集的翻译。40年代，人们开始大量翻译奥斯特洛夫斯基的悲剧喜剧，李健吾在二三十年代翻译基础上，大量翻译莫里哀的喜剧。[1] 这些翻译和演出对中国的戏剧创作产生了重要影响，其中曹禺的《雷雨》和《原野》戏剧性最强。特别是《雷雨》，作为加密的戏剧性结构，把戏剧性的悬念和紧张推到了极致。此外，郭沫若

[1] 参见田本相编《中国现代比较戏剧史》，116页/437页，文化艺术出版社，1993。

的《孔雀胆》、洪深的《赵阎王》等剧也都受到这种结构的影响。新中国成立后，戏曲也开始借鉴这种封闭的结构，把戏剧性作为戏曲艺术的最高标准，并产生了一些优秀作品和代表性剧作家。

戏剧性戏剧还拥有最丰富的理论体系。这些不同的理论从二三十年代开始陆续进入中国。30年代，田汉编译《欧洲三个时代的戏剧》，余新编译《欧洲近代剧概论》，张伯符翻译了哈密尔敦的《戏剧论》。此外，熊佛西、欧阳予倩、宋春舫、洪深、马彦祥、张庚、顾仲彝、焦菊隐都写过《编剧手册》之类普及读物。[1] 新中国成立后，亚里士多德的《诗学》、黑格尔的《美学》、阿契尔的《剧作法》、贝克的《戏剧技巧》、劳逊的《戏剧电影的理论与技巧》、马丁·艾斯林的《戏剧剖析》等等以概论面目出现的理论书籍，都陆续介绍过来。在此基础上，中国本土还产生了自己的本体理论，其中最有代表性的是谭霈生的《论戏剧性》，此外，顾仲彝、程孟辉、任名生对戏剧结构、悲剧史和现代悲剧的研究，也都很有创见。

[1] 参见田本相编《中国现代比较戏剧史》，668页/680页。文化艺术出版社，1993。

中世纪英格兰街头盛大的赛会场面

第一章 戏剧性戏剧(悲剧/喜剧)

戏剧性戏剧在戏剧家族具有原型的地位。希腊以降,它曾成功地兼容过莎士比亚戏剧、古典主义、浪漫主义、哲理剧、问题剧等多种流派。在风俗剧之前,历史上任何一个流派登上剧坛,都要用这个万能瓶来装他们的语义新酒。20世纪以来,众多的现代派戏剧纷纷出现,这使戏剧性戏剧的霸主地位开始动摇,然而戏剧性戏剧并未因此停止发展,它仍以极强的兼容性,不断和其他语义结合产生新的范型(流派)。总之,无论作为继承的基础,还是作为反叛和创新的坐标,戏剧性戏剧都是戏剧发展必不可少的参照系。

悲剧、喜剧的成熟形式集中体现了戏剧性戏剧的结构特性[1](亚里士多德讨论悲剧的时候,曾做过"复杂行动"和"简单行动"的区分,其中包括突转的复杂行动就是戏剧性戏剧)。因此,本章把悲剧、喜剧(结构范型)和戏剧性戏剧(语义范型)放在一起进行研究。其中一二节研究悲剧、喜剧的语义结构和美学差异,三四节研究戏剧性结构(属两者共有)的诗学特征。

[1] 悲剧、喜剧本身拥有多种结构,但戏剧性结构是其最高的诗学成果。

戏剧性戏剧的研究成果已很丰富。但理论化程度并不充分（如关于戏剧功能的认识），出于整体研究的需要，本人仍要对其基本问题和范畴做出界定、梳理和补充。

> 本章分析采用的主要剧目文本：
> 莎士比亚：《哈姆雷特》、《李尔王》（朱生豪译）
> 　　　　　《温莎的风流娘们儿》（朱生豪译）
> 易卜生：《玩偶之家》、《群鬼》（潘家洵译）
> 王尔德：《温德米尔夫人的扇子》（钱之德译）
> 肖伯纳：《华伦夫人的职业》（李健吾译）
> 莫里哀：《伪君子》、《太太学堂》（李健吾译）
> 曹　禺：《雷雨》

中世纪的戏车演出场面

第一节
悲剧：英雄与即将解体的世界

长期以来，关于悲剧、喜剧的范畴非常混乱，这些混乱严重影响了人们对悲喜剧特性的认识，也障碍着悲喜剧理论的发展。鉴于此，本节将专门讨论以下问题：作为体裁的悲剧（文体特征）；作为戏剧功能与审美范畴（悲剧性）；悲剧精神。

一、作为体裁的悲剧

悲剧体裁与卡塔西斯 在戏剧发展的两千多年的历史中，关于悲剧体裁特性有很多不同的说法。其中亚里士多德的说法最具权威性——

亚里士多德

> 悲剧是对一个严肃、完整、有一定长度的行动的摹仿……摹仿方式是借动作来表达……借引起怜悯与恐惧来使这种感情得到陶冶。[1]

这段定义主要涉及了两个问题。第一个是悲剧的基本体例。其中"行动"规定了悲剧的摹仿对象，"严肃"涉及了题材的美学特性，而"完整"涉及了悲剧的情节整一，"长度"涉及演出时间，"动作"则规定了戏剧的摹仿的媒介。第二个问题涉及到"净化"理论，即"借引起怜悯与恐惧来使这种感情得到陶冶"[2]。这就是著名的"卡塔西斯效果"。根据罗念生的考察，它最早在古希腊是医学术语，是指用自然力和药物力把有害之物排除体外，亚里士多德借指一种具有宣泄作用的心理效应，是说悲剧具有净化人心灵和精神保健的作用。

亚里士多德一言九鼎。两千年来人们只要谈到戏剧，

[1] 亚里士多德：《诗学》，19页，罗念生译，人民文学出版社。

[2] 在《诗学》的第13章，亚里士多德这样解释"怜悯"与"恐惧"，"怜悯是由于一个人遭受不应该遭受的厄运而引起的，恐惧是由于这个这样遭受厄运的人与我们相似而引起的"，由于"不该遭受"，引起了同情心，因为"与我们相似"，而担心殃及自身。

悲剧之父埃斯库罗斯

悲剧作家欧里庇得斯

无不引用这个定义。但也有人认为不够周延。比如布拉德雷就不满意用"严肃"来界定悲剧行动,因此,他用"异乎寻常的痛苦和灾难"来重新界定悲剧的行动特征(别林斯基也有类似的看法,认为"劫运是悲剧的基础和实质")。应该说,这一修正是正确和必要的。因为正剧的行动也是严肃的,用严肃还不能把悲剧和正剧区分开。但黑格尔对"严肃行动"和"痛苦和苦难"的限定都不满意,他又提出了"形成悲剧动作情节的真正内容意蕴"问题,进一步为"悲剧的意蕴"规定了具体内容,这是一些"在人类意志领域内"的"伦理性实体",它们"首先是夫妻、父母、儿女、兄弟姊妹之间的亲属爱;其次是国家的政治生活……其三是宗教生活"。

接下来,黑格尔又对这个问题作出如下总结——

> (这些实体内容)是对现实生活的利益和关系的积极推进。真正的悲剧人物就要有这些优良品质。他们完全是按照原则所应该做到而且能够做到的人物……在这种形式里意志以及所实现的精神实体就是伦理性的因素。[1]

就是说,不是所有"严肃"和"痛苦"行动都是悲剧行动,只有体现了人伦、政治、宗教内涵的"优良品质",对现实生活具有"积极推进"作用的,才可作为悲剧的内容。意蕴的限定还直接影响到审美。黑格尔反对不加区分的怜悯和恐惧。他认为,观众不能对任何悲惨事件都表示怜悯。怜悯和恐惧都应该是有原则的,"人应该恐惧的并不是外界的威力和压迫,而是伦理的力量",只有它,才"是永恒的颠扑不破的真理"。[2]

[1] 黑格尔:《美学》第三卷,下册,284页,朱光潜译,商务印书馆,1984。

[2] 同上书,288页。

第一章 戏剧性戏剧(悲剧/喜剧)

黑格尔的说法抓住了悲剧内涵的实质,得到后世学者的赞同,丹麦哲学家克尔凯郭尔提出了类似的看法。他说,"在古代悲剧中,行动本身具有一种史诗的因素。……他仍然相信物质的决定因素,相信国家、家庭,相信命运。这种特质的决定因素是希腊悲剧中实质性的重大因素,是它的本质特征"[1]。考察一下悲剧的历史,克尔凯郭尔与黑格尔的判断是合乎实际的。

"卡塔西斯"的理论也有发展。它的升级版本是由弗洛伊德完成的。他认为可以把"卡塔西斯"更详细地"描述成开发人的情感在生活中快乐或享受源泉的问题",对此他解释道,"关键问题是通过宣泄而摆脱自己的感情的过程,由此产生的愉快一方面是彻底发泄而带来的放松,另一方面是随着而来的性兴奋"。他进一步指出,观看悲剧可以"放纵平时在宗教、政治、社会和性方面压抑着的冲动",让自己的情欲"在舞台上表现的重大社会生活场景中任意地发泄"[2]。弗洛伊德的学说从医学和性的角度解

[1] 索伦·克尔凯郭尔:《现代戏剧的悲剧因素中反映出来的古典戏剧的悲剧因素》,载《或此或彼》下册,143页,阎嘉译,四川人民出版社,1998。

[2] 弗洛伊德:《戏剧中的变态人物》,孙庆民译,《弗洛伊德文集》第四卷,348-349页,长春出版社,1998。

小仲马《茶花女》中的情感场面

释了宣泄。观众通过对所仰慕的英雄的认同，随着他们上天入地，与他们产生情感上的共鸣。而人物的厄运对观众则有一种"豁免"的效果——观赏悲剧使那些压抑自己英雄梦想的人，经历冒险刺激而不承受实际的痛苦和恐怖，因为英雄替他们承受了苦难和灾祸。

除了意蕴与净化，悲剧还具有如下定性——

悲剧的美学要素主要是崇高。根据布拉德雷的说法，崇高是指数量、体积、力量上的"超乎寻常"，能让人感到"压抑、困惑"，甚或"感到受到反抗和威胁"。为此朱光潜把悲剧看做"人类激情行动及其后果的一面放大镜"。他指出："乡村酒店的争吵、蔬菜瓜果商的破产，平凡人的生离死别以及类似的许多小灾小难，也都不可能产生真正的悲剧效果。能够唤起我们崇高感的是那辽阔的苍穹、铺天盖地的狂风暴雨、浩淼无际的汪洋大海……是非凡人物超乎寻常的痛苦。"[1]

除了这些，还有一个方面，就是悲剧英雄人物身上的非凡气质。天性的强悍和灵魂的丰富，拔山填海的气概，扭转乾坤的能力，视死如归的勇气，都不是一个贫瘠的灵

[1] 朱光潜：《悲剧心理学》，119页，安徽教育出版社，1987。

悲剧《哈姆雷特》中的戏中戏场面

第一章 戏剧性戏剧(悲剧/喜剧)

魂所能具备的。

悲剧的结局是英雄的失败或毁灭。命运把人物高高举起,又狠狠地摔下来,它所造成的玉碎宫倾效果总能惊心动魄。

悲剧历史和演出 悲剧起源于对狄奥尼索斯(酒神)的祭祀活动。据尼采研究,祭祀的歌队中有一部分人从队伍中分离出来,成为最初的观众,悲剧诞生了。公元前六世纪,雅典的僭主庇士特拉妥在酒神祭祀基础上创建了"酒神大节",上演酒神颂歌和戏剧比赛,推动了悲剧的空前繁荣。[1]

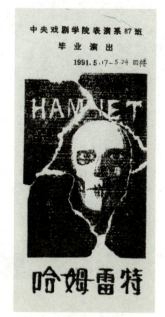

中央戏剧学院演出《哈姆雷特》说明书

埃斯库罗斯是公认的悲剧鼻祖,一生创造了97个剧本。其中53部获奖。他还是面具和厚底靴的发明者。[2]他首创了三部曲和悲剧的基本演出形式(即歌队、面具和诗体剧本)。进入剧情的演员最初只有一个,埃斯库罗斯增加了第二个,索福克勒斯增加了第三个。[3] 三个演员是悲剧演出的最高建制,无论悲剧的场面需要多少人,也只能由这三个演员来轮换演绎。在后来的发展中,逐渐取消了歌队、面具和演员的限制。但悲剧的舞台艺术一直很简单。古希腊悲剧基本没有布景,演员穿着简单的服装,在空空的平台上表演。[4] 即使在莎士比亚时代,悲剧舞台仍和中国戏曲舞台差不多。环境和场面基本通过简单的道具来表示:"两把剑交叉,加上两只草垫,就是一场战争;衬衫加在外套上,是骑士;管后台的女人的裙子挂在扫把上,那就是一匹有鞍子的马了"。[5] 所谓更衣室只是随便挂一块破布。演员用砖头把面颊涂上红色,就算是化妆。

[1] 据罗念生介绍,古希腊有三个戏剧节。举行前,每个悲剧作家要交出三部悲剧,喜剧作家要交出三到五部喜剧。执政官用拈阄法分配演员、歌队和乐师,演出费用由政府承担。雅典的十个区推出十个评委,投票定奖。奖分三等。得头奖的悲剧诗人可以得到一头羊。喜剧诗人得到一桶葡萄酒。(参见罗念生:《论古希腊戏剧》,1985)。

[2] 雨果认为他的人物是高山海洋般的巨人,他的"直径包括很多剧作家"。他的作品后来被埃及的国王用重金抵押抄录,存于亚历山大博物馆,后毁于战火。在希腊,处处都能看到他的半身雕像,他后来死于流放。

[3] 据说索福克勒斯此举是因为自己嗓子不好,不能自己扮演主角。

[4] 2001年,我看过希腊国家剧团在中戏的演出《被缚的普罗米修斯》,表演上基本保持一个仪式的造型,用很强的心理能量说台词,基本没有什么调度。

[5] 雨果:《威廉·莎士比亚》,11页,丁世忠译,团结出版社,2001。

栗原小卷版的《麦克白》

[1] 1598年一家富有的剧场财产登记："残缺的摩尔式的椅子，一条'龙'，一匹带腿的'马'，一个鸟笼，一块岩石，四只'土耳其人的脑袋'，象征伦敦被围的一只车轮，以及象征地狱之门的一条布景。一名演员身上涂了石灰就是一堵墙。一个角色背了一捆干柴，后面跟着一条狗，手里提着一只灯笼，就象征着月夜。"（维克多·雨果：《威廉·莎士比亚》，11页，丁世忠译，团结出版社，2001）。

[2] 布莱希特：《戏剧小工具篇》，载《布莱希特论戏剧》，17页，张黎译，中国戏剧出版社，1990。

没有帷幕和舞台设施，中间基本不换景。[1]

悲剧对现实的摹仿属于典型的"表现"（它从未追求过逼真效果）。那时的剧场和自然没有分离，它的时空特别宏大。埃斯库罗斯的空间是高加索的山脉和浩淼的大海，莎士比亚时代的"斗鸡场"可以当做"法兰西的万里江山"。悲剧的台词比现代戏剧更有表现力。除了对话，还有直接抒发内心情感的独白、和观众说的悄悄话（旁白）。莎士比亚的戏剧通过一个送信人的叙述，就可以生动地在舞台上复活一个血肉横飞的战争场面。借助假定性和虚拟表演以及台词，悲剧就可以在狭小的舞台上创造丰富的意象。布莱希特惊奇地发现："利用少数不完备的事物，如几块纸板、少许表演技巧、一点点台词，这些戏剧家的本领实在惊人，他们居然能够借助这些关于世界残缺不全的复制品，强烈地打动他们兴致勃勃的观众的感情，这是世界本身所不及的。"[2] 那时的剧场还没有第四堵墙，观众和演员之间是通透的。伦敦大剧场有三层楼座，三面观众，舞台可以延伸到观众席里。演员在观众面前表演，

第一章 戏剧性戏剧(悲剧/喜剧)

有时雄辩的唾沫星子直接溅到观众脸上。演出是演员和观众合作打造的。观众既是接受者,也参与着演出进程,他既可以品评欢呼也可以叫倒好,甚至把蹩脚的演员毫不客气地轰下台去。

古希腊有最著名的三大悲剧家(除了埃斯库罗斯、索福克勒斯,还有欧里庇得斯),古典主义时期出了高乃依与莱辛,莎士比亚、歌德和席勒都写过悲剧。但后来的悲剧都没有古希腊悲剧和莎士比亚悲剧的宏大气象。用朱光潜的话说,"随着市民悲剧的兴起,真正的悲剧就从舞台上消失了"。那些市民题材的悲剧,"在莎士比亚的《李尔王》旁边,显得十分寒伧……只是像在一片极小的瓷片上描出的西斯丁教堂穹顶的名画"[1]。

[1] 朱光潜:《悲剧心理学》,121页,安徽教育出版社,1983。

悲剧是古典戏剧的最高境界,产生了戏剧史上最璀璨的经典作品。

悲剧经历了命运悲剧、阴谋悲剧、心理悲剧、性格悲剧和现代悲剧的嬗变。

悲剧的最后形式是荒诞剧。它意味着理想和悲剧本身的终结。在荒诞剧中,世界变得支离破碎,反讽构成一切。冷漠和绝望笼罩着一切,成为反抗的最后表达。

二、悲剧世界与角色分布

悲剧的世界 悲剧面对的是一个即将解体但还保留着生气的世界。

正如希腊诸神居住在高高的奥林匹斯山上一样,悲剧人物都处于庙堂之高的社会上层。这是一个需要仰视

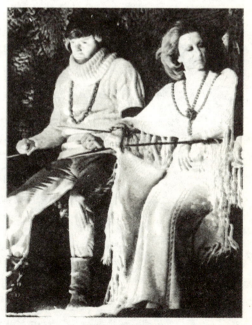

《哈姆雷特》剧照

的半神世界。亚里士多德给悲剧的主人公的最早定位是:"出身高贵,名声显赫",而别林斯基对这个定位的解释是:"为了解决最伟大的道德任务,命运选择了最高贵的器皿,选择了站在人类首要地位的英雄。"[1] 弗莱则认为:"悲剧英雄高高地挺立在芸芸众生之上",连现代的马克思主义理论家卢卡契也把悲剧看做是伟大人物"享有的特权"。悲剧所恪守的英雄史观使人相信,只有少数出身高贵的特选人物可以改变并拯救世界。

悲剧的角色分布 围绕着英雄的世界,悲剧的角色分布如下——

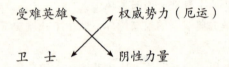

受难英雄　　　　权威势力(厄运)

卫　士　　　　　阴性力量

受难英雄 悲剧主人公。他们具有非凡的勇气和智慧,健全的体魄和野心,他们敢于执著地和强权及命运作不懈的抗争。这些英雄在不同时代有不同面貌:古希腊时代是和命运搏斗的神祇、半神,在卡尔德隆那里是"斗篷与剑"的主人,在莎士比亚那里是能力非凡的帝王和将军,在古典主义时代是为荣誉而战的贵族、骑士,在浪漫主义时代是主教和信徒。这些英雄都有丰富而强悍的个性,但也都有自己的致命弱点。

古希腊悲剧面具

权威势力 英雄的对立面,各种具有父亲权威的控制力量。他们是封建体制中握有生杀大权的帝王、家长、丈夫,宗教社会中的牧师,部落中的酋长等社会头面人物。权威人物并不全都是邪恶的。如《李尔王》中的国王邓肯就是一个忠厚的长者。权威势力有时不以人物面目出现,如在命运悲剧中体现为神祇和厄运。

[1] 别林斯基:《戏剧诗》,载《古典文艺理论译丛 3》,139页,李邦媛译,人民文学出版社,1962。

正义卫士 英雄的帮手,崇拜者,正义的襄助力量。勇士、义士、杀身成仁的人。《哈姆雷特》中的霍拉旭、奥菲利亚,《赵氏孤儿》中的程婴。

第一章 戏剧性戏剧（悲剧/喜剧）

阴性力量 邪恶势力身边的帮凶。阴谋剧中的小人、梅特林克剧作中的邪恶王后、《麦克白》中怂恿麦克白弑君的麦克白夫人。

悲剧的角色分布包含着一个基本的格局，就是善与恶的二元对立。在科学世界观和社会主义学说没有兴起的漫长岁月里，两种力量曾经作为支配世界的最基本力量。在人们眼中，它们既是世界的本质，也是戏剧冲突的本质。

古典悲剧基本是形形色色的英雄的戏剧。弗洛伊德对悲剧英雄的机制作过解释："戏剧起源于古代对诸神祭祀的仪式……它容许人们对天宇神控的日益不满，这种控制导致了痛苦英雄最早强烈地反对上帝或其他神圣东西。"[1] 弗洛伊德还进一步把悲剧英雄区分为"宗教"、"社会"、"个人"三种英雄。

悲剧作家索福克勒斯

随着贵族制度的解体，古典悲剧在近代就逐渐衰落了。迪伦马特指出，"一种悲剧所依赖的共同体的肢体齐全的时代已经属于过去的时代"，新的社会结构导致现代悲剧的出现。

现代悲剧与古典悲剧的分野首先体现在角色分布上。

现代悲剧的出现经历了从英雄末路到英雄隐退到新人出现的过程。易卜生写了一大批颓败的没落的英雄（布朗德、罗斯莫和资产阶级的凡俗英雄培尔·金特）；肖伯纳写了一些资产阶级中的先行者（如《华伦夫人》中的薇薇，《康蒂妲》中的康蒂妲）。而在存在主义戏剧中，那些不肯屈服于环境的人道主义者，基本都是平民；阿瑟·米勒是第一个

[1] 弗洛伊德：《戏剧中的变态人物》，载《弗洛伊德文集》第四卷，349页，长春出版社，1998。

莎士比亚悲剧《李尔王》人物版画

在理论上倡导普通人悲剧的作家，并指出这种角色置换的社会和审美的原因："那种一个国王杀死另一个的事情再也唤不起我们的兴趣了。"在他的《萨勒姆女巫》中，小市民基督徒在最后的瞬间承担了正义。

三、悲剧性：悲剧的功能

悲剧性有不同的表述，如"悲剧"、"悲剧的"、"悲剧美"等。

悲剧性作为悲剧的美学特性，在悲剧创作中具有功能作用。悲剧性体现为一系列严肃的具有毁灭和牺牲性质的行动。

人们对于悲剧性的不同认识就是悲剧观。而在悲剧历史上，关于悲剧性的认识（什么样的行动具有悲剧性），从来就没有一致过。在不同时代和不同作家那里，悲剧意味着不同的行动和题材。

下面是历史上影响较大的悲剧观念。

命运悲剧　这是最古老的悲剧观念，即认为悲剧的根

高乃依古典悲剧剧本插图

源在于命运的作弄。对命运悲剧的认识莫过于莎学专家布拉德雷。他的贡献在于对"最后的力量"的发现。亚里士多德从"过失"的角度看待悲剧，他则尖锐地指出，(主人公的)"过失不管怎样巨大，却永远不是遭受痛苦的唯一的原因"。他认为，致使人物陷入厄运的，还有一种"最后的力量"，这种最后的力量"看起来好像是对整个体系和秩序的一种神话式的表现"，这种体系和秩序是这样地"包罗万象"和"错综复杂"以至于"神秘"的程度——

莎士比亚悲剧《麦克白》剧照

> 我们觉得好像有一种整个世界的神秘，那远远超出悲剧界限之外的神秘事实……悲剧就是这种神秘的典型形式，悲剧逼迫我们领受这种神秘。[1]

[1] 布拉德雷：《莎士比亚悲剧的实质》，载《古典文艺理论译丛 3》，50 页，曹葆华译，人民文学出版社，1962。

他还举中世纪悲剧的惯例——"命运的整个逆转，突然降临到一个'身居高位的'既幸福又百般安全的人物身上"——来说明命运对于人是怎样不可逃避。

这一观念非常稳固，且影响深远，以至于到了现代，迪伦马特还把"莫名其妙地卷入父辈和先人的罪恶之中"看做悲剧的基本特征。

不用说，古希腊戏剧是体现命运悲剧最为典型的范例。在古希腊戏剧中，人物总是一次又一次地像可怜的小

布拉德雷

希腊名剧《阿伽门农》中的面具

鸟一样堕入命运的罗网,任凭你怎样挣扎,都无法逃脱,也无法找到受难的根源。

命运悲剧的现代典范是奥尼尔。他在《悲悼》中表现的命运观念和承担精神成为获得他的作品诺贝尔文学奖的重要依据。中国作家曹禺的剧中也有一定的命运观念。

命运悲剧是人类文明早期的主要形式,意味着人类对神秘力量的臣服和膜拜(它们是不能讨论和批判的力量),在近现代科技理性的语境中,命运悲剧逐渐为各种历史和存在的悲剧观所代替。

伦理的悲剧 这是黑格尔的悲剧观,他认为,悲剧的实质是"两种合理的伦理力量"之间的"冲突"。而"合理的伦理力量"分别是"国家、家庭、荣誉、责任"等"伦理性的实体"。伦理冲突的实质是双方的"片面性"。当诸神呆在奥林匹斯山上"寂然不动"的时候,他们"享受平静生活",他们处于和谐状态;"而现在他们下凡了,每个神体现为凡人个性中某一种情致……他们也就由于各有特性和片面性也必然要和他们的同类处于矛盾对立",而"悲剧的冲突导致这种分裂的解决",但这种解决并不能靠一些片面性之间的斗争,"而是要靠和解"[1],由于对立双方的每一方都有应予维护的合理性,同时又都存在片面性。只有通过"和解",伦理力量的双方才能剔除各自的片面性,最后赢得"永恒正义"的胜利。人们最常举的例子是古典主义名剧《熙德》和《安提戈涅》。前者的主角施曼娜在家族的荣誉和爱情之间苦苦挣扎,后者的主角安提弋涅则在国家的法律和亲情之间做痛苦的选择,在最后的和解中片面因素被否定。

[1] 黑格尔:《美学》第三卷,下,288页,朱光潜译,商务印书馆,1984。

沃特豪斯画的奥菲利亚

第一章 戏剧性戏剧(悲剧/喜剧)

"合理的伦理力量"和"片面性"的说法模糊了是与非的限定。但这种价值的判断模糊性在现代悲剧中得到改变。比如在著名的存在主义戏剧中,虽然人物面对的仍然是两难的伦理力量的冲突,但不同的伦理被赋予了不同的价值,虽然选择有多种,但只有一种使人

莱因哈特对《仲夏夜之梦》的舞台设计

达到"存在"。比如在《死无葬身之地》中,游击队员面对两种不同的伦理力量,一种是生命和亲情,另一种是正义的事业,而萨特赋予游击队员的信念是,只有一种是使人"存在"的方式。这样就排除了另一种力量的合理性。

历史的悲剧 是试图从历史进化的角度来解释和看待悲剧。最有代表性的是马克思和恩格斯的观点。当然两者并不完全相同。

马克思从历史阶段和思想发展的角度去解释悲剧,他说:

> 当旧制度还是有史以来的就存在的世界权利,自由反而是个别人偶然产生的思想的时候,换句话说,当旧制度本身还相信而且应当相信自己的合理性的时候,它的历史是悲剧性的。[1]

[1] 马克思:《黑格尔法哲学批判》,载《马克思恩格斯选集》第一卷,5页,人民出版社,1972。

马克思的悲剧主角是一些"补天"式的旧人物(如济金根)。在他们的视野里,历史还没有更好的出路,他们只能按旧世界的逻辑而行动。他们的悲剧体现在"大厦将倾,一木难支"。中国历史上文天祥、史可法为挽救明朝覆灭所做的努力,当属此类。

青年马克思

古希腊戏剧经常从神话中汲取灵感

和马克思不同，恩格斯把"悲剧性冲突"界定为"历史的必然要求和这个要求实际上不可能实现"，把悲剧性看成历史进程中前进和守旧的力量的搏斗。如果马克思的悲剧人物是守旧人物，恩格斯的主人公则是一些先行者，他们没有历史判断上的失误，却要为自己过早的觉醒和"必然的要求"付出代价。比如娜拉，在妇女还没有获得经济权利的时候要求性别权利，她的玩偶地位和无家可归是历史造成的悲剧。

雅斯贝尔斯也从历史角度诠释悲剧，他对悲剧的历史性考察，简直是恩格斯观点的注脚。他说："当新方式逐渐显露，旧方式仍然存在着，面对尚未消亡的旧生活方式的持久力和内聚力，新生活的巨大进程最初注定要失败。过渡阶段是一个悲剧地带。"[1] 这种观点解释了大量的新人的探索遭到失败的戏剧。

文化的悲剧 从文化的价值上去界定悲剧。布拉德雷认为，"悲剧印象的中心感觉"，就是"白白被糟蹋的印象"。这里明显包含着价值的观念——因为只有有价值的东西才能称得上被"糟蹋"——

> 从我们脚下压碎的岩石到人的灵魂，我们都可以看到力量、智慧、生命和光荣……因为悲剧揭示出灵魂受到压抑、发生冲突和遭受摧残，而灵魂的伟大在我们心目中就是最高的存在。[2]

[1] 雅斯贝尔斯：《悲剧的超越》，35页，亦春译，工人出版社，1988。

[2] 布拉德雷：《莎士比亚悲剧的实质》，载《古典文艺理论译丛3》，50页，曹葆华译，人民文学出版社，1962。

在人性的生长和生成进程中，人的力量、智慧和光荣，是人的灵魂的闪光，是最可宝贵的东西，它们的毁灭，"使我们非常生动地体会到糟蹋了东西的价值"。这种价值观到现代中国得到了更简赅的概括，那就是鲁迅的"悲剧将人生的有价值的东西毁灭给人看"的著名的论断。

价值论的悲剧观拓宽了悲剧的范围，它打破了英雄人物对悲剧的垄断。因为，价值（力量、智慧、生命和光荣）并不是英雄的专利，在人类一个又一个世纪的抗争中，非英雄人物（普通人和底层人）也常常体现了价值感。这一点，在奥尼尔和阿瑟·米勒的戏剧里得到了充分的说明。

价值论的悲剧观还扩大了净化的内涵。因为价值总是和人的感情相联系的，在有价值的东西被毁灭的过程中，观众会体会到一种不同的"怜悯"和"恐惧"。

存在的悲剧　命运的观念发展到现代，逐渐和人类对存在问题的探讨联系起来，转化为一种哲学上的认知。这种认知剔除了对命运的盲目的观众，凸显出生存的真相。

叔本华认为，"人的最大罪孽就是，他诞生了"。海德格尔认为人是"被抛到"这个世界上的，他把人

马雅可夫斯基剧院演出的《哈姆雷特》

看做"必死者"。

雅斯贝尔斯从人的生存极限来认识悲剧性:"所有人的生命、活动、功业、勋绩最终都注定要遭逢毁灭",他还用"统摄"的观念来概括这种悲剧性——

> 生命会腐朽,认识到这件事本身就是悲剧;每一次毁灭导致的痛苦都来自一个统摄的基本实在。[1]

所谓"统摄",是指人被某种不明力量所包围。如果把人的认识能力比作一个无限膨胀的球,球的外缘越大,它所接触的未知力量(宇宙空间)也越大。"人总被同比增长的未知统摄着"[2]。

生存悲剧的最大特点是,没有幸运者和豁免者。而且,"我们越是功成名就越是不折不扣的失败"。在最终的意义上,狮子和绵羊总是一块到上帝那去报到。这一点从那些伟大人物特别是帝王——俄狄浦斯、哈姆雷特、卡里古拉——身上可以看出,他们都拥有凡人所羡慕的一切,他们都感到有限的痛苦,他们都试图超越人的有限性,但无一例外都归于失败。他们的失败凸显出人的生存真相。

这很接近佛家的生命观:生老病死,无人能逃;苦海无边,万事皆空。

雅斯贝尔斯还探讨了存在悲剧的另一种表现,即存在

中央戏剧学院演出《大雷雨》说明书

[1] 雅斯贝尔斯:《悲剧的超越》,102页,亦春译,工人出版社,1988。

[2] 同上书,159页。亦春译。

本身的混乱，共同的信念不复存在，"现实世界四分五裂"，并将这种原因追溯到神话时代"人们奉侍众多神祇的义务上，因为对此神的尊奉必然要损害排斥彼神"[1]。普罗米修斯只要为人类盗火，就必然得罪众神之神宙斯，因为神和神都不是一伙的。这种情况象征性地预示了人的现代境遇——"真理反对真理"、"二律背反"等生存的悖论。

然而存在的悲剧观念却不主张消极逃避。它的态度仍是"知其不可为而为之"的积极选择，这就是存在主义关于西西弗斯推石上山的神话。人类总是在探索的失败中见出尊严。

莎士比亚、契诃夫戏剧、存在主义戏剧中对本体追问的类型，荒诞派戏剧，都属于存在悲剧。

四、悲剧精神种种

悲剧精神是创作主体的价值观和审美理想的反映，是崇高这个美学范畴在戏剧上的具体表现。悲剧精神通过主人公的精神世界得到反映。表现为主人公在毁坏的世界里艰苦斗争中体现的人类尊严和高尚品质，它包括人的各种

[1] 雅斯贝尔斯：《悲剧的超越》，102页，亦春译，工人出版社，1988。

留比莫夫导演的《哈姆雷特》剧照（塔干卡剧院演出）

勇气和闪光的精神素质。那些被看做有戏剧精神的文本，总是涉及到人的精神境界的超越和提升。

悲剧精神常常由悲剧（体裁）体现，但并非所有的悲剧体裁都具备悲剧精神，只有涉及到生命本体中较高层次内涵的悲剧，才和悲剧精神有关。[1]

下面是几种常见的悲剧精神。

抗争精神 抗争精神是布伦退尔的"自觉意志"的具体体现。是悲剧中最常见的戏剧行动。别林斯基把悲剧的实质看做"人的自然欲望与道德责任或仅仅与不可克服的障碍之间的冲突、斗争"，在悲剧中，人物或者面临比自己强大得多的反面力量，或者受到不可控制的欲望的支配，因此，悲剧人物无论对自由的追求还是和欲望的搏斗都离不开一种抗争精神。

悲剧的抗争主要体现为以下几种形式：古希腊英雄和命运的抗争，莎士比亚悲剧中主人公与内心不可抑制的欲望的抗争，歌德和席勒悲剧中主人公与不公平的世道和恶势力的抗争，爱情悲剧中的男男女女们为了自己青春的权利和幸福的抗争，工业化社会中普通人对异化劳动的抗争等。抗争体现了戏剧"永远奔向理念"（黑格尔）的情致特点，体现了人类的不屈精神和追求幸福和自由的巨大勇气。

探索精神 这是一种追问真理的怀疑精神。多箩西比亚·克鲁克把"悲剧英雄的任务"解释为"悲剧英雄毫无保留地将自己暴露在晦涩难懂的世界之中。承受可怕的蒙辱的

最早出版的莎士比亚剧作对开本

[1] 比如中国和印度的很多戏剧具有悲惨的情节，很多动作片充满了杀戮和灾难，但都没有悲剧精神；喜剧也是这样，很多喜剧引起了笑的效果，却没有喜剧精神（比如闹剧）。

第一章 戏剧性戏剧（悲剧/喜剧）

艰涩所带来的全部冲击"[1]。不仅要承受"艰涩"的全部冲击，他还附带规定"这一苦难还必须是有意识的"，这实际意味着主动的探索。在多箩西比亚·克鲁克看来，有意识地经受"最深重的苦难"，是作为开路先锋的悲剧英雄必备的素质。

探索精神体现在俄狄浦斯王对命运穷追根底的追问中，体现在哈姆雷特对永恒秩序的怀疑之中。如果悲剧真是体现了"灵魂的觉醒"（卢卡契），那雅斯贝尔斯的另一看法也没有错，他指出，"希腊悲剧……永不懈怠地对他们的问题穷追不舍"。"哈姆雷特的悲剧表现出人类知识在毁灭的边缘颤动摇晃的身影"。他还把是否获得了"悲剧的知"（存在的真相）看做觉醒的标志。认为人只有具有"悲剧的知"后，"才算真正的觉醒"。

雅斯贝尔斯

但"悲剧的知"不是那么容易获得的，"只有当人们切实领受了危险，领受了包藏在现实世界全部的真实行动和成就中无法逃避的罪恶与毁灭时，这一知识才会产生"[2]。为此，佛祖曾经历了菩提树下不饮不食的枯坐，屈原经历了上穷碧落下黄泉的求索，浮士德博士临深履薄，赴汤蹈火，甚至付出了与魔鬼交换灵魂的代价。

"悲剧的知是与分裂和葛藤意识一起产生的"。在知性的分裂和智慧的攀升过程中，人摆脱了懵懂，看清了事物发展的真相。"它驱使人前进。事情不再反复"，"它作为一次极限而产生"。[3] 在"悲剧的知"面前，人成熟了，他不再为假象迷惑，他了解了人的有限性，这使他不会再犯同样的错误。

　　直面与承担　弗莱曾把悲剧英雄比喻为风雨中一棵"最高的树"，由于他的特殊体位，总是"最先承受来自风雨雷电的打击"。这个观点在中国现代作家鲁迅那里得到了回应。他反对中国传统文化中的廉价的"乐天"，反复强调"睁了眼看"的必要性。如"真的猛士，敢于直面惨淡的人生，敢于正视淋漓的鲜血。鲁迅这种"直面"和"正视"，体现了他承担民族苦难和困境的大勇和改变现状的强烈愿望。

[1] 多箩西比亚·克鲁克：《悲剧英雄》，载《悲剧：秋天的神话》，134页，孙震译，中国戏剧出版社，1992。

[2] 雅斯贝尔斯：《悲剧的超越》，103页，亦春译，工人出版社，1988。

[3] 雅斯贝尔斯：《悲剧的超越》，102页，亦春译，工人出版社，1988。

马娄编剧的《浮士德》剧本插图

承担是古典悲剧的基本要素。在亚里士多德那里,"过失"(好人因为不自知或性格弱点而犯下过失),是悲剧的主要类型,但英雄的特点就在于敢做敢当。俄狄浦斯王因为杀父娶母而自己刺瞎双眼,赤足流放,成为人类敢于承担的表率;普罗米修斯因为盗火给人类而触怒了宙斯,每日承受暴力神和威力神的鞭打,被马克思称为"哲学日历上最高尚的殉道者"。

承担还是获得悲剧解脱的突围之路。"通过不加置疑地承担未知,并且以严冷的鄙视来忍受它的绝对勇气,他也可能获得解脱。"[1] 在承担和忍受中,人类了解了生命的真相,在更高的地带看待痛苦,痛苦不复成为痛苦,从而超越了悲剧。

受难与救赎 这是宗教悲剧和类宗教悲剧的精神要素。包括了所有以受难和牺牲为功能的戏剧。"悲剧行为始终包含着一个受难的要素……一种纯粹行为和一种纯粹受难的一致超过了审美的权利,隶属于形而上学"[2]。受难是人与神接近的方式。俄狄浦斯与他的女儿安提戈涅,还有为人类盗火的普罗米修斯,都是受难的典范。受难也保留在现代悲剧的功能中,表现主义的内在结构是"耶稣受难"。在契诃夫戏剧(《三姊妹》与《凡尼亚舅舅》)和时空心理剧中,都包含着大量受难因素。

蒙恩和救赎也是这类戏剧的要素。神学美学家巴尔塔萨指出:"戏剧有点类似于圣事,它包含着恩典和拯救这样能够使人获得感官享受的东西。"[3] 蒙恩和救赎离不开牺牲。牺牲是人和神获得"和解"的方式。易卜生的布朗德在寻找上帝途中殉道,艾略特笔下的大教主从容赴死,叶芝笔下的女伯爵卖掉自己的灵魂以拯救众人的灵魂。精神

克尔凯郭尔

[1] 雅斯贝尔斯:《悲剧的超越》,27页,亦春译,工人出版社,1988。

[2] 索伦·克尔凯郭尔:《现代戏剧的悲剧因素中反映出来的古典戏剧的悲剧因素》,载《或此或彼》下册,152页,阎嘉译,四川人民出版社。

[3] 巴尔塔萨:《神学美学导论》,刘小枫选编,曹卫东、刁承俊译,162页,生活·读书·新知三联书店,2002。

分析剧中各种不同的杀父者主动接受法律和上帝的裁决。在基督的信仰中,耶稣只要在十字架上流了血,就替全体人类都赎了罪,这一救赎机制包含着牺牲的全部含义。

牺牲是象征主义戏剧最常见的主题。但牺牲并不限于宗教题材。不仅在革命戏剧中存在着大量的牺牲(牺牲作为到达彼岸世界的途径),在存在主义戏剧中也存在着大量的牺牲,存在者和反叛者总是自动选择死亡,作为获得存在的代价。

第二节　喜剧:丑角与尚未生成的世界

一、喜剧的演出与体裁

喜剧是人类戏剧文化中与悲剧对峙的山峰,和悲剧有着完全对应的范畴,也存在着喜剧体裁、喜剧性(功能)、喜剧精神的问题。

喜剧的体裁　和悲剧相比,喜剧的理论要薄弱得多。虽然人们认为亚里士多德可能也讨论了喜剧,但没有人看到。然而,在亚里士多德时代的稍后时期,一位希腊的佚名学者仿照亚里士多德的悲剧定义,给喜剧下了一个较完整的定义——

喜剧之父阿里斯多芬

喜剧是对一个可笑的、有缺点的、有相当长度的行动的摹仿……借引起快感与笑来宣泄这些情感。[1]

这个定义和亚里士多德的悲剧定义完全对应。亚里士多德的"严肃的、完整的"被置换成"可笑的、有缺点的","借怜悯恐惧"被置换成"借快感与笑","感情得到陶冶(净化)"被置换成"宣泄这些情感"(宣泄是净化的另一种说法)。其余,关于"长度"、"行动"的摹

[1] 《喜剧论纲》,《古典文艺理论译丛1》,1页,罗念生译,人民文学出版社,1964。

仿，都没有变。最大的变化是戏剧的情节，是"指把可笑的事件组织起来的安排"。关于笑的审美机制，佚名者只是说，"喜剧来自笑"，而"笑来自言词（表现）和事物（事件）"。[1]

应当说，佚名者的概括基本是正确的。和悲剧相比，这个定义有两个不同的要点，一是戏剧的行动是"可笑的"和"有缺点的"，二是喜剧的宣泄是通过笑（而不是恐惧和怜悯）引起的，笑构成了喜剧体裁的美学核心。

但他的理论还是留下了尾巴，关于喜剧性的本质（笑是怎样产生的）并没有做出说明。于是后代不断有人尝试讨论这个有趣的戏剧美学问题。

在众多的阐释喜剧本质的论文里，尤以里普斯的论述最为完整，他认为——

> 喜剧性是惊人的小……同时是这样一种小，一种装做大，吹成大，扮演大的角色，另一方面却仍然显得是一种小。一种相对的无，或化为无有。[2]

[1] 《喜剧论纲》，《古典文艺理论译丛 1》，1 页，罗念生译，人民文学出版社，1964。

[2] 里普斯：《喜剧性与幽默》，《古典文艺理论译丛 1》，82 页，刘半九译，人民文学出版社，1964。

《亨利三世》中国王和他的弄臣

第一章　戏剧性戏剧(悲剧/喜剧)

16世纪的喜剧服装造型

他举著名的大山分娩的例子来说明："我看见大山在阵痛,于是我期待一个巨大的、非常的、亦即对我的理解力提出高度要求的自然奇迹。……但是现在,代替巨大的自然奇迹,却出现了某种渺小的、毫无意义的东西,一只小耗子露出身来……喜剧性的喜悦便是这样产生的。"[1] 在期待的"大"和结果的"小"之间的强烈反差地带,产生了喜剧的快感。

喜剧表现可笑行动,但它所表现的人物不一定比我们坏(亚里士多德认为喜剧摹仿比我们低的人)。比如肥胖的福斯塔夫爵士,拥有吹牛、撒谎、自私、好色的坏毛病,但伊丽莎白女王喜欢他,还给莎士比亚出命题作文,要他写福斯特夫的风流韵事,于是有了文学史上的不朽杰作《温莎的风流娘们儿》。皆因福斯塔夫身上的毛病,也是一般人容易犯的。喜剧演出好比一面镜子,人们在里面经常看到自己的面容。在观看时还有一丝侥幸,那就是,我们自己的毛病被掩盖起来,由喜剧人物替我们出乖露丑。

与崇高的美相反,喜剧的美学要素是滑稽和讽刺,它

[1] 里普斯:《喜剧性与幽默》,《古典文艺理论译丛 1》,83 页,刘半九译,人民文学出版社,1964。

是笑的来源。

总之，作为体裁的喜剧的要求是不高的。只要摹仿了有"缺点的"行动，把"可笑"的情节组织起来，并能引起笑和宣泄，就具备了喜剧的基本条件。

喜剧的演出历史 喜剧来自民间的滑稽剧和酒神节的狂欢歌舞剧。亚里士多德在《诗学》中说，"西西里的梅加腊人自称自创喜剧，因为厄庇卡耳摩斯是他们那里的人"[1]。而根据罗念生的研究，梅加腊人苏萨里翁曾于公元前580年到公元前564年把梅加腊滑稽剧介绍到雅典乡区伊卡里亚，并使它具有诗歌的形式和歌舞的歌队。按照这个说法，喜剧的历史远远长于悲剧。滑稽剧的起源，亦即喜剧的最早源头应该在公元前600年。而亚里士多德所说的厄庇卡耳摩斯，是个非常多产的滑稽剧作家，一生共写了53出滑稽剧。就是说，在喜剧诞生之前戏剧有一个漫长的滑稽剧阶段，这个阶段在民间自由环境里形成。

喜剧早期在雅典并不受重视，一开始不能参加酒神节演出，到很晚执政官才允许其参加酒神节演出。但演出也没有悲剧的待遇（执政官不给喜剧作家任何资助和褒奖）。这说明，喜剧是最原始的民间艺术，没有任何官方背景和意识形态色彩。喜剧演员走街串户演出，是最早的草台班子和江湖艺人。如果悲剧是在执政官和节日庆典的凝视氛围中产生的，喜剧则是在非常宽松的百姓的生活土壤中生长出来的，它完全源自民众对娱乐的自发需求。

最初的喜剧没有正规的剧本。"喜剧是从

阿里斯多芬的喜剧《蛙》的人物造型

[1] 亚里士多德：《诗学》，92页，罗念生译，人民文学出版社。

阿里斯多芬喜剧中的一幕

第一章 戏剧性戏剧(悲剧/喜剧)

德国喜剧舞台上的一幕

低级表演的临时口占发展出来的",剧中的回答者临时编几句词回答歌队提出的问题(完全是演员的即兴创作),回答的演员就是剧作家。喜剧很少表现神话,它从现实中寻找题材。喜剧的演出形式基本与悲剧相同。歌队有20人(悲剧是15人),一共有三个演员,轮流扮演各种人物,女角由女奴隶扮演。但喜剧的演出形式比悲剧活泼得多,喜剧还使用日常语言。早在滑稽剧阶段,就吸收了狂欢节的舞台造型,表演上有丰富的搞笑手段。

历史上最伟大的喜剧作家是阿里斯多芬,他创造了很多脍炙人口的杰作。古希腊大哲学家柏拉图也热爱喜剧,据说他写了28出喜剧。批评家说,他的喜剧雅致中有粗俚。古希腊之后是罗马喜剧,出了普罗图斯那样的作家(写过《一罐金子》)。17世纪的莫里哀是个集编、导、演和管理于一身的戏剧人,他的剧团继承了民间传统,在闹剧的基础上发展喜剧,他创作了最丰富的喜剧剧作。在表演上,他的一张脸可以不可思议地变出很多表情。在近代,俄国的果戈理是讽刺喜剧的大师级人物。当代的喜剧大家是意大利的达里奥·福,他的喜剧接续了滑稽剧的古老传统。

按尼柯尔的研究,喜剧经历了古希腊喜剧、罗马喜剧、中世纪笑剧、幽默喜剧、讽刺喜剧、风俗喜剧、情景

《威尼斯商人》海报

1808年的法兰西喜剧院的豪华布景

喜剧等变体。

喜剧的最后形式是各种"搞笑"剧。它们没有任何乌托邦想象和确定价值，反讽构成了一切。它们既是世界的建成，也是世界和喜剧本身的终结。其行动和台词不关乎任何社会历史内容，纯粹是语言的狂欢。

二、喜剧世界与角色分布

喜剧的世界 迪伦马特认为，喜剧"意味着一个没有形成的正在建设中的世界"。马克思也认为喜剧是同旧的时代告别。旧世界已经失去根基，过时人物还在活跃，但已经成为被嘲笑的主角。

喜剧和悲剧在视角上正好相反，悲剧的视角是向上仰视，那里是英雄和贵族居住的庙堂，而喜剧需要俯视，那里是比现实世界更低下的世界，是平民百姓和卑贱人物呆的地方。亚里士多德在《诗学》中说："喜剧总是摹仿比我们今天人低的人。"

喜剧和悲剧的最大区别就是语义的不同。悲剧承载着国家的意识形态，执政官通过酒神节的演出，把观众纳入伦理的网络，凝聚国家和城邦的意志；而喜剧没有这个包袱。喜剧一开始就在社会权力的网络之外，无论它的创作者还是观众，都是自由民。如果有人在剧作中偶尔涉及到国家大政，那也是他个人的一时兴趣。"让一个偶然的个

第一章 戏剧性戏剧（悲剧/喜剧）

体想出要成为世界的解放者这种普遍性的主意，无疑会有深刻的喜剧性"[1]。

由于面向新生活，喜剧形成一个颠倒的结构。马丁·格罗强指出："喜剧的心理动力可以理解为一个倒置的俄狄浦斯情结。在这一情境中……儿子扮演起春风一度的父亲的角色……而父亲则被塑造成一个频频遭受锉折的旁观者。"[2]在悲剧里，杀父冲动造成的是挫折，即使侥幸成功，也无法撼动整个社会秩序的根基，还要付出自身毁灭的代价。而喜剧是杀父的完成，在这些喜剧中新生力量已经占据了上风，时代的气场变了，"在悲剧中弥漫在儿子心中的犯罪感，在喜剧中似乎移植到父亲的身上"[3]。在《悭吝人》和《西厢记》等大量喜剧中，幸运的轮盘倒转过来，轮到父亲品尝失败的苦果，在故事的结局中，儿子（女儿）是胜利者。这样的结构趋势一直存在于滑稽剧的结构之中，从古希腊的早期滑稽剧到达里奥·福，颠倒、更替、颠覆都是滑稽剧的基本功能。

角色分布　根据"颠倒的世界"的格局，喜剧的角色分布如下——

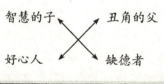

中央戏剧学院演出《伪君子》说明书

[1] 索伦·克尔凯郭尔：《或此或彼》，下册，142页，四川人民出版社，1998。

[2] 马丁·格罗强：《在笑之外：一篇摘要》，载《喜剧：春天的神话》，337页，刘华亮译，中国戏剧出版社，1992。

[3] 简克尔：《喜剧心理学》，载《喜剧：春天的童话》，324页，傅正明译，中国戏剧出版社，1992。

西方书籍插图中的喜剧场景

公元二世纪时古希腊喜剧演员雕塑

智慧的子 喜剧中的男女主人公。他们通常是追求正义和爱情的年轻人，或者是行侠仗义的打抱不平者。这些人物睿智、自信、充满活力。和悲剧主人公的高贵出身不同，智慧的子多是一些底层人物。如《温莎的风流娘们儿》的女主角是小市民，哥尔多尼剧作的主角都是智慧的仆人，中国戏剧《赵盼儿风月救风尘》（关汉卿）中赵盼儿是妓女，《春草闯堂》中的春草是丫鬟。

丑角的父 处于高位的权势人物以倒置的形象出现，他们在剧中变成了"无能的、被嘲笑的父亲"（如爱情题材中的"爱情的捣乱者"）。他们具有可笑的品质（刚愎自由、昏庸、贪财、好色），作为喜剧可笑性的真正体现者，他们总是逆历史潮流而动，因为他们的行动违反人性，最后总是以失败告终。

好心人 是善的（子）襄助力量和同盟。在爱情喜剧中，是恋人间的撮合人，如中国古典戏曲中小姐身边的丫鬟（如红娘）、《威尼斯商人》中的安东尼奥。

缺德者 是丑角（父亲）身边的帮手，仆人、师爷，通风报信者和各种为虎作伥的人，帮倒忙的人。

虽然正面人物占据着中心，但喜剧效果却主要由反面角色取得，正是这些角色的出乖露丑，才构成了可笑的喜剧性。

和悲剧相比，喜剧的主角的位置是游移的。在讽刺和怪诞风格的喜剧里，常常出现"智慧的子"缺席的情况，如在骗子喜剧中没有"智慧的子"（或处于正面位置上的是一些软弱的人物，如《伪君子》中的公爵），而没有价值的丑角（骗子、帮凶、吹牛大王、伪君子）就鹊巢鸠占，取代智慧的子而成为主角（比如《伪君子》、《钦差大臣》）。这个时候，矩阵右项的人物就移到左边。丑角的父成为主角，缺德者成为帮手。这个矩阵更能体现喜剧的"颠倒的世界"的特征：丑角人物作为主角，得以更多地被置于前景；而智慧的子或者缺席，或者软弱缺少智慧，主人公的出丑和蒙羞就成为最活跃的行动。

但这并非意味着正义的不再。这时仍有一个没出席的角色，那就是果戈里所说的笑，由作家的立场体现的笑，代表着正义的在场。

佚名者也对喜剧做过角色研究，他认为，喜剧的性格分为丑角的性格、隐喻者和欺骗者的性格。但这些界定过于狭隘，只适合骗子喜剧，不能概括其他。

三、喜剧性功能

和悲剧性一样，喜剧性（喜剧的）也是对喜剧功能的认识。

喜剧性是指一些没有实体性的行动和事件。按黑格尔的解释，没有实体性是说没有价值和意义。例如贪婪，无论主体怎样的执著，都是无意义无价值的品质。这些行动最基本特征是"可笑的"，它限定了喜剧的题材范围。

莫里哀《安菲特律翁》剧本插图

以下是一些较有影响的关于喜剧性的观点。

矛盾的体现　麦里狄斯曾把喜剧的快感因素界定为"别人要我们误解的虚假顺序"。这里包含着形式和内容的矛盾。别林斯基认为，"喜剧的内容是缺少合理的必然性的偶然事件"，他在一定程度上是"主观幻想"的反常事物，因此，他把"喜剧的实质"看做是"生活的现象和生活的实质和使命之间的矛盾"。而黑格尔的看法更为详尽：

> 喜剧性一般都自始至终要涉及目的本身和目的内容与主体性格和客观环境这两方面之间的矛盾对立。[1]

前一方面的矛盾——"目的本身和目的内容"——涉及到喜剧人物的行动方式和它要达到的目的之间的矛盾。比如，《太太学堂》里阿诺夫的愚化欺骗的教育方式和他追求爱情的目的之间存在着矛盾，这使他的行动丧失实体性；后一方面的矛盾——"主体性格和客观环境"，则涉及到丑角的性格和他面对的环境的不协调。比如福斯塔夫在妇女已经获得一定自主地位而贵族已经没落的环境里，还要摹仿骑士的爱情方式，堂·吉诃德在侠客已经绝迹的时代，还骑着瘦马到处行侠和风车搏斗，这里人物性格和环境就构成了矛盾，也使其行动丧失了实体性。

[1] 简克尔：《喜剧心理学》，载《喜剧：春天的神话》，324页，傅正明译，中国戏剧出版社，1992。

古希腊喜剧场面

第一章　戏剧性戏剧（悲剧/喜剧）

喜剧《一仆二主》中的一个场面

总之，矛盾——内容—形式、性格—环境、主观—客观——构成了喜剧的基本语义和功能的特点。在契诃夫的喜剧《求婚》里，年轻的地主本来想加重求婚的砝码，在求婚的行动中提起草地所有权问题（把对方的草地说成自己的），还发生了"谁家的狗是最好的"的辩论，结果把求婚过程变成激烈的辩论和抬杠。这出戏的矛盾体现在求婚的手段（辩论）和求婚的目的之间，动机（求婚）和效果（吵架）之间。

重复的历史　这是历史主义的喜剧观。历史的重复构成喜剧，这是马克思的著名观点。马克思在《黑格尔法哲学批判》一文中指出，"历史不断前进，经历很多阶段才把陈旧的生活方式送进坟墓"。马克思还进一步指出——

> 世界历史的最后一个阶段就是喜剧。在埃斯库罗斯那里已经悲剧性地死过一次的希腊诸神，还要在《琉善》的对话中喜剧性地重死一次。……这是为了人类历史能够愉快地和自己的过去告别。[1]

在马克思这里，重复是人类"愉快地"送走旧世界的方式。因此，《红楼梦》的大家族里金陵十二钗的沦落是

[1] 马克思：《黑格尔法哲学批判》，载《马克思恩格斯选集》第一卷，5页，人民出版社，1972。

莫里哀喜剧《高贵的情人》中的一幕

悲剧性的,而曹禺的《北京人》中曾家的再次破落则是喜剧性的,因为敬德公的大宅是荣宁二府变化了多次的门楣;在《茶馆》里,坑蒙拐骗和装神弄鬼者每一次传宗接代的重复行为都是喜剧性的,因为他们的行为不过是在一潭死水里再填些垃圾。

并非所有的重复都有喜剧性。中国历史上无数次的幼主登基,这种重复不一定都具有喜剧性;但是末代皇帝溥仪以伪满皇帝的身份登基,作为封建时代的最后终结,这种重复就是喜剧性的。

无价值的行动 这是文化角度的喜剧观。在喜剧的世界,"人物所追求的目的本身没有价值,所以遭到毁灭"[1]。"喜剧把无价值的撕破给人看",这是鲁迅对喜剧的精粹总结。

这种"无价值"应该是一种正反人物都认可的共识,即包括主体本身也这样认为。黑格尔认为,喜剧性的情况是:主体以"认真"和"周密"态度去"实现一种本身渺小空虚的目的",失败后"不放在心上"。如《伪君子》中的答丢夫煞费苦心去行骗,阴谋败露后没有感到真正的痛苦(这也是骗子喜剧的共同情况)。为什么这样?因为自

[1] 黑格尔:《美学》第三卷,下册,289页,朱光潜译,商务印书馆,1984。

第一章　戏剧性戏剧(悲剧/喜剧)

己知道自己的追求"无价值",自己的行为没有道义上的依据,本身就是无理的欲望,败露了就只能自认倒霉。

喜剧不能令观众产生痛感。莎士比亚笔下的牛皮大王,莫里哀笔下的吝啬鬼、伪君子,以及后来骗子喜剧中的各种骗子,他们的失败总是令观众开心的,没有一点痛感,因为被"撕破"的是无价值的东西。

因此,黑格尔"凡是痛感和嘲笑并存的就不是喜剧性的"这个说法虽然有些武断,但至少可以说成"就不是纯粹喜剧性的"。比如阿Q到死时还惋惜圈没画圆,虽然有辛辣的嘲笑,但伴随着痛感,里面就包含着同情的成分(哀其不幸,怒其不争),就不是纯粹的喜剧,既有喜剧性也有悲剧性。

无价值还包括重复和自作自受。本格森认为,喜剧的本质在于通过重复的互相干涉过程得到喜剧应有的效果。例如,喜剧中丑角"搬起石头砸自己的脚",就是喜剧的。

现实感或散文化　喜剧有一种现实感和散文化的倾向。喜剧开始摹仿日常事物,这种对琐碎事物的钟情使它丧失了诗的光晕。喜剧发展到罗马阶段,讽刺和幽默占据了主流,丧失了悲剧的想象力。因此别林斯基指出:"希

神话色彩的喜剧

腊人那里，喜剧是诗的死亡，阿里斯多芬是他们最后一个诗人。"[1]

中央戏剧学院演出的《错中错》说明书

四、喜剧精神种种

如果悲剧精神是一种肯定精神，喜剧精神则是一种否定的精神。否定精神体现在作家对退场的事物的嘲笑中。

否定精神基本由喜剧的主人公体现，喜剧世界赋予主人公的使命就是送走陈旧的东西，迎接新的世界。

以下是几种重要的喜剧精神。

智慧与超越　"喜剧是正确见识的源泉"（麦里狄斯）。旧世界已经露出颓败的迹象，喜剧的正面主人公，总是先于别人望见了新生活的曙光，总能正确地把握历史发展的脉搏，并在这种斗争中显示了非凡的洞察力和精神上的自信。在爱情喜剧里，无论世俗戒律是多么具有权威性，男女主人公都能克服千难万险而终成眷属，因为他们受到正确的见识的导引，相信爱情的权利和社会的进步。

喜剧的笑体现了精神上的优越。马丁·格罗强指出："幽默……是一种荣誉的标志，表明人的力量和成熟。"[2]在喜剧中，精神的余裕赋予正面主人公一种幽默感。悲剧

[1] 别林斯基：《论戏剧诗》，载《古典文艺理论译丛 3》，146 页，李邦媛译，人民文学出版社，1962。

[2] 马丁·格罗强：《在笑之外》，载《喜剧：春天的神话》，335 页，刘华容译，中国戏剧出版社，1992。

第一章　戏剧性戏剧(悲剧/喜剧)

的主人公也在斗争,但悲剧的斗争是艰苦卓绝的,有时近乎绝望;喜剧人物总是一些头脑灵活的智慧型人物,他(她)总是带着一种戏谑,总是游刃有余,我们总是能经常看到,他们在不可能的情况下屡屡创造奇迹。

自由与文明　喜剧的基本精神是自由。喜剧精神"是彻底解放为自由民悟性的快感,或者是他的幻想和诗"[1],麦里狄斯如是说。

喜剧的生长需要一定的土壤和生态,那便是自由和开明的社会环境:

> 喜剧的诗人需要一个有着教养的男男女女的社会……在连普通的智力活动都没有的地方,任何在于启迪思想的喜剧诗人也是得不到理解的。[2]

哪里有喜剧的笑声,哪里就有文明的曙光。一个专制的时代和喜剧无缘。麦里狄斯举例说,盛产喜剧的伊利莎白时代和莫里哀时代都是政治开明的时代。"古希腊喜剧的发展同民主政治和言论自由有直接关系"[3]。特别是旧喜剧时期,喜剧享有充分的自由。阿里斯多芬的喜剧几乎嘲笑了所有的上层人物,从好战的将领、陪审官、祭司、预言者到诡辩派哲人,都是他喜剧讽刺的对象。据说在一次酒神节上,他的剧作《巴比伦人》公然对许多政界要员甚至克勒翁本人予以讥讽,被克勒翁告到议会

[1] 麦里狄斯:《论喜剧思想与喜剧精神的功用》,载《古典文艺理论译丛1》,76页,文美惠译,人民文学出版社,1964。

[2] 麦里狄斯:《论喜剧思想与喜剧精神的功用》,载《古典文艺理论译丛1》,76页,文美惠译,人民文学出版社,1964。

[3] 罗念生:《论古希腊戏剧》,93页,中国戏剧出版社,1985。

希腊喜剧场景(浮雕)

里，结果却不了了之。[1]

从这件事情可以看出，希腊戏剧的发展有着多么宽松的文化环境。可以说，希腊剧作家那时能做到的事，后来多少世纪的人都做不到。

喜剧是推动历史前进的轮子。凡被喜剧作家笑声掠过的地方，专制和陈规陋习就将成为历史的陈迹。

平等公正的精神 喜剧还是弱势和边缘人群的戏剧。它和底层、和妇女的解放有关联。如果悲剧显示了阳刚的力量，喜剧则显示出阴柔的美。

麦里狄斯认为，"喜剧又是由两性的某种程度的社会平等所产生的"。喜剧实际上也似乎特别眷顾女人。翻开世界各个民族的戏剧史，似乎没有一个民族的喜剧不钟爱女人。莎士比亚笔下的女角——风流娘们儿、鲍细霞等——各个聪明绝顶。中国的赵盼儿（《赵盼儿风月救风尘》）、小红娘（《西厢记》）、春草（《春草闯堂》），无不聪慧过人，在喜剧中，女人总是男权文化的克星。

除了女人，底层人、卑贱者也是喜剧的眷顾对象。古罗马的下等人，意大利的仆人、流浪汉，中国的使女、丫鬟，都是喜剧中常见的活跃人物。在他们的精明和胆色面前，他们地位高贵的主人显得木讷和傻气。

酒神精神 麦里狄斯认为，喜剧是人类在"放纵的季节里举行的狂欢节"。这和喜剧的卑贱出身有关：

> 雅典女神照耀在阿喀琉斯头上的光辉照耀了希腊悲剧的诞生。而喜剧却在阿里斯多芬笔下自称为酒桶之子的狄奥尼索斯的保护之下大叫大嚷着滚进来。[2]

喜剧是上帝为卑贱人物准备的戏剧形式。缪斯是公平的。她为高贵人

[1] 阿里斯多芬后来在《阿卡耐人》中借人物之口为自己解嘲："我也没有忘记去年我那出喜剧在克勒翁手里吃过什么苦头，他把我拖到议会里去，诬告我胡说八道。"（罗念生：《论古希腊戏剧》，99页，中国戏剧出版社）

[2] 麦里狄斯：《论喜剧思想与喜剧精神的功用》，载《古典文艺理论译丛 7》，56页，文美惠译，人民文学出版社，1964。

《温德米尔夫人的扇子》剧照

群创造了悲剧的同时也为卑贱人群创造了喜剧。喜剧的人物被容许在自然的旷野中不受拘束地行动。

酒神精神还体现为秩序的夷平。"喜剧把他们（厌憎喜剧的人。笔者注）连同世界上要不得的人一起席卷而去，把他们和我们堆成一个不分皂白的混合体……"[1]。在达里奥·福的喜剧中，

喜剧《温莎的风流娘儿们》剧本插图

教皇、议员、上等人和土包子、疯子、瞎子、瘸子等下等人混杂一起，不分贵贱。喜剧总是能打破成规，嘲笑秩序，除旧布新。

第三节 分裂情境与锁闭式结构

这一节讨论戏剧性戏剧的情境和结构特点。

最早提出情境范畴的是黑格尔，他的《美学》在谈到戏剧诗和其他艺术的区别时曾区分了三种情境[2]，并认为，只有第三种情境（"分裂"并"见出冲突"），才是真正的戏剧情境。

狄德罗也很重视情境的作用。他进一步把人物之间的关系作为戏剧情境的基础，提出情境是由"家庭关系、职

[1] 麦里狄斯：《论喜剧思想与喜剧精神的功用》，载《古典文艺理论译丛 1》，63 页，文美惠译，人民文学出版社，1964。

[2] 其一，"无定性情境"。这是指情境在"尚未转化为具有定性之前，还保持着普遍性形式"；其二，"有定性情境处于白板状态"。是指情境由普遍性转入特殊性，但这只是一种平板的引不起冲突的情境，如雕塑。第三种情境，"分裂和由分裂来的定性终于形成情境的本质，因而使情境见出一种冲突"。（黑格尔：《美学》第一卷，253 页，朱光潜译，商务印书馆，1984）

英国早期小客栈内的戏剧演出

业关系和友敌关系形成的"。

中国戏剧理论家谭霈生在前者基础上,具体地把情境总结成三个可以把握的要素:环境、人物关系和事件,形成了著名的"情境说"。"情境说"使情境结构化(等于打开了情境的黑箱),奠定了戏剧研究的基础。

然而情境的问题仍然值得更深入地探讨,下面尝试补述一二。

黑格尔

一、情境作为系统

情境的系统性 情境常常被看做先于冲突而存在的"局势",这种看法忽略了情境的系统特征。情境只有作为一个系统来看待,才能真正被把握。

情境的系统特征体现在,戏剧情境不能离开相邻要素(行动和突转)而孤立存在。比如在《哈姆雷特》中,虽然有了谋杀见出对抗性的局势,但如果哈姆雷特真的没有一点行动能力(像有人批评的那样),或放弃了复仇,这个情境就自动被"白板"化了;接下来,哈姆雷特有能力搏斗,但这种搏斗形不成高潮亦未见出突转(如像《被缚的

普罗米修斯》一样的开放结局),情境因为自身能量未充分释放也不能成其所是。

亚里士多德曾对复杂行动和简单行动作出区分。把包含突转的行动叫"复杂行动",我认为,只有"复杂行动"才构成戏剧性情境。就是说,情境系统不仅包括了见出分裂的情势(定性);还内在地包括了接下来的行动和高潮后的反向转化(突转)。这个标准的情境系统应该由启动/展开/完成三部分组成:

启动部分(情境)——展开部分(行动)——完成部分(突转)

在这个三段式中,突转特别重要。它是戏剧性戏剧的形式感的最后完成。没有突转的降落,结构就变成开放式的,戏剧性情境就自动白板化了。

突转是审美满足的标志。"艺术作品是一些商谈"(格林布莱特),任何范型都和观众有一定的"合约"关系。戏剧性戏剧的合约就是突转造成的形式感。在相声中,你设计了包袱,就一定要抖落;在戏剧性戏剧中,你制造了高潮,观众就等着看突转的好戏。如果推到了高潮而没有能力突转,观众的审美期待就会落空——就像"扔

罗马时期巡回演出的戏剧演员

靴子的故事"中只扔了一只靴子一样。[1]

因此，有无突转是情境系统性的标志，也是戏剧构思是否完成的关键。在生活中，激烈的冲突关系俯拾皆是，但漂亮的突转却难以寻觅。一个剧作家，尽管拥有很好的素材，但当他没有找到合适的突转之前，还不算完成了构思，因为他尚没有形成情境系统。[2]

情境系统在戏剧创作中具有普遍意义。不仅戏剧性结构有自己的情境系统，其他范型也有自己的情境系统。

情境的三个层次 托马舍夫斯基曾指出："情节的构成依赖一个情境向另一个情境的过渡。"[3] 这种说法暗示了戏剧情节的背后存在着不止一种情境。

其实，所有戏剧性情境都有三个层次：总体情境、阶段情境、具体情境。

这种区分至关重要。只有意识到情境的层次及其差异，才可以谈论情节。因为，在情境的区分中包含着情节设计的重要奥秘。

总体情境 是剧中人物自始至终置身其中的总情境。总体情境基本是不变的。它从一开场经由上升一直维持到突转的发生。如《哈姆雷特》中的复仇，从幕一打开，阳

[1] 某人的邻居每晚脱靴子后必重重地扔出，久之，某人不听到扔靴声就不敢睡觉。一日，邻居喝醉，扔了一只就睡着了，某人因一直等待另一只靴子的响动而一夜未睡。

[2] 果戈理有一肚子沙皇俄国上层社会的生活材料，但他没找到一个好的戏剧构思。因此他写信给彼得堡的朋友，请他们给他一个点子，一个故事。后来普希金给了他一个假钦差的故事。他用其中行骗/败露的情境写成了脍炙人口的《钦差大臣》。

[3] 托马舍夫斯基：《俄国形式主义文论选》，122页，姜俊锋译，生活·读书·新知三联出版社，1989。

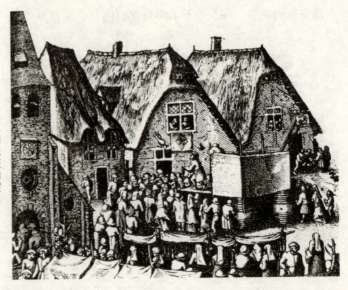

16世纪江湖戏班的演出

第一章　戏剧性戏剧(悲剧/喜剧)

台阴魂示警,哈姆雷特就处于父亲被害的总体情境之下,这个情境笼罩着他下面的一系列复仇行动,一直维持到决斗高潮,他亲手杀死了克劳迪斯(血仇得报),这个情境才得到改变。人们一般意义上谈论的都是这个情境。

阶段情境　阶段情境是人物在行动阶段面临的境遇。和总体情境不同,这种境遇在戏剧发展的各个阶段各有不同。阶段情境的作用经常被忽略,但它却是戏剧悬念的真正维持者。比如《温德米尔夫人的扇子》中,在温德米尔夫人了解到丈夫在外养有女人的总体情境之下,情境一直处于变化之中。发现存折一变,丈夫强行下请帖一变,达林顿求婚一变,与达林顿私奔又一变。第二幕,藏到窗帷后躲灾一变,欧士纳出面代女受过一变,逃回家中欧士纳来访又一变……温德米尔夫人在一天的时间内,处于应接不暇的情境变动中,每一次变动都构成一个新的阶段情境。

阶段情境不仅对于戏剧,对于多集电视剧的写作也具有重要意义。[1]

具体情境　托马舍夫斯基指出:"人物之间在每一瞬间形成的相互关系都是一个情境。"[2]这个瞬间就是具体情境。具体情境比阶段情境小,它存在于语言和动作的空隙中。

具体情境的营造对于编剧意义重大,台词的机锋总是在具体的语境中见出;对于演员也至关重要,因为一切表演的活性因素都是在最具体的语境中激发的。不但每一幕、每一场、每个阶段都由具体情境构成,便是一个小小的场面,甚至两个动作中间也都有具体情境。此动作不同于彼动作,此一时不同于前一时,人物的具体情境总是处于不断的变化中。

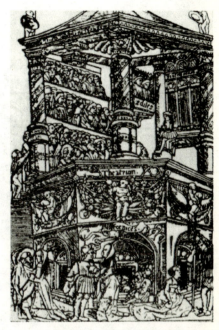

15世纪有三层围廊的戏院

[1] 多集电视连续剧的长度需要情节的不断增殖,以取得一种可持续的发展。而阶段情境的制造技巧可以把情节无限制地拉长。

[2] 托马舍夫斯基:《俄国形式文论选》,111页,姜俊锋译,生活·读书·新知三联出版社,1989。

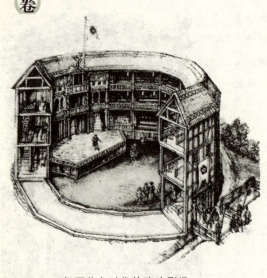

伊丽沙白时代的玫瑰剧场

情境层次的作用 一般来讲，总体情境的作用是启动情节和引起冲突（具有第一推动的作用），但人物一旦行动起来，总体情境的作用就减弱了。打个不恰当的比喻，总体情境是发动机的打火，它只管发动，阶段和具体情境则像汽车的供油，汽车一旦发动起来，它每时每刻的运转就再也离不开阶段、具体情境的供油。总体情境如同一把达摩克利斯之剑，它高高地悬在那里，它的作用是一种威慑，它的张力资源是逐渐衰弱逐渐消耗的。真正维持戏剧悬念的，是每幕每场每刻的阶段和具体情境——"随时都可能落下"的危机感恰恰是阶段情境提供的。

阶段、具体情境中包含着情节生动的奥秘。恩格斯在评价莎士比亚的创作时，曾将"情节的生动性和丰富性"作为理想情节。许多作家也因作品的情节单调、呆板而苦恼。情境的区分告诉我们，一个剧作家找到总情境仅仅是创作的开始（汽车的启动），更重要的工作是如何营造每幕每场的阶段和具体情境（它好比汽车艰苦的越野路程）。如果我们把总体情境看做一个"局势"，那么阶段和具体情境便是"变局"，要使情节丰富生动起来，就要不断地制造变局——让人物不断面临新的考验。谁能在变局上花足了心思（创造不断变化的阶段和具体情境），谁就能让戏剧的情节摇曳多姿。

阶段和具体情境还是人物性格塑造的最重要途径。性格越是复杂，对情境的要求越具体。如果我们仍把情境比作性格的试纸，一种情境只是一张试纸，要体现人物个性的丰富性，就必须创造多样的情境（设计多种的试纸）。因为，人物的多侧面性格只有在不断变化的境遇中才能得

第一章 戏剧性戏剧（悲剧/喜剧）

到验证。所谓"大事难事"中的"担当"，"临喜临怒"后的"襟度"，都是在不同情境中得到体现的。

二、戏剧性情境的类型

在戏剧性戏剧的创作中，寻找基本的情境模式，以便取得驾驭题材的自由，一直是戏剧家的一个梦想。戏剧理论家苏里奥是试图把这一梦想变为现实的一个。他写了一部《20万种戏剧情境》的专著，在这部书中，他把戏剧的构成分解为由6种星座来代表的功能：狮子星、太阳、地球、火星、天秤星和月亮。它们之间的不同组合能生产可以计算的情境模式（仅恋爱一项中，他就得出36种情境）。由这些人物和功能的交叉匹配就形成了20万个情境。[1]

苏里奥20万种情境看似丰富，但实际很单调，6种功能的实际范围只是一种"争夺"的模式。在实践中，能够同时满足6种功能的戏剧文本也很有限；另外，他的"狮子"和"太阳"的并置实际混淆了行动素和客体意象。

在这里，笔者愿意提出一个更简赅而容易把握的情境清单，它没有20万个，它只有6种：即过失、丑行、争

[1] 在苏里奥提出的6种功能中，其中狮子星代表戏剧的主体力量，是剧中主人公的爱情、野心、嫉妒等情致；太阳是狮子星（主角）所追求的善、美目标；地球是狮子星追求的获益者；火星是主人公的对手，也即妨碍主人公追求的敌人；天秤星是情境中的仲裁者；月亮是帮助的角色。苏里奥做的其实是早期的语义结构分析中的功能分析，晚于普洛普，而早于格雷玛斯，但不及格雷玛斯严谨和直接。（参见格雷玛斯：《结构语义学》，251页，吴泓渺译，生活·读书·新知三联出版社，1999）

有小丑在表演的幕间剧

夺、复仇、阻恋、秘密。

过失　这里的过失是指亚里士多德所说那种有弱点的好人所犯的过失引起的悲剧，是希腊悲剧和莎士比亚悲剧的主要情境类型。这种情境的系统性是，先要有一引发其过失的契机（比如麦克白的军功和女巫的预言，美狄亚丈夫的负心），这个契机促使主人公犯下过失（比如麦克白暗杀邓肯，美狄亚的复仇杀子）。最后是过失行动到达高潮形成突转即受到惩罚（比如麦克白的精神崩溃，美狄亚的自杀）。惩罚使戏剧行动向相反的方向突转，也使世人反思过失给人造成的伤害。

丑行　这是喜剧的基本情境。喜剧表现对丑的鞭挞和嘲笑，而鞭挞和嘲笑的对象则是主人公的出丑行为。丑行的情境系统是：先要有一个使丑行得以暴露的契机（情境），比如《钦差大臣》中钦差要来的消息，《威尼斯商人》中的安东尼奥走投无路，《可笑的女才子》中主人阿莫夫的出门，这些情境都为丑行的展示和暴露提供了契机，而真正的戏剧行动即丑行的展开或与正义较量的过

著名的环球剧场

第一章 戏剧性戏剧(悲剧/喜剧)

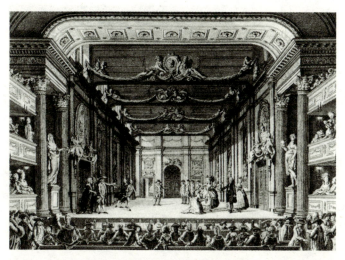

有立体感和纵深感的豪华剧场

程。如《钦差大臣》中是骗子与市长一家及官员们的龌龊行为的展开过程,《威尼斯商人》中是夏洛克签订割肉合约。丑行的突转基本是以丑行的败露和受到鞭挞而实现,使观众获得惩恶扬善的满足。如《威尼斯商人》中鲍细霞的出现使夏洛克受罚,《钦差大臣》中真钦差的到来。

争夺 这是情节剧中常见的情境系统。即标准的苏里奥的模式。争夺包括一切可以满足欲望的东西,从江山美人、异宝奇珍,到武林秘笈、联络图册、兵符令箭,都是争夺的对象(爱情戏中三角恋情也属此类)。争夺作为情境系统,其情境是利益(相当于苏里奥的太阳)的出现。展开部是各方(狮子、火星)对利益的争夺,高潮与突转是出现了意外的火拼或和解。这种剧的结局基本是善胜恶败,苏里奥的情境基本可浓缩在这个模式里。

复仇 复仇作为情境系统的情境前提是灾祸或陷害。比如《哈姆雷特》中的父亲被害,《赵氏孤儿》中的赵家满门被杀,《美狄亚》、《秦香莲》中的丈夫背叛,其行动展开过程是复仇行动,正义与邪恶的搏斗。这种情境的突转是大仇得报,如孤儿成人,越王鞭尸复仇,哈姆雷特杀死叔父。

《夫人学堂》剧作封面

电灯带来的新舞台效果

[1] 卧底是侦探和警匪片最常见的情境系统,其中的秘密性质在于主角身份的隐匿对敌方形成秘密。卧底的行动过程是"伪装"、"考验"和"侦察",其突转形式是暴露身份克敌制胜。卧底亦有胜利和牺牲两种结局。样板戏《红色娘子军》、《智取威虎山》都属卧底情境类型。

[2] 阴谋也是秘密的一种变体。其秘密性在于害人者处于秘密状态。阴谋的情境系统是阴谋的策划,行动过程是阴谋的得逞,突转是阴谋的败露。如《荆钗记》、《奥赛罗》都属此类。

[3] 计谋是正面人物作为主人公掌握行动权。其秘密成分在于计谋对敌方的保密。计谋的情境系统包括设计(情境)、实施(行动)、胜利(突转)三部分。中国戏曲中的《借东风》、《蒋干盗书》、《红线女盗盒》、《赵盼儿风月救风尘》均属此类。

[4] 误会作为秘密的变体,因为真情对误会者隐匿不彰,使主人公产生某种误会。误会作为情境系统包括:假相的存在(情境)、由误会引起的错误行动(行动),真相大白(突转)引起的情势和人物关系的转变。

复仇有一种变体形式,那便是"冤情昭雪"。这是中国古代公案戏剧的基本内容,它包括蒙冤(情境)、投诉(行动)、昭雪(突转)这三个环节。中国戏曲中的包公戏、公案戏(如《窦娥冤》、《风波亭》、《四进士》、《杨乃武与小白菜》、《杨三姐告状》、《秦香莲》等)都属于这类情境。

阻恋 即阻隔的恋情。这是中外爱情剧的基本情境模式。阻恋的情境是各种阻隔的形成(如朱丽叶、罗密欧两家的世仇),其行动的展开是男女主人公同环境所进行的斗争(如张生、莺莺与老夫人的斗争)。其突转有两种:终成眷属成为喜剧(如《西厢记》),毁灭或劳燕分飞成为悲剧(如《茶花女》、《罗密欧与朱丽叶》)。

秘密 这是现代戏剧(如问题剧)最常见的情境类型。

秘密作为情境系统,首先是有某种秘密成为现实关系的悬剑,如果揭发出来可导致现行人物关系和行动的改变,这是秘密的基本特点。然而,由于秘密关涉到敌对双方的不同利益,揭秘与保密就可以成为双方行动/反行动的内容。行动的高潮是突转,即秘密的揭破,它必将带来人物关系的重新调整,如《玩偶之家》、《华伦夫人的职业》、《鳏夫的房产》、《社会支柱》都属这个类型。

秘密是一种应用广泛的情境系统。当过失、复仇、阴谋这些惊险情境离人们生活越来越远,阻恋和秘密(特别是秘密)就成为现代戏剧最后可用的戏剧性情境。

秘密还有一些变体,常见的有**卧底**[1]、**阴谋**[2]、**计谋**[3]、**误会**[4]。

第一章　戏剧性戏剧（悲剧/喜剧）

以上六大情境系统包括了戏剧中主要的情境（作为必要的知识和技能，一个作家掌握这些情境就基本够用了）。但值得说明的是，在具体创作中，情境不会如此纯粹。一个文本同时包含几种情境都是可能的（如"复仇"完全可能同时是"计谋"），情境的重叠有助于加强戏剧性。

这个分析只是对情境的基本机制和主要变体作了简要分析，详细的变化之妙，只能靠作家自己去把握。比如仅"阻恋"这个情境，就可找到十几种不同类型。[1]

三、锁闭式结构的基本原则

孙惠柱把戏剧性戏剧结构称为"锁闭式结构"，大约是指这种结构好比一台结构复杂封闭严密的机器。而左拉当年确曾称小仲马的戏剧结构是"钟表机械"。这个比喻还真恰当。它有自己的动力装置（情境），有运转掣动的齿轮（动作），有维持运转的能量（情致），有把各部分联系起来的链条（情节），当情境的发条上紧之后，可以完成上升下降和突转的戏剧运动。

锁闭式结构是个系统。正如钟表除了表面的表盘和指针，还要有机芯、齿轮、外壳的协同运作，才能保证系统报时功能的正常发挥一样，戏剧性戏剧除了戏剧情境，还要有一些相关的结构原则，以保证戏剧性功能的发挥。

[1] 门第阻隔：如灰姑娘与白马王子、仆人与小姐、书生与妓女的恋情。

疾病阻隔：白血病、癌症等难以治愈的疾病，现已成为电视剧的常用情境。

奸人拨弄：致使主人公历经苦难，破镜重圆。如古典戏曲《荆钗记》。

政治阻隔：因政治信仰不同导致有情人难成眷属。

战争阻隔：由战争造成的爱情悲剧。如《魂断蓝桥》、《拜月亭》。

种族/宗教阻隔：异族通婚，不同信仰教徒之间的恋爱。

人鬼阻隔：死人/活人的未了情。《活捉王魁》、《牡丹亭》。

人妖阻隔：人与异类的相恋。如《白蛇传》和《聊斋》戏剧。

人神阻隔：《天仙配》、《柳毅传书》及古希腊神话中的人神恋。

时空阻隔：科幻题材的跨时空恋情。

《亨利八世》剧照

幕间剧创造的舞台意象

三个整一的原则 由卡斯特尔维特洛提出、高乃依发展的"三一律",虽然屡遭攻击,其内在的集中原则还是顽强地延续下来。"三一律"基本是指,地点一致(单一的地点或同一城市),情节一致("单一主人公和单一事件"),时间一致("一件事情所需要的时间"或"不超过12小时")三个方面。三一律虽然尽人皆知,但在戏剧实践中,人们对它的理解并不相同,人们普遍认同的是它总的集中原则,即为了矛盾冲突的集中要求情节的完整和时间地点的高度集中。至于具体的因素,人们并不那么拘泥,很多剧作家也根本不理这一套。我认为,三一律的关键是"立主脑,减头绪",即把"情节的一致"("一人一事")做为核心。只要从头到尾围绕一个主人公和一个故事,即使时间地点分散一些,也关系不大。比如中国戏曲很多故事都变换了很多地点,时间甚至间隔若干年,但紧紧围绕着一个人物和一个故事展开,一环扣一环,戏剧性照样很强。[1]

行动的冲突性质 "冲突说"在戏剧理论史上由来已久。如黑格尔的"伦理冲突",布伦退尔的"自觉意志的冲突",劳逊的"社会性冲突",别林斯基的"欲望冲突",都试图把冲突作为戏剧的本质特性。然而,这个看法在现

[1] 但任何规则都不可绝对化。"一人一事"做为规则是就宏观框架而言。如果你不想让戏剧的情节变成一个孤立的事件,如果你想让你的故事包含更具普遍性的内涵,那就一定要设置复线,通过次要人物的相似的行动,你可以拓展主人公活动的社会意义。

第一章 戏剧性戏剧（悲剧/喜剧）

代戏剧实践中遭到了质疑。因为散文体戏剧的出现，阿契尔等人试图否定"冲突说"。其实，"冲突说"出现漏洞是因为人们把它作为一切戏剧的本质特性，如果我们能跳出普泛化的樊笼，把冲突的特性相对化，即只把它看做戏剧性戏剧的特性（而非一切戏剧），这个界定就仍然是正确的。

冲突在戏剧性结构中具有功能性质。它首先是情节和人物布局的依据。冲突的功能需要一种战团式人物布局。即围绕主人公形成具有冲突态势的对立格局，其中以主人公为核心形成正义一方，主人公对立面为非正义的反方，正反双方及其辅助阵营形成直接、间接的冲突关系。全剧基本没有外于冲突的人物，一旦冲突发生，所有人物表上的人物都被搅入战团之中。

常见的戏剧冲突有以下四种：

敌对双方的对抗性冲突[1]；同一阵营内的内部冲突[2]；人物与情境的潜在冲突[3]；人物内心的冲突[4]。

[1] 指发生在主要角色之间具有搏斗性质的冲突，正、反力量的行动与反行动，如哈姆雷特和克劳迪斯之间的反复较量。

[2] 这种冲突是敌对冲突的外延和内部化，即外在的压力导致了内部成员之间的裂痕，如哈姆雷特和奥菲利亚的冲突，周萍与繁漪的冲突。

[3] 如阿契尔指出的罗密欧与朱丽叶的"阳台相会"，没有"意志的冲突"，反而是"意志的融合"，但仍然让人感到很紧张。这种冲突的实质是人物所处的环境与其行动之间的潜在冲突。

[4] 人物情感和理智、伦理和欲望、判断和直觉等方面的自我矛盾。这种冲突通过独白表现出来。

20世纪出现的中心舞台

上世纪初中国翻译、出版的部分戏剧理论著作

[1] 黑格尔：《美学》第一卷，4页，朱光潜译，商务印书馆。

[2] 巧妙的人物关系包含着一种可计算的戏剧学，任何一种利害关系都意味着一出戏的可能。比如《雷雨》，几乎任何两个人之间都包含多种关系，它保证了任何两个人相遇时都有"戏"产生。

巧妙的人物关系具有某种双刃剑的性质。即在一种关系中同时包含着排斥与亲和的利害关系。狄德罗在谈到理想的人物关系时提到"若干人在一起通过性格和目的矛盾"[1]，就涉及到利害式关系的基本内涵。比如《哈姆雷特》就设置了一种巧妙的人物关系：哈姆雷特的杀父仇人又同时是他的叔父（当今皇上），他所深爱的奥菲利亚既是恋人也是国王鹰犬的爱女（后成为国王试探他的工具）。对于《雷雨》中的周萍，繁漪既是后母又是情人，周朴园既是父亲又是情敌。这种双重关系给行动带来了困难，也为戏剧情节增添了扑朔迷离的戏剧性。[2]

情致化的性格 戏剧性戏剧轻视个性（把性格看做情节的附属物），但却非常重视情致。黑格尔把情致看做戏剧性行动的启动力量，认为情致"是使人的心情在最深刻处受到感动的普遍的力量"，它构成了人物情感的魅力所

第一章 戏剧性戏剧（悲剧/喜剧）

在。别林斯基把情致和理想联系起来，他说："通过情致，理念才能转化为行动。"[1] 就是说，情致具有行动的动力源的作用。

情致首先体现为情感的执著性，即"情之至"、"情之极"的特点。别林斯基认为情致是"充满着力量和热情的奋斗"，"一种自然精神道德方面的神明境界的热情"[2]。情致是复杂个性的反面。情致化人物具有某种执著的"一根筋"的特征，即由"一个神"主宰精神的局面，正是这种"永远奔向理念"的执著的热情，增强了精神和情感的强度，也加强了戏剧性。

情致人物贯穿了神话时代以来的所有时代的东西方戏剧，从盗火给人类的普罗米修斯，到被复仇女神控制自毁儿女的美狄亚，从关汉卿笔下指天问地的窦娥，到汤显祖笔下生生死死的杜丽娘……情致以一种"神明境界的热情"表现了人物精神世界的动人情愫，感动了世世代代的无数观众。

戏剧性与悬念 戏剧性问题是戏剧性结构的美学核心。包括一系列制造悬念、紧张气氛和如何有"戏"的技巧。琼斯认为，戏剧性情节无非是"一连串的悬念和危

[1] 转引自《朱光潜美学文集》（一），571页，上海文艺出版社。

[2] 同上。

1920年上海新舞台演出的《华伦夫人之职业》剧照

机"向"高潮上升"。而按劳逊的说法:"戏剧结构的秘密在于紧张这两个字,在于酝酿、维持、搁置、加剧和解除一种紧张状态。"[1] 就是说,戏剧性的所有问题我们都可以简化为提起悬念、制造紧张的技巧。

这些技巧具体包括:悬念提起和维持、悬念的缓解和解除、秘密的设计和泄露等几个技术问题。

悬念的提起包括前史的回溯、铺垫、路标等方面。铺垫又包括正铺(暗示的结果和发生的事变方向一致),反铺(暗示的方向和事件实际发生的南辕北辙)、远铺(亦称隔年下种,指在事发远处预先埋伏)等类型。

悬念的维持是情节中部的任务。它包括:行动、反行动(主人公正面行动和对手的反应);螺丝拧紧(是使斗争升温、激化矛盾的手段);倒计时(把时间因素引入戏剧欣赏过程,给矛盾的爆发设定时间);[2] 意外(带有某种偶然性的情节)等方面。

悬念的延宕与解除包括搁置、延宕与松扣;[3] 巧合、突转和次高潮[4] 等。

秘密是构成戏剧性的另一古老的源泉。围绕秘密,古今中外的剧作家发明了很多悬念制造的手法。如揭秘、保密、泄密,围绕秘密的试探、考验、设计(陷阱、圈

[1] 劳逊:《戏剧与电影的理论与技巧》,223页,中国电影出版社。

[2] 最具象征性的倒计时是电影《三十九级台阶》。为了延缓危机,主人公克服千难万险,最后冒着生命危险到钟楼拨钟。在动作片中,倒计时和劫持、黑社会、定时炸弹联系起来,形成了一整套类似"最后一分钟营救法"的模式。

[3] 搁置使新的能量得到积蓄,延宕则是为了增加行动过程的复杂性和曲折性,吊足观众的胃口。松扣使危机得到暂时缓解。如《西厢记》中的白马解围,使张、崔的爱情危机出现了希望。松扣通常发生在实质性矛盾爆发之前,是为矛盾总爆发积蓄能量。在松扣的峰回路转中,常常包孕着黑云压城的更大危机。

[4] 高潮之后又来个小高潮,此系一种宴后增宴,舞后增歌的结局,如《威尼斯商人》在法庭后的赘生情节,皆因作家觉经由一番惊险搏斗获来的胜利,若不好好咀嚼回味一番,实在可惜。如风狂雪肆之后要见庭前雪霁,风雨过后,不舍彩虹之美。

早期出版的《俄国独幕剧集》

第一章 戏剧性戏剧(悲剧/喜剧)

套)、误会、发现等。[1]

此外，戏剧性还包括场面的调剂(重场与过场、一般场面与必须场面、热场与冷场的调剂)以及动与静、庄与谐、插科与打诨等。总之，李渔在《闲情偶寄》中强调的一系列变化之道，都可以为文本增添戏剧性机趣。

以上的各种原则和手法都是针对戏剧性而设计的。因此只对戏剧性戏剧有效，切不可简单地把它们当做所有戏剧的普遍原则。

延安青年艺术剧院1941年在延安演出《雷雨》剧照

[1] 发现首先是对人物关系的发现。亚里士多德认为，发现是指"人物发现他们和对方有亲属关系或敌对关系"。比如《雷雨》中四凤和周萍发现与对方的兄妹关系，俄狄浦斯王发现自己妻子的母亲身份。根据亚里士多德的《诗学》研究，发现有四种途径：通过标记、通过拼凑（安排）、通过回忆和推断。

四、内结构与戏剧性层次

戏剧性图式 通过一定的图式把戏剧性情节的运行轨迹和观众的情感过程显示出来，一直是理论家的追求。法斯泰尔把它归结为等腰三角形的金字塔，其中前腰（A—B）为情节的上升，后腰（B—C）为情节下降，塔尖（B）为高潮；马丁·艾斯林把它归结为角度尺式的半圆型，其中0度表示起点，用90度表示高潮，用180度表示落点，下横线表示时间，把戏剧运过描述为一个抛物线运动。

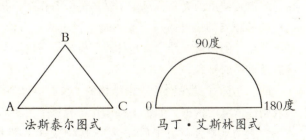

法斯泰尔图式　　马丁·艾斯林图式

但这两种图式都有一个共同的缺陷，即它们都把剧情的上升和下降的长度看做相等的（等腰、等度），而实际上，在戏剧性戏剧中，情节的上升占据着绝对的长度（一出戏的80~90%都是上升），剧情到达高潮后迅速回落，形成突变。在一些紧凑的戏剧中，往往高潮即结局。两者的图式都不能反映高潮的突变性。

因此，我拟对这两个图式做一个修改，用一个准直三角图式来表示，一强调其上升的绝对长度，二强调高潮的突转性质——

中央戏剧学院演出《阴谋与爱情》说明书

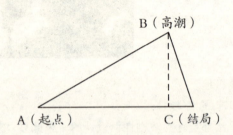

起点A面对一个戏剧情境，A—B是从起点到高潮的过程，是剧情发展上升的空间（它容许局部的曲线，只要满足整体方向的上升），在至高点，属于"动作最后最强烈的阶段"；B—C是从高潮到结尾的区间，是剧情的回落区段，其落点在垂线下的靠右地带（容许一定弹性），而从A（起点）到C（结尾）的直线，则是剧情发展所用的时间。因为回落线一般都偏离垂直落点一些，因此是一准直角图式。

准直角的戏剧性图式可以充分体现情境的系统特征。它的起点延伸出的夹角，显示了情境的分裂作用；从上升到高潮的顶点的展开阶段，是由情境提供的动力推动的；至于顶点后的回落，则形象地体现了突转——情境系统的最后最重要的要素。

准三角图式是戏剧性戏剧结构的DNA，可以作为检验戏剧性情境的依据。如果一部剧作符合这个图式的点线关系，它的戏剧性就有了保证，否则就不是戏剧性结构。

第一章 戏剧性戏剧（悲剧/喜剧）

即使一个小品，要想获得形式感，也必须具备这个图式。

戏剧性图式还体现了锁闭结构有机整体性质，它如同钟表一样环环相扣，不能离散。正如亚里士多德所说："任何部分一经挪动或增删，就会使整体松动脱节，要是某一部分可有可无，并不引起显著的差异，那就不是整体中的有机部分。"[1] 这一原则说明，劳逊的"从高潮看统一性"还是非常有价值的。高潮部分是情节的制高点，体现着结构格局和最高目的，从高潮入手的确有利于整体结构（统一性）的把握。很多作家之所以愿意从最后一幕写起，就因为一部戏的高潮场面一般都在最后一幕。

但这种有机性也有它的局限，它反映了线式因果的思维特点。布莱希特不无讽刺地指出，"悲剧的第一句台词是为了第二句台词而存在，而所有的台词都是为了最后一句台词而存在的"，虽然有些刻薄，但也不无道理。[2]

戏剧性的层次　应该把戏剧性区分为两个层次，低级层次和高级层次。紧张、悬念只是表面的低级层次，它调动了人类的好奇心，引起了对象的关注，但低级层次并不是美学目的，低级层次更重要的作用是启动高级层次。

那么，什么是戏剧性戏剧的高级层次呢？就是经典性

[1] 亚里士多德：《诗学》，28页，罗念生译，人民文学出版社。

[2] 布莱希特：《在科隆广播电台的谈话》，《布莱希特论戏剧》，128页，金雄晖、董祖祺译。中国戏剧出版社，1990。

香港话剧团演出的《俄狄浦斯王》剧照（钟景辉、章贺麟导演）

上世纪初中国翻译、出版的部分戏剧表演理论著作

作品所拥有的思想性和人生况味。在人类审美的历史中，"戏剧性"三字已超出一般的戏剧审美的内涵，上升为一种复杂的人生体验，当人们说某个事件和某段历史是"戏剧性"的，常常意味着某种哲学和人生意味。而这种人生况味是由戏剧性的核心枢纽——突转——来实现的，是它，不仅将悬念推动至高潮，还使戏剧性进入高级的象征层面。所谓人生如戏，世事难料，浮云苍狗，造化弄人，都是通过神奇戏法般的"戏剧性"达到的，它意味着某种不可置信，不可预料，超出常规的力量对人命运的拨弄，就像《哈姆雷特》一样，刚刚还是踌躇满志，胜券在握，一转眼尸体横陈，血流满地，都是因为在戏剧性的突转中浓缩了人生百味。

人生的况味虽然和突转有关，但切不可以为仅靠突转就可以获得它。在突转造成的惊奇后面必须有丰富的可堪咀嚼的人生内容为依托，而这些内容的产生则须以深厚的人生体验和较高的悟性为前提，它是作家的精神高度和综合修养的体现。

一个优秀作家有必要把握好两个层次的关系。应该意识到，低级层次只是手段（启动程序），高级层次才是美学目的。紧张意义上的戏剧性就像调味的调料，是用来煲汤的，不要把调料本身当成美味，真正的滋味在煲出的汤里，在戏剧性中蕴含的人生滋味里。

但人类有一种杀鸡取卵急功近利的本能，常常因为手段而遗忘了目的。戏剧性的杀鸡取卵是完全舍弃高级营养

第一章　戏剧性戏剧（悲剧/喜剧）

（况味与思想），而只留下紧张造成的快感，就像划船不为到达彼岸，而只知迷恋划船技术本身；这正是佳构剧和情节剧的状况。[1]

[1] 佳构剧的情节完全建立在脆弱的因果联合和巧合基础上。它的特点从萨都的代表作《一张信纸》可以看出：一对恋人分手。其中女的向男的索要以前的情书，男的不给，但在烧毁这些信时有一张信纸被风吹跑，落到在此间经过的一教师手中。后来，教师的一个学生又在不经意间给女友写信用了这张信纸，而写好的信又被误送到和这些事有瓜葛的人手中。后来，所有牵涉到的人都到一起聚会，结果有人当场揭穿了这封信的内容，引起了轩然大波。

第四节　戏剧性结构的内在矛盾与张力

人们历来把思想性与戏剧性的统一做为戏剧的理想，其实从原始祭祀演变而来的戏剧性戏剧，一开始只是为了满足那些在露天看戏的观众的娱乐需求而产生的，其思想性是在后来漫长的历史发展中逐步注入的。因此，先在的娱乐性和后设的思想性就构成了戏剧性结构的内在矛盾。另外，戏剧性的稳定结构和新生长着的美学渴望也形成紧张关系，并且愈到现代，这种内在的紧张就越尖锐。

这些内在矛盾体现在思想与动作、命题与结构以及移情机制等诸多方面。

一、戏剧性与思想性的矛盾

两者的矛盾体现在有机动作和自由动作之间的抵牾。

有理由认为，存在着两种不同的动作：思想性动作和戏剧性动作。如果戏剧性动作是指具有因果关联的有机动作，思想性动作则不具备有机性，借用托马舍夫斯基的说法，属

1946年上海剧艺社演出的陈白尘的喜剧《升官图》剧照

林荫宇导演的《伊底帕斯》剧照（青艺与阿里山·邹剧团和台北气象馆合作）

于"自由细节"[1]。

自由细节在戏剧中就是自由动作，它们和有机动作形成矛盾。

下面我们以莎士比亚对《哈姆雷特》的改编来说明这个问题。

《哈姆雷特》向以思想性而著称。但莎士比亚据以改编的原著则基本上是一出表现阴谋和仇杀的情节剧，没有任何伟大思想可言。按照托尔斯泰的看法，改编本的思想，是作家把自己的"全部见解"（如把莎士比亚十四行诗中《关于戏剧妇女》的见解）"极不适当地放入主要人物的嘴里"[2]的结果，即把思想性细节硬性地塞入到戏剧性情节中，从而造成结构的失调。

托翁的话虽有些偏激，但也基本符合事实。《哈姆雷特》的思想性基本体现在哈姆雷特因人生骤变而产生的怀疑思想上，而这种带有浓郁虚无色彩的思想和原剧情节并无必然联系。完全可以证明，那些体现思想性闪光的动作对于原剧是附属性的、寄生性的自由动作。这些动作包括，关于"活着还是死去"的独白；关于"爱情"和"女

[1] "那种不可缩减的细节叫关联细节，那种可以减掉而并不破坏事件的因果时间进程的完整性的细节叫自由细节"。（托马舍夫斯基：《俄国形式主义文论选》，115页，姜俊锋译，生活·读书·新知三联书店）

[2] 托尔斯泰：《论莎士比亚及其戏剧》，载《莎士比亚评论汇编》，上册，515页，陈淼译，中国社会科学出版社，1979。

第一章　戏剧性戏剧(悲剧/喜剧)

人"的看法和疯话；在古墓面前对死人头骨说出的关于"伟大"、"渺小"，关于功名利禄的箴言等。这些思想性台词对于情节和行动，基本没有推动作用。哈姆雷特完全可以不说这些疯话（如原作），而丝毫不减弱情节的连贯和戏剧性。比如同样是遭遇谋杀，满门开斩，《赵氏孤儿》的人物就没有产生怀疑和虚无感。

但问题是，既然思想性动作没有戏剧性（"自由的"），它又是如何进入戏剧并转化为戏剧符号的呢？

思想的珍珠不能自动地穿连到戏剧的锦袍上，思想性动作也不能自己转化为戏剧性动作。思想性因子在戏剧中身份的转化，是通过对戏剧性动作的寄生和夹带实现的。思想性的见解从来不是有机链条上的一节实链，它们从来不能自成悬念，它们的附属特性，使它们如同野战军的宣传队，只能在战斗、行军的间隙（休息、吃饭时）言说或宣传。如果戏剧性动作是一列进出海关的货车，思想性动作便是挟带于其中的私货，它们从来不能以自身的名义通过观众的海关。[1]

莎士比亚就是通过这种偷运私货的策略，把沉重的思想变成轻松的调侃，令伊利莎白时代的观众接受。因此，关于"生存还是毁灭"的咏叹寄生于了解罪恶的"发现"

[1] 试想当年莎士比亚如果不是把他的第66首关于女人、爱情的十四行诗挟带于《哈姆雷特》"装疯"的情节之中，而在剧场大声朗诵，观众会注意倾听吗？

《申报》1920年刊登《华奶奶之职业》海报

087

悬念中；而关于人生如戏的讥诮附带于对克劳迪斯试探的情节张力的褶皱里；关于女人与爱情的思考显然挟带在克劳迪斯的反试探（通过奥菲利娅）的行动内；而面对骷髅关于功名利禄的嘲笑穿插于大决斗的风雨之前。

我们虽对思想性动作和戏剧性动作做区分，却并不表明，戏剧性动作（或情节）不能拥有思想性。而是，戏剧性动作必须接受思想性动作的浸染和同化，才能具有思想性。在戏剧中，某种思想注入总是首先改变人物行动动机，然后导致人物性格的改变，而随着动机、性格的改变，行动意义也跟着改变。比如在同一个卧底行为中，如果动机从个人复仇变为组织行为，其意义就发生质的变化。

与莎士比亚同时代的才子马洛

思想性和戏剧性动作并不总是泾渭分明的，其转化的依据是思想性的注入。思想性与戏剧性如同烹鱼和佐料的关系。如果纯戏剧性戏剧是清水煮鱼，思想性的作品则如放入丰富的佐料的烹调，高明厨师可以在不更换材料的前提下仅凭调料做出名菜。在才华够用的作家那里，戏剧性和思想性还形成竞争的关系：好的作品要像优质的甘蔗，不仅有戏剧性的纤维，还应饱含思想性的糖分。[1]

思想性是伟大作品的酵母。通过研究伟大作家将思想性动作转化为戏剧性动作的过程，我们可以参透伟大作家"化腐朽为神奇"的奥秘。

二、两种结构的矛盾

思想性与戏剧性各有所宗：戏剧性动作服从外结构，而思想性动作则服从命题结构要求。一般情况下，内外结构处于重合即统一状态，但也有特殊情况，外结构不能满

[1] 戏剧性和思想性的关系还如汽车车速和它的载力的关系。光有速度而无载力会造成车子的空驶（情节剧和佳构剧）；反过来，思想过量或马力不够也会造成车子的超载。

第一章 戏剧性戏剧(悲剧/喜剧)

足命题的要求,这时,内外结构的矛盾性就显示出来。

戏剧文本总是结构和命题既矛盾又妥协的产物。两者的完全统一永远是不可企及的良好愿望。命题完全与外结构一致的是情节剧和佳构剧(这些剧也不存在命题)。在思想性作品中,命题总是对外结构形成一定程度的挑战和解构。而当命题的需求撑破了外结构的框架束缚时,就形成了伟大作品对戏剧规则的僭越和破坏。

下面我们用托尔斯泰对李尔王的批评来加以说明。

托尔斯泰认为李尔王是对原作不成功的改编。这种"不成功"主要的证据是人物的"多余"导致的"分神"、情节的"雷同"与"虚伪"、"过量的死亡"等,在我看来,这些"不成功"之处恰恰反映了命题要求与结构的矛盾。中心事件、主人公、集中概括、高潮和突转,是戏剧性结构的原则,托尔斯泰指出的"不成功"改编,涉及的正是对这些基本结构规则的破坏。托翁的指控第一涉及到雷同,"它(原作)没有纯然多余而只诱人分神的人物",即"恶汉爱德蒙,毫无生气的葛罗斯特与爱德加",其二涉及到真实性,"它(原作)没有十足的虚构的效果:李尔在荒原上奔窜,跟弄人说的话,以及不可能的乔装和不认识",其三涉及到突转和结局。"考狄利亚之死"糟蹋

英若诚与美国导演合导的《请君入瓮》剧照

089

了原作中"她和李尔令人神往的会面",而原作法兰西王帮李尔"复国"的情节,"更符合观众的道德要求"。[1]

勿须做细致的分析,从戏剧性结构的惯例出发,托翁批评的"多余"、"分神"、"雷同"、"虚伪"、"过量的死亡"、对"复国"结局的改变,都是有道理的。它们违反了"集中"、"概括"、"一人一事"和反方向"突转"这些外结构的基本原则。但是从命题的要求出发,问题就不那么简单了。按照波兰评论家杨·班柯的正确看法,《李尔王》应该是一出表现荒诞命题的戏剧。而如果从这一命题出发,问题将有不同的结论。

让我们从托翁指控的第一条证据——葛罗斯特父子三人和弄人的"多余"和"雷同"——人手。这四个人确实是原作所没有的后加人物,但这些人物是和新的命题相适应的。原作表现的是误会及其和解的命题(李尔误会考狄利娅不忠),这个命题只须完成忠、奸的考验(小女之孝,大女儿、二女儿之奸),由三个女儿、女婿加大臣肯特确实足以完成,再加人物确属'"雷同"、"多余";但莎翁改编新剧的命题是人生的荒诞,而荒诞不是可以提喻的事,荒诞总是涉及到整个世界。因为,一件事情的不合逻

[1] 托尔斯泰:《论莎士比亚及其戏剧》,载《莎士比亚评论汇编》,上册,510页,陈淼译,中国社会科学出版社,1979。

王晓鹰导演的《萨勒姆女巫》对人进行灵魂拷问,具有震撼人心的悲剧力量

辑（荒诞）完全有理由看做是偶然。不孝的儿女、不忠的臣子，从古至今代代不绝，很少有人从中引出荒诞的结论。荒诞必是世界整体的失调。在这样的重大的命题面前，李尔遭到女儿的背弃只是一件孤证，无法承担起表征荒诞的任务。莎士比亚正是充分意识到这一点，才想到要添加人物并调整原有人物作用的。

《现代名剧精华》封面

经过添加和调整，莎士比亚让所有人物都服从荒诞的命题——原有的、后加的每一个人都以自己切身（外于李尔）的遭遇印证了荒诞，且无一不指向命运的乖讹、世事的无常、动机效果的错位。在人生荒诞的命题下面，不但添加的人物不再雷同，连原有人物都承担了全新的使命。

随着人物代码作用的改变，原剧的命题结构——以李尔为中心结构——也随之改变。在原来外结构框架上，所有人物，都必须在围绕主人公的格局中找到自己的位置。他们或者属于主人公的对手与帮凶，或者是主人公的襄助力量（帮手）。但无论属于正义和邪恶，都要围绕那个世界的太阳李尔旋转。而在新的命题结构下，这种由主人公意识构建的世界遭到解体。所有的人物，都有自己的轨迹而不必隶属主人公而存在。葛罗斯特和爱得蒙的复线已经逸出了李尔的视野，他们和李尔的世界不再相交。原来的人物和情节框架已经失去约束。由荒诞命题形成的命题场形成了自己新的结构中心。

经过将众多人物化为荒诞的代码，莎士比亚为我们创造了一个荒诞的轮子，处于轮子辐辏的轴心部位的，不是主人公，而是荒诞本身。新的、众多的自足人物以相同的

等级，如同正反搭配的辐条，形成了综合共在的车轮式命题结构。李尔原来的一木擎天中心地位遭到解构，他只是众多辐辏中的有提喻作用的一根，得以更多地被置于前景，而众多后加的"多余"人物，则获得了平等的存在权利。从命题结构着眼，后加的人物并不"多余"。

《李尔王》的改编使我们看到，命题对情节具有能动的重塑作用。从莎士比亚感受到并确定了荒诞命题的那一刻起，旧有的外结构就面临着危机，新的美学渴望就在撑破旧的形式之茧创造着新的形式。这说明，剧作法之类的规则只能约束一般的创作者，对于莎士比亚、莫里哀这样的天才人物，任何形式的镣铐都束缚不住他们。[1]

[1] 但一个有趣的现象是，内结构的"重构"一般并不抛开外结构，而是把自己的建筑依托在原有的外结构框架上，就像小鸟把它的巢筑在树杈上一样。

[2] 布莱希特：《娱乐还是教育》，载《布莱希特论戏剧》，59页，景岱灵译，中国戏剧出版社，1990。

三、"审美秩序"中的权利

戏剧性戏剧的审美依靠一种移情机制起作用，即通过内摹仿和移情作用，观众把情感外移到对象人物上，达到与剧中人物在感情上共鸣。这就是著名的"卡塔西斯"（净化）审美效果。

布莱希特写道："艺术取得建造世界的这种特权……是因为它通过一种特殊现象，即在暗示基础上使观众达到与艺术家产生感情共鸣……演员在台上摹仿一个英雄（俄狄浦斯或者普罗米修斯），他是使用这样一种暗示或转化的力量，让观众从中摹仿他。"[2]

这种完全认同的结果，是观众思想力的丧失，完全被动地接受主流社会的价值观念。因为，戏剧作为社会"象征体系的一部分"（格林布拉特语），具有意识形态属性，这些属性通过一系列形式要素——如"悲剧的特权"（"出身显贵"）、

1956年吴雪导演的《娜拉》剧照（青艺演出）

田沁鑫根据《李尔王》改编的《明》剧照（国家话剧院演出）

"风化体"（"不关风化体，纵好也徒然"）、"诗的正义"——等体现出来，它们悄悄地向观众施加着权力影响。

黑格尔在谈到悲剧的"和解"时，提到"永恒正义"的权力作用——

> 永恒正义通过它的绝对威力，对那些各执一端的目的和情欲的片面理由采取了断然的处置，因为它不容许按照概念原是统一的那些伦理力量之间的冲突和矛盾在真正的实在界中得到实现而且能站得住脚。[1]

[1] 黑格尔：《美学》第三卷，下册，289页，朱光潜译，商务印书馆，1984。

在"和解"这样一个悲剧要素中，包含着形式的立法作用。即"永恒正义"通过对某种情欲"断然处理"来实行自己的"绝对威力"（"不容许"某种力量"站得住脚"）。最后，通过"和解"确立的是伦理的秩序（比如《李尔王》原作通过"复国"和"父女和解"，使"诗的正义"获得胜利）。因此，"诗的正义"标举的是国家社会的权力，"风化体"是道德的徽章。在"永恒的正义"对伦理秩序的维护中，把"载道"的属性，"偷偷塞给"看戏的观众。

实际情况正是如此。在《精神现象学》中，黑格尔明确地指出："悲剧里所表现出来的是一种自我意识，这种

日本导演冼庆利太导演的《哈姆雷特》剧照（北京人艺演出）

自我意识认同一种（父权），他只知道并且只承认只有一个最高的力量——宙斯……是支配国家和家庭的力量"，而且，"这最高力量是正在形成中的知识"和"知识的父亲"。[1] 就是说，父亲（宙斯）是宇宙的始源和中心，和古典悲剧中的神权和王权一样，构成了"永恒正义"的存在基础，具有不容置疑和讨论的权威力量。不用说，这是一种典型的"菲勒斯"（父权）中心观念。在今天的民主制度下，神权和君主政治已经解体，全球化的未来甚至是国家的消亡，因此，"永恒正义"在今天的戏剧中已经完全丧失了存在的基础。

戏剧性戏剧还以真善美为理想，但在具体实践中三个方面并非完全同构（真的不一定善，美的也不一定真）。实际上，在共鸣的机制中，经常存在着对善（伦理）的高标和对真（真理）的压抑。比如托尔斯泰对《李尔王》"和解"的期望只是一种人为的幻想，而众叛亲离和美的死亡才是现代李尔生存的真相。因此，"和解"似乎在标举善（伦理），而实际是在遮蔽真理。而上文中提到的莎士比亚的改编对"观众道德"的冒犯，其实是对一种"审美秩序"（阿尔都塞）的故意背离，在"过量死亡"等情

[1] 黑格尔：《精神现象学》，下册，224页，朱光潜译，商务印书馆，1979。

节安排中，莎士比亚有意破坏传统的"审美秩序"，意在拨开意识形态的迷雾，还"无序、狂乱、苦难"（阿尔都塞）为自身，其实是对真的权利的维护。

感情共鸣是传统戏剧美学一根基本支柱。在20世纪，当人们试图重新认识世界以便对世界施加影响的时候，共鸣机制遮蔽了人们对世界的认识和判断，因此不断地成为戏剧革命的靶子。布莱希特、阿尔都塞、葛兰西、德勒兹等纷纷向"卡塔西斯"发起进攻，这导致新的戏剧美学的建立。

当然，"永恒正义"的消亡不代表价值的死亡，基本道德律令和人类的共同福祉仍是人类的精神底线，而"卡塔西斯"（净化）也将因为新的精神价值而获得不同的美学内涵。

[1] 它在创作、演出、剧场和观众接受等方面的创造和影响，足以构成一部独立的戏剧文化史。

结 语

1. 作为最古老的戏剧形式，戏剧性戏剧反映了人类文明的脚步。在没有声光电的19世纪前的漫长时光里，当阅读还只是少数贵族的专利的时候，戏剧性戏剧如同暗夜里的灯塔，它满足了人类的好奇心和娱乐需求，也是人们获取知识分别善恶凝聚意志的主要渠道。如果说戏剧是文明的熔炉，主要指的就是戏剧性戏剧。[1]

2. 戏剧性戏剧跨越了神话时代、宗教时代和贵族时代，产生了埃斯库多斯、索福克勒斯、阿里斯多芬、莎士比亚这些文化巨人，创造了《阿伽门农》、《俄狄浦斯王》、《哈姆雷特》、《李尔王》这样光照千秋的戏剧经典，把人类的精神拓宽到一个空前的高度。其中古希腊戏剧和莎士比亚戏剧，至今仍是人类文化的高峰。

3. 戏剧性戏剧对于技巧的过分强调，对近代的情节剧、佳构剧的产生要负一定责任；它的英雄史观在科学社会主

义时代遭到解构，而它的线式因果思维有机观念，也因为相对论和网络因果观的兴起，受到挑战和质疑。至于它的移情审美机制和对主流意识形态的承载，则成为先锋戏剧一再攻击的对象。

4.戏剧性戏剧具有极强的兼容和再生的能力。早在19世纪末，易卜生的问题剧和肖伯纳的哲理剧，就把讨论带进了这种结构，创造了问题剧的形式。这种论辩后来又被整合到存在主义和政治剧中。在20世纪，戏剧性戏剧甚至成了现代戏剧的一种动力火车，每当哲学和政治上语义超重，现代流派便用戏剧性结构来承载自己的语义。

5.戏剧性戏剧还成为20世纪大众艺术特别是电影艺术的主要艺术资源。在好莱坞动作片、西部片、侦探片、武侠片、恐怖片以及多集电视剧里，戏剧性的故事特性仍然是这些剧作的结构基础。[1]

事实证明，戏剧性戏剧是艺术中的一只不死鸟，它总能一次次起死回生，因为好奇是人类永恒的天性。

[1] 在这些影片中，传统的各种英雄都以硬汉、枪手、侦探长、大侠的面目重新复活。"倒计时"、"英雄与美女"、"一分钟营救"，也都成为基本的诗学手段。

摹仿范式卷

第二章
散文体戏剧

SANWENTIXIJU

【范型要素】
范式隶属：摹仿范式
兴起时间：19世纪末
情境类型：抒情情境
语义范围：风俗/历史
代表作家：契诃夫
范型目的：社会批判

第二章 散文体戏剧

【范型概述】

散文体戏剧是指运用文学的散文结构来反映社会生活的戏剧范型。它的基本戏剧功能是对一定历史阶段群体日常生活方式的模仿。由于它打破了戏剧性戏剧的事件中心和集中整一原则，在审美上不追求紧张和悬念，追求在全景的风俗画卷中展示众生相（"用许多人生的零碎来阐明一个道理"），已故中国戏剧理论家顾仲彝先生将这种结构称为"人像展览式"。

作为戏剧性戏剧的第一个逆子，散文体戏剧是在戏剧性戏剧发展到极致时出现的。19世纪中后期，戏剧性戏剧垄断了剧坛，从欧洲到俄国，各种玩弄技巧的戏剧俗套统治着舞台。文学家兼戏剧作家左拉对此进行了激烈的抨击："我期望剧作家不再借助什么法术魔棒之类，刹那之间改变事件和人物的面貌……我期望能把尽人皆知的窍门，用滥的俗套，以及廉价的眼泪和笑料，统统抛却不要……萨尔都独擅胜场的调包，小仲马的题材和妙事，奥叶那令人同情的人物，难道我们非得永远看下去不可？"[1] 无独有偶，德国的霍普特曼、俄国的契诃夫、比利时的梅特林克，都对这种靠人为制造紧张的戏剧表示了极度的厌

[1] 左拉：《自然主义与戏剧的舞台》，载《文学中的自然主义》，9页，中国社会科学出版社，1992。

《织工们》演出海报

恶,契诃夫甚至不无偏激地发出信誓,有一天要把"喝茶"、"聊天"的琐事搬到舞台上来。终于,在1892年,德国剧作家霍普特曼以1844年德国西西里的一次织工暴力事件为素材,写出了一出有40多人出场的《织工们》,开了群体人物和日常生活戏剧的先河。

如果我们同意把莫斯科艺术剧院看做散文体戏剧的摇篮,那么会发现,那个时代的很多历史和美学条件都有利于俄国作家。首先,民主革命废除了农奴制,平民知识分子在历史舞台上崭露头角;在目力可及的欧洲,资本主义体制使宗法的田园生活遭到破坏,创造了工人阶级这个群体,这一切都加速了英雄史观的衰退。散文体戏剧出现的第二个条件是文学对戏剧的影响。其中托尔斯泰和巴尔扎克对风俗场景的细腻描绘,莱蒙托夫、屠格涅夫对日常生活和内心感觉的描写,带来了一种全新的审美趣味,它潜在地投射到文学以外的戏剧中,构成了戏剧的美学渴望。而导演艺术、包括舞台美术的成熟(如梅宁根剧团的来俄演出),让人看到日常生活戏剧的可能性。此外,车尔尼雪夫斯基的"美是生活"的美学观的得势,也为散文体戏剧的出现准备了美学上的条件。

第二章　散文体戏剧

散文体戏剧在舞台上成功还有个契机，那就是俄国的文学博士丹钦柯和著名导演斯坦尼斯拉夫斯基的历史性相遇，他们在1898年的会晤中谈了18个小时，丹钦柯建议把自己优秀的学生和对方的业余演员组成一个新的剧团，这个决定将20世纪戏剧史引入了新的方向。接着出现的历史契机是，当俄国作家契诃夫的《海鸥》在亚历山大剧院首演惨败后，莫斯科艺术剧院作出惊人之举，他们重排了这个戏，通过对这个"不像戏"的文本的全新诠释，在舞台上第一次表现了日常生活的盎然诗意。《海鸥》之后，莫斯科艺术剧院又接连演出了契诃夫创作的《凡尼亚舅舅》、《三姊妹》和《樱桃园》。此后，1902年，高尔基也运用散文体结构写出《在底层》，这一加盟标志着散文体形式的成熟（作为写作惯例被认可）。而莫斯科艺术剧院也因为演出散文体戏剧而名声大噪，从一个不起眼的业余剧团一跃成为俄国戏剧的创新旗帜。在高尔基以后，散文体戏剧在中国的曹禺、老舍和英国的奥凯西、约翰·韦斯克、美国的奥尼尔等作家那里得到延续，成为20世纪上半叶影响最大的戏剧范型。

[1] 丹钦柯写道："……如果你不让我演出《海鸥》，我会很伤心的，因为《海鸥》是唯一能够感动我这个导演的现代剧本。"（巴洛哈蒂：《〈海鸥〉在莫斯科剧院的演出》，载《〈海鸥〉导演计划》，38页，黄鸣野、李庄藩译，中国电影出版社，1982）。

值得指出的是，散文体戏剧作为19世纪文学成果对戏剧的成功改造，丹钦柯起到了至关重要的作用。当初《海鸥》遭遇首演惨败，契诃夫被天才演员连斯基判定为不会写剧本（契诃夫也发誓再不写剧本），是丹钦柯一遍又一遍给契诃夫写信请求演出权[1]，获得许可后，又作为文学顾问辅佐斯坦尼斯拉夫斯基排演（后者甚至感到上演《海鸥》是一件非常荒唐的事情）。是丹钦

斯坦尼斯拉夫斯基

聂米罗维奇·丹钦柯(1898 年)

柯最早发现和正确阐释了契诃夫,帮助斯坦尼斯拉夫斯基发现并创造了日常生活中的戏剧性。一些范畴,如"形象的种子"思想,最早来自丹钦柯。在斯坦尼斯拉夫斯基体系的构建中,丹钦柯具有筚路蓝缕之功绩。[1]

中国对散文体戏剧的介绍始于 20 世纪 30 年代。1921 年,耿济之翻译了屠格涅夫的《村居三日》(即《村居一月》)。不久,耿济之和郑振铎、曹靖华翻译了契诃夫的五部多幕剧。1924 年,高尔基的《底层》、《仇敌》,霍普特曼的《织工们》、《赖皮》也都得到翻译。从 40 年代到 80 年代,奥凯西、韦斯克、奥斯本、奥尼尔的后期作品也陆续翻译过来。这些戏剧从一进入中国,很快就获得左翼作家的认可和效仿。1935 年,曹禺写了第一部散文体戏剧《日出》;同年,夏衍别开生面地创作了《上海屋檐下》;1940 年,曹禺又写出标志散文体戏剧创新高度的《北京人》;1942 年,只有 25 岁的吴祖光创作了《风雪夜归人》;新中国成立后的 1957 年,老舍以白描笔法创作了《茶馆》,为散文体戏剧树立起一座中国化的丰碑。到了 80 年代,散文体再度复兴。李龙云的《小井胡同》、《万家灯火》,李杰的《田野又是青纱帐》,郝国忱的《榆树屯风情》、朱小平、何冀平的《天下第一楼》,孟冰等人的《红白喜事》,都是这个时期散文体戏剧的优秀代表作品。

在表导演方面,焦菊隐导演在斯坦尼斯拉夫斯基体系的基础上,吸取中国戏曲的表演特点,开创了北京人艺演剧学派。焦菊隐的后继者林兆华在《红白喜事》和新版《茶馆》等剧中,更多地把中国戏曲的写意美学带到散文

[1] 契诃夫在赠给丹钦柯的一个圆形浮雕上刻下了这样的话:"你复活了我的《海鸥》,谢谢你。"(巴洛哈蒂:《〈海鸥〉在莫斯科剧院的演出》,载《〈海鸥〉导演计划》,66 页,黄鸣野、李庄藩译,中国电影出版社,1982)

第二章 散文体戏剧

体戏剧的舞台和表演中。散文体戏剧还产生了一定的国际影响。1980年,《茶馆》剧组访问西德、法国和瑞士,被誉为"东方舞台上的奇迹"。1983年,北京人民艺术剧院赴日演出《茶馆》,获得广泛好评,著名戏剧家千田是认为《茶馆》达到了"现实主义戏剧的高峰"。《北京人》、《日出》、《家》等剧在80年代后也多次在欧美成功上演,前卫导演彼得·布鲁克盛赞《茶馆》是对欧美现实主义的新发展。著名美国剧作家阿瑟·米勒则把《北京人》称为"感人肺腑和引人入迷的悲剧"。

散文体戏剧取得如此辉煌的成就,却没有产生与之相符的理论。由于思维的定势,人们总是用戏剧性定势去同化散文体戏剧。其实在贝克和劳逊的时代,散文体戏剧已经形成规模和影响,但非常明显,他们仍是以戏剧性戏剧的模式来同化这种戏剧,散文体戏剧一直在戏剧性戏剧的阴影下,作为一种不典型的边缘样式被提及。

梅宁根的《尤利斯·凯撒》群体场面设计草图

今天，散文体戏剧已经诞生了一个多世纪，将它作为一个独立范型进行专门研究，让它从戏剧性戏剧的阴影中解放出来，展现自身的诗学个性，此其时也。

> 本章分析采用的主要剧目文本：
> 霍普特曼：《织工们》（陈恕林译）
> 契诃夫：《海鸥》、《三姊妹》（焦菊隐译）
> 高尔基：《底层》（陆风译）
> 奥尼尔：《送冰的人来了》（龙文佩、王德明译）
> 曹禺：《日出》、《北京人》
> 夏衍：《上海屋檐下》
> 老舍：《茶馆》

第一节

正剧：普通人的日常风俗世界

一、风俗的世界和正剧

风俗的世界 在悲剧的仰视和喜剧的俯视的视角中间，留下了一个中间的地带，这个空间属于正剧。

黑格尔在讨论戏剧诗时就发现，有一些"处在悲剧喜剧之间"的悲剧，"其中个别人物们并没有被牺牲，而是把自己保全了"[1]。黑格尔把这种新戏剧列为"戏剧诗的第三个主要剧种"，即正剧。

正剧的流行是社会结构变迁的必然结果。尼克尔指出："由于个人日益迅速地成为社会主体的一个部分，正剧可以说是今天最典型的一种形式。"[2] 在20世纪，真正的悲剧、喜剧已经占很少比重，戏剧舞台基本是正剧的天下。散文体戏剧是正剧的成熟形式。在散文体之前，易卜

[1] 黑格尔：《美学》第三卷，下册，295页，朱光潜译，商务印书馆，1984。

[2] 尼柯尔：《西欧戏剧理论》，317页，徐士瑚译，中国戏剧出版社，1984。

生和肖伯纳的戏剧（如《玩偶之家》、《鳏夫的房产》）已经是正剧，但这些正剧还基本延续着"事件中心"的集中原则，没有形成独特的结构，而散文体戏剧则完全是从戏剧性结构中蜕变出来，形成了具有散文特征的松散结构。

散文体戏剧的对象世界是日常社会生活。这和现实主义文学非常接近。巴尔扎克在《人间喜剧》序言中，把自己的创作称为"风俗史"，并具体地把"风俗"的内容区分为"私人生活、外省生活、巴黎生活、政治生活、军事生活、乡间生活"等场景，而散文体戏剧也重视场景（契诃夫的戏剧称为"乡村生活即景"）。尼柯尔指出："从1750年开始，它（正剧）的发展就和近代的社会理想密切地联系在一起了。正剧对一切属于文明人的事感兴趣。"[1] 他举出的例子有法律、爱情、婚姻、妇女问题、贫民窟等，这些领域和巴尔扎克的风俗场景大同小异。

和戏剧性戏剧相比，散文体戏剧的关注焦点发生了位移，人物活动的舞台从庙堂与殿堂转移到广阔的乡村和众生云集的市井。散文体戏剧还追求社会生活的总体化把握，它在空前阔大的境界中，全面地表现芸芸众生生活的各个方面。

[1] 尼柯尔：《西欧戏剧理论》，317页，徐士瑚译，中国戏剧出版社，1985。

《织工们》演出剧照

屠格涅夫的剧作《村居一月》剧照

体裁的特点 散文体戏剧是对一定的文化亚文化群体日常生活的摹仿。它不再关注个别事件和行动，而致力于完整地再现一个时代的风俗画卷。它与其是摹仿行动和动作，不如说是摹仿生活方式和历史进程。

散文体戏剧的摹仿追求原生态的逼真性效果，生活第一次以完整的色彩形状和声音出现；摹仿的媒介是包括动作在内的各种能够反映时代风俗特点的舞台符号，包括具有逼真效果的布景、服装和道具，对场景和心情起到烘托作用的灯光和音乐。

散文体的美学理想是自然美，它追求"细节真实"，塑造具有完整个性的人物（典型环境中典型人物），主张"按照生活的本来面目"反映生活。[1]

散文体戏剧取消了单一的主人公和"中心事件"。它的台词是日常生活的口语。散文体戏剧的结局是开放的，仅仅预示生活发展的趋势。

散文体戏剧的审美机制是一种有距离的鸟瞰效果。它的观众是一些对历史和人类文明进程感兴趣的人。

二、角色分布与历史主义

角色分布 在角色的分布上，从戏剧性戏剧演变过来的散文体戏剧，经历了由圣到凡、由上到下的转变。散文体戏剧把庙堂的、贵族的、精英的上层社会的生活，一步步置换成平民的、民间的、底层的、甚至劳动者的世界。它的主人公既非英雄也非小丑，而是一些普通人。契诃夫让小资产阶级群体成为舞台的主人，而霍普特曼和高尔基

[1] 契诃夫第一次给艺术剧院演员的意见是："演得太多了，应当一切都跟生活一样。"

则让无产阶级和底层人物登上历史舞台。这些人物都具有现实主义文学中历史新人的特点。

新的角色布局还围绕着新旧两种势力展开：

时代新人　新的社会理想的体现者。他们不是一个人，而是体现为一个小的阶层。这种新人早在易卜生和肖伯纳的正剧中就出现了，只是那时还是一些单独行动的资产阶级（如《社会支柱》中的阿尔芒医生和《华伦夫人的职业》中的女主角），只有到了散文体戏剧中，才以群体的面貌出现。在契诃夫那里，他们是那些盼望有更美好生活的小资产阶级；在高尔基那里，是城市无产者；而在中国作家笔下，这个角色又演变为反封建的青年、工农群体，以及形形色色的下层人物。

1904年莫斯科艺术剧院演出的《樱桃园》剧照

莫斯科艺术剧院演出的《在底层》第二幕

传统父亲 他们是和"时代之子"相对立的传统势力,在社会上具有父亲般权威的人物。他们是贵族、遗老、封建家长、资产阶级、军阀、不劳而获的有闲者、专业领域的权威、坚持旧的理念和不肯与时俱进的人。

新势力 作为时代新人的帮手而存在的左倾势力。他们虽然没有能力提出新的理想,但却反感传统的因袭势力,对新的追求抱持着拥护的态度(如《海鸥》中的索林医生)。这些人在社会上属于中下阶层。在后来的剧作中,他们逐步演变成大写的历史人物——人民群众(包括小资产阶级、工农、城市贫民)。

守旧势力 守旧势力是传统父亲的社会基础和帮手。他们是现实秩序中的既得利益者,不劳而获的优越人群。他们对一切的社会改革都抱抵触情绪。这些势力代表着社会的正统观念,因此还作为环境的力量压制着新人。

与悲剧、喜剧相比,散文体戏剧在人物布局方面经历了一个从伦理设位向历史设位的转变。所谓伦理设位,是以抽象的善恶观念安排和诠释人物(莎士比亚、雨果的剧

第二章 散文体戏剧

作中正义和邪恶的搏斗），而历史设位则是从历史发展角度界定人物。历史设位最早出现于批判现实主义文学中，如在屠格涅夫的《父与子》中，巴扎罗夫作为"新人"取代"多余人"式的贵族英雄。

散文体戏剧的"新人"以新的面貌诠释着马恩的悲剧观，即"时代之子"总是那些"体现历史必然要求"的被压迫、被奴役的边缘人物。他们对现存的社会秩序持怀疑和否定态度。这些人物虽然尚处于弱势，他们的追求在当时还很朦胧，但他们却是新生活的探索者和时代的先行者，在他们身上总是体现了历史和时代的发展方向。[1]

历史主义 散文体戏剧的新人格局中包含着一种新的世界观——科学社会主义。这种观念认为，历史存在着自己的发展方向和规律。马克思的科学社会主义描绘了人类社会从奴隶社会到共产主义的阶梯式发展进程，恩格斯把历史的发展看成自然辩证法的一部分。他指出：（历史）"并不重复，而是发展，是前进或后退……永恒的自然规律也越来越变成历史的规律。"[2] 历史主义的核心是社会进步观念。新人的"历史必然要求"代表着历史发展的方向。而人们又相信，历史进化的规律可以被文艺作品把握和反映。作为范例，马克思指出了巴尔扎克的小说中反映的"资产阶级逐渐上升的历史"，卢卡契在19世纪小说中看到"市民阶级的得势并获得自信，以及新生世界走向胜利的人文主义倾向"，这些都是被认为成功地体现了历史规律的文学作品。

散文体戏剧作家普遍地认同这种历史进步的观念。他们抛弃了戏剧性戏剧的传奇模式，而尝试用散文体的全景模式表现历史和时代的变迁。历

[1] 比马克思更早的黑格尔，也曾有过"在世界史上开创新世界的英雄"的提法，这些人的新人性质在于，"他的原则和旧原则发生矛盾，把旧原则破坏了"。这种英雄是马恩历史新人的先声。

[2] 恩格斯：《自然辩证法》，载《马克思恩格斯全集》第三卷，538 页，人民出版社，1972。

名闻世界的莫斯科艺术剧院

莫斯《在底层》中的人们在期盼明天

史主义信仰的一个明显例子是，时间在散文体戏剧中常常被做为时代的隐喻。如曹禺就用幕中的自然时间来隐喻时代的变迁，比如《日出》中用小东西进入旅馆、小东西午夜之死、东方日出满天红光三个时期分别象征资本主义社会初期、腐朽时期和崩溃时期。《北京人》也用文清出走、家中内讧、讨债者上门、抬走棺材等几个阶段分别象征封建大家庭解体的不同时期。这些阶段的历史含量远远超过实际的时间。

乔治·卢卡契

作为思潮的散文体戏剧都内在地包含着一个过去、现在、未来的历史时间模式：在舞台上表现的当下生活中，既包含着昨天生活留下的痕迹，又包含着人们对明天生活的憧憬和创造，而在结尾处无一例外地预示明天的即将来临——虽然明天还很遥远。这种模式体现了作家的使命感，对昨天历史的总结、回顾和对明天生活的设计。这样的作家不仅是"书记官"，也是历史的设计者和参与者。这种观念在中国催生了一些话剧史上的名作，如表现新中国必然取代旧中国的《北京人》、《茶馆》；表现新生活对旧观念、旧生活的改造与埋葬的《龙须沟》。散文体戏剧的这种乌托邦想象使它具有一定的现代主义戏剧的特点。

作为思潮的散文体戏剧的黄金时代是19世纪和20世

纪上半叶。此后，历史决定论遭到质疑，散文体戏剧的乌托邦特征逐渐消散。在奥尼尔的《送冰的人来了》)和韦斯克的《厨房》中，表现了一种焦灼的社会心理，欢呼历史新人被诅咒历史的旧人所取代。贝加科夫的《逃亡》，从不同角度反思了俄国十月革命之后的历史，表现了历史的混乱、无序和人生的沧桑之感。而契诃夫的戏剧，一开始就包含着多重意涵，他把日常社会生活内容和生死节律联系起来，表达象征主义主题。在当代，散文体戏剧有向室内剧转化的趋势，如赵耀民的《午夜心情》和小剧场话剧《囊中之物》，就以家庭为背景反映社会心理。总之，散文体戏剧在发展中体现出多种可能性，正在逐渐地转化为语义宽泛的结构范型。

[1] 丹钦柯：《文艺·戏剧·生活》，124页，焦菊隐译，中国戏剧出版社，1982。

三、情调的审美机制

散文体戏剧带来了新的审美机制，那就是情调。

第一个在散文体戏剧中发现情调的是文学顾问丹钦柯。他在写给契诃夫请求演出《海鸥》的信里，陈述他用以反对亚历山大剧院演出的理由，是对方"不能"把《海鸥》的"氛围、情调创造出来"，而给自己规定的任务则是，在"观众目前还不能……屈服于情调之下"的时候，"用一列强有力的火车把他们送过去"[1]。

后来的事实完全印证了丹钦柯的发现和承诺。《海鸥》首演获得了巨大的成功，弥漫于舞台上的情调第一次强烈地征服了台下的观众。

韦斯克的《厨房》剧照

丹钦柯在写给剧作家的信里对情调作了如下的描绘——

>……等一会,月亮把一切都照明了,装满了舞台的那些装置,表现了多么生动的一幅夏季黄昏的情调,人影慢慢地动着……停顿的地方,非但一点也不空虚,而且填满了整个黄昏的呼吸……这个黄昏,这个半音,和这慑服一切的情调力量,如在观众身上撒下了一套符咒一样……[1]

[1] 丹钦柯:《文艺·戏剧·生活》,170页,焦菊隐译,中国戏剧出版社,1982。

情调居然产生了"符咒"一样的魔力!据丹钦柯介绍,就在这个夜晚,情调二字在莫斯科不胫而走——"从

前苏联演员演出的《三姐妹》剧照

第二章 散文体戏剧

莫斯科艺术剧院演出的《海鸥》第一幕场景

这个人的嘴上，传到那个人的唇上"。

情调不但征服了观众，也征服了艺术家。俄国象征派作家安德列耶夫曾在日记里记叙他看《三姊妹》的感觉：

> 整整一个礼拜，三姊妹的形象在我的脑海里萦回不去，整整一个礼拜泪水时常哽住咽喉，整整一个礼拜我反复在说，活着多么好，多么渴望生活……而且还不仅我一个人如此……。[1]

[1] 玛·斯特罗耶娃：《契诃夫与艺术剧院》，155页，吴启元、田大畏、均时译，中国戏剧出版社，1960。

安德列耶夫的"一个礼拜"，已经破了中国古乐的"绕梁三日"的记录。我们知道，在中国安德列耶夫有"阴冷"的名声（鲁迅有"安德莱夫的阴冷"说法），能够使这样一位艺术家如此动情不能自已，说明了情调艺术无与伦比的魅力。其实，情调的美不诉诸紧张，它的审美效果是一种音乐的渗透效果，观众观看时，心灵进入一个极

英国索威尔剧院演出的《海鸥》剧照

[1]《契诃夫文集》第11卷，汝龙译，452页，上海译文出版社。

[2] 亚尔采夫：《三姊妹》，转引自《契诃夫与艺术剧院》，162页，吴启元、田大畏、均时译，中国戏剧出版社，1960。

[3] 玛·斯特罗耶娃：《契诃夫与艺术剧院》，144页，吴启元、田大畏、均时译，中国戏剧出版社，1960。

度放松的忘我境界，仿佛在巨大的音乐海洋里徜徉。

情调的美有一种能够穿透灵魂的真实力量。高尔基1898年11月写信给契诃夫，坦白承认自己被感动得"像女人一样地哭了"。他说："《万尼亚舅舅》是一种崭新的戏剧艺术，是一把榔头，你用它来敲打观众空虚的脑壳……在最后一幕中，当医生在长时间的停顿将起非洲的炎热时，我颤抖了"[1]。这里的"颤抖"正是心灵受到强烈震撼的反映。

批评家亚尔采夫写道："观众的心灵体味着这些情调；眼睛爱抚这一幕幕充满着不平凡的生活和诗意的图景……神采焕发、满身春意的伊琳娜在吹掉鸟食槽里的渣壳；谷粒掉了下来，在屋顶上沙沙地滚动着……玛莎痛苦得脸色大变……这一切都很简单，并不新奇，……可是却使人无法忘记。"[2]这种感受和斯坦尼斯拉夫斯基接触剧本的感受是一样的。他也承认这种新戏剧平凡中的神奇力量，他说，一个人越是不要勉强去记忆，他就越要去想那出戏，它们的内在力量强迫着你去想它们。

情调构成了斯坦尼斯拉夫斯基体系的重要基础。玛·斯特罗耶娃指出，"斯坦尼斯拉夫斯基和丹钦柯所说的'情调'，意思也就是说创造出一种演出的真实气氛……这是正在准备中的演出的一个主要收获。过去这些年的探索，现在已经形成为剧院的方法，它随着就引起了表演技术的革新，这个方法推动了以后斯坦尼体系的建立"[3]。

情调甚至改变了莫斯科艺术剧院排戏的程序。后来剧院排演的第一个艺术任务，不是打造高潮，而是寻找情调。他们不但在契诃夫的剧作中寻找调子，也在其他作家的作品中寻找"调子"。比如高尔基的《底层》的排练，也曾经历了一条从性格化开始的弯路，"过了一个月之后"，伊凡·米哈洛伊维奇（丹钦柯）才找到了"一个正确

的调子","这是一种美好、明快、坚定的调子"。[1] 而一旦找到调子,就启动了美学枢纽,排戏就变得容易了。

《海鸥》的演出是一个划时代的事件,它用无数观众雷鸣般的掌声,终结了戏剧性戏剧一统天下的霸权。它成功地证明了,戏剧性并不是剧场里唯一的审美机制。在人们习惯把戏剧称为"行动的艺术"的时候,可以说,散文体戏剧是一个例外,它是情调营造和表现日常生活的艺术。它具有音乐的渗透力量和自然本身的"大美"特性,是比戏剧性悬念更为高级的艺术享受。

如果把这一认识提高到戏剧本体高度,就会得出这样一种认识,存在着一种比戏剧性更普泛的剧场审美机制,那便是剧场性。每一种戏剧范型都可以有自己的剧场性,那么,20世纪的戏剧将意味着无限的可能性。

四、戏剧精神与悲喜剧

现实主义精神 正剧的戏剧精神就是文学中的现实主义精神。

现实主义理论领域基本是马克思主义的地盘,马克思主义的不同派别都对现实主义有不同的建树。以下是几个

[1] 斯坦尼斯拉夫斯基:《〈在底层〉导演计划》,29页,伍菡卿译,中国电影出版社,1981。

韦斯克剧作海报

反映现实主义精神的重要范畴。

批判精神 马恩一再称道的现实主义,是19世纪现实主义文学的一个分支——批判现实主义,它能动地观照(批判)现实进而对现实施加影响。这种特征也为散文体戏剧所拥有。散文体戏剧对现实的批判在不同时期有不同的侧重:早期资本主义阶段,是易卜生、高尔基和霍普特曼等对资本主义体制和现实的批判;在发达资本主义阶段,是奥尼尔等人对"上帝之死"的现状和主流文化的批判,威斯克(《大麦鸡汤》、《厨房》)等对机械化专业化

奥凯西的剧作《小车与群星》剧照

等非人的社会生存条件的批判;随着全球化时代的来临,文化批判成为重心。种族问题、弱势群体境遇、商品拜物教即日常消费的批判……成为新的母题。

人学精神 马克思在他的《1844年经济学以哲学手稿》中提出了异化的概念(指人和人的本质相分离)。他把异化的消除和人性的全面展开作为历史和文艺的任务。西方马克思主义在青年马克思理论的基础上,发展了马克思的人本思想,进一步把人作为主体(而不是社会规律)

来看待。从人性和人的发展出发,马尔库塞提出了"大拒绝"(文艺作为社会文化的反抗形式)和"单面人"理论,卢卡契提出了"物化"[1]理论。

人学视角比历史视角更接近现实主义精神。从历史角度看,现实主义经历了从欢呼历史进步到诅咒历史发展(对人的异化)的逆反过程;但如果从人学(反异化)的角度看,戏剧始终关注的都是人的解放和自由。对人的关注导致对生存环境的重视。卢卡契总结道:"从勃赫尔到奥斯特洛夫斯基到契诃夫和奥尼尔,这种戏剧的主题,就

[1] 物化是指"人自己的活动,人自己的劳动,作为某种客观的东西,某种不依赖于人的东西,某种通过人的自律性来控制人的东西,同人相对立"。(参见卢卡契:《历史与阶级意识》,147页,商务印书馆。)

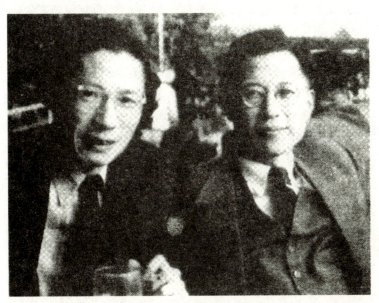

1948年曹禺在香港与夏衍在一起

是描写在资产阶级的环境中人遭受歪曲和异化,以及对此所做的悲剧的、喜剧的与悲喜剧的斗争。"[2]

人的问题是戏剧最高的也是最后的问题。从契诃夫到中国的曹禺、夏衍,现实主义戏剧的"人学"核心都是对人的生存状态的关注。在人的生存和发展的至高点上,悲剧、喜剧、正剧达到一种融合。

悲喜剧的混合 黑格尔指出:"在正剧中,主体性并不是按喜剧里那种乖戾的方式,……而悲剧中的坚定意志

[2] 卢卡契:《论莎士比亚现实性的一个方面》,《莎士比亚评论汇编》,489页,范大燊译,中国社会科学出版社,1981。

和深刻冲突也削平到一个程度，使得不同的旨趣可以和解。"[1]这种和解造成一种悲喜交加的美学效果。

散文体戏剧都是悲喜混合的，变化的只是悲与喜的比例。悲喜剧混合是语义混合的结果。散文体戏剧把严肃行动与可笑行动兼容起来，并做了一定的削平处理，使人可以从悲剧、喜剧两个方面来解读它，即剧中的正、反人物都可以作为命题人物来看待。如《茶馆》，如果从撒纸钱的仨老头（代表进步）来命题，这部戏剧具有悲剧性，他们体现了旧中国民族斗士在半个世纪内为寻求民族出路而遭受的挫折与失败；而如果从大小刘麻子等魑魅魍魉来命题，则是喜剧，通过对不同时代牛鬼蛇神和残渣余孽的展览，作家表现了旧世界的崩溃过程。

人们常常把这种悲喜互渗的戏剧称为悲喜剧。其实，悲喜剧不是体裁，而应该是一种美学风格。这种风格既非正剧所独有（很多悲剧都有喜剧成分，如《李尔王》），也不是正剧的必须要素。在一些表现严肃社会生活的戏剧中（如奥斯本的《愤怒的一代》），美学效果是既不悲也不喜。

[1] 黑格尔:《美学》第三卷，下册，294页，朱光潜译，商务印书馆，1981。

第二节

抒情情境与情调曲线

一、抒情情境与情调图式

抒情情境 任何戏剧美学效果都是戏剧情境的产物。如果紧张与悬念的戏剧性是由戏剧性情境产生的，那么情调的审美效果来自怎样的戏剧情境？

依据情调的特性，似乎可对这种情境做出如下描述：其一，这种情境虽然也都经过了时间、地点的特殊化（定性），却并没有"引起分裂"的因素；其二，情境所引发的不是戏剧"行动"，而是一段日常生活；其三，这个生活中找不到调动所有人物的中心"事件"。这种"情境"没

1941年中央青年剧社在重庆首演《北京人》

有任何冲突的因素，倒是与黑格尔讲的三类情境中的第二种状态——即"有定性处于平板状态"——比较接近。

对于这种非戏剧性的"平板"情境，黑格尔将其称之为"抒情情境"，即"一种特殊的心境的情感形成一种情境"[1]。黑格尔以抒情诗和歌德的《少年维特之烦恼》为例，指出它们都是"使用抒情的情境作材料"的诗歌情境。

[1] 黑格尔：《美学》第一卷，259页，朱光潜译，商务印书馆，1984。

这就引出了问题。历来戏剧情境都只是剧情面临的客观总情势。在情境的三个要素（环境、关系、事件）中，并不包括任何主观的因素。但散文体戏剧的情境的要素中掺进了作家的主观心境，岂不是混淆了戏剧和其他艺术的特性吗？

逻辑上是这样。但这只是黑格尔或戏剧性戏剧的逻辑。

黑格尔提出了抒情情境，但是将它严格限定在抒情诗范围，他绝没有想到，有朝一日抒情会成为戏剧的情境。黑格尔所处的时代（18世纪）的观众还处于听故事水平，他没有想到戏剧中会出现散文体这样的范型。

在散文体戏剧中，主体融入情境不仅是可能的，而且是必须的。散文体戏剧所笼罩的浓浓的调子，就是作家主观心情的流露和抒发。

心境与情感的意义 抒情情境作为主观情感和客观材料的统一体而存在。其中，作家的"特定的心境和情感"，是构成主体方面必不可少的条件，在创作发生学方面，它甚至具有某种动力源的作用。

今天，我们有充足的理由证明，曹禺的《日出》和霍普特曼的《织工们》属于抒情情境，它们都是作家的"特定的心境和情感"的产物。曹禺在《日出·自序》中详细地交代了他年轻时的精神状况。他面对"可怖的人事"，精神被"问题灼热"，"困兽似的"度过无数不眠夜晚，情绪暴躁时，甚至摔碎过心爱的纪念物瓷马、观音（那是他两岁时死去的母亲送他的护身神物），曹禺用悲怆的语言描绘他当时的"心境"和"情感"——

> 我如一只受伤的兽扑在地上，啮着咸丝丝的涩口的土壤。我觉得宇宙似乎缩成昏黑的一团，压得我喘不出一口气……[1]

他就带着这种愤怒的情绪到先哲的箴言中寻找答案。他从"时日曷丧"中听到人民愤怒的声音，"感觉到地震

[1] 曹禺：《〈日出〉跋》，载《曹禺戏剧集·论戏剧》，374页，四川人民出版社。

1942年西北文艺工作团在延安演出的《北京人》剧照

前烦躁不安",这种"催命鬼"的催迫终于引发了创作的欲望:"我要写一点东西,宣泄一腔的愤懑,以便解脱'如醉如痴地陷在煎灼的火坑里'的窘境。"[1]

纵观曹禺此刻的心境,与郭沫若创作《凤凰涅槃》（抒情诗）时的心情何等相似（这种对黑暗的诅咒,不就是郭的"一把金刚石的宝刀也要生锈"

1946年国立剧专在重庆演出《家》的海报

的回声吗?)!《日出》是用散文写的诗歌,但它的每一行都是这种喋血的心境（"特殊心境"）的自白:"污血挖去,新的细胞会生起来,我们要有新的血,新的生命……我们要的是太阳,是春日……。"[2]

另一个例子是霍普特曼的《织工们》。像曹禺一样,《织工们》也源于某种"特殊的心境和情感"。《织工们》是作家以历史上一个真实事件（"祖父的那些故事"）为题裁创作的。而创作的动因则是因为父亲多次对他讲述祖父当织工的悲惨生活,给他留下深刻的印象。

在剧本的扉页上,他对父亲写下了下面的赠言:

> 亲爱的父亲,我出于什么感情把这个剧本献给你,你是知道的,这无须细说。祖父年轻时是个穷织工,像剧中所描写的那些坐在织布机前的人一样。

在同一处,霍普特曼还自称为"哈姆雷特一样可怜的

[1] 曹禺:《〈日出〉跋》,载《曹禺戏剧集·论戏剧》,375页,四川人民出版社,1979。

[2] 同上。

1951年焦菊隐导演的《龙须沟》剧照(北京人艺演出)

人",称这个剧是奉献给祖父的"最好的东西"。显然,这部剧作也是作家特殊时期"情感"和"心境"的抒发。

综上所述,可以看出,在散文体戏剧的创作过程中,某种"特定的心境和情感"(而不是对事件的关注)先于创作。新的创作程序是,作家在一个特定时期内受一定的心境和情感的困扰,所酝酿的特殊情绪逼迫他有话要说,于是再寻找材料(《织工们》借已有题材,《日出》则另觅题材)来宣泄这种情感。因此,抒情情境所由生成的文本,不管表面上多么像客观生活,它在本质上都是主体情感对客观现实的重新组织,打着鲜明的主观烙印。这种主观性甚至可以改变客观生活的基调。比如,同样一段日常生活,既可以表现为生机勃勃的晨曲、风光旖旎的小夜曲、铿锵的进行曲,也可以是一首哀伤的挽歌,或者是命运交响曲,如何定调,全要视作家当时的心情而定。[1]

别林斯基对戏剧曾有一道著名的禁令:"戏剧不允许任何抒情的流露",然而在散文体戏剧中,这一禁令已然失效。

二、抒情情境的要素

四个要素 散文体戏剧毕竟不是诗歌(它仍是戏剧)。

[1] 当然,这个主体,并不就是诗人本身的真实情感,而是作家试图呈现给观众的那部分。

第二章 散文体戏剧

它的情境就不可能完全摈弃戏剧的要素。那么，抒情情境究竟共有哪些要素呢？

让我们仿照谭霈生教授对戏剧性情境的要素的总结，梳理一下散文体的情境要素：

"环境"作为一种整体的文化背景，是任何戏剧都要面对的，散文体也不例外，因此这一要素仍然有效。

"人物关系"作为社会性存在也是不能取消的，因为人总是生活在各种关系中。但戏剧性戏剧的利害性"关系"，离开冲突情境后就不再有用，在日常生活中，人们之间变成松散自由的关系。

"事件"在戏剧性戏剧中，是指把所用人都调动起来的"中心事件"，在日常生活的情境中，这样的事件一般并不存在，此要素取消。

但"事件"具有启动行动的"定性"作用，散文体戏剧取消了事件，靠什么启动剧情呢？

如果我们把"定性"作为戏剧情境的必须条件，如果表现日常生活的散文体也需要一个定性，这个定性就是黑格尔讲的"机缘"。

机缘就是一个契机。黑格尔对"机缘"的解释是，

1954年前苏联导演列维里与孙维世导演的《万尼亚舅舅》剧照（青艺演出）

"可以引起相关的更广泛的表现[1]"。通观大量的散文体戏剧文本,虽然这种戏剧的开端不一定有什么事件,但一种引起生活变革的引信确实存在,这个引信常常是一个外来人进入场景和剧情。而这正是机缘。

如果把机缘作为散文体情境的核心要素,再综合以上保留的因素,抒情情境就显出了以下的轮廓——

抒情情境=主体心境+环境+人物关系(松散的)+机缘

除了事件变成机缘,抒情情境比戏剧性情境多了个主体心境,这说明散文体不仅是客观表现的艺术,它还是主体抒情的艺术。它是作家用动作写的抒情散文,用舞台形象和对话写的一首诗,用全部舞台音符创作的一首交响曲。

机缘的作用 散文体戏剧是文学性很强的戏剧,而文学性的基本特点是一种人们称为奇特化的手法。

奇特化是俄国形式主义理论家什克洛夫斯基提出的范畴。是指一种"恢复对生活的感觉",亦即使事物变得新奇的手法。"艺术的手法是使事物奇特化的手法。"[2] 在什

[1] 黑格尔:《美学》第一卷,259 页,朱光潜译,商务印书馆,1984。

[2] 什克洛夫斯基:《艺术作为手法》,载《俄苏形式主义文论选》,65 页,蔡鸿滨译,中国社会科学出版社,1989。

1956 年胡辛安导演的《家》剧照(青艺演出)

第二章 散文体戏剧

1957年金山导演的《上海屋檐下》剧照(青艺演出)

克洛夫斯基看来,生活本身太枯燥乏味了,要让普通的生活具有文学价值,只有经过奇特化。这一见解对散文体戏剧同样适用。散文体戏剧的反映对象是没有任何出奇之处的日常生活,作家要想凭这些平凡生活吸引住观众眼球,也需要施以文学的奇特化手法。

什克洛夫斯基通过对托尔斯泰作品的分析,指出文学奇特化即引入新奇的眼光,"使其仿佛第一次看到这种事物"。他分析了《霍斯长密尔》这部小说,认为它引进了牲口的感觉,指出"事物是按这匹牲口的感觉,而不是根据人的感觉奇特化的"[1]。用与人不同的牲口的眼光看人,顿时使平庸的事物变得奇特起来。

散文体戏剧的新奇眼光来自外来的机缘人物。

外来人拥有新奇眼光,是因为外来人和场中人的感觉不同。场中人对身边事物早已司空见惯熟视无睹,而外来人因为头一次进入场景所以具有新奇感。在《红楼梦》中,作者对许多繁华场景的介绍都是通过外来人完成的

[1] 什克洛夫斯基:《艺术作为手法》,《俄苏形式主义文论选》,65页,蔡鸿滨译,中国社会科学出版社,1989。

（如黛玉进门和刘姥姥三进荣国府）。外来人作为机缘，可以为散文体戏剧的日常生活创造双重的节日氛围：既产生着"凝视"，也制造着"被看"。因为有外来人的凝视，日常的生活就带上表演的性质，主人的炫耀的本能就在他者惊奇的凝视中被引发出来（就像孔雀总是在围观和喝彩中张开彩屏一样）。这种凝视和被看关系可以使陈旧的生活变得充满生机。比如《北京人》开场，曹禺打发陈奶奶带着没见过世面的柱儿进到曾家大院；《日出》中，用穷学生方达生的眼光看顾八奶奶、张乔治这些怪兽。高尔基的

洪琛导演的《法西斯细菌》剧照（青艺演出）

[1] 其实，奇特化作为化平庸为新奇的手段，在中国文学中早就存在。比如元曲中著名的《庄稼汉不识勾栏》，就以一个从未见过舞台的庄稼佬的眼光描绘了勾栏。在庄稼汉眼中，勾栏中一般的普通的演戏场面变成了奇异的西洋景。

《底层》则引进鲁卡这个走遍四方的游方僧和客店里蜗居的人物对视，契诃夫让从外面归来的男女看乡村中的人，都是借助一种外来的陌生眼光产生凝视效果。如果没有外来者，作家就要有一个潜在的陌生视角，这必是一个具有强烈反差的视角，引领着观众以异样的感觉进入戏剧场景。[1]

三、情调与内结构图式

情调是散文体戏剧的灵魂。但情调又像经络一样具有看不见摸不着的潜流特点,甚至有人认为它是少数人的主观感觉,那么,有什么证据能证明情调的存在?

情绪与情调　曹禺间接地承认这种潜流的存在。《日出》发表后,曹禺遭到了激烈的批评。有人认为他的"地点、动作没有整一性",认为小东西的一段故事和主要动作没有多少关联应该舍去,这样可以使戏剧"始终发

1957年梅阡导演的《骆驼祥子》剧照(北京人艺演出)

生××旅馆的一华丽休息室内,成为独幕剧"[1]。对此,曹禺为自己作过激烈的辩护。曹禺说了两层意思:其一,关于时间的分配——"第二幕必与第一幕隔一当口","因为那些砸夯人们的歌,不应重复在两次天明","第四幕的时间间隔是必须的",因为"多少事情……都必须经过适当的时间,才显出这些片断故事的开展";其二,关于各幕人物出场条件——"第一幕的黎明,正是那些'鬼'们要睡的时候,陈白露、方达生、小东西可以在破晓介绍出

[1] 曹禺:《日出·跋》,载《曹禺戏剧集·论戏剧》,382页,四川文艺出版社,1979。

洪琛导演的《法西斯细菌》剧照（青艺演出）

来；但把胡四、李石清和其他那许多"到了晚上才活动起来的鬼们也陆续引出台前，那真是不可能的事"[1]。

曹禺的几条说明几乎全部和潜流暗合。首先，第一层是必要的时间间隔问题。意味着与情调线（潜流）的长度有关。其次，关于什么人物应在什么时候出来的问题，涉及的则是与调子有关的问题。调子应该也是有升有降的，而调子的升降应是与情绪以及何等人物在场有直接关系。一般来讲，上升、明快的调子一定是正面人物在场并得势，而下沉调子必是庸俗势力得势和魑魅猖獗。《日出》第一幕，曹禺说得肯定，要求"人"在场，是"那些鬼们要睡去的时候"，这时候要鬼出场"真是不可能"，说明这一幕要表现上升调子；而第二幕，该轮到那些"到晚上才活动起来的鬼们上场"了，说明调子开始下降。以此推之，第三幕，小东西之死，当是更陡的下沉，第四幕要写日出，而日出时还一定要打夯的歌"在第四幕结尾出声"，说明调子要扬起来，因为黑夜将近，必有潘月亭垮台，陈白露自杀作铺垫。

纵观曹禺这一系列安排、盘算，无不把时间、场次、行动对象与一种调子（潜流）协调起来。什么时候人登

[1] 曹禺:《日出·跋》，载《曹禺戏剧集·论戏剧》，383页，四川文艺出版社，1979。

场,什么时候"鬼"登场,调子何时升,何时降,都有特定的尺度和安排。说明在写作时已先有某种图式(情调线)存于作者心中。

契诃夫也曾暗示过情调曲线的存在。契诃夫说,"我的戏剧是从强拍子起,弱拍子止",正是对一种调子发展趋向的描述。

情调已经获得了作家的认同。进一步的问题是,戏剧性戏剧中有个准直三角的内结构图式,可以把动作的踪迹和审美情感统一起来,在散文体戏剧中,是否也存在着一个能将动作和情绪凝聚起来的情调图式?

结论是肯定的。

和情调相关联的还有潜流的概念。玛·斯特罗耶娃指出,"聂米罗维奇-丹钦柯比斯坦尼更深刻地体会和更正确地在舞台上表达契诃夫的特点,对'表面的气氛',采取了'较为含蓄的形式',这样就产生了'潜流',它成为莫艺演出契诃夫戏剧最重要的成就之一"[1]。

[1] 玛·斯特罗耶娃:《契诃夫与艺术剧院》,151页,吴启元、田大畏、均时译,中国戏剧出版社,1960。

这种与"表面的气氛"相对应的潜流,是指一种潜在的情绪线索,反映了主观情绪的踪迹,它就是我们要找的情调图式。

既然作家和导演都直接间接地承认情调图式的存在,就让我们到文本中找找看。

反S情调曲线 其实,当我们把积极的、乐观的、明朗的情绪作为上升情绪(用上升的曲线表示),而把阴郁的、衰败的、痛苦的情绪作为下降的情绪(用向下降的曲线表示),情调的图式就已经向我们招手了,我们只需把每一幕的情调变化像参数图表那样地连成流线,情调的图式就无可逃避地现身了。

再以《三姊妹》情调的发现为例。在那里,丹钦柯区分了两种势力,一种是春天,乐观向上的调子;一种是秋天,庸俗下沉的调子。按照丹钦柯的这种区

田冲导演的《北京人》剧照(北京人艺演出)

分，四幕戏呈现出不同的调子，概括如下（括号内说明为笔者加）：

第一幕　生日宴会，春天　**(高调位置)**
第二幕　琐碎的平凡势力得势　**(下沉)**
第三幕　邻居大火，庸俗势力增长　**(陡沉)**
第四幕　秋天，希望的崩溃　**(沉到底部)** [1]

这样，除了第一幕是上升，其余皆为不同程度的下沉，如果我们把四幕的调子方向用线条联系起来，我们就找到了一条表示情调的线——这不再是一个直线，而是从高向低的下降式曲线图式。

但是，令人失望的是，这个图式有效性很有限，不能涵盖所有的散文体文本；在接下来的求证中，我把焦点集中在高尔基、曹禺、夏衍的文本，相继得到上升式、下降式、先降后升等多种图式，但我仍未能找到像准三角那样可涵盖一切文本的情调图式。

然而，当我试着把这些不同的曲线作不重复的连接，奇迹出现了，我找到了一条具有完整形式感的美妙图式，这是一条横置的反 S 曲线，而且，这条反 S 曲线可以把所有的散文体戏剧的情调变化都概括进去

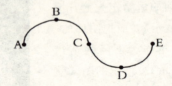

其中 A 是情调的起点，B 是上升的最高点，C 是下降后回落点，D 是下降的最低点。E 是是回升的中点。它们的全程正好囊括了事物从上升到下降再复升的复杂过程。

我们很快就找到了这种反 S 曲线所适合的文本范例，比如：

[1] 丹钦柯：《生活·艺术·戏剧》，179 页，焦菊隐译，中国戏剧出版社，1982。

《日出》的情调（梗概）：

　　1.方达生出现； 2.救出小东西； 3.小东西之死； 4.日出，大红号子歌。

《上海屋檐下》的情调（梗概）：

　　1.黄父来； 2.匡复归家； 3.小天津接客/三角恋； 4.救国家歌。

这两出戏的共同特点是：1.抑郁的开端；2.出现情绪高潮；3.降落到最低点；4.进入新高潮。

此种线型的要点是先扬后抑再升。出于变化起伏的需要，在第一幕，都有一个（假性的）小高潮，如同阴雨天的夕照，但很快沉入暗夜。此型实际重点表现黑暗对人的压抑和吞噬，最后表现光明必将战胜黑暗，但光明只是一丝象征性的晨曦。

中央戏剧学院演出《打野鸭》说明书

这是与反S曲线完全重合的文本情调变化图式。

四、情调曲线的子型

但是，散文体戏剧中完全吻合这条曲线的文本范例只是一部分，多数文本的情调曲线只是其中的某一区段的局部实现。这说明，反S是反映情调变化的总图式。它涵盖了不同的文本类型，无论这些曲线怎样变化，最终都没有逃出反S的曲线范围。

依据对应区段的状况，我们区分出散文体戏剧情调曲线的不同变体。

山谷型 反 S 的后半段，如同山谷形状，先抑后扬。如：

《底层》：众人牢骚——死人，闹事——重获信心。
《织工们》：织工交粮——织工受苦——织工造反。

此型起点直接从 B 下降，然后每况愈下，黑暗愈加肆虐，直至到达最低谷（黑暗），最后光明闪现。这种线形用来表现历尽黑暗，寻找光明的过程

耐克挑型 反 S 的末梢段。整个流程像一个耐克挑儿，即低潮起，然后一路上升，上升形成主要的趋势。如：《龙须沟》：

臭沟苦况——改造臭沟/黑势力捣乱——全新生活。

这种曲线常常用来表现新生力量战胜腐朽势力获得支配力量的胜利过程。

吊梢眉型 反 S 的前半段。即由高潮起，一路衰降，低调结局——末世的戏剧。这就是我们在丹钦柯的《三姊妹》基础上发现的下降曲线。契诃夫的《海鸥》、《凡尼亚舅舅》《樱桃园》基本是这种先盛后衰的吊梢眉型。

复合双鱼型 此种类型为与喜剧互渗的形式，它有一实一虚两条线，一条表现腐朽势力的没落，这是体现旋律的主线；此外，还有一条隐藏的线，即表现新生力量成长的线，虽然微弱，但却预示着真正的希望。两条线交织形成一个尾部开放的鱼形。如《北京人》：

A.旧势力线：文清离家——内讧，讨债——抬走棺材。
B.新人线：愫芳/瑞珍的希望——忍耐——结伴出走。

一条由升而降，另一条由低而升，两条线的交织就形成了鱼形。如图：

第二章 散文体戏剧

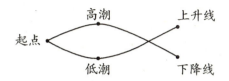

这种类型表现了新旧两种势力交织形成的张力历史。

散文体戏剧创作最困难的就是结构的设置。因为它好比一个软体动物,没有一个支撑细节和动作的框架。取而代之就是情调曲线的内在经络。在它没有确立之前,所有的细节都是一盘散沙;有了它,作家对于结构才算有了章程,才知道骨往哪立,肉往那长,筋往哪聚。

情调曲线是作家主体意识的体现。首先,它是作品的蓝图。一个作家心中一定要有蓝图,否则,他的创作没有一个结构上的依据,也缺少一个审美理想;其二,它包含着情感的奥秘。在它的跌宕起伏中既包含着作家的情感立场,也蕴含着观众受感动的动因(对历史合乎人性的发展感到欢欣,对社会黑暗和人性压抑感到愤懑);其三,在情调曲线的设计和组织中,包含着作家对历史趋势的判断

欧阳山尊导演的《日出》剧照(北京人艺演出)

和对新生活的建构意图。

情调的构成有几个基本原则：一是要形成曲线和调子，调子是形式感的保证，而曲线意味着变化；其二是上升和下降一定要到位。如果在戏剧性戏剧里是"从高潮看统一性"，在散文体戏剧就是"从情调极点看统一性"。所谓极点，就是高潮的制高点和低潮的最低点。这两个点到位了，其他部分的安排就有了依据，也可避免平铺直叙；其三是线条的流线性。这是旋律感的基本特性，因此一定要避免突兀和生硬。

围绕着情调曲线可以区分出三等作家：一流作家在理论上意识到情调并有意去组织（如曹禺、契诃夫）；二流作家虽然没有理论意识，但却能感觉到它的存在，三流作家即无理论又无感觉。尽管一辈子写了很多作品，但一直进入不了境界。

第三节 织体结构和场面蒙太奇

情调及抒情情境直接影响到结构和场面。

黑格尔说正剧"有越出真正的戏剧的危险"。散文体戏剧的"越出"明显地体现在结构上，它用一种织体结构取代了戏剧性戏剧的锁闭式结构。

如果说戏剧性戏剧是由齿轮推动的一台钟表，散文体戏剧则更像一个由无数经线、纬线交织而成的挂毯。其中经线意味着主要人物牵连起的情节线索，纬线则是由无数生活细节和动作形成的变化，而它的人物和主题，则构成了社会生活的复杂图案。

一、网状情节与情节的组织

网状情节 在《诗学》里，亚里士多德告诫我们，

第二章 散文体戏剧

焦菊隐导演的《龙须沟》剧照（北京人艺演出）

"不要把一堆史诗的材料写成悲剧。所谓史诗材料，指故事繁多的材料"。故事多，情节的线索就多，而戏剧性戏剧的情节要求"一线到底"（至多是复线结构），太多的情节线会破坏戏剧性戏剧的整一结构。但散文体戏剧又一次打破了这个禁忌。

散文体戏剧以群体生活为对象，就必然导致单一情节和人物关系的解体（所谓单丝不锦）。主人公分化为主要人物的组合，中心事件被日常生活细节所取代。每个主要人物都牵起一条自己的情节线。这些不同线索因为支撑人物间的同等量级，互相形成并列关系。散文体戏剧的人物关系如同一个渔网，它由众多结点相互勾连而形成了多极结构。极点之间的关系是互动的：一个动作可能引起很多动作。在这样的关系中，线式因果失效了，完全被网络因果所取代。

多极结构和网络因果导致了一种网状情节。它的多条线索齐头并进地发展，每个情节线都不断分裂增殖又生琐细线索。比如《北京人》中，如把文清、愫芳、瑞贞看做主要人物，围绕他们就可以形成多种线索关系——

文清—愫芳　　思懿—文清　　曾皓—愫芳
曾霆—瑞贞　　瑞贞—愫芳　　文清—曾皓

　　蛛网关系包含着几种关系。一是父母兄弟姐妹以及亲属朋友组成的人伦关系，二是体现社会结构和等级秩序的社会关系，三是新的生产和经济关系。这三个方面的变化最能体现作品的时代感。

　　网状情节结构中，再也没有人为提高水位和势能的装置，也无须通过某种螺丝拧紧强化冲突形成高潮，所有并列的情节都像山涧中分流的小溪，在各自形成的山道中按它应该的样子自然、平静地流淌。

　　流程线索具有不平均性和不连贯性。多个主角使动作向不同方向播撒，但这些线索却难以平均发展，一是线索构成不平均（单股、双股、多股），一是明线的几率不平均：保持首尾贯通的线索是少量的，多数的线索或者在中间被其他线索横断、合并取代，或者无声无息地消失，或以暗线形式潜藏于文本的褶层里。

1958年焦菊隐导演的《茶馆》剧照（北京人艺演出）

散文体戏剧中的线索就如花园中的分岔的小径，总是歧路丛生。

情节的组织 无论作为经线的情节线索，还是由纬线（动作）累积的戏剧场面，在它们变成情节和场面之前，都是生活中散乱的羊毛（生活细节），需要经过处理和组织，这些羊毛才能纺织成情节的丝线。

任何戏剧都存在形式与内容的矛盾，散文体戏剧的内在矛盾主要体现在作家的主观情感与零散材料的冲突上。散文体戏剧创作最忌讳把"散"理解为材料的无序堆积（如同蹩脚的乐曲只有音符）。它的创造原则要求"形散神不散"：动作尽可以像沙粒一样零散，但一定要能聚合成宝塔。因为没有整一的情节作为框架，散文体戏剧只能靠一种无形的情调凝聚文本，就像龙卷风靠一种巨大的气流整合沙尘一样。

在把散乱的生活细节变成网状情节的过程中，是情调（而不是行动、事件）对材料起着整合作用。情调的曲线图式是作家实施情感调控的唯一依据。特别是，当情节的

中央戏剧学院演出《樱桃园》说明书

走向和作家的主观意图发生冲突的时候,作家就会借助情调曲线来实施他对情节的调控——就像诗人控制句子、音乐家控制音符一样。

以下是作家运用情调调控材料和情节的常用策略——

截取法 截取法是一种取材方法。它指从漫长的生活之流中截取生活片断,以表现历史的变迁。散文体戏剧致力于风俗的全景表现,但有时作家面对一个时间跨度非常长的题材,那里的生活节奏非常缓慢,需要很长时间人们才能见出演变的踪迹,而剧作家不能把所有的生活都搬上舞台,为了用有限的场面表现漫长过程,剧作家从时间之流中截取几段,以提喻表现时代变迁的痕迹。如《茶馆》就从旧中国的历史中截取了三个片断。

化实为虚 化浓为淡 化实为虚是把实写的情节化为虚写,即把正在发展的情节作暗场化处理。比如在《日出》中,潘月亭和金八的斗争失败了,这个失败符合作家要表现的黑暗将尽,日出在即的情绪,无疑是"合式"

的；但潘月亭失败意味着金八胜利，金八从设局到成功的过程作为戏剧情节是很好看的，但作者始终不让金八出场，为什么不给金八出场权？因为金八与潘月亭是属于同一阵营的。金八胜利仍是鬼域的胜利，这不符合黎明前的调子，因此用暗场处理掉。

化浓为淡是将强力渲染的情节淡化。比如在《茶馆》和《北京人》中，都有不堪黑暗势力压迫的新人出走的情节。这些出走实际都是奔向新生活（投八路）。但是这些情节在剧中并没有得到渲染，而是限制在极小的时空中作边缘化处理（对于《茶馆》中这些表现光明的情节，有人劝老舍将其放大，但遭到老舍拒绝）。为什么作家表现如此低调？因为这种明快、积极的调子和作家要表现的挽歌式的总调子发生了冲突。对它们太事铺张，就会破坏那些下沉式的情调曲线。因为在这些作品中，作家真正赋予浓墨重彩着力渲染的是那些衰朽势力的退场和消亡的过程。

化虚为实　将小放大　这是同前者相反的策略。即将原来虚写的变成实写，将原来处于背景、边缘的不重要的情节置于中心。《上海屋檐下》中的彩珍和她的小伙伴，第一幕出现时，只是大人生活的点缀，处于虚写和小写的状态，但是到了最后一幕，为了完成由低到高的情绪转

中央戏剧学院导演系2000级本科班演出《去年夏天在丘里木斯克》说明书

换,渐渐把这些处于边缘的孩子置于舞台中心。当彩珍和她的伙伴一同高唱《好娃娃歌》时,朝气蓬勃的歌声就淹没了大人的彷徨和无助的叹息。

移花接木 这是当原有情节不足以表现作家心中情绪(情节不能契合情调曲线)的时候,作家在情节之外找情节,动作之外加动作,来弥补原有格局的不足。比如《日出》的第三幕(方达生找小东西),就是依据情调的要求而非情节的要求而设计的。按照场景的要求,曹禺此剧应尽量表现福升饭店的人物,但出于情调曲线下沉的需要,曹禺节外生枝,另外安排了一场"保和下处"小东西之死的戏,以使调子下沉到底部。另一次"移花接木"是在结尾处,曹禺让窗外的那些劳工喊出震天动地的号子,和着冉冉上升的红日,形成光明弥漫的舞台意象。从情节的联系性来看,这些意象同样是没来由的。但曹禺自有他的道理。《日出》的结尾要传达诅咒黑暗、迎接春天日出的上升的情调,但是酒店的人物里不存在埋葬黑暗迎接光明的力量,那怎么办呢,移花接木,到社会底层去移植迎接光明的力量。

从以上策略可看出,情调曲线在散文体戏剧中具有统

1984年林兆华导演的《红白喜事》首演剧照(北京人艺演出)

摄材料和情节的权威。只要有利情调图式合乎理想的发展,对材料可以化实为虚、以小变大,甚至移花接木、无中生有;如果情节不合情调曲线的发展,那么则可以化虚为实、化大为小、化浓为淡、化有为无。在如何依据情调取舍剪裁方面,作家拥有着生杀予夺和呼风唤雨的权力。

北京人民艺术剧院重演《北京人》海报(首都剧场50年庆)

三、均质场面与蒙太奇

场面的均质化 中心事件的取消使传统的场面原则遭到了颠覆,新的场面的重要特点就是均质化。均质化体现在以下方面:

不再存在重场、过场的严格区分。所有场面都如同龟背上的碎纹,每一块都同等重要——在《樱桃园》中,老仆人轰然倒地和贵族兄妹的退场同样是世界性事件。在《北京人》中,江泰的骂街和老太爷的唠叨都是表现大家庭衰败的篇章。

明场/暗场的关系也颠倒过来。不仅交代性的暗场内容得到同样的重视,在契诃夫那里,甚至矫枉过正,故意把表现人们情绪的生活性场面放到明场上来,而把那些冲突强烈的戏剧性场面放到暗场中去。如在《海鸥》中,特里果林与妮娜的私奔,具有极强的行动性(设想特里勃列夫的反对),但契诃夫有意弱化它,把它放到暗场中,升入明场的是妮娜与特里勃列夫重逢时对过去情感的重温。

必须的场面也变得可有可无了。比如《日出》中，潘月亭倒了，他的豪华旅馆的股民如何反应；或者陈白露自杀，方达生是怎样反应；夏衍的《上海屋檐下》里的匡复被解雇了，将来要如何生活。这些在戏剧性戏剧中观众最关心的悬念，在散文体戏剧中，全都不了了之。

在散文体戏剧中，观众和作家建立了新的契约关系：演出中观众不再关注因果关系的事件和高潮，而是受一个总的情感调子的吸引。而情调服从作家的主观情绪，作家的情感关注大的时代走向，而不是具体事件的因果，具有"行于所当行，止于所当止"和"自然而然"的特点。

场面的蒙太奇 场面的均质化不但颠覆了场面的等级关系，也使场面之间的因果联系失去意义。如果戏剧性戏

东北作家李杰编剧的《田野又是青纱帐》剧照

剧的场面呈现是水龙头式的（历时的水流），散文体戏剧的场面则是莲蓬头式的（网状情节的共时呈现）。这就导致了一种新的场面组织原则——类似电影蒙太奇的组织原则——在散文体戏剧中的运用。

并置 场面的并置是指场面与场面间有共时性表现。场面并置有公开和潜在之分。在夏衍《上海屋檐下》中可

以看到公开并置的例子,比如该剧的第二幕。由于该剧特殊的空间化场景(人物如同处于不同的鸽笼里),我们几乎是可以共时地看到不同空间的人物动作——

客堂间——彩玉伏在桌上哭泣。
客堂楼上——小天津躺在施小宝床上。
亭子间——黄家楣大声地和他父亲说话。
灶披间——赵妻在缝衣服。

在这个房子里,除了住在"看不见的阁楼里"的"李陵碑",其余四家的生活都共时地呈现给观众了。

换频 即人为地中断一组情节线,展开另一组情节

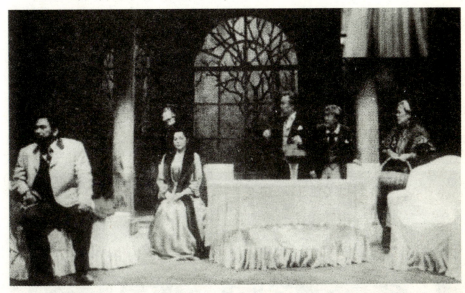

香港话剧团演出的《凡尼亚舅舅》剧照

线。由于不同表演区的情节线索形成齐头并进的关系,但这些场面只能以历时的方式进行(一个线索场面结束了,另一组场面接续)。并不一定事件有了先后,而是舞台上的焦点只能有一个。如同人们用摄像机拍摄一座四面有图案的宝塔,只能一面一面地展现。这种转换就像电视叙事,它有一个成文的规则,即不允许一个场面持续太久,

必须把场面均匀地分配给不同的情节线索。一组情节持续一定时间,不管它们发展到何等程度,一定要由另一组来替换。如果总是一组"坐庄",其他的情节线得不到呈现,总体叙事的织体文本便无法完成。这是散文体戏剧和戏剧性戏剧在组织上的重要区别。

中断/接续　中断指情节中止或消失。包括线索的交叉造成的中断,人物之间冲突关系的中断,还有一种是时间的中断(比如《茶馆》,幕与幕之间相隔10年),中断作为对情节整一性的有意破坏,一是为其他线索发展留出空间,二可以中止一种已经没有意义的关系。

接续是指对换频过程中中断了的场面的接续发展。接续中包含着中断。因为接续一定要舍弃掉很多不必要的中间部分(比如《上海屋檐下》第二幕中,匡复与彩玉的戏,就被黄家和其他家的戏中断数次)。接续是场面的经济学,生活中的事件完整地在舞台上演会很沉闷,适时的跳接可以为观众留出想象的空间。

穿插　网络情节中每条线索并不是同等重要。一般只有几条主要线索具有结构功能,其他的线索就作为穿插场面出现。比如《底层》中的那些流浪闲人,曹禺《日出》

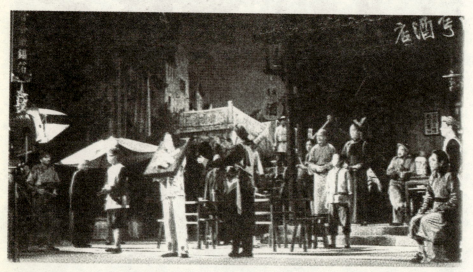

梅阡导演的《咸亨酒店》剧照(北京人艺演出)

第二章 散文体戏剧

中那些唱小曲唱京剧打呱打板的，《茶馆》中的那些零散过客（大傻杨），《上海屋檐下》中的李陵碑。这些线索功能作用很弱，主要通过穿插造成气氛，把零散的场面连缀起来。

变奏 变奏作为戏剧手段，是通过同一功能（行动）的重复造成的。奥尼尔在1916年的工作日记里写道："要使用管弦乐队的技巧来写剧本。"在《送冰的人来了》中，作家借鉴了交响乐的结构方式，把同一功能用不同人物反复呈现。于是，剧本变成了作者心灵的咏叹调，哈里酒店的不幸人群则变成了合唱队员，这些经历不同但命运相似的人，从酒店的桌子上抬起头来，一个个轮番向观众叙述他们的经历。这些重复的诉说是同一旋律的变奏。

高尔基

场面隐喻 是对电影剪接手法的借用。即通过两个场面的组接，让后一场面对前一场面形成隐喻关系（如革命电影中烈士牺牲后的青松镜头）。比如《上海屋檐下》每到难堪处，就连接梅雨的场面，用连绵的阴雨隐喻生活的阴郁。在契诃夫的《海鸥》中，妮娜被特里果林征服紧接着打死海鸥的场面，《北京人》中文清归家，紧接着是愫芳的归还鸽笼。

场面蒙太奇的诸多手段要害在于引起变化。它是散文体戏剧的"好看"的奥秘。戏剧性戏剧可以通过紧张与悬念来吸引观众，散文体戏剧不具备这些，它只能靠不断地变化吸引观众眼球。

三、无行动与动作自足

反行动特征 "契诃夫的人物缺少行动性"，这是莫斯科艺术剧院演员们的发现。批评家雅尔采夫在《戏剧与艺术》中指出："这出戏（《海鸥》）不是由外部事件的运动

而构成,是由生活,由日常生活的思想与痛苦的细微运动而构成。"[1]

这些"细微的运动",在舞台上就是动作。

其实何止契诃夫戏剧,所有的散文体戏剧都缺少传统意义上的行动——那种参与到一个事件之中,引起反行动的序列性行动。

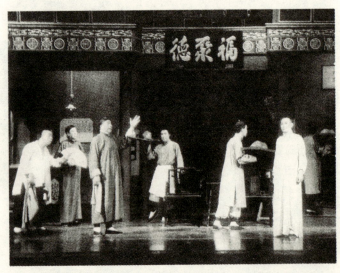

夏淳、顾威导演的《天下第一楼》剧照(北京人艺演出)

"无行动"是对戏剧性美学的反动,目的是让真实的生活得以彰显。契诃夫指出:

> 在生活中人们并不是每时每刻都在开枪自杀,悬梁自尽……他们做得更多的倒是吃、喝、勾引女人、说蠢话……必须写出这样的剧本来:在那里人们来来去去,吃饭、谈天气、打牌。[2]

在人类追求戏剧性的历史中,"戏剧性行动"产生了很强的负面效果,它不是作为生活的方式而存在,而成了一种外在于生活和生活对立的拙劣"戏法"——它的人为性败坏了人们对于真实生活的感受力。梅特林克不无偏激

[1]《契诃夫文集》第11卷,463页,汝龙译,上海译文出版社。

[2]《契诃夫论文学》,347页,汝龙译,安徽文艺出版社,1997。

地指出:"哈姆雷特只要不行动,他就有时间生活。"在这些作家眼里,虚假"行动",意味着"做戏",它排除了真实的生活,属应予抛弃之列。曹禺放弃《雷雨》的笔法,重新打造《北京人》,就是因为前者的人物行动"太像戏"。

动作的自足化 行动被取消(或淡化),动作的作用突出出来。但是,这些动作性质已经发生了根本的变化。它已经从戏剧性的因果链条中解放出来,成为具有极大自由的自足性动作。

自足动作不体现"自觉意志",不受任何中心事件牵动,也不服务于任何行动目的。它只依事物的本来样子运动着(如《北京人》中的讨债、聊天、吵架)。它们如同鸡鸣犬吠、鸢飞鱼跃一样,纯是自然行为,这正是芸芸众生的自然生活状态。丹钦柯在阐述《海鸥》的表演原则时指出:"本就不要表演任何东西,既不要表演感觉,也不要表演心情、语言、风格或形式,所有这一切都自然而然地从演员的个性里流露出来。"[1] 在《凡尼亚舅舅》中,契诃夫曾禁止演员夸张地表演苏尼亚的下跪。他说,此前有戏剧性,此后也有,唯独下跪这一刻没有。

除了自然状态的动作,还有两种动作和有机动作非常相似,一个是张力动作,一个是局部因果性动作。

张力动作是两种相反的力量互相作用的结果。它们在人物内心构成一种自我冲突的紧张关系,莫斯科艺术剧院将它们称为"内心动作"。这种动作具有紊乱性和下意识性的特点。如《海鸥》中的玛莎酗酒、抽鼻烟、叫牌、大声说话、哭泣,其动作动因是外部环境对人物的压迫而形成的内在紧张。张力性动作也是自足的,它并不产生传统的"戏剧性"。三姊妹每个人的内在张力,凡尼亚、阿斯特罗夫的内在张力,并不指向某个起凝聚作用的中心事件和上升过程,但是它所具有的心理上的紧张,也形成某种假性的悬念,但这种"悬念"已经和小说中的无甚区别。因此被莫斯科艺术剧院的人称为"内在戏剧性"[2]。

其实,自足性动作在散文体戏剧之前(如插曲结构)

[1] 巴洛哈蒂:《〈海鸥〉在莫斯科剧院的演出》,载《海鸥》导演计划,102页,黄鸣野、李庄藩译,中国电影出版社,1982。

[2] "内在戏剧性"的说法体现了一种思维定势。它预设任何戏剧都要有戏剧性。当找不到传统意义上的戏剧性时,便寻找"内在戏剧性"。

北京人艺《白鹿原》演出说明书

早就存在过,只是因为缺少传统的戏剧性,不被视为正宗的戏剧动作。只有到了散文体戏剧中,戏剧机械拆除了,自足性动作才获得本体性的合法存在。

局部悬念动作是指动作在局部上有悬念。如在《日出》中,黑三对小东西的追捕和陈白露的庇护,《上海屋檐下》中匡复的归家(里面藏着秘密),都因其自身的局部悬念,很容易被人误认为有机动作。但这些同样不是有机动作,这种场面在散文体戏剧中只是一种偶然的几率性存在——小东西完全可以被直接抓走,而匡复的三角故事,不过是多家房客故事中特殊的一桩。散文体戏剧摹仿的是日常生活,而冲突和秘密也是诸种生活形态的一种(犹如平静的河流有时会激起浪花)。我们可以在《日出》中发现这种场面,但它也可以没有——它们并非以必须如此的形式出现。就是说,它们和一般动作一样,都是一种生活方式。

四、人物谱系与命题人物

生物圈式的人物谱系　所谓生物圈式的人物谱系,就是在人物的安排设计上,如同一个动物园,不仅要有老虎狮子大象斑马,也要有猴子獐狍乃至孔雀锦鸡。毕竟,散文体戏剧通过群像展览以表现社会风俗的画卷,而构成文化群体生存的还是形形色色的人。生物圈的特性重心要见出"小社会"的谱系特性,讲究群体的共生性和差异性,这很像古代演义小说的人物设计。在《水浒传》的人物谱系中,施耐庵通过三十六天罡七十二地煞,表现了绿

第二章 散文体戏剧

林生物圈内人物的丰富性和差异性。在这个意义上,《茶馆》是反映北京市井生活的"生物圈"(集中了旧中国三教九流五行八作的人群),《底层》是下层社会无产者的"生物圈"。生物圈人物谱系形成了新的人物关系:冲突关系成为个别的,而无冲突和抵触关系则占据了绝对比例。《茶馆》里的茶客很少利害关系,来的都是客,人走戏就散。在《北京人》中,虽然大家庭内部充满了勾心斗角,但人物之间并不形成你死我活的冲突,每个人首先是在自己的位置上生活着。

生物圈的人物具有复杂个性,这是一种由多个层次构成的杂色人物。戏剧性戏剧重行动而轻个性的特点在散文剧里颠倒过来。[1] 散文体戏剧中的个性具有本体性,而行

[1] 亚里士多德认为,在悲剧中,"不是为了表现性格而行动,而是在行动的时候附带表现性格"(亚里士多德:《诗学》,21页,朱光潜译,人民文学出版社)。

《白鹿原》中恢弘的原上场面(林兆华导演,北京人艺演出)

香港导演卢伟力导演的《上海屋檐下》剧照

动则变成附带的。这使戏剧性戏剧中那种由"一个神"(黑格尔)来主宰人物的情致法则不再有效：坚强的阿斯特罗夫有软弱的时候（《凡尼亚舅舅》）；执著于理想的三姊妹也会灰心放弃理想。每个人物都具有自己完整的历史（在曹禺的《北京人》中，几乎每人出场前都有一定篇幅的小传）。每一个人都有"许多神"（不同性格因素）居于他的心中。就像在自然中我们找不到纯粹的红黄蓝色一样，在散文体戏剧中，我们也找不到只有一种单一性格的人物。

生物圈的人物谱系夷平了人物的等级，主角和配角在艺术上需要同等对待。斯坦尼斯拉夫斯基说契诃夫的戏"不存在小人物"，就是指人物在价值上的平等。曹禺说得更明确："无数的沙砾积成一座山丘，每粒沙都有同等的造山功绩。"[1] 在《茶馆》中，茶客这一历史角色是由无数"小人物"（包括不知名的）集体构成的，他们有的渺小得如同江河中的蜉蝣，但无论多么卑微，仍然有自己的历史和贯穿动作。

[1] 曹禺：《日出·跋》，载《曹禺戏剧集·论戏剧》，28页，四川文艺出版社。

第二章 散文体戏剧

命题人物体系　生物圈式的人物谱系取消了传统意义上的主人公。曹禺说过，他的《日出》中没有主要人物，所有人物都是"陪衬人物"。戏剧性戏剧中的主人公永远处于事件的中心，并体现命题；散文体戏剧取消了中心事件，但并没有取消戏剧命题。只是体现命题的人物不再是主人公一个人，而是具有主人公作用的命题人物体系。这个体系由一系列新人组成，通常有两到三个人物，他们在某种题旨下形成组合关系。比如《茶馆》反映了民族苦难和民族志士对国家命运的探索。这个命题是由剧终时烧纸钱的仨爱国老头儿来体现的。其中，秦二爷是终生致力于实力救国的精英；不服输的马五爷则代表具有义和团情结的平民；王利发是保守勤劳的市民阶层的代表，三个人物的三条路径综合地表现了半个世纪中华民族的探索悲剧。

在契诃夫的戏剧中，命题人物以一种三套车的组合方式存在。比如《海鸥》，就是由三个年轻人形成的新人艺术的理想组合：

妮娜——演员，新的表演艺术的探索者。
特里勃列夫——编剧，新的写作方式的探索者。
玛莎——崇拜者，新艺术的观众。

新版《茶馆》的喝茶场面（林兆华导演）

《三姊妹》的体系由命运各异的三姊妹组成,她们构成了世纪末人群等待和向往新生活的命题系列;《凡尼亚舅舅》是阿斯特罗夫、凡尼亚和索尼亚组成,形成了被耽误、被毁坏的人物命运的命题系列;《北京人》由文清、愫芳、瑞贞几个不同年代的北京人组成,他们对新生活的追求形成了不断探索的命题系列。

命题人物体系反映了环境和新人的关系。即一个时代的新人不是孤立地产生,而是具有"共生性"。他们不是五百年才出现一次的王者,他们是一定历史条件的产物。只要历史具备相应的文化土壤,他们就会像幼竹一样一簇簇地冒出来。

命题人物体系以其体系特点具有概括性。散文体戏剧不允许只有一个命题人物,因为历史不是孤立的个人能够支撑的,只有两个以上最好三个才能构成覆盖面[1]。如《海鸥》的三个人物,就不再代表个人或某个方面,他们作为一个戏剧艺术系统而存在,因此他们的失败是整个艺术领域新生事物的悲剧。

[1] 在中国文化中,三即是多。"举一反三","三生万物",都是多的意思。

《海鸥》第一幕(波兰剧院1959年演出)

奥尼尔《送冰的人来了》剧照

第四节
导演：舞台艺术的二度创作

散文体戏剧的一个重大功绩，是催生了 20 世纪最重要的表演体系——斯坦尼斯拉夫斯基体系——的诞生，并使戏剧舞台的导演制得以稳固确立。

此前的戏剧舞台上只有一个协调者，这个人最初是作者，后来是主角，（因为主角的戏分可占 60%~70%）。但在散文体戏剧中，任何人的戏分也占不到一半。更主要的，剧本的文学性需要一个综合的阐释者；大量的群体演员登台（有时几十个乃至上百个）使场面变得复杂；而舞台美术的进化与专业分工的细化，也需要一个综合负责人。斯坦尼斯拉夫斯基就是在这样的背景下行使导演职能的。[1] 当一部《海鸥》经由不同阐释策略在舞台获得迥然不同的面貌后，导演工作的创造性凸显出来（他的理念、修养决定着剧本在舞台上的最终面貌）。因此，针对剧本的一度创作，人们把导演的舞台呈现称做"二度创作"。

作为舞台上的"总工程师"，散文体戏剧的导演主要有如下职能：还原作家的创作意图（"最高任务"）；确定

[1] 在斯坦尼斯拉夫斯基之前，梅宁根伯爵应该是最早行使导演职能的人。但将导演艺术完善为体系，应该从斯坦尼斯拉夫斯基开始。

全剧和每一幕的情调；协调各部门创造多维的舞台形象；组织场面（场面调度）；帮助演员塑造角色。

导演工作不是从排练开始，大量的案头工作都要在排练之前完成，斯坦尼斯拉夫斯基为作《〈海鸥〉导演计划》，在他的乡间别墅工作了两个月。

一、舞台艺术诸方面

舞台美术 如果戏剧性戏剧的舞台美术是可有可无的（莎士比亚的戏剧只是简单地标出"宫中一室"或某"街道"），散文体戏剧的舞台美术则是不可或缺的。因为现代戏剧中的"场景……是作为环境而出现的"（卢卡契）。散文体戏剧的前身是文学（场景正是文学中的"典型环境"）。在大作家巴尔扎克的小说中，经常用几页的篇幅描绘人物所处的场景（如《高老头》中对伏盖公寓的描写）。散文体戏剧作为文学作品的舞台化，首要的任务就是要把文学中的场面描写转化为舞台视觉形象。"在一种替代文学语境中，舞台的图像在戏剧中第一次获得独立形态。它不依赖于对话而存在。"[1] 舞台布景作为风俗的载体，其表征作用是任何动作所无法替代的。看一眼《底层》中流浪汉们居住的客栈肮脏环境，就知道无产者的生存状态的赤

[1] 卢卡契：《论莎士比亚现实性的一个方面》，载《莎士比亚评论汇编》，489 页，范大灿译，中国社会科学出版社，1979。

西莫夫绘的《三姊妹》第四幕布景草图

贫程度；通过《茶馆》三个时代的馆舍的布景变化，就可以了解旧中国三个时代的变迁。因此，导演和舞台美术人员要花很大精力去创造具有风俗特征的真实场景。其中建筑的样式和材料、房间的装饰和摆设、场面的构造和气氛，都要借助舞台美术完成。为了复现那个时代的风貌，舞台美术人员常常需要借助一定的文史资料（绘画和旧图片），有时甚至把古旧家具和道具原样搬上舞台。

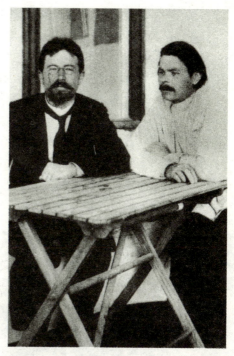

契诃夫与高尔基

散文体戏剧的舞台成就还是舞台美术发展的结果。"我们的剧场的布景，最近已经做得很有立体感和真实感，谁也不能否认在舞台上再现真实环境的可能了。"[1] 除了透视技巧和各种仿真材料及制作技术的出现，舞台灯光的出现具有重要意义。西方绘画从达·芬奇开始，就已经把画面看做光线作用的结果，而舞台灯光的出现，使导演和灯光师通过控制摹仿自然光线，随心所欲地绘制出类似伦勃朗素描的效果。借助舞台美术和灯光，《海鸥》创造了黄昏和模糊的人影的意象。"根据梅耶荷的意见，《海鸥》第一次演出的魅力还在于它给人们一种不完全的感觉，仿佛导演故意把什么重要的东西给删掉了似的……在第一幕里，人们看不清人物是往哪个方向下场的，他们在走过小桥的时候，被花园里黑茫茫的夜色吞没了。"[2] 这种逼真的效果达到了乱真的程度。据说观看演出时，做妈妈的观众要阻止小孩走进花园的要求。在林兆华导演的《红白喜事》中，灯光成功地区分了上午下午，阴天雨天，阳光灿烂的正午和月光皎洁的夜晚。特别是，通过灯光调控和制作技术，神奇地表现了自然光线的变化，如用

[1] 左拉：《自然主义与戏剧舞台》，载《外国戏剧家论剧作》，13页，罗新璋译，中国社会科学出版社，1982。

[2] 巴洛哈蒂：《〈海鸥〉在莫斯科剧院的演出》，载《〈海鸥〉导演计划》，99页，黄鸣野、李庄藩译，中国电影出版社，1982。

软网材料剪贴成有立体感的杨树,将这个剪影放在黑绿色绒布的衬底上,"用六个一千瓦碘钨灯投上蓝色和绿色的光",就造成了树影婆娑的效果。透过浓浓树荫的缝隙,可以看到具有透视感的湛蓝的"天空"。这个景观还可以随着灯光而改变(不投光就是月光下的剪影,投上橙红色光就是深秋的树林)。这种光线的变化使每一幕都充满了神秘感和自然气息。[1]《红白喜事》成为创造舞台逼真效果的典范。缝纫机嗒嗒响着,院子里的机井当着观众压出了水,扩音喇叭正在播送通知,烟囱里冒出袅袅的青烟,连烧火的柴火都是真的。

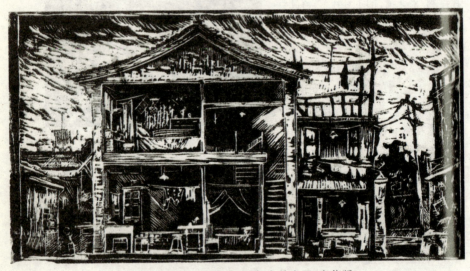

陆阳春设计的《上海屋檐下》舞台美术图(青艺版)

服装/扮相/道具 戏剧性戏剧中的服装和扮相只体现身份(只要不穿差,就可以了)。但散文体戏剧将服装和扮相作为表征风俗的重要符号,因此需要精心设计。在《茶馆》中,老舍通过服装展示了三教九流形形色色人物的众生相,王爷、太监、资本家、茶房、贵公子、地痞、乞丐、流氓、捐客都穿着最能体现其身份性格的服装。仅仅第一幕,我们就通过服装看到一个体现时代风俗的蜡像馆。扮相是服装与造型的结合,可以更多地体现编导的命

[1] 参见郭海云、杜澄夫、林兆华编:《红白喜事的舞台艺术》,158页,中国戏剧出版社。

意。在《北京人》中，曹禺规定陈奶妈要"穿月白上身套坎肩，灰裤子，老布鞋，鬓插红花"，而跟她来的柱儿则是"布裤、布鞋、扎腿"，褪色的上衣后面要有一块"红布补丁"，还要"剃葫芦头"，为的是更细腻地反映北京乡村的民风民俗。扮相有时还要考虑视觉布局上的形象差异。在《底层》中，斯坦尼斯拉夫斯基对剧中几个无名演员扮相作了以下规定，"耍木偶者"是个"大鼻子的痨病鬼"；"带鸟笼的女孩要身材矮小"；三个男孩中，要"有一个驼背"；"红头发的赶车人"要穿"又肥又大的靴子"。

[1]《排演〈茶馆〉第一幕对话录》，蒋瑞整理，载《〈茶馆〉舞台艺术》，210页，中国戏剧出版社，1980。

特殊的服装和扮相组合可以蕴涵丰富的文化信息。如《茶馆》中的"怪人"马五爷，他穿着长袍马褂拖着一条辫子画十字的动作给人留下了深刻的印象。据人艺的演员童弟对《茶馆》排练情况的回忆："马五爷只在第一幕出现，戏很少，但是焦先生提出这个人物代表帝国主义势力……人物造型一定要特别鲜明真实，我挖空心思捉摸、寻找，终于在一个旧画报上看见一个穿长袍马褂、戴圆顶礼帽、后面还拖着一条清朝时的长辫子的（人物）形象，我觉得马五就该是这样打扮……后来道具组洪师傅专为我用纸糊了一顶（礼帽）。"[1]演出时，的圆顶礼帽、长辫子和长袍马褂的混搭扮相，再配上画十字动作，生动地表现了一个民国时代受西方文化浸润的特殊遗老形象。

中国戏曲有重视道具的传统。焦菊隐继承了这个传统，但他更多地运用道具来反映风俗。如在《茶馆》中，身背布褡裢的大傻杨手拿牛胯骨出场，一下子就显示了那个时代流浪艺人的特点。更值得称道的是，焦菊隐为从第二桌到第七桌的茶客（有名的没名的）都安排了道具，他还为此绘制了一张"人物手持道具表"，如——

老版《茶馆》人物扮相

第二桌茶客乙蝈蝈葫芦一个，花生仁一包。
第三桌茶客甲铁球一对，白底红花鼻烟壶一个。
第三桌茶客丙花椒木手杖一根。
第五桌茶客甲绣花荷包一个，扇套内装着扇子一把，

手拿腰子（肥皂荚的子，原注）一对，方鼻烟壶一个，圆鼻烟壶一个。

第七桌茶客甲折纸扇一把（带扇套），筒水烟袋一个（带火纸媒），手绢一条，鸟笼一只。[1]

通过这些道具，配合人物穿戴举止，就可以约略看出那个时代遗老遗少的风尚和作派。比如第七桌茶客甲，一看就是讲究人，不但带着荷包扇子，鼻烟壶就两个，更"酷"的是，人家手上都是玩核桃，这位手上玩的是"肥皂荚子"，大约在那个年代可以显得有"科技含量"。

舞台美术体现了现实主义戏剧"细节的真实"的原则。其综合要求导致了舞台场记的诞生。

二、场面调度与效果细化

场面的调度 调度包括表演区的划分和场面与人物的走位设计，是散文体戏剧导演的最重要功课之一。因为正是在调度中，更多地体现着导演的艺术构思。在《〈海鸥〉导演计划》中，斯坦尼斯拉夫斯基详细地绘制了特里果林钓鱼的湖、尼娜演戏的小舞台、人们散步的林荫小路、小桥、花房、灌木丛、玛莎哭泣的长椅的位置，以及剧中人在场景的具体空间中走动的位置。

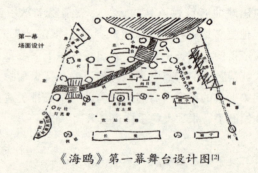

《海鸥》第一幕舞台设计图[2]

对于调度复杂的场面，都附有人物活动的调度图（每一幕都有数个舞台调度图）。焦菊隐和夏淳在排练《茶馆》

[1] "人物手持道具表"，载《〈茶馆〉舞台艺术》，173页，中国戏剧出版社，1980。

[2] 引自《〈海鸥〉导演计划》，116页。丽尼译，中国戏剧出版社，1982。

时，为了安排第一场戏的八张桌子的位置方案，就讨论了整整一个通宵。

舞台调度要在剧本的文学基础上进行。但调度不能全靠案头的纸上谈兵。更细致的调度，要在排练场上和演员一起现场完成。舞台调度主要针对主角，但有时次要角色也会受到重视，只要他处于动作的中心。毕竟舞台调度的目的不是反映行动，而是要展览风俗。比如焦菊隐排《茶馆》，在原来剧本之外，设计了一个卖福音书的小人物，导演对这个人物的行踪做了细致安排——

1. 买云豆的茶客"上台阶时"，卖福音书的正"从台阶走向第四桌"。
2. 沏茶的李三从卖福音书的身后走回炉灶。
3. 卖福音书的走近第三桌。
4. 王利发从窗口望天（听鸽哨）。
5. 卖福音书的走近第二桌时，李三各桌续水的动作。
6. 卖福音书的走近第七桌，向马五爷鞠躬。然后走近第八桌，稍停，一看不是买主，走出大门。

[1] 引自《〈茶馆〉的舞台艺术》，22页，中国戏剧出版社，1980。

其中虚线为卖福音书的行动线索[1]

这个小角色在第一幕穿插过场中起着穿针引线的作用。通过这样一个不说话的推销角色，不仅反映了国人对基督教的排斥，更主要的，他起到一个导游和他者的作用，通过他特殊的"点卯"的动作（推销福音书），一一

向观众介绍了八桌的茶客，给了这些茶客以向观众亮相的机会。

效果的细化　每个作家都要对舞台场面做出指示和要求，导演的任务是，把这些指示和要求变成具体的人物动作和实际的舞台气氛和效果。

对文学剧本进行动作分解是案头工作的主要部分。这个工作很像电影的分镜头角本，是将戏剧场面进一步细化为适合表演的动作节段。如斯坦尼斯拉夫斯基就把《海鸥》分为134个小节。斯坦尼斯拉夫斯基使用一种大开的纸张做这项工作：他在纸的左边黏贴剧本的原文，并标出节段划分的编号，并在右边留白处，或繁或简地用文字标记出对这个节段的动作处理方案。如在第126个节段，"阿尔卡季娜告别，仆人忘了一只箱子"节段里，斯坦尼斯拉夫斯基写到：

> 又一个多人的场面：阿尔卡季娜走出去，那些人蜂拥地跟在她的后面，在门口挤做一团。那些在饭厅里的人，厨子和厨娘也一拥向前。女仆和手里拿着篮梅子的波黎娜从人群中挤过去，雅可夫跑来了——他忘了一只箱子。外面传来嘈杂的人声。冷场十分钟，妮娜从会客室那边进来，悲哀地依着碗柜，从门里注视这些要走的客人。[1]

处理说明包括了场面构成、人物所处的位置和调度、群体演员的配合、人物形体动作、道具的使用和节奏等具体安排。

细化还包括一个笼统效果的具体化，即将剧作家标出的意向性效果具体化为真实的形象。这一点在散文体戏剧中非常重要，因为正是细节（而不是行动）构成了日常生活的实质内容。如在《底层》中，鲁卡和梅德维坚夫对话的时候，出现了"吵闹声又起"这样一个小节，围绕着这个简短的舞台指示，斯坦尼斯拉夫斯基设计了详细的声音程序：其中包括，"诟骂声"、"扔东西的声音"、"揪住

[1] 《〈海鸥〉导演计划》，丽尼译，217页，中国戏剧出版社，1982。

第二章 散文体戏剧

头发的两女人的尖叫声"、"脚步声"、"喘息声"、追跑厮打的"救命喊声"和哑场等处理。这个说明共包括了12个程序,占据了印刷本27行的篇幅,完整地演绎了女人之间打架从发生到激化的详细过程。斯坦尼斯拉夫斯基充分地意识到这个细节在文本中的重要性,就是这种同类间的伤害和内耗,构成了底层人浑浑噩噩的日常生活最具体也最具有实质性的内容。[1]

焦菊隐也非常注重效果的细化。在《茶馆》第一幕开场的时候,观众看到茶客们寒暄,嗅鼻烟,玩手球,聊天,吹牛,一切看起来那么自然,其实都是精心安排的结果。下面是焦菊隐对《茶馆》中一个"付账"的细节的安排:

> 三个茶客都抢着付账,用一只手往兜里掏,另一只手拦住对方,抢着要给钱,但心里都不愿意花钱,推让了半天,谁也不把钱掏出来,最后茶客乙实在憋不住了,掏出钱付了账,三人这才往外走。[2]

[1] 《〈在底层〉导演计划》,157页,伍菡卿译,中国戏剧出版社,1981。

[2] 《〈茶馆〉的舞台艺术》,29页,中国戏剧出版社,1980。

莫斯科艺术剧院1889年演出的《万尼亚舅舅》剧照

通过这个细节，真实地表现了中国小市民又要面子又怕花钱的矛盾人格。

细化还包括把群众场面和演员的身份具体化。《茶馆》的文学剧本笼统地规定了三教九流的茶客群众，但具体要多少人，每一桌有几个人，都有什么穿着打扮、出身、职业、性格，并未说明。要让这群笼

《海鸥》中的特里果林

统的茶客表现生物圈式的小社会情态，就需要对他们作细致安排。焦菊隐对他们的身份进行了具体的规定："随清兵入关的汉人后裔"、"从南方迁来的财主"、"戏迷"、"棋迷"。连个求写书信的，都要具体规定：永定门粮栈的搬运工，家住裕太茶庄附近，老伴已经死了，有一儿子在天津油盐店当伙计，最近扭了腰，干不了活，求人给儿子写封信。茶客们的身份、住址、职业、处境、动作和动机都有了（八桌的客人每个人都作了类似的规定）。此外，对于两个棋迷、松二爷、戏迷唐铁嘴、小伙计、李三儿、王利发、穿灰大褂的、马五爷这些场面中"戏眼"人物：还都要编出规定情境中的小故事。《茶馆》中还有两个没有姓名的人物。"挖耳勺的老人"和"卖福音书"的，是从演员的生活小品中选择出来的。对"挖耳勺的"，焦菊隐提示："他耳聋眼花，孤苦无靠，一肚子委屈，但又不敢说明，嘴里总在嘟囔不满的话"，而对"卖福音书的"，则规定，"脸上毫无表情，除了对马五爷鞠躬以外，对任何人也不打招呼"，因为外国宗教传教"是强迫中国人接受"，因此"他故意不招揽生意，只举着福音念书叫人看"。[1] 散文体戏剧中没有小角色。《红白喜事》中有一个

[1]《〈茶馆〉的舞台艺术》，211页，中国戏剧出版社，1980。

迎来送往的群众演员,由谭宗尧扮演,导演为他规定了"本家"的身份,演员按这个身份确立起一个行动线,给观众留下了深刻印象。

三、角色创造的途径

散文体戏剧舞台艺术的重要部分,就是将平面的文学人物变成活生生的舞台立体形象,因为形形色色的人物是社会生活的细胞。

角色的创造构成了斯坦尼斯拉夫斯基体系的核心部分。《创造角色的提纲》涉及了角色创造的25条程序,《关于形体动作》、《接近角色的新方法》,都是围绕角色创造而写的,角色创造是"体系"的精髓。

斯坦尼斯拉夫斯基称"体系"为"体验派",是相对于"表现派"的"第二流派"。体验的表演不是"表演,做戏","体验的目的在于在舞台上创造活生生的人的精神生活"。如果说"表现"的程序是从外部出发,体验则从内部出发,体验从"培养形象的种子"入手,逐步进入"精神和形体天性的创造过程"。体验反对程式("任何程式都是强制和虚假的产物"),也看不起技巧(把表现派称为"匠艺")。体验是创造。而创造是不能复制和定型化的,"扮演角色的每一瞬间和每一次都要重新体验和重新体现"。体验有三个时期,认识时期——体验时期——体现时期。体验的高级境界是"通过有意识到达无意识"。体验的境界不是演得像不像的问题,而是要达到"我就是",即演员和角色融为一体。

"最高任务"和"贯穿动作"是斯坦尼斯拉夫斯基体系中的核心范畴。"最高任务"是"剧本的精髓",而"贯穿动作"则把各个独立部分有机联系起来。"当聂米罗维奇·丹钦柯反复地提醒演员'回到种子

《在底层》中的鲁卡形象(莫斯科艺术剧院演员扮演)

里去'的时候,这和斯坦尼斯拉夫斯基所提出演员要始终记住'贯穿行动'和'最高任务',并从'贯穿行动'和'最高任务'出发的要求在实质上非常接近。从综合(种子、'最高任务')到分析(具体'任务'的链条),再从分析到综合(角色形象)——这就是艺术剧院这两位大导演在同演员的工作中始终不渝的总纲。"[1] 由于"体系"稳固地建立在现实主义基础上,从延安时代起,就被中国话剧奉为表演的最高原则。

中国化的角色体验过程包括以下几个阶段:

其一,观察和体验生活阶段。体验派把生活和自然看做最高的美("比大自然本身更好的美是不存在的")。斯坦尼斯拉夫斯基主张向生活学习。北京人艺的传统是,有组织地到"实验田"中去体验生活。在排《茶馆》的时候,导演要求演员泡京城尚存的茶馆,和不同的茶客交朋友,还要借助文献和文物(旧报刊画报),了解和熟悉那个时代的生活方式。《红白喜事》、《田野,田野》两部戏的演员分别到冀中和吉林农安的王府体验生活,结果演当地人比当地话剧团演员演得还像。其二是寻找和培养"形象的种子"阶段。通过体验找到形象的种子,再逐渐培养和发展,生活在角色的感觉之中,设计贯穿动作,找到每个演员通向最高任务的途径。其三是通过小品创造,找到人物的心理依据阶段。这是焦菊隐训练演员的基本手段。在排演《茶馆》,涉及到秦二爷和庞太监的关系时,焦菊

[1] 玛·斯特罗耶娃:《契诃夫与艺术剧院》,302页,吴启元、田大畏、均时译,中国戏剧出版社,1960。

克尼碧尔饰演的娜思佳

林兆华版《茶馆》中的三位世纪老人

隐说:"要着重想象人物关系的小品练习。找到秦二爷和庞太监这种'针锋相对',谁都想侮辱对方的生活与依据。"1958年排练此戏时,扮演秦二爷的蓝天野和扮演庞太监的童超设计了《鹌鹑斗》的小品 [1],为两个人的顶牛状态找到了心理依据。

四、情调的营造

情调虽然是编剧导演共同打造的,但更多地是导演的功课。在编剧那里,情调只意味着一个大致的调子(有时还是无意识的产物)。对于导演,则意味着实实在在的劳动,他不仅要找到和确立情调图式,还要通过舞台符号把它表现出来——在情调具体营造方面,导演的作用要远远大于作家。

下面,讨论几种营造情调的编导手法——

时令与气候 春夏秋冬与日夜晨昏,在散文体戏剧中并不仅仅作为季节与时辰存在,还是主体的心境和情感的能指。当然,在把一年中的四时(春夏秋冬)、一天中的时辰(黎明、午间、夜晚)作为情调象征的时候,它们是有分工的。一般来讲,春、夏和一天的黎明、上午常常作为欢快、明朗的调子;而秋、冬、晚、子夜、黎明前等,则常常用来表现阴郁低沉的调子。

[1] 一天,两个人都到茶馆里来。秦托刘麻子买的鹌鹑到了,庞也想要,加几倍的钱,秦不给,却当着刘麻子的面,花几倍高价买了,送给庞,仆人带笼子一块送给庞,庞接过笼子,却吩咐厨子"炸了吃",秦大笑,说庞"好雅兴"。(载《〈茶馆〉的舞台艺术》,214页,中国戏剧出版社,1980)

天气与气候也有利于表现情调。在《织工们》中，作者这样规定："天气闷热，时钟正敲十二点，等候验布的织工们多半像站在法院那样，焦急不安地等候着对他们生死攸关的判决"，通过天气营造了一种焦灼和紧张的气氛。《上海屋檐下》也注重通过天气渲染气氛，"这是一个郁闷得使人不舒服的黄梅时节。从开幕到终场，细雨始终不曾停过。雨大的时候叮咚的可听到檐漏的声音"。作者把雨和人的心情直接结合起来。这雨从开幕到终场，时大时小，时密时疏，时而嫩阳露脸，时而大雨滂沱，本身便是一首心情的交响曲。万比洛夫的《打野鸭》也借助浓浓的雨和雾，来表达人物心中的忧郁。

当编剧没有明显规定季节时辰和天气时，导演就有责任把它们具体化，因为它们对于营造情调几乎是不可或缺的。如斯坦尼斯拉夫斯基在《在底层》每一幕的开头都加一小段时令的设计，这个设计具有定调作用。如第一幕的时令设计："一个春天的早晨，天气晴朗而寒冷……初升的太阳把耀眼的光芒从门口和窗子透射进来。在幕开的时候，照射着地下室的穹顶，而在这一幕的结束，已经照到地板上了。"[1]

场面的气氛　通过场面的气氛来制造情调，是散文体戏剧最常见的方式。在《在底层》中，关于戏子吊死的情况，作家并没有正面表现，但导演还是为它创造了一个气氛："拂晓的时候，在月光与晨曦搏斗的当儿，他在发着恶臭的院子暗处吊死了。他的摇摆着的尸体，在逐渐下去的绿色的月光和微弱的曙光的照耀下，好像一个狰狞、丑陋的幽灵。几只狗在看见他的时候吠得更厉害。"[2] 在《北京人》中，曹禺通过风刮白杨的声音、昏黄的

[1] 《〈在底层〉导演计划》，15页，伍菡卿译，中国电影出版社，1981。

[2] 同上。

于是之在《龙须沟》中饰演程疯子（焦菊隐导演）

第二章 散文体戏剧

契诃夫与莫斯科艺术剧院的演职员在一起

灯光、朦胧的人影、孤独的号声、惨淡的月色、枯萎的菊花、倒悬的七弦琴、昏鸦与夕阳,来表现一种颓败的挽歌般的调子。

语言 散文体戏剧的语言是一种杂体语言。在《茶馆》中,什么身份的人说什么话——官话、绅士话、市民话、商人话、太监腔,不同的语言风格构成了风俗的声音色彩。语言的魅力还体现在语调上。看过《茶馆》的人,谁能忘记王掌柜的"吆喝",秦二爷的惊动四座的咳嗽,庞太监的令人毛骨悚然的"枭笑",姑娘见鬼了般的"惊叫",以及大傻杨的数来宝呢?在《茶馆》这出戏里,如果你闭上眼睛,尽可以把语调当戏听,那些高声低韵,抑扬顿挫,使声运气,闻之使人仿佛来到了百鸟林,而在那一哭一笑,一咳一叹,一唾一骂的声调变化中,又蕴藏着多少世道沧桑!

斯坦尼斯拉夫斯基也很注意语言音调的变化:"特利勃列夫……吐词也越来越快","阿尔卡季娜……像唱歌似的拖长声音大叫着",娜塔莎"吐字很快,略带尖音",玛莎"以一种截然不同的、梦幻的声音说话",索林"用一种神秘的声音说话"。[1] 当然,斯坦尼斯拉夫斯基的语调变化追求服从导演总谱的交响乐效果。

[1] 巴洛哈蒂:《〈海鸥〉在莫斯科剧院的演出》,载《〈海鸥〉导演计划》,82-83页,黄鸣野、李庄藩译,中国电影出版社,1982。

方言也可以用来加强情调。《红白喜事》的演员说冀中话，《田野，田野》演员唠着东北土嗑，《白鹿原》的演员说陕北话。这些方言配合上剧中的民间小调，形成了有浓郁地方风情的情调。

音乐与音响 音乐与音响也有利于创造情调。契诃夫善于运用各种乐器抒发人物胸臆，这些音乐是人物的第二种语言，它们总是在话语无力的时候出现。比如安德烈，人们很少听到他言说，但总是能听到他忧郁的小提琴声，而屠森巴赫的风琴总是发出哽咽的声音。剧中还有不知来源的音乐，它们传达了语言不能传达的情绪。比如《海鸥》第一幕结尾时，玛莎遭到特利波列夫的冷落而哭泣，斯坦尼斯拉夫斯基在导演手记中写到："玛莎抽抽噎噎哭起来，跪下来……疯狂的华尔兹舞曲越来越响。"[1]在这里，玛莎的痛苦不是通过痛苦本身，而是通过反衬物——"疯狂的华尔兹舞曲"来表征的，舞曲更加反衬内心的孤寂，这里的音乐实际上是玛莎变了调的哭声。

散文体的音响是没有旋律的音乐。在曹禺笔下，蝉鸣鸽哨、风声雨声、胡同里叫卖声，都可以用来表达人物心境，形成情调。

剧本中总是潜藏着丰富的音响，好的导演可以把各种音响化为情调的因素。斯坦尼斯拉夫斯基是善于发掘音响的大师。下面是他为《在底层》设计的音响：克列士挫刀的"噌棱声"，"鸟的啾啾声"，后台的"争吵声"，婴儿"哭声"，母亲摇婴儿"入睡的声音"、"低语声"、各种各样的"鼾声"、笔尖的"沙沙声"、"读书声"、"喷嚏声"、"呵欠声"、"咳嗽声"、"口哨声"、呻吟声、祷告声……[2] 这些音响配合剧中"忽隐忽现"的"歌声"和"管风琴的声音"（"近的"、"远的"、"非常远的"），很容易地营造出需要的情调。

节奏 节奏是构成情调的基础。梅耶荷德指出："契诃夫情调的秘密是潜藏在语言的节奏中，艺术剧院的演员在第一次演出时抓住的正是这种节奏……创造了情调的是演员奇异的音乐感觉，他们抓住了契诃夫的诗的节奏。"[3]

[1]《〈海鸥〉导演计划》，丽尼译，158页，中国电影出版社，1982。

[2] 斯坦尼斯拉夫斯基：《〈在底层〉导演计划》，伍菡卿译，中国电影出版社，1981。

[3] 巴洛哈蒂：《〈海鸥〉在莫斯科剧院的演出》，《〈海鸥〉导演计划》，黄鸣野、李庄藩译，103页，中国电影出版社，1982。

斯坦尼斯拉夫斯基

其实,节奏不仅潜藏在语言和场面中,也潜藏在文本的一切方面。仅举一个例子,就是斯坦尼斯拉夫斯基对冷场的认识,他经过对《海鸥》的多次排练,规定了契诃夫戏剧冷场的几个作用:1)把每一幕戏介绍性的开端和动作本身的开端加以区分;2)把一幕中重要的但已接近尾声的部分和邻近一个有着新的主题的部分加以区分;3)把同一场戏的不同阶段加以区分;4)使一段似乎具有独立意义的、细节生动的动作设计显得突出;5)导入重要的新的场面并加深观众的悬念。[1]

经过这些细致入微的挖掘和准确把握,情调的作用得以发挥出来。

北京人艺首席导演焦菊隐

结　语

1. 散文体戏剧的出现是20世纪戏剧领域最重大的革命。它第一次改写了戏剧性戏剧独霸两千年的历史。它成功地用日常的社会风俗取代了传奇故事,用历史观念取代了英雄史观,用网络因果取代了线式因果,用生活情调取代了悬念和紧张,从而终结了一种布莱希特称为"麦田围猎"的戏剧形式。[2] 散文体戏剧还使戏剧的境界变得阔大,作家通过一定的社会风俗画卷,可以微缩一个时代的历史。

2. 散文体戏剧的另一历史功绩是催发了斯坦尼斯拉夫斯基表演体系。这一体系打破了文学与戏剧间多少世纪的对垒,通过舞台布景创造了逼真的生活幻觉。体系最重要的部分是创造了体验派的角色创造方法,找到了一条和

[1] 巴洛哈蒂:《〈海鸥〉在莫斯科剧院的演出》,载《〈海鸥〉导演计划》,93页,黄鸣野、李庄藩译,中国电影出版社,1882。

[2] "莎士比亚通过四部剧把伟大的个人,如李尔王、奥赛罗、麦克白,把他们从同家庭和国家的无穷纠葛中驱赶出来,并把他们赶到荒野,陷入完全的孤独的境界,使之在行将灭亡时需将自己表现得十分伟大,于是,这就造成了一种可称为麦田围猎的戏剧形式"。(《在科隆广播电台的谈话》,载《布莱希特论戏剧》,金雄晖、董祖祺译,128页,中国戏剧出版社)

表现派抗衡的表演途径,通过"最高任务"、"贯穿动作"和"形象种子"等范畴的运用,把活生生的人物和日常生活的活性状态搬到舞台上 [1]。散文体戏剧的多场景特点非常吻合电视剧的场面的要求,它的诗学成果大量地转化为电视剧的写作资源。

3. 散文体戏剧对中国戏剧影响巨大。中国一个世纪最重要的戏剧成果主要是散文体戏剧。在结合中国文化创造散文体戏剧的实践中,中国一流的剧作家都形成了自己的诗学特征。曹禺的曲折、细腻、立体,夏衍的写意和冲淡,老舍的凡人琐事和市井风情描摹,都值得总结研究。在散文体戏剧基础上发展起来的北京人艺表演学派,产生了焦菊隐、林兆华这样融汇中西艺术风格的大导演和《茶馆》、《北京人》这样的世界性舞台经典。

4. 散文体戏剧把现实主义的精细摹仿发挥到极致,使自己面临新的僵化危机。散文体戏剧目前最大困境是,它所营造的逼真幻觉迷惑了观众的判断力;而镜框式舞台把演员限制在四堵墙里,阻断了与观众沟通。对于散文体戏剧舞台幻觉的强烈不满,导致了现代主义特别是史诗剧的出现。而当代生活结构导致的网络化生存,使历史主义的观念越来越难以为继,这种改变为时空体戏剧的出现准备了条件。

[1] 在建立苏维埃政权之后,经过和社会主义现实主义的结合,体系派生出一个瓦赫坦戈夫流派。后来,经过剧院附属的史楚金戏剧学校的努力,体系的教学内容被整合到教材中得以广泛传播(包括"再体现的原则"、"观察生活练习"、"职业技能练习"、"通向形象的小品"等)。现在,"体系"不仅是戏剧艺术的遗产,也为电影和电视剧表演艺术所共同分享。

见证新中国话剧历史的首都剧场

摹仿范式卷

第三章
时空心理剧（回忆剧）
SHIKONGXINLIJU

【范型要素】
范式隶属：摹仿范式
呈现方式：时空影像
兴起时间：1945年
语义对象：回忆心理
领军人物：阿瑟·米勒
范型主旨：文化批判

第三章 时空心理剧(回忆剧)

　　时空心理剧是继散文体戏剧之后出现的心理剧范型。
　　这里的时空心理剧不同于各种传统心理剧。特指20世纪40年代后在传统心理剧基础上发展起来的现代心理剧。它以回忆为主要功能，吸收了表现主义和意识流手段，以自由时空直观地表现人物的心理活动。

尤金·奥尼尔

　　戏剧表现心理内容从古希腊就开始了。《美狄亚》等剧中已经有丰富的内心独白。在莎士比亚的《麦克白》等剧中，已经"把兴趣集中在心理冲突方面"（布拉德雷）。到18世纪末期，黑格尔就预言"近代戏剧有向心理发展的倾向"。进入20世纪，这种倾向得到加强。斯坦尼斯拉夫斯基曾把《村居一月》看做"屠格涅夫心理织物的复杂图案"，并提出"心理现实主义"的理论。在契诃夫的情调剧中，心理的张力形成了足以与外部动作抗衡的"内部戏剧性"。在前苏联50年代"解冻"时期，还出现了以阿尔布卓夫、梁赞诺夫、罗佐夫等人为代表作家的一批室内心理剧。这些戏剧以弗洛姆和马斯洛的积极心理学为基础，重点表现爱情过程中的心理。在美国，表现现代人的复杂心理一直是美国戏剧之父奥尼尔的梦想。他曾提出"应当以最明晰、最经济的手段，表现出心理学的探索不

断地向我们揭示的人心中隐藏的深刻矛盾"[1]。50年代后,他写了一些自传性质的戏剧《送冰的人来了》(1939)、《长夜漫漫路迢迢》(1941))。这些剧作的共同特点是,人物的身体处在现实生活中,但心理却完全被过去的生活所浸泡,这些怀旧的心理就是后来时空心理剧的回忆心理。但是,因为不能突破通过外部动作表现心理的思维定势,奥尼尔的心理剧革命没有成功,他停留在此岸;但这一切并非没有意义,他所搭建的全部脚手架被后一个作家捷足先登,走出了心理剧的形式革命的第一步。这个人就是奥尼尔的美国同胞田纳西·威廉斯。

时空心理剧在20世纪40年代之后出现,是社会文化综合的发展使然。当时西方进入晚期资本主义阶段,现代性负面效应渐渐暴露,大量的社会问题,信仰的危机,多样的历史/文化的碰撞,导致了不可克服的文化冲突;此外,工业化、专业分工、法制社会的结构缩小和限制了人的行动范围,却使人的社会心理内容空前复杂丰富;这些内容已非传统的心理现实主义所能承载。在诗学和美学资源上,时空心理剧受到表现主义戏剧的巨大影响。在场面的组织和语言的运用等方面,时空心理剧则受到意识流文学和电影的影响(如伯格曼的电影《野草莓》)。可以说,时空心理剧是个杂交体,它是当代文学艺术多方面综合的成果。

时空心理剧在美国文化土壤上发展起来。在奥尼尔用动作的材料搭建起一座心理宫殿(如《送冰的人来了》)之后,威廉斯看到了转换

[1]尤金·奥尼尔:《关于面具的备忘录》,载《外国现代剧作家论创作》,75页,薛鸿时译,中国社会科学出版社,1982。

阿瑟·米勒《推销员之死》剧照

第三章 时空心理剧(回忆剧)

这些材料的可能性。他的《玻璃动物园》借助叙述者视角,把回忆的往事作为心理内容直观地在舞台上呈现出来。他把此戏剧称为"回忆体",并把此举看做用"一种新的戏剧来取代枯竭的现实主义传统的戏剧"[1]。

威廉斯之后,阿瑟·米勒的《推销员之死》大胆地把现实行动和回忆心理交融起来,把时空体戏剧发展为成熟的戏剧形式。在后来的文章中,米勒还对这种范型的诗学特征作了初步的理论阐述。特别是在10年之后,他与电影演员梦露离婚之后,一种不能摆脱的犯罪感使他创作了《堕落之后》。在这部剧中,他干脆运用意识流式手段表现人的心理流程。这个剧虽然结构有些凌乱,但它的实验意义非常重大,这部剧中的外部戏剧动作基本取消,场面完全由心理内容构成,它探索了时空心理剧的各种可能性。这出戏遭到了美国评论界的激烈抨击[2],使米勒终止了这个方向的探索。但时空心理剧并没有停止发展,在美国之外的英国,彼得·谢弗开始了不同方向的探索。他的《伊库斯》和《上帝的宠儿》(该剧在英国国家剧院演出了一年半)把心理时空和精神分析学视角结合起来,并有效地消除了米勒早期创作结构上的混乱。时空心理剧在美国新一代剧作家那里也有发展。萨姆·谢泼德这个上世纪70年代出现的具有前卫倾向的剧作家,在《情痴》、《被埋葬的孩子》等作品的"似真"呈现中,娴熟地借用象征主义代码,把回忆和现实作更精致的融合,并用于一种文化寻根的母题。

中国的时空心理剧在80年代初出现。1981年,台湾作家白先勇率先用诗的语言写出了《游园惊梦》,运用意

1965年的阿瑟·米勒

[1] 转引自左宜:《外国当代剧作选3·跋》,555页,中国戏剧出版社,1992。

[2] 他们抱怨他不该把自己和梦露的事曝光。称他为"放荡的浪子",写出了"无疑是空前最赤裸裸的自传体戏剧"(阿纳德·莫斯著:《阿瑟·米勒评传》,116页,田路一、王春丽译,中国戏剧出版社)。

摹仿范式
MOFANGFANSHI

威廉斯

[1]《绝对信号》就其揭示的社会心理新意不多,它的重要性在于,给戏剧舞台提供了新的心理表现形式。

[2] 只是《狂飙》的构成比较复杂,它是一个创新的复合结构。它在主人公的回忆视角中混合了作家的叙述视角,在时空体心理剧的修辞中混合了文献剧的修辞手段(如用灯箱和屏风来介绍现代戏剧史和田汉的创作档案),戏中戏的场景也不纯是当初完整的戏剧演出片断(为了让观众有个相对完整的印象,加入了自报家门与综述的成分)。

[3] 从1982年到1986年,林兆华一共导演了五部时空心理剧。除了《绝对信号》,还有1985年与刁光谭合导的《阮玲玉》;1985年的《野人》(尝试用考古学家的心理统一场面);1986年和英若诚一起导演的《上帝的宠儿》;同年10月独立执导的《狗儿爷涅槃》。

识流手段表现一个落魄女子在一次晚宴上的心理流程;1982年,高行健的《绝对信号》问世[1],在舞台上细腻地展示了人物在紧张情境下的复杂心理流程。这两部剧在当时中国的特殊意义是,在现实主义的常规模式外开启了一扇天窗,为长期僵化的中国戏剧找到一个新的突破口。艺术史的微妙变动常常体现于一两个小小的征兆,这个震带动了一个新的创作潮流。1986年,刘锦云写出《狗儿爷涅槃》,把宏大的历史进程融进了个体的回忆心理中;1987年,李龙云创作了《洒满月光的荒原》,表现一个知青对北大荒生活铭心刻骨的记忆。属于这类创作的还有上海作家赵耀民的《良辰美景》、东北作家李杰的《古塔街》,锦云的《阮玲玉》和导演田沁鑫创作的《狂飙》等。[2]

时空体戏剧的创作成功和丰收也刺激了导演,使他们看到在戏剧舞台上创造新天地的可能性。这一金风暗动首先体现在林兆华身上。林兆华从1982年独立执导《绝对信号》起,尝到了"吃禁果"的滋味,开始了有意识地探索心理时空的表现手段[3],到了1986年执导《狗儿爷涅

谢弗的《皇家猎官》剧照

槃》时,一整套完整表现心理层次的手段已经发展出来。林兆华之后,徐晓钟、王贵、王小鹰也都对这种新的舞台形式发生了浓厚的兴趣,他们还特别中意李龙云的新作《荒原与人》(这部剧放大了这种形式的创新尺度),对这

第三章 时空心理剧(回忆剧)

部剧他们分别发挥了各自的艺术想象和导演才能,普遍地借鉴戏曲的写意手法来突破传统现实主义固定时空的僵硬墙面,在表现流动心理和动作方面,取得了远远超越英美作品的舞台效果。[1]

时空心理剧不是某种文艺思潮的产物,到目前也没有形成系统的美学纲领和理论,不同作家和剧目的风格也不尽相同。但众多剧目所体现出的丰富的诗学个性,说明这个后来的"小老弟"完全理应在现当代戏剧史上占一席之地。

美国新一代作家萨姆·谢泼德

本章分析采用的主要剧目文本:
田纳西·威廉斯:《玻璃动物园》1945(东秀译)
阿瑟·米勒:《推销员之死》1949(陈良廷译)
 《堕落之后》1964(郭继德译)
萨姆·谢泼德:《情痴》1980(侯毅凌译)
矢代静一:《弥弥》 (韩冬译)
彼得·谢弗:《伊库斯》(又译《马》)
 1973(刘安义译)
 《上帝的宠儿》1979(一匡译)
白先勇:《游园惊梦》1981
高行健:《绝对信号》1982
刘震云:《狗儿爷涅槃》1986、《阮玲玉》1986
李龙云:《撒满月光的荒原》1987
 (演出本更名为《荒原与人》)
赵耀民:《良辰美景》2001
田沁鑫:《狂飙》2001

[1] 只需比较一下中国导演和米勒本人分别执导的《推销员之死》,就可以明了这个问题。和中国导演的空灵自由相比,米勒的导演显得蹩脚。他违反了自己倡导的自由时空原则,基本运用写实的布景和表演来处理舞台。

第一节
往事萦回的记忆世界

一、语义范围与体裁

意识的王国 和传统心理剧相比,时空心理剧的对象世界和取景方式都发生了变化。如果用中医和西医的差别来打比方,一般心理剧通过外部的动作和语言间接地传达心理(就像中医通过外在的望闻问切来诊断病灶一样),而时空心理剧则通过影像和意识感觉,把心理的内在活动直观地呈现出来。米勒承认,最初想到《推销员之死》中的形象,是一张"巨大的脸,有舞台前面的拱门那么高大",这样设计的目的是"可以看到一个人脑中的内幕"(最初他甚至曾经想把该剧取名为《他脑中的内幕》)[1],这就像西医用 CT 和超声波直接扫描大脑,把大脑内部的图像直接反映到屏幕上一样。

时空心理剧的心理不是传统的宏观心理,而是意识和情感的复杂综合。这是一种微观的"心理",回到了生命本体的层面。按柏格森的研究,所谓生命,其实就是意识在时间中的绵延。而意识的一个重要特征,就是对过去的存储:"过去作为一个整体,在每个瞬间都跟随着我们……大脑机制的

[1] 阿瑟·米勒:《〈戏剧集〉引言》,《阿瑟·米勒论戏剧》,125 页,梅绍武、郭继德译,文化艺术出版社,1988。

《玻璃动物园》演出剧照

第三章 时空心理剧(回忆剧)

北京人艺演出的《绝对信号》剧照(林兆华导演)

作用,就是将几乎全部的过去都拉回到无意识中,而只让一种意识通过意识的门槛。"[1] 时空心理剧真实地再现了意识活动的绵延过程,它分分秒秒都在上演着意识穿越"门槛"的详细过程。自有戏剧以来,从没有一种戏剧具有这样的功能。

[1] 柏格森:《创造进化论》,11页,肖津译。华夏出版社,1999。

体裁特征 按威廉斯的说法,时空心理剧是一种回忆剧。

时空心理剧既不摹仿行动(戏剧性戏剧),也不摹仿日常生活(散文体戏剧),它所摹仿的是人物特定情境下对既往生活的回忆。如《玻璃动物园》是姐姐失踪后的时光里往事在汤姆大脑中的反复重现,《上帝的宠儿》则是老乐师生命最后的十年对年轻时迫害天才艺术家行为的心灵忏悔。《狗儿爷涅槃》表现的是狗儿爷放火烧掉门楼以前的对与土地纠缠一生的生活的回忆。

所有的戏剧舞台都离不开行动和动作,但时空心理剧的行动和动作都必须打上引号,它们只是以行动和动作表现出来的心理活动,而不是行动和动作本身。因此,以下的区分是十分必要的,《上帝的宠儿》的语义内涵不是老乐师对莫扎特的迫害(行动),而是精神的炼狱里的无边苦刑(对迫害行动的忏悔),《狗儿爷涅槃》的语义中

中央戏剧学院演出《马》的说明书

不是如何失去土地（事件），而是失去土地的往事对狗儿爷心理的折磨。

围绕对往事的回忆，时空心理剧还形成了以下特点——

时空心理剧以回忆者的情感为中心凝聚往事，它的时空具有网络时空的"链接"特征，人物所经历的现实时间被回忆切碎，而回忆内容的原发时间则被高度浓缩，并按意识流动的逻辑重新组织起来，回忆"能像胶水一样把人的整个生活粘在一起"（米勒）。

心理活动的摹仿改变了戏剧场面和媒介的性质，舞台场面为心理画面所取代，而舞台布景则被灯光音乐营造的心理氛围所取代。

对往事的回忆可以使人物的焦虑情绪获得缓解，但人物的心理创伤并未治愈（往事无法忘却），因此，这类剧的结局常常是开放性的。

尽管时空心理剧运用了现代主义手段（如意识流），它的语义指向仍没有超越社会/历史的经纬线。这些个体的心理活动有一定典型性，它的心理仍属社会生活中的社会心理。它的客观性在于，时代的信息通过人物回忆在心灵的水晶球里映射出来，因此仍属于现实主义戏剧。[1]

可怖的戏剧性 时空体戏剧具有"神经质"、"不连贯"与"意外的抒情"的特点。它的人物总是神经兮兮，神不守舍。米勒指出，"他（威利）在两种经常相抵触的逻辑上活动"，"他实际处在过去的声音不再隐约不可闻而却像当前听到声音一样响这样一种可怖的时刻"。[2] 对此，米勒解释道，这是因为他"忘记自己身临何处"，还说，"一个人对周围的环境丧失知觉，乃至神经错乱地同

[1] 阿瑟·米勒指出：我们"使用表现主义的目的"，并"不是德国人用意表现的某种论题"，而是某种"现实性格"。

[2] 阿瑟·米勒：《〈戏剧集〉引言》，《阿瑟·米勒论戏剧》，128页，梅绍武、郭继德译。文化艺术出版社，1988。

并不在场的人交谈,这种景象无疑令人生怖"[1]。威利同时生活在两个层面,一个是人物的现实世界,另一个是他的心理世界(意识层面)。两个世界的反复交叉使他总是处在一种神情恍惚的状态。这种状况构成了"可怖的"戏剧性。

米勒的《推销员之死》在舞台上取得成功后,拍成电影却不成功。米勒总结失败的原因:"我认为基本原因在于让威利当真身临在剧本中只是他想象的场所,这就破坏了威利回忆时那种紧张的气氛。"当把剧中的幻觉场面转换成闪回镜头(现实),幻觉消失了,结果"戏剧性也消失了"——"因为心理上的真实被修改过了"。[2]

"心理上的真实"在于现实—往事的疏离所造成的意识状态。柏格森指出,"意识就不能两次处于同一种状态,环境也许依然是同一个,但它们将不再作用同一个人,因为它们发现,此人已经处于他历史中的新一个瞬间"[3]。时空体戏剧中的人物意识一直由现在、过去的感觉对流而生成,如果把两层世界处理成一层,就丧失了空谷传音的心理感觉,特殊的戏剧性也就无所附丽。

总之,"可怖的"戏剧性在于那种半出半进,半阴半阳的心理状态。因此,"不能把这种形式融合在一个没这种心理状态的人身上"(米勒)。

[1] 阿瑟·米勒:《〈戏剧集〉引言》,《阿瑟·米勒论戏剧》,129页,梅绍武、郭继德译。文化艺术出版社,1988。

[2] 同上。

[3] 柏格森:《创造进化论》,11页,肖津译,华夏出版社,1999。

恐怖的戏剧效果在于一种半阴半阳的状态

由于心理活动仍然要通过动作表现，时空心理剧极易被误读为现实主义戏剧（比如《狗儿爷涅槃》就很容易被理解为狗儿爷一生和土地纠缠的小传）。如果导演、演员这样阐释剧作，就混淆了心理剧和社会剧的界线，时空心理剧的审美特性就会荡然无存。

二、语义矩阵及回忆功能

角色分布 在角色类型上，时空心理剧和散文体戏剧正好相反：散文体戏剧的主人公都是些新人，而时空心理剧的主人公则是一些老式人物。老式人物都是人生的失意者。在一个内心冲突的格局中，有四种基本力量，构成了时空心理剧的基本角色分布——

林兆华、任鸣导演的《阮玲玉》剧照（北京人艺演出）

失意者　　　负罪者

诗人/天使　　功业人物

失意人 蒙受挫折的人。和他们的失败相对应的，他们常常有美好的心灵和诗意的气质。他们是谋划和算计的反面，是正义和美好在人间的体现。这些人一般都具有滞留人格。他们对过去美好的生活记忆无比眷恋，其人格拒绝随环境的发展而成长，因而总是和社会格格不入。因此失意人同时也还是受难者。

失意人大多是剧中的主人公。如《玻璃动物园》中的罗拉，《推销员之死》中的比夫，《游园惊梦》中的钱夫人，《狗儿爷涅槃》中的狗儿爷，《绝对信号》中的黑子。

第三章 时空心理剧(回忆剧)

负罪者 直接间接对失意人造成伤害、对挫败者的创伤负有责任的人。他们是受社会超我浸染的人。这些人本质上并不坏,他们对失意人的伤害是社会权力作用或无心的结果,因此忏悔是他们最基本的心理特征。每个挫败者身边都有一个忏悔者。他们往往既是害人者又是受害者。如《玻璃动物园》中的汤姆,《堕落之后》中的昆廷,《阮玲玉》中的穆大师,《推销员之死》中的威利,《上帝的宠儿》中的宫廷乐师,《洒满月光的荒原》中的马兆新。他们普遍带有深重的心理创伤。负罪者是往事的亲历者,常常作为叙述人而占据舞台中心。

天使/诗人 具有诗性情怀和记忆的好人。挫败者身边的亲朋好友,对挫败者表示同情或具有同样的失败经历的人。他们是现实社会中反世俗的异质人群,如《玻璃动物园》、《堕落之后》中的妈妈,《绝对信号》中的蜜蜂,《上帝的宠儿》中的莫扎特的妻子。

成功者 在事业上获得成功的强势的人物。他们并不总是直接对失意者的失败负责,但却是造成失意者失败的根本力量。他们总是为失意者提供成功榜样,他们的成功昭示着失意人的失败。他们在剧中总是起着"大他者"的作用,他们是造成失意人焦虑的根本动因。如《推销员之死》中那个发现了金矿的哥哥本,《良辰美景》中鹊巢鸠占的父亲——他总是春风得意,老而不死。

回忆的功能 新人的特点是面向未来,而老式人物的眼睛总是盯着过去。因此,回忆构成了时空心理剧的基本内容。它包含两方面的具体内容。一是创伤性记忆。包括对各种挫折、失败、背叛、伤害的痛苦的记忆。比如

英若诚、林兆华导演的《上帝的宠儿》剧照

《堕落之后》中昆廷对与玛姬失败婚姻的回忆，《玻璃动物园》中有残疾的罗拉对退学和恋爱挫折的记忆，《推销员之死》中威利对儿子比夫一事无成的愧疚心理。二是美好记忆——关于童年、家园、青春、友谊、爱情的美好记忆。如《玻璃动物园》中罗拉对妈妈在三角洲跳舞、骑马、郊游以及关于黄水仙的乡村记忆，《欲望号街车》中白兰琪对幽雅、浪漫的南部生活的记忆，《推销员之死》中威利关于树和土地的记忆，《游园惊梦》中钱夫人关于昨日繁华的记忆等。但是不论何种记忆，它们的共同特点都是反现实。挫折和创伤记忆以梦魇般的痛苦缠绕着人物使其无法进入现实；而美好的记忆则以其美好昭示着现实的丑恶，它们从正反两方面阻碍人物融入现实，人物只能在记忆的怪圈里打转。

回忆将戏剧动作变成了一种特殊的心理感受——

疏离感　一种与现实格格不入的隔膜感觉。比如《玻璃动物园》里的罗拉不能融进现实，每天靠幻想和自我欺

阿瑟·米勒和玛丽莲·梦露婚后的美好时光——《堕落之后》的生活原型

骗过日子；《欲望号街车》中的白兰琪在进入精神病院前，希望"在海上度过余生"；《推销员之死》中威利怀念既往的田园生活，每个人面对现实都感到陌生、生疏，仿佛自己是个外乡人或星外来客。

负罪感 这是负罪者的心理内容。负罪者对主人公的挫败负有不能推卸的罪责，因此长久不能释怀。《堕落之后》的主人公设想自己吊在十字架上；《玻璃动物园》中的汤姆一个城市一个城市地追踪姐姐罗拉的踪影；《上帝的宠儿》中的老乐师大半生都在灵魂的炼狱里度过；《洒满月光的荒原》中的马兆新之所以不停地在风雪人间跋涉，实际是表示对对细草的遗弃行为的忏悔；《阮玲玉》其实也是穆大师的心灵忏悔独白。

失落感 这是失意者的心理内容。在无情的岁月中，有什么美好的东西永远失落了，造成了无可弥补的缺憾。如威廉斯剧作中的人物大多沉浸在对南部田园的诗性生活的眷恋中；《游园惊梦》失落的是昔日的青春和繁华，人物表达的是一种物是人非、青春不再的悲哀情绪；《狗儿爷涅槃》则浸透着人物失去土地的失落感。

身体意象所传达的疏离和痛苦感

三、现代悲剧特征

文化的悲剧 散文体戏剧的人物是历史设位，而时空心理剧则是文化设位。历史设位从历史进程着眼设计人物，文化设位着眼于人对世界的整体感受。

时空体戏剧的人物都活在过去的世界里。按照弗洛伊德的原理，这种行为属于"对象固着"，但他认为，"'对象固着'这一问题，远远超过了神经症"。事实上，这些"固着"直接涉及到我们的文明和所处的文化环境，具有深刻的文化背景。

马克思在《黑格尔法哲学批判·导论》中指出，"必须建立一个不要求传统地位而只要求人的地位这样的社会领域……这一领域解放自己的时候不可能不把自己从社会的其他领域解放出来"。一个社会，一种文化，不能只依据个别人的看法而得到价值判断，必须把所有人的幸福都

中央戏剧学院演出《洒满月光的荒原》说明书

[1]《奥尼尔论戏剧》，75页，刘海平、徐锡祥编译，中国戏剧出版社，1999。

[2] 心理文化悲剧揭示了历史和艺术之间的内在紧张关系。艺术和历史，这对孪生兄弟，它们的同一关系只是相对的；当历史颠覆等级、消除压制时（意味着人的解放），历史和艺术具有一致性（艺术歌颂、拥抱历史的进步）；而当历史看不到新的地平线（乌托邦消失），暴露出启蒙的负面价值时，艺术对历史（进步）持拒绝态度。

考虑进去。当白兰琪被抓进疯人院的时候，当玛姬变得神经质的时候，我们的心跟着紧缩变凉，感觉这个所谓进步的文化正在一点点地消灭纯洁、天真和诗情这些人性的美好品质。我们为这些人物的被"淘汰"而悲哀，甚至有一种兔死狐悲的感觉。在这些剧作中，剧作家成功地揭示了"压抑人"的生存条件是怎样产生了"悲剧性邪恶"（米勒语）。

时空心理剧作为文化悲剧，其着眼点在于寻找悲剧背后的文化渊源。比如《玻璃动物园》、《推销员之死》等英美戏剧中都有一个基本的罪魁，就是人类对科技理性和成功的盲目崇拜，导致对弱者和诗性的摧残，其根源都是"上帝之死"造成的文化变异。在《伊库斯》中，医生感到小男孩被咬着内脏离去，却没有新的东西替代，这里所体现的正是旧的上帝已经死亡，却没有新的价值来填补信仰真空的状况。《推销员之死》演出后，有评论家指出，这是"一枚巧妙地埋藏在美国精神大厦下的定时炸弹"，而米勒并不隐讳自己的观点，他公开地表示对美国核心文化的怀疑："成功作为法则，决不是一条完全称心的法则……我这出戏旨在以一种相反的制度来抵消这种忧虑。"这种对于社会主流文化的抵制在美国是有传统的。奥尼尔很早就公开提出了战后"美国……是世界上最大的失败，因为它企图占有身外之物来占有自己的灵魂"[1]。

其实，这里不光是指美国，甚至也不止于资本主义的国家，美国是现代性战车的火车头，美国的问题是全人类的问题。所谓全球化其实是全世界都在朝着一个现代化的方向前进，因此文化批判实际是对现代性的批判。这种现代性在不同国家有不同体现。如果英美戏剧的背后是强势社会（成功）对脆弱人群的挤压，中国作家笔下的悲剧则是特定历史条件造成的——如《良辰美景》表现父辈对下一代生存空间的侵占，《狗儿爷涅槃》表现的是半个世纪的政治变故造成的农民畸形的土地情结，其背后也都是不同的现代性问题。[2]

现代悲剧的特点　我们的时代已经丧失古典悲剧的条

件,时空心理剧属于现代心理悲剧。其美学特征如下:

人类意识与普通人 心理悲剧改变了传统悲剧的根基,它把以城邦和国家为基础的悲剧转为以个人幸福为基础的悲剧。人物的反抗不再是针对某个危害城邦国家的力量或者内心情欲,而是一种危害全人类的邪恶。米勒指出:"悲剧自古以来所不可缺少的那种惊骇和恐惧就是产生于个人对我们这个固若金汤的宇宙的全面冲击中,即产生于对这个'不可改变'的环境进行全面检讨的过程中。"[1]

心理悲剧的另一个现代特点是悲剧人物身份的转变。以前的悲剧都是由英雄承担的,今天的不幸却由普通人承担。"今天……普通人对这种恐惧感触最深。"[2] 今天的悲剧由威利这样无能的父亲承担,这很符合现代悲剧的实质,正是千千万万的普通人的佝偻脊梁,做了"社会进步"的垫脚石,所有成功人物的成就都是以普通人的失败和痛苦为代价的。

忏悔代替救赎 传统悲剧中的救赎是和罪责对应的功能。在古希腊式的城邦时代,特选的英雄是国家的干臣,他的过失和救赎都身系着共同体的命运。因此,耶稣只要自己被钉死在十字架上,就为所有的人赎了罪,俄狄浦斯只要自己刺瞎双眼,就可以求得神的宽恕从而终止瘟疫。现代社会丧失了整体性。"现代悲剧

[1] 阿瑟·米勒:《悲剧与普通人》,《阿瑟·米勒论戏剧》,3页,郭继德译。文化艺术出版社,1988。

[2] 同上。

北京人艺演出的《阮玲玉》说明书

无法净化的悲剧性如同生出纹理的枯干身体

没有任何史诗的前景……主角的站着和倒下全凭他的功绩。"[1] 在松散的社会结构中，任何人的行为都是个人的，没有任何担当和救赎的意义。

当救赎没有意义，人物唯一的作为就是心灵的忏悔。心理悲剧的主人公没有实质的罪过，他们没有一个人杀过父亲或妻子儿女，或者篡夺过王位。他们的罪过常常体现为软弱，没有抗争的勇气。他们所犯的罪常常是爱莫能助或袖手旁观，即对于制止悲剧的发生没有尽到责任。这种"共谋"是忏悔的基础。

痛苦代替悲伤 克尔凯郭尔认为，"在古代悲剧中，悲痛较为深刻，痛苦不那么深刻，而在现代悲剧中，痛苦更大，而悲痛较小"，这是因为，在古典悲剧特别是在命运悲剧中，人物受到命运和神意的操纵，在人和神明及命运的结算中，个人的责任很小（个人无能为力），虽然悲伤较大，但没什么痛苦（无须焦虑）；但在现代悲剧中，不幸不再和命运与神意有关，所有的悲剧都是人为的，只能由人来承担。当人的承受力不足以承担时，痛苦就产生了。在《上帝的宠儿》中，老乐师用刀子割破喉咙，但没有死成，在没有审判者（上帝）的世界里，自我审判变成了滑稽行为。

幽灵缠绕特性 寻求"和解"与"解脱"是古典悲剧的特点（无论悲剧的冲突多么惨烈，都可以通过"和解"而获"解脱"）。但时空心理悲剧却有无法"解脱"和"净化"的特点。时空心理剧是灵魂的悲剧，它具有幽灵缠绕的特性，它所带来的痛苦折磨就像现代绘画中那些被撕裂的身体一样，伤口永远不能愈合。《推销员之死》和《狗儿爷涅槃》的主人公都试图通过死亡来寻求解脱，但死亡并不会带来真正的解脱。因为，无论是狗儿爷，还是威利，他们都不是酿成悲剧的真正原因。在《伊库斯》的结

[1] 克尔凯郭尔：《现代戏剧的悲剧因素中反映出来的古典戏剧的悲剧因素》，见《或此或彼》下册，143页，阎嘉译，四川人民出版社，1998。

尾,问题不是解决了,而是刚刚被揭示出来。精神医生——这个时代的理性化身——自己的灵魂卷入更深的痛苦中,小男孩作为旧文明(信仰时代)的幸存者,最后被现代文明强制性改造,他的得救实际是真正的放逐。

这种不可解脱性是当代文明困境的反映。就像科技发展到高级阶段,会产生高能量的污染(如核污染)一样,伴随着社会文明的高级阶段,也产生了相应的文化痼疾。这种文化痼疾体现在人的心理上,同样具有不可处理和不可消化("净化")的特性。因为当代文化的困境也许是人类永远不能彻底解决的。

乡愁的文化价值 时空心理剧作家塑造了一群精神漫游者,他们不大相信进化的神话,他们在历史列车飞速掠过的地方,对过去的事物频频眷顾,为了寻找既往价值,他们甘愿脱离历史的轨道而滞留于精神的荒野。这是一群不肯追随历史脚步的人。就是这些人,作为现代性的他者质疑着现代文明。

按照列维纳斯的观点,这些人的情绪属于乡愁(或"怀旧"),是一种趋同心理,其本质是对差异的排斥,是"自私"甚至"邪恶"的情感。但我觉得,重要的不是"同"和"异"的问题,关键是什么更有价值、更有利于人性,是人的存在还是人的异化。当人类还

旧日的时光记忆(摄影)

没创造出更高的能让人甘心接受的价值的时候,怀旧就是人性的。相反的判断是,在现代性话语的霸权中,这些人坚守着灵魂的净土,敢于和强势文化分庭抗礼,在他们身上残留的忏悔、不安气质、分裂焦虑,说明人类还没有完全变成铁石心肠。这是人性光辉所在,也是人类全体获救的希望。

第二节 回忆活动和心理的层次

时空心理剧把行动摹仿变成对回忆心理的展示,而心理活动的法则导致了戏剧情境和基本结构的改变,跟着改变的还有场面变为心理的(多层次的)。而回忆内容的展示中包含着叙述的媒介,也必然要涉及到叙事焦点等叙事学的问题。

一、回忆情境与心理活动

萦回情境 时空心理剧的戏剧情境是一种心理萦回情境。即有一种挥之不去的往事在主人公的心理上萦回,它使人物的活动和心理受到影响并被它浸透。

如果仍用散文体戏剧的情境为参照,时空心理剧情境的第一个要素仍是主体的"心情和心境"。只是这个心境具有病态性质,它被动地裹挟于某种"心理氛围"中,因受到刺激而造成了心理创伤,形成了一种反复缠绕不能释怀的心情。

《狂飙》中的人物沉浸在往事中(中央实验话剧院演出,田沁鑫编导)

第三章 时空心理剧(回忆剧)

时空心理剧中的"关系"比较单纯。它的主人公没有实质性的对立面,它的矛盾基本是发生在亲友圈子里的恩怨,这种关系是一种亲缘关系。

散文体戏剧的"机缘"在时空心理剧中变成"往事"。时空心理剧的剧情都发生在过去/现在的交叉地带:人物在既往的岁月中经历了终生难忘的事,这些往事并没有随着时光消逝而消逝,而是不断地闯入现实并对现实生活形成干扰,并阻碍着他对新的情境做出积极的反映,他只能在现实和往事之间苦苦挣扎。如《推销员之死》表现威利自杀前对自己一生做父亲的责任的反省;《上帝的宠儿》表现主人公受到1781年至1791年这十年往事记忆的缠绕;《洒满月光的荒原》是北大荒知青生活的青春记忆对城市生活的纠缠;而《狂飙》也基本是72岁的寿昌在"文革"中遭到红卫兵冲击后对自己一生的回顾(通过四出戏与四个女人的关系)。心理剧的人物心理总是在过去和现在之间穿梭。

因此,回忆情境可以表示为:心理氛围+往事+亲缘关系(想象的)。它所引起的不再是"见出分裂的行动"(戏剧性戏剧),也不是一种诗性的情调(散文体戏剧),只是一系列和回忆有关的心理活动,是人物连绵的心绪和思绪。如果用一个句法学模式来表现,就是:

人物受到往事记忆的纠缠并寻求解脱。

和萦回情境相对应的,心理剧的情境系统演变为一个和行动无关的心绪序列:

萦回情境——回忆心理的展示——回忆的绵延。

往事缠绕的萦回情境,引出了心理活动(展示部),但这个活动没有行动的突转,而是绵延成一个循环往复的怪圈式结构图式。时空心理剧总是给人一种无休无止,此恨绵绵的感觉。

香港话剧团演出的《马》剧照(钟景辉导演)

心理活动的模式 时空心理剧有两种心理活动模式。

一种是由叙述者统摄的对往事回溯的叙述—回忆模式。通过叙述者一次或多次（通常是一头一尾）的叙述把往事场面包裹起来。如《玻璃动物园》中罗拉的故事由汤姆的叙述包裹起来，完成回忆。

这种模式可表示为：回忆+往事+回忆。

另一类是行动—回忆模式。人物面临着一个现实情境，这个情境强烈地刺激了人物，使其心理处在激烈的冲突中（如《绝对信号》中黑子准备作案前的心理冲突，《推销员之死》中威利自杀前的心理冲突），这种心理活动每次都因为外部动作而被中断，又因为新的动作而激发。这种动作—心理的反复造成的叠加，构成了心理活动的内容。

这个模式可表示为：

行动—回忆+行动—回忆（N次）

两种模式都保留着一定程度的"行动"性。但要弄清楚，这些行动和一般心理剧的行动有质的不同：叙事—回忆模式里保留的具有行动特征的场面（如《玻璃动物园》中罗拉的故事），并不是现在时的舞台行动，而是过去时的回忆——是经过主体情感浸泡的心理活动内容；行动—心理模式虽然还保留着一部分和心理平行的现实行动，但这些行动只是为回忆制造诱因，这种行动（动作）也是作为情境来起作用的。

叙述—回忆模式后来演变为一种与心理无关的回叙结构，即通过叙述人视角讲述往事（如电影中众多的"我爷爷""我奶奶""我父亲"口吻的话外音讲述的故事）。

二、回忆心理的层次

写实剧场面展示的是事件过程，而时空心理剧场面展示的是心理流程。

第三章 时空心理剧(回忆剧)

在写实剧中占支配地位的行动（动作），在时空心理剧中蜕变为以影像出现的叙述和心理内容。这些内容具有多层次的特征，它们由多种舞台要素混合构成了心理场面。

心理呈现的层次 在林兆华与高行健合作编导《绝对信号》的过程中，创作者首次在理论上注意到心理层次的概念："要找到不同层次不同的表演方式"，并提出"如何把现实心境与回忆、想象同时都演出来"的问题（提出"三个层次用三种灯光来区别"），认为这个问题的解决"在话剧表演技巧上将是有意义的尝试"。[1]

《绝对信号》属于行动-回忆模式，不存在叙述-回忆模式中的叙述层次，而如果加上叙述层次，时空心理剧就不仅是三个层次。如果我们把残留的现实作为"动作"层次，回忆区分为"叙述"和"回忆"两个层次，"想象"作为"幻象"（非真实存在）层次，则时空心理剧就包含了四个心理呈现层次：

[1] 高行健：《对一种现代戏剧的追求》，114页，中国戏剧出版社。

动作+叙述+回忆+幻象

动作——是指在非叙述结构中残留的现实的动作；
叙述——是叙述结构中的叙述者向听者（观众）讲述

时空体心理剧的心理呈现有四个不同的层面(海报)

故事;

回忆——是往事重现在人物的意识中(在舞台上呈现);

幻象——是人物心理活动中出现的心理影像和幻象。

四个层次在时间上也有不同的对应,动作(语言)对应在现实时段,叙述和回忆对应在往事时段,而幻象则对应在未来的时段。

四个层次除动作(语言)是戏剧自身的东西,其他三个都不是戏剧的媒介(叙述从文学借来,影像借鉴于电影),下面分别作一些说明。

叙事的层次 叙述作为一个心理表现的层次,是以语言的方式起作用的,但心理剧的叙述和史诗剧的叙述作用不同。在史诗剧中,叙述是作为某种手段(为说教服务,偏重说理),而心理剧中的叙述则是作为人物抒发情感的手段,属于心理活动的一部分。

依据叙述方式的不同,心理剧的叙述有以下区分:

叙述人的叙述 是指叙述—心理结构中叙述人的叙述(常常剧中人)。他站在往事之外,以现在的时态对往事回

著名演员濮存昕在《阮玲玉》排练现场(北京人艺演出)

第三章 时空心理剧(回忆剧)

田沁鑫编导的《狂飙》把人物叙述和作家的叙述结合到一起

述。如《上帝的宠儿》中的老乐师："后世的幽灵们……到这间老屋里来，这就来，就在此刻——一千八百二十三年十一月的深夜，来听我的忏悔吧！"这些叙述带着强烈的情感烙印，是某种特殊情感在岁月中的沉淀结晶，具有诗化的特征。比如《玻璃动物园》中汤姆的叙述："我不到月亮上去/我离开了圣路易斯……/我追随父老的老路……到处漫游/城市像干枯的落叶在我身边掠过……"这些叙述还常常是某种情结的体现。如《狂飙》中72岁的寿昌的那段陈述，说小时候身体不好做了和尚，九岁那年到表妹家，在黑屋子里看到表妹闪亮的眼睛，"回家就跟我娘说，我不干了。就这么着……我一步跨进了红尘"，这段话在剧中重复出现，是他终生的浪漫情结所系。

剧中人的讲述　是行动—回忆结构中剧中人对往事的讲述。和前者在故事之外的叙述不同，这种讲述是人物在规定情景中发出的，它的作用是和剧中其他人物交流。讲述还是人物心理的展开和揭示的方式，是高度主观化情感化的。如《情痴》中埃迪和梅对往事的讲述，由于不同的主观性导致同一故事的不同版本。

内心独白　剧中人在回忆情境中的心理独白。虽然是以角色的身份发出的，却不是对当时心态的客观临摹，而

是回忆主体对往事的加工，因此是一种放大的心灵陈述，具有诗情画意的印象色彩。如《洒满月光的荒原》中的细草和马兆新在夕阳下的内心剖白，《绝对信号》中，蜜蜂的六分钟独白。《狂飙》中老年寿昌对出家过程和日本求学过程的独白。

画外音也是一种内心独白。特别是当人物在场而使用画外音的时候，作为产生距离感的方式，画外音表达的是一种心声。很多独角戏都采用这种方式表现记忆声音。

意识流独白　是将小说中的意识流叙述用戏剧的独白方式表达出来，这种叙述不再保持内心独白的有序性和条理性，而是未经梳理的混乱意识，具有思维跳跃、印象化、随意流动的特点。如《游园惊梦》中钱夫人的回忆意识流形成的独白——

> 于是他放开了声音唤道：夫人。钱夫人。钱将军的夫人。钱将军的随从参谋。钱将军。老五。钱鹏志叫道，他的喉咙已经咽住了……

从"夫人"到"老五"，通过称呼的叠变，浓缩了心理推理和跳跃过程。

回忆层次　是指不用叙述语言说出，直接靠影像呈现的心理回忆。

往事场面　是实际发生的事情在记忆里重现（如《推销员之死》中威利和本见面）。但与电影的闪回并不相同，闪回是往事的客观重现，而时空体心理剧中往事场面则打着当下情绪的印记，是主体对往事的重新组织，带着现在的情绪和意识。

心理映像　是往事记忆的一些沉积印象在意识的隔膜层的贮存，经由现实刺激，以心理映像方式出现在脑海。如《堕落之后》中的如影随形的家人，《上帝的宠儿》中的"光盒子"里贮存的维也纳市民传播流言的形象。这些贮存物是经过抽象的大脑印象，并不具有实体性，只是过去散乱印象的象征性留存。

幻想的层次　另一种意识内容。是对未来或没有发生事情的臆想。

幻象　意识里的幻觉。包括幻视和幻听。如《堕落之后》中玛姬在卫生间的门缝里看到冒出的烟；《狗儿爷涅槃》中狗儿爷听见和看到祈万年和他说话；《洒满月光的荒原》中于大个子每当被自卑打倒的时候，他的意识里就出现整齐的队伍形象和"报告连长"的声音。

王贵导演的《WM(我们)》表现了对知青生活的破碎记忆

复杂的幻象还以场面的形式出现。如《绝对信号》中黑子受到车匪的压力，想象自己"摇摇晃晃地从铺位上站起来：黑子呀黑子，你再不能犹豫了……"，这时出现小号在黑暗中干涩的声音："黑子，你要干什么？"，都是某种内心的幻象。

心灵对话　指人物在无法交谈的情况下，通过眼神进行的心灵交谈。可以说是从未发生的交谈。如《绝对信号》中蜜蜂见到黑子，用眼神和他交谈："黑子，你怎么啦？你不高兴见到我？"黑子答："你来的真不是时候！"

以上分析了四个层次的10种心理要素（加上动作和语言，共有12种），它们构成了时空心理剧心理场面的具体媒介和手段。

三、叙述：内聚焦和叙述者

在以上四个层次中，"叙述"的问题最复杂。它不仅是作为心理内容，还涉及到叙述学的聚焦和视角等文学范畴。这些范畴一旦被引进戏剧，也就当然地成了心理剧戏剧诗学的一部分。

内聚焦与多视点　时空心理剧的两种心理模式都涉及了聚焦和叙述者的概念。在有叙述者出现的叙述—回忆模

式中,内聚焦(视点)和人称叙述被引入到戏剧中来;在没有叙述者的动作—回忆模式中,涉及了多视角的问题。

内聚焦是指以人物的身份去观察,也迫使"读者以这人物的眼光去观察"。"当聚焦与一个作为行为者参与到素材中的人物结合时,我们可以将其归结为内在式聚焦"[1]。如在《玻璃动物园》中,汤姆使用第一人称叙述就属于内聚焦。

时空心理剧的内聚焦有两种情况,一种是固定的先知的视角。即有一个外于故事(站在故事之外)又内在于故事的叙述人向观众讲述故事。如《上帝的宠儿》中的老乐师、《狗儿爷涅槃》中的狗儿爷,故事是以他们的视点来叙述的。所有的场面都因叙述者的眼光而凝聚,又被叙述者的眼界所限定,这是剧中人的内聚焦。

内聚焦的另一种形式是非固定视点的聚焦,也叫多层内聚焦。这种聚焦形式没有外在于故事的叙述者,剧中每个参与剧情的人物都可作为回忆主体形成各自的视点。如《绝对信号》中的小号、蜜蜂和黑子,每个人都构成一个视点,不同视点构成了交叉的视野,这就进一步形成了多层内聚焦。

也有两种视点并置的情况。即使用固定视点的同时也使用多视角。如《洒满月光的荒原》的开头部分是马兆新的固定视角,但进入落马湖的场景后,视角开始切换,每

[1] 米克·巴尔:《叙述学》,175页,谭君强译,中国社会科学出版社,2003。

内聚焦是一个视点看,多层内聚焦是多个视点看(海报)

第三章 时空心理剧(回忆剧)

个人(于大个子、李天田、细草)都以叙述人的视角和口气叙述故事。

但固定聚焦和多重聚焦之间有一种逆反的关系(如同中药的"十八反")。后者的移动视点很容易对前者的固定视点造成一种消解,运用不当,极易造成混乱。

叙述者及其作用 叙述者是指故事的讲述者。在《玻璃动物园》中,汤姆第一次以叙述者身份出现,他站在舞台上,以人物兼叙述者的双重身份,采用第一人称的叙述口吻,向观众讲述许多年前他姐姐的故事。

叙述者只在叙述—回忆模式中存在。这种结构的特点是叙述+回忆,依据叙述者在剧中的位置和出现频率,结构会有以下几种:

第一种,前面讨论过的包裹式叙述。这种结构好像是剧中人对着观众讲故事,但叙述对故事的介入不那么深,叙述和故事都相对独立,如果把头和尾的叙述去掉,中间的故事也基本成戏。

《阮玲玉》中穆大师和小红孩在废弃的旧片场前叙述往事(北京人艺演出)

第二种,穿插叙述。即叙述者不但出现在故事的开头、结尾,还不断地出现在故事中间,贯穿统摄故事的进程。如《良辰美景》分成若干场次,每场戏都由叙述者讲述开场,跟着是呈现(仿佛呈现是对叙述的展开),在故事的发展中又不断地穿插着叙述,形成一种叙述/呈现平行交替的文本。

第三种,纯叙述。没有任何呈现的场面。这是独角戏的形式。如日本的独角戏(《弥弥》、《一朵小小的花》),就全由叙述者的叙述和独白构成,即使有对话式的场面,也是虚拟的(对方缺席)。

在时空心理剧中，叙述者经常是主人公，但这不是定例。也有很多剧作的叙述者不是主人公。这时，作家经常选择主角身边的人担当叙述者，这种选择出于叙述的需要，因为这些人熟知主角情况，能为叙述带来真实感并赋予情感色彩。

焦点与形象　在叙述学中，焦点和视点也是两个不同的概念。视点是"观察的人"即叙述者的眼光，焦点是指人物"所瞄准的"的对象（客体），它们构成了人物的内心世界。固定视点的世界是完整单一的，而多视点则不同：多视点不但会导致不同对象世界的出现，还会导致同一对象（如人物）的双重与多重形象。《绝对信号》的黑子就有"现实的黑子、黑子想象的自我、别人心中的黑子"（高行健）三种不同形象。

视点的重影也可导致形象的错位。特别是，当叙述者以故事叙述人和剧中人的双重身份出现——叙述者以当下形象（年龄、体貌）出现在往事情境中时，叙述者的当下形象与故事里的形象就形成错位。比如狗儿爷出现在当年的芝麻地里和壮年祈永年对话时，他蓬头垢面的老年形象就和情境中的壮年形象形成错位。这种形象的错位常常导致人物扮演上的分演。一般情况下，叙述者和剧中人都由一个人物扮演。但是，当叙述者的现状和剧中人的差距太大（如叙述者已经是饱经沧桑的成年人，而当年故事中的人物则常常处于少年或童年阶段时），就要由两个演员（或重新化装）去扮演。比如《良辰美景》这出戏，因为涉及到恋母情结和两次被阉割经历，剧中的叙述者（成年金力）和童年金力就由两个演员扮演，直到剧中

《狗儿爷涅槃》中，老年狗儿爷和壮年祈永年形成视点重叠（北京人艺演出）

的吴元长大，金力结束了童年的梦，叙述者和人物才合为一个人。而《洒满月光的荒原》中则自始至终都有两个马兆新。

还有一种是独角戏的情况，即同一叙述者扮演不同时期的人物（属于同一视点不同焦点），这个时候，叙述者面对变化人物形成多个焦点，如日本独角戏《弥弥》中的女儿，叙述不同时期的母亲弥弥的故事，当焦点分别对准"16岁的弥弥"、"50岁的弥弥"、"72岁的弥弥"时，人物形象不断发生变化。扮演这些变化角色的同一演员，就要不断重新化装登场。

需要再次强调的是，时空心理剧无论包含多少叙述成分，和布莱希特的史诗剧都没有什么关系，所有叙述都必须置于心理的层面来对待。

上海话剧艺术中心剧院演出的《弥弥》剧照（戴榕导演）

四、场面的呈现与衔接

在《推销员之死》的后记中，米勒"希望创造"一种形式："我想用一次不中断的讲话乃至一句话或一次闪光的方式讲出整个故事……时而谈起昨天的事情，时而突然衔接20年前一些有关的往事，时而甚至跳回到更遥远的往事。接着又回到现实，甚至推测到将来。"[1] 这种形式就是威利·洛曼的"思维过程本身的一种形式"。这个计划在《堕落之后》中基本得到实现，几十年的往事在昆廷大脑中自由穿梭，不遵从任何现实次序和因果逻辑。

与写实剧相比，时心理空剧的场面原则有两点不同：其一，场面不再在同质的动作间变来变去，而是从一种层次到另一种层次的异质媒介中转换。其二，这种转换按照

[1] 阿瑟·米勒：《推销员之死·后记》，《外国现代剧作家论剧作》，梅绍武译，279页，中国社会科学出版社，1982。

网络世界的相关链接方法组织起来。

叙述与场面的过渡　这是叙述—心理结构中最基本的转化方式。剧中人在故事的讲述中，终止了讲述，进入了所讲述的场面，让"动作"构成的心理场面来延续和取代叙述。比如《伊库斯》中的医生从叙述向场面的转化——

（叙述）
医生　现在他休息去了，把我单独留下来和伊库斯在一起……
（往事场面）
护士　医生，医生！那姓斯兰特的孩子出事了……

在医生大段的叙述进行到一定程度后，突然过去的场面融进来淹没了叙述，叙述者无形中进入场景，对前面的叙述形成说明和诠释。

动作/回忆的交叠　这是动作—心理结构中最常出现的场面。即现实场面的人物受到某种刺激，思绪一下子回到过去。这与电影的闪回不同。在这种闪回中，人物并未完全回到过去，他还保持着当下的在场状态；这种闪回让大脑里的场面和现实场面同时并存于舞台，造成现在/过去的交叠状态。

下面是《推销员之死》的一个场面。剧中的威利让儿子比夫去托人找工作。比夫回来向他诉说被拒绝的情况，威利的意识不断在现实和过去之间切换——（括号中的黑体字为笔者所加）

（现实动作）
比夫　我不断地递进名片，可是他不肯见我。所以临了他……
（饭馆的灯光渐暗，底下的话听不清）
（往事场面）
小伯纳德　比夫数学不及格。

林达　不。

小伯纳德　伯恩不让他及格。人家不让他毕业……威利大叔在波士顿么？

(屋里一角的灯光啪嗒一声暗了)。

(回到现实)

比夫　……所以我跟奥利弗一下子谈崩了。你听明白了么？你在听我说么？

威利　(茫然不知所措)嗯，那还用说，如果你考试及格了——

比夫　什么及格不及格。你在说什么呀？

听到儿子求职遭到拒绝，威利的脑子里立刻回忆起当初小伯纳德(比夫的同学)向林达(威利的妻子)通告比夫数学考试不及格的事。所以当比夫问他有没有听明白，他的意识还滞留在考试不及格的事情上没回过神来，致使和比夫的谈话发生错位。

套盒式回忆　是指回忆像套盒一样，在回忆中又套着回忆，是表现深层心理的重要方式。《堕落之后》中下面这个套盒式回忆是带着特定的场景印记出现的——(括号中黑体字为笔者所加)

意识空间的自由拼接(海报)

(往事场面)

昆廷　我在拯救世界之前，先得挣钱养活自己。

　　　(脱去上衣，放到衣柜箱子上坐下，脱掉一只鞋。)

(更远往事场面)

玛姬　(从码头上)你听见我说话了么？

昆廷　我听见了。我不到你那边去，太潮了，玛姬。

(往事场面)

(她瞟了他一眼，站起来，摇摇晃晃地走进了房间。)

玛姬　今天我没去排练。

昆廷在家里脱鞋休息的场面本来就是回忆中（叙述）的场景，但这个场景中又套进了更遥远的海上观潮的回忆。深层心理依据是作家不断地在追溯两人分裂的原因，总是试图找到源头的源头。

《伊库斯》中有大量的套盒式视角。在医生的回忆里套着艾伦的父亲母亲的回忆、艾伦的一次次回忆。在医生叙述中，医生对病人及家属分别使用了催眠、暗示、谈话等方式勾起回忆，构成了多层回忆套盒。

场面的交错 当现实场面和意识场面同时存在，或者是人物意识里出现了歧路，出现了两个呈现层次争道撞车的情况，就出现了场面的交错呈现。交错是意识活动的重

在《野人》中生态学家、老歌师与演员创造的混沌初开的意象交叠在一起（北京人艺演出）

要特征，反映了人物的心神恍惚的状态。还可以对叙事起到互补效果。即每个层次的未完成部分都由另一个层次给予补充。

最常见的交错是动作与独白的交错。这是在现实的场面中插入人物的独白。其中动作是现实动作，而独白则是回忆的情感方式。两种层次交错起来后，可以立体地表现特定情境中的人物心理。《游园惊梦》就是由这种交错完成的。钱夫人伴随着现实的动作，意识不断地回到过去。如伴随着"钱将军夫人到"的通告，窦夫人和钱夫人相见

握手,对视,灯光转暗。钱夫人独白:"桂枝香果然还没有老。"接着开始"那年在南京"的长篇独白。全剧共表现了钱夫人的五段现实动作(都很短),与之对应的是五段长篇的意识流独白,把她过去在南京最辉煌的历史身世一段段表现出来。

在这种交错的场面里,一个是现实的酒宴应酬(受冷落),一个是封闭的回忆世界(风光无限)。所有的回忆都因现实的刺激引起,而所有现实都和过去(回忆)形成对应。通过两个交错的世界,表现了一种历尽沧桑物是人非的失落感。

还有一种交错是现实人物和过去时空中的人物对话,过去时的人却以现在时的口气说话。如《狂飙》中72岁的寿昌在辞世前与中年母亲的对话:

娘　　你今年有70了吧?
寿昌　……虚岁该72了。
娘　　……戊戌年我生的你,都上上个世纪的事了。
寿昌　……我要走了,娘。
娘　　又看戏去呀,要去快去吧。

寿昌72了,娘却还是当年的样子。明显处在当年的场景里。更重要的,娘是上个世纪的人,却按当代人的处境计算时间(上上世纪)。这些都反映了意识活动的特点。今人和死人只能以这种方式交谈。

平行的对话　即把几个不同时空中的对话场景作为回忆内容并置放到一个场面里,实际是多人意识活动的共时表现,是反映微妙的意识活动的重要手段。如在《狂飙》中,有一个寿昌、表妹与妻子林共同在的场面。三个人各想心腹事,说着不能对接的台词,就是三个人对不同时空场景的平行回忆(括号中黑体说明为笔者所加):

(三个人各自推了一把椅子坐下)
林　　你的他经常这样默然静坐么? **(林与渝)**

广州话剧团演出的《游园惊梦》剧照(胡伟民导演)

王延松导演的《押解》表现了警察用汽车押解犯人途中人物的复杂心理流程

 寿昌 渝，我们从未这样静静地坐过。**（寿昌与渝）**
 林 你在的时候，不大爱讲话。**（林与寿昌）**

 和平行对话相似的还有平行独白。是场面中多个人物回忆心理的平行揭示。如寿昌与妻子赴日本和表妹离别的场面中，三个人在分离时内心对不便明言的对象说的独白（括号中的黑体为笔者所加）：

 寿昌 我搂了你，牵了你的手。泪珠落到了牵你的我自己的手上。
 林 我始终不敢抬头看你。
 渝 我会早点回来的，放心。

 三个人的独白都是平行的、不相交流的，因为每个都有自己的倾诉对象。通过这种方式，三个人互相纠缠情牵意惹的复杂关系得到表现。平行独白在李龙云剧作中也有运用。如在《洒满月光的荒原》中马兆新回到荒原，听说细草订婚的消息，两个人远远地看见，隔着一段距离，互相观察并说着独白，但两个人并不交流。再如马兆新赶着

马爬犁，送细草结婚的路上，两人对着同一轮落日，各自想着心事，伴随着马蹄得得声，说着对仗效果的独白，形成一种心灵的重唱效果。

时空心理剧场面的呈现和衔接技巧还很多，不再一一列举。

第三节 心理时空与心灵美学

现实主义的戏剧行动在一个"真实"的物理空间里展开，编导通过舞台布景营造真实环境；时空心理剧表现的是人物内心的心理意识活动，不仅原有戏剧场景和空间法则失去效用，人物的存在性质和表演方式也都发生了相应的变化。

一、意识空间的营造

意识空间　回忆的空间是大脑内的意识空间，不具备现实三维空间的实体性。这导致场景性质的改变。

时空心理剧的场景里具有某种"透明"特征。它要求既有空间感又能被穿越。在《玻璃动物园》里，作者对场景提出以下的要求：

> 第二舞台上面挂着透明褪色的帷幕……观众要看到第四道透明的墙和和拱门上的透明的帷幕，看到和听到第一场在饭厅里的演出。开幕后。第四道墙要慢慢地升起，最后消失。

透明场景的要求最终导致布景和道具的取消。在《堕落之后》这出戏中，场上除了一把椅子外，别无任何道具，也没有墙和任何舞台布置。透明场景的空间是自由

《荒原与人》中由镜子营造的溶洞式意识场景
(国家大剧院演出，刘科栋设计，王晓鹰导演)

的。因为，不同空间之间"没有实质性的界限"。在《热铁皮屋顶上的猫》开场时威廉斯曾指出："最主要的是，应煞费苦心地设计出让演员自由活动的空间……创造出像芭蕾舞剧中那样的布景。"王小鹰导演的《荒原与人》中，舞美设计了一个巨大的溶洞一样的场景，荒原的景色和车轮似的月亮，都在这个记忆的溶洞中出现。溶洞的背景由几面镜子组成，往事从记忆的溶洞里浮现出来。当人们活动时，其憧憧的身影平行地在镜子中对应呈现。这个构思非常巧妙。这既是历史的镜子，更是心灵的镜子，它们的零乱、虚幻与互相映射非常传神地体现了心灵记忆的特点。

意识空间的场景具有主观印象的特征。如林兆华、袁鸣编导的《阮玲玉》里，场景自始至终都在一个废弃的旧片场上，用斑驳的布景墙作为一片恒定的心理背景，造成记忆的底色效果，所有的记忆（无论大海还是客栈）都发生在这个背景里。《狗儿爷涅槃》布景上的茅屋、芝麻地、桃花村落如同儿童的蜡笔画，具有童年的梦幻记忆色彩；《上帝的宠儿》在一个十字架做成的平台上表演，象

第三章 时空心理剧(回忆剧)

征良心的忏悔和赎罪,而剧中出现的金碧辉煌的皇宫、音乐会场景,也都是高度印象化的;《绝对信号》则只有一个列车守车的轮廓。

共时性:空间的魔法 序列性是写实戏剧情节的基本原则(所谓情节的整一就是头身尾的有序发展),但这个原则在时空心理剧中也被打破了。在时空心理剧中,"事事都在我们的脑内同时共存,并没有什么先来后到之说。作家可以同时在这个人的内心和周围显现他的出生地和墓地,允诺和威胁,就像鱼在海中,而海又在鱼中"[1]。在《堕落之后》中,昆廷不同时期交往的女人(她们之间并未见过面)同时出现在他的脑海里,少年的往事和母亲的葬礼在同一舞台上呈现。如在玛姬给昆廷系鞋带的当口,"露易丝上,读着书,而丹恩就站在她身边,他的手差点碰着了她",《玻璃动物园》中汤姆行进在异乡的街上,"突然间我姐姐碰到了我的肩头",《洒满月光的荒原》中15年后的马兆新和15年后的毛毛隔着千里对话;赶着马爬犁坐在草堆车上的细草与马兆新一次次地擦肩而过。

这是一个随意性的空间。它就像宗教里描写的天堂,一切因念而生,随念而灭。在心理的世界里,记忆与现实均失去了确切的边界,今人/远人、死人/活人、仇人/亲人,都自由地徜徉在精神的王国里,可以随时相遇。

时间的魔法 心理时间遵循心理流程的逻辑。它可以违反现实中线性流淌的时间法则,可以把一个瞬间放慢——像电影一样定格在某一瞬间;也可以把几天、几月

[1] 阿瑟·米勒:《推销员之死·后记》,《外国现代剧作家论剧作》,梅绍武译,279页,中国社会科学出版社,1982。

《绝对信号》运用光圈表现心像

在心理时空中,死人与活人、近人与远人都同时地徜徉在一个空间里(海报)

甚至几十年凝缩成一两句话,实现时间的魔法。

时间的自由首先体现在叙述者的叙述行为里。在《上帝的宠儿》中,老乐师一个个地介绍他身边的人(刻板的妻子,温顺的情人和皇宫里的敌人),这些人在观众面前亮相又消失(召之即来,挥之即去),完全服从叙述的需要。在《堕落之后》中,叙述者随意颠倒故事的顺序,让时间按照叙述的节奏和频率进行。

时空心理剧还可以让现实时间停止,而让另一种记忆时间启动。《情痴》中有一个定格的埃迪和梅的对视场面。作者对此解释道:"属于双方吃透对方心思前的凝滞的片刻。"在这里,灯光的定格表现了现实行为的停止,意味着另一种时间——老爷子的故事时间——的开始。在《游园惊梦》中桂枝香请客的宴会上,钱夫人见到了从前的姐妹,二人凝视,灯光渐暗,钱夫人独白开始。然后灯光复明,窦夫人趋前紧握钱夫人的手。中间的时间,舞台的行动处于凝固(定格)的状态,而意识流的独白却在回忆中天马行空。

心理的场景和时空带来分场形式的改变——无场次。

第三章 时空心理剧(回忆剧)

传统的场次出于场景的变化及换景需要,心理场景既然是透明的、随意的、流动的,"只要在戏的进程中演员能有时间得到喘息,分幕场景也就没多大必要了"[1]。

二、心理氛围的营造

散文体戏剧中对环境的强调,到了时空心理剧中,就变成了对回忆心理氛围的营造。这对相应的表演、人物、布景、动作也提出了新的要求,也使传统戏剧中两个不重要的舞台要素——灯光和音乐——具有了新的突出作用。

[1] 高行健:《对一种现代戏剧的追求》,40页,中国戏剧出版社。

灯光:过去的时光 在时空心理剧中,灯光的作用不再是烘托舞台气氛,而是用于心理场景的转换。昏暗的灯光可以为遥远的回忆铺设底色。在《玻璃动物园》中,威廉斯提示:"因为回忆主要是在人物的内心进行的,因此室内光线要相当昏暗和富于诗意。"《情痴》完全用灯光的调节来表现记忆中人物的出场和消失。当需要老爷子(记忆中人物)讲话的时候,灯光就打在老爷子身上,舞台上的照明光就减弱了一半;当恢复到现实的场景,聚光灯在老爷子身上慢慢地消失,舞台的灯光渐渐亮起来。《绝对信号》使用光圈来表现场面的开始和消失。当回忆开始时,人物进入舞台中央的蓝色的光圈(如小号吹号),回忆结束,人物退出光圈,另一人进入,代表着另一轮回忆的开始(如"黑子呆望着消失在黑暗中,车匪进入光圈")。这里的光圈如同一个回忆的盒子。《上帝的宠儿》干脆把这种灯光叫"光盒"。这个"光盒"用来盛装那些记忆中穿着19世纪初服装的维也纳市民。

灯光还可以用来渲染某种特殊的心理和情调。在《情痴》中埃迪讲述往事的时候,台上的灯光"变得有些发青发绿——像月光的颜色",这种月光的颜

解放军艺术学院演出的《列兵们》表现了战争中噩梦般的心理

色符合和爱情记忆相协调的心情。《推销员之死》中威利回忆过去时（如小伯纳德上场），"绿叶婆娑，光影辉映着屋子，屋子一片夜色和梦境"，这里的"梦境"效果都是通过灯光完成的。灯光还具有类似电影的特写的作用。在《绝对信号》中，导演用追光把人物从现实中抽象出来。"舞台漆黑……一束白光照亮了黑子的脸"，然后是蜜蜂的独白。

和灯光具有互补作用的还有天幕。随着写实场景的弱化和取消，天幕（屏幕）的作用就得到突出。天幕可以用于表现心理空间中流动的场景，那多半是人物对环境的记忆。比如在《弥弥》中，随着人物心理的变化，天幕相应地跟着变化（"纱幕上五合庵（地名，作者注）隐"，"江户市烟花巷景观"）。在《洒满月光的荒原》中，随着马兆新的叙述，天幕上依次出现了喀喇昆仑山、大漠、透明的冰山和塔吉克人的婚礼队伍。在《玻璃动物园》中，天幕与字幕还承担提供影像、揭示心理、评价和调侃的作用。

音乐、音响与心绪　在传统戏剧中只是烘托气氛的音乐，到了时空心理剧中却成为描述主观心境的重要手段。俄国作曲家谢洛夫认为："音乐是灵魂的直接语言……当灵魂由于悲哀、痛苦及快乐的感觉而受到了激动的时候。"[1]《玻璃动物园》的舞台指示是："在回忆中，每件事情都

[1] 载《艺术特征论》，271页，廖辅叔译，文化艺术出版社，1986。

王晓鹰导演的《荒原与人》使用钢琴和投影表现心境

第三章 时空心理剧(回忆剧)

要随着音乐发生,因此舞台的两侧要有小提琴伴奏。"在这里,音乐成为表现心理和情绪不可或缺的媒介语言。

某种主题曲式的音乐具有强化主题和渲染情绪的作用。在《玻璃动物园》里,"玻璃动物园"的曲子贯穿始终;在《情痴》中,黑暗中能听到《我就这样》中的"醒一醒"那首曲子。音乐还作为某种记忆的特殊烙印出现。在《推销员之死》中,当比夫说,"我没法告诉他"时,在威利的大脑

红日像个大车轮子(王贵导演的《荒原与人》剧照,辽宁人民艺术剧院演出)

里,"一只小号的音调震耳欲聋"。在《洒满月光的荒原》中,不同记忆用不同乐器来表现。大鼓传达一种惊心动魄的记忆,小号吹奏起"忧伤的曲子","钟声像报丧的鼓,像出殡时的檀木梆子"。王小鹰版的《荒原与人》则把音乐与青春记忆的关系象征化。他在舞台上安排了一台钢琴和一位少女,用以构成青春记忆的诗性和心灵背景。

音乐还用来传达心理的放大的感觉。在《上帝的宠儿》中,剧场里"充满喊喳的议论声"。"其声咝咝,宛如蛇信"的私语声,是引发嫉妒之火的引信。从老乐师第一次和莫扎特见面开始,小夜曲旋律就像一个精灵那样折磨着他。特别是在他打开莫扎特乐谱的那一瞬间,每翻动一页,旋律就从里面冒出来。老乐师强烈的表情、肢体反应都是这音乐的刺激结果。音乐还可以为人物建立起形象标识。在《推销员之死》中,当威利求职遭到霍华德的拒绝时,威利两眼望着天空,筋疲力尽。"这时音乐响起——是本的音乐——开头远,越来越近",接着本出现。

音响和节奏也是表现心理的重要符号。在《绝对信

俄国导演执导的《良辰美景》采用虚拟性表演(上海话剧艺术中心剧院演出)

号》中,编剧明确地提出剧中的"音响节奏当做第六个人物来处理"。该剧最大限度地调动了人们对火车的情感记忆,剧中会车的笛声,排气声,碰撞声,车长的呵斥,列车会合的轰响、减弱效果,心跳声,形成了由强到弱,由自然声音到人物情感的过渡。节奏则用于不同状态的切分和转换。剧中"带切分的中板"、"行板"、"慢板"节奏以及和音调的对位运用,不仅成功地表达了人物的心境,还对场面切换起到了衔接作用。

虚拟表演 这种虚拟与中国戏曲不同,中国戏曲的虚拟是一种写意的美学,而心理剧的虚拟是特定的心理感觉的需要,即故意用虚拟造成一种不真实的虚幻感觉。上海话剧院演出《伊库斯》时全部使用马头道具代替马,艾伦和马亲热的场景,利用拟声虚拟表演,还用合唱队员的拟声和舞蹈来表现飞驰的马的形象。王贵导演的《荒原与人》中大量使用了虚拟的形体和舞蹈动作,来表现人物对往事的回忆效果。在田沁鑫的《狂飙》中,青年寿昌和他心中的"红色莎乐美"用飘逸的舞蹈语汇表现激情和对理想的向往。

第三章 时空心理剧(回忆剧)

人为地制造环境的缺项，也是虚拟的一种。如在《玻璃动物园》中，作者提示剧中演员，"他们用手势表示吃饭，面前并没有碗筷"。再如，"汤姆的收场白是和室内的哑剧同时进行，室内的一场戏好像在隔音板后面演出似的"。这种隔音板效应的目的是制造缺项（消掉声音），就像一部怀旧片故意放弃彩色，以单色造成一种褪色的历史感一样。在《推销员之死》中威利对着空椅子（对不存在的少年）讲话。《洒满月光的荒原》中的马兆新拥抱并不存在的细草。《上帝的宠儿》中的音乐会和歌剧演出完全看不到舞台，乐队和舞蹈演员都是缺席的。

制造对话的缺项是独角戏常用的手段。如《弥弥》中弥弥对不存在的人说，"清吉君，怎么了，怎么要带我到俄罗斯么？"就是用对话的缺项，表现回忆的感觉。音响也可以用来制造缺项。在《绝对信号》中，编导在表现蜜蜂的六分钟独白时，"关掉了所有的场灯"，保留了"单调的撞击行车声"。在表演上，编导使用了"无表情表演"的策略："没有动作和手势，脸上也不作戏"，黑暗中，只有蜜蜂的独白和黑子粗重的短语。通过声音单项化处理，来调动观众的想象力，感受一种心理效果。画外音也可以造成一种缺项，如《弥弥》中的"男人的声音"，

上海话剧艺术中心雷国华导演的《良辰美景》剧照

"女人的声音",如空谷足音。只有声音的在场,这种缺项昭示着身体的缺席。

总之,通过有意地创造缺项,可以制造一种物换人非、往事不再的感觉,呈现在我们面前的,只是回忆的影子而已。

三、阴性人物及活动

时空心理剧可以看做表现主义戏剧的后期形式,因为它也是一个"单人剧"(见"表现主义"部分),即它只有一个真正的实体性人物,就是剧中的聚焦人物(讲故事的人)。其他人物都是阴性的心理性人物,是他人在聚焦者心理上的存留。这在叙述-回忆模式中尤其明显。在叙述-回忆模式中,其他人物只作为意识人物而起作用(当然这个人物并非总是主人公)。[1]

[1] 有的演出弄拧了,把阴性人物当成现实人物处理,结果完全丧失了心理特点。

依据**阴性人物**的构成和形态特点,又可分为四种:

活的人物 即米勒所指的参与到心理记忆活动中,以言语和动作行动着的(活的)人物。这些人物除了动作限制在记忆里,看起来,和现实人物没什么区别(因此极易和现实人物造成混淆)。在《狗儿爷涅槃》中,只有三个人是现实人物(狗儿爷、虎子和虎子妻),其余李万江和祁永年都是"活的人物"。老乐师记忆中的莫扎特和皇帝,也都是"活的人物"。他们只活在老乐师的记忆里。

印象人物 记忆里对某种印象的综合形成的形象。如《上帝的宠儿》中的"风言"、"风语",就是

蜜蜂和她幻想中被铐的小号交叠在同一画面(林兆华导演的《绝对信号》剧照)

第三章 时空心理剧(回忆剧)

所有当年在主人公耳边传递消息的人形象的综合。事情已经过去多年,老乐师已经记不得具体哪个消息是谁告诉他的。最后众多的谣言传播者就形成"风言"、"风语"两个形象。

他心人物 现实人物在别人的记忆中出现,是剧中人对另一个人物的想象和再塑。因此,仍然没有实体性。如《绝对信号》中,黑子的印象中的"小号冷漠,蜜蜂则轻盈得像梦",这些都是黑子的印象。因此编导指出:"要让观众明白,想象中的黑子和小号都不是真实本人。"[1]

他心人物虽然是他人心中的产物,在表演上却仍由本人来演:"想象者的情绪要由想象的对方来表演,而这个对方又不能原封不动地表演他原来的角色。"[2] 这些都给表演带来新的课题。

贮存人物 即米勒在《推销员之死》中所指的以印象的方式出现在人物的记忆中,但却被搁置的没有行动的记忆人物。这些人曾给回忆主体以强烈刺激,在主体的心灵上留下了深刻的烙印,以沉积的印象为主体意识终生携带。"老爷子坐在摇椅中……他只存在于梅和艾迪的心中",昆廷的家人、维也纳市民,他们都是意识中的贮存人物。贮存人物不说话,也不占据空间,他有自己的行动法则——像幽灵一样活动。

因此,阴性人物作为心理形象,具有性格的单维性的特点,就是夸大性格的某个侧面而略去其他侧面。如《上帝的宠儿》中的皇帝,总是说"就这样吧",而莫扎特总是孩子似的傻笑。因为在老乐师心中,皇帝总是一言九鼎,而莫扎特这样的上帝宠儿(天才)总是在不经意(傻笑)中有所创造。这样的人物构成,与其说是为了塑造人

阿瑟·米勒来华亲自执导的《推销员之死》剧照(北京人艺演出)

[1] 高行健:《对一种现代戏剧的追求》,114 页,中国戏剧出版社。

[2] 同上书,115 页。

过去的人们穿着长袍,以舞蹈语汇活动在记忆中(王贵导演,辽宁人民艺术剧院演出《荒原与人》剧照)

物,实际是塑造聚焦者,因为通过这些记忆中的影子人物,真正要反映的是聚焦者的内心。如同一面水银不均匀的镜子或一面哈哈镜,在扭曲的对象中同时也暴露着自己的曲率。

当人物变成阴性的,动作的性质也发生了变化。在有叙述人的叙事—回忆结构中,所有回忆的场面都不是真正的动作,它们实际是保留着动作特征的视听影像,这是一些心理意义上的阴性动作;在没有叙述者的动作—回忆模式里,虽然保留着和心理平行的现实动作,但这些动作已经条件化,它们的作用是为心理活动提供动力。

和现实人物相比,阴性人物有自己的活动法则。下面是《堕落之后》中的贮存人物在主人公意识里的状态——

……那些跟他有关的人都面向着他(主人公)。他朝玛姬走去,但是她扭过脸去。他继续走,停在母亲身旁,后者站在那里流露出无法让人理解的悲伤……他又停在了垂头丧气的父亲和丹恩的身边,只一抬头,就神奇地让他们站了起来……

贮存人物的行动完全采取默片的方式。他们的行动（如神奇地站起来）——完全遵从心理的而非现实的逻辑。他们的喜怒哀乐都是主体的想象性感觉，是主体的心理的外化。在《玻璃动物园》里，"阿曼达的动作缓慢而优雅，好像舞蹈"。在王贵导演的《荒原与人》中，贮存人物都穿着袍子匍匐在地下，当记忆涉及到哪个人物的时候，他（她）才从地上抬起头——象征从记忆深处浮现，以电影的慢动作到处穿梭。

了解阴性人物和其动作的心理性质，对导演和演员都是至关重要的。如果不能准确区分阴性人物和现实人物，将阴性人物按照现实人物去处理，就会把一出复杂微妙的心理剧变成干巴巴的动作剧。

四、距离：印象的美学

如果戏剧性戏剧的美源自移情作用，散文体戏剧的美源自音乐情调的浸润，时空心理剧的审美则源自一种心理印象。它是打着强烈情感印记的朦胧美感，是与莫奈的《日出·印象》和雷诺阿的《初次晚间出门》有同质的美（前者以朦胧的色彩表现了日出的多彩和瑰丽，后者则以模糊的色调传达了一个初涉社交场合的少女对外部世界眼花缭乱的印象）。这种美具有瞬间性、运动感和不确定性等特点。

印象化呈现 时间和情感的交叉作用导致了回忆的印象化。《良辰美景》的作者赵耀民指出，回忆"可以省略一些细节，而对一些细节加以夸张"。至于具体的把握，则要"根据它提到的事物产生的情感价值来决定"。就是说，印象是往事和回忆主体当下心境的不确定的融合。

米勒说过阅读《卡拉马佐夫兄弟》

香港戏剧协会演出的《莫扎特之死》(《上帝的宠儿》)剧照

徐晓钟导演的《洒满月光的荒原》剧照

给他留下的强烈印象:"月光沐浴下的各种树皮,窗户铰链式形式,德米特里透过窗户窥视父亲时的特定姿势。"[1] 在《推销员之死》中,他有意强调了"尖声刺耳的响声"和"儿子长大"后"用严峻的眼神瞪视"自己的"凶恶景象"。这些印象在《堕落之后》中得到延续。

诉诸视觉的印象常常通过布景和服装来表达。威廉斯在《玻璃动物园》中指出:"景应由天做幕。以一抹抹乳白色暗示星星和月亮,宛若从没有对准的望远镜里看出来的景物那样。"《洒满月光的荒原》里的小五队的队友披着象征月色的白纱,马兆新获救的时候众人都穿着医生穿的白大褂。在这出戏里,印象还体现为心情的主诉。在陷入情网的细草眼里,"落日像个马车辖辘","钟声像一缕烟云",而在热恋的马兆新眼里,细草"头发上那个白色蝴蝶结闪着光,像是一片通明的蝉翼翅"。在王小鹰版的《荒原与人》中,记忆中的队友从舞台深处跑出来,又依次倒下去,生动地表现了记忆在大脑中的浮现和消失。特别是,当这些记忆中的人物活动的时候,完全按照文革宣传队的形体造型(冲锋、奋进、呐喊)来处理,突出地表现了人物对那个特殊年代的文化记忆。

强烈的印象还会凝固成某个瞬间的视觉形象。在《良

[1] 阿瑟·米勒:《〈戏剧集〉引言》,《阿瑟·米勒论戏剧》,116页,中国戏剧出版社,1988。

在王晓鹰导演的《荒原与人》中,记忆中的队友按照文革宣传队的姿态造型

辰美景》中,叙述者说:"每当我回到这座小楼,轻轻地推开布满尘埃的房门,我都会清晰地看到我的父亲。"这出戏里吴一蕉背对观众,把一支发簪慢慢地插到头上的动作,以及留声机的胶木唱片发出的"恍若隔世"的声音("好天气也"),已经牢牢地印在叙述者金力的心上。

往事的强烈的主观印象,还体现为打着色彩烙印的意识流。比如《游园惊梦》中钱夫人大胆中的印象:

> 他那匹马在桦树林子里奔跑起来,活像一只在麦秸丛中的乱窜的白兔。太阳照在马背上,蒸出了一股股的白烟来……太阳,我叫道。太阳照得人的眼睛都睁不开了……那条路上种满了白桦树。

印象还可以造成某种幻觉和记忆变形。如《上帝的宠儿》中谋杀的场面里,下毒的人没有面孔。《良辰美景》中,垂死的老人(植物人)神气活现地仿佛从棺材里走出来。当印象非常强烈,形成强迫性记忆时,就会以重复的形式出现。如《游园惊梦》中钱夫人对敬酒的印象"可是彦青,他也捧着酒杯过来,叫道:夫人。"在一段独白中,这种敬酒的场面重复了三遍。

像白兔一样奔跑的马（霍克斯画）

印象与距离 印象的美是由距离产生的。洛克曾经论述过飘散的雾如何产生审美距离，以及如何形成独特的美感。这里面包含着时空体心理剧的部分美学原理。

时空体心理剧的距离由叙述和动作的事态差异体现。它首先产生于聚焦位置的不同。米克·巴尔在论述"聚焦位置"的问题时指出："聚焦者都可以确定在人物'我'的位置上。"这个"我"有自己的当下的观察角度和"经验的现实"（构成了聚焦的位置），他们和不同的往事内容形成距离。时空心理剧的聚焦者经常处于两种甚至三种不同的位置。在叙述—回忆模式中，叙述者处在元叙述位置，是站在若干年后事后的位置上回忆往事，而剧中的人物则处在故事中的当下位置。这两个位置的差异导致了"错位"，形成了一种"雾里看花"、"水中望月"的朦胧美感。即使在动作—回忆的结构中，仍然存在着距离问题。当剧中人物以聚焦身份出现时，他和往事之间就形成了距离。王小鹰版的《荒原与人》中，拄着棍子的中年马兆新不时地站在台口望着过去的人们，甚至进入场景和过去的人交流，以此强调一种时间的距离。《推销员之死》中威利一次次地回到过去，和年轻的本对话，在过去的旅馆里和女人相会，这些"动作"和现在的回忆者都构成距离。

距离也通过叙述事态的转换表现出来。这种转换可以通过不同的叙述语式来体现。比如《狂飙》中渝的台词，"两个礼拜后，我接到你从日本寄来的信"，《弥弥》中，"母亲就这样到海里去了"，"那时的良宽的你"，这些语式和现在时动作与台词交融，创造了不同的距离感。

越界：距离的裸露 越界是一个空间的人物违反逻辑闯入另一个空间。比如《上帝的宠儿》中诉说往事的老乐师突然脱下破旧的袍子，摘下花白的头套，一转身（就像

马兆新拄着棍子注视着插队时候的队友（王晓鹰导演的《荒原与人》剧照）

川剧中的变脸一样），就变成了衣着华丽的宫廷乐师。再如，在《阮玲玉》中，穆大师和红孩一次次在故事的间隙里出现并对往事进行评说和质疑（如"他还是个小不点呢"，"该你上了，记住，你是小玉"）。在《狗儿爷涅槃》中，白发苍苍的狗儿爷回到记忆中的芝麻地，和几十年前的对手（壮年祈永年）斗嘴。在《伊库斯》中，正在骑马驰骋和女友谈情的艾伦一次次地在梦游境界中，回答医生的问题。这些场面，使我们想起电影《野草莓》（还有《永远的一天》）：受到死亡邀请的老人不断地回到童年、青年的场景，以古稀形象的老人和当时的情人对话。

这种越界对表演提出要求："演员要把此时此刻的我和过去的我同时表现出来"[1]。这样的要求是为了清楚地显示舞台上的场面是现在对过去的回忆。这一点非常重要。因为两种时态的"我"很容易混淆，而一旦把两个我变成一个，时空心理剧的回忆特质就消失了。

在时空心理剧中，现实人物和脑内贮存人物的界限是很分明的。现实人物存在于现实中，贮存人物作为心理印

[1] 高行健：《对一种现代戏剧的追求》，117页，中国戏剧出版社。

象并不参与剧情；但有时也有越界发生。一旦发生这种情况，场面就非常有趣。比如《情痴》中，埃迪讲到他同老爷子（贮存人物）到老爷子的外室家去，第一次在门口（老爷子和他的女人身后）看到自己的同父异母的妹妹时的情景，这时——

卫生间的门缓缓地打开了，身穿红裙子的梅出现在门口。她站在门框里，后面的黄色灯光映照着她，她只是看着埃迪在讲她的故事。

这里的梅就是剧中的梅扮演的，作为"活人"，讲故事时她也应该作为现实人在场，但她跑到记忆的印象里，等到故事讲到紧要处，梅把身后的卫生间的门"砰"地关上，台上的照明灯光猛地恢复如前。这时，舞台上的梅又活过来，对身边的埃迪说，"天哪，你实在没法治了"，就又回到现实身份。

当回忆主体、剧中人、脑内人物同时出现并进行交流时，场面就更微妙有趣。比如《情痴》中的埃迪和马丁讲述往事的时候，埃迪是有记忆的，但马丁没有任何关于老爷子的记忆，因此，当老爷子（记忆人物）坐在他们中间

心像中的另一个自我(海报)

第三章 时空心理剧(回忆剧)

《野人》中细毛梦中人与野人和谐相处的舞蹈

的时候,尽管聚光灯柔和地照在老爷子身上,但马丁感觉不到。但并不影响三种不同状态人物的交融——

 马丁把他的杯子放在桌子上,埃迪拿瓶里的酒把杯子倒满,老爷子的手臂慢慢朝桌子伸过去,……埃迪对着老爷子的眼睛看了一会,随即为他倒上一杯,他们三人都喝了起来。

 这里的老爷子宛如一个鬼魂坐在他们中间。一个看到并能交流,另一个浑然不觉。这种越界创造了一种诡异的美感。记忆人物有时参与讲述。当埃迪向马丁叙述老爷子过去的行为举止,"他总是穿着大衣走着走着消失在夜色中",马丁问他:"他去哪?"记忆中的老爷子插话:"我是在拿主意。"

225

结　语

　　1. 在人类几千年来的戏剧实践中，人的心理活动都只是作为外部行动的补充并通过外部动作间接传达的，只有在时空心理剧中，心理活动才第一次作为戏剧的中心在舞台上展开。这种展示打开了人类心理活动的黑箱，不仅有助于人们了解社会，也有助于人对自身的深层了解。如果承认心灵的空间比海洋更广阔，时空心理剧就为古老的现实主义开辟了一块新大陆。

　　2. 从创造方法上讲，时空心理剧是戏剧发展到现代

1980年曹禺与阿瑟·米勒在一起

主义阶段后的一次返身回顾，意味着戏剧经过精神的高蹈之后重回现实土壤。但这个现实却不是传统的简单复归，它成功地吸收了表现主义和意识流小说的成果，实现了米勒"努力用各种形式发展现实主义"的愿望，因此是具有现代主义特色的、升级版的现实主义。[1]

3. 时空心理剧在中国获得了长足发展。这表现在：其一，中国戏剧人能够借助一定的行动和动作激发心理活动（如《绝对信号》用强烈的动作作为心理的引信）。其二，境界变大。中国的时空心理剧在个人的心理中融进了厚重的社会历史内容（如《狗儿爷涅槃》表现浮云苍狗般的历史风云）。中国戏剧人的另一贡献是在表导演方面对这一范型的丰富和创造。[2]

4. 时空心理剧是最富于当代性的戏剧形式。时空心理剧的共时性思维和链接方式，离网络思维最近。在近年北京和各地的大学生戏剧节中，它正成为当代青年最钟爱的形式。时空心理剧方兴未艾，对它潜力空间的开掘也许还刚刚开始，因为，网络空间时时刻刻都提供新的链接技术，而在中国的传统文化背景之下它有可能更多地整合传统戏剧的手段和网络技术，成为最有发展空间的戏剧形式，中国戏曲中，原本就存在深厚的心理表现渊源。[3]

[1] 史泰恩据此把《推销员之死》等列为表现主义，这是不对的。它无论使用了多少表现主义手段，都是现实主义。因为它的指向仍是社会历史和常规心理。

[2] 有理由认为，完整的时空心理剧表演体系是中国人创造的。通过林兆华、王贵等导演对阴性人物和自由时空的探索，中国导演发展了一种介乎于写意和写实之间的导表演方法。

[3] 如元曲中郑君秋《倩女离魂》表现倩女魂离体外随丈夫到千里外的京城漫游的心理活动，《南柯记》表现书生的一场黄粱美梦，河南坠子《王二姐思夫》用抒情形式表现了二姐对赶考六年的丈夫的思念，《红月娥做梦》用叙述口吻表现女山大王在两次战斗的间隙做的一个梦，都有时空跳跃的意识流特点。无论是结构和手法，都与时空心理剧相类。

附：本书的体例与研究方法

一、范式·分卷·体例

范式范畴与分卷 本书在分卷上，根据戏剧范式作为区分标准。因为戏剧范式的范畴是首次使用，并且涉及到范型研究中重要的理论问题，这里简单地做一说明。

在长期的范型研究中我发现，众多的、层出不穷的戏剧范型不是孤立的存在。看似松散的无序的范型间存在着微妙的内在联系：总有一些具有亲缘关系的范型形成隐秘的谱系，而众多的范型分属于非常有限的几个谱系内。

我把这些谱系叫做戏剧范式。（范式概念是科学哲学家库恩提出来的，用以界定科学研究的不同专业模式。库恩的概念因为表述的不统一而遭到攻击。但如果不是过分的死抠字眼，库恩用"科学共同体的专业承诺所形成的牢固的网络的存在"，已经把范式说得很明白了）我认为，在科学研究中存在的范式，也同样存在于戏剧的创作和研究中。如果戏剧范式也如科学范式一样，是"专业共同体的共同承诺"，这些承诺应该包括思维方式、诗学原则、美学机制形成的美学"网络"。

戏剧范式的"共同承诺"内在于不同的范型，并由众多范型体现出来。范式与范型的关系可以比喻为文化圈和

国家地区的隶属关系：如果范式相当于不同的文化圈——基督教、儒教、伊斯兰教文化圈，范型则相当于一定文化圈内具有相同信仰的国家和地区。虽然范式的美学结构有须共同恪守的原则，但范型的创新空间仍然很大（比如在摹仿范式的"可然律"原则下面，产生了戏剧性戏剧、散文体戏剧等多种范型）。实际上，每到人类的认知能力和社会审美需求达成新的契合，便会产生新的范式。

范式与范式间的关系是"不可通约"。即不同范式之间没有共同的评价标准。"不可通约"揭开了戏剧史重大冲突的和"看不懂"的公案之谜。

那么，在现代戏剧中，究竟有多少种戏剧范式呢？

谢林在他的美学名著《艺术哲学》中，将人类的艺术思维分为三种方式——

一种方式：普遍者通过特殊者而被直观，乃是比喻；

一种方式：特殊者……通过普遍者而被直观，这是寓言的情况；

一种方式：此者（比喻）与彼者（模式）的综合，两者谁都不作为他者表征……两者绝对同一。

我们将这三种情况稍作发挥，可以界定出三种范式：

摹仿范式——谢林的第一种（比喻），是亚里士多德提出的"摹仿"，即形象思维的情况。这种范式通过特殊表现一般，以可然律（可能性）、或然律（偶然性）为真实原则，以客观世界（社会/历史）为摹仿对象；

美学结构：形象思维+优美+移情审美

寓意范式——谢林的第二种（寓言），是歌德总结的"从一般出发"，而把形象作为例子的情况。这种范式包括黑格尔所有从概念出发的创造，是那些以观念的传导和改变世界为目的的戏剧；

美学结构：知性思维+滑稽/怪诞美+间离审美

象征范式——谢林的第三种（特殊一般的综合），奉行的是维科的"诗性思维"、卡西尔的"神话思维"、布留尔的"原始思维"。通过"互渗律"、"观象律"，将主、客体世界结合起来，以人的精神世界为表现对象；

美学结构：神话思维+崇高/朦胧美+仪式审美

以上三种范式可以囊括现实主义和现代主义的所有范型。但对西方上个世纪50年代后盛行的后现代戏剧，还不能够囊括。这里遇到的正是利奥塔讲的"通过凸现自身显示不可表达之物"（《关于知识的报告》）——一种被贝克特称为"直喻"的审美范式，其特点是能指、所指的关系已经分裂。这个范式包括了前三类不能包含的戏剧。

美学结构：直觉思维+残酷/卑贱美+体验审美

这样，摹仿、象征、寓意、直喻就构成了现代戏剧四种基本范式。(这种区分和黑格尔的艺术类型——古典型、浪漫型、象征型——不同，黑格尔的区分基本是从语义和美学上做出的，而我主要从思维角度来认定范式)

依据各种范式的审美结构，可以找到本书的范型与四种范式间的隶属关系。

属于摹仿范式的有（收第一卷）——

戏剧性戏剧　散文体戏剧　时空心理剧

属于象征范式的有（收第二卷）——

象征主义戏剧　表现主义戏剧　精神分析戏剧

契诃夫戏剧

属于寓意范式的有（收第三卷）——

史诗剧　存在主义戏剧　现代滑稽剧

政治剧（含文献剧、卡巴莱戏剧、政论剧）**寓言剧**

属于直喻范式（后现代主义）的有——

荒诞派戏剧　元戏剧　拼贴剧　残酷戏剧

色情戏剧　粗俗戏剧　超级写实主义戏剧

机遇剧　达达戏剧　环境戏剧　……

不能纳入这些范型的戏剧文本，则是这些范式与范型的混合形式，这在当今戏剧创作中是大量存在的。

四种范式的区分，旨在为拥有众多范型的戏剧世界绘制一张地理图表，明了每种范型的所属疆域。

这个疆域仅仅从不同范式的世界图景中（每个范式都有自己的世界图景）就可以见出——

摹仿范式以社会历史为摹本（镜子），对应的是一个现实世界；

象征范式构拟精神意象，它的故事不完全符合现实逻辑，表现的是人类精神王国的心灵史；

寓意范式对应的是一个观念世界，是作家政治性立场的间接表达；

直喻范式对应的则是欲望的、本体的、物理的世界。

四种范式在各个时代都共时地存在，只是不平衡地对应着社会结构，并随着社会结构的变迁而处于不断的循环之中。

范式循环完全可以取代维科的"时代循环说"（神权时代、贵族时代、平民时代）。因为从神权和贵族时代走出的文学（艺术）没法再回到过去的时代，而社会结构和艺术思维范式的对应关系则比较宽松。

关于范型的分类 范型的区分的依据都是质量度上的相对优势。所有的归类都使问题回到一般的层面。任何伟大的作品都是拒绝归类也是无法归类的（在戏剧实践中，在摹仿剧中使用象征手法，而象征主义里保留生活细节，以及在寓意与象征之间跳跃，都是经常存在的）。在动物界，总有一些水陆两栖动物；在戏剧中，也总是存在着大量"四不像"的文本，要为它们划定边界，就像在薄暮和黄昏时划分白天黑夜一样困难。

另外，哪个范型以哪个作家作为代表，并不意味着对这个作家的全部创作定位。一个作家写小说，但不妨碍他写诗歌、报告文学，——只要他进入哪一种文体，就遵从哪种规范，这和范型观念并不矛盾（易卜生写过新浪漫主义、问题剧，最后写精神分析剧）。

本书涉及的范型基本遵从戏剧史的惯例区分，但有两

个范型例外。精神分析剧是由我发现并命名,时空心理剧是我首次进行系统研究的。如有问题,文责应由我负。

本书没有对戏剧本质做出统一界定。在笔者看来,戏剧的本质是一个等待填充的概念。在不同的范型中,戏剧体现为不同的本质。正如老黑格尔所说,"在本质中一切都是相对的"。对那些试图为戏剧找出固定本质和永恒的评价标准的人,在这里,我愿意套用罗蒂的一句话,大意为:所有认为戏剧具有相同本质的,在其内心深处,都是一位神学家或形而上学家。(原文是"凡是认为可以找到坚实理论基础之答案的人,在其内心深处,都是一位神学家或形而上学家……他相信有一个时间和机缘上的秩序,决定着人类存在的意义"。理查德·罗蒂:《偶然、反讽与团结》,8页,徐文瑞译,商务印书馆)

关于研究体位 为了预防个人好恶或先入为主而形成偏见,本书将采取"垂直体位"和"多视点"的研究视角,所谓垂直就是和对象"面对面"。因为任何藐视、斜乜和仰视都可能产生权力式误读。多视点就是变换视角,是为立体的观察创造条件,这很像中国哲学家赵汀阳先生的"无立场"。(赵汀阳在《论可能生活·导论》中指出:"无立场的看问题就是从 x 看 x 的要求,并且从 x 的底牌看 x 的限度〔元观念分析〕,最后超越对任何观点的固执,直面问题本身") 多视点是范型研究的必要前提。具有明显的反定势特征。要想达到多视点,就不能固守任何定势体位,只要坚持一个视点(定势),就只能生产霸权而不是知识。因为任何定势都有自己的盲点(比如你坚持社会历史的定势体位,就只会把神话类的象征艺术看做一团混乱)。

关于范型要素 为了提纲挈领地反映范型诗学的特

点，笔者在每一范型的前面都附了一个简单的"范型要素"（相当于关键词），以便读者在阅读之前对该范型的特点进行概览。现对其中的项目做简要的说明：

范式隶属——指出范型在审美机制上所属的范式。

兴起时间——是指最初成型的时间（时代背景）。

情境类型——情境类型包含基本的结构信息。

语义范围——范型的"微语义域"。如悲剧表现即将解体的世界。

代表作家——发起、领军、宣言性人物。

范型目标——每种范型或隐或显，都有自己的语义目标（完全无功利目的的范型不存在），它是范型美学诗学是否"合式"的依据。

在每个范型的"概论"部分后面，都开列了研究使用的剧目范本和译者，对于具有思潮特点的语义范型，都标明了创作年代，目的是展现范型的发展脉络、体现原创性和影响关系，并对从事翻译的同人致谢。

本书还选配了大量图片。但只有少量与论述对应；绝大部分都是意在平行地向读者展现中西演剧史的脉络，阅读中不必过分拘泥。

二、五维总体诗学研究方法

本书使用了一种五维总体诗学的研究方法。该方法中的很多研究项目和范畴都是自创。——说明太烦琐，索性在这里公布出来，与同行商榷。

使用五维总体诗学的方法是因为传统方法不能完成范型研究的任务——它首先不能正确地去区分即界定范型。通常有两种情况造成界定的含混。一种是从内容出发界定范型。其代表人是法共的加洛蒂和史诗剧创始人布莱希特。前者在其成名作《论无边的现实主义》中讨论了毕加索、卡夫卡等三位现代主义作家，提出开放现实主义概念。按照他对现实主义的界定，毕加索和卡夫卡等人的作品都是现实主义的；现实主义"无边"的结果，是取消了现实主义（所有的艺术都是现实主义）。（按照这种逻辑，我们完全可以把加缪的存在主义典范作品《卡里古拉》归入荒诞派，因为加缪是荒诞理论的集大成者，而《卡里古拉》集中地体现了现代人的荒诞意识）布莱希特的史诗剧把"叙述"和"间离"引进了戏剧，以其反摹仿特征成为现代主义戏剧的典范。但他在由《前沿》杂志挑起的关于表现主义的论争中，为了反驳卢卡契的批判，强烈地为自己作品的"现实主义"特性辩护。两者的问题都是从内容出发来界定艺术属性，混淆了现实主义（形式）和现实主义精神的区别，在理论上制造了混乱。

另一种含混是单纯从形式上界定范型，如英国戏剧史家斯泰恩。他的《现代戏剧的理论和实践》是一部全面介绍西方戏剧各流派的戏剧史名著，然而，由于对范型的界定完全从形式出发（甚至仅从手法），他把《钦差大臣》和《推销员之死》这样的作品一并归入到表现主义名下（根据他的分类，迪伦马特、果戈理也都是表现主义作家）。这些界定之所以不能令人满意，是研究者缺少范型界定的基本依据。而这种现象在戏剧研究中并不是个别

的。著名戏剧理论家马丁·艾斯林在《论荒诞派戏剧》中,甚至没有说明"什么是荒诞派戏剧",以致将品特、迪伦马特等都归入荒诞派（与贝克特、尤奈斯库放到一起）,令许多人都感到牵强。

范型研究的前身是流派研究。所依据的方法基本是内容/形式的二分法。这是文学研究中最古老的方法。它没有经受本世纪的语言学革命的洗礼（从结构主义到符号学）,没有现代文艺研究的细化分工概念（如语义学、接受美学）。依据这种方法研究范型,不仅不能正确区分相似范型（如象征主义和表现主义,怪诞戏剧与荒诞戏剧）,甚至也说不清现实主义和现代主义的边界。从学科的观点看,一个范型包括了语义学、诗学、舞台艺术、接受美学等方面的复杂内涵,这样的对象需要一种跨学科的整体研究框架（它应该像现代医学研究那样,把人看做由五官、骨骼、内脏、神经等方面构成的综合有机体）。而传统方法显然不能满足这种整体要求——它缺少一个能够反映范型的复杂结构的多维框架。

五维总体诗学的方法就是针对上述弊端而设计的。首先,五维诗学认同范型的结构特性,并试图为其找到一个能够体现这种结构的框架。浪漫主义理论家艾勃拉姆斯在《镜与灯》一书中,为文学的研究找到了四个基本板块,即世界、作家、作品、读者,已被文学史证明是符合文艺的研究实际的。一个多世纪以来,文学研究正是按照这四个板块的框架进行的。在做为表现对象的"世界"板块内,产生了各式各样的释义批评（从马克思主义到弗洛伊德）;在"作家"的板块里,产生了一系列研究作家及其

主体意识的批评；而在"作品"的板块里，则产生了形式主义、新批评、符号学、结构主义等研究和批评方法；在"读者"的板块里，产生了一系列读者反应批评（赫斯、姚斯、英加登等）。

四个板块为文学研究划分了区域，但其弊端也日益暴露出来，即每个板块的研究者都试图将自己的板块做为入口来把握整个文学世界，结果带来了割裂的研究：讲究释义批评（外部批评）的完全不顾作品的内部结构，沉迷于释义的满足，结果他们把大师和三流作品等值化；迷恋形式研究的主张切断内容（文本之外，别无他物），使修辞和叙事变为纯粹技巧；而讲究主体研究的人变成了考据家——无论什么文本内容都试图在作家生平中找到根据；讲究读者反应批评的片面夸大读者作用，视作者为不在——这种割裂的研究把完整的文学（艺术）变成了盲人手中残缺的大象。

五维总体诗学对四个板块方法进行了一定的改造。其中总体诗学的提法是基于范型研究的跨学科个性；把四个板块变成五维，是因为戏剧比文学多一个舞台板块；至于把板块变成维度，主要是不满意各个板块各自为政的孤立研究，试图通过维度间的联系达到整体还原的目的。因此五维诗学包含着关系的层面：它不是一般地把四个板块变成五个，而是在一种"关系"的基础上，把孤立的板块做为整体的不同维度连接起来，还原范型的整体框架和系统特征，以改变传统文学和艺术割裂研究的状态。

关系层面把两个相邻的板块联系起来，使之相遇并形成"通道"(让·鲁塞认为，存在着一条通向作品的通道……同样也存在

着一条由作品到世界的通道。参见让·鲁塞:《为了形式的解读》,载《波佩的面纱》,214页,王文融译,社会科学文献出版社),让新的研究项目在两个维度中间地带形成。这样,所有项目都获得了新的意义:它既包括了前者,又含摄了后者。每个板块都和相邻的板块构成新的联系,这里既包含着整体的结构(系统性),也包含着互相渗透融合的关系。比如在世界和作家之间形成的语义研究,就不仅是"世界"图景的再现,还包含了创作主体对世界的主观构拟。

五个维度与研究项目之间的关系如图——

在世界—作家之间,形成了范型发生、语义学、创作心理学地带;

在作家—作品之间,形成了叙述学和修辞学即传统诗学地带;

在作品—舞台之间,是导演学和表演美学发挥作用的空间;

在舞台—观众中间,是观众学、接受美学和各种批评的空间。

这个方法把戏剧看做一个包括创作、演出、观看的系统工程。把创作心理、语义、作家、修辞、美学、观众接受等诗学与非诗学问题都做为范型诗学结构一部分。既寻找内容的形式,也寻找形式的内容,并研究每一环

节及其与整体的关系——如果这仍是诗学，已经不再是亚里士多德狭义的诗学。

五维总体诗学产生了以下研究地带和研究项目。

1. 发生学/语义学研究地带

发生学研究地带　一方面是作家，一方面是作家面对的世界。两者相遇的结果，即形成了范型的发生学研究地带。

历史背景的研究　包括社会历史的各方面状况（政治、经济、文化、风俗）对范型的影响。

源流与美学条件研究包括美学的影响和传承。一个时代的理论资源、美学资源、文学和舞台条件、科技、时尚趣味及美学渴望等。

作家研究　作家群的出身、生存体位、精神取向和相互间的影响研究。

感觉方式研究亦即苏珊·桑塔格谈的"感受世界的方式"。每个范型的作家群体都有圈子内部的感受方式，是传统创作心理学的领域。

语义和功能地带　这里研究范型的对象世界和语义结构，是传统的释义批评领域。范型研究认为，存在着一种"内容的形式"，如语义结构直接影响到角色分布。

这个地带包括以下项目：

世界图景研究　任何范型对世界的表现都是有边界的。就像不同类型的摄影作品（肖像、风景、服装）都有自己的取景边界一样。"每一种语言都按照自己的特有结构来划分译解时空世界"（霍克斯：《结构主义和符号学》，

24页,瞿铁鹏译,上海译文出版社,1997)正是这个特有的结构形成了格雷玛斯"微义域"。(意义的分解系统……通过吸收同一范畴的其他范畴……来拥有一个广阔意义场,成为某个微观意义的覆盖物。格雷玛斯:《叙事结构研究》,引自张寅德编《叙述学研究》,98页,王国卿译,中国社会科学出版社,1989)

体裁特征研究 研究具体世界图景对体裁的细微影响。每个范型都要对原有体裁进行修正,形成自己的体裁个性(即特征)。这些特征体现为一定的文体规则。它们可以按照一定的写作惯例"生产"出来。(威廉斯指出:"一种文化结构……以它所谓的'经典'文学的'规范'做为自己的基础,形成一套极有影响但又缺乏说服力的规则,在阐明现有的规则的同时,为新的作品规定体裁"。《马克思主义与美学》,445页,中国社会科学出版社)

角色分布研究 格雷玛斯指出,"动作的内容变化无穷……能分配的角色总是那么几个"(格雷玛斯:《结构语义学》,246页,吴泓渺译,生活·读书·新知三联书店,1999)。这种有限的角色及关系,通过格雷玛斯矩阵可以找到。格雷玛斯矩阵建立在对立项(S1,S2)基础上,这范畴的两项是反对关系,每一项又能投射出一个新项——它的矛盾项,两个矛盾项又能和对应的反对项产生前提关系。如图:

戏剧的角色和矩阵的项存在着对应关系。如果把(S1)做为主角、(S2)就是对手，(S1')、(S2')分别成为前二者的助手和帮手。这样，范型的角色分布关系就得以建立起来：主角和对手形成主要矛盾关系；主角和帮手、对手和助手形成次要矛盾关系；主角和助手、对手和帮手形成襄助关系。

角色分布构成了语义结构。四种角色做为不同义素的承担者，以互动关系形成文本的意义结构。(角色和人物并不是一回事。一个角色可由几个相同类型人物承担。一个人物在不同情境中可以承担不同的角色功能)

基本功能研究 戏剧功能在普罗普那里就是戏剧行动。按普罗普的总结，一个叙事类型的功能是有限的(如神奇故事有31个)，这种情况也适于戏剧。

范型的功能是范型审美特性的具体体现。找到范型的基本功能，可以达到范型美学特性的把握。

在一些非行动的戏剧中，体现状态的动作和母题也具有功能作用。

内结构图式研究 内结构是体现作家构思的命题结构。内结构的图式化可以反映行动的踪迹和作家内在情感焦点的波动。

母题研究 托马舍夫斯基认为，母题是"主题材料中最小的细胞"。属于作品中的"主题单位"。

运用比较文学的母题提取的方法，可以看出不同范型在主题学上的趋向。

关键词 对于哲理性较强的观念性的戏剧，反复出现的关键词也具有功能作用，它们对于范型的语义的阐

述是不可或缺的。

语义研究预设了全方位的解释学视角，具有跨学科特性。20世纪的戏剧如同星象家手中的水晶球，浓缩了人类生活全部经验。20世纪的整个人文科学的内容——历史、社会、政治、哲学、宗教、神话、人类学、精神分析——都共时地映射在戏剧中。而要对不同的语义结构做出阐释，范型的释义学必然是跨学科的。

2. 诗学/修辞学研究地带

前者是狭义的诗学研究地带（研究）。它研究阿契尔的《剧作法》和贝克《戏剧技巧》相对应的形式特点；后者使用了"修辞学"一词，更多地强调了作家的创作主体作用，把形式和手段看做作家和作品的中间物——是作家的有意识的"编"形成了文本。

它具体包括以下项目：

情境系统研究　情境只有做为一个系统才能被把握。一个完整的情境系统，既包括传统意义上的情境（形势），也包括由情境引发的行动（动作）和这个行动（动作）的完成方式。找到不同范型的情境系统，有助于对范型结构作出总体把握。

时空/场景的研究　研究这些要素在不同范型中的不同状态和作用的差异。

行动模式研究　不同的范型具有不同的行动模式，这个模式具有程序特点。

情节/场面/动作研究　在不同的戏剧范型中，以上各方面的功能和作用是完全不同的。

人物/角色研究　研究不同范型对人物的不同要求。研究人物和角色、命题人物、主人公和条件人物的作用和区别。

行动逻辑研究　行动走向的研究。布雷蒙认为，任何叙事都"服从一定的逻辑制约"，都存在着"叙事作品逻辑的可能图式"。（布雷蒙：《叙事可能之逻辑》，引自张寅德编《叙述学研究》，153页，张寅德译，中国社会科学出版社，1989）叙事逻辑图式在戏剧中就变成行动逻辑图式。这个图式由事件构成的基本序列——开头、发展、结局——具体形成。

台词研究　研究不同范型中的台词特点和作用。

句法学研究　托多罗夫认为在叙述文的故事层面，存在着一种叙述的语法，其中"每个语句代表着一个故事情节"。热奈特也倾向于把叙事文看做动词的扩充形式（如"我走路"）。如《追忆似水年华》只不过是在某种意义上扩充了"尤利西斯回到了伊大嘉岛"。（热奈特：《论叙述文话语》，引自张寅德编《叙述学研究》，193页，杨志荣译，中国社会科学出版社，1989）

这种情况也适用于戏剧文本。通过把范型文本浓缩为一个陈述句子，可以对范型表述方式做出总体把握。

3. 舞台艺术研究地带

戏剧是舞台艺术。和戏剧范型文本相对应的是表演方法的多样。不存在一种包打天下的导演方式。梅耶荷德指出："不能用一种方法来表演马雅可夫斯基和契诃夫的戏。艺术家不是强盗，他们没有能开启所有的锁的

万能钥匙。在艺术中,应该寻找仅适合某一位艺术家的专门钥匙。"(《梅耶荷德谈话录》,74页,童道明译,中国戏剧出版社,1986)

梅耶荷德让我们用一把钥匙开一把锁,我们没有梅耶荷德那么专业。但至少要对不同的范型(同类作品)使用不同的表演方法。(有的导演可能认为什么戏剧都能对付。但我不知道他怎样用体验的写实方式去表演象征剧或滑稽剧)

导演的职能和体系　包括导演对戏剧总任务的认识,对舞台元素的认识和使用,对演员的认识和使用等。

时间与空间　存在着多种不同的时间/空间形式。不同范型的时间和空间功能和作用均不相同。

灯、服、道、效的作用　这些元素只有在写实戏剧中,才只和环境的营造有关。

演员的职能　演员的职能并不总是扮演人物。在不同的戏剧范型中,他还有叙述者等不同的职能。

表演的基本方法　不同的范型要求不同的表演方法。如史诗剧就使用一种示范性的表演。(表导演研究非本人所长,但因为总体诗学的体例这一块不可或缺。若有不确或谬误,欢迎导演们不吝批评)

五维关系方法与传统研究舞台艺术的方法不同,非常重视观众对表演的凝视作用。把导演和表演放到与观众的对峙中去研究。

4. 接受美学与批评地带

美学/审美研究　美学研究构成范型美学风格的美学要素和组合方式,审美研究研究特殊的审美效果。美学

研究包括美学影响研究。如果把戏剧美学的总体当做一张各种颜色构成的图谱，不同范型的美学机制对应在不同的美学区域。而美学机制的不同使其接受方式（审美）也不相同。

戏剧性/剧场性研究　范型特定审美机制研究。研究新戏剧范型吸引观众的奥秘。笔者认为，把戏剧性看做所有戏剧的审美机制是错误的，它只针对戏剧性类戏剧有效。对于非戏剧性戏剧（如散文体戏剧），戏剧性研究就被剧场效果研究取代。

范型批评　对使用范型的文本和演出做出简要批评。包括社会历史批评（社会历史内涵的分析）研究；文化研究（关于主体位置和作家立场、政治倾向研究）；作品的辨析；征候解读和意识形态分析，即通过文本的征兆，分析文本的潜在倾向，以及对舞台艺术和表现方式的批评。此外，还要作简单的观众研究（不同范型和观众群的关系）、中国影响研究（范型对中国的影响）。

五维总体诗学是针对范型构成的多样性设计的。它打乱了传统研究内部/外部、诗学/美学的疆界，也不再承诺方法统一（我们研究的目的是解决问题，方法只能由问题产生）。在具体研究中，这些方法要根据范型的实际有选择地使用。（由于各种范型的结构的不平衡，所涉及的项目并不是每个都面面俱到，但每种方法，在范型分析中至少运用一次）

任何新的研究都不可能平地起楼房。五维研究除了借鉴了西方结构主义等研究方法和手段，还受到以下国内前辈和同行在研究方法、方向和思路上的启迪：谭培生的"情境说"奠定了本书的理论基础；袁可嘉、汪义群

编辑的流派丛书提供了研究的资料来源;此外,孙惠柱关于戏剧结构的概念和研究、田本相的中西戏剧比较研究视野、林克欢的戏剧表现论,对于本书都具有方法论的启迪作用。还有,大量参与林兆华工作室活动,帮助笔者获得了导表演的视野和语汇,笔者还从沈林、史忠义、叶舒宪、郭翠筠等人那里获得很多有价值的建议和忠告。

　　五维总体诗学是笔者从几年实践中摸索出来的。目的是对戏剧范型这种文本现象做出总体和内部的图绘。但设想总归是设想,运用得怎样,还待大家公论。笔者确信,这个框架囊括了戏剧范型的基本脉络,对这个结构予以展开,就应该是一部范型戏剧学。

中 戏剧原型 象征范式卷

象征范式卷

戏剧范型
——20世纪戏剧诗学

张兰阁 著

三联・哈佛燕京学术丛书

叔本华与叔本华哲学

—— 20世纪叔本华研究

张志伟 著

象征范式卷 目录

关于象征范式的说明 (247)

第四章　象征主义戏剧 (251)
第一节　象征：救赎与超越的精神世界 (260)
第二节　象征系统与静态剧 (269)
第三节　象征意象与象征语言 (285)
第四节　象征的美：崇高与朦胧 (295)

第五章　表现主义戏剧 (311)
第一节　疯子眼中的分裂世界 (317)
第二节　失衡情境与重影叙述 (327)
第三节　世界感：丑陋与分裂的经验 (336)
第四节　形式感：抽象与表现 (346)
第五节　表现美学及其病理基础 (356)

第六章　精神分析剧 (371)
第一节　人格结构内部的战争 (379)
第二节　实验情境与病理情节 (393)
第三节　症状的内涵与超我的形式 (403)
第四节　"本我"与"超我"的语言特征 (420)

第七章　契诃夫戏剧 (433)
第一节　具象象征：日常生活中的真谛 (439)
第二节　意图化：音乐总谱的世界 (457)
第三节　潜台词：喧嚣的无意识 (471)

关于象征范式的说明

戏剧的象征范式包括所有运用象征思维进行创作的戏剧范型。它将特殊与一般统一在一个象征体系内，依据无意识的自由联想建构象征形象，并表征仪式性戏剧行动。

最早的象征思维主要体现在神话、童话里。它在20世纪的戏剧中的复兴，是因为信仰与理性的矛盾及其造成的混乱。如果摹仿范式面对的是一个社会、历史的客观世界，象征范式则面对一个主观的精神世界。按黑格尔的说法，所有象征都是要"解决精神怎样自译"这样一个课题。

现代主义艺术的"向内转"的倾向主要是由象征范式来体现的。康定斯基指出，"当宗教和科学和道德发生了动摇……人们便把注意力从外表转向了内心"（康定斯基：《论艺术的精神》，13页，查立译，中国社会科学出版社）。象征范式的戏剧完整地展示了20世纪人类精神在现代性战车的强力冲击下"向内转"的过程。如

果我们有一双透视精神的眼睛,当会看到人类精神的缤纷花雨向不同方向的播撒。

依据象征代码的运用比例,我们可对象征范式做出如下区分:

纯象征 所有的舞台意象均由象征代码构成。事件及情节完全不符合现实逻辑,比如《青鸟》剧中的各种场景和故事,《沉钟》剧中的铸钟行动和精灵,梅特林克神秘的城堡世界。在这些场景与故事中,既找不到现实生活的踪迹,也无法按现实逻辑去解释。

在象征范式中,纯象征象征程度最高。如果我们把象征的戏剧比做由泥土烧制的瓷器,那么,纯象征就好比通体透明的细瓷,强烈的冶炼已使其消掉泥土的自然成分,成了第二自然的产物。

在戏剧中纯象征的典型是象征主义。

杂糅象征 这种象征是摹仿和象征的混合体。从表面看，绝大部分的人物行动、情节、场景基本符合摹仿范式的原则，只有部分因素，人们无法依据现实原则对之做出合理的阐释，这些行为和情节因素，只有在象征层面才能得到理解。

和纯象征相比，杂糅象征多了一些自然的素质。好比是一个挂釉的彩陶，虽然对现实的泥土做了一定程度的加工，其表面上有某种类瓷性，但总体上还保留着陶土的本性，并未达到通体通明的程度。

杂糅象征在戏剧中最为普遍，新、老浪漫主义，表现主义和精神分析剧都属此类。

具象象征 表面上与摹仿完全相同。无论是行动、情节、细节等均不违背摹仿戏剧的真实性和形象性原则（在接受史上，这部分剧作也基本作为摹仿文本来解读的）。但它的语义中心却不在摹仿的表层社会，它主要"半透明地指向永恒"（韦勒克）的本体问题。总之，具象象征并不另外构建象征体，它通过生命自身状态的展示，突显生命内在节律和精神的哲学内容。它所表征的现实是"提高了的现实"。

如果仍拿器皿做比喻，具象的象征更像一个由硅化材料制成的作品，虽然它的材质取自自然，但经过特殊的"化育"过程，使其形成了特殊的质地和透明度，从而具备了超凡脱俗的素质。现代戏剧中最典型的具象象征剧是契诃夫戏剧。

但是，以上的区分对于艺术大师是无意义的。雅斯贝尔斯指出，"艺术大师们（埃斯库罗斯、米开朗基罗、莎士比亚、伦勃朗）是站在两种艺术可能性之间的"。

以上是不同范型在美学上的区分，它们之间更本质的区分还是在语义结构上，虽然都致力于精神自译，在具体的戏剧实践中，每个范型都有自己的独特语义指向。

象征范式卷

第四章
象征主义戏剧
XIANGZHENGZHUYIXIJU

【范型要素】
范式隶属：象征范式
流行时间：1889-1930
情境类型：超越情境
语义范围：天地神人
代表作家：梅特林克
范型目标：终极关怀

第四章 象征主义戏剧

【范型概述】

象征主义戏剧是戏剧现代主义运动最重要流派之一。是运用纯粹的象征意象来表现人类精神超越特别是终极关怀的戏剧范型。

象征主义在19世纪末出现,反映了当时欧洲人的精神状况。面对着社会和阶级矛盾的加剧、飞速发展的科技、世界范围的战争形成的多重压力,西方人精神家园遭到前所未有的破坏,而尼采关于"上帝之死"的惊呼,从哲学上宣布了上帝退场,这加剧了本来已经存在的精神的危机。象征主义在此时出现,表现的正是当时欧洲人的精神脉动:人们希望通过象征世界的恢复,重新为漂泊游荡的灵魂找到信仰的位置。

尼采

象征主义在神话、中世纪神秘剧和浪漫主义文学的基础上发展起来。具体到戏剧,音乐家瓦格纳最早在歌剧中主张"创立一种建立于原型与神话、梦、超自然的和神秘成分以上的一种戏剧"。但首先将这种主张运用到话剧上的是挪威剧作家易卜生。这位现代戏剧之父,不仅首创了社会问题剧,也是象征主义剧作的始作俑者。在他早期被人称为"新浪漫主义"的作品中,已经包含着对歌德、雨

果精神性主题的接续；在 1866 年创作《布朗德》的时候，其主题和手段都显示了象征主义的发展迹象[1]；《野鸭》首

上个世纪初中国出版的象征主义剧作集

[1] 这部表现一位年轻教士要在山上建教堂的戏剧，是最早的一部直接表现上帝退场和精神救赎主题的表达的戏剧。其上帝退场的主题比尼采提出"上帝之死"要早 20 年。

[2] 维里埃是位崇尚神秘主义的诗人，很受梅特林克推崇。他用 20 年时间写了古堡剧《阿克塞尔》，此剧 1894 上演。

创了象征意味的场景（养鸭的阁楼）；而他的最后一部作品《等我们死者醒来时》中，形式更趋空灵，除了语义结构尚不稳定（在象征主义和精神分析之间徘徊），一个《沉钟》（霍普特曼）的早期形式已创造出来。

如果把易卜生看做象征主义戏剧的先驱，比利时作家梅特林克则是这个流派真正的领军人物。1889 年，他的《玛莱娜公主》上演，这是个划时代事件（标志着象征主义戏剧的成熟）。梅特林克 1886 年在法国求学期间，和象征主义诗人过从甚密，诗人维里埃神秘色彩的古堡剧，给了他一种基本的戏剧原型。[2] 他的戏剧完全舍弃了易卜生剧作中残留的现实肉身，融合了神话与浪漫主义文学的空灵意象，语义上集中表现精神的救赎和超越（完成了从人性人格到精神宇宙的位移），在戏剧的基本媒介方面，他首次把象征派诗歌和意象引入戏剧，使文本各个部分达到

瓦格纳

第四章　象征主义戏剧

通体透明，创造了象征主义戏剧的全新形式。此后，象征主义戏剧在欧洲迅速发展起来。英国作家王尔德在《莎乐美》中用唯美手法丰富了象征主义戏剧；艾略特的《大教堂谋杀案》把故事同仪式结合起来；英国诗人叶芝接续了基督教的救赎理想的主题，在他的私人小剧场里，他把日本的能乐、歌舞、诗歌结合起来，创造了一种静态仪式剧。叶芝还直接影响到另外一个英国作家约翰·沁孤，他成功地创作了《圣泉》和《骑马下海的人》。法国作家克洛岱尔进一步把基督教救赎理想母题化（他的《缎子鞋》以阔大的时空表现了西班牙16世纪海上扩张和传播基督教的历史）。在西班牙，女作家洛尔伽把象征手法和当地风俗结合起来，用一种载歌载舞的舞台形象和潜在的人类学仪式丰富了象征主义戏剧。

安德列耶夫

到20世纪的第一个十年，象征主义戏剧在西欧基本降下了帷幕。但象征主义运动还有一个不小的余波，它不久又开始了一个东方化的过程。20年代的中国曾经掀起一个摹仿、创作象征剧的小高潮；在印度，泰戈尔将印度的梵文化注入其中，创造了梵文味道的象征主义；在六七十年代的日本，作家三岛由纪夫尝试运用传统能剧手法创造象征主义色彩的剧目，他的新作在西方世界（特别是美

《湖上的悲剧》剧组合影

国）引起很大的震动。至此，象征主义已不再囿于西欧的文化圈，而扩展为一种世界性的戏剧潮流。[1]

象征主义艺术拥有丰富的理论资源。谢林的《艺术哲学》最早讨论了艺术中的象征构拟；弗雷泽的《金枝》是象征理论的经典论著，加拿大学者弗莱的《批评的解剖》可以作为象征主义文学批评的词典来读，当代人类学大师列维·斯特劳斯用结构方法研究人类学，揭开了潜藏在神

[1] 象征主义必然是东西方共有的艺术形式。因为象征思维是人类共有的精神现象。那种把象征主义话题只限制在欧洲（或西方）的看法，是一种欧洲中心主义的观念。

安德列耶夫与高尔基

话与象征中的人类心灵的奥秘，一些象征主义诗人——马拉美、勃留索夫、安德烈·别雷、兰波——都对象征主义美学做过出色的论述。在戏剧本体理论上，戈登·克雷的《剧场艺术》是象征主义戏剧编导的必读手册，其对象征主义语义和手段的阐述总结，相当于斯坦尼斯拉夫斯基体系对散文体戏剧的概括。

第四章 象征主义戏剧

中国对象征主义的大面积介绍是在上世纪20年代,从1920年到1922年,瞿世英、邓演存等最早将泰戈尔的多幕剧代表作翻译过来(包括《邮局》、《春之循环》、《齐德拉》、《国王与王后》);1921年后,沈雁冰翻译了梅特林克的《丁泰琪之死》、《室内》和叶芝的《沙漏》;1922年到1923年,沈琳翻译了安德列耶夫《人的一生》、《比利时的悲哀》,耿济之等人翻译了《往星中》、《安那斯玛》;1923年,张闻天翻译了邓南遮《狗的跳舞》,同年,傅东华翻译了梅特林克的《青鸟》等比利时戏剧,《梅脱灵戏曲集》(即《梅特林克戏剧集》)也在这年出版;1926年,郭沫若翻译的《约翰·沁孤戏剧集》出版。

泰戈尔

象征主义的理论研究也在同步进行。鲁迅翻译的日本厨川白村的《苦闷的象征》在当时影响甚大(鲁迅、王国维都很推崇叔本华和尼采)。陈独秀最早在《新青年》上发表《现代欧洲文艺史谭》,率先将王尔德、霍普特曼、安德列耶夫、梅特林克这些象征主义的"西洋大文豪"介绍过来。北大教授宋春舫在《莱因哈特的傀儡剧场》、《戈登·克雷》、《剧场新运动》等文章中介绍"剧场新运动"和阿庇亚。沈雁冰在《改革宣言》等文章中大力推导象征主义(他甚至认为象征主义可以改变文坛的低迷风气,弥补"写实主义丰肉弱灵之弊"),在《霍甫德曼的象征主义》等三篇论文中,他对《骑马下海的人》、《汉那升天》、《沉钟》、《毕伯跳舞了》给予了高度评价和精细解读。创造社的干将郭沫若甚至主张用"新罗曼主义"作为办刊方针,而沉钟社干脆就用霍普特曼的《沉钟》命名。[1]

随着象征主义作品的翻译介绍,中国剧坛很快出现了

[1] 参见田本相编:《中国现代比较戏剧史》,549~550页,文化艺术出版社,1993。本书中关于中国介绍外国戏剧的其他情况,未予清楚地注明者,也基本见于该书。

本土的象征主义之作。郭沫若的几部诗剧（《女神之再生》、《黎明》），明显受到象征主义影响；田汉的《梵阿铃与蔷薇》（1920）、《古潭的钟声》（1928）、《南归》（1929）俨然就是中国的象征主义戏剧；此外，陈楚淮的《骷髅的迷恋》、陶晶孙的《黑衣人》，都写得很空灵隽永；向培良《生的留恋与死的诱惑》、白薇的《迷雏》成功地表现了生与死的母题。但是，这些戏剧的影响都没有超出文学圈。由于社会变革的强烈呼声，象征主义戏剧在中国昙花一现，它们很快就被反映现实的社会剧所取代。直到六七十年代的台湾，才又出现了姚一苇的《碾玉观音》和张晓风的《武陵人》那样较高水准的象征主义剧作。至于新中国成立后，象征主义作品非常少见，当然也不是绝对没有，在上世纪80年代，贾洪源与马中骏创作的《红房间·白房间·黑房间》和车连滨的《蛾》就是象征主义风格的作品，后者还用象征思维表现了民族新生的主题。

中国的舞台上很少演出过象征主义作品（田汉的《古潭的钟声》在1928年由南国剧社演出过）。2000年后，挪威国家剧院在天桥剧场演出过《培尔·金特》，向中国人展示了一点象征戏剧的魅力，在2003年中国北京的契诃夫国际戏剧节上，以色列艺术家根据契诃夫三篇小说改编的

《人的一生》剧照

第四章 象征主义戏剧

《安魂曲》，应该是中国舞台上象征主义味道最足的演出。至于国内的演出，林兆华导演的《浮士德》、《盲人》应该是中国舞台填补象征主义戏剧空白的公演。

象征主义蕴涵着丰富的人类精神密码，产生了戏剧宝库中最璀璨的文本，然而，由于社会变革的历史原因，中国戏剧人对象征主义经历了从迷恋到抛弃的急转过程。[1]其中特殊的国情和大众趣味对戏剧走向的制约，是中国现代戏剧史上最有意味的话题之一。象征主义作为终极关怀的戏剧，涉及较高层次的精神生活[2]，这对于过去我们"饥寒交迫"的民族，确实是一种过高的奢侈品，但今天，在新的条件下，欣赏和创作象征主义作品不仅是可能的，而且是必然的趋势。

希望通过本章的研究，我们能再次领略这些人类艺术瑰宝的魅力与风韵。

三岛由纪夫

[1] 最有典型意义的转向是，1930年，田汉在《南国月刊》上发表了题为《我们的自我批判》的文章，清算并检讨此前创作脱离大众的倾向。

[2] 在马斯洛的人格需求层次论中，象征艺术的欣赏应该对应在人的自我实现的最高层次。

本章分析采用的主要剧目文本：
梅特林克：《青鸟》1908（郑克鲁译）
　　　　　《玛莱娜公主》（张裕禾译）
　　　　　《佩利阿斯与梅丽桑德》1892（张裕禾译）
叶芝：《凯瑟琳女伯爵》1892（汪义群译）
王尔德：《莎乐美》1893（田汉译）
霍普特曼：《沉钟》1896（谢炳文译）
克洛岱尔：《缎子鞋》（余中先译）
约翰·沁孤：《骑马下海的人》（郭沫若译）

> 洛尔伽：《流血的婚礼》（陈文译）
> 泰戈尔：《春之循环》（瞿菊农译）
> 　　　　《红夹竹桃》（冯金章译）
> 三岛由纪夫：《卒塔婆小町》、《绫鼓》
> 　　　　　　（徐金海译）
> 田汉：《古潭的钟声》
> 陶晶孙：《骷髅的迷恋》
> 张晓风：《武陵人》
> 姚一苇：《碾玉观音》

第一节　象征：救赎与超越的精神世界

一、象征的语义与体裁

象征与精神王国　从古至今，关于象征有很多说法。伽达默尔在《作为象征的艺术》一文中考证，人们如今称作象征的术语在希腊语中"指的是做纪念用的碎陶片"，好客的主人给客人一块瓷砖，客人把它分成两半，主客各持一半，以备再来做客时拼成整块相认（类似中国的兵符和破镜的功能）。按伽达默尔的解释，这如半片信物一样的瓷砖，它的作用旨在"显示出与它的对应物相契合的而补充为整体的形象……是指对一种有可能恢复的永恒性秩序的呼唤"[1]。

著名文艺理论家柯勒律治也有类似的看法，他有一个著名的论断：象征是"通过短暂，并在短暂中半透明地反映着永恒"[2]。俄国的象征主义理论家伊万诺夫则认为："艺术的天才使命——穿透现实世界的外壳把本体世界的现实投射出来……把现象世界与本体世界的相应关系给标示出来，把存在的本相与存在自身抛射出来的可见影子之

[1] 伽达默尔：《作为象征的艺术》，《20世纪西方文论》，281~282页，中国社会科学出版社。

[2] 转引自韦勒克：《文学理论》，204页，刘象愚等译，生活·读书·新知三联书店，1984。

间的内在联系给投射出来。"[1]

几种说法都暗含着两个分离又对应的世界：一个是作为"外壳"的"现象世界"（经验的世界）；另一个是"永恒"、"永恒之秩序"的"本体"世界；而"对应物"、"半透明"、"影子"，则说明两个世界的互摄关系，同时也暗含着象征的功能，即"穿透"表层指向深层——通过可见事物抵达永恒本体。

但是，什么是"永恒"和"本体"呢？

在世间的万事万物中，没有一样是永恒的。人有生老病死，事有成住坏空，一切都是须臾幻象。科学里没有永恒，连星球都会毁灭。至于"本体"应该是康德的"自在之物"，是人类只能谈论而永远都不能抵达的地带。"永恒"和"本体"不是认识和表现的对象，它们只存在于宗教、神话和思辨的哲学中。

[1] 转引自周启超著《俄国象征派文学理论》，155页，安徽教育出版社，1998。

《青鸟》的舞台意象

《梅特林克戏剧选》封面

人类不能抵达"永恒"和"本体",但不意味着不能畅想,我们还可以"和宇宙面面相觑"(梅特林克)。其实,越是不能抵达的东西,人类就越有探索的兴致。在人类对本体的思考和领悟中,只有一样东西可以作为媒介,那就是灵魂。梅特林克在谈到象征主义戏剧的时候,曾不止一次地提到灵魂。他说:"我们的灵魂经常显得是一切力量中最疯狂的力量。"[1] 说来说去,还是老黑格尔老到,他说象征致力于"解决精神自译"的问题,一下子就说到点子上。所有灵魂的故事其实都是精神的自我演绎。

把象征主义戏剧解释为精神的戏剧,最接近象征主义戏剧的本质。只要读上百八十个象征主义戏剧文本,就会发现,象征主义语义世界总在人的精神王国里打转,人类的精神出路一直是象征主义戏剧关注的中心。

体裁的特征 所有的象征主义戏剧都有一个表层故事。一些具有现实主义思维定势的人,常常把表层故事当成所指内容。这些读者不了解,这些故事并不是"本体",它只是"外壳"、"影子",这些"现象世界"之所以具有"半透明"的特征,它们是用来"投射"和"穿透"的。

弗雷泽通过《金枝》这本研究精神活动的人类学著作,"逻辑地得出……戏剧结构和普遍原则",这个著名的结论就是"仪式是戏剧的行动内容"[2],我认为,把仪式作为所有戏剧的"普遍原则",有点儿牵强,但针对象征范式特别是象征主义戏剧,却是非常恰当。仪式在象征主义戏剧中具有功能作用,它就是那个"半透明"的表层要投射的东西。

人类学家把仪式分为两种,宗教仪式和巫术仪式。宗教仪式是出于宗教目的施行的与神沟通的表演性动作(如祈祷),巫术仪式基于一种自然崇拜,有着明确的功利目

[1] 梅特林克:《日常生活的悲剧性》,陈焜译,载《外国现代剧作家论剧作》,42页,中国社会科学出版社,1982。

[2] 弗莱:《批评的解剖》,113页,陈慧、袁宪军、吴伟仁译,百花文艺出版社。

第四章 象征主义戏剧

的（如驱邪）。象征主义戏剧既包括宗教仪式也包括巫术仪式。在西方基督教信仰传统的语境当中，戏剧作品往往以宗教仪式的体现为主。代表作家如易卜生、梅特林克、叶芝、艾略特、克洛岱尔等。他们经常拟仿的有"朝圣"、"受难"、"祈祷"、"牺牲"、"献祭"、"审判"、"殉难"等和基督信仰有关的仪式。比如，《骑马下海的人》的潜在仪式是献祭；[1]《群盲》则是一个降格的（失败的）"朝圣"仪式（整个队伍由1个教士带领12个瞎子组成，合成13之数）；叶芝的《炼狱》是一出变化的"末日的审判"；《凯瑟琳女伯爵》则由"布道"和"升天"构成；艾略特的《大教堂谋杀案》的内在仪式是大主教"布道"和"殉难"；《沉钟》是"使徒行传"；《布朗德》的仪式是"祈祷"或"山上垂训"；《玛莱娜公主》是圣女"升天"。宗教仪式最集中的是《缎子鞋》这个剧本，它几乎囊括了基督教的全部基本仪式：朝圣、受难、祈祷、献祭、忏悔、皈依、洗礼、受罚……应有尽有，整个剧作就是靠主义仪式联缀起来的。

而在东方和民间，象征戏剧则以巫术性仪式的表现为主。巫术仪式在象征主义戏剧里表现为原始信仰，包括自然的死亡和新生等节律内容。如泰戈尔《春之循环》是由

[1] 毛里亚在痛失儿子后表现得特别平静，因为这是她给上帝的最后一个儿子，她在和上帝兑现诺言："凡我给予的，我必收回。"

招魂的仪式（宗教画）

一系列表征生命节奏的四时仪式（"春祈"、"秋报"、"仲夏节"、"狂欢节"）串联而成；《红夹竹桃》、《修道者》表现"生命"（南提妮）和"自然"（腊拉）的狂欢过程；《齐德拉》表现了人的成长和季节成熟之间的神秘对应。而在西班牙剧作家洛尔伽的剧作中，到处充满生命的"生育"、"繁殖"、"交媾"、"死亡"的仪式内容。如在《流血的婚礼》中，由新人晨起梳妆、戴花、加冠、祝祈等构成了婚礼的仪式内容，而在新郎死去后，尸体由"四个棒小伙抬着"，众人簇拥着，表现的是死亡的仪式。在《叶尔马》一剧中，还专门有一场表现巫婆主持的求子的仪式，戴着假面的男巫女巫用舞蹈歌声模拟"七次呻

克洛岱尔的巨著《缎子鞋》剧照

吟，九次起身，十五次拥抱"等有关交媾的生育的仪式。

根据以上特点，我们可以这样界定象征主义戏剧——象征主义戏剧通过潜在的仪式表征人类的精神活动，这些仪式包括宗教仪式和巫术仪式。象征主义戏剧的舞台媒介具有"半透明"特征，它通过诗歌、梦、音乐、雕塑的混合营造一种仪式所需的场域气氛，帮助观众进入灵魂的国土。

象征主义戏剧的审美目的不是反映社会生活,而是提升人的精神境界和拓展灵魂的深度。

象征主义戏剧的审美过程是一次通灵体验。舞台上的仪式是演员与观众一起进行的,这种气氛能够浸透在场每一个人。

象征主义戏剧基本是悲剧(只有悲剧最具精神的深度),它没有喜剧。谁能有资格嘲笑精神呢?

克洛岱尔

二、角色分布和基本母题

角色分布 精神关怀的语义决定了象征主义戏剧的角色分布也要和精神救赎的主题相对应:它的主人公是一个不断追求精神超越的人,而他的对手是阻止这种超越的反面势力。这样,围绕着人类的精神超越和对超越的阻遏格局,我们得出这样的角色分布格局——

艾略特

超越者 是戏剧作品的主人公。包括了人类一切积极向上、寻求精神超越的力量。包括少年人类、圣徒、追求创新的艺术家等;

丑与恶势力 超越者的对立面,阻碍超越者进取的力量。包括所有丑的恶势力。由魔鬼、邪恶的王后、专制者、世俗堕落与邪恶力量构成;

善与美 超越者的助手。是善与美的力量。它们分别由先知、母亲、亲友和诗人、王子等力量构成;

俗人(堕落者) 丑恶势力的帮手,由堕落者和俗人构成。这是一些出卖灵魂的人、异教徒、昏庸的国王、游手好闲的人、国王的爪牙、艺术家队伍中的侏儒(庸才)。

在这个矩阵中,超越者和丑恶势力形成善与恶的基本二元对立,而超越者堕落者之间也形成超越和堕落价值取

向的对立，丑恶势力和善美之间形成善与恶、美与丑的双重对立。这四种对立构成精神世界的语义结构。

生与死的母题 对前面的语义矩阵作进一步分析，我们会发现，居于矩阵左侧的，是构成生命的力量：美和超越都是生命丰盈的形式（美是生命的丰盈，善是精神的丰盈）；居于矩阵右面的（丑恶势力、俗人）是构成死亡的力量——丑恶势力是生命衰败的象征，而俗人，则是无法获救的"必死者"。

洛尔伽《流血的婚礼》宣传海报

这样，我们从象征主义戏剧中找到两种基本力量——生命与死亡，它们构成了象征主义戏剧的基本母题。[1]

生与死作为生命的基本元素，是东西方人共同认同的宇宙力量。在古老的《易经》中，中国哲人用阴阳建立起了世界基本图式，所谓"一阴一阳谓之道"[2]，根据精神分析原理，生与死是人最深刻的两种本能（美国学者布朗把人生看做一场生与死的对抗）。

象征主义戏剧通过生死母题为自己规定了精神活动的基本方向：从凡俗的人世向诸神的天宇升华（生/升华）；或者因肉身的沉沦而堕落消亡（死亡/沉沦），象征主义戏剧基本在这两个方向范围内活动。

三、生死母题的子题

在生与死的基本母题下，象征主义戏剧有五个经常出现的子题：

生与永生的子题 这一类戏剧的核心主题是救赎。角色原型一般有两个，主人公是朝圣者，即救赎者，如《大教堂谋杀案》中的大主教，《炼狱》中的老人，《凯瑟琳女伯爵》中的女伯爵。对立面为魔鬼或异教徒，即引诱别人灵魂的人，如《凯瑟琳女伯爵》中收买灵魂的人，《培

[1] 基本母题还可以通过建立语料库的方法获得，笔者曾从洛尔伽等作家的文本中寻找出现频率最高的语料（意象），结果找到的也是象征生命和死亡的意象。

[2] 《易经》阴阳的观念也已获得了其他文化的认同，韩国人把中国的阴阳鱼绘在他们的国旗上，而诺贝尔数学奖的获得者波尔，也将它选作获奖的徽章。

第四章 象征主义戏剧

尔·金特》中的山妖大王。这一类剧作的基本故事情节是，在信仰动摇的时代，忠实的信徒凭着宗教热忱希图重建上帝荣光而遭失败。如《城市》中的科弗尔试图以基督教理想挽救城市的努力最终失败；梅特林克的《群盲》表现信徒失去和上帝的联系，试图重返上帝怀抱但没有成功。这类剧作中的救赎行动也有部分获得成功，如泰戈尔的《邮差》中的男孩在死之前投入国王的怀抱，达到一种准宗教的皈依。

所有救赎的子题都表现一种精神永生的渴望。

爱与死的子题　爱是生命成熟丰盈的标志，因此所谓爱与死的主题其实是生与死这一主题的变奏。这类戏剧在梅特林克那里有四个原型角色，一是沦落的公主，如《马莱娜公主》中的马莱娜、《莎乐美》中的莎乐美，[1]《佩利阿斯与梅丽桑德》中的梅丽桑德。公主的对立面是邪恶的王后。第三个角色是无能王子，如玛莱娜钟爱的夏勒马尔，梅丽桑德钟爱的佩利阿斯。第四个角色是软弱的国王，他作为王后的帮凶存在。这些原型角色都有象征意义。公主是美与善的化身，公主的沦落是世界颓败的标志；王后作为过量的阴性力量（她的当权即中国的母鸡司晨），标志时序的错乱，懦弱的王子作为英雄王子的替代，表示英雄的缺席，是世界无救和生命衰败的象征。国王沦为帮凶象征世界堕落。总之，这类剧作永远讲述亡国和殉情的凄惨故事。

洛尔伽的《流血的婚礼》、《叶尔马》和约翰·沁孤的《幽谷暗影》也属于这个模式，直接表现爱情中生死两种力量的搏斗。

美与死的子题　关于艺术超越的主题。这类戏剧的主角都是艺术家，作为超越者，他通过谋求艺术

[1]《莎乐美》是唯美主义作家王尔德的代表作，但历来被人解读为象征主义。这种见解至少针对这一部作品是合乎实际的。其实唯美主义和象征主义是一对孪生的姊妹。因为"唯美"并不只是形式。世间万物之美以何为标志？无论少女的脸庞、五月的鲜花、天上的云霓、象牙与珍珠，都是生命处于丰盈、成熟、饱满状态下的产物。因此所谓"唯美"的艺术主张中，实际包含了"生命"（之美）的主题。唯美主义热衷于表现"爱与死"，并把其作为"永恒的主题"，正好和象征主义的生死母题重合。

舞蹈者的报酬（比亚莱兹为《莎乐美》所作插图）

的创新达到对凡俗生命的超越。他的对立角色是阻碍他升华或导致他堕落的世俗力量，如三岛由纪夫的《卒塔婆小町》中的老太婆，她代表死亡和老朽的艺术。第三个角色是缪斯女神，是帮助艺术家完成超越的力量，如《当我们死者醒来时》中的女模特，《莪琪康陶》中的莪琪，《沉钟》中的山鬼罗登兰，她们形态妖冶，充满活力，是自然灵秀之气的象征和创作灵感的源泉。最后的角色是责任和

中央戏剧学院演出《大神布朗》说明书

亲情的代表力量，如前二剧中的艺术家的妻子，她们是浪漫的缪斯的对立面，是阻碍艺术家进行超越的世俗力量。这类戏剧主要表现艺术家在艺术超越和世俗责任之间挣扎的过程。

生与死的循环子题　这类剧作表现生命循环这一宇宙的基本运动规律。这类剧作的角色主要有抽象的人类、死神和亲人几个角色。典型剧作如泰戈尔的《春之循环》，安德列耶夫的《人的一生》，三岛由纪夫的《邯郸记》。前者表现自然中各种力量此消彼长，由盛而衰的自然循环过程，后二剧表现人类从生到死的循环过程。奥尼尔的《大神布朗》原则上也属此类。这类剧作还有一种变体，即单纯表现死亡的胜利，如《闯入者》、《傻瓜与死神》，陶晶

孙的《女尼》和田汉的《南归》都属此类。

生—新生子题　这一类主题是追求灵魂的新生。主人公经过长期的求索，放弃了对神的追求，而选择了自由，从而获得新的生命。这类剧作一般有三个人物，一是探索者（或少年人类），如《武陵人》中的黄道真、《蓝胡子》中的公主；二是恶势力，如《红夹竹桃》中的国王、省长，《心愿之乡》中的婆婆，《蓝胡子》中的蓝胡子；三是精灵，是引诱主人公走向自由的力量，如《心愿之乡》中的精灵，《红夹竹桃》中美的使者南提妮，《修道者》中的腊拉。这类剧是象征剧的现代模式，是以生死为母题的作品中唯一没有死而获新生的模式。经过近一个世纪的求索，朝圣者终于停止了对人格神的寻找，人类终于明白，天国就在脚下，斑鸠就是青鸟，幸福的天堂就在普通人的日常进取的生活中。

洛尔迦

第二节

象征系统与静态剧

一、象征系统：空间和场景

象征系统　现实主义戏剧通过社会生活反映现实世界，象征主义戏剧则通过象征系统拟构精神世界的图景。安德烈·别雷指出："感情所生成的形象，依照一定的次序各安其位，这一次序，我们称之为象征系统。"[1]

叶芝是较早地意识到象征体系必要性的作家。他坦言："我渴想一种思想系统，可以解放我的想象力，让它想创造什么就创造什么。"他在考察这种系统的历史时曾断言，"希腊人肯定有过这样一种系统，但丁有过"[2]。叶芝终生都在用不同方式寻找这样的体系。在《幻象》这本类似中国《易经》的著作中，他运用一个从满到缺循环的东方月轮图案，表达宇宙中各种力量的平衡与运动。叶芝

[1] 安德烈·别雷：《象征主义》，转引自周启超著《俄国象征派文学理论的建树》，134页，安徽教育出版社，1998。

[2] 叶芝：《幻象》，载《随时间而来的智慧》，227页，西蒙译，东方出版社，1996。

印度三位一体的湿婆神

之前,谢林在他的名著《艺术哲学》中,也曾谈到希腊神话对世界的构拟。他认为,希腊神话所创造的诸神的谱系,"构成了某种完整的直接间接互相说明、互相规定的总体世界。"这个总体世界,"含蕴于理性王国的一切可能性,犹如哲学对之构拟"[1]。

实际上,从古到今的艺术作品一直在进行着这种构拟。希腊神话的"总体世界"是通过奥林匹斯山和山下的城邦构拟起来的,但丁通过他的《神曲》构拟了宇宙的多层世界(把他对世人的精神定位由不同境界去实现),歌德用人生的五重悲剧象征人生的各个精神阶段,这些作品虽然还不就是象征主义的,却奠定了戏剧象征系统的基础。

作为对象征主义文学的超越,象征主义戏剧形成了自己完备的象征系统,它具有硬件的构造作用,具体包括时空、场景、角色、场面、演员、舞台符号等几个方面。

宇宙模糊时空 象征戏剧是灵魂在宇宙中的演出(梅特林克)。象征的王国至大无垠。那么,什么样的框架可以满足这样的条件?

海德格尔在关于存在物的论述中提出了一个"四位一体"的框架。"由于一种原始的统一性,大地和天空,诸神和凡人这四者是四位一体。"[2]这里涉及到了天、地、神、人的四个维度。我们把它借用过来,按以下的方式组织起

[1] 谢林:《艺术哲学》,上册,魏庆征译,58页,中国社会科学出版社,1997。

[2]《海德格尔诗学文集》,138页,成穷、余虹、作虹译,华东师范大学出版社,1992。

谢 林

来，正好可以勾画出象征主义戏剧的世界格局——

诗人剧作家叶芝

在天、地、人、神的四维中，其中天与地中间地带构成了生命存在的自然界与世俗界，人禀受天的日月精华而生，其肉体的生息繁衍则在大地之上，在名叫天地的时空里，生命一代代地完成由生而死的循环，这构成了世俗层面生命的内容；在另一层面，在人栖居的大地之上，是神佛、上帝、真主和梵天的诸神的世界。和变动不居的人事相比，那里的时间是永恒，具有某种"永恒的秩序"；而大地以下自然是堕落者待的地狱。

天、地、人、神的框架为精神的漫游提供了广袤的空间，它具有模糊空间的无限性特点。尽管每个象征主义剧本都有一个明确的舞台说明，告诉你故事发生在哪里，但这些地点的外延却是很难确定的。《缎子鞋》表现了从仙女星座到月亮到地球的各种纬度，它的空间实际是宇宙；梅特林克的故事都发生在一个神秘的城堡中，但他的城堡正是宇宙的缩影；《群盲》的空间似乎很具体，它限制在收养所和大海之间的旷野间，但这个荒野指称的正是整个人类精神世界的荒漠；《骑马下海的人》是发生在海边的故事，但海洋和天空已经囊括了天上和地下。《青鸟》的空间则包括了社会与自然、未知世界、未来世界、天堂、人间等人类精神所涉及到的所有方面。

《梅特林克戏剧选》插图

基督教象征体系

象征戏剧的时间具有极大的广延性。日常生活的年、月、日、小时的刻度不够用了，它的最小单位也是一种生命的节律（春夏秋冬之一季）。更多的情况则是，它变成一个精神事件发展所必须的过程。如玛莱娜公主的重生和第二次死亡，剧中表明是"两个世界的覆亡"的时间；《青鸟》中的蒂蒂尔在一个圣诞日离家，另一个圣诞日回来，中间经过未来之国的重生——正好是一轮人的生命探索的时间；《春之循环》的人们正好经历了大自然的一次循环；《凯瑟琳女伯爵》中的时间只标明是"丧失信仰的年代"；《群盲》的时间更模糊，谁也不知道他们还要等待多少世纪，那是旧的上帝死亡而新的上帝诞生之间的漫长时间。

宇宙时空的框架改变了人在戏剧中主宰者的位置。社会、历史的宫殿，变成了天地宇宙之间的一个小小的庙宇；而一直在舞台上占据中心位置的人，也变成了诸多宇宙力量的一种，这些必然导致戏剧内涵的改变。

场景的境界化 在象征主义戏剧中，能否预设场景是至关重要的。这就像造物主在造人之前，先要造出天地日月、山川湖海，以便供他造出的人在里面活动。

象征主义戏剧的场景不再是写实剧中人物行动的场所，而是人物精神境界的表征。象征主义作家根据对角色精神的体认，将不同的角色（宇宙力量）放在不同的境界中（各安其位），这就是场景的境界化。但这些角色总是处在追求和堕落的变化中——他不会安居于一个固定的境界，这就要创造不同的环境。只有通过角色在不同境界中的变迁轨迹，才能完整地展现角色精神漫游的历程。

天、地、人、神的格局把世界区分为许多层，这种由低到高的层次就是场景建构的基础。根据文本的特定内容的需求，场景设定有两种情况：一种是场景完全不具现实

环境的意义，比如《青鸟》的场景基本是人精神活动的超现实空间（当你思念亲人时，你就来到了"思念之土"；当你放弃了理性和主体意识时，便被各种神秘的黑暗力量包围，你就进入了"夜的王国"）。第二种是保留部分现实特征，把现实场景作为精神境界的象征。比如《培尔·金特》中的故乡同时作为纯真境界的象征，而海岸的棕榈树下，是培尔·金特征服世界攫取金钱的人生港湾，也可能是实际经历的地方。

通过象征场景来表征精神并不是象征主义的首创。基督教的天堂和地狱，中国的33天（玉帝的天宫，王母的瑶池），佛教的西天净土和须弥山，都通过特定的场景表征精神的位格。

相位式内结构 境界化的场景可以形成一种相位式的格局，这个格局具有内结构意义。每一个具体的场景都代表着一个精神相位（一种人生境界），而不同相位的组合所形成不同格局，就勾勒出象征主义文本的内结构轮廓——能够反映作家构思轨迹的图式。

相位化内结构有以下三种方式——

宫殿式多相位 泰戈尔在年轻时曾阅读古典大师的《梦幻的旅程》，阅后他非常兴奋地称赞它的结构是"绝顶华丽的宫殿"，这个"宫殿里有各式各样的大殿、廊道、厅堂、角楼，到处是图画、雕塑"。这座"华丽宫殿"的构成就是多相位的空间结构。

多相位的最大的特点是它的宏大规模和多场景特征。它既有整体秩序又有特殊局部，可以满足精神活动的一切要求。比如，在克洛岱尔的长篇巨制《缎子鞋》里，从大的圣地、遥远的星座、世界各地的圣殿、皇宫到军

德彪西《梅丽阿斯与佩丽桑德》交响乐唱片封套

舰、小船的不同空间，就建构了一个类似"大殿"、"厅堂"、"廊道"、"角楼"的不同等级的空间系列，这些场景包容了一个基督徒的人生可能的精神境界，通过这些从至大到至微的空间体系，表现了16世纪基督教全盛时期神光普照的图景。

但丁《神曲》中的天堂

双相位与三相位 是将故事化为两至三个有限相位。比如《沉钟》就区分了山上、山下、山谷三个相位，其中山上代表超越的世界，在那里，艺术家要铸一座让全世界都能听到的钟，追求精神的永恒性（千古留名）；而精灵出没的山谷代表欲望的世界，美丽的山妖施展各种魅力诱惑着艺术家向欲望投降，干扰着他的铸钟大业；山下的家代表世俗的世界，妻子和儿女等着他过日子。艺术家就在三个分立世界的争夺中挣扎（他进入哪个相位就标志着精神受那个境界的吸引）。田汉的《灵光》也包括了"绝对之国"、"凄凉之境"、"欢乐之都"三个境界。陶晶孙的《尼庵》包括了寺外（红尘）、庵内（寂灭）和湖上（死亡）三个空间；张晓风的《武陵人》区分了桃源和武陵两个相位，桃花源场景代表理想的乌托邦世界，武陵打鱼的场景代表追名逐利的世俗世界，人总是在功名利禄的欲海中挣扎。

单相位 用单一的相位（场景）表现一种人生境界。比如《群盲》的整个故事都发生在旷野空间，《骑马下海

的人》表现在海边献祭场景,《闯入者》、《傻瓜与死神》的故事发生在住所表征的死亡的场景。通常这单一场景内发生的戏剧就是整个世界的戏剧

相位化格局"蕴藏着能把任何巨大事物完整地镶嵌在它的种种形态之中的力量"[1]。在这个平台上,精神的舞蹈有了旋转腾挪的空间,可以跳出多彩多姿的舞蹈。

相位场景给舞台美术提出了要求:他不能满足于在舞台上设置一个剧情发生的规定场景,他一定要体现出场景的精神境界特征。因此这一类布景不宜写实。

二、角色与场面

角色:宇宙的力量 象征戏剧中的角色是宇宙中各种力量的人格化和抽象化。这些角色可分为以下几类:

诸神 这是象征世界中的最高等级,是秩序、信仰的象征。但这个诸神世界已不同于古希腊神话世界中的多神体系——那是一个可以表征并为哲学思辨提供完整空间的谱系;也不同于《圣经》的创始世界,那是基督的盛世,圣子经常到人间显示神迹。在现代的象征主义戏剧中,世界已经崩坏,理性的目光凝视着一切,至高的主宰(基督和神佛)从不出场,剩下的只是一个勉强凑合的神性世界。

[1] 《泰戈尔论文学》,倪培耕等译,324页,上海译文出版社,1988。

女神雅典娜(油画)

民间虚构的魔鬼形象

[1] 弗莱：《批评的解剖》，161页，陈慧、袁宪军、吴伟仁译，百花文艺出版社。

[2] 同上书，187页。

这个世界多由缺席的基督和神的使者信徒构成。他们是《大教堂谋杀案》中的大主教，《莎乐美》中的先知，《青鸟》中的仙女，《缎子鞋》中的各国著名教士和守护天使，以及易卜生笔下的云间鹰神等。这些"角色"具有超人的能力，是神在人间的替代者。在梅特林克的剧中，诸神还包括上天的日、月、星辰和风、雨、雷、电，它们对人间的不断示警也可看做神的意志的在场。

诸神的对立面则有死神，作为死亡的代码，经常出现在曼斯菲尔德和梅特林克的戏剧中，田汉和陶晶孙的笔下也经常出现死神的形象。

精灵与原始力量　象征戏剧中的精灵多为各种自然力量。如叶芝《心之所往》中诱使新娘出走的小精灵，《沉钟》中的林妖、水怪、森林之魔，《青鸟》中的各种植物(橡、柏、榆树)，泰戈尔笔下的春姑娘。精灵在希腊神话和基督世界中，是神谱之外的低级力量（类似于中国《封神演义》中不入正流的散仙），但在象征戏剧中却成为表征生命和自由的力量。这反映了现代人从对神的膜拜回归到对生命本身的热爱。

原始力量是世界构成的基本元素，在象征戏剧中都是本体性代码。比如《骑马下海的人》中的海代表死亡，(灵魂常常穿过大水或者是沉入水中丧生)。在《青鸟》中，水、火、光等物质都作为世界的基本原始力量。

动物与植物　"动物世界和植物世界，在基督教的变体说中是彼此相同的，而且也与神的人的世界一致。"[1]动物依其本性用来表征某种人性，如公牛、种马表征情欲，蛇是邪恶的象征，狗是忠实的象征，兔子指代弱小力量，母牛作为生殖的象征，羊作为牺牲等。植物和自然相关

联。"植物世界为我们展示了一年一次的四季循环,它常常以一位神的形象表现出来。"[2] 洛尔伽的作品就大量地使用植物意象。

名位与品质 人的社会地位也可以作为某种力量的象征。比如梅特林克剧中的国王代表权力,王后指代邪恶力量,公主代表善美,王子代表正义,蓝胡子代表专制势力。

海中的珊瑚树被认为有辟邪作用

反过来,某种事物也可以抽象化为人格。比如在《春之循环》这部表现生命过程的戏剧中,没有一个真正的人,只有人的各种品质——热情、责任、生命、诗性等——融合的生命世界(其中"章特拉"是热情,"达达"是责任和道德,"老人"是时间,"南提妮"是美,"诗人"象征艺术)。在克洛岱尔《城市》中,四个人物分别代表现代工业、基督教文明和女人。在《青鸟》中,时间、夜、恐怖、睡眠、幸福等抽象事物都作为角色出现。

人 如果以上的各种宇宙力量构成了精神的背景,超越的人则是象征戏剧真正的主角。把人作为精神的基本代码,人类与世界的关系就显现出来。比如《青鸟》中两少年和他们的七大跟班,就是对整体人类和它据以生存的基本物质和精神力量的构拟。其中两少年为亚当夏娃,代表全体人类;狗是人类的襄助力量,可以理解为人类的经验;猫是宇宙中的邪恶力量,它阻止人类打开未知之门;面包是人类的生存物质基础,是探索过程必不可少的;而糖则和奢侈与享受有关,它

羔羊象征苦难

象征范式
XIANGZHENGFANSHI
卷

仪式表演场面

在人类的探索进取之旅中总是添乱；黑夜代表无意识世界，光则是人类的理性，在理性之光的照耀下，一切虚假的东西（包括各种虚假幸福）都会显形。

场面：静态的呈现 不同的戏剧功能需要与之对应的表现形式。仪式的施行需要一种庄严肃穆的气氛，这导致象征戏剧的独有舞台形态——静态的呈现。

静态剧的主张是由梅特林克提出的。他心中的静态戏剧是："一位老人，当他坐在自己的椅子里耐心地等待，身旁有一盏灯，他下意识地谛听着所有那些君临他房屋的永恒的法则。"在这种守望灵魂的环境中，"天上的每一颗星"和"灵魂的每一缕纤维"都来传输宇宙的信息。而这时主体需要的不是行动，而是对宇宙老人的各种声音，各种光线颤动的"谛听、感受、默悟、解析、察看"。在他看来，静态可以让灵魂的眼睛睁开，发现"灵魂的国土"。这种场面，"纵然没有动作……却经历着一种更加深邃，更加富于人性和更具有普遍性的生活"[1]。

静态呈现尽量把行动切割为相对静止的静态场面，形成一种诗歌+造型的分解呈现。如叶芝的剧作的每一幕基本是一两个静态画面组成，《炼狱》甚至只是一棵枯树与

[1] 梅特林克：《日常生活的悲剧性》，陈焜译，载《外国现代剧作家论创作》，36页，中国社会科学出版社，1982。

一个老人从始至终的静态叙述;为了适应这种静态表现,叶芝"要求演员学会在舞台上站着不动,只使用优雅的姿势作为诗行的补充"[1]。约翰·沁孤与曼斯菲尔德、克洛岱尔也都把戏剧切割成静态画面加诗化对白。

静态剧摈弃了戏剧的最根本行动特征,然而梅特林克及其继承者却证明了这个主张的合法性和有效性。他的《闯入者》、《群盲》都没有任何戏剧行动,但静态的仪式却带来了舞台的神秘感;在《闯入者》中,一家人在花园中静静地感受着死神到来之前的种种颤动和征兆;而在《群盲》中,群盲在旷野中感受失去指引后灵魂的孤立无依。在陶晶孙的《桐子落》中,母亲在油灯的逐渐干枯和桐子的落地声中死去。这些场面虽然没有动作,但内在的张力却形成一种勾魂摄魄的舞台力量。

台词:超验描述 行动和动作变成仪式性的静止场面,台词的作用就得到了凸现。在象征主义戏剧中,台词具有仪式的咒语作用,可以把仪式体验中超验的神交内容

[1] 史泰恩:《现代戏剧的理论实践》,323页,王义国译,中国戏剧出版社,2002。

《莎乐美》剧照

用语言描绘出来。这种描述包括角色描述和群众描述两种。

《浮士德》演出剧照

角色描述是指根据角色的视角来描述。象征戏剧中角色的视觉大于观众的视角，角色的内在的微妙的感觉只存在于角色的感受中，都是超验的，观众既看不见也听不见，如《傻瓜与死神》中的亲人们对死神降临时反常征兆的种种感应，只能通过角色的随时描述表现。这里的角色就像一个现场直播节目的主持人，随时把自己看到感到的告诉观众。

角色描述常常用一些不确定的疑问短句对环境和即将发生的事进行猜测，制造一种"不确定"的效果。比如在《闯入者》中关于死神莅临的描写，谁也没看到死神，所有关于死神的信息，都是角色用"我觉得"、"好像"、"大约"、"可能"等词语自己描述出来的。再如《群盲》中的盲人在漫长等待中的孤独、畏惧、恐惧、焦虑等不安的感受，也是通过每个人喋喋不休地诉说来传达的。角色描述成功地解决了"通感"的传达问题，虽然观众看到的只是一个近乎凝固的静态画面，但在这个类似定格的仪式画面中，却不时有传译的口令发出，使在场观众沉浸到仪式的进行氛围中，每个程序都被特定的精神内容所充满。

角色描述的另一种形式是群体集体描述。比如《佩利阿斯与梅丽桑德》第一幕第一场，在宫堡大门前，一群女仆带着水桶来冲刷大门的门槛，通过女仆甲乙丙丁的群体

陈述，间接地描述了这个罪恶的、封闭的城堡内的现实情况。集体描述既交代情节也发表作家对世界的评价，而描述群体则作为一个集体角色起作用，潜在地行使着古希腊戏剧中歌队的职能。

三、编导·演员·"整体艺术"

编导作为通灵者 象征系统给编导和演员提出了新的要求。"诗人应该是一个通灵者"，这个口号由著名的天才诗人兰波提出来。"所谓通灵者是能谛听领悟宇宙最高神意的人。"[1] 这样的人是艺术王国具有特殊禀赋的选民，"他寻找自我，并为保存自我的精华而饮尽毒药"；他"是伟大的病夫——至高无上的智者"，他"培育了比别人更丰富的灵魂"，他要"让人感到、触到听到他的创造"[2]，其实，这并不是兰波个人的看法，其他人虽然未使用"通灵"这个词，但也都表明了相类似的看法。勃雷索夫将艺术家称为"驱神遣鬼的僧人"，克洛岱尔称诗人为"先知"。伊万诺夫称诗人为"祭司"，表达的都是大同小异的意思。

诗人兰波

这样的入门条件规定了象征主义作家的生存体位。这样的人，他的感官不能被凡俗的世界所钝化，他的敏感心灵要能倾听属灵世界的各种声音；他作为属灵世界和世俗世界之间的中介，就像一个巫师，一个萨满，通过作法通灵把灵界的消息传给世人。因此要成为象征主义作家，先要成为永恒声音的谛听者。克洛岱尔年轻时经过教堂，里面的管风琴的音乐使其灵魂震撼不已；为了寻找通灵的感觉，叶芝多次接触巫师灵媒，并用一年的时间研究

[1] 兰波：《兰波作品全集》，《致保尔·德梅尼》，330页，王以培译，东方出版社，2000。

[2] 同上书，331页。

月亮女神雕像

灯光大师阿庇亚式的舞台装置

东方的星相学;梅特林克虽然在巴黎有别墅,却每年都要到他远离尘嚣的森林中做几个月的隐士;而诗人泰戈尔,则经常在恒河边上静坐。[1] 敞开心胸和宇宙默对,是象征主义作家获得破译宇宙语码的必要条件。

象征主义戏剧对导演的要求是,他不再是剧情的阐释者,他要作为一个朝圣使者而存在,他要把作家的通灵体验化为舞台形象呈现出来。象征主义的大导演戈登·克雷称剧场为"著名的圣殿",他甚至更具体地把象征主义戏剧归结为两个基本功能:一是"向生存表示敬意",二是"向死亡……表示祈祷"。在这个认识下,他把戏剧作为朝圣活动。象征主义戏剧出了三位大师,除了他,还有大导演莱因哈特,灯光大师阿庇亚,也都认同这个"圣殿"的理念。

俄国象征主义诗人勃罗索夫指出:"艺术是我们在其他领域叫做天神启示那样的东西,艺术作品是通向永恒世界略微开着的大门",而艺术家是"能自觉地把自己的作品锻造成打开秘密之门的钥匙"[2]。在舞台上,这把钥匙由导演具体地执掌。

演员作为傀儡 象征系统也改变了演员的传统功能。在摹仿范式中处于舞台中心的演员的地位下降了,他只是多种艺术媒介中的一个;他不再是拥有活动自由的主体,而变成了被严格限制的傀儡(雕像)。[3]

演员的降格在戈登·克雷的"超级傀儡"的说法中达

象征主义戏剧大导演莱因哈特

[1] "有个印度人对我说,'泰戈尔一动不动地静思默想,就神性沉思了两个钟头之久,方始醒了过来。他的父亲摩诃·里希(哲学家)有时候竟静坐上整整一天,有一次,航行在一条河上,他因为景色美丽而坠入沉思默想,划船的人等候了八个钟头才得以航行'"。(叶芝:《随时间而来的智慧》,143页,吴岩译,东方出版社)

[2] 转引自《象征主义·意象派》,167~169页,童炯林译,中国人民大学出版社,1989。

[3] 戈登·克雷:《演员作为超级傀儡》,载《论剧场艺术》,172页,李醒译,文化艺术出版社,1986。

到极致:

> 演员必须得走——代表他的将是无生命的人物——我们可以把他称作超级傀儡。

戈登·克雷称演员是"去掉自我表现和无须丰富表情的面具",因为,在人与神的接晤中,"人的表现表情是没有价值的"[1]。在戈登·克雷的戏剧中,演员如果还有价值,那就是肢体的符号作用。他甚至设想过运用杂技和体操演员来代替演员。阿庇亚与克雷主张基本相同,他认为导演为了"创造一种艺术综合",有权力"以牺牲演员为代价使一切重新活跃起来"。在《莎乐美》一剧的演出中,"国王的行刑队从水池中慢慢抬起粗壮的黑手臂,用银盘子端起约翰的头",演员的动作"只限于手和臂的缓慢移动……他们的话语像是唱出来的"[2]。在叶芝的代表作《鹰井边》中,导演运用静态仪式等综合手段,达到了"仪式、音乐、舞蹈"的诗性综合。[3]

克雷的宣言遭到演艺圈愤怒的围攻,他对此做了许多辩护。他认为自己并没有贬低演员的意思,演员将作为

[1] 戈登·克雷:《演员作为超级傀儡》,载《论剧场艺术》,172页,李醒译,文化艺术出版社,1986。

[2] 史泰恩:《现代戏剧的理论与实践》,276页,莫名译,中国戏剧出版社,2002。

[3] 康定斯基曾把现代戏剧归结为三个因素:(1)音乐的旋律;(2)绘画的动态;(3)舞蹈的动作。象征主义戏剧的综合性正好吻合了他心中现代戏剧的特征。

1912年克雷为莫斯科剧院设计的舞台布景

"庙宇神像的后裔"行使功能,他的"创世将再次受到歌颂"。实际上,他并不是真的要赶走演员,他要赶走的是,通过动作和台词表现性格的写实演员,他要求演员把身体变成象征符号,和整个舞台的象征意象达到同构。以实现其"创世"的功能。莱因哈特看到这一点,他有意为克雷辩护。他说:"演员既是雕塑家也是雕塑;他是现实与幻想之间最远的交界线上的人。"[1] 不但强调了演员的主体性(雕塑家),还看到演员在象征主义戏剧中独特的位置(现实与幻想间的中介),让他变成舞台意象的构拟者和实现者,这与其说是贬低演员,还不如说在提升演员的位置。

象征主义戏剧大导演克雷

[1] 吴光耀:《西方演剧史论稿》,131页,中国戏剧出版社,1989。

傀儡表演理论在戏剧史上是一个创举,它突破了再现和表现的表演窠臼,创造了戏剧的第三种表演体系,是导演和演员之间重新缔结的新约。遗憾的是,到目前为止,它不但没有得到应有的重视,还常常被当做某种极端的谬论看待。

"整体艺术"的观念 实际上,三位大师都接受了瓦格纳把戏剧作为"整体艺术"的观念,倾向于把剧场变成表达人类古老情感的梦幻空间。戈登·克雷称剧场是人们展示"回忆生命力"的地方,将"剧场艺术"看做"动作、台词、线条、色彩、节奏的综合"。在《哈姆莱特》演出中,戈登·克雷的条屏布景和灯光结合表现了城堡、街道、黄昏、午夜的气氛。一位意大利的画家兼建筑师曾在给朋友的信中介绍过克雷,说他用"简单的条屏和灯光","能在眼前魔法师那样从空无中变幻出许多使你惊异不止的场景"。莱因哈特的理想戏剧也是一种"奇特的梦幻戏剧",他主张通过"精心组织妥善安排剧本演员、

《安，我可以和你一起死去》的舞台布景（赵明环编剧，王晓明导演）

群众场面、音乐灯光、舞台空间和观众厅"，"来取得全部戏剧效果"。阿庇亚则"用灯光绘画"，通过对舞台灯光的创造性使用，创造了令人心醉神迷的心理幻觉空间。此外，他还强调用布景体现音乐性。"那地势起伏，层层叠叠的平台、台阶、斜坡，无处不显示出音韵和旋律。"[1]

第三节 象征意象与象征语言

超验的世界，精神的场域，需要特殊的代码来表现。黑格尔曾指出象征意象的构造特征，"象征性意象凭幻想用它来造成一个形象，想用这个形象的特殊实在去表述上述普遍意义，使它对于意识成为可观照的可想象的对象"[2]。这种特殊的要求决定了象征主义意象的特异性。

克雷很早就对勃克林《死岛》中穿白衣的孤立的人、山岩、柏树和阴雨的天空之间的关系感到"震惊"。康定斯基在梅特林克的作品中发现了类似的意象。他指出："梅特林克……的物质材料（阴郁的山峰、月光、沼泽、

[1] 吴光耀：《西方演剧史论稿》，266页，中国戏剧出版社，1989。

[2] 黑格尔：《美学》第二卷，66页，朱光潜译，商务印书馆，1997。

风、猫头鹰的叫唤等）都具有强烈的象征意义。"[1]

如果说象征系统是象征主义戏剧的硬件，象征意象就是软件。这些特异的意象具有自己的语法，需要破译它们才能进入象征主义戏剧的神秘森林。

一、象征的意象

韦勒克曾把象征代码区分为集体象征和个人象征。集体象征是人类或一种文化约定俗成的象征（比如基督教用十字架代表受难，古代中国人用龙代表最高力量），个人象征是由作家个人创造和惯用的意象。在象征主义戏剧中，集体象征比较容易理解，而个人象征则必须结合语境和作家风格，才能得到比较透彻的理解。

徽章象征 徽章象征属于作家个人的象征代码。它如同别在身上的徽章，具有显示和概括主题的作用。袁可嘉曾经指出，相同的意象，在不同作家手中会有不同的指谓，"叶芝的'玫瑰'绝对不同于艾略特的'紫蔷薇'"。如在表现艺术主题的剧作中，霍普特曼用钟来作为艺术的徽章，借的就是钟的洪亮、警世、震撼和鼓舞人心的特征，而"铸钟"就成了一种创造新的艺术的超越行为。姚一苇的《碾玉观音》用玉观音来比喻艺术（以玉喻艺术的透明、珍贵、通灵，即美的特征，而以观音的普渡众生象征艺术的善的一面），而"碾玉"也就自然成了艺术创造的象征。克洛岱尔的《缎子鞋》用物的实际功能来作为象征徽章，因为鞋总是关涉外出（外遇），而缎子是高贵身份的能指，因此缎子鞋就成为约束女主人公情欲的贞洁的徽章。[2]

徽章象征并不一定要贯穿全剧，一幕戏或一个场面也可以运用徽章象征。比如《培尔·金特》剧中有一个场面：培尔·金特骑着一匹白马，腰悬钱袋，怀中拥着美人在沙漠中急驰——这就是象征培尔·金特在资产阶级竞技场中获得胜利的徽章。其中白马象征着事业的飞黄腾达，钱袋象征获得了财富，美女则象征感官世界的全部满足。

带着眼睛的护身符

灯火是希望和安慰

[1] 瓦·康定斯基：《论艺术的精神》，25页，查立译，中国社会科学出版社，1987。

[2] 缎子鞋在剧中是高贵身份的象征，具有约束情欲的作用。女主人公在准备和男人幽会之前，把这只缎子鞋挂在圣母像的手上。让圣母不忘捉住她的脚后跟。果然，在她一生中，虽然数次想要放纵心中热情去和男主人公相见，但总被一种高贵的责任感给约束住。

第四章　象征主义戏剧

盒子是著名的集体象征代码（比如著名的"潘多拉之盒"），也可以活用为个人徽章，比如《青鸟》中的夜主人手中也有一只盛满各种可怕力量的盒子，用以指代那些人类不能很好认识和控制的力量；《当我们死人醒来时》中的吕贝克教授有一只安装了勃拉墨锁（一种高级暗锁，原注）的小匣子，其钥匙归他的女模特爱吕尼掌管，里面贮存的实际是艺术灵感；姚一苇在《两口箱子》中，将装着户口本的箱子作为传统身份的象征。

征兆与异象　相信万事万物都有某种征兆或感应，是

蛊惑麦克白的"三女巫"（版画）

东西方共同的信仰（如古希腊的传说，中国古代天塌地陷的异象记载）。康定斯基在谈到梅特林克时指出，"他使我们明白，像雷声、闪电、乱云飞渡后面的月亮这样一些外在物质特征的东西，在舞台上比在自然界更像儿童时代的那类妖怪"[1]。意思是说，梅特林克的意象总是作为征兆暗示着某种信息。

梅特林克最善于使用征兆和异象暗示世界的变迁。他的《玛莱娜公主》是征兆最集中的一部。当公主和王子会面之前，就出现乌云翻滚、黄叶成堆的征兆；两人分手时，喷泉抽噎；公主午夜被杀之前，出现七个修女、乌鸦，沼泽地里出现磷火。而在玛莱娜被国王和王后扼死之

[1] 瓦·康定斯基：《论艺术的精神》，26页，查立译，中国社会科学出版社，1987。

后，在古堡前的墓地边上，则聚集了无数骇人的征兆，构成了一幅地狱边上的图画。下面，我将这些征兆意象整理列表，并指出其背后的象征含义：

征兆（异象）	警示（意义）
雷击中风磨了，风磨着火了	上帝发怒，惩罚人类
港口里有一艘黑色的军舰	运尸灵柩，最后审判
月亮是黑的……月蚀！	世界陷入黑暗时期
霹雳击中城堡，塔楼摇晃了	最高权威解体
十字架掉到沟里去了	圣物遭到亵渎
死人从坟墓里跑出来了	鬼祟猖獗
一个桥拱塌下去了	沟通之路已经断了
天鹅飞走了	高贵、美好事物退场

通过表格左栏的征兆意象，梅特林克升华了玛莱娜公主之死的意义：这是世界秩序的崩溃，道德王国的坍塌，是基督的退场，美好事物的消失，是人间末日来临。

和征兆类似的还有异象，即超越经验的怪异现象。常被象征主义作家用来表现重大的天人感应。比如叶芝的《凯瑟琳女伯爵》中就出现过一个牧人，遇见一个"没有嘴巴、耳朵的人"，农民们遇见"带角夜叉""长着人

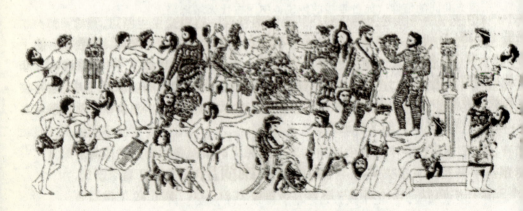

公元五世纪的《森林之神》

脸"。在《沉钟》中，山上的石匠看见一个"裸体的妖精，骑着野猪走过了有谷物的田野"等。

征兆和异象的出现是信仰动摇的信号。黑格尔指出："女祭司的谶语、女巫的非人的形象、树的音响、鸟的声音、梦中的暗示等等并不是真理赖以表达的方式，反而是令人警惕的危险信号。"[1]

神奇意象 是一些超越现实可能，存在于人的想象空间里的特殊景象。《青鸟》中就有大量的神奇意象。每当蒂蒂尔转动钻石时，老太婆会变成绝色的公主，垒墙的石块像蓝宝石一样闪闪发光；当蒂蒂尔打开夜之宫的大门后，在虚无缥缈的梦幻花园中出现了神奇意象——

> 成群仙境中的青鸟出没于星星之间，所触之物都被照亮，它们不停地飞翔于宝石闪烁和月光之中，持续地和谐地组合变化，直至天际……

列维·斯特劳斯漫画像

在未来之国，时间老人手中拿着镰刀和沙漏，无数孩子的各种发明的模型在空中飞舞。《蓝胡子》中的公主转动钥匙，各种红、黄、蓝、紫、白色的珍珠水晶瀑布般地流淌……神奇意象表达人们对不可言传之事物的想象，它弥补了生活本身的贫乏，延长了人们精神的触角。

[1] 黑格尔：《精神现象学》，下册，223页，朱光潜译，商务印书馆，1979。

[2] 列维·斯特劳斯：《结构人类学》，65页，陆晓禾、黄锡光等译，文化艺术出版社，1989

二、中性意象的代码

中介意象 象征主义戏剧充满了生和死、超越与堕落、善与恶、自由与奴役，以及人与神、圣与俗等两种根本对立力量。然而，还有一些非常活跃的意象，它们和二元对立相关，但不属于对立项中任何一方，它们作为对立项的中介部分，常常包含着深刻而微妙的语义。

中介意象是列维·斯特劳斯的发现。斯特劳斯指出："郊狼（一种食腐肉动物）是食草动物与食肉动物之间的中介，就像雾是天空与大地的中介，头皮是战争与农业之间的中介物……由于它的媒介作用处在两端两项中间，它必然保持了两重性。"[2] 斯特劳斯的发现，使我们得以从这些

天梯是人神之间的桥梁(绘画)

此前习焉不察的意象中发现新的意义。

中介意象应该包括弗莱指出的"但丁和叶芝笔下的高塔和旋转的楼梯"[1]。其实,类似的意象——道路、桥梁、高山、阁楼——也经常出现在易卜生、艾略特笔下。这种意象是对一种试图沟通两种对立力量的中介事物的指称。比如在易卜生的后期剧作中,经常表现灵魂超越的母题,作品的核心常常是人的有限性和无限超越的矛盾。因此,人性与神性,有限与无限,就构成了基本的二元对立。但任何事物并不总是黑白分明非此即彼的,当一种状态试图向另一种状态跨越的时候,中介意象就具有沟通和弥合两界的微妙作用。比如在《罗斯莫庄》中,沟通罗斯莫身上的情欲和神性的是那座白马出没的桥,那座他和吕贝克双双赴死的桥,既是地下(河流)和天空之间的中介,又是生与死、神性和堕落的中介,经由这个地方,男女主人公通过从容赴死得以和死者以及上帝达成和解;在《大建筑师》中,建筑师不愿再盖民宅,又不能再为上帝盖教堂,于是他在民宅上盖了塔楼。这个处于建筑顶端的塔楼就成了世俗和上帝之国的中介。如果不能理解塔楼的中介意义,就不能理解他为什么一定要不顾高龄爬到顶端去挂花圈(他要让上帝看到他的荣耀)。同样,在《布朗德》的主人公登山途中,有两只在云中盘旋的鹰,是作为神的使者出现的,它是大地——天空、人性——神性、人间——天国的中介,后来这两只鹰一只被疯子打死,另一只被暴风雨窒息,通过这个特殊的中介意象,表明人与神失去了最后的联系。作家传达了超越之路断绝的信息。

梅特林克也是善于利用中介意象的大师,他的《佩利阿斯与梅丽桑德》中有一段绝妙的情节,却从未有人指出其中介象征的奥妙。远行的佩利阿斯前来和深爱的梅丽桑德告别,但梅丽桑德是佩利阿斯的嫂子,叔嫂之分形成了

[1] 弗莱:《批评的解剖》,168页,陈慧、袁宪军、吴伟仁译,百花文艺出版社。

鹰是天空与大地之间的中介

第四章 象征主义戏剧

男女关系的对立；而梅丽桑德是高洛王子的夫人，这和佩利阿斯又形成身份上的尊卑对立。这双层对立都构成了爱情禁忌。那么，两个人如何打破对立达到情人间的亲和呢？剧作家设计了一种智慧的接触体位，作家让梅丽桑德出现在楼上的窗口，而佩利阿斯则出现在过道边的窗下。窗口是室内与室外的中介，而窗下亦是花园和闺房的中介，这样一个非内非外的空间，是个伦理和人情都得到兼顾的空间：两人虽然相见，但并未走出或进入闺房，也就没有打破世俗的禁忌。然而，两人毕竟无法亲近。那么，怎样找到一种既不越规矩，又能传情的接近方式呢？中介意象出现了：梅丽桑德长长的头发飘散下来，佩利阿斯通过拥吻"千万条金线"，间接地传达了爱意。在这里，两个人通过头发这个既属于身体又可离弃的中介物（它虽是身体的延长，但并不固定地属于身体，长了可以剪掉），完成了身体的间接

引渡死者进入来世的船（版画）

接触，这种委曲的传情方式也许只有中介意象可以传达。

中间意象 中间意象与中介意象不同，它是对立状态的调和选择。比如《莪琪康陶》写了两只手的雕塑，一只是妻子西尔薇的"手"，象征温馨呵护的亲情之手（用老师罗伦柞送的玉雕琢的），一只是模特莪琪康陶的艺术女神之"手"。正是这两只手构成了对艺术家的争夺。雕塑师吕西莎就摇摆于家庭温暖和艺术的超越之间。在第四幕，双方的矛盾冲突达到白热化。妻子西尔薇到莪琪康陶画室去找那个玉的雕像，结果被倒下的雕塑砸"掉"了那只"手"，而雕像那只手也同时毁坏，各人只剩下一只"手"。两只断手构成了一种中间的意象。这个意象表征的是，现在的吕西莎既不是全身心拥抱艺术，也不是完全沉

浸到世俗的亲情中,他在俗人的亲情和艺术的精灵之间找到了一方中间地带。因此他的艺术既有一半的现实成分,亦有一半脱俗的成分。吕西莎从此平静了。

三、台词的象征性

如果不考虑台词和舞台因素,但丁的《神曲》,歌德的《浮士德》都表现了类似象征主义的主题;一般的象征体系则更为古老,它在神话、中世纪文学特别是新浪漫主义阶段已有一定的基础。象征主义戏剧和此前艺术的

梅特林克戏剧中的
蓝胡子形象(版画)

重要分野在于语言。是梅特林克从象征主义诗歌那里找到了具有透明效果的诗性语言,是语言的霓裳帮助象征主义戏剧甩掉了最后一件现实主义诗学的褴褛,使象征主义戏剧得以成为新的戏剧范型。

象征主义戏剧台词特色在于朦胧与含蓄(话中有话)。象征主义戏剧的角色都是宇宙的各种抽象力量,它们的语言虽以人的方式说出,表达的却是超乎具体人性的内容。因此必须了解语言的起码规则。

下面介绍几种象征主义戏剧台词的解读方式——

抽象力量对话 两个对话者都不是实体式人物,都是某种宇宙抽象力量的化身,如泰戈尔的《红夹竹桃》中的南提妮是美的化身,皇宫里的国王是权力的化身,剧中国王的"声音"和南提妮有一段对话,这是"权力与美"的对话——

声 音 南提妮……你这个神秘的美人,我真想把你……紧紧地攥在我的手心……

第四章 象征主义戏剧

 南提妮 你有无穷无尽的东西……为什么还要贪
 得无厌呢?
 声 音 我所有的东西都是没有生命的沉重东西
 ……而我在你身上却看见了迥然不同
 的东西。
 南提妮 你在我身上看见了什么?
 声 音 万物欢腾的节奏。

 国王以声音出现（隐匿身体）——象征权力的隐秘威力和对美的恐惧,而头带红夹竹桃花环的南提妮则是美和青春的象征。在这一小段直接对话中,表明了权力者真正的内在空虚,和美作为生命表征的自信。

 拟象交谈 是用形象辅助语言来传达意思。比如霍普特曼的《沉钟》,主人公海因里希在山上铸钟初见成效,却跌下山谷,被罗德登兰（山妖）救过来,恢复了生机,他准备在山上继续奋斗下去时,他的两个孩子抬着一个罐子,走上山来,海因里希和两个孩子有一段对话:

 海因里希 你们带着什么来的?
 第二个小孩 一个罐子哪。
 海因里希 罐子里装的是什么;孩子们?
 第二个小孩 咸的东西。
 第一个小孩 苦的东西。
 第二个小孩 是妈妈的眼泪哪!

 山下的妻子想让海因里希下山,但不采取直接的说词,她间接地用孩子和罐子里的眼泪对艺术家形成质询。两个孩子没说一句劝他回家的话。但面对着又咸又苦的泪水（妻子的艰辛、情义）和责任（两个孩子）,海因里希什么也没说,只好半途而废,抛下罗德登兰（缪斯）,下山去过世俗的日子。

 类偈语 偈语是一种微言大义,把深奥的哲理融于简短的句子中,只有修道到一定阶段才能说出偈语。类偈语

是象征主义戏剧中人物探索到了一定阶段后,对事物做出有洞见的判断,如泰戈尔《红夹竹桃》中的教授称赞南提妮的一段话——

> 她有大地的欢娱做她的披风,那是我们的南提妮……在这药叉城里,有省长、有工头……有抬死尸的人……只有她不在这个圈圈内……

这是教授对剧中的世界图景的概括,他把拜金的城市称为"药叉城"(地狱),所有的人——省长、工头和抬死尸的——形成了地狱的编制。只有南提妮(美)不在这个被完全异化的世界里。这种偈语像古典小说中的警世歌一样警策人心。

另外如《沉钟》里的海因里希在女巫陪伴下,内心矛盾时望着山下说的一段话,也可看做是一段偈语——

> 我是人间一分子,你懂得吗,那下面一半可说是异乡,一半可说是故国——这上面的一半可说是故国——一半也可是异乡……

这段类似偈语的话曲折地表征了他的探索正置于一个临界地带:如果他从此能断绝尘念,铸成洪钟,进入升华的境界,那么上面的一半就变成了故国,而下面的一半就变成了异乡;而如果他经不住上界的考验和下界的诱惑,铸不成洪钟(创造不出新的艺术),那么下面的一

阿卡纳牌中的零号牌代表傻瓜

半就成了故国（他将回家），上面（山上）就变成了异乡。

预言 是一种神的语言。通常是基督的代言人——先知们——说出的言语。这种语言抽象隐晦，闪烁其词，用来表现对未来世界前景的预告，如《莎乐美》中约翰说的"那个现在把憎恶的杯子装得满满的男子在什么地方？那个有朝一日穿着锦袍死在公众面前的男子在什么地方"，以及"在那一天太阳变得像白头一样黑……满天的星球会落到地球上来，像熟落了的无花果从无花果树上落下来一样"。这段话语充满了《圣经》中的典故，用来预言世界末日的情景。

梅特林克《青鸟》意象

第四节
象征的美：崇高与朦胧

在人类创造的诸多美感中，象征的美最具诗性也最令人沉醉。它通过神话思维，接通了人类世代相传的美感源头，把传统美学的优美和崇高发挥到极致，并作为一种美学酵母，激发和创造着现代人的崭新感性。

象征的美主要包括崇高、华丽和神秘与朦胧几个方面。

一、崇高与高贵

崇高在郎吉弩斯和布拉德雷等人那里，主要指以一种体积数量达到一定极限的意象。到了康德，除了把郎吉弩斯的崇高归结到"令人畏惧的崇高"之外，格外又提出了两种崇高，即"高贵的崇高"和"华丽的崇高"。前者是

基督教的圣杯代表荣耀

指意象上的高度秩序感和等级序列,后者则指在修辞上的高摹仿特征。象征主义的美正好与康德的这两种崇高对应起来。

悲剧:高贵的崇高 康德指出:"悲剧不同于喜剧,主要就在于前者触动了崇高感。"[1] 所谓"高尚的心胸"、"庄严伟大的思想"、"卓越的心灵"这些布拉德雷奉为崇高标志的东西,在象征主义戏剧中全都存在。象征主义戏剧是传统悲剧的最后形式。为了召唤即将消逝的古老神性,作家们最后一次返身回顾,最大限度地回到古代场景中去寻找悲剧。

象征主义戏剧有相当一部分属于圣徒悲剧。即显示上帝的荣耀表现圣徒赎救和殉道的悲剧。如《大教堂谋杀案》中的大主教的布道和最后的殉难;《缎子鞋》中的罗德里克为了光大基督的福音,替西班牙国王征战半生,完全牺牲了个人幸福;而叶芝的《凯瑟琳女伯爵》中的女伯爵甘愿以高价卖掉自己高贵的灵魂而赎回众人的灵魂。这些圣徒以自己的赎罪来显示了"用原则来约束激情"(康德)的崇高行为,其悲剧性体现在旧的世界已经解体,但圣徒们还在为理想作着不懈的努力。

国王角色的意义 象征主义戏剧都非常喜欢以国王作为戏剧的主人公。梅特林克的有影响的剧作都是以国王和

[1] 康德:《论优美和崇高感》,11页,商务印书馆,2001。

第四章 象征主义戏剧

准国王(如蓝胡子)作为主人公,而泰戈尔以国王为题的剧作就有两部(《国王与王后》、《暗室之王》)。叶芝的剧作也经常出现国王的形象。这些作家为何一致钟情已被历史废弃的角色呢?

叶芝对此做出了美学上的回答。叶芝指出:"如果我们以为一般人都能成为精细艺术的题材,我们就太傻了。"[1] 叶芝认为,国王作为戏剧主角是象征的写作格局的需要。首先,他认为,现实主义塑造人物"既不超越一般行动,又不高于日常话语"的原则是"错误"的,因为"艺术讲究灵魂按自己的格局布设天地",象征主义的叙事格局包括天地人神,支撑这样一个宏大格局是一般人"无法胜任的"。一般人或受自身生存环境的束缚,或为社会道德、利益得失限制,"未能进入自由的境界",而国王拥有无限的权力,不受现实生存的各种窘迫局限,可以代表人类的最高处境,随心所欲地做自己愿做的事。这就是"某些人配不上艺术的尊严"的问题,也是象征主义作家过分偏爱国王的真正原因。

国王作为主角尚有另一层特殊意义。那就是国王的符号作用。君临天下的国王是一个现成的等级的符号,他在肢体齐全的社会里是"头",是世俗社会最高秩序最高力量的象征,这是任何其他世俗的力量(将军、贵族)都不具备的。因此,在泰戈尔和梅特林克笔下,世界的颓败是以住在宫堡中的国王的堕落为标志的。

和国王的世界体系相对应,象征世界的人物谱

[1] 叶芝:《随时间而来的智慧》,160页,董衡巽译,东方出版社,1996。

吉林艺术学院设计学院演出的《安,我可以和你一起死去》说明书

泰戈尔剧作剧照

系还包括了王后、公主、王子、教士、贵族、艺术家、信徒……这些人物，都是旧世界的支柱式的人物。他们有利于表现象征对象的崇高。

二、高摹仿：华丽文体

象征主义作家普遍追求诗的境界。他们从古代神话中获取了汪洋恣肆的想象力，从象征主义诗歌那里获得朦胧意象和精致的诗性语言，而形成了与象征意象同构的华丽文体。这种文体是一种高摹仿，具有康德所说的"华丽的崇高"的特征。

下面，以王尔德的《莎乐美》与部分中国作家剧目为例，讨论华丽文体的几种惯用修辞。

铺排　就是铺陈排场。这是象征主义戏剧高贵人物的语言特点。高贵人物拥有至高的权力和物质的优越，不铺排不足以显示王者的尊严。比如皇帝出行，要清水泼街，黄土漫道，然后金瓜斧钺，藤子银枪，就是一种排场。铺排体现在语言上，就是叠床架屋。如《缎子鞋》中的西班牙国王在掌玺大臣面前对于王国的介绍，其中充满了"美洲"、"圣杯"、"大洋港湾"、"财政官"等层层铺叙的词藻，给人以崇山峻岭、长江堆浪的感觉，再如《莎乐美》中的国王对于财富的历数，"我有100只白孔雀……我有红玛瑙、玉簪石、白玛瑙……，长篇累牍，滔滔不绝。

第四章 象征主义戏剧

环喻 是指对同一事物进行多层面地转圈地比喻,如下面《莎乐美》中莎乐美对约翰的嘴唇的"红"所做的各种比喻(序号是笔者所加)——

(1) 约翰,你的嘴像象牙塔上的红带子似的。
(2) 像用象牙小截成两半的石榴花似的。
　　泰尔花园的石榴花,比蔷薇花还红;但是没有你嘴这样红。
(3) 那报告国王驾到和吓退敌人红色的号音也没有这样红。
(4) 你的嘴比那把葡萄踹在压榨器里面的人脚还要红。
(5) 比那常栖在庙里受僧侣们饲养的鸽子还要红。
(6) 比那从森林里杀了一只狮,还看见许多五色斑斓的虎豹而归的人脚还要红。
(7) 你的嘴好像那些渔人从那半明半暗的海中间寻出来的珊瑚枝,替国王们珍藏着的珊瑚枝一样。
(8) 好像莫邪从莫邪矿里掘出来的朱红,归于国王之手的朱红一样。
(9) 好像那用朱红绘着,珊瑚饰着的波斯王的宝弓一样。
　　世界上没有一样东西能像你的嘴一样红的……

在这一段对约翰嘴唇的赞美中,作者先后使用了手工品(红带子)、花卉(石榴花)、声音(红色的号音)、植物(葡萄汁)、飞禽(鸽子)、动物(杀狮子人血染的脚)、海生物(珊瑚)、矿产(朱红)、武器(波斯王的宝弓)九种不同物质来比喻其红色,而且还将这些比喻放在其他有反衬效果的意象中。如"珊瑚枝"置于"半明半暗的海中间",每一个形容都有一个对比意象,这样就有18个意象来形容这嘴的红,这种转圈的比喻有一种罗列和展览的效果,

象征诗人马拉美

299

给人一种眼花缭乱和炫目至极的美学效果。

夸饰　夸饰是夸张和修饰的结合,即又要显示气魄又要表现格调。夸饰如同才子作赋,思接千载,镂金错彩,引经据典,美词华章。比如田汉的《古潭的钟声》中诗人从南方回来,带回来三种礼物:一、香水。是一位鼻子能分辨五六种香味的大师,冒险到白云山用无数奇花异草配制的;二、荔枝。杨贵妃爱吃的累死多少人的荔枝,亲自从荔枝湾采来;三、南国龙口中的骊珠——从活着的鲛女口中吐出来的,为此他救了鲛女一命。张晓风在《武陵人》中也经常使用夸饰手法,比如剧中常有这样的句子:"这里是桃花叠成的峪谷/夹得我衣衫都红了/我怕这桃花会塌方/我怕会被这温柔的红压死。"夸张到极致而无俗丽之气,夸与饰的比例把握得恰到好处。

叠饰　是指使用重叠的修饰词修饰同一个意象。如田汉的《古潭的钟声》——

诗人心中的古潭!
舞台下的古潭!
深深的不可测的古潭!
倒映着树影儿的古潭!

林兆华导演的《盲人》剧照(林兆华工作室演出)

第四章　象征主义戏剧

沉潜的月光的古潭!
落叶儿飘浮着的古潭!
奇花舞动着的古潭!

一连七个古潭,其中有六个不重复的修饰语,步步递进,把诗人对古潭的感受和理解一层层地抒发出来了,是在写实的作品里看不到的修辞。

错综　是指通过交错不同的意象以形成富丽堂皇的效果。如张晓风的《武陵人》:

这样的春天叫人不敢呼吸,
我低着头怕呼吸的空气是绿的 (灯光转绿)
抬起头,又怕呼吸的空气是红的 (灯光转红)
仰头望天,又怕呼吸的空气是蓝的 (灯光转蓝)

林兆华工作室演出《盲人》说明书

通过不断地转换视角,天空呈现出不同的颜色,几种不同的颜色错综到一起,形成一种五光十色、流金溢彩的梦幻情境,充分表现了一种童话般的美丽境界。

缠绕　是指有话故意不好好说,在一个名词前加了许多形容词、定冠词,从而把一个句子弄得像是满头珠翠的女人,达到一种堂皇的修辞效果。

下面是《莎尔美》中先知约翰面对莎乐美说的一段话——

　　那个把身子布施给腰上缠着缓带,头上戴着彩冠的亚而利亚队长们的女人,在什么地方?那个把身子布施给那些穿着上等麻布和饰有紫花的衣服,拿着金盾,戴着银盔,身体魁梧奇伟的埃及少年们的女人,在什么地方?

高拟　拟人是指把没有生命的东西当做有生命的来对待,而高拟则是将有生命的提高到更高的境界去比拟,如《莎乐美》中的希律就将莎乐美比喻为月亮神:

301

今晚的月亮的样子真是奇怪……她好像一个狂女,一个到处找着情郎的狂女。她又裸着体……她在霄汉之间脱得赤条条。那些云想去遮盖她可是她不愿意。她好像一个喝醉了的女人偏来倒去地在云里穿过……

回环叠沓 这是一种类似《诗经》的修辞,即在一段文字中重复其中的部分句子,形成一种回环的辞格。如

《浮士德》剧中人生的投影(林兆华导演)

《莎乐美》中的莎乐美向约翰求爱,使用了大段的散文诗语言,但其基本结构却是一个回环的框架。这段长达一页多的台词,如果给以简化处理,很容易使人想起那首《掀起你的盖头来》的歌词的回环叠沓。

象征主义作家都同时兼有诗人身份,[1] 文体华丽是他们的共同的写作风格,但依个人气质不同而各具特色:叶芝的话语高贵、华美、凝重;泰戈尔的话语睿智、婉转、带有东方的梵风禅韵;克洛岱尔的话语雄浑、奔放、铿锵有力、但有堆砌之嫌,读他的剧本如同进入密密的词语丛林,各种语词错综重叠,纷至沓来,令人目不暇接;梅特林克的话语则神秘、空灵,他的鱼鳞式的句子如空谷传音;王尔德的话语晶莹、澄澈,象牙般的玲珑剔透。

除了华丽,象征主义还讲究整饬、精美、和谐、完美等,此处不再一一讨论。

[1] 梅特林克出过诗集《暖房》,泰戈尔是东方最著名的诗人,洛尔伽的作品中夹杂着大量的诗篇和歌谣。叶芝夺取过诗歌的桂冠,艾略特、克洛岱尔、中国的田汉、张晓风也都是最优秀的诗人。

华丽文体是象征主义戏剧的角色身份决定的。象征主义戏剧往往以国王、公主、圣徒为主角表现精神的升华过程，而语言是身份的外衣，华丽文体犹如绫罗绸缎，可以满足象征主义作家精神贵族的趣味。

三、神秘感及其营造

神秘感是象征主义戏剧基本的美学特征。在梅特林克笔下，充满了矗立在海边的城堡和国王，海边旷野的没有姓名的群盲，突然着火的风磨，不再流水的喷泉，飞走的天鹅等神秘意象。

象征主义作家推崇神秘感。泰戈尔认为，"艺术就开始于艺术家企图了解自己模糊不清的神秘感觉的瞬间"[1]。马拉美说得更直接："抓住一件事情就和盘托出，他们缺少神秘感……他们剥夺了人类从事创作的些微快乐。"象征主义作家自诩为通灵者，神秘感是他们和宇宙沟通的基本方式。

普契尼《图兰朵》中人物服装（布鲁内雷斯基设计）

[1] 泰戈尔：《泰戈尔论文学》，168页，倪培耕等译，上海译文出版社，1988。

通常，造成神秘感的手段主要有以下几种：

不完全的陈述　是对情节整一律的有意破坏。比如预设不明身份人物和无来由的情节，这是梅特林克习用手法。在《佩利阿斯与梅丽桑德》中，梅丽桑德在森林池塘边第一次同高洛相遇，关于梅丽桑德的身份两人有一段对话：

高	洛	是谁欺负了你?
梅丽桑德		我是逃出来的!……逃出来的……我在这儿迷了路……我不是此地出生的……我是在那边出生的……
高	洛	冰河下有什么东西闪闪发光?
梅丽桑德		在哪儿?……啊!那是他给我的金冠,我哭的时候掉下去的……

 这段话中包含着双重隐匿和不明,一是梅丽桑德的身份不明,她是何等出身,有怎样的家世,婚否,都是不明的;第二层是情节不明,在此之前,梅丽桑德经历了怎样的事件,谁欺侮了她?她从哪里逃出来。她的出生地是什么地方?给她皇冠的那个人是谁?也都是不明的。这种不明所形成的模糊印象直到剧终也没有澄清。

 残缺的陈述在《乔珊儿》中也存在。剧中那个老人,凭什么样的信息、以怎样的法术料定乔珊儿必定将在岛上与儿子相见并相爱?乔珊儿及老人之子都有着怎样的家世,包括乔珊儿因何孤身来到岛上,都是无来由的。再如《吉格勒之死》中的吉格勒,他的来历、身份以及王后为什么未见面就想陷害他,这些都是无来由的。这些不明身份者和无来由事件就像神龙见首不见尾,为读者制造了一种扑朔迷离的神秘印象

 暧昧与暗示 黑格尔曾根据"象征在本质是模棱两可的",得出象征思维"具有暧昧性"的结论。叶芝盛赞易卜生和梅特林克创造的"楼顶的野鸭"和"泉底的

"永远的易卜生"——中国国家话剧院第二届国际戏剧季海报

皇冠"那样一种暧昧的戏剧形式,指出:"暧昧的象征使思想从一个观念游到另一个观念,从一种情绪流到另一种情绪"[1],并把这种暧昧归之于一种阴性的"母性的力量"。比如三岛由纪夫的《卒踏婆小町》中的老太婆,按剧名应为"墓地的死人牌位",剧中也暗示是一个已死的人,全剧似乎如《聊斋》一样讲述人鬼交晤的故事,但又写得真实而具体,甚至在诗人死了后

戈登·克雷《威尼斯得救》设计图

还有警察来收尸,这种矛盾的暧昧造成神秘感。

暗示与暧昧有相似之处,更适合创造某种气氛。如在洛尔伽《流血的婚礼》的婚礼惨案之前,雷诺尔多(男主人公)的家里就发生争吵,他的母亲就不停地唱一首《大马受伤歌》,这支歌详细地描写大马蹄子受伤,好像有匕首插在眼睛上,这正是后来雷诺尔多被杀时的情况。再如在《贝纳达·阿尔可夫人一家》中,剧中的小女儿要同心上情郎私奔,家里发生火拼之前,一再表现隔壁那匹拴着的种马狂咬嘶鸣的躁动情形,也暗示一种情欲萌动的不可抗拒的力量。

梅特林克擅长运用声音画面制造暗示的神秘气氛。如《玛莱娜公主》中,风声,雨声,雷声,狗叫,花盆的突然倾倒,房里蜡烛突然地熄灭,众人口中抖颤的恐怖声

[1] 叶芝:《随时间而来的智慧》,165页,徐伟锋译,东方出版社,1996。

音，再加上飘忽的音乐，灯光摇曳的舞台幻觉，给观众造成了一种神秘的气氛。梅特林克还创造了一整套具有召唤结构的语言方式。比如被人们一再提到的鱼鳞似的短句子，每一句都是不完全的，每一句都是言犹未尽，在句子后面留有的沉默和停顿中，似乎在召唤并暗示着一种更为神秘的东西。

多义性　即在语义表达上的不确定。象征派主将勃留索夫指出："象征主义……捕捉这些思想和形象的第一个闪光的萌芽，而不是它们确定的轮廓。"[1]俄国另一位象征理论家安德列·别雷也反对将象征"沦为简单的形符"。他说："因为意味着多层蕴藉，含纳多重意义。同一个象

《莎乐美》的作者王尔德

征在意识的不同层面便会获得多种不相同的意义。"他以蛇为例，认为"这一象征就同时标志着对大地的关系，标志着对神灵的关系，对性与死亡的关系，对澄明彻悟与认知世界的关系，对追随诱惑与保持圣洁的关系"[2]。在象征主义戏剧中，多重意象交叠加上不断转换的语境，就派生出层出不穷的意义。

比如《莎乐美》自面世以来，关于莎乐美之死就有很多说法。而我们仅根据剧本提供的多重意象，也可以对莎乐美之死作以下六种的阐释：

第一种，莎乐美是死于殉情，其起因是她对约翰一见钟情。白面少年，怀春女郎，月夜笙歌，引发了她压抑的青春情愫："我本是一个处女，你把我心里贞操夺去了。"这也是上个世纪30年代中国剧坛流行的看法，所谓爱与死，为殉情而死，这种解释颇符合东方的"生生死死"爱情观。这种爱情观在日本的许多电影——《青春之门》、《失乐园》、《感官帝国》中——得到反复表现。

[1] 勃留索夫：《致陌生女人的一封信》，载《象征主义·意象派》，172页，刘莉莉译，中国人民大学出版社，1989。

[2] 转引自周启超著《俄国象征派文学理论建树》，151页，安徽教育出版社，1998。

第二种,是死于报复。即莎乐美得不到约翰的爱,投之以"琼瑶",报之以"木桃",而刺激了公主的高傲的情感,因爱生恨实施报复。杀死了他而自杀,他就不会再用"红色的毒舌"向她喷射"毒汁"了。

第三种,莎乐美死于绝望。莎乐美是前朝的最高贵的公主,而今沦为国王的驾前舞女。她作为金枝玉叶,期待着有扭转乾坤力量的王子,既可帮她报仇复国,又可满足她爱情的渴望。然而在这个世界,她所喜爱的两个男子都不符合标准(约翰是神的使者,且不爱她,叙利亚少年则年幼懦弱),因之自杀。

美丽的孔雀裙(比亚莱兹为《莎乐美》绘制的插图)

第四种,莎乐美死于殉难。这是十字架意义上的殉难,约翰作为先知,是善在人间的象征;莎乐美是高贵的公主,是美的象征。但约翰被囚在国王的地牢里,而高傲的公主却沦为国王寻欢的舞女,这是世界的堕落和末日。在这种情境下,为了维护善和美的双重尊严,莎乐美以杀人或自杀的形式为善、美殉难,似也解释得通。

第五种,是濒临分裂的矛盾人格的解脱。莎乐美作为已故国王的公主,应该拥有至高的德行:"你去把纱蒙在脸上,把灰撒到头上,走到沙漠中间寻人之子的好。"但莎乐美早已被她淫荡的母亲和乱伦的叔父带坏了,她不懂得敬畏神灵。面对先知,她只欣赏他的美貌,"沉醉"于他的声音。然而,神(先知)的震怒仍然使她无地自容,她的身心受到理智——情感两种至强力量的撕扯,她无法平衡,她唯一能止息分裂的方法便是杀死约翰,然后自己死掉。

约翰和莎乐美(比亚莱兹为《莎乐美》绘制的插图)

第六种,死于一种放纵。像斯特林堡的《朱丽小姐》一样,月明之夜引发了她的原始放纵天性,使她心灵产生一定程度的变态。特别是国王让她跳舞,她在长期的压抑之中体会到一种堕落与放纵的快感。她要银盘子盛来先知的人头,一品处于人生的权力巅峰位置拥有生杀予夺大权的至高刺激——这类主题在中国图兰朵式的故事中并不新鲜。

还可以有第七种乃至更多。

四、高雅的审美效应

象征主义戏剧综合了神话、童话、史诗的要素，同时又把戏剧、音乐、诗歌等多种艺术形式综合起来，不仅创造了丰富的美感，也形成了高雅而多样的美学效应。

钻石效应 是由象征思维朦胧感和多义性形成的。如前所述，象征主义文本包含着不同的层面，每个层面的意义都不确定；而象征主义戏剧又是综合性最强的范型，这种不确定不仅体现在台词层面，还要加上舞台的音乐、置景、道具、灯光的因素，如果把这种综合作用看做一种乘方关系，那么在各种舞台意象无数次幂的综合中，在千千万万的观众的主观猜想中，象征舞台上将幻化出多少重叠的审美印象？

因此，我们用"钻石效应"来比喻这种审美效应。钻石之所以能够在转动时发射出千万道光辉，就是因为晶莹澄澈的钻石被打磨成具有无数晶面的立体物，这些不同晶面由于和光源处于不同角度而放射不同的光辉，犹如把成千上万的碎琉璃聚于一体，形成千变万化的美学景观。俄国象征主义理论家别雷将这种朦胧效果称之为"万晶同体"。

象牙塔效应 在中国文化中，塔是某种神性的象征（如"玲珑宝塔"），只有具有精神关怀的人才配和它扯上关系。而"象牙之塔"无论中西方都是高雅艺术的指代：象牙的材质是集高贵、美感、质地、造型于一身；在象牙的雕刻上，有人类最为精美的工艺和想象（人们把最玄幻的故事雕刻到象牙上）；象牙还是自然物和生命的统一体。更重要的，作为一种高贵的吉祥生物身上最重要的器官，它实际是不关功利的（大象真正咀嚼是用内在的牙齿），象征主义艺术也是艺术中最不关功利的奢侈品。象征主义艺术的通体晶莹，"洗尽尘埃"，给人以一种高雅的精神享受，一个能够欣赏象征主义艺术的人，必是一个物质上获得余裕、精神上修养较高的人。

月亮上的女人（比亚莱兹为《莎乐美》绘制的插图）

第四章　象征主义戏剧

把象征主义戏剧比做象牙塔艺术并非全是褒意（而是中性）。象牙之塔固然能唤起华丽、堂皇、高贵、精致的感觉，但同时也是远离现实、远离泥土、远离大众的。象征主义艺术在自命清高的同时也疏离了最广大的人群。叶芝的戏剧"是一个不受众人欢迎的剧场和秘密结社一般的观众，恩准的人才能进场"[1]，最后变成"只有50人的恩准者"的孤芳自赏。这些都说明了象征主义戏剧远离大众的贵族化倾向。

猜谜邀请　象征主义文本到处充满着各种各样的谜团，这些谜团一方面给阅读造成障碍，同时也为之增添了智力挑战诱惑。在人类迄今创作的作品中，唯有象征主义艺术给我们留下了大量的不解之谜。谁能说清邓南遮的《莪琪康陶》中的断手到底是什么意思？谁能说清《当我们死者醒来时》中女主角是真人还只是心象（何况易卜生给我们留下的谜语还"不止这一桩"）？三岛由纪夫也是一个喜欢制造谜语的作家，他的《绫鼓》就留下了许多谜语。[2]而几乎每部象征主义剧作都有自己的谜语，这些谜语的设置对于观众就是一个邀请。观众要想充分理解剧作，他就不得不参与作家的猜谜邀请。如前面提到的三岛由纪夫的《绫鼓》，剧中的绫鼓就是一个谜面，但是它象征什么？华子说，再敲一下，她就可以听到了，是什么意思？其实这就是一个邀请。当你接受这个邀请，你就参与了猜谜游戏，一旦你猜到了，你将获得幽深的体验和顿悟的快感。

司芬克斯像代表永恒之谜

[1] 史泰恩：《现代戏剧的理论与实践》，322页，王义国译，中国戏剧出版社，2002。

[2] 剧本讲的是一个老更夫爱上了公司里一白领女职员华子，写了一百封求爱信均遭拒绝，后来华子给他一面用绫布蒙制的绫鼓让他去敲，讲明如能让自己听到鼓声便可接受他的爱。他敲了100下，华子没能听到，老人就绝望自杀。后来华子的灵魂和老人的亡灵会晤，再次让他敲击绫鼓，老人又敲了100下，华子还是没有听到，老人就放弃而去。华子说，你只再敲一下，我就听到了。该剧就结束了。

结　语

1.象征主义是针对上帝退场进行的一场声势浩大的招魂运动。这场运动的发起者们是19世纪末一群衣食无忧的精神贵族，他们不能容忍理性和科技对神性的取代，因

此试图重建上帝的荣光。虽然这场重建行动最后以失败而告终，[1] 但并非全无意义。终极关怀是人类最深刻的本能，通过这场招魂行动，完成了人类的精神漫游的可能历程，也给新的信仰和理性找到坚实的基础。[2]

2.在强大的逆反心理激发的宗教激情中，象征主义形成了对神性顶礼膜拜的副产品——象征主义美文。那种由暗示、神启而来的朦胧和神秘，那稠密的意象丛林和词语的精金美玉，形成了人类文化史上的第二个希腊时代。这种带着梦想光环的璀璨文本在后世变为不可企及的。它们如同巨大的恐龙骸骨，昭示着一个曾经辉煌的精神王国的遗迹。

3.象征主义光复了一种即将消失的象征思维，也把精神升华的路径走到了极致。在象征主义之后，戏剧的象征不再表现精神的攀升和超越，转而表现赤裸裸的欲望和精神的自我放纵。超级现实主义、达达主义、荒诞派都丧失了理性构成的张力，成了没有任何关怀、不负责任的精神摇滚乐。

4.象征主义在向东方位移过程中，产生了泰戈尔、三岛由纪夫等大作家，创造了东西方文化结合的成功范例。[3]具有五千年历史的中国文化蕴含着世界上最丰富的象征意象。在戏剧、传说、玄怪以及神魔小说基础上产生的现代鬼故事、恐怖小说以及金庸、古龙的武侠小说，便是中国人创造的"杂糅象征"。而它们据以生成的土壤也同样是当代剧作家象征表现的资源。

5.象征主义是少数人的艺术。但我们不能因为这一点就排斥或摈弃它。很多高级事物都只关乎少数人群。科学和哲学就是少数专家人群创造的，但它们却为人类创造了最大的福祉。一个有文化的民族应该允许少数精神贵族存在，作为精神金字塔的塔尖。因为人类的文化就是按照这样的结构形成的。

[1] 在天文学和物理学逐渐逼近世界真相的过程中，这些最后的基督徒的朝拜身影，就像布努艾尔的电影《沙漠中的西蒙》的主人公一样，渐渐被风沙尘垢覆盖，而使主的荣光不显。

[2] 精神朝圣的结果使东西方都建立了一种此岸的实践的哲学——东方回到禅宗的日常生活中，而西方则建立了存在哲学和看重信仰本身的新神学。

[3] 三岛由纪夫从古代能乐中汲取题材注入现代意识，他的作品既有象征主义彼岸的空灵氛围、又不乏东方哲学的此岸精神，三岛由纪夫的作品在欧美获得强烈的反响，他的成功对中国作家有巨大的启示作用。

象征范式卷

第五章
表现主义戏剧
BIAOXIANZHUYIXIJU

【范型要素】
范式隶属：象征范式
流行时间：1910-1930
情境类型：失衡情境
语义范围：第二意识
代表作家：托勒/凯泽
范型特点：身体反抗

第五章　表现主义戏剧

【范型概述】

表现主义是稍后于象征主义出现在德国的戏剧流派。它同样也以象征意象为基本表现媒介，但在语义方向上却和前者背道而驰。它主要表现人类在现代文明冲击下精神的沦落、崩溃以及人格分裂的过程。

表现主义和一般的表现美学不同。一般的表现意味着一种明了的风格（表现的特征标志是明了清晰或明白易懂[1]），而表现主义首先是一场文化运动，是一定的社会思潮和艺术倾向在俄剧中的反映。

表现主义"产生于一个急速现代化的世界"（艾·布勒克）。工业技术的突飞猛进，连天的战争炮火，劳资矛盾的加剧，严重的社会和经济危机（破产、罢工、游行示威），社会主义学说的流行，使维多利亚时代以来建立起来的坚定信念受到前所未有的冲击。"表现主义的沮丧常常是因为他们心中同一性中心的世界形象被世界变迁的景象所压倒。"[2]这种积聚已久的高烧状态终于燃成了表现主义的熊熊大火。

作为艺术流派的表现主义是先从美术界发起的。1911年德国美术杂志《风景》（亦有译《狂飚》）的主编瓦尔登

[1] 乔治·科林武德：《艺术原理》，125页，王至元、陈华中译，中国社会科学出版社，1985。

[2] 理查德·谢帕德：《德国表现主义》，载《现代主义》，262页，胡家峦等译，上海外语教育出版社，1992。

康定斯基前卫之作《青骑士》年鉴封面

对1905年德雷斯顿的前卫艺术社团"桥社"的艺术成果做出总结时,第一次提出了表现主义的概念。这个艺术流派是受1900年以来的凡高、蒙克、罗特雷克等一些表现主义前驱影响而形成的,其作品有强烈的火焰艺术的印象风格。在瓦尔登撰写的关于表现主义的文章里,清楚地提出表现主义艺术追求大众化、形式化以及社会革命的基本倾向。

按本森的看法,戏剧的表现主义属于表现主义第二个阶段,即从1912年佐尔格创作《儿子》开始,到托勒、凯泽活动的全盛时期,德国戏剧舞台基本属于表现主义的天下。在1919年的对《变形》一剧的说明中,托勒发表了表现主义宣言,较系统地在重大题材、类型化、电报体等方面提出了表现主义戏剧的诗学原则。而在创作实践中,托勒通过《煤气三部曲》对社会革命的探讨达到顶点;在此基础上,另一表现主义的主将凯泽则把场景剧形式化到一种完美的程度;而佐尔格等人对单人剧和互补陈述、前景—背景等形式的创造,也做出了自己的贡献。德国之外对表现主义贡献最大的是奥尼尔,他在表现主义高潮期过去20年后,在美国进一步发展了表现主义。

表现主义虽然在上世纪初正式得名,但其实际历史要早得多(也不限于德国)。表现主义戏剧的真正鼻祖可以上溯到毕希纳。他写于1835年的《沃依采克》(距表现主义运动70多年),率先奠定了这个流派的世界感和基本诗学特征;19世纪60年代后,瑞典作家斯特林堡又以自身的地狱经历,给表现主义带来了意识分裂的场景剧技

第五章 表现主义戏剧

巧；稍后德国的魏德金则在文化反叛上惊世骇俗，并较早运用怪诞漫画和黑色幽默的手段。总之，表现主义能产生后来的巨大影响，得益于19世纪这几位天才的先驱的奠基作用。[1]

从主体位置来看，表现主义作家基本属于西方左翼。和象征主义作家的精神高蹈正好相反，表现主义作家大都具有社会革命理想和激进倾向。他们那具有社会革命倾向的作品一直被纳粹视为洪水猛兽（纳粹德国举行的《堕落艺术展》展出的绝大多数为表现主义画家的作品）。1933年纳粹上台后，托勒和凯泽等一些人的戏剧作品被明令禁演（甚至在当时找不到一本作品台词的提词本），为此凯泽在国外还给德国宣传部长写过一篇措词尖锐的信，声讨戈培尔对德国文化的扼杀。

中国对表现主义的译介开始于20年代，离当时德国表现主义运动只有10年历史（那时中国很得世界风气之先）。1921年《小说月报》发行了《德国文学研究专号》，其中有四篇介绍表现主义的文章。1922年，宋春舫翻译了哈森克莱维尔的《人类》，并在《东方杂志》上撰文《德国之表现派之戏剧》；鲁迅翻译了厨川白村的《苦闷的象征》（还翻译过日本学者片山孤村的《表现主义》一文）。在戏剧创作上，随着奥尼尔《琼斯皇》在1922年发表，很快在中国创作界"招徕"了众多摹仿者，一批剧作家以相同笔法表现人物在逃亡中的分裂心理（如洪琛的《赵阎王》表现赵大的逃亡，伯颜的《宋江》写宋江的逃亡，谷剑尘的《绅董》写纱厂经理杀人逃亡，直至30年代曹禺的《原野》写仇虎出逃）。表现主义的社会反抗精神和粗粝的美学风格，对中国文学也产生了一定影响。鲁迅的《狂人日记》和整本的《野草》（包括《故事新编》）都带有表现主义的印记，郭沫若的《女神》也受到表现主义的影响。[2]

中国舞台上很少演出过真正的表现主义剧作。奥尼尔的《琼斯皇》和《毛猿》都产生过很大的影响，但基本限制在文学解读范围。在舞台艺术上，我们比较习惯英美的

[1] 据史泰恩介绍，仅在一年内，斯特林堡有24个剧目上演，总场次达1300余场。

[2] 只是我们的文学史和文学评论，历来只擅长思想分析，而对于形式和美学的渊源往往只谈及一些皮毛。

鲁迅译《苦闷的象征》书封面

写实艺术，对德国的表现主义艺术总是很隔膜。2000年前后，林兆华排演过斯特林堡的《一出梦的戏剧》，在对分裂意识的表现上做过一些有益的尝试，王小鹰排演《死亡与少女》时，有一个对强暴场面的回忆，虽然只运用了一点表现主义的舞台技巧，但仍让人看到了表现主义的舞台震撼力。

《小说月报》发表系列表现主义论文

同样面对世界的变迁，表现主义走了一条与象征主义完全不同的反叛路径。但表现主义的反叛是有限度的。表现主义作家都是小资产阶级出身，他们社会改造的冲动只停留在乌托邦层面而不具实践性。这使它和真正的革命戏剧拉开了距离。正如卢卡契所说，表现主义坚持"直觉"立场，把某种"过渡思想"固定下来，不去发掘社会的本质，这就防碍了它向真正的革命方向继续前进。卢卡契还把它和俄国的马雅可夫斯基与梅耶荷的"先锋派"联系起来，指出它们和革命艺术的分野："无产阶级的统治越巩固……'先锋派'艺术在苏联受到日益自觉的现实主义的排斥就越强烈，使它越没有希望。所谓表现主义的失败，最终是革命群众成熟的结果。"[1] 就是说，作为真正革命（实践的）的工具和手段，工人阶级有了更好的革命现实主义武器，固守某种感受而不肯向实践转化的表现主义也就失去了作用。

《小说月报》论德国表现主义的文章

表现主义曾经意味着一个激动人心的时代。但正因为这一点，表现主义得以更多地保持住了自己的艺术青春。它旺盛的创造力，大胆新奇的想象，曾经像彗星一样划过戏剧的天空。如今表现主义虽已经尘埃落定，想象它当年的焰火般的绚丽与风光，仍然令人目炫神往，感慨良多。

[1] 格奥尔格·卢卡契：《问题在于现实主义》，卢永华译，载《表现主义论争》，175页，华东师范大学出版社，1992。

本章分析采用的主要剧目文本：
毕希纳：《沃依采克》（李士勋译）
斯特林堡：《去往大马士革之路》
　　　　　（石娥琴、斯文译）
　　　　《鬼魂奏鸣曲》（符家钦译）
魏德金：《青春的觉醒》（潘再平译）

> 佐尔格：《乞丐》1912（马仁惠译）
> 凯泽：《从清晨到午夜》（傅惟慈译）
> 哈森科勒弗尔：《儿子》（汪义群译）
> 托勒：《变形》（卫茂平译）
> 　　　《群众与人》（杨业治、孙凤城译）
> 奥尼尔：《毛猿》（荒芜译）
> 　　　　《琼斯皇》（茅百玉译）
> 埃尔默·赖斯：《加算机》（郭继德译）

第一节
疯子眼中的分裂世界

一、分裂世界与体裁特征

重影的分裂世界 虽然表现主义以强烈的社会反叛而著称，但我们却不能就此把它的语义确定在社会、历史范围。对于表现主义，反叛所体现的强烈主观倾向更为重要。"表现主义从本质上来说是人的内部世界的主观表现。"[1] 完整的表现主义必须把它据以名世的感受世界方式考虑进去。

表现主义戏剧有一种像凡高的星空那样的重影和致幻效果，要想了解这个美学上的独独奥秘，我们必须退回到这种美感的成因——主体感觉过程——来解剖它的生成原理。据托勒回忆，他们那一代人"生活在一种狂乱的情绪状态之中……当我们讲起'德意志'、'祖国'、'战争'一类的词时，仿佛它们具有某种魔力……它们到处盘旋，燃烧着自己，也燃烧着我们"[2]。这样一种狂乱情绪影响了那个时代的前卫作家，形成表现主义戏剧特有的世界感。

如果表现主义戏剧仍然表现世界，它不再单纯表现客观世界（镜子式的），而是一个主/客观叠印的世界。这个

[1] 雷内特·本森：《德国表现主义》，14页，汪义群译，中国戏剧出版社，1992。

[2] 转引自雷内特·本森：《德国表现主义》，14页，汪义群译，中国戏剧出版社，1992。

叠印印象因为被狂乱的情绪所裹挟,而具有非理性的特点。人物通过非理性意识感受现实,得到的印象如同碎裂镜头的摄影,使这个世界不复具有本真性——它是凌乱的主体波心的晃动的社会倒影,是放大的瞳孔里的扭曲的海市蜃楼,是迷乱心智中鬼影憧憧的地狱图景。确切点说,表现主义的世界是"疯子"眼中的分裂世界。

表现主义还有强烈的意图化和幻想倾向。"表现主义艺术家倾向于把自己看做未卜先知的幻想家"(谢帕德),在主体狂乱的意识中,既有对未来社会不切实际的乌托邦想象,也有强烈的改造世界的意图。意图化和分裂意识的复合,使表现主义艺术家成为社会思潮最敏感的传感器,通过他们,20世纪的动荡与焦虑——人类在工业社会中的精神危机——得到最为集中的体现。

自我人格的分裂与此画相似

[1] 理查德·谢帕德:《德国表现主义》,见《现代主义》,253页,胡家峦等译,上海外语教育出版社,1992。

复合的戏剧功能 主、客观叠印造成了表现主义戏剧的复合功能,这种复合包含两部分,一是主人公的社会反叛行动,它是主人公的一次反叛或逃亡。如《加算机》对数字的逃亡;《去往大马士革之路》对邪恶的逃亡;《儿子》对商业机制的逃亡;《青春的觉醒》对现代礼教的反叛和逃亡;另有一个深层的行动线与外在行动线平行,反映内在的精神世界,它由潜在的仪式构成。

外结构层面的反叛具有叛父或杀父的特征。理查德·谢帕德指出:"这种戏剧围绕这一个中心人物(儿子、乞丐、年轻人)构成,整个人物寻求完全的自我表现和摆脱压迫性环境。"[1] 在这种"摆脱压迫性环境"的行动中,包含着对新的社会理想的憧憬和重新安排社会秩序的渴望,宋春舫在研究了凯泽的《欧罗巴》、《煤气厂》、《清晨至夜半》、《珊瑚石》、《儿子》、《安德纳》(均为早期译

名）之后得出表现主义"以现实世界为万恶之窟，欲改建一理想之世界"[1]的结论。

在这个奔向理想的途程中，表现主义主人公只有两种可能命运，一是如本森所说，经过反抗，成为各种样态的新人，但这只是一种良好的愿望，普遍的命运是遭到扼杀，导致毁灭。他们的命运轨迹如图示：

弱子——→遭遇强父——→叛父或杀父——→毁灭或成为新人

这条表层情节线（弱子反叛强父）构成了表现主义戏剧的外部行动线。

内结构层面的仪式是"耶稣受难剧"。这是马丁·埃斯林的发现。他说："原型的表现主义于是变成一种耶稣受难剧（每一场都与在赎罪和捐躯的路上的耶稣相对）。"[2]这是一个正确的发现。"耶稣受难"成为表现主义的潜在仪式。但这个仪式都只有一个共同的归宿，就是返祖。即向原始人性的退归。

基督教的殉难图（油画）

潜在仪式构成了表现主义的内结构——

原型人物——→越轨或精神分裂——→耶稣受难——→返祖

返祖和受难同样重要，如果受难是表现自然人被社会

[1]《宋春舫论剧》第1集，转引自田本相编《中国现代比较戏剧史》，247页，文化艺术出版社，1993。

[2] 马丁·埃斯林：《现代主义戏剧：从魏德金到布莱希特》，载《现代主义》，501页，胡家峦等译，上海外语教育出版社，1992。

挤压所导致的异化，返祖就是要人们认出这些人的最初面貌，以对异化的事实有所认识。

"耶稣受难"与社会反叛是平行进行的，它们形成了复合的戏剧行动（功能）。从创作主体看，这是社会学视角和人类学视角的重合——

 弱子──→遭遇强父──→叛父或杀父──→成为新人或毁灭

 自然人──→越轨或精神分裂──→耶稣受难──→返祖

必须认识到，表现主义戏剧是不能剥离的复合体：仅仅看到社会反抗的内容，就把表现主义和一般现实主义与政治剧混淆；如果只看到仪式和分裂的意识，就等于把它变成精神分析剧。

体裁特征　根据以上特点，我们可以这样初步界定表现主义戏剧的体裁特征：

表现主义的戏剧功能是个兼容的存在，它是社会反叛行动和潜在耶稣受难仪式的复合；它通过社会人身份向自

香港演艺学院戏剧学院演出的《琼斯皇》剧照

然身份的回归，揭示出社会对人的异化内容。

表现主义戏剧的表现是作家通过主人公的自我表现，它的舞台媒介是人物的分裂意识和各种象征意象；

表现主义戏剧的结局是失败的反叛。

表现主义戏剧有一种致幻的审美效果。如果把这种效果看做一束璀璨的礼花，它的效果是由复合功能的协作完成的：反叛的社会行动如同黑色炸药将花筒推举到空中，至于那彩色礼花在空中绽放形成的美丽景观，则是由仪式行动激发的分裂意识而导致。

中央戏剧学院演出《鬼魂奏鸣曲》说明书

二、单人剧与角色分布

单人剧 表现主义戏剧被称为"单人剧"（一个人的戏剧）。马丁·艾斯林在谈及《去往大马士革之路》中曾指出，"所有必要的戏剧场面都减低为单人剧"。"所有其他角色都或者是主人公个性的投射……或者仅仅是从外部看来的密码，充当主人公独立沉思的材料。"[1] 也就是说，只有主人公是实体性的。

鉴于此，人们常把表现主义戏剧称为"自传体"或"自供剧"。对此，三次执导《鬼魂奏鸣曲》的电影导演英格玛·伯格曼体会甚深。斯泰恩说他"日甚一日地把它（《鬼魂奏鸣曲》）当做斯特林堡本人的梦来处理……并在演出中多次在幕布上映出作为一个老人的斯特林堡的巨大画像。这样做具有把'大学生'的角色还原成作者整个自我的作用"[2]。

角色分布 表现主义戏剧虽是单人剧，但活动在舞台上的却不止一个人物，它也有众多的人物构成的人物表。单人剧只是就实体人物而言。围绕着实体人物（主人公）的"沉思"活动，在其周围形成一个由意识人物构成的意识圈。弗洛伊德指出："现代作家……将他的主人公分裂

[1] 马丁·艾斯林：《现代主义戏剧：从魏德金到布莱希特》，载《现代主义》，501页，胡家峦等译，上海外语教育出版社，1992。

[2] 斯泰恩：《现代戏剧的理论与实践》，545页，刘国彬等译，中国戏剧出版社，2002。

成许多自我，结果是作家把自己的心理生活中相冲突的几个倾向由其他角色身上体现出来。"[1] 英国戏剧理论家斯泰恩也有类似看法："该剧……把单个的人的个性分裂成几个人物，每个人物代表整个个性的一个侧面，合起来则揭示出一个人心灵中的种种冲突。"[2] 这其他角色是同一场景中角色的对立面，但却是角色自我的投射。因此，表现主义的角色既包括实体人物也包括意识人物。

这些虚实混杂的人物构成了特殊的角色矩阵：

疯子　是受到刺激和挤压而意识分裂的主人公，属于社会的子辈：士兵、学生、青年作家、儿子、出纳员等弱势人物。作为社会的反叛者，他们最先感受到社会的压制，超常的压力使他们敏感的心灵无法承担，这导致他们不同程度的疯狂。

妖魔　是主人公的对立面。是具有权势的长官、教授、艺术界的经纪人、家庭中的父亲以及老板、银行家、资本家等社会强势人物。他们作为社会各行各业的支柱、权威，支撑着资本主义社会的工业化、战争和殖民主义体系的存在，由于他们的不义和不可战胜，在主人公的意识里就变成了妖魔。

亲朋　处于主人公的帮手地位，他们势力虽然弱小，却是冰冷世界的一点温馨。

鬼蜮　作为妖魔的帮手是一些为虎作伥的人，因为他们总是助纣为虐，在主人公眼里，他们就成了非人的魑魅魍魉。

这四类角色，除了疯子是实体性的，其他都是意识里的人物。分别是强父、亲朋和鬼蜮等不同社会力量在疯子意识里的反映。[3]

[1] 弗洛伊德：《弗洛伊德文集》第四卷，432页，孙庆民、乔元松译，长春出版社，1998。

[2] 斯泰恩：《现代戏剧的理论与实践》，530页，刘国彬等译，中国戏剧出版社，2002。

[3] 当然，这些意识人物并不是空穴来风，他们在实际生活中都曾作为真实的社会关系构成了主人公的生存环境，因此才能内化为主人公意识的一部分。

第五章 表现主义戏剧

单人的原型 表现主义戏剧的"单人"并不是社会学意义上的人。这个单人有两种面貌，一个是人类学意义上的人，即达尔文的原始的、未进化的自然人；另一个就是宗教意义上的人，上帝之子。两种身份表征的是一种状态，即人之初的原始身份。这种身份都通过其返祖行为（见语义分析）而得到识别。如《毛猿》重返动物园，露出猴子的身份；零先生重回"天堂管理站"，露出上帝之子（原始人类）本来面目。

被钉在十字架上的基督（砖雕）

单人有以下几种原型：

裸猿 把人看做走出洞穴获得思维能力的裸猿，是人类学家的基本观点。在表现主义戏剧中，最早用裸猿视点考察人的是毕希纳。在他的《沃依采克》中，叫卖盲人举了一只化了装的猴子："先生们，你们看这个畜生像不像上帝造出来的？……瞧，这猴子已经进化为一个士兵了。"裸猿视点实际是对人的进化过程和生存现状的思考。在奥尼尔的名作《毛猿》中，作家考察了裸猿在工业机械文明状态下的尴尬境遇，毛猿最后既不能回返原始又不能见容于现代，表现了裸猿在当代的悲剧性命运。在《加算机》的最后一幕"天堂的审判"中，天堂管理人历数人类作为一只吱吱叫的"毛哄哄的长尾巴猿"的历史（从非洲的金字塔，到丛林岁月，到罗马的赛场的奴隶到现代的无产者）。沃依采克死前遇到的那位讲人类故事的老祖母，讲了一个在人死光了的世界里，一个孩子寻找生机，结果发现太阳是一颗开败的向日葵。也是以始祖的眼光观看现代人类沦落的命运。

耶稣 这是宗教视点的观照。表现主义戏剧被称为"耶稣受难剧"，而耶稣受难就是人类受难（耶稣是人子）。斯特林堡的《去往大马士革之路》完整地摹仿了耶稣受难过程，在《从清晨到午夜》（喻示从创世到末日）的最后场面，主人公在救世军的布道厅里做了长篇的忏悔，他把

卷来的公款铺天盖地撒向大厅，而自己则拉扯一堆缠绕成骷髅状的电线，当他头朝下从讲台上滚下来时，他用嘶哑的声音说了一句拉丁文："看哪，这个人！"这是耶稣被钉上十字架后，审判耶稣的总督彼拉多向人群说的话。耶稣受难在托勒的《变形》等剧中也有体现，《变形》的主人公历经磨难，最后带领众人走出奴役之路，这颇类似耶和华拯救犹太人出埃及。

亚当与夏娃　这是耶稣原型的变体。作为人类始祖，亚当、夏娃有过伊甸园的自由时光，因为偷吃禁果而被逐出乐园，但在现代社会里，亚当、夏娃的子孙甚至失去了偷吃禁果的权利，他们的犯禁遭到比亚当、夏娃更重的处罚，这是现代人的另一种悲哀。如魏德金的《青春的觉醒》中男女主人公违背学校家长的规训（偷吃禁果）而遭到惩罚，《儿子》中的主人公与家庭女教师的悲剧，《万能机器人》中两个相恋的机器人的逃亡爱情。这些现代的亚当、夏娃在人间的遭遇，昭示了道德化的现代社会对人性的禁锢和摧残。

裸猿也好，耶稣和亚当（夏娃）也好，都为了凸显人类的本来面目，把人还原为原始的人。原始人昭示人的本真态、原初态、人性态，而他们的分裂和沦落则昭示着人的非人化、人在现代社会的扭曲状态——他们曾是快乐活

打铁的亚当（浮雕）

泼的自然人，是现代社会的工业化、战争、金钱等强大的社会压制力量导致他们浑朴人格的分裂。原始人不是任何个人，而是全体的人（人类），他们的经历是20世纪人类的经历。表现主义戏剧通过展示人类从原型到异化的过程，以实现对畸形社会的批判的目的。

三、"第二意识"的语言

表现主义的受难之旅导致了分裂意识。分裂意识是理性的反面，是"第二意识"主宰的世界。它构成了表现主义戏剧的不同于现实主义和其他戏剧的基本媒介性语言。

《从清晨到午夜》剧照

所谓"第二意识"是相对意识而言，是一种"类催眠状态"。按弗洛伊德的解释，类催眠"是指人物处于介乎于梦游和清醒之间的一种中间状态"，这种半梦半醒的状态形成了一个特殊的中介感受膜，表现主义正是通过这个中介膜去感受纷乱的世界。

类催眠状态包括：梦梦的象征、梦魇、妄想、幻想、幻听、退行等与梦有关的形式。

梦 以离奇古怪的伪装的形式表现了人物的潜意识心理。如《去往大马士革之路》中无名氏在疯人院里睡了三个月，看到了过去的所有人物，忏悔神父历数那些人的恶行，并为他作长篇祈祷，表现了无名氏罪孽深重、恐惧末日审判的忏悔意识；《青春的觉醒》中的梅肖梦见两条穿着天蓝色紧身裤的大腿，在讲台上竖了起来，是表现肉体的诱惑对于他学习的干扰；而另一名学生——齐尔施尼茨梦见其母亲，反应了他潜意识里的恋母情结。

梦的象征 梦的象征并不就是主人公实际所做的梦，而是作者用梦的象征思维对人物一个阶段精神状态的拟构，如《变形》中的"流浪者"就是对主人公精神飘泊无

依（大雾的路旁）状态的构拟。梦的象征表现一个时期主人公相对稳定的精神历程。

与此相似的是，把现实的刺激在脑海中通过联想比拟为象征画面，以白日梦的形式出现。比如《儿子》里谈判场面中的第一个白日梦——评论家、读报人、读者——是剧作家对观众层次的拟象；第二个白日梦是对这些观众的道德品行、素质的拟象——不过是些妓女嫖客；第三个飞行员的白日梦是对自己超越理想的拟象。比之于梦，白日梦更多地揭示主体观念立场和心理感受。

青年奥尼尔

梦魇　是一种纠缠人的挥之不去的恶梦。从精神分析角度来看，梦魇反映了无意识状态中的心理创伤，是一个纠缠着主体的情结的投射。如《死亡之日》中儿子梦见恶魔闯入，自己用手抓住恶魔的心脏，梦见恶魔扭断一只老鼠的脖子，自己和恶魔博斗，就是典型的梦魇。

妄想　依性质不同区分为原发性妄想和继发性妄想。《乞丐》中的父亲儿子都有妄想症。《加莱的义民》中的父亲也有妄想表现。在《乞丐》一剧中，父亲固执地相信他是人类的主宰，他已与火星取得联系，掌握了火星的秘密，有无限的权力能把巨大的地球研成粉末。妄想状态下人经常出现幻觉。比如《儿子》中父亲一连数夜看见通红的火星，并走到火星上去。

幻觉、幻听　这是类催眠中最常出现的症状。就是精神主诉者清晰地看到某种东西或听到某种声音。比如《沃

依采克》在割荆条时感到大地是空的，底下有共济会员的棺材，看见"地上冒起一股烟"，黑猫长着红眼睛，"杀人前"感到"天旋地转"。《去往大马士革之路》中的儿子大白天看见"棺材里一个儿童，他在漂浮"，连他的家庭教师都感到"十二只白山雕跟随着他上了火车"。《从清晨到午夜》中的出纳员从雪地里回来后觉得自己"身上只剩下白骨——一个骨头架子"，最后"太阳又把它焊接起来了"。《群众与人》中的女人在关押时不断看到一个一个的头飘过来，与之辩论和索命。

"第二意识"比意识潜藏着更多的主体奥秘。弗洛伊德认为，"类催眠状态下能释放比正常状态下更多的心理内容。它能使患者既往的病灶得到暴露"[1]。

"第二意识"构成了表现主义戏剧的审美特性，它虽然不是戏剧功能，却是表征功能的基本媒介，没有它们，就没有真正的表现主义戏剧。

[1]《弗洛伊德文集》第一卷，30页，金星明、杨韶刚译，长春出版社，1998。

第二节 失衡情境与重影叙述

作家的精神世界感受决定了他的诗学原则。

分裂的世界图景对表现主义作家提出了挑战，传统的写实法则不够用了，作家要把心中的重影世界表现出来，他必须重建新的戏剧规则，这些新的规则构成了表现主义戏剧诗学特征。

一、失衡情境与棱镜场景

失衡心理情境 表现主义的重影世界和分裂意识并非凭空而来，它是由一种特殊的情境系统造成的，这是一种既能激发主人公的反叛行动，又足以造成主人公的致幻心理的情境——失衡情境。

弗洛伊德论述意识与潜意识的关系时，曾指出人的心理能量基本守衡的规律：当人的正常意识统觉能量占据主要份额时，人的精神就处于平衡状态；否则，"如果大量的心理内容被潜意识所占用"，则用在清醒的思维的能量就"很少"，这个时候就出现了心理的失衡。心理失衡正是表现主义戏剧需要的情境条件。

失衡情境有两个最重要的动因，其一是超常的心理压

斯特林堡《鬼魂奏鸣曲》剧照

力。人物长期处于压抑的环境里，当这种压抑超过一定限度，潜意识不再听从理性的管束，就形成了心理的失衡。比如《去往大马士革之路》中的无名氏长期受学生时代的创伤记忆的缠绕而内心压抑，于是一个偶然的导火索——邮局的款子未到，引发了心理失衡；《儿子》中的儿子则因为中考未过，面临父亲的严厉惩罚而产生心理失衡；《乞丐》中的剧作家则是对家中父亲专制的环境反感已极，导致心理失衡。失衡情境的另一成因是超强刺激。根据弗洛伊德的研究，任何正常的敏感型人物都会因为过强的刺激导致心理失衡，如《加算机》中工作了30年的零先生

突然面临老板的解雇；《从清晨到午夜》中的出纳员在卷了6万元公款之后发现是自己会错了意，将要独自承担犯罪的责任；《琼斯皇》中琼斯进入密林时发现迷了路（这意味着可能被杀死）；《毛猿》中的扬克在乌烟瘴气的锅炉房里被女人当成了毛猿（畜生）。

棱镜场景 表现主义戏剧又被称为"场景剧"。这个"场景"有两层涵义，它既是角色人生经历各阶段的概括性反映，同时也是一种立体人格呈现的必要背景。表现完整的人格在现代生活里的分裂过程，是表现主义戏剧重要的诗学任务之一。而失衡情境和场景的结合，就具有奇妙的人格解析作用，如同一具对着阳光放的棱镜可以解析白光一样，精心设计的场景也可以像棱镜分离七色光谱一样，将一个完整的人格离析成人格碎片。因此，当作家让人物处于某个场景时，其实是为了把某种特定时代的人格光谱（人格侧面）分离出来。这时的场景是作为解析人格的棱镜而设置的。

表现主义先驱斯特林堡肖像

人格分裂在托勒的《变形》中有集中的体现。全剧通过家庭、工厂、军营、监狱、山谷等一系列场景，表现了主人公弗里德里希人格在现代社会场景中的分裂与嬗变过程——

从幕起到剧终，弗里德里希在不同的场景里依次演变为经理之子、流浪汉、患者、雕塑家、犯人、领导者，而在梦幻世界里则变为大兵、寄宿者、流浪者、登山者的形象。为什么会有这么多面貌？都是社会生活刺激改塑的结

果。多变的现代社会场景就像安放着一排排巨大熔炉的车间,把一件铸铁从一个熔炉转到另一个熔炉中,不断地改塑着人的形象。弗里德里希的整个战争经历,就是一代人在高速发展的非人社会里完整人格分裂成碎片的变形经历。而为了使其原型身份得到识别,该剧的所有梦景戏对人物的外形做出规定(弗里德里希之貌),提醒大家注意主人公的原初面貌,进而认识到现代人类从自然人到异化的变异过程。

二、场面的交叠呈现

"已经发生的每一个事件都可以分解为内外两个层次",托勒这个论断可以作为表现主义的诗学总纲。"两个层次"不仅体现在功能和场景上,还体现在呈现方式上。这是一种虚实相间的交叠呈现。实的层次就是本事的框架,它构成依稀可辨的外部行动;虚的层次就是内在分裂的意识层面。

具体到戏剧场面,交叠呈现有以下体现——

现实与象征的重叠 这是从人物行为层面做出的区分。现实指人物在剧中实际发生的行为,如携款逃跑;象

表现主义的舞台布景

征行为则是人物一个阶段精神状态的象征化，它经常以梦景方式出现，如《变形》就是由七个现实片断和六个梦景重影构成的。其中的从军、上战场，都是现实经历；而艰难的登山，在有雾的路上流浪，都是象征行为。两种行为的重叠，既带出了人物的现实经历，更表现了人物一个阶段的精神历程。

两种行为并不总是截然分开，很多现实行为同时就是象征。比如《从清晨到午夜》中的出纳员，最后在救世军大厅中拉扯电线被电死，口中喊着："看哪，这人！"就不仅是一种现实行为，而且象征着耶稣式的殉难。再如《变形》中的第七景，弗里德里希塑造了一个捍卫祖国的塑像，后来又亲手捣毁了它，表明主人公获得精神新生。这个行为同样把现实和象征行为交叠在一起。

前景与背景的重叠　这是从舞台调度做出的区分。在布拉格学派的著作中，前景、后景是代表文本构造的分布秩序。前景是指处于文本（舞台）中心位置、支配位置的分布；后景则是相对降格的次级安排。前景、后景关系体现了创作主体对材料的安排与分配。前景、后景关系在蒙克的一幅名为《嫉妒》的画中有集中的体现。占据画面中心的是一个嫉妒者瞳孔放大的痛苦脸部的特写，在其右半边的后景中，则是一男一女相拥相爱的推远画面，其中的男人背对观者，与他相拥的女人显得美丽、妖娆、妩媚，这幅画面既正面地表现了嫉妒者的心灵痛苦（通过痛苦表情)，又通过后景把这种内心痛苦形象化——"男人"的背面处理表示了嫉妒者心中的敌意，而女人的正面妖娆形象则形成对嫉妒者的诱惑。这里的背景使人物的心理活动意象化。

这种前景、背景的重叠原则为表现主义戏剧所吸收。即用前景表现人物的外部状况，用后景表现人物的内心活动。在佐尔格《儿子》的第一幕，在帷幕前剧作家（主人公）和他年长的朋友面对面在谈论如何资助剧作家剧目上演的问题，后景是一大群读报人、听众、评论家、剧作家在对作品评头品足的场面。这个重叠场面说明了，处于前

景的剧作家虽然高谈着他的伟大设想,但在他的心中明白,观众(人群)根本不理解他的追求,于是剧作家最后放弃了朋友的好心资助。这样,通过前景、背景的重叠,既表现了人物的现实行动,也表现了行动的心理依据。

再如该剧的第五幕,剧作家虽跋涉过艰难的人生沼泽地,但前面仍是困难重重。这时,他身后的帷幕打开(这里的帷幕其实是心灵的帷幕)——

(军乐队从左侧移近,逐渐加强)
(人群的呼声不断增强)
剧作家　哪里可以使纯洁的脉搏得救?……
　　　　(朝外走)这是什么?
(音乐的呼喊声非常响,士兵们行军的步伐声雄伟庄严……)
(他站在那儿静观了一会儿)
剧作家　这元帅杖多么漂亮……
(他让帷幕合上,士兵们行进声逐渐消失)
剧作家　对节杖的渴望,对王冠的梦想!……

蒙克的《嫉妒》形象地体现了前景/背景的关系

前景、后景的交叠使人物的精神立体化。帷幕后面的景观构成了心理的意象——受到拥戴的欢呼声、士兵的整齐的步伐与主人公的独白的互补，立体地表现了剧作家对于成功和荣誉的渴望。

意识、准意识的切换 这是对意识状态做出的区分。如果现实行为是受意识控制，象征和幻觉则是受第二意识的控制。在表现主义戏剧中，第二意识的内容变得和意识一样强大，甚至有时第二意识还会大于意识。而两种意识则经常处于重叠之中。比如《琼斯皇》中的琼斯进入森林之后，伴着黑人追逐的鼓声，琼斯在惊恐中进入第二意识，而随着琼斯的意识增强（叫喊和开枪），幻景消除，又回到意识状态。这样，意识与第二意识不断地切换，就反映出此时主人公精神状态。比如该剧第二场，琼斯在森林里找不到白天藏起来的罐头，第二意识变得活跃，两种意识开始频繁切换（括号中黑体字为笔者所加）——

《毛猿》剧照

琼斯　我埋起来的包着油布的罐头在哪儿呢？
　　　　　　　　　　　　　　（意识，现实）
　　（当他转过身，无形的"小恐惧"们从树林的
　　深处爬出来）　　　　（第二意识，幻觉）
琼斯　什么东西，走开！不然我打死你们！（琼斯开枪）　　　　　　　　　　（意识，现实）
　　（无形的"小恐惧"急转身，退入林中）
　　　　　　　　　　　　（第二意识，幻觉）
琼斯　它们走了，那一枪把它们吓走了。
　　　　　　　　　　　　　　（意识，现实）

这是一段最小单元的意识和第二意识切换的例子。这种意识与幻觉的重影形成了虚实相间组合段，琼斯在林中

的经历就是由许多意识、第二意识的组合段序列构成的。

呈现的交叠是一种有活力的表现手段,在当代戏剧中,它已经被时空体心理剧所吸收作为表现心理的常规手段而广泛运用。

三、阴阳鱼:内结构图式

"两个层次"的互补还体现在场景设置与内结构的巧妙对应上。托勒指出:《变形》的"阶段既有剧情发展之意又有人物发展各阶段之意"[1]。这里的"剧情发展"就是外结构的行动,而"人物发展各阶段"则指角色的精神经历,体现在"耶稣受难"的内结构中。

本森和汪义群都注意到《去往大马士革之路》和《变形》的环形结构。这两剧都有两个关键性的场景,即出发的起点和转折阶段的第七景。《去往大马士革之路》起点是无名氏从街角离家,而第七景(原第九景)则是主人公进入疯人院,大睡三天,经历末日审判,之后按原路回家的回归之旅;《变形》的起点是弗里德里希离开母亲,参加战争,第七景则是弗里德里希打碎捍卫祖国的偶像,接近人民的新生历程。因此,第七景实际是个地狱和新生的分水岭;而从第八景到第十三景,则是主人公找到新生之

[1] 雷内特·本森:《德国表现主义》,27页,汪义群译,中国戏剧出版社,1992。

伯格曼导演的《通往大马士革之路》剧照

路或人性复归的历程。因此，整个结构实际包含了一个进入黑暗又从黑暗折返光明的精神历程。

当我们尝试把这种精神历程图式化，我们发现，这个图式正好与中国道家的阴阳鱼涡形相吻合，下面是《去往大马士革之路》的结构图式——

0 街角
1 医生家　　　13 医生家
2 旅馆　　　　12 旅馆
3 海滩　　　　11 海滩
4 公路/山谷　　10 公路/山谷
5 厨房　　　　9 厨房
6 玫瑰　　　　8 玫瑰花房
7 疯人院

街角，是无名氏活动的起点，处于图形的鱼尾尖部，表明主人公站在地狱光明的临界线上，他面对充满光明的鱼头部。但从主人公离开街角，地狱的阴影就开始笼罩进来，无名氏进入医生家、进入峡谷，地狱的黑暗就逐步扩大，最后人物整个被黑暗中心吸卷，进入了地狱的最深状态（阴鱼头）——无名氏到了象征死亡的疯人院（末日审判）；而随着无名氏重回医院花房，阴极而阳生，光明的尾部开始展示新生的历程，从细窄的鱼尾状到光明之域逐渐扩大，无名氏原路折返，但人生已经柳岸花明，光明达到最大化——精神历程就结束了。

这种阴阳的互动与转化的图形正好表现了主人公经由地狱寻找光明（新生）的全部过程。其中阴的一半象征精神历程中的地狱之旅，而阳的一极象征主人公进入新生的转折过程。这样，阴阳鱼图形就把表现主义戏剧人物的精神图像准确地描述出来。[1]

然而，在表现主义戏剧文本中，能完满地演绎全部过程的只有少数剧作，大部分剧作都是局部展现主人公堕入黑暗的历程，因此，表现主义戏剧的内结构基本是个地狱之旅，因为表现主义戏剧的新人的理想只是个幻想。

[1] 本人曾列表研究了10个剧目有9个都符合这个图形。唯有琼斯的土皇帝身份与此不符合。但琼斯作为皇上只是全剧的引子，全剧的主体部分仍是森林逃亡部分，展现的仍是他作为奴隶被贩卖被奴役（地狱经历）的经历。

第三节

世界感：丑陋与分裂的经验

表现主义以其独特的"世界感"而惊世骇俗。这种世界感是地狱之旅中恐怖和分裂的经验——一种灵魂分裂为碎片和极度的内心恐慌的体验。传统的戏剧媒介——行动和动作——很难传达这种感受，表现主义戏剧必须另辟蹊径。

通过一种艺术形式对另一种艺术形式的嫁接或"强奸"构成新的艺术形式存在，已经成为现代主义艺术基本的创新策略。表现主义戏剧创作的具体途径是，将表现主义美术原理运用到戏剧舞台艺术和意象上，通过以新的视觉画面造成强烈的冲击效果，以体现表现主义作家心中晕眩与分裂的世界感。

这些舞台意象与象征主义戏剧的优美意象完全相反，这是一些具有暴露特点的丑陋意象，它们进入戏剧，冒犯了人们的优雅趣味也扰乱了人们的神经，但也带来一种全新的审美经验。

中央戏剧学院演出《青春的觉醒》说明书

一、丑陋与暴露

表现主义戏剧允许内心情感肆无忌惮地宣泄，使丑堂而皇之地进入美学，形成了一系列与丑和暴露相关的美学新范畴。

赤裸 属于丑的暴露。科林伍德在谈到表现美时说"美的表现并不等于美的暴露",他举例说人生气时的"大声咆哮"不能称作"表现",而是"情感暴露"。但表现主义反其道而行之,有意创造暴露性意象,比如赤裸。赤裸的意象最早出现在蒙克的一幅画里。[1] 在一幅名为《在地狱的自画像》的画里,作者以赤裸之身站在地狱的熊熊火焰之中,身后是可怖的无边黑暗,作者横眉冷对,目光如电。有趣的是,这种具有强烈表现力的赤裸意象已被表现主义戏剧所运用,只是经过了变化。比如托勒《变形》中残疾人一场,负责为伤员整形救护的教授发明了特殊的机械装置,据说可使丧失性能力的残疾士兵重获传宗接代的能力。教授命令卫兵们在舞台上安一设备。"卫兵招手",于是七个裸体的囚犯犹如上了发条的机器,从不知何处迈步走上。他们没有手脚(手脚是人造的),身体由躯干组成,教授让聚光灯的光束投向他们,当众夸耀自己的"成功"设计,这使弗里德里希昏厥倒地。这些人物以其特殊形象——"行尸走肉"的体态——昭示了战争的罪恶。

露骨 同样见之于蒙克的一幅画。在1895年的一幅题为《有一根手骨的自画像》的画中,身着黑衣、置身于黑暗之中的蒙克苍白的面孔下部,有一只白森森的手骨横在他身前。这只枯干的手骨与面目的丰腴的肌肉和黑黝黝的背景形成鲜明的反差,表现出艺术家对深层本质把握的愿望。这种露骨的手法,在后来的表现主义剧作中(特别是托勒的《变形》中),成为基本的手法。该剧的一开场,剧中的战争死神都手提手骨上场,不久,又有成队的军官和士兵的骷髅(全露)——从坟墓中出现并在舞台上跳舞。在该剧的第四景,场景标出"铁丝网挂着石灰的骷髅",这是一批毙命于敢死队战役的军人,他们被"虫蛆啃去五彩的褴褛破衫",作为骷髅,他们彼此邀请,抓起自己的腿骨敲打节奏,像机械人一样在荒野上起舞(史泰恩)。在魏德金的《潘多拉的盒子》中,主人公最后变成了"一袋被人啃光了肉的骨头"。

蒙克的《在地狱的自画像》

[1] 在下面的讨论中我们将一再引用表现主义画家蒙克的画作为标本——这个画家总是以绘画的形式给我们的伦述提供美学上的阐释,似乎他的画注定是为表现主义戏剧美学命名而作的。

蒙克的《有一根手骨的自画像》

迈德纳的《世界末日的景象》

在这些场面中,露骨和骷髅的狂欢意象表现了死亡洋洋得意的胜利,给人以极深的震撼。

丑陋展览 如果赤裸、露骨是把丑呈示出来,那么丑陋展览就是有意使丑集中显形。在斯特林堡的《鬼魂奏鸣曲》和《死亡之舞》等后期作品中,开始让鬼魂登台,在舞台上展现了一个魑魅魍魉肆虐的世界。在《从清晨到午夜》的自行车赛上,主人公看到绅士淑女队竞逐金钱的狂热,于是加大赏格,结果导致了疯狂的失控场面:为了争夺金钱,"五个人搂作一团","十只手臂在一个吼叫的胸脯上打拍子","一个被挤扁的人从楼上栏杆上摔下来摔到一个大大的胸脯上"——所有人类的文明礼仪丧失殆尽。在托勒《变形》一剧的第六景中,一些在战场上被炮火炸得肢体残缺的人,在医院的病房里搞了一场丑陋展览,他们在"刺目的太阳"和"硫磺的大海"中呻吟;缺臂人为了不能小便而哭叫;脊柱受伤者躺在自己的粪便里愤怒地诅咒;幸存者在诉说着在弹坑中啃泥土啃出一条通道的恶梦记忆。

揭丑还包括对女性的丑化和丑陋形象的公开。据史泰恩介绍,在奥地利作家希科卡的《谋杀者与人的希望》的

戏剧海报上，公然画出了扭曲的女鬼形象，在演出中，身穿盔甲的男士下令手下把女人烙上火印，而被关在笼子里的女人则像只黑豹似的淫荡地紧握铁棍，"像蝮蛇那样咝咝地恶毒地叫着"。在《地精》、《露露》等剧中，魏德金干脆以淫妇荡娃为主角，将青春少女的多边性关系、性丑闻在舞台上曝光。此时的舞台，真如打翻了的潘多拉的匣子。[1]

揭丑和丑陋展览，重型炸弹一样轰击了人的神经，控诉了金钱和战争对人性的扭曲。

二、分裂感与黑色谐谑

分裂感是灵魂受到强烈刺激产生的意识错乱。在表现主义中有以下体现：

鬼蜮与妖魔化 把敌对势力表现为不具人性的鬼蜮妖魔，这种方式是表现主义戏剧最先创造的（现已大量用于政治剧中）。如《鬼魂奏鸣曲》表现了鬼魂举行的晚餐，美丽的风信子把厨子同事的血吸干，而厨子本身也是吸血鬼。该剧还出现了"木乃伊"的形象，她身躯枯干瘦小，像鹦鹉一样叫着。《琼斯皇》中出现蹦蹦跳跳的刚果女巫和刚果巫医形象。《加算机》中的零先生在临刑前，来了"说合人"，这个说合人帽檐上插着红羽饰，拖鞋上和晨衣肩臂处有翼状物，说出话来神神秘秘。在《变形》中，弗里德里希成了犯人，而假法官身穿黑袍头顶着死人头颅急急跑过，法官们则齐声喊道："事实构成，事实构成！"仿佛这些法官都是没有人性只会鹦鹉学舌的妖魔。

嚎叫与战栗 《嚎叫》是蒙克最著名的一幅画，[2]这幅画以声嘶力

[1] 魏德金的另一剧《露露续集》，就叫《潘多拉的盒子》。

[2] 画的背景是抖动的血色天空，中间是具有极强透视感的粗线条大桥，桥下面是漩涡状的蓝色水流，栏杆旁站着一个双手捂着耳朵的幽灵似的小人儿，画面构图效果使人觉得天空的横线，大桥的斜线，河水的漩涡以不同的角度和速度，要把这个小人儿撕裂。他呈椭圆形的嘴正发出歇斯底里的嚎叫声。

蒙克的《嚎叫》

竭的"嚎叫"震撼了无数现代人的心灵。单调拉长的嚎叫形成的直线与心电图上的死亡直线相似,是濒死前极度恐慌无助的心理信号。有趣的是,嚎叫式的恐慌感在表现主义戏剧中也经常出现,如《加算机》中,零先生被老板解雇时的瞬间,他所体验的恐慌与战栗即与嚎叫基本相同——

 他的声音被音乐声所淹没。现在舞台飞快地转动起来。零和老板面面相觑……只有老板的嘴巴不停地翕动着……音乐声越来越响……风的呼啸声、波浪的咆哮声、马的奔驰声……汽车的喇叭声和打碎玻璃的声音。新年除夕,大年之夜,停火日和狂欢日,声音嘈杂,震耳欲聋,使人发狂,无法忍受……

类似的例子,在《去往大马士革之路》中也存在,当无名氏和阔太太决心一起私奔时,无名氏经历了迷乱的幻影:"多重混声合唱自远而近。教堂里发出尖叫声……河堤上的大树乱摇不已。参加葬礼的宾客们纷纷从座位上站起身,他们惊异不止地仰望天空。"在这些场面中,作家通过嚎叫和战栗表征了人物的分裂感和白热化的情绪。

 黑色谐谑 黑色谐谑将嘲笑与死亡关联,是一种令人

魏德金的《地精》海报

发冷的调侃。在托勒的《变形》中，战争死神与和平死神互相客套，训练着双手叉腰转动着头颅的军官和士兵，就是一种黑色谐谑。在同剧的第四景，骷髅们在铁丝网里开起联欢会，其中有两具骷髅不跳，他们都用手护住阴部；其中一个感到羞愧，是因为感到了"活着的圣母"的存在；另一个是只有十三岁的姑娘，她感到害怕，是因为她曾被多人强暴。结果这位小姐被绅士们"请到中间"予以"保护"，这些都构成戏谑成分，但这些谐谑是残忍的，带着强烈的死亡气息。

《琼斯皇》海报

在魏德金的《青春的觉醒》中的最后一场，当蒙面人带着梅肖儿离开墓地，莫里茨有一段黑色谐谑："现在我夹着头坐在这里——月亮遮掩了自己的脸……等一切就绪，我将重新躺下，暖和我的尸身，再露出笑容。"在《加算机》中，零先生的灵魂在坟场中同朋友说话，突然一座坟头里冒出一个人头，抗议他们大声说话，继而当抗议没有奏效时，这个人喊邻居："比尔，把你的头借我用一下"，接着，这个人用借来的人头打过去，零先生立刻噤若寒蝉，不敢再开口。

黑色谐谑拿死亡与厄运开玩笑，令人惊心动魄。

粗粝和粗鄙 表现主义美学注重人民性，反对任何贵族化的倾向。瓦尔登在论述表现主义的形式方面，提倡到民间创作中寻找源头。"表现主义是一个'战斗'的词……要寻求表现进步人类共同意愿的艺术手段……要实现精神世界畅所欲言的自由……要赋予事物和对象物与当今的内容相适应的形式；不做任何'矫饰'。"[1] 从这样的直接表现的标准出发，他们藐视一切艺术遗产，他们把易卜生视为"尘土"，把霍普特曼视为"模棱两可的人"，在他们的眼中，"只有斯特林堡不加调料"。表现主义戏剧具有对谣曲、故事、俚语的癖好。在魏德金的创作中，最

[1] 赫尔瓦特·瓦尔登：《庸俗表现主义》，载《表现主义论争》，51页，马仁惠译，华东师范大学出版社，1992。

早地使用了民间谣曲、俚语。粗鄙则是奥尼尔有意追求的风格,他的《毛猿》和《琼斯皇》让粗鄙谩骂进入艺术殿堂。在托勒的《群众与人》中,人物说话完全取消细节、语境、感情色彩,很多语言接近文革时的群口词、枪杆诗,其中银行家一场,银行家坐看股市涨落,操纵股市于掌股之上,采取了话报剧式的报道方式。

表现主义的追求形成一种粗粝的美学风格。粗粝美学对中国文学,特别是鲁迅有深刻的影响。鲁迅把"灵魂的

诺尔德的《家庭》

粗糙"看做"辗转而生于风沙中瘢痕"。鲁迅所推崇的"站在沙漠上,甘愿被沙砾打得遍身粗糙,头破血流",就是一种粗粝之美。鲁迅的《野草》有极强的表现主义的特征,《故事新编》中则有奇诡的想象和黑色谐谑。鲁迅作这些离经叛道文章,觉得比"跟着中国的文士们陪莎士比亚吃黄油面包有趣"。

表现主义还有意亵渎神圣。在魏德金的《青春的觉醒》中,莫里茨给学校的德高望众的教授们每个人都取了滑稽外号。更为出格的是,青年学生为了释放自己的性冲动,将蒙娜丽莎的画像拿到厕所里进行意淫,最后将其塞入抽水马桶。魏德金就是靠这种离经叛道的表现激怒了社

魏德金

会的正统道德人士。

三、神经主诉的语言

语言是表现主义戏剧世界感的重要组成部分。

表现主义戏剧创作了一种神经主诉的语言。这种语言"不承认语言的等级关系，认为各种词类具有相同的地位，鼓励各种传统语言功能的置换，借以释放语言的潜力"[1]。这些语言颠覆了语言的基本规则，但却记录了一个特殊的

《鬼魂奏鸣曲》舞台设计

[1] 理查德·谢帕德：《德国表现主义》，载《现代主义》，253页，胡家峦等译，上海外语教育出版社，1992。

[2] 马丁·艾斯林：《现代主义戏剧：从魏德金到布莱希特》，载《现代主义》，501页，胡家峦等译，上海外语教育出版社，1992。

转折时代的焦躁、病态的情绪。

下面是表现主义戏剧的几种主要语体——

宣言体 指用类似讲演的宣言文体直接表达主体的意志。马丁·艾斯林指出："在一出单人剧里没有真正的对白，因而表现主义倾向于使用自我宣告式的陈述。"[2] 表现主义是单人剧，其主人公又都是激进的社会改革者，在他们心中，充满了对未来新生活的憧憬，宣言体是他们表达理想勾画蓝图的最佳方式。

宣言体有自我宣言和群体宣言两种。自我宣言是主人公个人的内心强烈情感的直接抒发，带有膨胀的激情和想象的幻想特性。下面是《乞丐》第四幕剧作家的一段自我

宣言：

> 一宵未睡……星星消失……
> 你们看，我冲向你们中间
> 用挥舞的手高举火红的火炬
> 迎接我吧！簇拥在我的周围……
> 打开，打开！我要把图纸展开
> 一直堆到神们面前——神圣的一代——
> 从纯洁的心灵中燃起我的目标
> 我愿肩负起这世界，唱着颂歌把它带向太阳
> ……

与自我宣言不同，群体宣言是代表一个阶级（或阶层）宣告立场。群体宣言从群体的历史和现状出发，代表被压抑的阶层表达政治诉求和改变现状的愿望，群体宣言是一种宏大陈述，指天划地，气势磅礴，具有报纸社论的特点。

下面是《群众与人》中一群农业工人的群体宣言：

> 人们把我们从土地母亲那里驱赶出来，
> 富人们买进土地就像购买娼妓一样，
> 他们以宽宏大量的土地母亲娱乐自己
> 把我们粗壮的胳膊塞进军工厂
> ……
> 我们要土地！
> 给一切人以土地！

宣言体还替一切新生事物张目，如《毛猿》中扬克关于机器文明的宣言。

梦游体　这类语言体现了主人公精神主诉的特征，是一种处于类催眠状态的语言，梦游体表现强烈压抑后解放的感觉，"他们所记录和欢呼的是心理中一种苏醒的感觉。一种令人惊喜的新生的感觉"[1]。

[1] 詹姆逊：《晚期资本主义的文化逻辑》，295页，陈清侨等译，生活·读书·新知三联书店，1997。

现在云层散开了，
蓝湛湛天空是那么深湛高远……
汪洋大海是我身体里涓涓流动的血液；
崇山峻岭是将我身躯支撑起来的骨骼；
树木花草成了我的肌肤，
我的脑袋昂然伸到天宇之中；
我四周环视着宇宙太空，这就是我……

这种语言热情流畅，气势汪洋恣肆，如同惠特曼气势磅礴的长篇诗歌。

分裂语 主体处于分裂状态的语言。这种语言思维跳跃、联想突兀、逻辑混乱、充满未经梳理的下意识内容。比如《杀父》中的儿子杀死父亲之后，一定程度的罪恶感和复仇感夹杂的情绪，导致了病态的欣快感，致使他对倒在地上的母亲说出下面的话：

没人拦着我/没人在我身边/也没人在我头上/父亲死了/天堂我在向你跳去/我飞翔/一切东西都在积压着/颤抖着/呻吟着/悲痛着/被向上驱赶着/上涨着/涌起着爆炸着……[1]

电报体 电报体只留下言语基本框架，而舍弃所有修饰性词语（补、定、状）。特点是"简洁、中肯、正像一份电报，删去了旁枝末节，总是切中要旨"[2]。电报体语言无标点和感情色彩，是干巴巴的事实的堆积，读起来像是枯燥的词条。

下面是《万能机器人》中工程师的一段台词：

那是一九二〇年大哲学家老罗素姆当时还是一个年轻的学者动身前往那个遥远的岛屿以便研究海生动物计划同时他使用化学合成仿制原生质的活体有一天他突然发现了一种物质极像活体……

[1] 转引自《现代主义》，505页，胡家峦等译，上海外语教育出版社，1992。

[2] 托勒：《变形》序，载《外国现代剧作家论剧作》，230页，刘象愚译，中国社会科学出版社，1982。

表现主义的语言具有一定反艺术效果。马尔库塞指出："艺术中反艺术的爆发，就以许多人们熟悉的形式表现自己：如句法的破坏，词语和句子的分割，日常语言的爆炸性使用。"[1]神经主诉的语言正是这样一种形式，它以自身的病态反映着科技理性的时代病灶。

第四节

形式感：抽象与表现

表现主义戏剧注重直觉和情绪，但并不意味着不重视作家的创造。实际上，表现主义戏剧比任何戏剧都注重形式。表现主义戏剧是艺术感觉和艺术形式的高度统一。克罗齐指出，"审美的事实就是形式，而且只是形式"[2]。康定斯基则认为，"如它的（艺术品）形式贫乏就没有力量震撼人们的心灵"。表现主义的形式构成了"表现"的理性内涵和表现主义艺术的魅力源泉。

表现主义戏剧创造了无与伦比的形式感。它作为作家意图化策略的具体实现，在舞台实践过程中通过编剧和导演合力打造而成，具体体现在舞台手段和呈现原则中。

一、抽象化与代号化

按德国美学家沃林格的观点，艺术中存在着一种与移情同样古老的美学冲动——"抽象的冲动"。抽象的本质"在于将外在事物的单个事物从其变化无常的虚假的偶然中抽取出来，并用近乎抽象的形式使之永恒"[3]。这种冲动在晚期罗马、早期拜占庭，特别是古代东方艺术中大量存在。但在西方，从文艺复兴以来，这种美学风格却式微了，而表现主义则恢复了这些古老的"艺术意志"。

表现主义的抽象体现在反差、外射、构成等美学原则中。

[1] 马尔库塞：《审美之维》，113页，李小兵译，广西师范大学出版社，2001。

[2] 克罗齐：《美学原理》，23页，朱光潜、韩邦译，外国文学出版社，1983。

[3] 沃林格：《抽象与移情》，17页，王才勇译，辽宁美术出版社，1987。

强烈反差 反差色调最初来自表现主义绘画对反差效果的推崇（比如凡高较早将两种对立的纯颜色并列造成一种"颤动"效果），后来被追求反叛风格的表现主义戏剧所吸收。表现主义剧作家普克·库恩指出："中间色调和微妙细小差别的时代……对各种情调的温情放任和兼收混杂的时代已经一去不复返……我们相信，我们将再次获得一些戏剧家。"

猿人木刻

反差效果经常出现在表现主义戏剧舞台上，即在舞台画面上追求一种强烈的黑白版画效果。例如莱因哈特在执导《乞丐》时，"使用聚光灯打在黑天鹅绒幕布为背景的说话者白色的脸上，从而使他们白色的身体像'白色的鬼魂'（斯泰恩）"。奥尼尔的《毛猿》中，有一个扬克和米南德相遇的场面，为了造成一种天使进入地狱的对比印象，奥尼尔设计了一幅具有黑白版画效果的场面——

> 炉膛口，后面，火炉和锅炉体积的隐约外型……一排人、齐腰以上、赤身裸体，站在炉门面前，他们用锹打开炉门，于是从黑暗中，一个圆圆的火洞中，一股可怕的亮光和热度冲到人们身上，他们的阴影轮廓就像一群蹲着的、低头弯腰带着锁链的大猩猩。

据斯泰恩介绍，在后来此剧的实际演出中，导演让扮演米南德的角色从头到脚一身白，变成贫血的"白色幽灵"，而满身污垢具有野兽外表的扬克则穿上特制的"猩猩服"，布景则用"互相交叉"的钢铁围成一个铁笼，再配上各种"吭哧吭哧"的金属"碰撞声"和"嘎吱嘎吱的铲煤声"以及"火焰的咆哮"，构成了一幅活动的、反差强烈的表现主义画面。

缩合作用 根据弗洛伊德的观察，梦的显意同其表现的隐意相比，要达到"六倍、八倍甚至十几倍"的比例。在表现主义剧作中，剧作家通过缩合作用，用最少的意象表达丰富的心理内容。比如《琼斯皇》中，琼斯在林中听到鼓声脑中出现的往事碎片就是在类催眠状态下的缩合。

奥斯卡·柯科施卡为《狂飙》设计的招贴画

这种缩合通过森林中的六七个幻觉场景，就把琼斯大半生的经历浓缩进来了。这种缩合包括身体语言、哑语、无字歌等方式。比如琼斯被贩卖、做苦役、被鞭打、求饶，以及后来感到被黑人包围，都是通过身体语言的缩合完成的，而刚果巫师唱的"忽高忽低"的无词歌，则把语言缩合为对语言的想象。

木偶化也是一种缩合。它采用简化动作的方式（类似电影缩格）缩短行动过程，制造强烈印象。《琼斯皇》的哑剧基本都是木偶化的，比如，"——狱卒甩鞭——悄无声息——"，"犯人"的动作像机械装置——"呆板、迟缓、机械"。再如《毛猿》中扬克受到侮辱后来到大街人行道上，想等到礼拜散了和这些有钱人开战，但是，出来的人们全然不理会他，此时，为了突出扬克的感觉，出现在扬克面前的人，也都是木偶化的：

> 从教堂出来的人群……慢慢地、僵硬地仰着头，既不左顾，又不右盼，用一种单调的假笑的声音说话……这是一队衣着华丽的木偶……

[1] 雷内特·托勒:《变形》，引自《外国现代剧作家论剧作》，230页，刘象愚译，中国社会科学出版社，1982。

木偶化的缩合的作用，非常有效地把对象印象化了。这种单调的、装假的、机械的活动，融合着扬克对所有有钱人装模作样、循规蹈距的感觉和判断。

类型化　是指对人物性格的抽象。表现主义的人物原则正好和现实主义背道而驰，它反对任何对人物性格的塑造企图，它的人物理想状态是，"去掉个人的表面特征，经过综合，适用于许多人的一个类型人物"[1]。

类型化的处理包括以下手段——

代号化。这种人物在剧中，不是以他们在实际生活中

的名字命名,而是以他们的职业命名,(如银行家、工人、出纳员、妓女),或者以身份命名(如姑娘、男人、父亲、朋友),这些名字只是指称他们的一个代号(如无名氏)。

标签化。按剧中人物所起的外号为人物命名。如同为商品贴上标签。比如魏德金《青春的觉醒》中为教授们所起的离奇古怪的外号。

数字化。无名无姓,只需数字编号,即表示他们的群体存在。如在《加算机》中的1—7号太太和1—11号先生。

类型化人物原则是表现主义世界感的反映。表现主义认为,人类面对的是一个缺乏人性的社会,大工业、机器文明消除了个性人物的生存条件,只能创造砖坯人格。在这种泯灭个性的时代里,人物最后都蜕变为《从清晨到午夜》中的零、或卡夫卡笔下的K(一个代码),因为一个人和千千万万个人并无差别。通过形形色色的类型人物,表现主义戏剧控诉了社会对人性的毁灭。

[1] 康定斯基:《论艺术的精神》,114页,查立译,中国社会科学出版社,1987。

[2] 同上书,29页。

[3] 同上书,73页。

二、构成与变形

"所谓构成,就是内在的、有目的地使1.诸要素和2.构成(结构)从属于3.具体绘画创作目标。"[1] 康定斯基还以塞尚画的苹果为例说明构成:"一只苹果不是被塞尚再现出来,而是被用来构造一个称为'图画'的东西。"[2]

这就提出一个问题:创作可否离开生活实际而根据自身的需要创作一个主观的构成物?表现主义说不但可以,而且是必须的。因为"我们正在迅速地临近一个更富有理性,更有意识的构成时代"[3],在这个时代中,艺术家完全可以甩开各种戒律的束缚,按自己的真实感受构造作品。

排列 构成的具体方式。它主要体现在场面上。排列具有共时性特征,即场面的序列性的取消。据史泰恩介绍,1989年人们发现《沃依采克》的未完成稿,当时这个剧稿包括27个未编号未分类的场景和"难以确定的片断",这给舞台的二度创作带来了困难同时也带来了自由,

排列效果的书籍封面

该文本"平列种种戏剧性要素又使之没有明显的联系",每个导演都尝试以不同的方式来组合毕希纳这一积木式的剧作,编剧和导演们像洗扑克牌一样地调来调去对场景地排列可以,他们所依据的正是一种排列的构成原则。

排列还包括在舞台上创作具有排列效果的舞台意象,如用群体人物、代号人物构成舞台队形和造型,可以形成强烈的舞台视觉冲击力。这种效果后来被吸收到政治剧和滑稽剧中并得到加强。这种效果的美学渊源同样来自表现主义美术。[1]

构成可以反映作家的无意识与宇宙结构的同构。在表现主义戏剧内结构的研究中,我们曾经根据人物的行踪发现了一个对称的阴阳鱼场景图形,而在关于呈现的研究中,我们发现了虚实交叠的呈现,如果我们再次借用一下八卦的符号,我们就会发现这里存在着排列。比如,我们

用——表示实的叙述部分,用— —表示虚的部分,一实一虚的阴爻阳爻就构成了八卦的一个基本匹配,如果把每一幕的虚实匹配叠起来,就变成一个卦相,那么,如果每一幕看做一卦,在阴阳鱼的图式(核心结构)周围,就有很多卦围绕,中心图式和各幕的卦相就形成了类似八卦的图像——

这显然是一种复杂的构成。通过揭示这种构成,我们可以看到《易经》这个反映宇宙基本结构力量的图形,和表现主义作家心灵结构的同构。

类似的构成法在《去往大马士革之路》等剧中也有体现。如果把无名氏等人的分裂人格图形化为整圆,再在不

[1] 目前,运用某种有意味的母体图形按照某种审美理想重新排列,已经成为平面设计的一个重要的美学理念和基本手段。

同的投射区域（场景）涂上与分裂人格相对应的色彩，这样我们就得到了无名氏人格分裂的光谱构成的图式。

数的法则 用具有文化内涵的数字传达某种神秘体验，也算一种构成。雷内特·本森首先在托勒的《变形》一剧中发现了同《去往大马士革之路》和《从清晨到午夜》一样的"数的法则"——

> 托勒，就像可能影响过他的斯特林堡与凯泽一样，用几乎是数的法则来结构剧作。《变形》一剧的十三个画面是围绕着第七个高潮画面设置的，这六个阶段又进而分解成十三个画面。前六个与后六个画面使剧本呈对称状态。

数的法则和对称并不仅仅使剧作结构具有形式感，而是另有一层更深的寓意：象征耶稣的受难。在基督教文化里，十三是个灾难的数字，因为导致耶稣殉道的"最后的晚餐"就是十三个人组成。在《去往大马士革之路》中，明确地点出了数字象征"耶稣受难"的次数，剧中的母亲说——

> 我的儿子……你正在去往大马士革的路上……你正是走同一条路到这里来的。要在每一处耶稣受难的地方竖立一个十字架，在第七处可以歇脚，但你过不了第十四个地方。

这里不但暗示了十三这个数字（过不了十四），还提到七的数字——"在第七处可以歇脚"，在基督教教义里，七天是一个礼拜，是人们停止世俗活动侍奉上帝的时间，代表一个最小过程的终结，所以主人公在疯人院中大睡三天后回返。

总之，构成不仅是作家美学追求的体现，更反映了作家对世界体认和重构的愿望。

变形与分裂 变形指人物的身份的变易而言。如一个

中央戏剧学院演出的《从清晨到午夜》剧照

人毫无来由地变成另一个人物。比如《群众与人》一剧中的男人——索尼亚的丈夫,在第一景中是政府机关的文书,到了第二景却变成银行的文书,第四景又变成一个被岗哨羁押的囚犯,随后囚犯的脸又无端地变成岗哨的脸。甚至剧中的女主人公也经历了从少女变为"妇女的面容"的"变形"。

变形反映了一种梦的逻辑。弗洛伊德发现梦具有创作复合形象的能力:"能把两个三个甚至更多的实际形象集合为一个梦意象",他总结了自己做梦的方法是"高尔顿绘制家族头像的办法,即把两个形象投射到一块底板上,这样两者的共性特征就得到突出"[1],也可能"在梦中发现一个人,却给了他另一个人的名字"。对于这种奇特的"复合的"形象,弗洛伊德的解释是,"因为这些不同的形象之间存在着共同成分的梦的内容"。这个解释揭开了表现主义剧作家创造复合人物的谜底。表现主义剧作家通过人物面容变易旨在传达一种无意识的印象,这些人物之间存在着"共同点"(可以互易的)。比如女人的丈夫的变形说明,在政府的官员和银行的文书之间存在共同点:他们都是主流社会的帮闲人物,靠自己的一点才能依附于权贵,一个文书丢了职,再去当个办事员是顺理成章的;至于看守和犯人——这两样都不是什么好活儿,这些人都

[1] 《弗洛伊德文集》第一卷,483页,吕俊等译,长春出版社,1998。

第五章 表现主义戏剧

是没有文化的穷人,由于机遇,有人成了看守,有人成了囚犯。互易的变形内在表现了对人的阶级、阶层本质的认定。

假面。如果变形凸现了不同人物的本质相同之处,假面则通过展现人物表面和内在的尖锐矛盾,揭示了表面所掩盖的虚假本质。比如《从清晨到午夜》中的出纳员,获得巨款后,想到高级饭店享受一下声色之乐。他要了高级的菜肴,找来舞女,可这些浓妆艳抹的美人,其实长着"长耳朵、大嘴巴",舞裙下还装着弹簧假腿。在这里,假面表现了人与自我的分离:在商品包装的文化机制下,一切好看的事物都徒有其表。

和变形相近的还有分裂。在斯特林堡的戏剧中,"人物被劈了开来,翻了一番,成倍地增殖;他们蒸发、结晶、扩散、收敛"[1]。在《去往大马士革之路》一剧中,所有围绕主人公的意识人物——阔太太、医生、疯子、乞丐——都是主人公人格裂变的一种元素。如阔太太是对他女性性情的反射(她被称为夏娃),医生代表他的嫉恨本能,疯子凯撒是他人格中跋扈自大的投影,而乞丐则体现他的流浪心态。

变形(假面和分裂)以极端的方式深刻地揭示了人在当代社会被异化的命运。"如今变形是表现艺术家的主观世界同客观真实之间感到真实关系的一种方式。"[2] 表现主义的理想是致力于打造新人(一种脱离旧秩序能够自主命运的新人),遗憾的是,改造社会的新人未能打造出来,相反倒是人自身被改造:托勒绝望地坦白,"我不再相信人类会转变为'新人',每一个变化都是一种变形"[3]

[1] 《弗洛伊德文集》第一卷,483页,吕俊等译,长春出版社,1998。

[2] 斯特林堡:《梦的戏剧·序》,《现代派作家论剧作》,190页,陈焜译,中国社会科学出版社,1982。

[3] 转引《德国表现主义戏剧》,53页,汪义群译,中国戏剧出版社,1997。

变形是潜意识的体现

三、外化的方式

外化是将人物内在的感情、情绪、理念外在化，使之成为可以"观照的对象"。克罗齐把外化称为"外射"，"人在他的印象上面加工，他就把自己从那印象中解放了出来。它们外射为对象，人就把它们从自己里面移出来，使自己变成它们的主体"[1]。通过外化，艺术家的主体得以确立，把对事物的印象经过处理变成可见的外在形象。

表现主义的外化有以下几种方式：

感觉的外化 表现主义注重感受的表达，但人的感觉是复杂的，能够直接述诸形象的只是一部分，对于那些无形象的感觉，表现主义通过形象使之外化。比如在《琼斯皇》中，琼斯面对无边的黑夜的恐惧，这种感觉无论怎样强烈都只是琼斯的感觉，为了让观众也能够体会到，奥尼尔让琼斯的意识中出现了一些"爬行的恐惧们"，"这些小恐惧"，"是像爬着的婴儿那样大小的蜥蜴"，它们"无声无息"地蠕动，煞费苦心地"挣扎着要站起来"，但"每次都失败了"。作家通过这种蠕动的软体动物渴望站立而不能的表现，非常传神地把琼斯面对死亡的内心恐惧和挣扎过程外化了。

《琼斯皇》中还有另一种外化——心理的节奏。该剧中的催命的鼓声即是黑人催命的意志体现，又是琼斯心理

[1] 克罗齐：《美学原理》，28页，朱光潜译，中国社会科学出版社。

感觉的外化（海报）

煎熬的外化。通过不紧不慢,永不停歇的鼓声,观众可以感觉到黑人的咒语对琼斯心理的催迫作用。心理的外化还可以通过舞台和表演的对位处理,把内心的微弱声音放大为巨响。比如在《啊,这就是生活!》中大旅馆的无线电台一场戏,话务员报道一架飞机上的一名乘客心脏病复发:"现在你们可以听到病人的心跳",于是,在扩音器里传出了心脏搏动的声音。这时,"银幕上,一架飞机正飞越大洋"[1]。

精神过程的外化 借助象征形象将微妙的精神历程外在化。在《儿子》第一场,当剧作家不肯屈从资助人的意见,宣布谈判"到此为止",接着舞台灯光熄灭,在朦胧中,可以看到几个飞行员坐在椅子上,开始了关于飞行的对话和飞行过程的模拟。最后其中有一个乐于迎接挑战的飞行员死去,随着"中间背景变亮",场面又回到剧作家的谈判桌上来。这里飞行员的场面,就是剧作家内心思想搏斗的外化,即冒险者没有好的结果。《乞丐》中的剧作家在父亲死了之后,决心告别过去,重新开始,怎样表现这一微妙的心路历程呢?剧作家让主人公身后"出现一座新垒起的白坟墓",剧作家"把种子播在新鲜的土地上",这是精神演化过程的外化:坟墓是对既往旧我的埋葬,而撒下的种子是呼唤新生,果然,剧作家身后出现"园林式的农舍",剧作家面对着一个"从未被人踏过的海岸",这昭示作家精神获得了全新的力量。

观念的外化 把作家的观念外化为形象,有两种方式,一种是通过局外人物来表现。局外人物由魏德金首创。是指在剧情中间插入外于主人公的视域的人物和故事。在《青春的觉醒》一剧中,文德拉和其母发现文德拉怀孕而如临大敌的场面之后,紧接着一场是葡萄园里表现男女葡萄农野合的戏,这两个完全没有受过现代文明洗礼的男女农民,在文德拉和莫肖儿呆过的山崖下面的草地上,在完全没有罪恶感的情况下,完成了亚当夏娃的欢娱。这场戏和前后完全没有联系,但在这里出现,表达了作者不便言说的观念:即在文明世界里引起大惊小怪的青

观念的外化(海报)

[1] 雷内特·本森:《德国表现主义戏剧》,96页,汪义群译,中国戏剧出版社,1997。

魏德金的戏剧漫画

春期男女之恋，在原始人群中却是最自然平常时刻都发生着的事。这样作家通过局外人物对局内人表示了揶揄和嘲笑。观念外化的另一种方式是通过隐形人物实现。隐形人物也是由魏德金所创。当时魏德金的创作引起了人们的极大的愤慨，作家不便出面说话，在现实中又找不到可以出场的人物，于是便臆造了隐形人，曲折地表达作家不合世俗的反叛观念。比如《青春的觉醒》中那个出现在坟场的蒙面人，他既无姓名、又无履历（如空穴来风），他把道德归结为"两个虚数而产生的实数"，他对社会弊端毫无顾忌的抨击，就是作家观念外化的一种表现。

第五节

表现美学及其病理基础

一、创作的病理基础

一个世纪以来，表现主义剧作以其亦真亦幻的形式，吸引着无数人去探索它的美学奥秘。但这种探索很少得到

要领。人们总是把它的美学特征看做某种可以学习的诀窍，却很少尝试从生存和疾病角度看待这个问题。我的看法是，表现主义的世界是疯子眼中的世界，表现主义美学首先建立在作家特殊的生存体验和情绪基础上，而表现主义作家的激进情绪具有病理特征。

生存艺术家　表现主义戏剧创作以特定的生存体验为基础，这是雅斯贝尔斯意义上的"生存艺术家"。生存艺术家不是外在于自己作品的旁观者，而是以自身特殊的生存体验作为表现基础的作家。表现主义作品中涉及的大量的精神病学的妄想内容，是以艺术家自身激进的生存体验和病态经历为基础的。表现主义艺术家奋不顾身地与世界对抗，而不同程度的精神分裂就是他们反抗的代价。蒙克和凡高一生都不能摆脱精神病的折磨；毕希纳发表过《共产党宣言》（在24岁早夭）；斯特林堡也有一定的社会主义倾向，情感上经历过"地狱时期"；《儿子》的作者佐尔格因反对纳粹的恐怖统治，曾两度被捕（后死于难民营）；托勒因领导军火工人罢工而被捕入狱，被监禁五年之久（后自杀）。奥尼尔则从父母黑夜长旅般互相折磨的经历中体验过精神病症的可怕梦魇；而凯泽的精神症状已经成为他戏剧创作的基础性条件，凯泽的精神症状从一件

凡高的画中有一种令人晕眩的致幻效果

轰动艺术界的有名事件——在流放期间因租公寓而被传讯罚款30万马克——而可见一斑。[1]

如果以上的例子,用来说明精神的谵妄对于表现主义的作用,只是提供了感性例子,同样有过精神病史的剧作家阿达莫夫,对于精神症状对创作的特殊作用,曾予以现身说法的理论说明:

阿达莫夫

> 它(精神病)赋予其受害者极为敏锐的洞彻力,而这是所谓的正常人无法有的……这种想象力通过其特有的疾病,去懂得那伟大的"普遍法则"。[2]

蒙克坦白地承认:"疾病和发疯是守护我的两个天使"。诗人兰波也以极端的口吻说过同样的意思:"必须使各种感觉经历长期的、广泛的、有意识的错轨",甚至通过"痛苦与疯狂",才能抵达"未知"。[3] 就是说,精神分裂是达到深刻体验必要的条件。雅斯贝尔斯这样解释这种创作的发生原理:"恐怕极限的形而上学体验的深刻性,以及关于超越性体验中感觉绝对者,恐怖和最大幸福的意识,无疑当灵魂残酷地被肢解和被破坏时才给予的。"[4] 在巴黎的展览馆上,雅斯贝尔斯发现一个奇怪的现象:"在无数欲狂不能的平庸艺术家中,有一个事与愿违、出于无奈的狂人却在自己的作品中照耀了存在的深渊。"[5] 他说的是疯子凡高,因为保持了本真而不朽,而其他的假狂的创作都成了赝品。这说明疯狂与表现主义的关系,没有一定的分裂体验就没有表现主义。

总之,表现主义作家是一批以自身的

[1] 下面是他在法庭上的辩护词,现抄录如下:我认为自己是个非同一般的案例。法律对我并不适用……一个做出如此多创造的人,应该享有优先豁免权,我不是什么"一般人",我是伟人,所以我有权打破法律……我的被捕不仅仅是我个人的灾难,为此我们的国旗应该下半旗。(转引自雷内特·本森:《德国表现主义戏剧》,107页,汪义群译,中国戏剧出版社,1997。)

[2] 转引自马丁·艾斯林:《荒诞派戏剧》,77页,刘国彬译,中国戏剧出版社,1992。

[3] 兰波:《致保尔·德梅尼》,《兰波作品集》,331页,王以培译,东方出版社,2000。

[4] 雅斯贝尔斯:《斯特林堡和凡高》,转引自今道友信等著《存在主义美学》,152页,崔相录、王生平译,辽宁人民出版社,1987。

[5] 同上书,151页。

凡高自画像

第五章 表现主义戏剧

病灶作为艺术资源的创造者,他们用肋骨当火把,用青春激情点燃焰火,而全然不管自己是否会被焚毁。为了达到体验的深刻性,他们宁可冒着灵魂被解体和被破坏的危险,发掘、耕耘、放纵和燃烧自己,甚至于"毁灭自己于作品中"。

癫狂与创作性想象　精神谵妄能赋予作家以不同寻常的感觉,其症状发作过程能带来高度形象的组织能力,这一点在凡高写给提奥的书信中有过详细的描写——

> 你不要以为在我心中培养一个人为的狂热病。你要知道,我是身在最复杂的计算当中,由此一幅继一幅地画了出来,极快速地完成着……人必须在半小时内想到千万样东西,像一名逻辑家,能追踪着平衡和关于色彩分配的极复杂的计算。在这里,精神紧张到破裂的程度,像演员正演着一个繁难的角色。[1]

这种情况当然也出现在戏剧创作中,剧作家凯泽有着完全相似的主诉:"在五年中,世界已经从我面前消失。我几乎整日一动不动地坐在自己的窗前,这时我发现了一个并不存在的世界。"[2]凯泽的体验和《乞丐》中的剧作家长夜不眠,遥望星空的亢奋体验何其相似!这里消失的是一个现实的世界,而呈现的则是"并不存在的世界"(这五年,正是凯泽创作的高峰时期)。

斯特林堡在谈到他的《一出梦的戏剧》时,也谈到了类似的感受过程:

> 在现实的一种细弱的基础之上,想象吐丝一样用回忆、经验、不受约束的幻想、荒诞和即兴之作,织成了一种新的纹样。[3]

这些奇谈怪论并不仅是作家的痴人说梦,精神分析大师弗洛伊德也赞成这种说法。原来他早就在精神病理的临床观察中,注意到狂想具有一种"精神组织能力"。他在

凯泽

[1] 凡高:《给提奥的信》,载《西方画论辑要》,441页,吕澎译,江苏美术出版社。

[2] 雷内特·本森:《德国表现主义》,汪义群译,中国戏剧出版社,1987。

[3] 斯特林堡:《梦的戏剧·序》,《外国现代剧作家论剧作》,190页,陈焜译,中国社会科学出版社,1982。

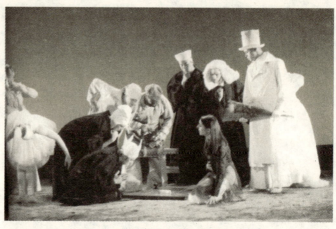

美国舞台上的《梦剧》

《论癔症》一文中指出:

> 类催眠状态下出现癔症性的观念丛,这些观念丛与其他观念的联想性联系被割断……因此形成具有一定高度组织性的第二意识中的雏形。[1]

"与其他观念的联想性联系被割断",说明这种"高度的心理组织能力"完全是非理性的。雅斯贝尔斯对于病理因素进入艺术的研究中指出:"以疾病为根据形成的作品是在精神世界中的本质因素,它同时只有凭借疾病创造的条件才能具备现实中存在的那种特殊性质。"[2] 他和弗洛伊德的分析,从创作原理上为精神症状进入美学找到了合法的依据,即疾病是一定类型的创作的必要条件。

依据雅斯贝尔斯对不同病理做过的三种区分,表现主义的病理性主要体现在第二个类别,即"意识改变综合症",它具体包括:各种妄想狂、偏执狂和精神错乱、奔逸性狂想等。有趣的是,两位大师的论断不断为无数的创作事实所证实。现在,越来越多的人研究天才和疯狂的关系,发现很多天才都有疯狂的体验和经历,最有力的证据,就是尼采这位天才的哲学家,就是一位抱着马脖子痛哭的癫狂者。

[1]《弗洛伊德文集》第一卷,32页,金星明、杨韶刚译,长春出版社,1998。

[2] 雅斯贝尔斯:《斯特林堡和凡高》,转引自今道友信等著《存在主义美学》,151页,辽宁人民出版社,1987。

二、美学上的依据

妄想偏执狂也好,奔逸性狂想也好,通俗的说法都是疯子,在表现主义出现之前,社会从未允许疯子进入艺术的殿堂;"载道"也好,"永恒正义"也好,都须以健全理性为依据。表现主义作家崇尚非理性,又是谁给了他们艺术的特许呢?

关于精神的极度兴奋和创作之间的关系,已有许多先哲论及(如柏拉图称诗人的写作是神灵附体的"迷狂",尼采把艺术的狂想称之为"酒神的沉醉"),但是,这些人都没有涉及创作中的病理内容。真正为表现主义的美学观张目的是几位现代美学家,他们分别是克罗齐、康定斯基和苏珊·朗格,是他们对艺术创作的崭新看法,为表现主义这些"疯子"发放了美学上的许可证。

克罗齐推崇"直觉说"。他的"直觉即表现"的论断,强调直觉在创作中的第一性位置,为了矫枉过正,他还把直觉(感受过程)和表现(创作过程)之间的区别取消。克罗齐这样论证他的著名观点——

克罗齐

> 直觉必须以一种形式的表现出现……我们如何真正能够对几何图形有直觉,除非我们对它有一个形象,明确到能使我们马上把它画在纸上或黑板上……在这个认识过程中,直觉与表现是不可分的……[1]

"直觉说"影响巨大。它改变了创作对客观现实的照相式再现要求,使创作者得以最大限度地挖掘个体生命的直觉感受,为作家不受拘束的主观表达提供了合法性。其结果,作家不仅完整地表现了自我,连同世界在自我中的模糊投影也都囫囵地呈现出来。[2]

当然"直觉说"存在着一定的误区。直觉(感受)和表现(创造)成了一回事。克罗齐认为,"不能表现的直觉还不配称为直觉",这显然有些强词夺理。稍有创作和审美经验的人都知道,直觉是人人都具有的能力(这一点

[1] 克罗齐:《美学原理》,15页,朱光潜译,中国社会科学出版社。

[2] 举一个最简单的例子:一群人面对同一个模特,但是只有画家才能把模特的样子表现出来,而一个普通人只停留于直觉而已。

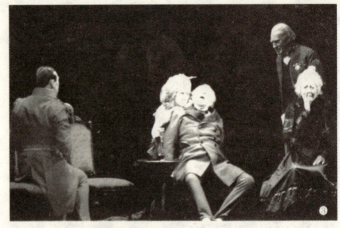

伯格曼导演的《鬼魂奏鸣曲》剧照

克罗齐也承认），但直觉到了的东西并不是人人都能把它们表现出来。

康定斯基的"内在需求说"也表述了类似的观念："他（艺术家）必须观察自己的精神活动而聆听内在需要的呼声。"[1] 至于什么样的"内在需要"，这种需要是否正常，都是无关紧要的。因为"这里无所谓违反自然的形式，而是艺术家对这形式的需要"，"艺术家在选择自己的表现手段时，应享有绝对自由"[2]。康定斯基呼吁人们解放思想，打破禁忌，敢于使用任何表现"内在需求"的形式。"凡是有内在需要产生并来源于灵魂的就是美的。"[3] 这些说法等于取消了一切艺术的限制。

关于艺术的情感和形式感问题，苏珊·朗格——这位卡西尔的得意门生——也提出过有个性的见解。下面是她关于情感和形式的关系所做的精彩比喻——

> 当我们没法使这样的（团雾气体）的一些无固定形状的事物激烈地流动起来时，它们便会表现出一种不受边界限制的形式，这就是火箭筒发射后的瞬间出现的气体之形状，原子弹爆炸时所形成的烟云之蘑菇状，急流中之漩涡状等等……这种外观是一种运动的形式或动态的形式。[4]

[1] 康定斯基：《艺术的精神》，43页，查立译，中国社会科学出版社，1987。

[2] 同上书，69页。

[3] 同上书，70页。

[4] 苏珊·郎格：《艺术问题》，17页，滕守尧、朱疆源译，中国社会科学出版社，1986。

朗格为表现主义不合陈规的形式做了最好的辩护。这里的"不受边界限制"的形式，极易使人想到表现主义戏剧的重叠呈现、精神主诉和光谱式的排列图式是怎样打破了传统戏剧的起承转合、高潮、逆转的模式。不仅处于高速运动中的物体有其特殊的形式，处于高度精神亢奋状态而致分裂之中的人之情感也同样有自己的运动形式，表现主义戏剧强烈的情感释放与火箭发射时的绚烂、原子弹的烟雾及大气的漩涡——这些大自然的强烈运动之形式，又是何其相似！

任何新的美学观念都是在社会的权力网络中发展起来的。当我们说到表现主义戏剧的卓越成果时，绝不能忘了理论家的先导作用和立下的汗马功劳，是他们为表现主义剧作家打开了通往内在体验的通衢大道。没有他们，表现主义戏剧可能刚刚出世就被世俗观念扼杀在摇篮里，这种情况在艺术史上实在是屡见不鲜。

三、美学效应及其革命性

表现主义戏剧创造了震撼人心的舞台意象，产生了奇特的美学效应：

共振—磁化效应 在物理学中，共振是指振体导致谐振体形成振动频率相同导致的振动；而磁化则是指物体因

赖斯《加算机》剧照

磁力作用而节省磁性。这两个原理虽然说的是两码事，但是有共同的道理，即指一种超强的能量对共同场中其他力量的同化。这种同化现象与表现主义戏剧的观赏具有异曲同工之处。在表现主义戏剧演出过程中，因为舞台上强烈的气氛情绪，观众受到感染，在情绪上也和演员一样达到狂热状态，就如同震体的震源最后达致同频，或者磁铁将其周围的铁屑磁化形成磁力场一样。

下面是本森著作中提到的由费林导演的《群众与人》

《群众与人》的集体场面

演出时舞台上出现的共振—磁化效应：

> ……一个主人公，被24个男女围在当中，他们站在石级上晃着身子唱《马赛曲》……歌声越来越响，盖住了远处传来的机枪声。这场景使人民剧院里的观众大为激动，甚至使他们直冒冷汗……突然传来一阵格格很响的机枪声……似乎穿透了那些挤作一团的男人和女人的灵魂。

强烈的人声是最具感染力的。群体的愤怒具有一种穿透力，这些观众在剧场里被"激动"，甚至"直冒冷汗"，

表明他们已被磁化。本森还提到《啊,这就是生活!》一剧搬上舞台所导致的共振现象:"当大幕降落时……年轻的无产者开始唱起《国际歌》。我们全体起立,一直唱到最后。"[1] 这应该是共振现象最有说明力的例子。"全体起立"一起唱,表明台上的振动频率和台下完全一致——最后形成"政治示威游行"则是这种共振达成的标志。可以想象,在这些能消费得起高达100马克剧票的观众中,绝大多数都不是无产者,他们到剧场来,只是来欣赏共产党

《死亡与少女》局部地使用了表现主义的表现手段

如何"煽动"群众的戏剧,但却怎么也想不到,表现主义戏剧竟能冲破阶级的樊篱,"煽动"这些太太、小姐、先生们和工友一起高唱《国际歌》,这种身不由己的情感变化也许只有用共振—磁化现象才能解释得通。

　　碎镜效应　指的是表现主义戏剧欣赏中的观众参与。和整饬的现实主义剧作相比,表现主义戏剧呈现的舞台影像是破碎和混乱的,就像一面被打碎的镜子。如果我们要想得到完整的人物形象,就须耐着性子,依据人格逻辑把这些碎片在自己头脑中拼合起来,表现主义戏剧的这个效应等于为观众又发出了一道拼合镜子的邀请,这极大地刺激了观众的艺术想象力并调动了他们主动参与的热情。

　　碎镜效应还在于碎镜的反射作用。碎镜所显示的主人

[1] 雷内特·本森:《德国表现主义戏剧》,95页,汪义群译,中国戏剧出版社,1987。

《镜子·女人》的雕塑意象具有强烈震撼效果（王晓明导演、赵明环编剧）

公的人格碎片，同时也是人性中共有的弱点：嫉妒、仇恨、凶残、狠毒、冷漠等，这样，在观众进入剧院观剧时，就从这些碎片中看到了自己，从而产生一种自我反省和自我批判的动力。比如美国普里斯顿剧团《琼斯皇》首演的那天，"坐在普里斯顿剧场那硬木凳上的观众，女的珠光宝气，男的则拄着金头手杖，对他们面前的嘲讽对象毫无好感"[1]，试想，当这些"资产阶级"的观众看到剧中"那一长列穿着花哨的提线木偶"——女的"过分梳妆"，"男的则头戴高帽身穿燕尾服"，"全都像蹦来跳去的机器人那样说话"（史泰恩）时，他们会完全不对号入座，想到自己的生活在他人眼中的样子吗？

惊魂效应　表现主义戏剧以表现白骨、露骨为特征的美学意象，引发了一种入骨的心理恐怖体验，具有一种震惊灵魂的作用。无肉的白骨是生命曾经在场而又消亡的见证，但好端端的生命是如何消亡、如何变成白骨的？这样一种唇亡齿寒兔死狐悲的感觉势必波及每个观赏者自身，因为这些舞台上的无肉者曾经也和我们一样是血肉丰满的感情动物。这种生命毁灭过程的展示必将最大程度震撼每

[1] 史泰恩：《现代戏剧的理论与实践》(3)，651页，刘国彬译，中国戏剧出版社，2002。

个人的灵魂，引人反思那夺去千千万万人生命、制造森森白骨的战争的不义，从而唤起人性中的和平愿望和人道情感。因此，我们说，托勒的表现战争恐怖的《变形》是一部杰作。在剧中，托勒引入的骷髅之舞以残肢断腿和白骨营造出的惊魂效应，使其在震撼力方面，已经超出了持续了12年之久的特洛伊战争。丑陋的白骨触到了每个人心中最原始、最黑暗的深处，这种令人发瘆的审美经验，是任何声讨和控诉都无从达到的。

四、美学的革命性

表现主义在美学领域发起一场翻天覆地的革命。表现主义"砸烂了一切陈规陋俗，粉碎了过去留下的一切联想……它同时也唤起了人们用新的目光看待过去的艺术"[1]。强烈情感的直露宣泄，分裂世界的体验，丑的登堂入室，不仅颠覆了传统戏剧的观念，而且大大地拓展了美学的疆域，使美学真正回到了它本该在的地方——感性学的位置上。

据美学家的研究，我们今天的美学在古希腊时代的含义是包含感官的全部感知。1950年德国哲学家鲍桑葵创立感性认识新学科，就将美学命名为感性学 (asthetik)。据刘东考证，将感性学译为美学是日本学者的做法，体现东方文化崇尚美与和谐的理念。但从西方的艺术发展史看，这是东方的误认，将美作为美学的核心内容并予以象征化是东西方共有的一种集体无意识，这种无意识将"秀美"提喻化为美学，中国的"中和之美"、"含蓄"、"品位"，西方的"合式"、"净化"、"黄金律"、"格调"，都是这种原则的变相表达，这种提喻体现了早期人类唯美是举和善美相依的文明化冲动。

任何美感都是时代的产物。表现主义剧作中的丑不是作家凭空杜撰的，而是生活中的丑在美学上的反映。当丑侵入了现代生活，甚至成为主要感受时，传统的美学词典不够用了。20世纪以来的战争、科技、工业化带来的破坏

[1] 赫尔瓦特·瓦尔登：《庸俗表现主义》，载《表现主义论争》，43页，马仁惠译，华东师范大学出版社，1992。

形成了丑的大观——两次大战中的森森白骨，性解放带来的性泛滥和爱滋病，上帝之死造成的无数疯子和狂人，奥斯维辛集中营的炼炉里的黑烟……，这些骇人听闻前所未有的丑陋铺天盖地而来，若不是有意漠视，艺术家不能不把这些骇人心魂的感受摄入戏剧，而这就大大地拓宽了感性的疆域。

斯特林堡的《鬼魂奏鸣曲》海报

在美学向感性学大踏步迈进的进程中，表现主义的几位先驱——毕希纳、斯特林堡、魏德金——是戏剧最早吃螃蟹的一群，他们最先向维多利亚以来的贵族化传统发起猛烈的攻击，打碎了象牙之塔，他们以赤裸之身、露骨之手和嚎叫战栗，确立了丑在感性殿堂的位置。由于表现主义在摄入这些丑时没有作任何处理工作（让丑陋赤裸地呈现），破坏了传统美学的完美与和谐，使文雅之士难以接受（这些雅士就像中国民间故事中的许仙一样，只爱变化后的白娘子），但这种破坏是必要的。奥斯维辛之后不再有完美和谐。对于那些曾经参加过各种战争，从炼人炉或尸骨堆中爬出来的人来讲，能坐着均匀地喘气已是最大的幸运；而对于压根就没有经历任何不幸的新的一代，通过舞台虚拟的白骨让他们体会到

一点生命被毁灭的残酷感，难道不是最起码的精神洗礼吗？

美学回到感性学上，乃是势所必然。规范化的时代走到了一个极致，解构规范的需求就开始了。在这种感性拓宽过程中，表现主义只是适时地充当了美学变革的急先锋。但是，它并没有毁灭传统美学，它只是使人类的美学更全面地感性化了，而不是感性的偏食，它告诉人们，感性的疆域是没有界限的。美学将随着人的感性疆域的拓宽而发展。[1]

丑陋的美具有反升华特征和颠覆作用。马尔库塞指出："文化的、歪曲的、滑稽的反升华，反而构成了激进实践的活动的根本内容。也就是说，构成了过渡中颠覆力量的基本成分。"[2] 在此只前，美只能以淑女的形象出现，它服从特定的秩序和权威；而表现主义告诉我们，特定的情感需要特定的形式（舍此形式便没有此情感），丑陋的美把越轨的情感和形式统一起来，在动摇传统美学权威地位的同时，也在摧毁着传统美学所据以确立的权威秩序。

结　语

1.表现主义戏剧第一次在戏剧中表现了强烈的社会变革的渴望，但表现主义戏剧的社会反抗是失败的。纵观从毕希纳到凯泽的反抗过程，其社会理想的破灭是必然的，以小资产阶级为主体的社会革命理想有一块致命硬伤，即在群众的革命行动和人道主义之间的犹豫。[3] 但这种文化上的谨慎并不全然代表失败，这种犹豫作为西方文化的一种特色导致了西方现代民主和福利国家的出现。

2.在戏剧美学上，表现主义和象征主义如同双水分流，如果说象征主义戏剧光大了古典悲剧诗体剧等高摹仿的传统，表现主义戏剧则发扬了阿里斯托芬的民间化传统，表

[1] 感性由偏食到拓宽是必然的发展过程。以饮食文化为例：香的、甜的是早期美食的基本标准，在今天，苦的、辣的、腥的，亦有其不可替代之味道。如咖啡是苦的，鱼腥草是腥的，臭豆腐以臭闻名，在川菜中，辣椒如果不辣到让人汗流浃背则不够味。

[2] 赫伯特·马尔库塞：《审美之维》，119页，李小兵译，广西师范大学出版社，2001。

[3] 毕希纳在《丹东之死》一剧中，已经充分地说明了表现主义剧作家在革命和人道之间的两难。他在一封"致古茨诃"的书信中写道："借助观念，从受过教育的阶级出发就能改造这个社会吗？不可能！"（《毕希纳文集》，313页，李士勋译，人民文学出版社）

现主义还以粗粝、硬朗和抽象风格，重新光复了东方和拜占庭艺术中的抽象美，表现主义戏剧作为20世纪政治经济动荡最敏感的传感器，其感受方式将成为人类永久性的精神遗产。

3."表现主义作用于一切历史时期"（托勒）。表现主义的社会革命理想直接启发了史诗剧，史诗剧又影响了各种形式的政治剧（如皮斯卡托和彼得·魏斯的文献剧）。表现主义还直接孕育滋养了美国的奥尼尔、威廉斯、阿瑟·米勒的时空体心理剧。这些具有意识流特点的剧作被人们称为后期表现主义戏剧。

4.表现主义戏剧对抽象美的发现和创造，对于有着悠久东方文化传统的中国是个重要的启示，中国戏曲高度抽象化，其符号化的形式已经达到了艺术的高级形态，特别是极度的生存体验和病态对于创作的意义（如八大山人的创作）尚未引起充分注意。我相信，随着人们认识的加深和转化，我们将不断发现表现主义戏剧的魅力。

象征范式卷

第六章
精神分析剧
JINGSHENFENXIJU

【范型要素】
范式隶属：象征范式
流行时间：1868-1950
情境类型：条件情境
语义范围：人格结构
代表作家：左拉、易卜生
范型目的：精神治疗

第六章　精神分析剧

【范型概述】

"精神分析剧"是指以精神分析学的人格结构为语义对象的戏剧。它把人格"小宇宙"的内部纷争外化到戏剧舞台上。[1]

精神分析学由瑞士医生弗洛伊德和他的弟子荣格所创立，认为任何主体都是包容着不同人格力量的结构性存在。该学说因为揭开了人格内部的紧张关系和古老成因而产生巨大影响。但戏剧对精神分析内容的探索并不从精神分析学始（是由于精神分析学的出现，人们才找到恰当的阐释视角并获得理论上的自觉）。纵观戏剧中人类观照精神的历史，精神分析戏剧其实古已有之。古希腊的索福克勒斯表现杀父娶母情结的《俄狄浦斯王》可以看做最早的精神分析剧，而莎士比亚这位"弗洛伊德的老师"（布鲁姆语），也创造了《麦克白》和《哈姆莱特》这两出变相的俄狄浦斯剧。特别是麦克白在杀死"熟睡父亲般"的邓肯的全部过程中，经历的预感（女巫）、幻觉以及酒宴上的疯狂，涉及了丰富的精神分析学内容。古典主义之后，戏剧的伦理内容逐渐加强，精神分析的视点基本消失。但到了19世纪末，"上帝之死"使人类的道德和理性受到前

[1] 目前的中外戏剧史上，尚不存在这样一种范型，这是笔者对一个尚处于匿名状态的戏剧类型所作的命名。

晚年弗洛伊德

所未有的冲击,而飞速发展的大工业和接踵而至的战争,使人类笼罩在恐惧和焦虑的情绪之中。一时间,精神病人大量出现,这导致精神分析戏剧接二连三地出现。

1868年是个特殊的年头。19世纪享有盛誉的两位大作家——左拉和托尔斯泰,几乎心血来潮地同时写作一种俄狄浦斯戏剧。左拉的《黛埃斯·拉甘》写了画家和好友的妻子私通并杀死好友的故事;托尔斯泰的《黑暗的势力》写了长工和主母私通杀死私生子的故事。而事隔20年,瑞典的斯特林堡又写了《朱丽小姐》,也表现仆人乘主人离家之机,欲与小姐私奔这样一个变相的俄狄浦斯故事。[1]然而事情还没有完,从1884年开始,被称为现代戏剧之父的易卜生,也在神秘兮兮地写另一种"新戏剧",这就是包括《大建筑师》、《海上夫人》、《海达·高布乐》在内的一批"后期剧作"。这些剧作写了一些行为古怪、不可理喻的人物,很多戏剧史家认为这是象征主义戏剧发轫之作,但这种看法首先遭到易卜生本人的反对。他说,"我写的只是人,我不去写象征性的东西……我时常和海达·高布乐一起散步"[2]。我也比较赞同美国导演哈罗德·克勒曼的看法,"他(易卜生)的象征主义只存在于近似寓言剧的《布朗德》和《培尔·金特》之中"[3]。的确如此,

[1] 就是说,已经有三个不同国籍的一流作家,不约而同地重复某种相似的题材。

[2 哈罗德·克勒曼:《戏剧大师易卜生》,蒋嘉译,187页,湖南人民出版社,1985。

[3] 同上。

仅从象征主义出发不能穷尽这些作品的含义（如果我们不把象征主义仅仅理解为使用了象征手段的话）。这些剧作的内容在象征主义语义范围之外，那是一个从未有人涉足的领域。而且象征主义并不表现古怪人物。易卜生笔下的古怪人物正是荣格心理分析学说所指涉的各种原型。因此，这些戏剧是正宗的精神分析戏剧。[1]

易卜生之后，奥尼尔接续了精神分析戏剧的命脉。他的《榆树下的欲望》和《悲悼》都是精神分析戏剧的最好范本。和他的前辈们相比，奥尼尔要幸运得多，他写作时精神分析学说已经成为显学，这使他得以直接运用精神分析原理解析一个家族的精神史。《悲悼》演出时，"观众被这部剧的宏大规模所震慑"，奥尼尔接受记者采访，承认读过弗洛伊德的书，但更喜欢荣格，并坦言，"剧作家如果不是敏锐的分析心理学家，那就不是好的剧作家"[2]。1936年，奥尼尔终于获得诺贝尔文学奖，那时委员会经过多次改组已不再抵制精神分析学，瑞典皇家学院在颁奖词中，指出了《奇异的插曲》"包含着分析尤其是直觉的聪明睿智，显示出对于人类精神活动深刻的内在洞察"，并承认《悲悼》"也依据弗洛伊德关于无意识、关于反常家庭梦魇的无限知识"[3]。认可了他对人类精神领域的探索成绩。

中国对精神分析剧的译介始于"新浪漫主义"运动。从20世纪20年代到40年

[1] 易卜生作为一个浑莽的象征森林的探索者，他的后期作品经常在象征主义与精神分析间摇摆。别雷曾为其意义的二重性甚至三重性所震惊，那么，就算对易卜生从属象征主义的看法成立，至多是现实主义之外"第二话语"（二重性），但是这第"三重性"仍然没有着落。在我看来，只有把易卜生作品同时看做精神分析剧，"三重性"才说得通。

[2] 奥尼尔否认《奇异的插曲》和弗洛伊德的《精神分析导论》有直接关系，但承认了荣格的影响，他说，"弗洛伊德的书我只看过两本，《图腾与禁忌》、《超越快乐原则》。弗洛伊德学派中我最感兴趣的是荣格的著作《无意识心理学》"。（奥尼尔：《1925年对记者的一次谈话》，载《奥尼尔论戏剧》，刘海平、徐锡翔编译，30页，大众文艺出版社。）

[3] 佩尔·哈尔斯特龙写给奥尼尔的《颁奖词》，载《天边外》，577~579页，林凡译，漓江出版社。

弗洛伊德与爱因斯坦（漫画）

代,中国戏剧界似乎对这种剧型保持了持久的兴趣:1920年,杨熙初翻译《海上夫人》,潘家洵翻译《群鬼》;1921年,刘伯量翻译《罗斯莫庄》,耿济之翻译《黑暗的势力》;从1915到1920年,易卜生的《建筑师》、《海得·加勃勒》(均为旧译名)、《当我们死人醒来时》相继在

上世纪初部分介绍精神分析戏剧的书刊

《小说月报》、《晨报副刊》上发表;1936年,著名作家王实味翻译了《奇异的插曲》;1938,王思曾又以《红粉飘零》之名重译了这部剧作(40年代,这部由好莱坞女影星嘉宝莉主演的电影在上海多次上演);1948年,朱梅隽翻译了《梅农世家》(即《悲悼》,包括《归家》、《猎》、《祟》三部曲)。在理论研究领域,1920年后,汪敬熙发表《心理学之最近的趋势》,详细介绍了弗洛伊德的学说;郭沫若发表《批评与梦》等文章讨论弗洛伊德的学说;1929年的《戏剧》杂志发表胡春冰介绍奥尼尔与《奇异的插曲》的文章;1936年,胡梦麟在王实味翻译的《奇异的插曲·序言》中指出该据"表现方法的奇特",是"今日之奇迹"。80年代后,许多学者对奥尼尔和易卜生后期剧发生

第六章 精神分析剧

兴趣，在各种文学和戏剧的杂志上发表了大量的研究文章，只是大都没有从精神分析层面来认识。

精神分析剧对中国作家影响最大的是曹禺。曹禺特别喜欢《榆树下的欲望》，对《悲悼三部曲》则喜欢到迷恋的地步。1938年，他曾同从英美留学归来的张骏祥夫妇商议排练《悲悼》（并作了大量的"案头"笔记），曹禺后来在《我所知道的奥尼尔》一文中回忆读此剧的感受："惊叹奥尼尔善用人物的变态心理"，还坦白地承认，"弗洛伊德……的幽灵攫住了戏剧的人物"。曹禺的《原野》和《雷雨》的行为模式就是杀父娶母，他对这个题材的兴趣和他早年丧母经历有关。《雷雨》对社会问题关注较多，但仍不乏精神分析内容，《原野》的着眼点则更多放在精神分析上。[1] 难怪《原野》面世后，郭沫若一眼就看出作家"对精神分析学有很深的研究"。但由于当时中国戏剧界还不能接受这种"非现实"的剧作，曹禺以后没有继续往这个方向探索。

历史上的精神分析剧一直处于匿名状态——因为触犯了道德的禁区，精神分析剧一直不敢打出自己的旗号。左拉曾从生理遗传角度（把人区分为粘液质、多血质等）解释自己的代表作《黛埃斯·拉甘》，文学史和戏剧史也沿用自然主义定义这些另类。但今天看，被左拉等人看做家族遗传的质素，其实就是精神分析中的精神投射和感染。对于易卜生的后期创作，人们或者用最鄙夷的口吻加以丑化[2]，或者用象征主义加以同化，就是不肯把它们和精神分析学挂起钩来。曹禺的《原野》也遭遇到类似命运。中国批评界用社会学的批评手法，将其解释为"地主和农民的斗争"，其结论必然是失之悖谬。最为有趣的是，左拉、托尔斯泰、斯特林堡等几位举世闻名的大文豪，都是因为在维尔森主持诺贝尔文学奖评奖时期，写了以上几部"杀父娶母"题材的戏剧，被诺贝尔文学评奖

[1] 曹禺的《雷雨》在日本演出时，一位老华侨骂演出该剧的剧团是"杀父蒸母"，评论家杨晦批评《原野》非现实，写得"鬼气森森"。

[2] 当我们看到一些批评大家对《海达·高布勒》、《当我们死者醒来时》的激烈批评时，就可以了解易卜生的处境。看看在挪威召开的《易卜生文集》国际研讨会上与会者对他的声讨和指责，就知道连他自己的同胞也不了解他。

1935年秋，曹禺与张彭春（剧中人物扮演者）曾有排演《悲悼》的意向

委员会拒之门外。左拉还得了"阴沟的清道夫"的称号。而奥尼尔也因为《榆树下的欲望》一剧中的乱伦情节而在评奖过程中历经挫折。[1]

精神分析剧的坎坷"出身"反映了世俗权力对文艺的制约。当时的人们之所以不肯容忍文学与戏剧中的精神分析内容,是因为不愿承认精神分析这种离经叛道的学说。世俗的权力不仅影响到接受和评价,还必然要影响到剧目的阐释。到目前为止,精神分析戏剧还从未获得过正确阐释,真正对精神分析戏剧作过有价值的系统分析的只有弗洛伊德本人,他对于莎士比亚作品和《罗斯莫庄》等剧的分析,至今仍是精神分析戏剧理论最高的范本。

《奇异的插曲》

精神分析成为一种语义范型乃是势所必然。在20世纪,精神分析学的影响早已和马克思主义相提并论(如果马克思发现了社会发展的宏观规律,精神分析学则揭开了人格微观世界的奥秘)。马克思主义曾经催生了革命现实主义和史诗剧那样的戏剧范型,一个世纪以来,以精神分析为语义对象的戏剧也产生了众多的戏剧经典,因此,我们今天理应运用戏剧理论的话语权力,为这个长期匿名的"黑孩子"在现代戏剧史上落一个正当的"户口"。

[1] 其实奥尼尔一定程度沾了斯特林堡的光。因为奥尼尔公开承认创作受到斯特林堡的影响。而斯特林堡向以离经叛道而著名。

本章分析采用的主要剧目文本:
左拉:《黛埃斯·拉甘》1868 (范立涌译)
托尔斯泰:《黑暗的势力》1868 (芳信译)
斯特林堡:《朱丽小姐》
易卜生:《罗斯莫庄》1886 (潘家洵译)
　　　《海达·高布乐》1890 (潘家洵译)
　　　《大建筑师》1892 (潘家洵译)
　　　《海上夫人》1889 (潘家洵译)
奥尼尔:《榆树下的欲望》1924 (汪义群译)
　　　《悲悼三部曲》1931 (荒芜译)
　　　《奇异的插曲》1927 (王实味译)
曹禺:《原野》

第六章　精神分析剧

第一节
人格结构内部的战争

一、人格结构与语义边界

人格的"小宇宙"　当年易卜生的《群鬼》演出后被批评家们称为"一个阴沟洞"、"令人作呕的伤口",左拉的《黛埃斯·拉甘》被人当做"烂泥、污血、阴沟、垃圾"[1],一位彬彬有礼的伯爵夫人郑重其事地对他讲:我很尊敬你的人格,但你为什么非要钻到阴沟里描写那些肮脏的东西呢?就连一贯推崇易卜生的卢卡契,对于易卜生后期作品的评价,也是"疯疯癫癫,十分可笑"。

这些戏剧令权威批评家如此大动肝火,那么,被他们称为"阴沟洞"的肮脏世界,到底是一个怎样的世界呢?

荣格在波林根

用精神分析的视角看,这个"阴沟"的世界,实际就是精神分析学所讲的人格"小宇宙"的无意识,那里一片混沌,是原始欲望的大本营,在一些道德家眼里,是黑暗的罪恶渊薮。

根据弗洛伊德的人格理论,通常意义上的主观意识,

[1] 谢尔·埃斯普马克:《诺贝尔文学奖评奖内幕》,李之义译,122页,漓江出版社,1996。

并不是具有统一意志的铁板一块（用荣格的话说，"人并非自己寓所的真正主人"），而是由自我、本我、超我三种不同的力量构成的矛盾体。其构成关系如图：

其中"本我"在人格最底层深处，是人格中"最古老的部分"，它来自遗传，"它本身是两种原始力量（爱欲与破坏）以各种比例相融合的混合物"[1]；"本我"是欲望的体现，它与外部世界隔绝，它的"唯一驱力是获取满足"（受"快乐原则"支配），它是人格中最能惹是生非的因素。

"自我"是包围着"本我"的理性力量。它"由本我的一部分发展而来"，"配备了免受刺激损害的活动程序"，"就像本我单一地指向快乐一样，自我主要考虑的是安全"。由于"自我"处在"本我"和"超我"的夹层，

[1] 弗洛伊德：《精神分析纲要》，载《弗洛伊德文集》第三卷，694页，葛鲁嘉译，长春出版社，1998。

精神分析剧就是把人格内部的战争体现在舞台上（古代战神绘画）

第六章 精神分析剧

"自我在两条战线上作战,它必须防止外部世界消灭自我的危险,又要防止内部世界提出过度要求"[1]。"自我"就如同负责安全的卫士。

"超我在本我和外部世界之间占据了一个位置。它是外部世界的一部分……通过认同作用被纳入自我"[2],它好比是外部的社会道德进驻到人格内部的代理人。"它观察自我,命令自我,评判自我,并以处罚来威胁自我",它的作用是用来抵御各种原始欲望的诱惑。

三种力量构成了人格的整圆,表面上看风平浪静,但实际上,无时无刻都处在冲突之中。

人格的内在分裂状况(达利画)

精神分析戏剧的语义结构与精神分析学完全对应。精神分析剧就是把人格内部的战争借助形象外化到舞台上,让人了解人格内部的活动秘密。

体裁特征 哈罗德·布鲁姆认为,"易卜生主义精髓就是山妖……易卜生笔下的山妖代表了他自己的原创性。代表了其精神的印记"[3]。布鲁姆是众多的易卜生评论者中唯一把正了脉的批评家。但是他虽然找到了矿脉,却没有对矿物结构(山妖的本质)做出具体的说明。

其实不光易卜生的人物有妖性,所有精神分析剧的人物都具有"诡异"和"疯癫"的特征,如果揭开这些人物的古怪的面纱,就会发现所谓的"山妖"特性无非是精神分析的神经症。或者,这些人物之所以看来总是"疯疯癫癫",那是因为他们都处于精神症状的发作状态。

提起精神症状许多人都感到令人生畏。其实它的基本原理没有那么复杂。说一个人有精神症状不过是说其精神上出了毛病。用我们刚刚讨论的人格结构原理来说,就是"自我"的卫士和"超我"的管理员不能管束"本我"这个叛逆的野兽,让它从笼子里跑出来,在世人面前露出了

[1] 弗洛伊德:《精神分析纲要》,载《弗洛伊德文集》第三卷,696页,葛鲁嘉译,长春出版社,1998。

[2] 同上书,700页。

[3] 哈罗德·布鲁姆:《西方正典》,286页,江宁康译,译林出版社,2005。

魔性和妖性——那是一直潜伏着的人人都具有的本性，只是经过进化的文明人类已经认不出来了而已。

为了让一般人很轻易地了解精神分析，弗洛伊德曾列出最简单的公式概括了精神症状的特征：

> 早期创伤——防御作用——潜伏期——神经症发作——被压抑事物的部分回归。[1]

弗洛伊德把所有精神症状都归结为早期创伤形成的"心理固着"及其所造成的"强迫性回归"。这种回归接通了远古的无意识内容，从而使人物显得"诡异"和"疯癫"。也就是说，精神症状构成了精神分析戏剧和现实主义戏剧的分水岭。

据此，我们可以这样简单地界定精神分析剧——

精神分析剧是对具有精神病灶的行动的展现，这些行动必须置于人格结构的层面去理解，它们是由"本我、自我、超我"三种人格力量的内部战争造成的。人格力量和人物行动的关系，就好像木偶和牵线人的关系，所有行动都是人格力量的牵线人活动的结果。

[1] 弗洛伊德：《摩西与一神教》，载《弗洛伊德文集》第五卷，386页，杨韶刚译，长春出版社，1998。

毕加索对兽性的表现基本反映了本我的面目

第六章　精神分析剧

精神分析戏剧潜在地包含着分析的成分。一个症状的展示过程，同时也就是精神分析和治疗过程；在这个意义上，精神分析剧的作家就是精神分析医生；

精神分析剧的媒介由非理性的象征行动和大量无意识语言和意象构成，它们需要经过辨析才能被理解；

精神分析剧在美学上唤起一种恐惧的认同感，可使观众达到相同的焦虑心理的缓解和放松。因为人人都有潜在的无意识情结，与真正患者不同的只是程度。

诡异的精神分析剧以人内在的精神症状作为观照对象，看一出精神分析剧如同看魔术表演，明知道两手空空的演员一定会"变"出很多东西，但最让人感兴趣的是何时何地怎样地变出这些东西。哈罗德·布鲁姆指出：

精神分析剧有一种诡异的魅力（中国古代画像砖）

> 我们最感兴趣的是那些人何时显露妖性，易卜生戏剧套路因而更接近于隐藏的准则，即戏剧性即超自然性的代名词。[1]

这是一种新的戏剧性——它具有"超自然性"，它的美学效果来自一种"隐藏的法则"。具体地说，来自诱惑和隐藏构成的张力。精神分析戏剧常常构造一种"鬼气森森的"氛围，唤起神秘和恐惧的感觉。有关这一点，曹禺有很深的体会，他在《雷雨·序》中把这种感觉称做"憧憬的吸引"——

> 这种憧憬的吸引或恰如童稚时谛听脸上划着经历的皱纹的父老们，在森森的夜半，津津地述说"坟头

[1] 哈罗德·布鲁姆：《西方正典》，287页，江宁康译，译林出版社，2005。

鬼影憧憧（《群鬼》舞台设计）

鬼火，野庙僵尸的故事"——皮肤起了恐惧的寒栗，墙角似乎晃着摇摇的鬼影，然而奇怪，这"怕"本身就是诱惑。我挪近身躯，咽着兴味的口沫，心恐惧地忐忑着，却一把提着那干枯的手，央求："再来一个"。

已经吓得不行（心恐惧地忐忑着），还要"再来一个"，说明恐惧本身构成了诱惑。这些"超自然力量"像聊斋的鬼魅妖狐一样慑人心魄，但却完全没有神怪小说的神话成分，它的魅力在于诱惑与恐惧之间，既让人惴惴不安，又令人心驰神往。

了解精神分析剧的诡异美学，对于导演和表演者十分重要。如果阐释者对这个美学特质没有认识，无视这些动机的病态性质，就会把一出精神分析剧误读为一般的现实主义戏剧（比如完全用社会分析理论将《原野》解释为农民对地主的复仇），那样就会导致所有魅力和光晕的丧失。因为这类戏剧的社会学信息就算有，也是十分稀薄的。

二、医患关系的角色分布

精神分析剧主要人物的最大特点就是"有病"，他

(她)总是一个精神分析意义上的患者。而与患者对立的是一个医生，这种医、患关系的潜在对立构成角色分布的格局，可以抽象出以下四种角色——

患　者　具有神经症状的主人公。童年丧母或者成年后受到伤害，形成某种心理创伤，使他们非常容易成为被投射对象。他们常常是杀父娶母者、杀母侍父者以及荣格精神分析理论中被各种原型攫住了的人。

患者的人格包含着三种不同成分。其中"本我"占据了绝对的比重。"本我"是以快乐原则行动着的欲望，它不知道躲避危险，因此这是古怪行动的原动力。如《榆树下的欲望》中的伊本、《原野》中的仇虎、《海上夫人》中的艾黎达等。患者人格中也有一定的"自我"和"超我"成分。这些成分经常和"本我"发生冲突，使患者的人格一直处于不稳定的游移状态中：当外在道德力量过强时，"自我"能够控制"本我"，患者就会暂时地清醒（忏悔、收敛）；而当"本我"过于强烈，"自我"对"本我"失去管束能力的时候，就导致了精神症状的出现。患者内部的战争常常通过对象化方式得以实现。

医　生　对患者起到克制和治疗作用的社会他者，是患者超我力量的对象化。如一场谋杀罪的目击者、揭露者、复仇者，常常以警察、

《打出幽灵塔》封面

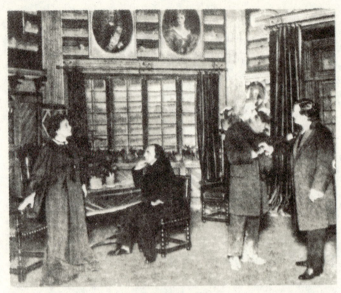

《罗斯莫庄》剧照

[1] 如《海上夫人》中的医生,对于有海洋情结的妻子,最后采取以毒攻毒的策略,让她在去留问题上自由选择,使她从长期的恋海情结中释放出来而得到治疗。

法律、上帝、天使等正义形象出现。如《罗斯莫庄》中的牧师(上帝的代言人);《黑暗的势力》中的牧师和天使(信教的父亲和索尼亚)。作为反快乐原则的道德力量,超我拥有社会警察的职能,正是这种职能对患者的"本我"形成制压。当这种制压被患者所接受时,就起到治疗作用,[1] 但多数情况下的克制效果很差,从而导致患者本我的肆虐。

投射者对象 诱使患者发病的人。在精神分析剧中,患者的发病总是有条件的,如童年的性压抑遇到替代对象(俄狄浦斯型),或者受到某种原型力量的投射。这个替代者和投射者就是患者发病的媒介,投射对象是患者"本我"的对象化,他们亦真亦幻,行如鬼魅,具有非凡的威慑能力,能使患者神魂颠倒,不知道去躲避危险,产生一种飞蛾扑火的激情。比如,《大建筑师》中的小姑娘希尔达,就是一个近乎妖魅的角色,她对建筑师投射的结果,使他相信自己是拯救"公主"的超人;《当我们死者醒来时》中的爱吕尼也是神出鬼没的人物,就是因为她的"死而复生",教授才受到诱惑和她一起攀登雪山,结果遇到

雪崩而死亡。《海上夫人》中的陌生人艾黎达也是海洋原型的对象化人物。

受害者 患者的病态破坏了正常的人伦关系，使身边的人成了具体的受害者。受害者对于医生有助手作用，患者的"自我"（理性状态）多是由受害人引发的：当患者考虑到受害人及其面临的危险，"自我"就出现了。因此，受害者实际是"自我"的镜子，它们时时提醒着患者的自我保护。

范型的角色并不完全地等同人物，这一点在精神分析剧中尤其明显。如"一个角色可能由很多人物来体现"，在《黛埃斯·拉甘》剧中，医生的角色就包括了牌桌旁的所有人物；而"一个人物在不同情境下也可以兼备多种角色"，如《海上夫人》的医生，就既是医生又是受害者；《海达·高布尔》中的乐务博格，既是投射者，又是对方投射的受害者。

[1] 这是艺术命名中经常出现的状况，当一种新的范畴还没有产生出来，人们总是用已有学科的范畴来同化新的艺术现象。

语义边界 我们说过，戏剧史上并不存在精神分析剧范型，最初的精神分析剧都自诩为自然主义。在《黛埃斯·拉甘》与《朱丽小姐》的序言中，左拉和斯特林堡都把自己的作品视为自然主义戏剧。[1]而自然主义曾被看做放任的、琐碎的现实主义，因此，精神分析剧还常常被误读为心理现实主义。

但这种混淆今天不难澄清。

三种范型的语义实际分别对应于不同的人文学科，我们只须运用结构原理做一点对应分析，就可以使三者模糊的边界明朗起来。

发表《原野》的杂志封面

范 型	现实主义	自然主义	精神分析
语义关键词	环境/人物	体质/遗传	人格结构
对应学科	社会/历史学	生理/遗传学	精神分析学

现实主义表现典型环境中典型人物，它把人放到特定的社会关系中表现，以社会/历史为其语义疆域；自然主

义探讨家族、亲属和体质性格的关系，它的语义对应于生理遗传学领域；精神分析剧表现人格内部三种力量（本我、自我、超我）的冲突，其语义对应于精神分析学领域。

因此，如果现实主义是以"自我"为主角，精神分析剧则以"本我"为主角，精神分析剧中当然不乏社会、历史的内容，但这些内容在剧中仅仅作为激发人物内在冲突的情境而存在（就是这部分与现实主义重合），如果我们把社会、历史看做一只船，那么现实主义以船本身为表现对象；而精神分析则以船为运载工具，人的精神结构才是它真正的彼岸。[1]

罪恶的渊薮（《麦克白》的舞台）

精神分析戏剧作家们已经意识到误读的可能，除了左拉与斯特林堡的宣言，曹禺也做过特别的说明。他在《雷雨·序》中明确地指出，自己"并没有明显地意识到要匡正，讽刺或攻击什么"，实际告诉人们不要过多地从社会学角度寻找什么意义，相反，他的创作初衷倒是，"念起人类是怎样可怜的动物"，要"以一种悲悯的眼……来怜悯俯视这堆在下面蠕动的生物"，显然在沿袭左拉的说法，说明自己观照的重心是人性。

一个精神分析文本和一个现实主义文本没有泾渭分明的界限，就像一个正常人和精神症患者没有绝对的界限一样。我们的区分方式是，当一出戏剧不能在社会学层面得到说明，或者这种解释很勉强，有一些精神层面的更为重要的东西被遮蔽着，它就可能是一出精神分析戏剧。粗略的区分方法是，社会学内涵大于精神分析，属于现实主义；反过来，精神分析内容大于社会内容，就是精神分析剧。

[1] 当然也存在精神分析和现实主义兼容的状况。兼容的好处是社会性同精神症都得到表现（比如曹禺的《雷雨》就混合社会历史和精神分析），问题是当语义不纯时，它的精神分析的深度就要大打折扣。

在创作上,一个作家不必懂得精神分析学也可以写精神分析剧——只要他是一个真正的作家,一个懂得和熟谙人性的人。这一点我完全赞同奥尼尔的说法,"作家在心理学创建之前就是心理学家了"。作家完全可以和学者通过不同的途径进入精神分析领域(学者凭案例的积累,作家靠艺术的直觉)。但作家具有一定精神分析学知识,有助于更准确地把握体裁特性并获得创作自觉,对人性挖掘也会更具深度,比如奥尼尔创作《奇异的插曲》之前,由于具有精神分析意识,曾搜集了大量的妇女案例,这些案例起到了增强作品深度的作用。

三、症状的病理内涵

症状行动构成了精神分析剧的病理性功能。要想对这些功能的病理内涵做出理性把握并有助于实践运用,必须对它们做出更具体的说明。

精神分析剧的病理行动实质分别是精神分析学的两组最关键的范畴:一、创伤与替代;二、投射与感染。

创伤与替代 这两个范畴属于俄狄浦斯机制。在弗洛伊德那里,神经症的起因=力比多固着所产生的倾向(包括性的组织和幼儿经验)十偶然的(成人的)创伤经验。[1]按弗洛伊德解释,创伤是欲望的受阻造成的。最早可追溯

[1] 弗洛伊德:《精神分析引论》,《弗洛伊德文集》第三卷,398页,张爱卿译,长春出版社,1998。

安托万剧院演出的《野鸭》舞台场景

《奇异的插曲》讲述的是一个女人和六个男人之间的故事（张奇虹导演，国家话剧院演出）

到儿童期。因为儿童对母亲的性意识遭到禁止（父母的呵斥）而潜伏下来，"但这一过程并未结束……（本能）被某一新的诱发原因重新唤醒，因此，它们往往重新提出要求，而且，因为通往正常的满足之路因为压抑而保持关闭状态，它们便在某一薄弱环节之所在，为自己打开另一条所谓替代满足的道路"[1]。比如很多人物的恋母情结的形成，就是因为早年母爱的匮乏造成了心理创伤，成人后常常在他人身上寻找"替代性满足"[2]。

创伤或替代机制在《奇异的插曲》有最集中的表现。该剧表现的是女主人公的恋父情结。女主人公宁娜自小失去了父亲，恋父情结使她不断地寻找替代。首先，她依恋父亲的老朋友；后来，与当飞行员的丈夫戈登结婚，可是在婚后数天就接到丈夫的阵亡通知书，为了弥补未能与丈夫同床的负疚感，她以看护妇的身份和任何与战争有关的士兵发生肉体关系（肉体替代）；后又与从医院领回的大学生结婚；又因大学生家有癫痫史，不能生育，她又向医生布莱尔借种；孩子降生后，她为孩子取名戈登（飞行员丈夫的名），后来孩子长大要找女朋友，宁娜又百般阻挠；她的第二任丈夫在赛船时心脏病突发死去，宁娜最后与等了他一辈子的马尔登斯（恋母者）结婚。

纵观主人公宁娜的婚变过程，她一直在寻找父爱替代。只是这些替代每次都不到位，总是在替补后形成新的

[1] 弗洛伊德：《摩西与一神教》，《弗洛伊德文集》第五卷，430页，杨韶刚译，长春出版社，1998。

[2] 症状可使患者产生一种替代的满足，满足的方式使力比多退回到过去的生活……症状有一定程度再现了那种早期婴儿获得满足的方式（弗洛伊德：《精神分析引论》，《弗洛伊德文集》第三卷，401页，张爱卿译，长春出版社，1998）。

创伤和匮乏,结果宁娜的一生便成了一个不断寻求精神替代的过程——

父亲──→马尔登斯──→戈登──→大兵们──→大学生──→布赖尔──→小戈登──→马尔登斯

这样,宁娜同六个男人的故事便成了女人寻求欲望替代的故事。

对于弗洛伊德创伤或替代学说,我们原则上同意;但他把所有创伤都追溯到童年性禁忌似乎有些不妥,在精神分析的众多文本中,我们看到这种创伤成年的比重更大一些,而且创伤也不一定都是由性禁忌造成的。

以上的例子是恋父情结的状况,表现恋母情结的精神分析剧与此相反。这些剧中人物的病态行为就是不断寻求母亲的替代。

投射与感染 这是荣格的范畴。荣格的原型是构成精神分析剧症状的另一来源。但原型是潜存于个体身上的人类沉睡力量,它们的重新出现需要一定的外力激发,而投射行为就可将原型唤醒并像播种一样植入他人心中。荣格对投射的解释是,"无意识被激活并寻求表现"。并认为,"任何被激发的原型都出现在投射中,不是投射到外物上,便是投射到他人身上"[1]。投射在易卜生作品中以"契约"形式出现。投射者和患者总是有机会形成

[1] 荣格:《分析心理学的理论与实践》,成穷、王作虹译,154 页,生活·读书·新知三联书店,1991。

精神的感染导致家族相似(画像砖)

一种契约式关系,当患者对这种契约式的关系表示默许,他就被投射了。比如《海上夫人》中的艾黎达之所以不甘心安分地做医生的妻子(每天到海上眺望),便是因为不能摆脱陌生人当年与她订下的特殊契约——

> 他先把自己的手上常戴的一只戒指扯下来,又把我带的一只戒指拿过去,把两只戒指一齐套在钥匙圈上了。套好之后,他说我们俩应该跟大海结婚……说完之后,他就使尽力量把钥匙圈和两只戒指往海里一扔。

《野鸭》表现了精神投射作用

[1] 根据爱吕尼的陈述,两个人以前曾经在整个夏天都玩一种游戏,教授用牛蒡叶子做成罗恩格林(瓦格纳同名歌剧的主人公,原注)小船,爱吕尼则用白色的睡莲当天鹅,拖着教授的小船前行。

这个缔结契约的过程就是投射。戒指的形状是一个结环,它在任何民族中都和"缔结"、"连结"的订婚契约有关,而把两个戒指套在一起扔向大海,则代表着灯塔管理员的女儿和海员同大海结缘的承诺。在这个半游戏的自发的仪式里,艾黎达把自己许给陌生人,也许给了大海。这种带有仪式性质的投射在她心理上打上永久的烙印,使她成为"海上夫人"。《小艾左夫》中的投射是医生和姐姐"永远在一起"的承诺;《海达·高布乐》的投射,是女主人公和作家在书房中的青春誓言;而《大建筑师》中的投射则是小希尔达编造的关于城堡的谎言。《当我们死者醒来时》的契约行为是两个人玩的"天鹅拖船"的游戏,在那个游戏中,爱吕尼的睡莲"天鹅"一样拖着教授的"航船"行进。[1]

"感染"是投射的后果。只要投射对象"暴露出一道

伤口，一扇打开的门"，给了投射者以机会，最后被投射者就会"受到感染"。荣格对此举例说，比如某人幻想成为上帝的仆人，于是把这种崇拜的情感投射到身边的人身上，把他当做救世主崇拜，而恰巧那个人身上潜藏着某种英雄情结，愿意接受这种崇拜，于是两个人就都成了病人。荣格曾对某些家庭的成员做过测试，结果发现他们之间"联想和反应的类型非常接近"。经过对一些家庭史的调查，可以发现，"一个童年黯淡的母亲的女儿也会找到一个酗酒的男子嫁给他"[1]。人的精神上的弱点也可以像病毒一样感染身边的人。在戏剧中，感染的例子以奥尼尔《悲悼三部曲》最为突出。孟南家族成员的精神症状一代代感染着：孟南家族的男子在相貌和气质上惊人地相似（有面具般的特征）；孟南家族的男、女一代代都在重复同样行为，男人杀死父亲，亲近母亲；女人暗恋父亲，杀死母亲。诚如莱维尼娅所言：孟南家"哪怕只有两个人，也有一个要扮做妈妈，而男人必定扮做爸爸"。

投射与感染、创伤与替代机制经常交叉出现。在俄狄浦斯类型剧中，创伤通常为投射制造条件，而替代通常是投射的结果，如母亲角色的替代基本以母亲角色的投射为前提。这两组范畴是精神分析剧的标志性功能，它们构成了精神分析剧的美学特质。如果它们在一出戏中重复出现，就可以认定该剧的精神分析性质。

[1] 荣格：《分析心理学的理论与实践》，成穷、王作虹译，154页，生活·读书·新知三联书店，1991。

第二节

实验情境与病理情节

一、实验式情境系统

实验式情境 在有关自然主义的宣言中，左拉曾把他的《黛埃斯·拉甘》看做是一种"实验"和"病例研究"，"我选择了几个被神经症和血液所绝对支配的、完全丧失

了自由的人物……在两个活的机体上进行了外科医生所做的分析工作……"[1]。左拉一再请人们注意他的目标首先"是一种科学的目标","恰如是生理医生在解剖台上"。在左拉眼里,一个精神分析剧可以看做是针对人的精神结构搞的试验。

实验式情境解除了戏剧对历史背景的依赖。左拉指出:他的剧作的"外部环境内部环境纯粹是化学的物理的","如果我同意有一个历史背景,那仅仅是因为要一个起反作用的环境"。[2] 这种"起反作用的环境",是针对患者的症状而言,什么情境有利于试验,什么情境能够激活情结,就设置什么情境。理想的情境常常是一个低符码的文明程度较差的环境。这是因为,人类的文明程度越高,科技理性的程度越高,"本我"和"原型"就越压抑,其释放可能就越小;而符码化程度越低,环境越封闭,人的潜意识活动的空间就越大。因此左拉一再声称,"我想描绘的不是当代社会,而仅仅是一个家族,同时指

[1] 左拉:《黛埃斯·拉甘再版序》,载《文学中的自然主义》,120~121页,毕修勺译,上海文艺出版社,1992。

[2] 左拉:《文学中的自然主义》,272页,毕修勺译,上海文艺出版社,1992。

美国纽约安塔剧院1952年演出奥尼尔《榆树下的欲望》舞台设计图,表现了一个封闭的环境

第六章 精神分析剧

出一个受环境影响的家族的作用"[1]。很多精神分析戏剧的环境都选在穷乡僻壤,也是因为这个缘故。

但也有相反的情况,为了突出某种恒定的东西,故意改变故事的原发环境,把一桩发生在 A 环境中的故事放到 B 环境中来检验。一个突出的例子是奥尼尔对古希腊戏剧《俄狄浦斯王》的处理,他重新设定了这个题材的环境,把一桩发生在古希腊城邦时代的故事放到现代第一次世界大战后的爱尔兰的孟南家族的环境中来,这么做的用意除了为拉近与美国观众的距离,也因为战争对于家园的破坏更具有实验性质:如果俄狄浦斯的故事在这样的环境下仍然发生,俄狄浦斯情结的恒定性就得到了检验。在《悲悼三部曲》公演前,奥尼尔在与《纽约时报》记者沃尔夫的谈话中提到这个三联剧时说,该剧"所暗示的解释是任何时代的任何读者"[2],他要说的是,这个剧揭示的事实适合任何时代。即使在现代文明程度很高的爱尔兰,杀父娶母的古希腊故事也照样搬演。

实验式情境另两个因素是医患式人物关系和诱发式事件。前者构成医患关系的角色分布(而非一般社会关系),后者则需要一个创伤契机和投射者的出现。

病例式情境系统 在外结构的层面上,精神分析剧和戏剧性戏剧基本相同;但这只是它的表层机制。与此重合的,精神分析剧还有一个独特的、围绕着变态语义形成的内在情境系统。这个系统可由一个三段式来表示:

实验式情境──→病理式行动──→病例式结局

这个模式恰好与亚里士多德的"系结"和"解结"的情节模式相契合——

1) 实验式情境(系结)────童年挫折、创伤
2) 病理式行动(症状)────感染与替代行动
3) 病例式结局(解结)────升华/忏悔/毁灭

弗洛伊德漫画像

[1] 左拉:《巴尔扎克和我的区别》,《文学中的自然主义》,292 页,王振孙译,上海文艺出版社,1992。

[2] 《奥尼尔论戏剧》,刘海平、徐锡翔编译,57 页,大众文艺出版社,1999。

这个病例式的情境系统适合于所有的精神分析剧。如果把我们前面分析的具体功能填充进去，就有了一个能包含精神分析具体病理呈现的三段式图——

1. 系结（情结、原型） $\begin{cases} 创伤经历 \\ 契约缔结 \end{cases}$

2. 症状 $\begin{cases} 替代：正负俄狄浦斯（娶母/侍父） \\ 感染（阿尼玛等各种原型） \end{cases}$

3. 解结 $\begin{cases} 恶性解结（焦虑/自杀/惩罚） \\ 良性解结（转移/升华/治疗） \end{cases}$

系结阶段基本是在开幕之前即已经形成了，如童年的、成年的创伤和投射，他们形成了日后精神症状的原始病灶。

《朱丽小姐》中朱丽小姐明显具有精神症状

第二阶段为病灶的发作即展开阶段，剧中人为一种古怪的情结左右着，或者是为创伤寻找替代（如奥尼尔的作品），或者被一种原型攫住（如易卜生的后期作品），这期间人物要表现出精神分析意义上的症状，如歇斯底里、自弃、攻击性、犯罪等。

第三阶段（故事的结局阶段）有三个走向——

患者的毁灭 "本我"的放纵冒犯了世俗的道德律例因之遭到围剿，从而导致毁灭。当患者的心理能量不足以支撑这种搏斗时，毁灭就开始了。毁灭有多种方式，比如《原野》中仇虎被乱枪打死，《大建筑师》中大建筑师从塔楼顶摔下，《罗斯莫庄》、《黛埃斯·拉甘》和

香港影星翁红演出的《榆树下的欲望》剧照

《朱丽小姐》中男女主人公不堪内心折磨而自杀。

得到治疗 通过把潜意识的压抑内容导引出来化为意识，消除情结。比如易卜生《海上夫人》中的丈夫（医生）在艾黎达的梦中情人（海员）重新出现时，对之采取了类似心理治疗的疗法，让她自由选择去留，使患者解开了无意识的心结，成功地完成了一次治疗。但这种状况极少。

忏悔与伏法 这种结局体现了"超我"对"本我"搏斗的胜利。比如《榆树下的欲望》中爱碧和伊本在杀死孩子之后感到罪孽深重而投案自守；《黑暗的势力》中长工在父亲和苏尼亚这两个上帝的使者的劝说下当众忏悔，让警察收捕。

二、两种行动模式

在前面的三段式中，最重要的是第二阶段，它是真正

的戏剧行动。依据对弗洛伊德与荣格心理分析的区分,精神分析剧有以下两种基本的行动模式。

俄狄浦斯行动 其病理性通过创伤与替代的功能起作用。这种模式有三个程序:

程序1. 恋母。即所有的子与准子都因为童年创伤(多为早年丧母)爱上他们的母或准母、替母;

程序2. 杀父。所有的子都实际或象征性地谋杀他们象征性的父(亲父、主人、义兄)。或者以倒转替代的方式杀死替母的孩子或生命,最后获得"父亲的名",相当于俄狄浦斯无意中娶自己母亲为妻;

程序3. 患者遭到各种"惩罚":自杀、自戕、或忏悔或被捕。相当于俄狄浦斯的刺瞎双眼和自我流放。

下面是五部精神分析剧俄狄浦斯行动的基本程序:

青年时代的弗洛伊德

《黛埃斯·拉甘》
1.画家爱上女主人并有私情
2.画家与义嫂合谋杀死义兄
3.画家与义嫂互相残杀

《黑暗的势力》
1.长工与女主人相恋
2.长工杀死主人并掐死婴儿
3.长工忏悔、坦白、被捕

《榆树下的欲望》
1.儿子与后母发生恋情
2.儿子杀死后母生的婴儿
3.儿子、后母双双向警察投案

《原野》
1.干儿子仇虎与义嫂发生恋情

2.干儿子杀死义兄
3.干儿子仇虎被警察打死

《罗斯莫庄》
1.女管家爱上男主人
2.女管家间接杀死女主人
3.私情暴露双双自杀

荣格

前四部属于恋母情结。《罗斯莫庄》属于恋父情结。总之,无论剧情千变万化,都以一种转换的语法重新演绎了俄狄浦斯情结的功能。

契约式行动 这是荣格型的行动模式。靠感染或投射的功能起作用。这种模式普遍具有契约特征,即主人公和投射者形成一种契约关系,但因为某种原因,契约不能履行,导致患者形成心理情结。

荣格的契约模式在易卜生的后期著作中有最集中的体现(两人的探索方向惊人地一致),易卜生剧作的契约模式也有相似的三个程序:

《大建筑师》
1.建筑师与小希尔达有约要造公主宫殿
2.将希尔达请到家中制订"宏伟"计划
3.爬到楼顶挂花圈,坠楼而亡

《小艾友夫》
1.与姐姐有约长久一起生活
2.与妻子关系不和导致儿子蹈海
3.因丧子而发愿领养儿童(治疗)

《海达·高布乐》
1.与乐务博格相恋
2.怂恿作家酗酒,烧掉作家的稿件
3.怂恿作家放纵后开枪自杀

挪威POP剧团演出的《群鬼探戈》

《海上夫人》
1. 婚前与海员交换戒指
2. 患上恋海症
3. 在丈夫帮助下挣脱海员控制（治疗）

《当我们死者醒来时》
1. 婚前与模特合作，创作代表作
2. 创作滑坡、焦虑、寻找当年模特
3. 与模特同上高山被雪崩埋葬

程序1，投射者与患者（主人公）根据投射—感染机制，形成不成文的契约关系，它体现为投射者对患者爱恋、承诺、订婚、合作等行动，这些行动在患者心中打下深刻烙印，形成了情结，对于患者具有契约缔结的性质。

程序2，因为投射者未能履行对患者的承诺，导致患者心理的郁结，导致症状的发生，体现为等待、寻找、质询、变态等病态行为。

程序3，为契约的终结。终结的方式有两种，一是患者受到惩罚或毁灭（自杀），二是得到治疗。前者属于强制性解除契约，后者属于协商解除契约。

三、内结构与悲剧美学

内结构图式 两种模式都有一个共同点，都围绕着症状的发作而展开。而这个症状发展所形成的轨迹就构成了范型的内结构图式。

与象征主义戏剧追求由人到神的自我超越的方向相反，精神分析剧表现的是一个背离正常道德规范的精神沉沦历程。这个内结构图式是一个向下的轨迹，由一系列犯禁、沉沦的行为构成。这是一条V字形的内结构图式，概

括了主人公堕落、沉沦的轨迹——

从俄狄浦斯行动的模式看，该图式表现了从创伤的形成到寻求替代到受惩罚的过程。患者先是从道德的水平线一步步滑向罪恶的谷底，然后在"超我"或理性力量的作用下，经过忏悔或者毁灭行为，获得精神的净化，再重返道德层面。而在荣格的原型投射类型中，则是从某种投射式的契约建立起，经由未能履约造成的精神症状，最后走向毁灭或治疗（升华），然后重返道德层面。

像所有的象征范式都包含着某种潜在的仪式一样，精

宗教裁判所的审判

神分析剧也包含着一个地狱审判的潜在仪式。这个仪式通过上述的图形反映出来。其中离开道德水准线的轨迹的下降过程，就是进入地狱的过程（最低点就是地狱），它的归点，则是经过审判赎罪而重返道德世界。

依据戏剧规模和状态的不同，精神分析剧的内在图形有单V、3V多V数种。一般俄狄浦斯型故事剧和荣格原型类故事剧基本是单V式，即表现患者的一次精神沉沦的过程（患者人生完成这个轨迹，故事就完了）。但在复杂的反复替代模式中，则存在着三V或多V图式。典型的

神秘森林的探索者易卜生

三V图式便是奥尼尔的《悲悼三部曲》，它展现了一个家族内部的循环的恋父、恋母的过程。因为每一部都包含了恋母、恋父两个V，每一部都是一个W，因为该剧是三部曲，每一部都产生新一轮的杀父娶母和杀母侍父，实际上是一个3WWW的图式。多V图式是《奇异的插曲》中的增殖的替代，宁娜一生的替代有六次之多。

悲剧美学　精神分析戏剧绝大多数都是悲剧（绝大多数的结局都是人物的毁灭或伏法）。因为，无论毁灭还是伏法，其美学的核心都是自觉接受惩罚，其实质是一种忏悔心态。通过忏悔，人物得以清偿罪孽，卸下灵魂上的沉

重包袱，重返象征理性的世俗社会。

在写作精神分析剧的作家中，悲剧色彩最浓的还是奥尼尔。奥尼尔与其他作家不同，一般的病理分析不是他的主要目标，创造现代的悲剧才是他最高的戏剧理想。他最心仪的作家是古希腊悲剧之父埃斯库罗斯，他的戏剧理想是在"最为卑贱最为堕落的生活中找到最接近古希腊的观念、净化人心灵的崇高"。有一段时间，奥尼尔曾有创作之路走到尽头的感觉，通过古典悲剧与心理分析的结合，奥尼尔又发现了一条新路，这就是，"人类所从事的光荣而又自我毁灭的斗争所带来的永恒的悲剧"，而写作《悲悼三部曲》，显然是在实践"用变化了的现代价值和象征来发展成一种悲剧的表现形式"[1]这样一个目标。应该说，这个目标部分地达到了，他基本在现代的环境中恢复了古典戏剧的悲剧感。瑞典皇家学院的秘书佩尔·哈尔斯特龙在诺贝尔文学奖颁奖词中称赞《悲悼三部曲》是"一部真正的悲剧"，"烙有原始悲剧概念的印记的悲剧作品"。其实，《悲悼三部曲》最主要地还是体现了悲剧的受难和承担精神，剧中的莱维尼亚，在家中人都死光了的情况下还要痛苦孤单地活下去，活下去的目的不是为了自己，而是替整个家族承担罪孽，因为乱伦已经成为这个家族的宿命。因此，在莱维尼亚的固执而孤独的身影中，有俄狄浦斯自我流放的赎罪影子。

[1] 《奥尼尔论戏剧》，刘海平、徐锡翔编译，41页，大众文艺出版社，1999。

中国出版的《黑暗的势力》

第三节
症状的内涵与超我的形式

所谓"症状"就是人物进入了无意识的世界而作出不可理喻的行为。在荣格那里，无意识是指"那些受压抑

的、被遗忘的心理内容"。那是一个广袤的精神荒野，既包括弗洛伊德的情结，也包括荣格的原型。荣格指出，"我们的个人无意识和集体无意识由一些不确定的（因为不被知道）情结和人格片断构成"[1]。其中，情结和原型构成了无意识的基本内涵。精神分析剧的症状就是由它们来体现的。

为了对症状实质做出理性把握，本节将重点分析情结和原型的内涵，又因为医生的"超我"形象作为社会道德在患者意识层面的反应，也具有一定"非现实"的特点，本节也一并做出分析。

一、俄狄浦斯情结

对母亲的依恋依然在成年人格中顽强地体现（《榆树下的欲望》剧照）

情结是"不同组的心理内容形成的心理簇"，这种心理簇如同绳子上的结，有一定的自主力和内驱力，能长期盘踞在人物身上，控制人物的思想和行动。情结构成了人物非理性行动背后深刻而古老的动机，也是美学上神秘性的根源。

弗洛伊德在数百位经过临床催眠治疗的治疗患者身上发现了人类共同的俄狄浦斯情结（这一发现连他自己都不敢相信，因为医生特别崇拜自己的母亲），随着这一发现的反复印证，文明的面纱被揭开。弗洛伊德发现，俄狄浦斯情结有两种表现，男人潜在的恋母情结和女性潜在的恋父情结。

恋母情结 源于幼儿时代的仇父恋母的经验。依据弗洛伊德的说法，人在婴儿期希望永远和母亲在一起，这个愿望由于父亲的权威而受挫，这种经验经过潜意识进入人格，在成人后形成潜在的杀父娶母倾向。戏剧中恋母情结首先体现为角色对母亲病态的依恋。《悲悼三部曲》中的奥林从小便和母亲是"一伙的"，参军后每天思念的也只

[1] 荣格：《分析心理学的理论和实践》，78页，成穷、王作虹译，生活·读书·新知三联书店，1991。

有母亲,参军回来后告诉妈妈,他将"不要海丝(女友)和任何人",只和母亲在一起,因为"你(母亲)是我唯一的爱人"。而当角色没有母亲时(早年丧母的患者居多),就在父亲身边的女人身上寻找母亲的替代安慰。《榆树下的欲望》中的伊本和《雷雨》中的周萍,就在寻找母亲的替代时引发恋母情结。杀父娶母的角色还有一个特征,就是对儿子身份的普遍认同并觊觎父亲的权威。《黛埃斯·拉甘》中的娄昂自小在拉甘太太家长大,画家在家中的家长地位与漂亮的妻子,就成为他觊觎的对象。在《朱丽小姐》中,仆人让在替自己辩护时,把自己看做伯爵家的孩子(孩子偷了苹果不算偷),《黑暗的势力》中的长工说自己是"家生子",实际都把自己摆在儿子位置上。

恋母情结的最高行动特征是仇父和杀父。如在《原野》中,仇虎出狱最想干的第一件事,就是杀死干爹焦阎王(仇虎本来就是焦母的干儿子)。可是他出狱时阎王已死,义兄大星成了一家之主,"长兄如父",所以大星就当了阎王的替死鬼。在《悲悼三部曲》中,奥林归来后对父亲之死表现得特别冷淡:"我对他的死一点也不觉得可惜",只有一样,当他发现母亲并不属于自己而另有情人时(潜意识中的娶母失败时),他才更像一个情人(而不是儿子)那样妒火中烧,他毫不犹豫地杀死妈妈的情人卜兰特船长,而后情不自禁地惊叫:"老天,他真像爸爸!"接着他自供,他以前曾在梦中"杀死过他——一次又一次"。

在精神分析剧中,土地、财产、女人往往作为欲望的

《悲悼》剧照

最初的婴儿世界是与母亲一体的(中国古代瓷塑)

代码而存在。《榆树下的欲望》有一段这样的情节，就在老凯勃特外出找女人时，家里的三个儿子们已经在瓜分家中财产。就在两个儿子收到小儿子偷出的400元美金（代价是在放弃继承财产的文书上签字），准备离家赴加州之前，遇到了从外地归来的老凯勃特，于是他们告诉他，他们已经"获得自由"（准备去淘金），为了庆祝他们的自由，他们围着"老家伙"跳起了荒诞的印第安人战争舞，并毫不保留地发泄他们的仇父及杀父的欲望——

　　西蒙　我们自由了，就像印第安人一样，当心剥你的皮。
　　彼得　还要烧掉你的牛棚，杀你的牲口。
　　西蒙　还要搞你新娶的老婆！好哇！

女人和财产是精神分析剧中欲望的代码（凡高画）

第六章 精神分析剧

欲望不再需要任何文明的伪装，它赤裸裸地自曝真相。儿子们居然想到杀死父亲，吃他的肉，占有他的财产。至于父亲身边的女人，也并不是什么母亲，而是"你的老婆"，是儿子们要"搞"的对象，一切就像《图腾与禁忌》与《摩西与一神教》中所叙述的那样。[1] 彼得和西蒙在文明社会的禁忌夹缝中，说出了人类压抑了多少代并未完全消失的原始欲望。

所有的婴儿都经历过与父亲争夺母亲的阶段（中国古代瓷塑）

精神分析剧中还经常出现各种象征母亲的意象的，如《悲悼》中的奥林心中的岛和洞穴。岛的祥和、温馨唤起了对婴儿时代匍匐在母亲胸膛上的感觉的记忆。[2]

恋父情结 俄狄浦斯机制还有一种倒置的方式，即女儿病态地依恋父亲并希望成为母亲的替代，甚至杀死母亲。弗洛伊德认为，女孩的恋父情结和男孩的恋母情结基于同等俄狄浦斯机制。[3] 他还在易卜生的《罗斯莫庄》中发现了这种案例：吕贝克在进入罗斯莫庄之前就已陷入"俄狄浦斯"情结中，她在无意识之间已取代了自己母亲的位置，成了自己父亲的情人，这一事实由克罗尔教授所揭示："她不仅是维斯特大夫的养女，而且是他的情妇。"弗洛伊德分析到："当她来到罗斯莫庄之后，她早先的那一次经历就成了一股内在力量，诱惑她去通过有效行为造成同样的环境。"[4] 这一"有效行为"就是她有意地送给胆小的罗斯莫太太一本关于结婚的目的是生育的书，间接地暗示罗斯莫太太不配做妻子，这使不能生育的罗斯莫太太因极度自卑而自杀。弗洛伊德将这看做"俄狄浦斯

[1] "那个强壮的男子是整个部落的首领和父亲……所有的女人都是他的财产……他的儿子们的命运十分的艰难……他们唯一的办法……通过抢夺而使自己得到妻子……弟兄们联合起来推翻了他们的父亲，按照那个时代的风俗，把他生吞活剥地吃掉了。"（弗洛伊德：《摩西与一神教》，《弗洛伊德文集》第五卷，387页，杨韶刚译，长春出版社，1998）

[2] 奥林这样描述岛的感觉：浪涛的冲击就是你的语声，天和你的眼睛一色。温暖的沙就是你的皮肤……，整个岛就是你，妈妈。

[3] 马林诺夫斯基的研究也表明童年男女的性对象基本为父母。这和古老的佛教观点相似（佛教认为生男生女源于某种"颠倒想"，因之女孩投胎是投奔父亲，而男孩投胎是受母亲吸引）。

[4] 弗洛伊德：《论〈罗斯莫庄〉》，载高中甫编选《易卜生评论集》，235页，舒昌善译，外语教学与研究出版社，1982。

中央戏剧学院演出《麦克白》剧照

[1] 弗洛伊德：《论〈罗斯莫庄〉》，载高中甫编选《易卜生评论集》，235页，舒昌善译，外语教学与研究出版社，1982。

[2] 无论恋父和恋母，都只能从无意识层面去理解。比如《罗斯莫庄》中的吕贝克成为生父的情人，就是在不知情的状态下（同俄狄浦斯王一样）发生的。在"自我"在场的理智状态下，角色可能对父母极其爱戴恭敬。这就是为什么恋母常常恋的是替代的母；唯其只有母亲之名而无其实（占据母亲位置而没有血缘关系），才使最终的乱伦（恋母情结）能够战胜压抑成为事实；而恋父则基本体现为精神上的。

的结果"，"是她对母亲和维斯特大夫（父）那种关系不由自主的摹仿"[1]。

《悲悼三部曲》的女主角莱维尼娅也具有恋父情结。和恋母的奥林正好相反，莱维尼娅声称自己"自小就和爸爸是一块的"，"爱爸爸比世上任何人都厉害"。在剧中，她的确表现得比母亲克莉斯汀更需要爸爸，和母亲的关系更像情敌而不是母子。难怪克莉斯汀急不择言地说她，"你想做你爸爸的妻子和奥林的母亲，你千方百计地窃取我的地位"。奥林刚到家，她便千方百计地和爸爸单独呆在一起，谋杀之夜，她似乎预感到不幸，整夜为父亲守夜，谋杀发生后，她又像一个老练的侦探一样查明了凶手是母亲，并利用奥林对母亲私通情人的嫉妒心理干掉了母亲的情人卜兰特。[2]

俄狄浦斯情结综合体现了人类进化过程中惨痛的情感经历。马丁·格罗强对此有这样的评价，"那种对乱伦的禁忌和对恋母情结的压抑把人的本能和动物的本能截然分开了。"他认为，在俄狄浦斯禁忌中（乱伦、反叛、内疚、惩罚），包含着"悲剧的真正内涵"，它既是"儿童时代的

第六章　精神分析剧

天堂已然失落的墓碑，也标志文明的奠基"[1]，因为，"自从儿童对母亲的性欲遭到压抑后，文化的发展才取代身体的、本能的、生物的追求"。

二、原型的构成

荣格不同意弗洛伊德用俄狄浦斯情结解释一切，他提出了原型和无意识的范畴。"原型意味着模式（印迹），是一类在形式和内容上都包含着神话主题的远古象征……他所表现的是，有意识的心灵沉潜到无意识这一内向心理机制。"[2] 原型和俄狄浦斯情结一样，都是构成精神分析剧症状的原因。原型中潜藏着先民时代的集体记忆，其构成原因无比古老幽远，其破坏力也非常强大。当一种原型被激活，并左右着人物的现实行为时，就变成了症状。

精神分析剧中的原型机制主要由易卜生的剧作体现。如果易卜生后期的确写了前无古人的东西，那就是荣格所论述的各种原型。[3] 它们构成了精神分析剧又一重要的题材来源。在戏剧史上，这些题材具有绝无仅有的稀缺性。因为它们据以产生的历史文化条件已经绝迹了。

下面是易卜生戏剧中涉及的几个原型：

死亡原型　人类无意识中最原始的死亡诱惑，它表现为人被一种死亡的意识攫住。死亡原型在易卜生的《小艾友夫》中有集中表现。身染残疾的小艾友夫感觉到成为父母亲中间的障碍而产生了轻生意识，这时候，家里来了专门诱捕老鼠的鼠婆子，"这是个干瘦而矮小的老太婆，灰白头发，两只尖利刺人的眼睛，胳臂上用

[1] 马丁·格罗强：《在笑之外》，载《喜剧：春天的童话》，335~336页，刘华容译，中国戏剧出版社，1992。

[2] 荣格：《分析心理学的理论和实践》，成穷、王作虹译，生活·读书·新知三联书店，1991。

[3] 易卜生和荣格，这两个在地缘上非常接近（一个在瑞士一个在挪威）的艺术家，天性中也有共同的对人类自身奥秘强烈的好奇心，而北欧极地的白夜和萨迦的神秘氛围也为这种好奇心提供了想象的张力。在那里，人与自然曾经保持着某种特殊而神秘的联系，使他们有可能接触和挖掘人类那些即将消失的古老本能。

岛是人类的浑朴乐园（中国古代砖雕）

409

圈儿挂着一个黑口袋",她在客厅里讲述了她神奇的捕鼠经过——

狗和我——我们俩走上船——那些大老鼠小老鼠都跟着我们走,后来我们把船撑开岸,我一只手划桨,一只手吹笛,那些会爬的小东西一齐跟着我们走啊走,走到汪洋大海里……一只都没活。

死亡原型通过鼠婆子和老鼠被激发,它对人具有没法控制的诱惑力量。鼠婆子用巫婆一样的口吻告诉他说:"它们去的地方又清净,又安稳,又黑暗,完全称了那些小宝贝的心愿,它们在海底里可以睡得长,睡得香,再也没人会讨厌、欺负它们",死亡意识仿佛钻到了小艾友夫的心里,它完全知道脆弱敏感的小艾友夫是多么害怕见

王延松导演的《原野》营造了浓重死亡气氛

人,喜欢安稳、黑暗、可以藏匿起来的地方,既然有这么好又这么安全的归宿,小艾友夫不跟着去才怪呢。

易卜生作品中的死亡代码有飘乎来去的白马("罗斯莫庄的人永远躲不开那匹马。"),《小艾友夫》中令人死而复生的"生命之湖"以及使人命丧黄泉的桥。[1]

死亡原型在精神分析剧中普遍存在,所有自杀的患者都受到死亡原型的诱惑。

犯禁的激情:《朱丽小姐》海报

阿尼玛 是指男人身上潜藏的女性潜质。荣格把它称为娃娃鱼:"娃娃鱼是一种神奇女性更本能化的变形,我把那神奇的女性称作阿尼玛。她也是一个海妖,一尾美人鱼,一个变成了树的山林水泽之仙子。"[2] 男人身上的阿尼玛总是存在于不稳定的情绪和冲动之中。但它的表现还需要对象化——"阿尼玛形象通常在女人身上得到外化的"(荣格)。一旦娃娃鱼以女性的形象出现在男人面前,她就开始对这个男人发起攻势:"有时她(娃娃鱼)激起各种迷醉状态,足以匹敌最厉害的魔咒……她是一个害人精……以各式各样的诡计捉弄我们。"[3] 据荣格学生冯·弗兰茨的研究,在法文中,阿尼玛常常作为"索命女子"出现。在西伯利亚有这样一个传说,一个猎人在河对岸看见一个美丽的女子向他挥手唱歌,当他奋力游去时,她却突然间化作猫头鹰展翅而去,而他最后淹死在河里。[4]

易卜生描写了不止一个带有妖魅气质的阿尼玛原型。《大建筑师》中的希尔达便是其中的一个(中国林兆华版的《大建筑师》中的希尔达由陶红主演),这个在《海上夫人》剧中出现过的角色(医生的好幻想的妻子),到了《大建筑师》里,长成风姿绰约的"公主",在老建筑师桑榆暮景的某一天,她闯进了他的"城堡",告诉他,他和

[1] 《世界象征词典》这样解释桥,"如架在今生和来世河流上,用以代替灵魂引渡的船夫"。

[2] 荣格:《集体无意识的原型》,《荣格文集》,64页,苏克译。改革出版社,1997。

[3] 同上书,65页。

[4] 其实中国民间也不乏这类勾死鬼的故事,蒲松龄的《聊斋》中就经常有书生被引诱入神秘山庄后,神秘失踪,只剩荒冢的故事,余华的《鲜血梅花》便是这类故事的现代演绎。

山精式的妖媚女子擅长对男人进行投射（中国古代瓷塑）

她有某种渊源：十年以前，当建筑师完成塔楼建筑把花圈挂在教堂的尖顶上时，在底下摇着花束欢呼"建筑师万岁"的就是她，而他曾到过她家，在无人时多次地吻了她（把头扭到后面）。据她说，老建筑师当时还亲口封她为"公主"，承诺10年后要将她"像山精似的"抢走，为她建一座像教堂一样的塔楼，今天便是10年的期限，因此她敦促建筑师"快把我的王国交出来"。

对于希尔达的主诉，建筑师一开始并不怎么相信（他全无记忆），但渐渐受到蛊惑，先是承认她是"公主"，并安顿她在家中住下，接下来，他一步步接受她的蛊惑，本来就有头晕毛病的他，最后居然接受她的耸恿，要到塔尖上去挂代表成功荣耀的花圈——

索尔尼斯　我应该做那件事？
希　尔　达　我不信你会头晕。
索尔尼斯　那么，今晚咱们就把花圈挂上去。

一切证明了弗兰茨的结论："正是因为阿尼玛的作用，才致使一位男子在初次见到一位女子时就马上认定'她'，由此坠入情网。为了她，他在外人看来简直疯得不可救药。"[1] 晚上索尔尼斯不顾年迈之身和头晕症到楼顶上去挂花圈，结果从楼顶上坠下身亡。这里的希尔达便是弗

[1] 冯·弗兰茨：《个性化进程》、《人及其象征》，171页，史济才等译，河北人民出版社，1989。

兰茨所指出的那类索命女子。

在现代社会里，男人受到阿尼玛投射的事件屡见不鲜。荣格举例说，"当一个年逾古稀的声誉卓著的教授在抛弃家庭与一位红发的女演员私奔了的时候，我们知道那些神们又捕获了一个受害者"。

阿尼玛斯与阴影 阿尼玛斯是女性身上的男性气质，而阴影则是阴郁气质的负面心态，当阿尼玛斯和阴影结合起来时，就成为一种破坏性力量。"阿尼玛斯则产生出恼怒的絮叨和不可理喻的见解……一个体验到这种影响的男人会处在一种无法估计的心情中，而一个体验到这种影响的女人则会喋喋不休地制造出毫不切题的争执。"[1] 女人身上的阿尼玛斯也需要一个异性的对象的激发，比如《海达·高布乐》中的海达，体现在她身上的阿尼玛斯，就是由具有破坏性力量的乐务博格激发的。而一旦那个古老的原型在体内活过来，她就完全丧失了以往的安宁，如同神话中那个总能说出让人猜不到就致死的谜语的女人一样，仅仅一个晚上，她就搞出一系列令人瞠目的事件（挑拨、蛊惑、烧掉手稿、自杀），完全把乐务博格卷入了一场"毁灭性的智力游戏之中"。当她精心设计的"头上插着葡萄叶"的狂欢场面并未产生预期效果后（作家未死），她感到非常

[1] 荣格：《心理学与宗教》，《荣格文集》，332页，冯川译。改革出版社，1997。

阴影也是一种破坏性力量（海报）

[1]《海达·高布乐》的故事是，骄傲的将军之女海达同风流的作家乐务博格相恋后分开，若干年后，乐务博格在另一个女人鼓励下写出一部惊世之作。海达知道后心存嫉妒，千方百计挑唆乐务博格，乐务博格被蛊惑后在晚宴上酗酒又闹事，结果丢了手稿，并被警察局抓去，黎明时乐务博格回来，海达又赠给他一只手枪，蛊惑他索性来一次"漂亮的"，结果乐务博格自杀未遂，海达闻讯后，烧了捡到的手稿，用另一只手枪结束了自己的生命。

不够"漂亮"，于是自己拿了手枪，跑到屋里，自己来个"漂亮的"（自杀）。[1]据她当时自道，"世界上只有一件事我喜欢做，那就是让自己烦闷得活不下去"，阿尼玛斯和阴影的结合，最终要了这个骄傲的将军女儿的性命。

当然海达的悲剧比较复杂，它还是两种原型互相投射的结果。两个主要人物（海达与乐务博格）分别是阿尼玛与阿尼玛斯的携带者，海达身上的玩乐、放荡气质与蛊惑性激发了作家身上的阿尼玛原型，而作家酗酒、放纵、打架、自毁等破坏性本能，则是海达身上的阿尼玛斯气质的对象化。当两个人分开时（乐务博格未归的日子），海达尽管对丈夫不满，但基本还算安分守己，乐务博格也写出了大作；完全因为两人的再度相聚（乐务博格的归来），两人互相投射，乐务博格受到投射旧病复发，同时他也激发了海达身上潜藏的酗酒弄枪的坏毛病（阿尼玛斯原型），所以海达并不仅是毁坏者，她同时也是受害者，受她诱惑的乐务博格同时是她的索命郎君。

海洋原型　这是人类在受海洋生活的长期浸润而形成的一种漂泊、不安定的原型心理。表现海洋原型的典型例子是《海上夫人》。该剧讲一名灯塔管理员的女儿艾黎达与一水手有一非正式的婚约，后来水手出海失事，艾黎达做了医生的续弦夫人，虽然医生对她百般疼爱，艾黎达仍是情系水手，每日到海上眺望，并每次都要下海洗浴。该剧表现了做医生的丈夫如何帮助妻子抛弃海洋情结，重返陆地的曲折过程。

故事中的海洋原型由艾黎达体现。在她家一位画家客人的笔下，她是一条倚着礁石半躺着的美人鱼。按画家对画面的解释："她从海上游到这儿，找不到回去的路了，再也回不到海里去了，只好躺在这里等死。"海洋原

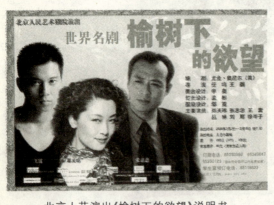

北京人艺演出《榆树下的欲望》说明书

型古老而顽固，对人类有着极强的控制力量。这一点在艾黎达的台词中得到充分表现。按艾黎达的说法，人类对自己的文明脚步有一种走错了方向的感觉，"这种感觉又像忧愁，又像悔恨，在暗中和人类纠缠"。艾黎达的情感不是个人的，这是人类集体记忆在说话。人类是从海洋中走出来的，人类在漫长的水世界生存中留下了美好的海洋记忆，人类选择了陆地生存实际上是以牺牲海上生活的乐趣为代价的。

洞穴潜藏着人类的原始冲动和奥秘（中国古代瓷塑）

艺术原型　这是一个非常普遍的原型。可以这样说，所有那些视艺术为生命，离开了艺术就无法生存的人，身上都携带着这种原型。艺术原型在易卜生的《当我们死者醒来时》剧中有集中表现。这个故事讲的是，美术教授鲁贝克年轻时和一个女模特合作使其雕塑作品获得了大奖，后来这个女模特爱吕尼莫名其妙地失踪，他和另一女人结婚，婚后不但不幸福，而且再也创作不出有创意的作品，他非常苦恼。直到有一天在旅游度假时，那个失踪的女模特神奇地出现，于是教授抛开了妻子，两个人重新携手走上高山，但到达山顶时，两个人遭遇雪崩被埋葬。这个教授身上的不安定因素就是艺术原型，而前来索命的女子，就是这个原型的对象化——教授的缪斯女神（艺术灵感）。模特与教授的对象化关系，通过两个人相逢时的对话可以看出——

　　鲁贝克　我一年一年地等你。
　　爱吕尼　我一直在漫长无梦的世界里睡眠……
　　鲁贝克　可是你现在醒过来了，爱吕尼。
　　爱吕尼　……你看见我从坟幕里站起来了……

行踪飘忽的爱吕尼是教授的缪斯女神（即灵感）的化

身,鲁贝克说他"一直在等",其实是在等他的艺术灵感;而爱吕尼说自己"一直在漫长无梦的世界里睡眠",是说鲁贝克抛弃了她(灵感),艺术上就等于死了。至于又"从坟墓里站起来了",是说灵感又来召唤教授,这其实是对教授的蛊惑。教授身上的艺术原型实际是混合了阿尼玛的气质(有蛊惑作用)。这是合乎艺术本性的,摆在艺术家面前只有两条路,一条是超越自己,而一旦不能超越,另一条路就意味着死亡。

精神分析戏剧中还有很多原型。人类的原型非常丰富,按荣格的研究,人类有出生、再生、死亡、大地、太阳等几十种主要原型。甚至有多少种人生情境就有多少原型。在第三届中国大学生戏剧节上,由吉林艺术学院演出的《疯掉的女人及其历史》(赵明环编剧),创造了一个森林原型,通过一个疯掉的女人的自白,表现了森林原型对当代文明(对生态自然和野性力量的破坏)的控诉。

三、超我的缺席在场

以上对精神分析剧中精神症状的内涵做出了分析,下面再分析一下"社会医生"这个角色的特点。这个代表超我(社会道德)的角色看似平常,却蕴含着丰富的美学意味,它常常是作家创作意图和艺术匠心的体现者。

社会医生的角色在精神分析戏剧中具有调节器的作

中央戏剧学院演出《原野》说明书

用：它必须既无力又有力。它必须无力，如果它过分强大，导致罪恶无法产生或迅速败露，就形不成情节或使情节缺少应有的长度；它又必须有力，它要使患者感到充分的道德的压力，从而足以挑起"本我"与"自我"的内在战争，这样戏才能好看。

这些体现法律、宗教、道德的行动素，他们总是既在场，又缺席，具有幽灵的性质。其在场是必须在形式上存在（如《黛埃斯·拉甘》家中牌桌上的一群）；其缺席，是他们不必具有行动能力，所有的社会医生都是摆设，如《黛埃斯·拉甘》中警

天使报喜图（宗教画）

察虽然曾是名捕，但现已退休，只能宣讲法律知识而不能真正逮捕罪犯。他们如同麦田里的稻草人，只能作为社会道德的象征符号威慑"本我"。

这种缺席在场因素以下列身份体现出来：

人间天使 这是上帝的缺席在场。精神分析剧主要产生于基督教文化圈，因此上帝常常作为这类剧的"超我"力量存在。但上帝从不出场。上帝的在场通常通过上帝的使者——人间的天使——来体现，这种天使一般以纯情女、教徒等形象出现。比如《黛埃斯·拉甘》中苏珊娜就以纯情女的形象出现。同黛埃斯的乱伦谋杀情节并行的，是她与蓝衣王子间纯洁浪漫的爱情故事，正因为苏珊娜在黛埃斯的婚礼和洞房中讲述这些纯洁的故事，才使黛埃斯靠谋杀获得的爱情成了地狱之恋。这里，苏珊娜作为上帝的缺席在场，她的纯洁、天真无邪使黛埃斯的任何幸福都

打上了罪恶的烙印。

左拉的人间天使后来成了一种创作上的原型,到了托尔斯泰《黑暗的势力》中变成忍辱虔诚的苏菲亚,她的被遗弃身世昭示着长工负心的罪恶;属于同一类型的还有剧中信教的老父亲,他不停地历数儿子的罪恶,不停地敦促他向上帝忏悔;在《朱丽小姐》中,这个角色演变成刚刚从教堂做完礼拜的女仆人,她的虔诚、笃信和适时的归来,使她成为圣母玛利亚的缺席在场,正是在她的箴言敦促下,两个罪人打消了私奔的念头,双双忏悔自杀。

张奇虹导演的《奇异的插曲》剧照(国家话剧院演出)

畸残人 身体和智力上有残缺的人,但却常常是天理或正义的缺席在场的明证。这种角色由左拉首创,这就是《黛埃斯·拉甘》一剧中的拉甘太太,她在洞房之夜偶然听到儿子被杀真相的那一刹那,由于强烈的精神刺激变成了一个准植物人,由此成了正义的缺席在场者。说她在场,是因为她能看到、听到,随时都可能(张口)将真情报告给警察,使两人成为阶下囚。说她缺席,因为她身不能动口不能言。这个畸残人为作恶者人格内部的冲突提供了适当条件:如果她不失语,两人会当场杀死她,病理行动无法完全展开(两人也不再感到现实的压力);只有活着又不能行动和言语,才有缺席在场的威慑作用。她的存在,

如同一面昭示着两个人罪恶的镜子,使两个杀人者的精神无时无刻都处于恐慌和自责之中。

畸残人角色到了曹禺手上又有创造,那便是设计了狡诈却眼瞎的焦母。焦母非常想监督仇虎金子奸情,但因眼瞎,却只能听任二人在自己眼皮底下为所欲为。这种缺席在场构成的情境给剧情带来一种特殊的张力。它使乱伦与谋杀成为可能,但又凭添了难度。同剧中的白傻子也是这样一个缺席在场人物,他是理智的缺席在场。他多次受焦母指使涉入仇虎和金子的房间,成为知情者和目击者,但

香港舞台上的《野鸭》剧照(麦秋导演)

因他的痴愚,使他受控于金子,几次要说明真相都被金子转移和阻止。围绕对白傻子的操纵和反操纵,在金子和婆婆之间产生了很多好看的斗智斗巧的好戏。

遗像 亡灵的缺席在场方式。无论东西方,都存在对幽冥世界和死后有灵的信仰,于是剧作家便用死者的遗像来代替死人,行使缺席在场的功能。它们有影而无形,有名而无实,以沉默的方式言说,以静止的方式制动,从而为人物的内心冲突找到激发方式。在《黛埃斯·拉甘》中,杀人者对鬼魂的报复恐惧是通过遗像来表现的,当杀人者伽米叶在洞房中要亲吻新娘黛埃斯时,感到窗后的阴风和遗像谴责索命的眼神,而当他摘下遗像,一时又因对

精神病患者所作的画

遗像主人的惧怕,说出了杀人事实而被拉甘太太听到,这里的遗像成了死者意志的缺席在场。在《悲悼三部曲》中,每个房间都有历代祖先的遗像,他们同孟南家族后人的相像印证了这个家族的精神史。而死者孟南的遗像更是作为一个静默的角色参与了剧情的发展,杀人者、复仇者、知情者,都围绕遗像质询、对话、试探,演绎了精彩的精神之战。遗像的使用传统也影响到了曹禺,《原野》中焦阎王的遗像和《雷雨》中侍萍的照片在剧中都起到了死者缺席在场的作用。除了遗像,任何可以指代亡灵的符号(如死者的房间、死者的遗物),也都可作为亡灵缺席在场的载体。

缺席在场的存在为戏剧性场面提供了可调节的动力装置,有戏无戏往往全看这一设计。试想,如果《原野》没有白傻子和瞎眼的焦母,还会产生那么多好看的情节吗?仇虎那么丰富的内心冲突又如何体现呢?

第四节 "本我"与"超我"的语言特征

由于完整的人格被分解,精神分析剧中人物的语言也改变了性质。在剧中的三种人格力量中,只有"自我"的语言是日常的理性语言,其余"本我"说着表征欲望和原型的非理性语言,"超我"则是以社会道德的面目出现的权力话语,对于它们的理解,必须还原到特定语境中,并作为象征代码去解读。

一、"本我"的语言

"本我"是人格中最原始的本能力量,其语言具有非理性特点。主要是患者和投射者的语言。

"本我"语言有以下几种方式:

"本我"自白 患者的语言。是原始本能抛开自我管束赤裸裸的坦露,具有歇斯底里、刻毒刁钻、无所顾忌的攻击性倾向,一般出现在人物内心焦虑情绪总爆发的时刻。如《朱丽小姐》中,朱丽和让的出走计划被女仆打乱,她感到人生走到了尽头,突然变得丧心病狂,下面是她对让说的一段话——

> 我想看到你的血,你的脑浆流在劈柴墩子上……我想看到你们所有的男人都像这只小鸟一样的死去,漂在血海上……我相信,我能用你的头盖骨吃饭,我要在你的胸腔里洗脚……你这条带着护圈的狗……天塌下来吧!

朱丽生活在一个母亲仇恨男性的畸形家庭环境中,在冲动之下和并不喜欢的仆人做出了无法见容于社会的事,都是受到让的引诱造成的,对让的仇恨引发了心中的死亡本能,一种天塌地陷与汝共亡的破坏性本能喷发出来,使她的语言带有强烈的诅咒效果,听后令人惊心动魄。

"本我"不仅存在于患者身上,投射者和受害者身上也存在"本我"。只要有适当的刺激,这些"本我"也会暴露出来。如《榆树下的欲望》中老凯勃特在生日宴会上的一段台词,是他发现自己遭到了暗算(伊本和爱碧私通),人们都

本我的疯狂(《朱丽小姐》剧照)

在嘲笑他,他和他创造的世界即将失去的时候说出的,一种仇恨的情绪导致了他歇斯底里的发泄——

> 看吧,七十六岁,像铁一般结实!我把你们都打败了……你们的心是粉红的,不是鲜红的,你们的血管里流的是水和泥浆……我就是印第安人,你们生出来之前我就在西部杀死过印第安人——还剥过他们的皮呐!

这也是死亡本能在说话。是生命濒临毁灭前不堪压力发出的宣泄性语言。伴随这段话,老凯勃特还有一段疯狂的死亡之舞,都表现了死亡本能在他身上的肆虐。

原型自白 是原型人物的自我告白。其特点是,发话者并不以个人的身份在说话,而是某种原型借助人物在传达一种古老的集体信息。就如在萨满跳神的巫祝活动中,神灵借萨满之口说出神秘信息。这种语言往往晦涩、古奥,需要转译才能破解其中的深意。比如《海上夫人》中,被称为海上夫人的艾黎达在人们的追问中说出的一段话——

> 假使人类一开头就学会在海面上——或者甚至于

《黑暗的势力》在俄国演出剧照

第六章 精神分析剧

在海底——过日子，那么，到这时候咱们会比现在完善得多——比现在善良些，快活些。

这一段是海洋精灵艾黎达以海的立场来评价现代人的生活走向的。人类是从海洋走出来的，人类本有可能长期生活在海的世界，但是人类选择了陆地；而陆地的社会化生存到处是尔虞我诈勾心斗角，从而使人类失掉了善良本性，也就与快乐疏远

天津人民艺术剧院
演出《原野》说明书

了。海洋精灵还借艾黎达之口传达了人类走出海洋时的矛盾而忧伤的感觉："这种感觉又像忧愁，又像悔恨，在暗中跟人类纠缠"，这是眷恋海洋的人类的集体感受，是人类走出海洋共同付出的代价。这种矛盾和悲哀至今仍萦回在现代人的意识之中，如电影《未来水世界》中便有对这种意识的补偿想象。

投射语　投射者对患者进行投射时所说的话。也基本是原型的语言。这是一种精灵式的、具有巫术效果的语言。它能无中生有，弄假成真。比如《大建筑师》中的希尔达，便是老建筑师心中的幻影，她对索尔尼斯说的一段"十年前的往事"便是阿尼玛的投射语言：

希　尔　达　你说，我穿了白衣服挺可爱的，活像一位公主……你还说，等我长大了，我应该做你的公主。

索尔尼斯　……我说过这种话吗？

老建筑师受到"山精"希尔达的诱惑(《建筑大师》演出剧照,林兆华导演)

希尔达 你说过。我问你,我要等多少时候,你说,十年以后你再来——像个山精似的——把我带走——带到西班牙或是这一类的地方。

在这巫咒效果的语言冲击下,老建筑师像被催眠一样丧失了意志力。《海达·高布乐》中海达对乐务博格说的"头上插着葡萄叶","能不能干得漂亮些",也都是阿尼玛的投射语。

除了原型,俄狄浦斯机制的剧作中也有投射语。在《榆树下的欲望》中,当新来的继母想要勾搭伊本并要进入他母亲的房间时,伊本感觉到母亲的存在,埋怨爱碧"占了位子",不让她进去,爱碧意识到他的恋母情结,于是对他进行投射——

(搂住他——狂热地) 我会为你唱歌的,我会为你死的!……别哭了,伊本,我会代替你妈的!……我会沌洁的吻你,伊本——就像母亲那样的吻你——你也吻我,像儿子那样的吻我,我的孩子……

看透了伊本的心,爱碧说出的正是伊本所需要的,当这一切需要都得到了替代,伊本便彻底认同了这种代偿的母子关系。

二、"超我"的语言

作为社会道德和文化的代言,"超我"语言是社会医生即社会的权力语言,它代表着法律、正义、道德、伦理和上帝的声音。

以下是它们在戏剧中的几种形式:

圣言传达 精神分析剧中包括着牧师和天使的角色。圣言便是由这两种角色传达的上帝的话语。牧师或天使在剧中一般由道德人士和信徒担任,他们总是能在关键时刻传达圣言,以拯救陷入罪恶中的病人。《朱丽小姐》中的克莉斯婷就是一个圣音传递者。在让和朱丽准备双双出逃前,克莉斯婷适时从教堂回来,并向两个陷入罪恶的人传达了上帝的旨意——

> 救世主已经为我们犯的罪受尽折磨,死在了十字架上,如果我们怀着忏悔的心情走到他身边,他就会把我们的一切罪过都承担下来。

由于克莉斯婷及时地传达了圣谕,使他们意识到自己的罪恶,于是两人放弃了准备出逃的行动计划,而甘心接受上天的惩罚。

忏悔词 是和圣音相对应的语言,当上帝的使者(牧师、圣父、天使)传达的圣音起到了教化的作用,患者就要表示忏悔。这就产生了仪式化的语言——忏悔词。在托尔斯泰《黑暗的势力》中,剧中的父亲一直担任着圣父的角色——他几乎每一次见面都向儿子宣谕上帝的旨意,终于有一天,犯罪的儿子尼基塔崩溃了,在苏尼亚的婚礼上,面对着警察和来宾,说出了他对苏尼亚犯下的罪过,那是人们经常在教堂里听到的忏悔词——

《黑暗的势力》中儿子跪在父亲身旁忏悔的场面

尼基塔　(在父亲脚下跪下)亲爸爸,请你也饶恕我这个万恶的罪人吧!当初我干这无耻勾当的时候,你就对我说:"一只爪子被网住了,整个鸟儿就算完了。"我这条狗,没听你的话,结果,完全和你所说的一样,请你饶恕我吧!

阿基姆　(狂喜地)我的亲儿子,上帝会饶恕你的(拥抱他)你没怜惜自己,他会怜惜你的,上帝、上帝、他在这儿……

这里的父亲变成了天父的替代,儿子变成了信徒。父亲的话便是圣言,而儿子的自责言词则是忏悔词。两个人之间的对话便是一个忏悔仪式。圣言带有箴言警句的权威性,具有一种宽恕净化的作用,而忏悔词的特点则是尽量地谦卑,以表现上帝的全能和人的原罪。

三、人格交战语言

基本是患者的语言,患者人格包括了三种不同的力量,当它们处于冲突状态时,其语言就丧失了条理性。

谵妄语颠三倒四,语无伦次。是一种"谵妄语"。是

李六乙前卫版《原野》剧照(北京人艺演出)

人格内部"本我"受到"自我"(特别是"超我")的挤压,不堪内心的折磨,人格不能整合情况下说出的语言。这种语言总是伴随着某种可怕的幻象。在《黛埃斯·拉甘》中,黛埃斯和娄昂在新婚之夜说出了谋杀秘密,被拉甘太太听到后,两人处于风声鹤唳的惊恐情绪当中,再也不能睡眠,神经错乱,互相攻击,时有幻象出现,这时的语言就带有谵妄性质,请看娄昂的一段话——

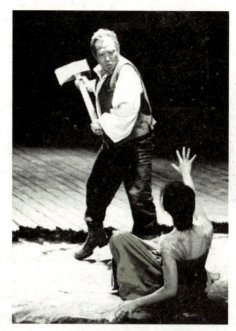

任鸣导演的《榆树下的欲望》剧照(北京人艺演出)

我听到我头脑中锤子的敲打声,它把我的脑壳砸碎……我和我的仇人生活在一起了……那人和我同住,他用我的盘子吃……我弄不清了,我就是他,我就是伽米耶,伽米耶……我的手不再属于我,那人借我的手在还魂……

在这个谵妄的世界里,索命的伽米耶通过"超我"的力量强行进入娄昂的人格宫殿,并和"自我"混杂一起,使他无法区分自己和伽米耶,他说话,不是自己在说,而是伽米耶在说,他的语言失去逻辑,变成了胡言乱语,人格已处于分裂之中。

剧中的同案杀人犯也受到同样罪恶感的折磨,由她说出的谵妄语为我们打开了另一扇心灵窗户——

你这个魔鬼,杀我呀!就像杀那个人一样……

作法的巫婆

(拉甘太太刀滑落) 是你把刀弄下来的,你的双眼闪闪发光,就像地狱里的两个黑窟窿……我明白你的意思,你是对的,这个人搅得人活不下去……(旁白) 我可没耐心等夜里了,这刀烫手,我得动手。

她已被鬼蜮世界的幽灵纠缠得丧失了理性,就像一个梦游症患者一样,她生活在死了的伽米耶和半死的拉甘太太的世界中间,主宰她的是那些已死和未死者的幽灵,他们藉着她自己的手和自己的口,对自己施行正义的宣判,而她只能乖乖地就范。

谵妄语言由来已久。最早在莎士比亚的《麦克白》中就已经出现,当麦克白接受夫人的投射,杀死邓肯后,说话就开始颠三倒四,特别是在酒宴上看到镜子里王冠等幻象后,说的都是谵妄语。

催眠交谈 这是一种进入半催眠状态下体现深层意识的语言,类似民间巫术活动中巫师与神沟通的语言。通过这种语言,可以发现人物内心的替代位置和深层情结所在。比如《奇异的插曲》中的宁娜经过一段与大兵睡觉的"自我"肉体惩罚后,感到了父亲在天之灵的谴责,于是在马尔登斯(以前的追求者)身上寻求父亲替代。两人有一段对话——

马尔登斯 (用父亲的声调) 去同年轻的伊万斯结婚。
宁　娜　　(睡沉沉) 但我不爱他呢,父亲。
马尔登斯 这样,你会生孩子……就这样决定吧。
宁　娜　　好吧,父亲,你太宽恕了。(睡过去)

在意识的深层,宁娜还是父亲的乖乖女,其实她从来都是依赖父亲的,从来都不想自我做主。而深爱着宁娜的马尔登斯因为被投射为父亲的替代,也只能放弃了做情人的愿望,乖乖地认同了父亲的角色。

白日梦陈述 是用感觉和描述的语言把具有白日梦特征的心理交战过程反应出来。下面是宁娜在赎罪意识下做

了一段白日梦内容的陈述：

> 他（戈登）满身着火从天空下来，用那冒着火焰的眼睛凝视着我，而那全体的男人们也都带着灼热的痛苦瞪着我……

这段陈述暴露了宁娜内心"本我"、"自我"的冲突及其结果。直觉最后告诉她，戈登对她的赎罪之举（把肉体奉献给士兵）并不满意，结果她听从梦的指引，从医院回到家里，结束了一段荒唐的生活。

有时白日梦的陈述，也用来表现角色内心对一件事情突然而至的判断、评价，这时理智还没来得及介入。比如宁娜在听到戈登死讯时，得到查尔斯的安慰，宁娜的眼前立刻呈现出了戈登牺牲时的画面，以下是宁娜的陈述——

> 查理做了什么事？……查理在波涛汹涌的河畔，无限的怯懦、冷静、穿着整齐，看着那些烧炽着、冻僵了的裸体游泳者终于淹死……

这里，"波涛汹涌"的大河，象征着大战；"烧炽

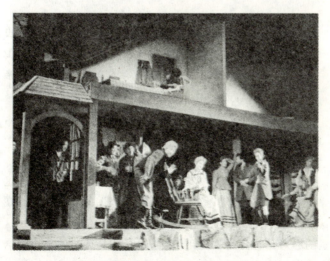

沈阳话剧团演出《榆树下的欲望》剧照

着，冻僵了的游泳者"们则是空中海上的参战者。他们之所以是裸体的，因为子弹是可以穿过衣服的，战争是一种肉搏行为；穿着衣服的查理，意谓他没有参与肉搏，而只是一个可耻的旁观者。这个白日梦传达了宁娜意识中难以表达的内容。

张奇虹导演的《原野》剧照（青艺演出）

心声自辩 这是奥尼尔首创的语言方式，表面上很像旁白，实际却是表现人格中"本我"、"自我"的交涉中自我辩护的心理内容。比如《奇异的插曲》剧中，不能怀孕的宁娜与准备向之借种的医生达赖尔晤面，双方心里都有不便说出的尴尬内容，表面语言传达的内容已完全是伪装作态，只有心声能告诉我们人物此时的人格内部的自我辩解——

 宁　娜　这医生于我只是一个健康的男性……当他是赖德的时候，他曾吻过我一次，但那是不相关的……不是吗，沙穆的母亲……

 达赖尔　（想着）让我看看……我是在实验室里，而他们是实验用的鼹鼠……

两个人都为自己的肉体要求作着辩护。表面上看，这完全是自我的语言，实际上也有"本我"的居间撮掇，在这种撮掇下，双方都为自己找到了纵欲的依据。因此，这里的心声是"自我"受到"本我"的肉体胁迫的妥协的语言。

第六章　精神分析剧

结　语

1.精神分析戏剧在上世纪的出现意义非常重大。如果史诗剧是对马克思主义的形象阐释，精神分析剧则以戏剧的形式验证并诠释了精神分析这门最新的学科。由于精神分析，戏剧得以在社会历史之外进入人类精神世界的浩大的领域，揭开了人性中深藏的一面。其中左拉等人早期对俄狄浦斯情结的表现，易卜生对北欧原型的表现，都是空前绝后的。

2.精神分析剧是浪漫主义和象征主义的当代降格形式。当人类丧失了精神超越和攀升的能力，精神崩溃的历史就开始了，从这个意义上说，精神分析剧正是对上帝死后人类灵魂堕落状况的忠实记录。所有精神分析剧的结局都是重返拉康的象征世界，这个结构（对犯禁行为的界定和惩罚）体现了剧作家对灵魂和道德底线的坚守。因此弗洛伊德认为，一个医生做的是和上帝同样的拯救工作。[1]

3.精神分析剧增进了戏剧对人性的丰富性和复杂性的表现力度，为戏剧人物画廊贡献了新的人物类型——一种极富文学意味的精怪式人物。如《雷雨》中的繁漪、《原野》中的金

介绍弗洛伊德的读物

[1] 德勒兹和布朗都认为，精神分析的医师是精神的牧师，他们承担着心灵按摩和减压的职能。但这个职能是必要的，否则世界就变成疯人院了。

431

子、易卜生笔下的各种"山精"人物。这些人物以其离奇诡异特点，打破了现实主义的性格逻辑，深入到原始人性的深层肌理中，成了戏剧画廊中最具美学魅力的舞台形象之一。

4.精神分析剧存在巨大的发展空间。因为人对自身的认识和探索还只是刚刚开始。精神分析的当代形式是拉康式的，即试图表现语言和精神产品的无意识结构（最典型的如希区柯克的电影和纳博科夫的小说）。精神分析的内容还以变体出现在其他剧作中（如伯恩哈特的作品，彼得·谢弗的变态心理剧）。精神分析的内容还融合到当代大众艺术形式中（如电视剧《橘子红了》）[1]。

[1] 剧中人物耀辉、容耀华、秀荷的关系就是子、父、母的关系。耀辉的主要行动就是仇父娶母，他对秀荷所有的狂热情感都要置于这个层面才能让人理解。

象征范式卷

第七章
契诃夫戏剧
QIHEFU XIJU

【范型要素】
范式隶属：象征范式
流行时间：1896–1898
情境类型：音乐情境
代表作家：契诃夫
语义指向：生命本体

第七章　契诃夫戏剧

【范型概述】

在散文体戏剧中我们讨论过契诃夫的作品,但契诃夫的作品不是散文体戏剧所能完全囊括的。仅仅在其作品中发掘社会历史内涵,仅仅从一般的现实主义层面去解读契诃夫,至多只能得到半个契诃夫。

契诃夫是现代存在悲剧的开拓者,他通过对日常生活和象征意象巧妙地融合,创造了象征主义戏剧的最新形式——具象象征剧。[1]这种形式把不同的范式理想融合起来。

用文学理念改造戏剧一直是小说家契诃夫的梦想(还在大学时代,他就尝试用小说笔法写作多幕剧《普拉东诺夫》)。1896年,契诃夫写出俄国第一部向传统戏剧挑战的剧本《海鸥》,但这个挑战一开始并不成功。亚历山大剧院完全按旧的演出程式演绎的《海鸥》在舞台上显得不伦不类,首演之后,契诃夫一夜之间成为俄国批评家的众矢之的,然而,由于丹钦柯的慧眼独具和大力引荐,海鸥在短时间内神奇地复活,经过斯坦尼斯拉夫斯基重新演绎的《海鸥》获得了爆炸性的成功。此后,契诃夫一发而不可收,接连为莫斯科艺术剧院写了《凡尼亚舅舅》、《三姊妹》、《樱桃园》等名剧。契诃夫的剧作大大改变了戏剧

契诃夫

[1] 高尔基说他"把现实主义提高到象征的高度"指的就是这一点。

的观念,也改造了俄国观众的观赏趣味。他的戏剧还产生了广泛的国际影响,仅《樱桃园》在世界范围的巡回演出就达5000余场。

契诃夫戏剧的诗学美学构成复杂。斯坦尼斯拉夫斯基认为他兼有现实主义、印象主义和象征主义的特性。[1]这种复杂的构成是多种艺术融合的结果(他把文学、音乐、美术都放在一个坩埚里去调和)。比如契诃夫戏剧中的情调,既继承了屠格涅夫"情调"小说的诗性传统(在屠格涅夫的《村居一月》里,日常场面、停顿、心理冲突已有雏型),又有古典音乐(交响乐)对作品肌理的渗透;在人物与意象的营造上,整合了文学的典型方法和美术中的精细色调。至于具

契诃夫戏剧一开始在俄国成为众矢之的

象象征的思维,则是"美是生活"美学观念和象征主义诗学原理融合的结果。[2]而语义层面对于生命悲剧意味的体味,既受叔本华的生命哲学的启发,更多的则是自己长期观察和求索的结果。多元混合造成了多义性呈现,契诃夫戏剧创造了接受史上的奇迹。每隔几年,世界上就有导演、批评家尝试用新的角度阐释契诃夫,而契诃夫也从未让他们失望。100年来,契诃夫不断地被重新书写,契诃夫成了现代的莎士比亚,具有"说不尽"的特点。

中国最早关注契诃夫的是北大教授宋春舫。1916年,他率先在《世界新剧谭》上撰文介绍契诃夫,两年后,他又在《近世名戏百种目》上介绍契诃夫的四个代表作和独幕剧。1921年,郑振铎翻译了《海鸥》,耿济之翻译了《凡尼亚舅舅》、《樱桃园》、《伊万诺夫》;同年,这几个剧本收入郑振铎主编的《俄罗斯戏剧丛书·俄国戏曲集》。1925年,曹靖华翻译了《三姊妹》(商务版)。1929年,曹靖华根据俄文翻译了题名为《蠢货》的独幕剧集(包括《离婚》、《纪念日》、《婚礼》),由未名出版社出版。抗

[1] 比如《海鸥》中库列根对玛莎的唠叨,这是现实主义;秋雨敲窗的夜晚,人们在玩牌,肖邦的忧郁的钢琴声中,一声枪响,有人自杀,是印象主义;追逐理想的特里波列夫同虚荣的母亲对骂的场面属自然主义;作家特里果林因为无事可做,随手把一只海鸥射杀,放到情人脚下属象征主义。(参见《斯坦尼斯拉夫斯基全集》)。

[2] 契诃夫看过梅特林克的《青鸟》、霍普特曼的《沉钟》和《汉娜升天记》、易卜生的《群鬼》和《海达·高布乐》。

战后期，李健吾翻译的《契诃夫独幕剧集》包括了契诃夫的全部独幕剧。新中国成立后，焦菊隐还根据英文、法文和俄文重新翻译了《契诃夫戏剧集》。到了1997年，上海译文出版社出版了《契诃夫文集》（汝龙译），收集了契诃夫所有的剧本。

中国对契诃夫的实际接受经历了曲折过程。上世纪20年代前后，虽有一些翻译，但由于当时社会问题严重，对契诃夫戏剧作品的关注很快被易卜生社会问题剧潮流所淹没。直到30年代，由于曹禺、夏衍等剧作家的重新倡导，辛酉剧社提倡"戏剧运动"并重演《文舅舅》（凡尼亚舅舅），人们才开始注意契诃夫的戏剧美学。由于契诃夫作品的写实性，他还特别受到左翼艺术家的欢迎。在解放区，鲁艺实验剧团演出了《蠢货》和《求婚》、《纪念日》，甚至"还出现在敌人的炮火下隆重纪念契诃夫、在抗敌演剧的空隙中钻研契诃夫的生动情景"[1]。"契诃夫热"还推动相关的戏剧理论的引进。[2]

契诃夫再度受到关注是在改革开放后。80年代，北京人艺曾从俄罗斯请来导演执导《海鸥》。2004年，对于中国的契诃夫迷是个特殊的年头，这一年的9月，中国国家

[1] 参见田本相编：《中国现代比较戏剧史》，549~550页，文化艺术出版社，1993。

[2] 1944年，丹钦柯的《文艺·戏剧·生活》被焦菊隐翻译过来，而后，斯坦尼斯拉夫斯基的《我的艺术生活》等导演理论论著也陆续被翻译过来。

契诃夫给演员朗诵剧本《海鸥》

中国国家话剧院院长赵有亮在首届国家话剧院国际戏剧季开幕式上讲话,拉开了中国戏剧与世界交流的帷幕

话剧院以"永远的契诃夫"为题举办了"首届国际戏剧演出季",来自俄罗斯、以色列、加拿大和中国的戏剧家演出了五场契诃夫的戏剧,首次由中国做东在高层面展示世界戏剧的最新成就。[1] 其中,以色列卡美尔剧院的编剧兼导演哈诺奇·列文根据契诃夫三个小说断片改编的《安魂曲》、中国国家大剧院导演王小鹰根据契诃夫19岁习作改编的《普拉东诺夫》,都给中国观众带来了新奇感和震撼。林兆华导演的《樱桃园》从生存状态的层面阐释契诃夫,将戏剧的影响扩展到戏剧圈外。[2]

契诃夫戏剧在接受史上被误读较多。人们习惯把它看做常规的现实主义,从社会学方向上去解读(如前苏联叶尔米洛夫就用这个视角写了整本的研究专著《契诃夫的戏剧创作》)。中国人虽然长期热衷契诃夫剧作,大多只是在现实主义层面解读它,对于它对人类生存状态的关注和多重指向,并没有多少真正的认识。真正有见地的解读是国外戏剧界和文学界做出的。贝克特是契诃夫在法国的知音和继承者。在俄国,《契诃夫作品中的时间》算是找对了角度的一部。

契诃夫太超前了。他对于文明进程与新的戏剧美学的超前把握,要等到21世纪才能完全显示出来。而批评史就是不断发现的历史。今天,我们重新阐释契诃夫的诗学特征,并非要否认他作为现实主义作家的成绩,而是要彰

[1] 中国国家话剧院是个具有创新传统的剧院。他的现任领导层具有广阔的视野和包容异质的胸襟。他们拥有中国最优秀的导演群体,却还不断地外聘导演并演出院外作家的作品。他们在诠释世界戏剧经典、提高国民文化素质方面功勋卓著。

[2] 《樱桃园》引起了知识界的关注,《读书》杂志社两次召开座谈会,组织作家和学者讨论契诃夫戏剧。

显他被写实成就遮蔽了的其他成就，重新发现一个更伟大的契诃夫和一个被忽略的戏剧传统。

契诃夫具有多重现代学术价值（如他作为作家的矛盾立场，他与后现代主义的关系，他对喜剧的独特贡献，都值得专题研究）。本文重点研究他对现代主义和后现代主义戏剧诗学的贡献。

> **本章分析采用的主要剧目文本：**
> 《伊万诺夫》1887（焦菊隐译）
> 《海鸥》1896（焦菊隐译）
> 《凡尼亚舅舅》1896（焦菊隐译）
> 《三姊妹》1900（焦菊隐译）
> 《樱桃园》1903（焦菊隐译）
> 《蠢货》、《求婚》（汝龙译）

第一节
具象象征：日常生活中的真谛

一、生命悲剧与具象象征

生命的悲剧 用社会历史的方法解读契诃夫必然是买椟还珠。契诃夫剧作自然表现了社会风俗，但那只是"外壳"，是需要穿越的"表层"，契诃夫文本的真正珠子是生命的本体世界。

契诃夫的生命悲剧出现在世纪末的迷乱的语境中。契诃夫的时代，各种现代性话语已经多到了令人厌倦的程度，中国在上世纪末展开的关于自由主义、保守主义和新左派的论争，在契诃夫时代的俄国，都通过小册子在社区得到传播。对此，契诃夫早期也有关注和反映。但到生命晚期，他不再相信任何社会变革的设计，在他后期的作品中，再也看不到任何乌托邦的影子。面对各种主义"你方

唱罢我登场",契诃夫的心态是犹豫的。正是这种在历史理性面前的怀疑心态,使他的目光越过了社会历史的表层。他从莎士比亚手中接过生命的蜡烛,持续哈姆雷特关于人类存在意义的追问。他阴郁的目光关心的是,人为什么活着,幸福的含义是什么,精神生活在人生中的比重等生命哲学问题,而思考得最深入的,就是人的存在问题。这些命题构成了契诃夫作品永恒的司芬克斯之谜。

在契诃夫作品中,你能感到作家无时无刻都在关心着生命和本体的关系。偶然在湖边发现的死掉的海鸥,花园里风雨飘摇中的小舞台,春夜里的一声春雷炸响,高谈阔论后的一声煞风景的呵斥,都包含着微言大义。久别后的重逢和长期相处后的突然离别,也都不是偶然事件,都无一例外地指向生命本体的追问。

体裁特征　契诃夫戏剧是一种具象象征剧。契诃夫戏剧文本作为一种升级的"第二级系统"发生作用——"它建立在它之前就存在的符号链上。在第一系统中具有符号(即能指和所指的"联想式整体")地位的东西在第二系统中变成纯粹的能指。"[1] 也就是说,契诃夫作品中被人称道的社会风俗仅仅是"第一系统",是作为指向第二层语义的"符号"来发挥作用的。

亚斯贝尔斯曾把象征类艺术分为两种,一是作为超越的幻象而被直观的神话,其二就是从现实本身中把握的内在超越类型。他指出:"这种艺术把经验世界本身转为密码,尽管它似乎是现实的单纯摹仿,其实不然,它使经验现象变得透明,照耀着深奥的存在本身。"[2] 契诃夫戏剧正属于这第二种。

[1] 特伦斯·霍克斯:《结构主义和符号学》,135页,瞿铁鹏译,上海译文出版社,1997。

[2] 雅斯贝尔斯:《哲学》第三卷,转引自今道友信等著《存在主义美学》,崔相录、王生平译,170页,辽宁人民出版社,1987。

行成人礼的少年

第七章　契诃夫戏剧

查明哲导演的《青春禁忌游戏》表现了
一个失败的成人礼（国家话剧院演出）

契诃夫的戏剧文本不同于一般的散文体戏剧，它的戏剧功能都是双重的，它的人物的行为既作为现实动作，同时也是一种潜在的人类学仪式。这种仪式基本是一种受挫的成人礼，即一种青春悲剧，即弗莱讲的"无辜者的悲剧"，这种悲剧常见的本事是"孩子们第一次碰到成年人的处境就遭受到挫折的情势之中"，悲剧的结局"可能只是一个年轻生命的终结"。[1] 青春悲剧贯穿在契诃夫所有代表作品中。如《海鸥》中的"海鸥"（年轻艺术家）永远飞翔不起来——特里波列夫的探索戏剧还没演完就闭幕了，妮娜半生都随着流动剧团到处漂泊；《凡尼亚舅舅》中的凡尼亚半辈子都在姐夫的阴影下生活；《三姊妹》中的三姊妹一辈子也没到莫斯科；《樱桃园》中的大学生的身份更具有象征性，他永远也毕不了业。总而言之，在契诃夫戏剧的世界里，处于上升位置的年轻人总是星光黯淡，他们的成人礼总是屡屡受挫而一再延宕。契诃夫的戏剧没有真正的戏剧行动，他的戏剧媒介就是日常生活的动作和语言，这些媒介和自然本身的节律有一种对应关系，因此与行为一样也都具有两重性。

通过现实观照本体的大师，过去也有，契诃夫的高明之处在于，他比前人更纯粹。前人在把象征与现实结合方

[1] 弗莱：《悲剧：秋天的童话》，121页，程朝翔、傅正明译，中国戏剧出版社，1992。

面，都是有借助的，他们总是逃脱不掉神话的痕迹，就是莎士比亚，也要借助传奇故事。而契诃夫不需要任何借助，他用最平易的生活作为戏剧的材料。契诃夫做的是戏剧中最难的功课。他的作品就是戏剧中的禅。在高明的禅师那里，任何在日常生活之外的修道都是"头上安头"之举，"担水砍柴，无非妙道"，他可以在一颗小石子的碰撞中解悟生命的真谛（一击忘所知）。契诃夫戏剧好比禅宗的《十牛图》，表面是看，10个阶段的故事都在演绎童子牧牛的过程，而所谓觅牛得牛和骑牛归家的表层后面都另有真意。即牛乃自性，寻牛过程乃是寻道过程。契诃夫也一样，他的戏剧世界"色不异空"。喝茶聊天就是参禅悟道，在借助最日常的生活来印证生命真谛方面，契诃夫达到了"纳须弥于介子，刹那中见永恒"的至高境界。

 契诃夫的具象象征通过对现实主义的升级而获得。唐纳德·范格指出，"契诃夫通过利用现实主义的极端倾向来扼杀现实主义——别人则把这种工作看做发现了艺术想象的新领域"[1]。其实，具象象征也没有那么神秘，它的基本特点是"站在两种现实之间"，只要在生活的表层融合进生命本体信息，内在地表现某种仪式性内容，就可以是一部具象象征剧。比如西班牙戏剧《楼梯的故事》，通过一栋楼宇里几户居民几十年在楼梯上日常场景的浓缩，表现了生命怪圈式的循环主题。俄罗斯当代戏剧《青春禁忌游戏》，通过几个参加毕业考试的学生在老师生日晚宴上的恶作剧行动，表现了一个失败的成人礼（本来想证明自己的成长，却不小心响倒了地狱的门环），表现了现代人信仰解体后精神堕落的过程。中国导演兼编剧的田沁鑫的两部剧《生死场》、《狂飙》，表层都是写实的，但内在地隐含着生命的结构。前者通过对北方底层人贫瘠的生存状态的展示，表现了生与死两种本能的搏斗，后者把颜色作为生命的能指（红色并非象征革命，而是生命的充盈），表现了剧作家田汉狂飙般的人生轨迹。以色列哈诺奇·列文的《安魂曲》把患病的老夫妇、婴儿和年轻母亲、载着欲望的马车夫（车上装满醉鬼和妓女）并置到一出戏里，

[1] 载《现代主义》，437页，胡家峦等译，上海外语教育出版社。

形成了欲望和爱,痛苦与狂欢,新生和老年的混合生命交响。以上所列举的文本都属于具象象征的文本。

作为具象象征的代表性作品,契诃夫的作品有更精密的结构;他对人类生存状况的关注,更为宏观也更有前瞻性。契诃夫戏剧集中地反映了一种世纪末的衰退情绪,这是乌托邦时代的终结,是新时代到来的黎明前夜。这种对于新生活的期待与绝望直接启发了贝克特的《等待戈多》。

二、角色分布与人生况味

角色分布 围绕着年轻人受挫的基本功能,契诃夫戏剧形成了以下的角色分布:

青年才俊 代表着有新的追求,但尚没有获得认可而一再受挫的年轻力量。他们不是一个人,常常是一个组合,如《海鸥》中谋求艺术革新的特里波列夫和妮娜,

《楼梯的故事》表现了生命的循环节奏(中央戏剧学院表演系 2000 级演出)

《三姊妹》中的三姊妹，《凡尼亚舅舅》中的阿斯特罗夫和凡尼亚。

老式偶像 是创新青年的对立面，是一些功成名就的老式人物。他们的创造性已经走到尽头，但由于某种因袭的惯性，仍然占据着显赫的地位，作为老式偶像存在。如《海鸥》中的传统艺术权威特里果林，《樱桃园》中的贵族男女主人，《凡尼亚舅舅》中的谢列勃里雅科夫教授。

园丁 对新事物能够欣赏鼓励的助手人物。他们本身不具备创新力，但他们具有开放性思维，能够在"小荷微露"、"草色遥看"的时候，就看到新事物的前景。如

国家话剧院演出的《普拉东诺夫》剧照（王小鹰导演）

《海鸥》中的多恩医生，《凡尼亚舅舅》中的阿斯特罗夫身边的索尼亚。

旧崇拜者 旧事物旧秩序的维护者，过时艺术的推崇者。由于旧的文化浸染太深，他们的头脑已经不能容纳新的东西。他们只崇拜过去的明星。如《海鸥》中特里果林身旁的阿尔卡基娜，《凡尼亚舅舅》中教授身边的叶列娜，《三姊妹》中安德烈身边的娜塔莎。

这种延宕的生命格局——旧的权威盘踞着地盘并压抑着创新势力，从而导致创造事业的青黄不接，概括了创造领域精神的停滞状况，作为生命悲剧的象征而存在。

第七章 契诃夫戏剧

悲剧意识与内结构 契诃夫的戏剧属于正剧体裁（散文体结构），他的美学应该是悲喜剧。但他的戏剧美学超越了体裁，无论是悲剧还是他特别强调的喜剧（《樱桃园》），都被强烈的悲剧意识所渗透。他的悲剧不用说，他的喜剧也是用来加强悲剧性的。如《樱桃园》这出著名的喜剧，就是一曲退场人物的悲凉的挽歌，证据是，在所有登场的年轻人里，你找不到一个"成器"的人。

契诃夫的悲剧意识从内结构情调曲线得到印证。契诃夫戏剧的情调线是一条衰降的线，它通过高潮的位置得到辨认。一般戏剧的高潮都在一出戏的后部和结尾部。然而，契诃夫戏剧中却找不到这种高潮。一些貌似高潮的情节或者不在高潮的位置上（如《海鸥》第一幕母子争吵的戏）；或者是偶然的产物（如《三姊妹》中的大火、《凡尼亚舅舅》中的火拼），或者被推到幕后去了（比如特里波列夫的自杀，屠森巴赫与索列尼的决斗）。契诃夫戏剧的高潮基本在前面。即第一幕往往

国家话剧院演出《普拉东诺夫》说明书

是热情高涨的，然后，每况愈下，到最后一幕的结尾情绪低落到极点，这就形成了倒高潮。组成了契诃夫戏剧的内在结构。

"我的戏剧是强拍子起弱拍子止"[1]，这是契诃夫对自己作品倒高潮特点的形象说明。对此，中央戏剧学院的王爱民教授（已故）做过一个生动的比喻，他说契诃夫戏剧开始时在湖水中投入一颗石子，激起了好看的水花，接着一圈圈涟漪扩散，最后归于平静。这个比喻就是对倒高潮

[1] 转引自《契诃夫文集》第12卷，462页，汝龙译，上海译文出版社，1983。

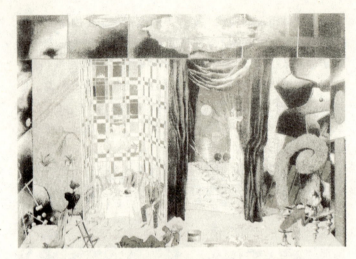

《海鸥》舞台设计图（[俄]谢尔盖·巴钦）（选自《戏剧》）

结构的精彩概括。

由强而弱的倒高潮更是对于宇宙的节律——现代物理学中热力学第二定律（熵定律）——的直喻。热力学第二定律认为，宇宙和万事万物一直处于能量的耗散和寂灭之中。契诃夫通过倒高潮勾画出一条生命衰降的线，无论四时节律的变化、人生的聚散离合，无不体现生命自身的由盛而衰的寂灭过程。

况味审美　契诃夫的作品被一种痛彻心脾的悲凉氛围所笼罩。悲凉感不仅贯彻了世纪末俄国，也贯彻了下一个世纪，至今令人砭骨生寒。

契诃夫的奇特之处在于，作为东正教背景下斯拉夫民族的一员，其生命哲学中却看不到西方思辨哲学的痕迹，同样是对于存在问题的追问，却不同于陀思妥耶夫斯基那种大法官式的灵魂拷问。他通过日常生活来表现世界的成住坏空。他仿佛是一个东方的哲人，在静观和默认中体会人生。这就使他的作品形成了一种独特的戏剧性，一种不借助移情机制产生的审美效果，那就是人生况味的体味。契诃夫戏剧中没有任何歇斯底里的行为和悲壮行动，但就在那长日恹恹的平淡生活中却包含着无尽的人生况味。"午夜钟声，惊醒梦中之梦，寒潭月影，照见身外之身"，

《菜根谭》这种描写人生况味的句子，仿佛专为诠释契诃夫而写。契诃夫作品中充满着"味中之味"和"弦外之音"，如同"空中之色，水中之月"，融会澄澈，"妙处难于君说"。契诃夫作品的很多美都存在于那些潜台词和半音里——那些漫不经心、欲说还休，那些尴尬的停顿和文本的褶皱中。欣赏契诃夫，需要细腻的灵魂，平和的心境，还要加上喝酽茶的功夫，打点好心情慢慢地去品。20岁的年轻人很难读懂契诃夫的作品，只有具备了一定人生经历后才能慢慢品出其中的沧桑味道。如果你看过林兆华导演的《樱桃园》，对这种况味也许会多一些了解。

三、生与死母题的变奏

要从契诃夫剧作所展现的日常生活中寻找"戏剧性行动"是很困难的，契诃夫戏剧功能是一种生命状态的义素，这些义素总是散布在文本的沟壑和纹理中，它们如影随形地在场，支撑着文本的骨骼；这些义素总是成对出现，在一个义素的背后，总是能找到一个完全对应的相反的义素，它们以一种互文的关系，变奏着象征主义戏剧生命与死亡的古老母题。

以下是几组具有功能意义的对立义素：

青春—时间　在契诃夫戏剧世界的青春阵营里，总有一个看不见的杀手存在，那便是时间。时间对《伊万诺夫》的主人公有一种缓慢无声的悄悄地导致生命消沉的作用：

> 不到一年前，我还是强壮的……当我从日落到天明……或者用幻梦来陶醉自己的灵魂时，我还能感到长夜和魅力……但是现在呢，我的上帝，我已经精疲力竭了。

无独有偶。伊琳娜发现自己忘了最简单的意大利语单词（会四门外语曾是她的骄傲），契布蒂金发现自己并不会给人治病（"以前会，现在不会了"）。时间使满载着特里波列夫青春梦想的舞台变成艺术的坟墓，使貌美才高的三姊

妹成为庸俗的牺牲品,使开满了白花的樱桃园夷为废墟。更为可悲的是,这一切的消失、殒灭、改变,都是人们眼睁睁看着发生的,正如人们眼睁睁看着一条大船一毫米一毫米下降,但却无力营救——就像人们不能阻止太阳落山一样。在契诃夫的生命大观园中,时间成了最高神祇,在它的暴政主宰之下,所有姹紫嫣红都意味着最终红销翠减,所有豪情壮志都化为无话可说。

在时间的霸权统治中,无常是时间的共谋者。无常作为没来由的突发灾难,它可能是一只被湖水迷住的海鸥被打死,也可能是一场莫名奇妙的冲突;在《三姊妹》中,一场秋天的大火不仅让三姊妹失去了家园,也使玛莎与韦

田沁鑫导演的《生死场》表现了生的艰难与死的痛楚

尔什宁之间酝酿已久的爱情没了下文——与其将来曲终人散,不如原本就唱无字歌。无常的火光是最煞风景也最能使人看到生存真相的。

相聚—别离 契诃夫的代表剧作有一个基本模式——相聚—别离模式,即外面世界的人(或外来人)回到本土世界短暂相聚(休息、度假、驻军)后再匆匆别离。[1]这种模式有四种不同的表现。一种是《海鸥》里阿尔卡基娜每年一次的省亲式;第二种是《凡尼亚舅舅》中谢列勃里雅科夫教授夫妇的度假式;第三种是《三姊妹》中与驻军军

[1] 四部剧中只有《海鸥》第四幕不是别离,但契诃夫看到艺术剧院的演出后,认为完全可以取消第四幕,而第三幕的情节同样是别离。

第七章　契诃夫戏剧

官的萍聚式；第四种是《樱桃园》中的永别式。总括这四种形式，基本囊括了人生聚散的主要形式。表征了生命的相同套路——因有缘而相聚，因缘尽而分离；相聚总是开端，离别才是结局。相聚带来的幻想、憧憬、快乐是暂时的，离散造成的失望、痛苦和遗憾才是永恒的。在阿尔卡基娜和特里果林、特里果林和妮娜的聚散中，前者换来对方的同床异梦，后者则是浪漫梦幻的破灭；阿斯特罗夫在与叶列娜的相聚中尝到些许爱情的甜蜜，随后便是无边的惆怅；三姊妹和中尉、男爵的邂逅只是证明了人生缘分的浅薄；而加耶夫兄妹在和樱桃园老宅的最后的聚散中，则深切地体会到"物是人非"与"飞鸟各投林"的人生悲哀。

聚与散总是与大自然的节律相对应的。相聚总是在生命苏醒、勃发的时候，而离别总是在景色萧索、生命凋零的时刻。当春雷乍响，"转眼就要下雨了"，凡尼亚感到春天脚步的催迫，而阿斯特罗夫则被恼人春色搅得夜深不寐，起坐鸣琴；而当秋天到来，北雁南飞，三姊妹在废弃的花园里倾听部队

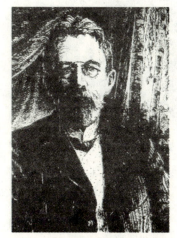

契诃夫版画肖像

撤退的号角……人生有聚必有散，天下没有不散的筵席。无论人们相聚时有多少希望、憧憬，最后总是随着离散而消失。

幸福—痛苦　在契诃夫剧作中，幸福是人们说得最多然而获得最少的东西。即使那些看起来最具幸福感的场面，幸福也是一个缺席的在场：人们总是谈论和憧憬幸福来代替幸福本身。有时，有那么一忽闪——生命的某个瞬间，人们似乎很幸福（比如三姊妹在伊林娜的命名日碰到韦尔什宁，妮娜演出特里波列夫的剧作），但很快就陷入

痛苦当中:命名日之后的舞会因娜达莎的小孩要睡觉而被取消;特里波列夫的新作只演了个开头,便因一阵硫磺味和嘲弄而散场;阿斯特罗夫和叶列娜刚刚擦出了一点爱情的火花,便是永远的离别……这些幸福如同阴天的太阳,刚刚钻出云层,但很快就被生活的乌云重新遮盖。

幸福变为痛苦还通过热闹和冷清的气氛对比体现出来。冷清在契诃夫的剧作中以冷场的方式表现出来。在焦菊隐译的斯坦尼斯拉夫斯基《海鸥导演手记》中,停顿被

老人、树、妇孺构成的生命意象(《安魂曲》剧照)

译为"冷场"(不知是原文还是曲译),但冷场这一词恰好符合契诃夫的原意。冷场是热闹的反面,意味着角色缺席交流中断以及"演出"失误。在契诃夫戏剧中存在着无数的冷场,在"急管繁弦"的热场之后,必有乐极生悲的冷场,在热茶变冷茶,热闹变冷清的变化中,包含着种种人生无以名状的感受。

爱情—孤独 在契诃夫戏剧庸常的人生场景中,最能赋予生命一点亮色的,莫过于爱情了。契诃夫继承了屠格涅夫、莱蒙托夫、普希金用爱情做人物的试金石的传统,他的作品有"多得要命"的爱情。然而,这最原始的激情却没有迸发出应有的生命火花。表面上看,这里随处都是

第七章 契诃夫戏剧

花前月下（契诃夫戏剧的主要人物全都卷入爱情之中），但实际上只是假相，真实情况是，人物无一能获得两心相许的真爱。契诃夫笔下的人物都惊人地遵循着什克洛夫斯基的爱情公式：即甲爱乙、乙（不爱甲）爱丙，丙（不爱乙）爱丁。所不同者，戊或丁作为这个爱情链的最后一环，是终结链——他（她）或者有家室，获者丧失激情，总之没有爱。

这就像童话中的猴子捞月亮的故事。如果把追求者比作猴子，把月亮比作爱情，那么这种单向的爱情链就组成了"猴子捞月"的模式：猴子们在井里看到了月亮（爱情），要把它捞出来，于是一个抓住一个尾巴（单向的爱）进入井底，最底下的猴子够着了真正的月亮——但是捞不上来，那只是月亮在水中的幻影，爱情并不存在。

下面是契诃夫戏剧中"猴子捞月式"爱情图示（其中单箭头表示单向的感情，双箭头表示相互感情）——

《海鸥》的爱情链：
　　玛莎──→特里波列夫──→妮娜──→特里果林（被阿尔卡基娜控制）

《凡尼亚舅舅》的爱情链：
　　索尼亚──→阿斯特罗夫──→叶列娜（不敢爱，有丈夫）

《三姊妹》的爱情显隐两组：
　　A.库列根──→玛莎←──→韦尔什宁（有妻室，多病）
　　B.安德列──→娜达莎←──→波波夫（有妻室）

《樱桃园》的爱情链：
　　瓦里雅──→罗巴欣──→柳鲍芙·安德烈耶夫娜──→她的情人（有病，在远方）

在以上五个系列中，只有两组有相互关系。一个是娜达莎和波波夫，但这两人是互相利用，不是爱情；另一个是玛莎和韦尔什宁，但他们的互爱也是不够温度地不了了之。至于其他各组的最后一环——或者是"猴子捞月亮"

的"月亮",或者是被婚姻束缚,或者是与情人出于利益动机凑合,一概没有获得爱情的可能:特里果林一面对阿尔卡基娜的下跪哭泣便束手无策;韦尔什宁一听到老婆犯病就谈兴全无,叶列娜对阿斯特罗夫的精神世界有那么多的了解,但一接触事实,这条美人鱼便摆尾溜掉了。

三姊妹人人都向往诗意和浪漫的爱情,但是结果呢,奥尔加如她自己讲的,当他的未婚夫脱下军服来到她家时,"丑得她都快哭了"。玛莎每天都在念诵着海边挺拔的"橡树""挂着金链子",但实际上,却找到了一根风中摇晃的"狗尾巴草"(库列根脖子上挂的是他们小学发的铁皮勋章)。伊琳娜喜欢浪漫,却得和不懂俄语的外国

演员用形体模拟的欲望马车(卡梅尔剧院的《安魂曲》演出)

人去烧砖,最终连砖也烧不成,未婚的丈夫成了短命郎君。

在这些链条之外,倒有一对看起来既有现实条件又有可能互爱的男女——《三姊妹》中的伊琳娜和屠森巴赫,他们会碰出火花吗?下面是伊林娜的回答:"我的心像一架尊贵的钢琴把钥匙丢了似的,所以就永远地锁着了。"爱情在契诃夫的剧作里,比水中的月亮还虚幻。

幻想—现实 除了爱情生活,契诃夫戏剧中还有一种令人兴奋的蛊惑人心的东西,那便是幻想。各种人物都充

满了各式各样的幻想：妮娜对偶像和艺术世界的幻想，阿斯特罗夫胸中的绿色世界的蓝图；凡尼亚对"明天"生活的幻想；三姊妹对莫斯科的憧憬；韦尔什宁对三百年之后人们生活的幻想。这些幻想构成了人物精神的万花筒，令人目炫神迷。然而，这些幻想都有一个共同的克星，那便是现实的铁板。这些五光十色的幻想只要一接触现实，便像美丽的肥皂泡一样消散了。

幻想和现实的对立在两个互为镜像的世界中得到体现。契诃夫剧作中始终存在着两个不同世界：一个是本土的、乡野的、以年轻人为主体的世界（凡尼亚、三姊妹、阿斯特罗夫）；另一个则是外来的、庸俗的以中老年人为主体的世界（阿尔卡基娜一对、加耶夫姐弟、谢列勃里雅科夫）。这两部分人就像钱钟书《围城》中的人物一样，外边的人奔着回来（归根怀旧），而本地的年轻人则幻想到外面去闯荡。和这种逆反行动相对应的是，人们都对今天现状不满，对明天充满憧憬，对昨天怀恋：在三姊妹、阿斯特罗夫、索尼亚的各种华采诗段里，写下了大量对莫斯科和明天生活的憧憬；而在阿尔卡基娜、索林、柳鲍芙·安德烈耶夫娜这些外归人物的口中，却留下了许多对"十五年前"、"五十年前"河上景色和昔日樱桃园的美丽回忆。

两部分人都以对方为镜像进行幻想式替代，他们的幻想形成了交叉的图形——

交叉世界构成了一种"生活在别处"的情结。当三姊妹当着韦尔什宁的面盛赞莫斯科的美丽时，来自莫斯科的韦尔什宁则称赞这里的花香和河水的宽阔。一切正如评论家安年斯基文章里讲的："实质上，她们（三姊妹）离开莫斯科时几乎什么都没记住，也许，对他们来说，莫斯科

中国出版的《契诃夫传》

只是一个字眼……她们因而更加狂热地爱莫斯科。"那么，当人们真正如愿以偿到了心之向往的地方，会怎么样呢？结果是，任何生活一旦成为当下就不美了。到了莫斯科的妮娜诅咒她的演出生涯，向往退休田园生活的索林抱怨乡下艰苦的条件，所有外归人住了一段都要匆匆离开。归根结底，美好和幸福只存在于昨天和明天——"十五年前"、"五十年前"以及"三百年后"的幻想中。而当幻想一旦接触现实，就像蒂蒂尔（《青鸟》）手中的青鸟一样，立刻翅膀折断，失去它的美丽。这些事实表明了人类心灵的逻辑：即人们总是不满足自己当下的生活，人心总是追求不属于自己的东西。

理性—荒诞　契诃夫的主人公都有高远的理想和完整的人生设计，但是他们中从未有人实现过自己的抱负。比如"海鸥"（妮娜）一直想往崇高的演艺生活，但真正到了莫斯科，得到的结果却是到处漂泊；阿斯特罗夫曾想成为那个时代的生态学家，他绘制了所在县的50年生态变化图，可是最终发现，绿地越来越少了；三姊妹都有令人羡慕的才情（有的会三种外语），她们热烈而执拗地追求人生的意义，但她们中职位最高的也只做到了小学教师，她们直到最后也没有搞清为什么活着。人们运用理性同命运博斗，最后却总是屈服于某种"命运诡计"。命运和人的博弈的逻辑是：你越是想要什么你越是得不到；你越不想要什么越叫你得到什么。而当你千辛万苦希望改变命运

第七章　契诃夫戏剧

并自以为改变了的时候，奥尔加对安德列命运的评价就生效了——

　　就像费了千万只手臂的力量……举起一口大钟来，可是它忽然又掉下来，摔碎了……

这种情况反复发生，就导致了一种特殊的世纪末颓废气氛——一种和意义对立的荒诞感——诞生。其实，荒诞感在《伊万诺夫》中主人公自杀前一年就已若隐若现了。到了《凡尼亚舅舅》里，47岁的凡尼亚在一个早上发现自己为了偶像而毁掉了全部生活，其荒诞感已很强烈；当然最能体现荒诞感的莫过于《三姊妹》中那个以伊琳娜教父身份寄住的老军医，他年轻时是三姊妹母亲的追求者，一直很乐观（"我们就是因为恋爱上帝才叫我们诞生的"是他的口头禅），但是在第三幕——一个特殊的周三，他因医术退化治死了一个人，从而开始怀疑生命的意义："很可能，我甚至就不是一个人，只是在假装着有胳臂有腿有脑袋，很可能完全不存在……"从此他丧失掉了对世界的爱心和道德标准。当索列尼想通过决斗的方式除掉男爵时，作为伊林娜的教父，他非但没有阻止，还以公证医生的身份参与这场谋杀。当别人指责他这样做"不道德"时，他反唇相讥："那只是你的觉得罢了。"[1] 理性与荒诞这一对对立

[1] 荒诞感还在同一剧中的另一个地主希皮克的两句话中表现出来。他总在半睡半醒间有两句悖论式的口头禅，前句是："你就瞧瞧这个"，说这话时，他用婴儿出世的新鲜的眼光对一切事物表示惊异，赞叹；另一句是："那也不算什么"，两句话的并置精彩地传达了人类对世界的荒诞体认。

"永远的契诃夫"首届国家话剧院国际戏剧季研讨会活动照

义素并不像前面几组对应得那样紧密,但却有一种承接的关系,正是理想破灭的地方,才有荒诞感的诞生。

四、语义公式与内结构

如果我们对契诃夫戏剧中以上各对母题做一个梳理,就会发现它们都包含着一个共通的结构,当我们把这五对母题纵向排列,这个结构就凸现出来

青春	时间
相聚	别离
幸福	痛苦
爱情	孤独
幻想	现实
理性	荒诞

所有左栏都是对生命的肯定,也都是生命的表象;所有右栏都形成对生命的否定,成为表象的负面。这样,我们就得出这样一个关于生命本质的公式:

生存本质=生命展开+生命否定

哲学家叔本华

这个等式结果是零,生命是空虚的。

这不是叔本华的生存空虚说么?

然而我们还不能据此说契诃夫就是叔本华。契诃夫是相信科学和进化的(他认为在电器里比在贞洁中有更多道德)。他的世界是矛盾的。这种矛盾包含在母题素中的表象与实质的对立中。在诱人的表象部分,我们总是能看到作家对生活的设计、憧憬;而在悲观的实质后面,也并非只是空虚,那堵荒诞之墙已经出现。更重要的,表象有一种穿越实质的势头:在凡尼亚和索尼娅重新坐到桌前算账的行为里,隐含着传统悲剧承担苦难的勇气和安详;在阿斯特罗夫对于森林的规划远景的实践中,有西西弗斯推石

上山的执拗，三姊妹在被践踏的花园里相拥而立的形象已经成为一尊永久的雕像，她们孤独的咏叹标志着人类对于未来的期盼和永不泯灭的希望。

第二节
意图化：音乐总谱的世界

契诃夫是穿着现实主义便装的现代主义作家，表面平常自然，骨子里却是头角峥嵘。契诃夫作品的现代主义特性在于他对世界独特的"安排"，具体体现在其作品强烈的意图性和作品内在构成中。

一、意图化与音乐总谱

主观的建构意图 关于契诃夫创作的主观的特性，俄国学者 A.戈尔恩·弗尔德早就注意到了。他研究了契诃夫的手记后，对契诃夫文本的建构，得出了一个惊人的结论，"倾向于臆造"。他发现"众多的东西已经脱离了现实"，或"与现实平行"，[1] 这种臆造正是契诃夫作品的现代性所在。

戈尔恩的看法并非空穴来风。看一看契诃夫自己留下的言论和日记，契诃夫确实思索过艺术与符号之间的关联。他心中的艺术的确是可通过符号的组合来完成的。

下面这段摘自其日记的话，是他对现代艺术的"隐秘的经验"的看法：

> 艺术家创作的……法则和公式……在自然界多半是存在的，我们知道自然界有 1、2、3、4、5，有曲线、直线、圆、方，有绿色、红色、蓝色……我们知道这些东西在一定组合下产生旋律或者诗句，就跟简单的化学元素在一定的组合下产生树木，或者石头，

[1] 帕佩尔内：《契诃夫怎样创作》，144 页，朱逸森译，上海译文出版社，1991。

或者海洋一样。[1]

舞蹈中的三人组合

这里的1、2、3、4、5是音符,直线、曲线、圆、方是几何图形,而绿、红、蓝是颜色,它们分别是音乐、美术和文学的符号,而"旋律"和"诗句"则是具体的音乐和文学作品,契诃夫看到,艺术的内在构成规律不过是符号的组织和运用。而艺术的建构和世界的构成有某种相似:正如各种化学元素可以构成石头和海洋一样,艺术的符号也同样可以自由地构建成音乐与美术文本。

物质构成依据分子式的结构,艺术的世界的奥秘则在于某种"组合"原理。契诃夫发现了这些组合的规律性,它根据主题和美学的需要,具有某种配方的性质。这种配方就是体现契诃夫对世界的"安排"的地方。

下面是关于《海鸥》的人物的组合与舞台要素的"安排"——

喜剧,三个女角色,六个男角色,四幕,风景(湖的景色)……爱情有五个普特之多……[2]

[1]《契诃夫论文学》,101页,汝龙译,安徽文艺出版社,1997。

[2] 同上书,215页。

看了这张清单,我们或者可以想到古代的绣花女为刺绣自己心中的花鸟,怎样精心选择自己的彩线;或是一个经验丰富的中医,手中掐着一个分配各种药量的戥子,像排兵布阵的将军一样组合着手中的药方 (如防风2钱、黄连3钱、胡椒10粒)。不过,契诃夫分配的不是中药,而是色彩、音乐与角色场景。

交响乐总谱 以上的单子只是一般地说明了,最尊重生活的契诃夫具有明确意图化企图,那么,我们顺着这个思路,将会看到他更大的艺术野心,那就是,运用其他艺

第七章 契诃夫戏剧

术的骨骼来支撑新的戏剧艺术。这体现在，散文体戏剧中一般的情调，在契诃夫戏剧文本中作为完整的音乐结构存在。如果说塞尚把外在世界还原为简单的几何形式，凡高用空气漩涡和颤抖效果构成分裂的世界，契诃夫则通过音乐的形式，完成对生命大厦的建构。

白银时代作家别雷晚年曾对象征主义艺术做过深入研究，他在契诃夫作品中发现了"真正的象征主义炸药"，他还发现了话剧艺术中的音乐成分。"某一形象的情绪导致了这个形象的'心境'和'音乐调式'……这些结合的意图是以音乐精神渗透到话剧的结果。"[1] 这一论断仿佛专门是针对契诃夫而言。契诃夫就是通过音乐，不，通过音乐中最具形式感的交响乐——来构拟生命世界的大厦。在契诃夫的时代，交响乐还是面世不久的新艺术，不要说在另一种相隔很远的艺术门类中植入这种艺术，仅仅拥有这样一种意识就很了不起。而契诃夫做到了，他成功地把这种现代音乐的理念——音乐最高形式——转移到戏剧艺术中去。

[1] 别雷：《论文选》，载《象征主义·意象派》，220页，梁坤译，中国人民大学出版社，1989。

契诃夫作品的交响乐组织并不外显，这些"1、2、3、4、5"像通明的丝网一样笼罩着日常生活的丝絮，只有那些专门人员才能发现它的网络。玛斯特罗耶娃在总结斯坦尼斯拉夫斯基执导的《海鸥》手记时发现，他的手记绘制成了"音乐总谱"，斯坦尼斯拉夫斯基在原剧四幕"乐章"的基础上，进而把全剧划分为134个"乐句"，所有的舞台符号都化约为交响乐的音符。在导演的音乐总谱下面，在每个细部都标明了各部门的具体"演奏"任务，这个总谱告诉人们，契诃夫戏剧的内在结构是音乐性的。

2006年，首都剧场为卡梅尔剧院《安魂曲》公演所作说明书

斯坦尼斯拉夫斯基不愧是戏剧大师，他没有凭空想象，交响乐的建制正是契诃夫精心设计的结果。音乐建制首先体现在角色的建制上。读契诃夫作品，常常不明白，契诃夫为什么总是写一些个无关紧要可有可无的人物（如老仆人、灰姑娘、火车站长、过路的乞丐），这些人物有的只有几句台词，有的甚至连一句台词都没有。契诃夫为什么要写这些无足轻重的小人物呢？

契诃夫的人物布局服从一种星相图式的建制，以契合一种音乐的建制。所谓星相图是世界不同文化圈对宇宙力量的构拟（如西方的十二星座，中国的黄道十二宫）。而契诃夫通过它，可以构建音乐建制以模拟本体世界的格局。

下面，我们借用格雷玛斯的语义矩阵，绘出《海鸥》的人物星相图谱——

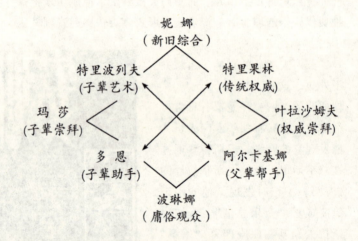

这个图谱由两种最基本的力量——子辈艺术与传统权威的二元对立——扩展而成。这种新生力量和衰败力量的对立，构成了生命过程的基本节奏。中间的矩阵格局内的四种人形成了艺术世界的基本相位。接下来是与这四种相位基本相偎派生的综合力量。在子辈艺术和传统权威之间是妮娜，她是这个剧中的"海鸥"，是子与父两种力量间

第七章 契诃夫戏剧

《三姊妹》海报

互相作用产生的新人物。她是子辈艺术和成熟艺术的综合。在子辈艺术及其助手之间是子辈的追随者玛莎,她是新生艺术的追随者;在父辈艺术和父辈帮手之间是叶拉沙姆夫,这个狂热的阿尔卡基娜的崇拜者,懂得低八度乐理的仆人,他永远都作为过时艺术的守护人。而在子辈助手和父辈助手之间,则是小市民的波琳娜。她既爱着多恩又崇拜阿尔卡基娜,她的趣味是混乱平庸的,她永远都代表着小市民庸俗的艺术趣味。星相图是契诃夫生命主题演化的微缩。每种力量都同其他力量相对存在并具有独立价值,不存在缺席的相位,它们的互补构成了艺术世界的完整星相。这个图谱,内在于契诃夫所有成熟作品中。

从交响乐的构想看人物星相图的建制,它无非是通过角色的行当化为音乐的建构组织一支乐队,以《三姊妹》为例:如果美丽热情的三姊妹是各具音色的小提琴,娜达莎则是变了调的中提琴,老保姆安非萨便是大贝思,男爵屠森霸赫是乐队中的强劲的小号,而中尉韦尔什宁便是雄浑的长号,性格单纯的费多季克是单簧管,性格内向忧郁的安德烈便是萨克斯,医生契布蒂金和性格古怪的上士便是冷锣效果的打击乐。它偶尔地撕边一响,可以让听者惊心动魄。

中央戏剧学院2003级导表混合班演出的《打野鸭》剧照（薛焱 摄影）

这个旨在说明角色组合性的比喻肯定是蹩脚的，但它也许能对契诃夫的"多余人物"做出说明：一切都像在一个编制完整的乐队中一样，"多余人物"也是乐队建制的一部分；当一首复杂的乐曲按照总谱的要求演奏起来的时候，任何一个小乐件（如铙钹）、小动静都是不可或缺的。契诃夫的朋友费·德·巴丘希科夫为我们提供了一段有趣的轶事：有次契诃夫很神秘地告诉他，自己刚刚完成了一个新剧本（指《樱桃园》），当对方问他是什么题材的时候，契诃夫很不满意地说："比如斯坦尼斯拉夫斯基就没问我是什么题材，他还没看到剧本就问有什么响声。你猜怎么着，他还真猜着了，我们的剧本里有一场戏，在后台确实得发出一种响声，很复杂……可是很重要，非照着我的意思发出那响声不可"。[1] "这个故事说明了音响在契诃夫戏剧中如同秘密武器，也间接地说明了契诃夫戏剧剧本的大总谱性质，因为只有在交响乐中，一个音响的效果才会得到如此强调。"

斯特拉文斯基认为，音乐什么也不表达，只提供一种结构。但在契诃夫这里，这种结构就是生命世界的缩影。

[1] 费·德·巴丘希科夫：《跟契诃夫的两次会见》，载《契诃夫论文学》，385页，汝龙译，安徽文艺出版社，1997。

二、音乐的表现手段

顺着导演总谱的思路,我们可以逐渐走进契诃夫的音乐世界。这里虽然到处是动作和词语,却可以看到音乐手段的广泛使用。

分幕的乐章化 契诃夫的戏剧按照交响乐的结构建构。如果全剧是一首完整的曲子,那么,每一幕就是一个乐章,不同乐章构成了全剧的整体布局,体现着作家的音乐构思。

比如《凡尼亚舅舅》由以下乐章构成——

第一幕,忧郁的下午。如歌的序曲。老白杨树下。教授一家住进来,苦闷而单调的生活出现了亮色。凡尼亚向阿斯特罗夫倾诉他被偶像毁掉的生活和青春的苦闷。

第二幕,春天的午夜。阿斯特罗夫、凡尼亚被雷声震醒,喝酒弹琴,倾诉苦闷和压抑形成的忧郁;忧郁的小夜曲。

第三幕,阴霾的天气,气压使人苦闷。于是,电闪雷鸣,铁骑突出,凡尼亚开枪追杀谢列勃里雅科夫。

第四幕,再现部。雨过云收。教授夫妇的离别,阿斯特罗夫离去,索尼娅老老实实地坐到桌前算账。一切宛如第一乐章再现,命运的阴影重新压在心头。

看契诃夫的戏同听交响乐的效果是一样的,他真正让人记住的不是某一幕的故事,而是某种特定的情绪。具体的每一幕的内容已经很模糊,但那一幕的情绪还在心头萦绕。乐章化结构通过强烈的对比和多样变化,表现出人们情绪的起伏和生命的运行轨迹。如《三姊妹》中伊琳娜的命名日和火灾发生后三姊妹的无家可归,就构成音乐乐章旋律的强烈对比。

乐章化是契诃夫戏剧的共同特点。《海鸥》是五个乐章,分别表现了艺术家短暂的风光,长久的苦闷,庸俗势力的喧嚣,艺术家找不到出路,郁闷而自杀,世界被一片纷乱的洗

契诃夫的签名照片

牌声所淹没。《三姊妹》是关于青春和梦想的交响乐，《樱桃园》是新生和死亡的交响乐，加耶夫兄妹及其贵族团队从樱桃园的集体撤退是一首夹杂着笑声的悲伤挽歌。

语言的华采乐段 华采乐章是一部音乐作品中最受欢迎、脍炙人口的片段。它是一部交响乐或歌剧的精髓。

契诃夫故居

契诃夫戏剧的华采乐章便是主人公的长篇抒情台词。每当戏剧气氛达到一定情感热度，这种由主人公吟诵的长篇抒情念白（长达上千字）就会出现。这些独白是主人公美好情愫的抒发和真诚流露，如《海鸥》中妮娜对爱情和艺术天空海鸥般的畅想，《凡尼亚舅舅》中阿斯特罗夫对于未来森林的憧憬和自己理想的剖白，《三姊妹》中三姊妹对于莫斯科的深情回忆和展望，韦尔什宁对将来三百年生活的憧憬……华采乐段充满诗情的倾述，它们就像歌剧中的咏叹调，具有强烈的音乐性。如将这些用散文形式写成的句子分行排列，就是一首首的抒情诗。

下面是《三姊妹》结尾处奥尔加拥着两个妹妹发出的一段吟咏——

多么愉快，活泼的音乐啊/叫人多么渴望着活下去呀！/啊，我的上帝，时间会消逝的/我们会一去不返的……/我们的声音，都会被人遗忘……/然而，我们现在的痛苦/一定会化为后代人们的愉快的/幸福和

平，会在大地上普遍建立起来的/后代的人们，会怀着感激的心情追念我们的……/啊，我亲爱的妹妹，我们的生命没有完结啊/……我们要活下去……音乐多么高兴/叫人觉得仿佛再悄悄一会/我们就会懂得我们为什么活着……/我们真恨不能懂得呀/啊，我们真恨不能懂得呀……

朴素而诗性的语句，真挚而热烈的情愫，敏感而焦渴的灵魂，契诃夫用他最朴素的无韵诗句，谱出了人类灵魂深处最苦涩也最有意味的千古绝唱。

和声与和弦效果 是通过对建制人物语言和声调的巧妙配置而形成的效果。如在《樱桃园》的结尾场面中，不同的人物摹仿不同的声音和乐件，构成了丰富的配器、和弦效果。(序号和括号中黑体字为笔者所加)

(1) 罗巴欣　那么明年春天再见吧……
(2) （安德列耶夫娜和加耶夫同时扑到对方怀里……轻轻地啜泣）

(混响效果)

(3) 加耶夫　我的妹妹，我的妹妹呀……

(男声咏叹效果)

(4) 安德列耶夫娜　别了，我的……美丽的……

(女声咏叹)

(5) 安尼雅　(兴高采烈地) 妈妈！……

(青春，女高音)

(6) 特罗莫罗夫　(愉快地，活泼地) 呜……喂……

(男高音)

(7) （外面一道道门陆续下锁的声音……）

(机械音)

(8) （马车赶着走远的声音渐弱效果）
(9) （传来脚步声，费尔尼 (老仆) 出现）

(滞重的擦音)

(10) 莫尔尼……哎,你这不成器的老东西啊……(躺倒死去)

(沉重的大鼓)

(11) (远处,仿佛从天边传来了一种琴弦崩断的声音……)

(空泛音,天籁)

(12) (寂静)

(休止作用)

(13) (打破这寂静的,斧子在砍伐树木的声音……)

(定音鼓效果)

《海鸥》现代海报造型

在这些轻重、缓急、尖团、长短、徐舒的声音交错变化里,既有生命新芽对未来生活的欢呼,又有腐朽力量退场时的哀鸣;既有历史马车渐行渐远的消逝,又有生命完结时的轰然倒地;既有过往的美在天空中细若柔丝的崩裂声,又有新生活庆典定音鼓般咚咚大响(斧子声)——契诃夫,这个世界交响乐队的总指挥,为了同千年的历史和风雨飘摇的樱桃园告别,调动了多少乐器,创造了多少声部的美妙交响乐!

台词的重唱效果 重唱这种在歌剧中经常出现的形

式,也大量地出现在契诃夫戏剧中。看过《凡尼亚舅舅》剧本的读者,一定不会忘记剧终时凡尼亚和索尼亚诗一般的咏叹,那段完全由台词构成的重唱效果,倾倒了一代又一代的观者。

契诃夫戏剧中的重唱形式同其主人公组合方式相对应。一般来讲,两人组合构成二重唱,三人组合则构成三重唱。在契诃夫四部成熟作品中,除了《三姊妹》是青春组合三重唱,其余的都以二重唱为主要抒情方式。比如《海鸥》是两个青年主人公——妮娜和特里波列夫的青春男女声二重唱;《凡尼亚舅舅》是凡尼亚和阿斯特罗夫的

歌剧海报反映的重唱的效果

男声二重唱;《樱桃园》则有加耶夫、阿尔卡基娜喜剧风格的男女声二重唱。

无论是二重唱或三重唱,都是人物心底流淌出来的诗歌,都具有强烈的音乐特性和情感力量。与歌剧的重唱不同的是,契诃夫戏剧的"重唱"不可能像音乐那样真正地共时地展开,而必须在时间顺序上进行,因其旋律的一致性和相似性,仍然给人以重唱的感受。另一种情况是,两个人的场景,只有一个人在唱,另一个人只是作为对象在场,但因为两人话语的共同性,让人感到,这个没唱的

人，心中也许更为苦涩，他的无声的呜咽，起到了心声的替代作用。比如《凡尼亚舅舅》的结尾，被人们一再提及的索尼亚与凡尼亚的二重唱效果，其实主要是索尼亚一个人在"唱"——

 我们要继续活下去，我们来日还很长、很长的一串……我们要毫无怨言地死去……
 (帖列金轻轻地弹着吉他)
 我们会休息下来的，我们会听见天使的声音……我们的生活，将会是安宁的、幸福的、像抚爱那么温柔的……
 (用手帕擦她舅舅两颊上热泪)
 可怜的、可怜的凡尼亚舅舅。你哭了……
 (流着泪)你一生都没有享受到幸福，但是，等待着吧，凡尼亚舅舅，等待着吧，……我们会享受到休息的……(拥抱他)啊，休息呀！
 (传来巡夜人的打更声)

《万尼亚舅舅》海报造型

在这一段，剧中的凡尼亚一直在流泪，他一直倾听着索尼亚的话，一句话也没有说，但熟悉这个剧本的人都知道，和凡尼亚同病相怜的索尼亚，说出的是两个人共同的心声，或者，索尼亚出于对老实善良的舅舅的怜悯，更多地在替凡尼亚说话(那种强烈的失落惆怅和对苦难无可奈何的承担)。因此，当有声的歌(台词)和无声的歌(眼泪)平行地呈现时，便形成波浪般的重唱效果。

 悲喜剧混合的复调 在《樱桃园》的排练中，有一件著名的公案。契诃夫在剧本完稿时声明自己写的是一部喜剧(甚至是通俗喜剧)，但两位导演将之搬上舞台后却变成了悲喜剧：在加耶夫和柳鲍芙·安德列耶夫娜抽泣着拥抱告别樱桃园时，台上涕泪沾巾，台下一片抽泣，致使契诃夫气愤地指责这不是他的《樱桃园》。事过25年之后，丹钦柯对此做出这样的辩解："在通俗喜剧中是不会有人哭

泣的。"

其实这种效果不能全怪导演，契诃夫自己要负大部分责任，是他自己剧本风格的含混导致了这种阐释。批评家爱弗罗斯称"契诃夫将不可结合的东西结合到一起，他宣扬了不知是乐观的悲观主义，还是悲观的乐观主义"[1]，可谓说到了点子上，因为契诃夫正是这样看待世界的："在生活中……一切都掺混着：深刻的和浅薄的，伟大的和渺小的，悲惨的和滑稽的"[2]。契诃夫的所有戏剧都是悲喜混合的，变化的只是悲与喜的比例。如《海鸥》等是带喜剧色彩的悲剧，进取的调子占据上风，其中年轻的艺术家（海鸥）的探索构成悲剧基调，但阿尔卡基娜与特里果林、医生和车夫妻子的恋爱，都是喜剧性的；到了《樱桃园》这部表现旧世界退场的戏剧，灰色的喜剧调子成为主调，它体现过时人物退出历史舞台的可笑过程；但在同剧的年轻人身上，或者就在这些退场人物身上，也有美好的东西的存在。

威廉斯在解读契诃夫时有个重要的发现，存在着两种契诃夫形象——"英国式契诃夫和苏联式契诃夫"。"英国式契诃夫具有悲凉的魅力，工作的号召在此失去了效应……苏联号召有时被那个预示未来的声音所替代。"[3]

"苏联式契诃夫"显然包含着古典悲剧的受难观念。在《凡尼亚舅舅》中，工作，再工作，成为凡尼亚和索尼亚对抗苦难的唯一法宝。《樱桃园》也把"经受苦难"，"艰苦地劳作不息"作为获救的方式。威廉斯感到"把握这一整体性有多么困难"。但他还是做出如下判断："'理想已经失落'，其中的裁决不会因为预言性的希望和悲凉的魅力而减轻……对工作精力进行思考的努力将工作本身消耗殆尽。这是腐朽社会常见的一种悲剧形式。换句话说，契诃夫认为社会解体就是个人解体……当社会解体的时候，个人也会反映出那个解体过程。即便理想也是一种失败的形式。"[4]

这个解释应该比较接近契诃夫自身的认识。在契诃夫的笔记中有这样的令人伤心失望的话："这些陈旧的形式

[1] 转引自:《契诃夫文集》第12卷，462页，汝龙译，上海译文出版社，1983。

[2]《契诃夫论文学》，363页，汝龙译，安徽出版社，1977。

[3] 威廉斯:《现代悲剧》，142页，丁尔苏译，译林出版社，2007。

[4] 同上书，143页。

契诃夫和他的妻子克尼碧尔

（理想主义）已经完成了他们历史的使命，现在无论什么人重复这些口号，他也不再年轻，而且精疲力尽，那些生活在去年落叶中的人会同落叶一起腐烂……在新生活得黎明和破晓之前，我们将变成阴险的老头子和老太太，而且因为仇恨那个黎明会首先发难。"[1]

悲喜剧混合还由于历史视角和文化视角的混合而形成。这种混合缘自契诃夫的历史观念和潜意识中的文化意识的矛盾。在意识层面，契诃夫受到高尔基的革命高潮论的影响，认为他的剧作中的那些"灰色人群"（高尔基语）不配拥有未来，但在潜意识里，他对这些樱桃园的旧主人还是抱有同情，这在他对樱桃园的女主人柳鲍芙·安德烈耶夫娜的形象塑造上可以看出来。这个过时的女庄园主（"喜剧"的主要讽刺对象），非但不烦人，甚至也很少令人发笑。她对巴黎情人的容忍和无私的爱、她对樱桃园的诗意依恋、她把最后一个金币送给乞丐的慷慨，包括她的浪漫气质和修养和对算计的抗拒，都体现了一种既往的贵族文化的价值。在文艺史上，艺术的历史取向和文化取向并不总是同一的。从历史角度看具有喜剧性的东西，从文化角度看是悲剧性的。比如历史上的亡国之君李煜是没落的（历史判断），但你不能因此否定"一江春水"中无边愁绪的价值（文化判断）。历史的进步常常以文化凋零

[1] 威廉斯：《现代悲剧》，142页，丁尔苏译，译林出版社，2007。

和毁灭为代价。随着《樱桃园》中那对贵族兄妹的退场,在地图上留有标记的樱桃园也同时在俄国土地上消失。

交响乐是迄今为止最完美的音乐形式,可以最大限度地把艺术家主观意图具象化。瓦格纳认为:"音乐表现的不是某个人在某种状态下的激情、爱欲、郁闷,而是激情本身,爱欲、郁闷本身。"[1] 这种激情和郁闷以高亢或消沉旋律在契诃夫文本中缠绕性地展开,构成了理想主义的激情和末世情绪的平行展示。在契诃夫的生命世界里,天堂的畅想与地狱的恐怖总是同时存在。

[1] 《艺术特征论》,268页,吴启元译,文化艺术出版社,1986。

第三节
潜台词:喧嚣的无意识

悲与喜的混合构成了契诃夫文本的复调性:在渴望美好生活的主旋律中间夹杂着对理想和生命的意义持有怀疑的、悲观的态度,乃至荒诞的不谐和音。如果音乐总谱创

中央戏剧学院表演系2000级演出《楼梯的故事》说明书

造了和谐有序的生命旋律（虽不乏悲怆的旋律，但昂扬情绪仍是主调），与这个世界相对立的，契诃夫还创造了一个灰色的、琐碎的、紊乱的次级世界，这个世界是由散文气质的无意识絮语构成。两个世界的对峙形成契诃夫的诗学文本的巨大的裂缝，它的复杂意蕴也为各种多义的阐释留下了空间。

一、潜台词与无意识

潜台词 丹钦柯指出，"契诃夫从未像在《三姊妹》中那样充分自由地展现他新的构建作品的风格，我指的是各个对话之间这种几乎是机械的联系……整个作品充满了几乎是无意义的对话……可能，这就是反映契诃夫全部世界观的那种情绪……正是这种情绪构成了全剧的潜流"[1]。丹钦柯总是独具慧眼，这个潜流正是复调的另一个灰色调子的来源。

麦克法兰曾经指出，某些标志可勾画现代主义的"超戏剧"面目与"沉默美学"。他所举出的例子有，"情感交流的支离破碎、低调、表达不清晰，甚至不连贯和公然的无言倾向"，这些倾向在契诃夫戏剧的"潜流"得到充分体现。它们在剧中基本以潜台词的语言方式体现出来。

契诃夫剧作的潜台词不同于传统戏剧的潜台词，两者在目的、功能上都存在着巨大差异。传统戏剧的潜台词虽也兼有"话中有话"的特点，但"话"的内涵是

[1] 转引自《契诃夫文集》第12集，461页，汝龙译，上海译文出版社，1983。

中央戏剧学院演出的《去年夏天在丘里木斯克》剧照

不同的。传统戏剧的潜台词具有内容上的即物性和形式上暗含机锋的特点。首先它有目的，它总是希图改变什么或达到什么，同时它是外指的，它总是针对对方而发的 (独白时不会说潜台词)。但契诃夫的潜台词不具备这些特征。其一，它没有任何功利目的，它并不希图改变什么；其二，它不外指，它是自显的。言说者的言说只是反映他目前的精神状态 (比如一个人在焦虑时的颠三倒四)；其三，它不关涉紧张、秘密与戏剧性。

契诃夫的戏剧《熊》、《求婚》、《天鹅之歌》在法国上演的海报

契诃夫的潜台词总是潜藏在丹钦柯指出的"半音"式的语言背后，它无法通过明确语言获得，而必须在文本的雪泥鸿爪般的语境中才能追踪到。这就把传统语言的指代功能完全颠倒过来。如果传统戏剧的内容80%以上是通过语言完成的，那么潜台词的内容则80%藏在话语的空隙里。和正常台词相比，潜台词的方式是表征而非言说。所有的表义语言都可以用括号括起来。已经说出的往往是不值得凭信的假相，未说出的却比说出的更具本质性。语言只是某种起表征作用的符号，如同表征风的信标、表征雨的云团、表征鱼情和水下地形的漩涡。在断断续续的话语浮标下面，潜藏着一个巨大的潜意识的水域。

潜台词的语言是一种无意识语言，它的大量出现是世纪末情绪的反应，表明生命处于无序状态，标志着理性的衰微和精神世界的紊乱。拨开潜意识的草丛，可以看到精神世界蔓草丛生的荒芜图景。在荒诞剧出现前的半个世纪，契诃夫通过他的世纪末人物的潜台词，说明语言的能指和所指关系已经断裂，一个无根基的时代已悄然来临。

潜台词有各种表现方式，下面我们来讨论这一散文世界的语法。

二、紊乱的内心语言

这类语言从不为说者的自我所了解，它表征了人物内心的极度矛盾和紊乱。

突兀语　是指一种脱离具体语境或与语境不搭调的语言。它的特点是突然说出，没头没脑，不着边际，令听者一头雾水。但仔细琢磨，可以追踪到语言背后的曲折的心理脉动，具有一种"弦外之音"和"味中之味"。比如人们经常提及的《凡尼亚舅舅》中阿斯特罗夫在与叶列娜离

由诺哈奇·列文编导的《安魂曲》剧照

别之后说的"非洲的天气，在这个时候，还是热得怕人吗"这句话，就是一句典型的突兀语。它的特点在于：上不着天——和上一句"给马挂上掌"的交代不沾边；下不着地——不期望任何人做出回答。因为并没有谁要到非洲去。它孤零零，硬梆梆——就像一块突然掷过的石块，砸得人晕头晕脑。但所有看过剧本演出的人，都认为这句话有韵味。

那么它的韵味在何处呢？我以为，它的韵味就在于非常巧妙准确地传达了阿斯特罗夫此时此刻"欲说还"休的心境。想一想吧，在阿斯特罗夫的一生中，没有一个时辰

第七章 契诃夫戏剧

比眼前的时刻更"不是滋味"的了。整整一个多月的时光,他冷落了所有他所热爱的森林,找所有理由泡在凡尼亚家,费尽心机,就是要接近叶列娜那条美丽而又冷血的"美人鱼"。就在前不久,他奏效了,在冲动下和她有了温柔的一吻;然而,希望和绝望是同时到来的,他由此惊动了这温柔的美人鱼,加速了他们当下的离别。这就意味着,他一生中唯一一次辉煌的恋爱到此结束了,他将再也见不到那条令他神不守舍的美人鱼,而生活在无尽的痛苦

加拿大史密斯·吉尔·摩剧院演出的《契诃夫短篇》剧照

和思念之中了。此时此刻,他是多么窝火气闷!他是否应该指天骂地嚎啕大哭才对呢?然而他是有教养的,爱他的索尼亚就在旁边。他甚至不能向人倾诉(凡尼亚也爱叶列娜),但他的满肚子郁闷该如何发泄?他总该说点什么吧——他看到了地图,看到了非洲,就说非洲吧,但是关于非洲他又有什么好说的呢?对了,当人们无话可说的时候,不是都没话找话地(今天天气,哈……),于是就有了不着边际的关于非洲天气的话。另外,这句看似突兀的话,并非和前面的话题全无关系:首先,从冰冷的俄罗斯到遥远的非洲是一个很大的空间跨度,这种说法既是对与

475

俄罗斯国立青年剧院演出的《樱桃园》剧照

恋人心理跨度的曲折表达，同时又暗含着一种逃避的心理：如果一下子到了非洲多好，那样我也许可以从眼下的尴尬和痛苦中解脱出来。

突兀语有时还用于表达某种类似第六感的东西。比如在《三姊妹》中，韦尔什宁在没人的地方试图吻玛莎的时候，玛莎突然说："你听听烟囱里的声音有多大"，原来她预感到了他们之间的爱情的不祥结局（在基督教里，烟囱是魔鬼进出的通道）。再如《三姊妹》最后一幕。屠森巴赫在决斗前与伊里娜话别，在分手前夕，他突然说"我得走了，时候到了……你看这棵树已经死了，可是它还和别的树一样在风中摇晃"。这句话也很突兀。但如果和即将发生的决斗联系起来，实际上是说他要死了，只是暂时还在保持活着的样子（风中摇晃）而已。这里传达的是他对决斗的预感。

半截话 这是一种只说半截或开头的句子，不完整地表达思想或感情的语言方式，或句子说了一半，停了然后另起话题。半截话同突兀语一样，也属于一种残缺语言，它的存在和出现，也是心理矛盾的反映。比如《三姊妹》中的最后一幕，韦尔什宁的部队就要离防了，玛莎在花园里等着见对方最后一面，天马上就要下雨，玛莎抬头看见

第七章　契诃夫戏剧

了南飞的雁，说了下面的话——

> 候鸟已经向南飞了……（抬头看）不管你们是天鹅，还是家鹅……亲爱的啊……幸福的鸟啊……

　　在这短短的句子里，就有四句半截话，光看这些语言的表面，似乎只是感叹季节的变迁，但结合背景和语境，会发现每句半截话后面都有丰富的潜台词。在剧中，玛莎不满意自己的狗尾巴草似的小学教员丈夫，和心中的海边橡树一样伟岸的韦尔什宁恋爱，韦尔什宁马上要开拔前线了，但一些最关键的话——如何安排他们之间的爱情——尚没有说出。现在，她预感到分手在即，看到了北雁南飞。因此，在第一个"候鸟已经向南飞了"里面包含着以下的内容：我们自己（同韦尔什宁）是否也应像候鸟一样寻找幸福的归宿了，时节已经到了呀，不能再拖了……。在第二句"不管你们是天鹅，还是家鹅"的后面，应该是"都有自己的归宿、目标"，而潜在的意思是，我的归宿、目标在哪里？我还不如这些天鹅、家鹅呢。第三句"亲爱的啊……"的意思更为突兀，可能鸟儿唤起了一种亲切的体验：我从小到大都喜欢你们，我一直想像你们一样能够在天空自由自在地飞翔。或者是你们唤起了我多少乡情啊。所以才有最后一句"幸福的鸟啊"。意谓我真羡慕你们呀，你们想上哪就飞到哪，可我和韦尔什宁还不知怎么回事呢……

　　以上的内容玛莎并没有说出来，但是又确实由语境标识出来了，观众不难感觉到。

　　自我辩驳　这种语言类型很像巴赫金在《诗学》里讲的自我交谈体（亦称微型对话）。即在一种语言行为中暗含另一个"自我"，有两个声音同时存在，尽管表面上是单声的。这种语言的特征是：想说的是一个意思，却讲出了完全相反

加拿大史密斯·吉尔·摩剧院演出的《契诃夫短篇》剧照

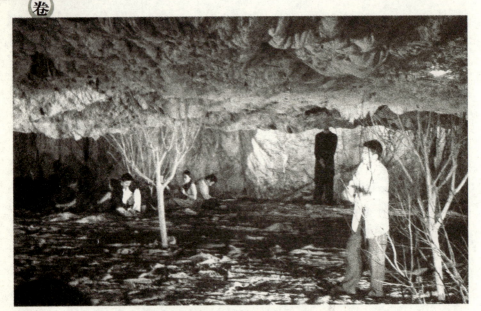

阴霾笼罩着樱桃园(林兆华导演,易立明设计)

的意思,自己成了自己的反方。其内心深处,是以反方的形象作着自我说服。在《三姊妹》中,库列根在发现玛莎和韦尔什宁的私情之后,又恼火又不敢得罪玛莎,他强压心中的妒火,说出了一段自我辩驳的话:

> 我的亲爱的玛莎……你是我的太太,无论遇到什么情形,我都是幸福的……我不抱怨……我一句也不责备你……我绝不提一个字,也绝不用一点暗示……

在这一段台词中,主体的每一个重点强调,都暗含着一种相反的冲动。所有抚慰,都是一种变相的谴责,都是试图压制那种由心头升起的相反念头。当他说"我的亲爱的",压抑的是"背叛我的娼妇";如果把这段话反过来说则是:"你不配做我的太太,你把我置于男人最不幸的境地……我应该谴责你、辱骂你……明白地告诉你你带给我的耻辱,根本无须暗示。"

和这段话有异曲同工之妙的尚有:剧中安德列在三姊

妹对娜达莎表示反感的时候，说了一段替她辩护的赞美词，提到了诸如"娜达莎是一个出色的女人"的话题，但表达的都是潜意识中相反的内容，即为自己的全部选择——娶娜达莎、放弃教授位置、输掉房子——而后悔，果然在最后关头，他终于支撑不住说出了实情："我的亲爱的妹妹们啊，不要相信这些话吧……"，面具撕掉了，真正的内心想法终于赤裸裸地显露了出来。

无伦次语 这种语言表意功能紊乱，即每次都不能完整表达一层意思，语意又迅速转换，使人不能获得完整的信息。无伦次语表面很像半截话但本质上仍有区别。半截话看似紊乱其中暗含着有序，而无伦次语则具有一定的神经质倾向。

比如在《海鸥》第四幕，远走莫斯科的妮娜在特里波列夫家两人第二次见面——


妮娜　让我看看你！（往四下一看）这里很暖和……从前这里是会客室……我变得很厉害吗？


短短四句话，换了四次方向，这四个方向指示了妮娜四种心境：①她很想念特里波列夫（让我看看你）；②她很无助，缺少温暖（这里很暖和）；③她回忆起以前和对方的恋情（这里从前是会客室）；④她很关注自己的形象，她从对方眼中发现了诧异，她还在想被爱的感觉（我变得很厉害吗？）这样，短短几句话，就把一种饱经风尘、不能忘怀过去、对旧情人既怀恋又疏远的矛盾心情完整地表达出来。接下去的大段台词是更大的一段无伦次语，她一会儿背诵屠格涅夫诗文，一会儿说我是海鸥，当特里波列夫告诉她他仍然爱着她时，

冷漠的樱桃园

她说了一段长篇无伦次语,在这段长达几分钟的语言中,她10余次地改变语意方向,每次改变,都表现她心中另一份急切的关切。

在这里,无伦次语是心理矛盾和冲突的外显。迫不及待地与当年初恋情人相见,又想见又怕见,百感交集,千头万绪一齐涌到喉间,一时又不知从何说起。

下面让我们把这10个话头列出,并用黑体字标出半截话后面潜台词的内容(省略号为笔者所加,表示引文省略的内容):

(1) ……你应该杀掉我才对

(潜台词:不要再说爱我,我不配你的爱。)

(2) 我可真疲倦啊

(潜台词:但是我已累了,不想再谈是非。)

(3) (抬起头来)我是一只海鸥

(潜台词:但别因此瞧不起我,我并未忘记我的理想——做一只自由的海鸥。)

(4) 不,我说错了……是一个演员……

(潜台词:唉,说什么海鸥,我哪配……只不过想当一个演戏的演员……)

(5) (看锁眼)他也在这儿……

(潜台词:果然是他(特里果林)。终于看到了我想看到的、怕看到的。他果然和她在一起,嫉妒啊……)

(6) 好好,这也没关系……

(潜台词:无所谓。反正已经分手了……)

(7) 他不相信演戏……

(潜台词:想起了我和他之间的故事。)

(8) 你还记得他打死过一只海鸥吗?

(潜台词:命运真可笑,没想到我就是那只可怜的海鸥,我成了他小说中的人物了……)

(9) 不,我要说的不是这个……

(潜台词:我不该说这些,应该叙点旧……)

在不长的篇幅里，由于使用无伦次语，表达了多么丰富的内容。如果这里使用符合语法规范的叙述，就是用三到五倍的词句也无法表达清楚意思，况且许多语言随着语境的丧失会跟着丧失。无伦次语有时也直接表现人物的神经紊乱，比如《三姊妹》中的皮希克的语言。

在现代戏剧史上，除了契诃夫，没有第二个人这样写台词，因为违反了语言的逻辑性；但这种冒险是值得的，只有这些无序的语言，才能给紊乱情绪以一种极为特殊的表达方式。

三、嵌入语与心结

嵌入语其实就是克里斯特娃讲的"间性文本"，是各种形式的其他文本进入当前文本的情况。在契诃夫的作品中，形形色色不同文本的进入，不仅给呆板的语言带来了变化和灵动之气，还为人物的潜意识心理找到了传达媒介。

嵌入语作为无意识语言，是某种隐秘心理藏身的所在。说者之所以一再仿佛不经意地援引这些语言，是因为这些语言和他的心境契合。每一段嵌入语都包含一个心理情结，就如同在每一个带沙粒的蚌体中，我们都能找到一颗被包裹的珍珠一般。

歌曲　将带着音乐形象的歌曲引入戏剧文本，是契诃夫戏剧常见的表现人物潜意识的方式。比如《海鸥》中医生多恩哼唱的一些歌曲，便是他大半生感情创伤孤独内心的间接表露。医术高明的多恩因严格自律和对事业投入过多而错过了爱情，为此他郁郁寡欢，用哼唱歌曲来排遣内心的愁绪。

多恩哼得最多的是以下几首歌中的几句——

1）不要说他的青春已被毁掉……
2）你看我，又来了，来到了你的面前……
3）把我的表白告诉她，把我的真心献给她……

第一首很明显,是他自己不如意生活的写照,借此反复哼唱来祭奠自己逝去的青春;第二首、第三首则是对年轻人爱情形式的把玩和模拟,借以回味那种从未得到的爱。而且,后两首还经常是在波琳娜向他求爱时唱的,成了他拒绝求爱者的一种婉转方式:关于爱情我了解,我的感情你无法理解,我现在既无真心也不会表白,等等。

歌曲反映内心情结的另一例子是《三姊妹》中的军医契布金,他经常反复哼唱的两句歌词是——

告诉他们,那你会做什么?
说说,你会扮演废物吗?

这两句歌词,都和他近期内心的一个心结有关。在一个周三,他因一次失误治死了一个人,这一事故摧毁了他对自己的专业的自信,他一下子意识到自己老了,他发现自己"什么都不会了",他一下子感觉自己变成了一个

樱桃园的颓败风景(林兆华工作室演出)

第七章　契诃夫戏剧

"只是这里假装着有胳膊有腿有脑袋"的废物，作为一个有着强烈自尊心责任感的医生，他觉得周围有无数道诧异的眼光在质问他：你是医生，可是你不懂手术，那么"告诉我们，你会做什么？"他暗暗觉得，人们已经把他打到废物堆里了，这就是"说说，你会扮演废物吗"后一句歌词的由来。

　　诗歌　是一种"借他人酒杯，浇自己胸中块垒"的形式。比如《三姊妹》中的玛莎在伊琳娜的命名日上，在奥尔加、伊林娜回忆莫斯科憧憬未来的时候，反反复复地吟诵普希金的一首诗——

　　　　海岸边，生长着一棵橡树，
　　　　　　绿叶丛丛……
　　　　树上系着一条金链子，
　　　　　　亮锃锃……

《凡尼亚舅舅》舞台造型

玛莎在反复吟诵这几句诗时，连她自己都不明白，为什么总是这一首，而且总是这么几句？原来由于韦尔什宁的到来，她对自己降格嫁给一个浅薄的小学教员一事深感后悔。由于一种逆反心理和韦尔什宁的刺激，她为自己另外制造了一个想象的梦中情郎，他像海边的橡树那样高大伟岸，经得起风吹雨打，他的身上要有金子一样"响当当"、"亮锃锃"、"金链子"般的厚重气质（而不是自己丈夫那样的浅薄没分量），这就是韦尔什宁那样的男子汉。这种念头萦绕于心，通过自由联想的方式和普希金的诗串连起来，成了她心理补偿的一种替代方式。

外语　契诃夫经常通过在人物台词中进行外语的方式嘲弄小市民阶层附庸风雅和卖弄时尚的浅陋习性。在《三姊妹》中，使用外语最频繁的有两个人，一个是小学教师库列根，另一个是小市民出身的娜达莎，而会多门外语的三姊妹从不说外语。库列根在伊琳娜的命名日上送了一本他自己撰写的他所在小学 30 年的"名人录"（滑稽），他在当着众人面把这本书送给伊琳娜时说了一段拉丁语："我是尽了我的能力写了，要写得更好，只有等更有力的人了。"我们知道拉丁语是诠释《圣经》的权威语言，库列根用拉丁语说出如此得体的赠词，以显示他的谦虚、文

雅、随意、得体等一系列有关教养的东西，但被伊琳娜戳穿了西洋镜："可是，这本书你已在复活节送过一次了。"原来，他看似随意的修辞，却已是重复了多少遍的刻意卖弄。剧中另一个频繁使用外语的是娜达莎这个外来的俗物，本来在普加乔夫之家的人物中，她是最没文化的，却用法语说别人"粗野"（致使男爵用白兰地止笑），接着又在高朋满座的情况下，用法语摹仿巴黎的贵妇的口吻："我觉得我的宝贝好像醒了。"

嵌入文本还包括台词（如在《海鸥》中阿尔卡基娜母子念的《哈姆雷特》的台词）、寓言（如《三姊妹》中索列尼吟诵的克雷洛夫的寓言）、口头禅等多种，这里不一一详细讨论。

四、喧嚣与无言

在契诃夫后期的作品中，语言的交际功能几乎完全丧失，人们或者一任无意识的喧嚣，或者缄默无言，总之都在拒绝交流沟通。

风马牛交谈 这是指许多处于交谈情境中的人物，交谈不在一个焦点上。各人按照自己内心的思路自说自话，结果就形成风马牛不相及的胡言乱侃，很类似于巴赫金的"众声喧哗"。

下面是《三姊妹》中的一段风马牛交谈——

玛　　莎　我讨厌极了冬天了。

费多季克　不行，这卦通不了。你看见了，所以莫斯科你们去不成了。

契布蒂金　（念报）中国、齐齐哈尔、天花盛行……

安　非　萨　高贵的大人……原谅我吧，我把你的多学给忘了。

在契诃夫剧本里，类似情况很多。人们在客厅里、花园内或餐桌边，各人想着自己的心事，有一搭没一搭地随

口应着别人的问话,其实都生活在各自的世界里。

风马牛语言表现了世纪末人际关系的隔膜,直喻着世界的混乱与冷漠。

打哈哈 是故意说废话。它把口头语言和肢体表情混合起来,用一种无关紧要的废话与嬉闹来覆盖和回避严峻的话题,把风雨雷霆包藏在轻描淡写之中。在《海鸥》的最后一幕,特里波列夫开枪自杀,花园里响起了"砰"的一声枪响,正在玩牌的人(特别是死者的母亲阿尔卡基娜)受到了惊吓,此时,出现了一个饶有趣味的场面——

>多恩　没有什么,一定是我的药箱里什么爆炸了。(由后门下,跟着回来) 我说得一点没错,我的一瓶乙醚刚刚爆炸了,(低唱) 终于,我又见到了你,迷人的女人……
>
>阿尔卡基娜　可把我吓坏了……
>
>多恩　(翻着杂志) 大约两个月前,这份杂志上发表过一篇文章……一封美国来信;关于这个,我想问问…… (搂着特里果林的腰,把他拉到座灯处……)
>
>多恩　(低声) 想个法子把伊林娜·尼古拉耶夫娜领走,康斯坦丁·加夫里洛维奇自杀了……

多恩这个未经深思的下意识行为是意味深长的:面对血性青年的自杀,平日扮演着精神教父角色的医生,却用一系列巧妙的"软着陆",把这个震撼的场面层层化解掉了。在这个狂歌醉舞(人们都在牌桌上)的世界上,一个血性青年的离去对他们来说是无足轻重的——它们的震撼力只相当于一瓶乙醚爆炸。他的母亲不愿看到它的血腥(她已为他第一次自杀扎过绷带了,它的再次发生理应是无声无息的),她的识趣的牌友懂得掩饰的技巧(儿子死是不雅的,需要掩饰的),就要通过他高超的演技,将死亡带来的不快消于无形——就像大海的涛声和沙子淹埋掉

溺死者的惊心呼叫一样。这里，没有任何关于冷漠、无情、冷血、麻木的语言言说，但它包含的内在的谴责却是令人砭骨生寒：这是一群多么冷血、没有心肝的人群！契诃夫通过剧中人对年轻生命死亡的漫不经心的掩饰表明，世界已经进入情感的冰川期。

与打哈哈相类的还有答非所问。即拒绝正面回答问题，说一句完全不相干的话搪塞。表面上没有回答问题，但实际上已经曲折地回答了。《海鸥》中有很多答非所问，如波林娜向多恩求爱时，多恩所说的"青年啊"，用这些无谓的感叹作为推托，意即，恋爱是青年人的事，不要对我这老头谈什么爱情了，都是拒绝正面交流。

无言 无言就是语言的中止，在冷场手法中有最集中的体现。斯坦尼斯拉夫斯基和丹钦柯都注意到了契诃夫作品中的停顿。斯坦尼斯拉夫斯基在《海鸥》手记中标出的停顿有100多处，这些停顿分好多等级：极短，短，5秒，10秒，15秒，10秒25秒，10秒又10秒。在这里，停顿不再显示节奏，而是生活丧失了节奏的尴尬状态的表征。停顿还是有意味动作的延展。任何予人强烈感受的事物都

契诃夫的书房

契诃夫剧院

需要一个延展：喝茶后的品味，抽烟者酣畅鼻吸后的烟圈吞吐，游泳者手臂划动停止后的滑翔，原子弹爆炸后的蘑菇云凝聚……延展给运动的事物一个体味、消化、完成的过程。如果一个惯性活动不予延展，就好比猪八戒吃人参果，食而不知其味了。比如《海鸥》第一场结尾玛莎受到冷落，跪在多恩膝下哭，《手记》规定冷场15秒。为什么要有这么长的冷场？此时，玛莎受冷落的痛苦是如此强烈，又是言语所不能传达的，"此时无声胜有声"，契诃夫只能通过冷场使玛莎的情感得到延展，给足时间让观众自己去体会。再如同剧中的波列夫向阿尔卡基娜要钱，对方说了一句"我不是银行家"，然后出现了冷场。这里的冷场，如同武打时两人对掌，两人各用平生掌力击打对方一掌，一方发现另一方是根本无法战胜的——儿子意识到不可能打动母亲。而冷场就是一个延展性的对峙空间，让儿子有足够的时间去体会消化母亲的无情。

大音希声　无言即是语言止步的地方，也是生命的真义得以显示的地方。无言是后现代"沉默美学"的典型形式。通过这些无意识语言，契诃夫破译了未来世界的语码，如同洞悉两个世界奥秘的巫师，置身在这个世界，却窥到了另一个世界的神秘面容。

结　语

在另一个世纪的门槛回望契诃夫，可以更清楚地看到他对世界戏剧进程的影响：

1. 契诃夫是戏剧史上唯一同时跨越三个时代的作家。他把现实主义、现代主义、后现代主义戏剧美学成功地融合到一起。从现实主义角度，他把精细色调的原生态美学发挥到了极致；在现代主义方面，他用音乐建制摹仿了一个生命本体的世界；从后现代角度，他用紊乱的语言预先表征了后现代世界的喧嚣与骚动。

2. 契诃夫开启了当代戏剧对存在本质的追问。他目光犀利，思虑深远，他站在世纪初的地平线上，但已经预感到世纪末落日时的情景。他对生命本身的迷惘和意义的追寻，对于后来的存在主义和荒诞派戏剧，都具有承前启后的作用。

3. 契诃夫戏剧对作家本土和世界都有强烈影响，对于本土的最重要影响是推动了70年代的万比洛夫的创作。而对于世界，他通过日常风俗表现时代变迁的写法已成为写作风尚。[1] 在中国，契诃夫戏剧接通了以《红楼梦》为标志的中国文学传统。中国最优秀的话剧作家都不同程度地受到了契诃夫的影响。[2]

4. 契诃夫的作品是戏剧中的诗和箴言，它所达到的境界就是荷尔德林、布莱克和陶渊明在诗歌中达到的境界。很多人都在效仿契诃夫的作品，但是，最优秀的散文体戏

[1] 很多剧作家都摹仿《樱桃园》的手法，被不同国家戏剧史上誉为《樱桃园》的戏剧，就有英国肖伯纳的《伤心之家》、威斯克的《四季》和日本的久保荣的《苹果园日记》。

[2] 曹禺《北京人》继承了《樱桃园》的细腻、潜台词和象征意象；老舍的《茶馆》把日常性发挥到了极致；夏衍终生都以契诃夫为老师，他的《上海屋檐下》大巧若拙的风格，有一种冲淡、平易、幽远之美。

剧作家也只是借用了契诃夫诗学的漂亮袈裟的外形，至于袈裟的通明性及其所表征的内涵，则只属于契诃夫本人。

5. 契诃夫还是戏剧人的楷模。他对戏剧艺术有宗教般的热忱。在他生命的最后阶段，他抛下新婚的妻子，孤身躲在库页岛以每天四行的速度写作《樱桃园》，他把戏剧台词当作诗歌来写，其严谨和执著无人能比。就像他自己创作的独幕剧《天鹅之死》中的"天鹅"一样，他把最后的生命全部献给了戏剧。

永远的契诃夫

下　戏剧范型　寓意范式卷

寓意范式卷

戏剧范型
——20世纪戏剧诗学

张兰阁 著

寓意范式卷 目　录

关于寓意范式的说明 (491)

第八章　史诗剧 (495)
第一节　史诗剧：社会变革的世界模型 (503)
第二节　叙述·解说·中断 (517)
第三节　舞台要素以及陌生化表演 (535)
第四节　陌生化结构及审美特性 (548)

第九章　存在主义戏剧 (567)
第一节　哲学研究：生命的存在和沉沦 (572)
第二节　存在主义的诗学特征 (584)

第十章　政治剧 (601)
第一节　卡巴莱讽刺剧 (608)
第二节　文献剧 (628)
第三节　政论剧 (636)

第十一章　现代滑稽剧 (651)
第一节　滑稽镜像：再洗礼的乌托邦 (657)
第二节　寓意结构及其滑稽系统 (667)
第三节　丑角艺术与滑稽手段 (677)
第四节　舞台艺术与表演体系 (690)

第十二章　寓言剧 (怪诞剧) (707)
第一节　寓言：废墟与颓败的世界 (714)
第二节　虚构情节与寓体加工 (725)
第三节　"隐喻之塔"与点题方式 (736)
第四节　怪诞剧：寓言剧的当代变体 (745)

未名湖空白书页的书写（后记）(756)

目 录

第一章　走向近代化 (43)
第九章　宪政梦 (495)

第八章　孙中山主义纲领 (367)

第十章　政治脑 (1001)

第十一章　现代集权制 (1351)

第十二章　高青期 (末完稿) (1707)

关于寓意范式的说明

　　寓意范式指从普遍性出发而把形象只做为例子的创作,这一范畴包括所有的观念性戏剧。(这里的寓意是一般意义上的。狭义的寓意则是一种复杂的寓言形式。详见本书"现代滑稽剧"一章关于寓意的分析)

　　黑格尔认为,寓意是"比喻的艺术性形式",在寓意中,"意义总是前提,和它相对立的是一个与它有关联的感性形象,一般总是意义放在首要地位,而形象只是个单纯的外衣"(黑格尔:《美学》第2卷,122页,朱光潜译,商务印书馆)。在这一领域,摹仿范式中形象的作用被改变,它不再居于美学中心,而只是传达意图的辅助性手段。

　　寓意是表现观念的最佳载体。"如果艺术家要表现他观念中的普遍性因素,不想让它披上偶然的外衣,只想把它做为普遍性因素表现出来,那么,除掉运用寓意,他就没有其他办法。"(黑格尔:《美学》第2卷,125页,朱光潜译,商务印书馆)

黑格尔和歌德都认为寓意离开了艺术，不能产生真正的"好东西"。但时代发生了变化，人们对艺术的功能的需求也在变化。在寓意作品中，作家的首要目标在于传达某种观念。他针对迫切的社会现实问题发言，它的读者和观众都是大众，因此，不需要多高的艺术性。或者，与其要表达的迫切寓意相比，艺术性的高低是次一级的问题。

寓意范式普遍具有乌托邦倾向。如果象征范式是精神贵族的领地，这里基本是左翼社会理想家的地盘。戏

剧对于他们，不仅是一种艺术，更是一种"文化政治"。如果象征范式体现了灵魂对彼岸世界的终极关怀，寓意范式则体现了现代主义运动的另一方向——现实世界的此岸关怀。面对变动不定的动荡世界，每个主体都希望用自己的观念影响世界。面对历史提供的多种可能前景，每个寓意作家都试图按照自己心中的理想"重新安排社会秩序"（贝尔）。

寓意范式的美学特征是反移情的。20世纪人类在认知方向的一个重大改变，即用理性的眼光看世界。新左派之父马尔库赛指出："利用幻觉而达到解脱的方式已经腐化了……这个社会惩罚着那些没有成效的施行行为。"（马尔库赛：《审美之维》，10页，李小兵译，广西师范大学出版社）科技理性时代的人们越来不相信宗教和情感。

反移情的美学机制导致了优美、崇高的美学系统失效，而讽刺、滑稽、怪诞这些处于传统美学边缘的范畴，却占据了美学的中心位置。贡巴尼翁指出，"亵渎、讽刺和滑稽摹仿无处不伴随着传统的寓意"。

寓意范式的戏剧包括了黑格尔美学中所有从意义出发的比喻形式——寓言、史诗、宣教故事、隐喻、哲学、影射等——对戏剧的渗透。

以下是本卷要讨论的几种寓意戏剧样式：

1. 史诗剧　这是史诗形式对戏剧的渗透。布莱希特通过在戏剧中使用史诗手段，把剧场变成马克思主义哲学的讲坛。

2. 存在主义戏剧　是哲学对戏剧的渗透的结果。文本保留了情节整一和事件中心的原则，但命题结构是一

个存在主义的哲学论文。

3.**政治剧** 是真正的叙述剧,包括卡巴莱讽刺戏剧、文献剧和政论剧三种,以报告文学和社论的命题结构为不同集团的政治斗争服务。

4.**现代滑稽剧** 以滑稽和寓意为基本策略,吸收神秘剧与哑剧的概略叙述手段,用以表达颠覆、更替的政治性内容。

5.**寓言剧** 是寓言与戏剧的结合(《中国大百科全书》将寓言称为"具有讽刺、劝谕或教训的寓意")。这种戏剧还整合了民间文学、传奇、传说的特点。

写意范式卷

第八章
史诗剧
SHISHIJU

【范型要素】
范式隶属：寓意范式
流行时间：1920-1945
语义范围：阶级分析
领军人物：布莱希特
范型目的：社会革命

第八章　史诗剧

【范型概述】

史诗剧是运用史诗手段在戏剧舞台上进行社会历史分析的戏剧范型。它由德国戏剧家布莱希特首创。它不仅是一种编剧方法，还是继斯坦尼斯拉夫斯基体系之后最有影响力的戏剧表演体系，以其反摹仿特征而蜚声全球。

史诗剧的出现和马克思主义的兴起有直接关系。20世纪20年代的德国，正是纳粹帝国的酝酿时期。面对急剧动荡的社会现实，许多知识分子都在探索出路。据克劳斯·弗尔克尔考察，1928年，一直致力于寻找社会规律的布莱希特接触了马克思主义，"我一头扎进《资本论》，我现在必须搞清楚一切"[1]。不久他即发现，自己"在对马克思主义毫无所知的情况下写了一堆马克思主义的剧本……我的作品对他来说是形象的材料"[2]。马克思主义增强了布莱希特探索的勇气，使他进一步用历史和阶级的眼光看待世界和艺术家的劳动。"我们看见劳动人们养活国家机器……我们看见知识界出卖他们的知识和良知。我们看见我们的艺术家正在为一条下沉的破船儿精心绘制壁画"[3]。依据这种历史判断，他称当时的戏剧艺术是"资产阶级麻醉商业的一个分店"，因为"舞台上对社会生活的错误反

布莱希特

[1] 克劳斯·弗尔克尔：《布莱希特传》，152页，李健鸣译，中国戏剧出版社，1986。

[2] 同上书，154页。

[3]《布莱希特论戏剧》，景岱灵译，180页，中国戏剧出版社，1990。

欧洲古代的宫廷歌唱艺人

[1] 布莱希特回忆，"魏当过街头说唱艺人，他手弹琵琶演唱叙事歌谣。但剧作者从在啤酒店演唱的范伦丁那儿学到的最多——范伦丁以简洁的表演刻画反抗的小职员……一个女大众滑稽演员扮成一个大腹便便的老板，压低嗓子说话"。(载《布莱希特论戏剧》，166页，景岱灵译，中国戏剧出版社，1990)

映"，误导了观众。布莱希特告诉人们，舞台上的各种英雄故事只对有钱人有好处。穷人在剧场里虽获得娱乐，其实付出自我典卖的代价（用萨特的话说，他们"既是受害者，又是同谋"）。因此他立志创建一种新的戏剧，这种戏剧能够明白地把社会真相告诉受压迫者。这就是史诗剧。

史诗剧的艺术渊源很复杂。据布莱希特研究者考证，它们包括古希腊戏剧、歌德席勒的寓言性戏剧、民间凶杀小唱、叙事歌谣、露天啤酒店的恐怖戏剧等。而据布莱希特自己披露，年轻时他曾迷恋过表现主义戏剧，尤其喜欢魏德金（其父在其十六岁生日时送给他整套《魏德金全集》）。范伦丁那种小型讽刺歌舞中的演唱，也给了他很大的影响。[1] 此外，维庸和吉普林、电影大师法斯宾德也都对他产生了重要影响。

布莱希特的戏剧活动可分为四个阶段。《巴尔》、《夜半鼓声》、《人就是人》属于早期创作。这时他虽然没有接受马克思主义，但已经对社会环境的作用有所认识。1928年以后他正式接受马克思主义，是第二阶段。这个阶段的创作有两个方向：一个是社会分析的寓言剧，包括《三分钱歌剧》、《马哈歌斯城的兴衰》（歌剧）、《屠宰场的圣约翰娜》、《圆头党与尖头党》；另一个方向是教育

第八章 史诗剧

剧,这是一些为工人阶级进行内部自我教育而写的宣传性剧本,包括《飞越大西洋》、《巴登教育剧》、《措施》、《例外与常规》等[1]。第三阶段是1935年纳粹上台后,他在流亡国外期间的创作。这个时期,他以辩证法为基本方法,全面解剖资本主义社会,创作了一生中最成功的作品。它们包括《第三帝国的恐怖与苦难》、《伽利略传》、《大胆妈妈和她的孩子们》、《第二次世界大战中的好兵帅克》、《四川好人》、《潘第拉老爷和他的仆人马狄》、《高加索灰阑记》等。1947年之后是第四阶段。经过多年流亡,布莱希特辗转回到德国,1949年后坐镇柏林剧场。这个时期他主要制作"样本"(即把经典作品改造成马克思主义的教义),而在创作上没有什么成就。《洗刷罪名大会》是这个阶段最后一部创作性剧目。[2] 因为有大量的时间和精力,使他得以精雕细刻地从事舞台实践。有"新诗学"之誉的《戏剧小工具篇》就在此期间推出,他通过这篇著作对自己几十年的舞台实践做出了系统的理论总结。

布莱希特一生的主体位置和际遇非常微妙。他虽然自诩为马克思主义的阐释者,但却一直保持边缘立场。[3] 因此,即使在民主德国期间,他的处境也并不美妙。他的诗集被禁止出版。由于执政党把古典戏剧大师宣布为社会主义文化的"先驱者和榜样",而把他的新作品"谴责为形式主义的东西,是违背工人阶级意愿的",他不得不走改编名著的路子。史诗剧在国外的命运也和在本土差不多,在社会主义的阵营并不比在资本主义更受欢迎。在中国,史

[1] 其中《措施》使用合唱队和即兴扮演的形式,演员带着面具,在表演中叙述。这种戏剧形式被布莱希特称为"未来的戏剧形式"。

[2] 该剧以法兰克福学派的"西马"学者为原型,通过对《图兰朵》故事重新演绎,对图依(知识分子)进行了辛辣的嘲讽。在剧中,中国公主图兰朵被写成一个反常轻浮、性欲极强的女人,她喜欢撒谎的图依。

[3] 1947年10月,布莱希特在美国接受非美调查组织审查,声明自己只是个艺术家,从没有加入过共产党。1948年他回到苏联在柏林的占领区,在得知官方批准了可以组建柏林剧团的情况下,仍然托人申请瑞士护照,希望一直保持"无国籍"的身份。他认为,"在党的外部自愿地为党和社会主义国家的目标工作要比在党内受到一种机会主义的束缚能干出更多的事情"。(克劳斯·弗尔克尔:《布莱希特传》,449页,李健鸣译,中国戏剧出版社,1986)

《大胆妈妈和她的孩子们》演出海报

寓意范式卷

布莱希特人生的不同状态

诗剧并没有随着马克思主义一同进入。无论是抗战时期、延安时期和"十七年时期",史诗剧都没有机会在中国大行其道(也许对于取得政权的中国共产党来说,革命现实主义比史诗剧更能直接地表达革命话语)。苏联人似乎也不认同布莱希特。[1] 倒是西方的各种戏剧节和研讨会上,史诗剧经常做为一种新的表演方法受到青睐。对于很多国际戏剧节,史诗剧都是不能缺少的风景。

布莱希特与中国有很深的渊源。1935年,他在莫斯科同梅兰芳晤面,梅兰芳身穿西服表演拈花少女给他留下了深刻的印象。转年回国后他写了关于中国戏剧表演的系列文章,系统地提出了陌生化理论。他的很多寓言剧都喜欢以中国为背景。他还曾指导剧团排演过中国的革命戏剧《八路军的小米》(即《粮食》)。布莱希特对毛泽东和社会主义实践充满兴趣(曾领导柏林剧团成员学习毛泽东的《矛盾论》)。1959年,由黄佐临导演的《大胆妈妈和她的孩子们》首次在上海人民艺术剧院演出。根据林克欢的研究,中国大量演出史诗剧是在上世纪70—80年代,形成了"布莱希特热",主要集中在香港和台湾,其中学生演剧占据了很大的比重。[2]

1985年,中国举办了首届"布莱希特戏剧节",北京、上海共演出六部史诗剧。1986年,北京人民艺术剧院演出《第二次世界大战中的好兵帅克》;同年,国际布莱希特学

[1] "对那些斯坦尼斯拉夫斯基的遗老遗少来说,纳粹时代表演艺术的废墟都要比叙述剧强。"(克劳斯·弗尔克尔:《布莱希特传》,448页,李健鸣译,中国戏剧出版社,1986)

[2] 以下是一些重要的演出:
1973年,中央戏剧学院导演系演出《四川好人》;
1978年,香港话剧团演出《高加索灰阑记》;
1978年,中国青年艺术剧院演出《伽利略传》;
1975年,香港大学实验剧团演出《例外与常规》;
1976年,香港大学实验剧团演出《三角钱歌剧》;
1983年,中国青年艺术剧院演出《高加索灰阑记》;
1984年,香港话剧团演出《伽利略传》。

第八章 史诗剧

会在香港召开了"第七届国际布莱希特研讨会",黄佐临等11人和日本著名戏剧家千田是也以及25个国家120位研究者参加了这个会。90年代后,《三角钱歌剧》由中央实验话剧院演出,南京有三所大学演出过此剧。[1]

在作品介绍和翻译方面,最早向中国观众介绍布莱希特的是戏剧家赵景深,他在1929年就在《北新》杂志上撰文介绍过《夜半鼓声》。新中国成立后,中国大陆两次系统地出版了《布莱希特剧作集》。在戏剧学院里,史诗剧一直被做为重要的戏剧流派对待。但由于斯坦尼斯拉夫斯基体系的根深蒂固,在一般戏剧人和大众层面,史诗剧一直不被看好(是概念化的同义词)。真正对史诗剧有认识的是一些圈内的导演。黄佐临承认,史诗剧是他写意戏剧观的重要源泉。已故导演陈颙也很重视史诗剧,对丰富和发展史诗剧的舞台艺术作出重要贡献。从黄佐临开始,中经陈颙,可以梳理出一条史诗剧中国化的脉络。徐晓钟的《桑树坪纪事》,林兆华的《毕德曼与纵火犯》、《二次大战中的好兵帅克》,王晓鹰的《我们的小镇》、《魔方》,都对史诗剧形式做出过探索。可以这样说,史诗剧在中国舞台上是个重要的他者,每当人们感到舞台手段枯竭的时候,便想到以史诗剧做为突破口,以挑战斯坦尼体系的一统天下。

在戏剧文学方面,中国有以下作家尝试过史诗剧创作。高行健的《野人》运用多种叙述手段表现生态平衡主题;《桑树坪纪事》用歌队表现对民族文化的反

[1] 据香港学者杨慧仪、卢伟力研究,90年代后,沙砖上剧团、香港演艺学院、丁剧坊、中英剧团分别演出了《第三帝国的恐怖与苦难》、《潘第拉老爷和他的仆人马狄》、《人就是人》等。自70年代以来,布莱希特剧作在香港的演出达四五十场。

布莱希特一生创作了丰富的史诗剧作

寓意范式卷

1987年，黄佐临（右三）在香港召开的国际布莱希特学会第七届研讨会上

意识省（通过大禹武王时代和当代文明的对比，探讨文明衰落的原因）；《魔方》采用小插曲结构展现万花筒一样的现代生活；赖声川的《西游记》用男女叙述人交替地叙述一代代中国学人西方求学富国的历程；邹静之的《莲花》采用递进式倒叙结构，进行人性与社会结构的分析。

史诗剧内涵十分博大丰富（布莱希特既是实践者又是理论阐述者）。全面的研究不是本章所能胜任的。[1]由于体例限制，本章只重点讨论史诗剧的语义结构和诗学特性。

[1] 仅仅他的谣曲和歌词的写作，就包含有一个深厚的德国诗歌传统在里面。

> 本章分析采用的主要剧目文本：
> 布莱希特：《人就是人》（申文林译）
> 《三分钱歌剧》（高士彦译）
> 《高加索灰阑记》（张黎、卞之琳译）
> 《四川好人》、《伽利略传》（潘子立译）
> 《潘第拉老爷和他的仆人马狄》（杨公庶译）
> 《第三帝国的恐怖和苦难》（高年生译）
> 《大胆妈妈和她的孩子们》（孙凤城译）
> 《第二次世界大战中的好兵帅克》（李健鸣译）

第八章 史诗剧

《洗刷罪名大会》（李健鸣译）
井上厦：《薮原检校》（朱实、朱海庆译）
怀尔德：《小镇风情》（李醒译）
高行健：《野人》
朱晓平等：《桑树坪纪事》

第一节
史诗剧：社会变革的世界模型

[1]《论实验戏剧》，见《布莱希特论戏剧》，60页，丁扬中译，中国戏剧出版社，1990

一、世界图景与体裁

世界图景 仅仅把史诗剧理解为叙述剧（史诗）是不正确的，真正的史诗剧有自己的世界图景。布莱希特这样公开史诗剧的使命："借助戏剧手段创造出一个现实世界图像……从而引出一个令人惊愕的问题"[1]，这个"现实世界图像"就是马克思描绘的阶级对立世界，而"令人惊愕的问题"便是阶级压迫导致的不义和不公。

西方马克思主义学者詹姆逊曾把史诗剧的内容看做"教义"。实际上，史诗剧的世界的确和基督教的世界很相似。所不同者，史诗剧的"教义"不是《圣经》的内容，而是《资本论》的社会改造原理；教主不是耶稣，而是马克思；无产者的彼岸不是天堂，而是共产主义社会。此外，如果说布莱希特把马克思当做精神教父来推崇，他自己，则是那个创造了马克思主义形象教材的人，实际承当的是牧师的职责。

史诗剧建立在历史唯物主义和科学社会主义基础上，用阶级对立的世界取代善恶对立世界，因此被本雅明称为"马克思主义的戏剧"。

体裁特征 布莱希特说，"史诗剧是史诗和正剧的混合体"。他曾讨论了古代史诗戏剧的

布莱希特的"精神教父"马克思

布莱希特导演《安提戈涅》的场面

[1] 《娱乐戏剧还是教育戏剧》,《布莱希特论戏剧》,68页,丁扬中译,中国戏剧出版社,1990。

[2] 同上书,56页。

两种形式:通过书本的史诗形式(歌德的诗剧)和通过舞台的戏剧形式(中世纪的歌手的歌唱),并总结性地指出,"戏剧史诗两种形式的不同……取决于把作品献给观众的不同形式"。而史诗剧在现代得以确立的依据是,"由于技术的成因使得舞台有可能将叙述的因素纳入戏剧表演的范围里来"[1]。因此,诗学意义上的史诗剧就是把戏剧变成舞台上可以表演的史诗。

布莱希特曾这样概括史诗剧的舞台任务:

用艺术手段去描画世界图像和人类共同生活的模型,让观众明白他们的社会环境,从而能够在理智和感情上主宰它。[2]

第八章 史诗剧

这里有几个值得注意的关键词,首先是"描画世界图像",而不是摹仿戏剧行动;是表现"人类共同生活的模型",并让观众在"在感情和理智上主宰它",而不是一般地反映社会生活;在审美机制方面,是让观众"明白"所处的环境,而不是被动地"怜悯与恐惧"。

这样的任务改变了戏剧"献给观众"的方式:叙述通过自己的网络系统重新对各种戏剧要素进行编码。场面、事件、情节虽然得到保留,但却被多种叙述媒介所包揽、所间断;主人公不再是全部意义的承载者;在"描绘社会图景"这个总任务下,舞台上允许多种叙述和描述媒介,除了动作与台词,一些在漫长的戏剧历史中被废弃的舞台手段(如史诗歌手的演唱、解说),都被重新收编到史诗剧名下。

在文本的结构和手段上,史诗剧具有最大限度的开放性。布莱希特指出:"人们能够用各种方法掩盖真理,也能够采用各种形式说出真理。"[1] "社会图景"可以通过一个事件来表现(《人就是人》);也可以是个寓言(《四川好人》、《高加索灰阑记》);可以采用编年结构和传记体(《大胆妈妈和她的孩子们》按战争发生的时间顺序去组织内容,《伽利略传》按照传记方式结构);也可以是立体组合结构(《第三帝国的恐怖与苦难》);还可以是教育剧(如《措施》)和"样本"结构。[2] 此外,《马哈格斯城的兴衰》借鉴了歌剧形式;《图兰朵》、《第二次世界大战中的好兵帅克》吸收了滑稽剧的手段。

史诗剧具有强烈的舞台特性。因此,完整的史诗剧体裁特性必须包括舞台部分。著名的《街头一幕》

[1] 《娱乐戏剧还是教育戏剧》,《布莱希特论戏剧》,68页,丁扬中译,中国戏剧出版社,1990。

[2] "样本"根据古典名著改编而成。通过"创造性地""发展样本",把名著变成阶级教育的教材。"只要正确地进行修改,改过的地方也就具有示范性质,学习者变成教育者。"(克劳斯·弗尔克尔:《布莱希特传》,443页,李健鸣译,中国戏剧出版社,1986)

盲诗人荷马

("一次交通事故")做为史诗剧表演方法的缩微("伟大戏剧的基本模特儿"),形象地展示了史诗剧的舞台特征——它叙述而不是摹仿;它把事件推到过去而不是"现在时"。("通过事故的目睹者向一簇人说明,这次不幸事故是怎样发生的");它还具有描述、解说和评论的特征("这种方法具有明显的评论和描述的特点");它不要求演员进入人物,也不把观众卷入剧情(它要求演员"同他所表演的人物保持着一定的距离,使剧情变成观众批判的对象")。[1]

这些表演的基本原则说明,史诗剧把舞台变成了讲坛。通过"变消遣为教材,把娱乐场所改变为宣传机构"。戏剧的作用是说教而不是呈现。一出在舞台上演出的史诗剧,就好像是借助幻灯片进行的教学讲解,其最高目的是传播理念。其中的故事和"人物"都是讲解所用的例子(相当于幻灯片的图片,其美感和鲜活程度并不重要);更多的追求美感,反而会分散观众的注意力。因为史诗剧中地艺术没有独立价值。

布莱希特曾坦言,史诗剧"采用的是在举世公认的指出倾向的方法"。倾向性、类型人物、说教特点,使史诗剧背离了现实主义的基本原则("倾向不应特别指出"、"典型人物"、"细节真实")。但史诗剧也不是政治剧。史诗剧的重心是认识世界而非直接号召革命。因此,布莱希特终止了戏剧舞台上娱乐的霸权,但没有取消娱乐,他一直希望借助娱乐来描绘社会图景。[2]

行动逻辑 由于史诗剧的叙述剧性质,通过角色分布作语义结构分析有一定困难,但对其中的人物进行一定的行动逻辑研究还是可能的。

人与社会环境的关系问题是马克思主义的主要问题。因此,表现和解

[1] 《街头一幕》,见《布莱希特论戏剧》,君余译,78页,中国戏剧出版社,1990。

[2] 布莱希特对皮斯卡托把生活事件直接搬上舞台的做法很反感,他甚至认为"皮斯卡托的实验首先给戏剧带来一片混乱"。

民主德国剧团演出的《三分钱歌剧》剧照

第八章 史诗剧

析不同环境中人的状况,是史诗剧的永久母题。围绕人与环境的关系,史诗剧主要写了两种类型的人,旧人和新人。两种人物有两种不同的走向。

在布莱希特那里,资本主义的社会关系构成人的生存环境,而单个人和这个社会环境是对立的。由于环境是违反人性的,环境和人性具有一种反比关系:对于没有获得阶级觉悟的人来说,环境的非人指数越大,人的价值就越小;如果环境的非人指数超过人的承受力,人就趋于毁灭和堕落,最后变成异化的存在。这就是旧人。如图:

《四川好人》演出剧照

旧人=孤立的个人→懵懂生存→奴役/堕落/毁灭

旧人是孤立的个人。他们的生存状态是懵懂的,对环境只有被动地适应(完全受环境制约)。他们或者像巴尔(《巴尔》)、伊盖(《人就是人》)、大胆妈妈(《大胆妈妈和她的孩子们》)那样受命运摆布,或者像《马哈格斯城的兴衰》中的伐木者那样堕落。最后的结局只有堕落或毁灭。

这种行动逻辑反映的是人被异化的状态。

在后期的史诗剧里,出现了另外一种状况:一些人通过融入集体人群即阶级队伍,获得了阶级意识,人不再是环境消极被动的牺牲品,他们随着阶级队伍的扩大而成长、壮大。最后,当他们融入到整个阶级的海洋的时候,就不再是历史的沙粒,而成为大写的人。大写的人对环境具有改造作用。当大写的人力量可以压倒环境的时候,被压迫者就成了命运的主人,这就是新人。

日本舞台上的布莱希特史诗剧

新人＝融入阶级的人→觉悟/行动→成长/解放

这就是《母亲》、《高加索灰阑记》等剧中所表达的那种状况。因为成为了大写的人从而走向人的自由和解放。这是工人阶级觉悟之后的历史状态。

这就是布莱希特经过大量观察，为无产阶级找到的两条基本出路。在一种使人堕落的环境中，布莱希特戏剧的行动核心是人的选择。"它既有别于传统的悲剧性忍让，也不同于现代的悲剧形妥协，剧中的选择只是一种可能性。"[1]

二、辩证分析的方法

史诗剧的"社会图景"的实质是科学社会主义。它的所有文学准备和舞台实践都是对这门科学的阐释。史诗剧的方法体现在两个方面：表演方法和剧目（人物）分析方法。表演方法体现在舞台上；分析方法则贯穿于导演实践即排戏过程中。

[1] 威廉斯：《现代悲剧》，207页，丁尔苏译，译林出版社，2007。

第八章　史诗剧

历史主义　据克劳斯·弗尔克尔（《布莱希特传》的作者）的考察，布莱希特的社会学老师弗里茨·斯特恩贝格对其历史观的形成起了重要的作用。斯特恩贝格认为，"旧戏剧的衰亡不是历史的偶然，恰恰是历史的必然，是集体主义取代个人主义的一个后果"。他认为莎士比亚的戏剧反映了"做为个人的人诞生"，因为"个性的日趋显露是符合这一胜利的"。相反的是——

> 在资本主义衰亡的时代集体再现成了决定性力量。而作为个性，不可分割和不可改变的个人已不复存在……集体力量就是阶级，今天阶级不仅决定历史，而且越来越显示决定历史进程的力量。[1]

如果对史诗剧有一定了解，就知道这个观点对于布莱希特有多么重要。正是这个观点使他迅速地认同了马克思主义，并把这一认识做为戏剧创作的基础。此后，在戏剧家布莱希特笔下，从未出现过任何莎士比亚式的个人英雄。这绝非偶然现象。在布莱希特看来，历史进程总是和阶级发展的趋势相联系。任何单个的人都做为集体的一员

[1] 克劳斯·弗尔克尔：《布莱希特传》，155页，李健鸣译，中国戏剧出版社，1986。

托姆布洛克的画：《在布莱希特那里讨论西班牙战败的问题》

《母亲》演出剧照

[1] 由于对辩证法的重视，布莱希特曾经想把史诗剧更名为"辩证戏剧"。

（阶级的代表）而起作用。这个观点做为基本思想贯穿了他整个的编剧和导演的实践。

辩证分析 史诗剧是分析的戏剧。"表演的目的是分析这个事件"，分析的武器是辩证法（"用辩论手法起作用"）[1]。辩证法首先体现在对人的认识上。它认为人的行动不是性格使然，而是环境作用的结果。因此始终把人放到特定历史和社会关系中去分析。如潘第拉老爷只有在酒醉时才有好心肠，一旦酒醒，他是心肠最狠的人；大胆妈妈是战争的受害者，但当战争的炮火撕碎了无辜者的身躯的时候，她却不肯拿出衬衫，因为它们卖给军官可以"值40个金币"。布莱希特始终站在穷人一边，但他笔下的穷人很自私，因为穷人首先要填饱肚皮。在布莱希特眼里，人就是人，在没有获得阶级觉悟之前，人是受欲望和利益驱动的动物。

辩证法还重视矛盾。它始终把事物看做能动的、可变的。布莱希特反对提纯事物。"'不纯'恰好是属于运动和运动着的事物的"。人们后来在一张草稿上发现了布莱希特为柏林剧院写的"演剧提纲"（包括七条原则），其中包括，把社会和人"当做可以改变的来表现"。这一原则在剧本和排练过程中都有所体现。如巴尔（《巴尔》）既是杂技演员、伐木工、诗人、女财主的情人，又是杀死好朋友的凶手和囚犯。在排演《伽利略传》的时候，布莱希特让演员面对一个个性复杂的伽利略（每次排练都挖掘人物的不同方面）。在一次次的排练中，伽利略分别被做为

"伟大的人"、"社会罪犯"、"十足的混蛋"来对待,第四次致力于挖掘"积极方面",于是有了"战胜了一切……今后五百年都是英雄"的伽利略。排戏对于布莱希特永远是个充满变数的过程。有人指出,在排练场上布莱希特很少为演员提供固定的答案,只是提出新问题和指出解决的途径。布莱希特喜欢不确定。他说,如果一切都安排好了,那么感受到哪里去了呢?

过程的戏剧 戏剧性的戏剧是空间的戏剧,它注重集中场面的事件开掘;史诗剧是时间的戏剧,它关注事物的发展过程。"这种方法把社会的状况当做过程来处理,在它的矛盾性中考察它。"[1]在布莱希特看来,事物的本质体现在由无数链条链接的过程中。这个过程甚至可以抽象为步骤或程序。如《潘第拉老爷和他的仆人马狄》一剧,通过多次重复行动,布莱希特向我们展示了财主求婚的程序和步骤(询问对方、自我介绍、给出色酒和戒指、指定日期)。《人就是人》告诉我们,甚至展现一个人命运转变——比如把一个装卸工改造成一个雇佣军——也不过通过几个有限的步骤。[2]通过把过程程序化,可以更清晰地凸现事实。比如在第四步,枪毙这个男人前公布枪毙的理由,[3]它表明了,这一切全是没有选择的。装卸工伊盖只有

[1] 《戏剧小工具篇》,见《布莱希特论戏剧》,23页,张黎译,中国戏剧出版社,1990。

[2] 在剧中体现为四个步骤:第一步,大象交易。机枪营把大象交给了一个不愿意透漏自己名字的男人。因为买主,认可了这个假的大象。第二步,拍卖大象。有人买。第三步,起诉男人。第四步,枪毙这个男人。

[3] 第一,因为偷盗和出售一头军用大象,这是一种盗窃行为;第二,出售假大象,是个欺骗行为;第三,因为不能报出名字,就不能确定身份。

《大将军寇留兰》营造了恢弘的史诗气魄(林兆华导演)

寓意范式 卷

日本著名导演千田是也导演的《高加索灰阑记》

[1]《戏剧小工具篇》，见《布莱希特论戏剧》，28页，张黎译，中国戏剧出版社，1990。

两个出路，或者接受枪毙，或者认可人家让他冒充另一个人。这个过程表现了社会对人的挤兑，盖伊最后为了保命，只好接受当兵的命运。这个过程生动地演示了，千千万万的炮灰是怎样被制造出来的。

重复有助于表现过程的复杂性和曲折性。排演《高加索灰阑记》的时候，有人建议把逃往北山的一场删掉，认为不过是一条"迂回的路"（表现想抛弃孩子的心理动摇过程）。布莱希特没有正面回答。他说在排《三分钱歌剧》时，也有人建议把麦基的两次被捕改成一次，但这样意义就全变了。被捕的理由是因为麦基"偶尔"进了妓院，而不是"经常"。这样，就把一件必然性事件变成偶然事件——"为了简单，反而搞得更加乏味"，布莱希特如是说。

批判的立场 史诗剧具有明确的目的性（它以发现和指出社会矛盾为己任）。史诗剧的最终目的是唤起观众"行动的意志"。这样的目标要求说教者要有立场和观点。"没有见解和意图便无法进行反映。没有知识便什么也反映不出来"[1]。

"见解"和"意图"都通过对现实的批判体现出来：

第八章 史诗剧

> 这是一种批评的立场。面对一条河流，它就是河床的整修；面对一棵果树，它就是果树的接枝；面对移动，就是水路、陆路和空中交通工具的社会设计师和社会革命家；面对社会，就是社会的变革。[1]

批判的理论武器是马克思主义，现实依据是无产者的异化生存，批判的目的是让观众清醒地认识世界，认识世界的目的是改造社会——这就是史诗剧的语义逻辑。

分析方法是史诗剧方法的精髓，是它"活的灵魂"。它首先作用于编剧过程。一旦进入排戏过程，就变为导演阐述和人物分析的方法。无论布莱希特本人，还是后来的史诗剧导演，都很重视文本的分析。如黄佐临在《我的戏剧观》中，留下了他和陈颙对《大胆妈妈和她的孩子们》文本的详细阐述；连一贯不爱阐述的林兆华，在致力于史诗化处理的戏剧（如《理查三世》）中，也一再强调思想。

分析（而不是示范）构成了史诗剧导演工作的主要部分。在柏林剧院期间，布莱希特非常重视导演阐述。《伽利略传》59次排练，《高加索灰阑记》排了8个月，大量的时间都用在人物和思想的分析上。[2]

[1] 《戏剧小工具篇》，见《布莱希特论戏剧》，13页，张黎译，中国戏剧出版社，1990。

[2] 但这个方法很不容易掌握（常常费力不讨好），特别不容易获得演员认同（演员毕竟不是学者）。笔者认为，将这些阐释转化为具体的表演方法要好得多。

三、科学戏剧与美学效应

布莱希特称现代人为"科学时代的孩子"，称史诗剧为"追求科学的戏剧"。所谓"追求科学"意味着用辩证法和科学社会主义理论去分析和解剖社会。这种理性的追求和表现方式，形成了史诗剧独特的美学机制和审美效应。

反"卡塔西斯" 布莱希特有一种与传统戏剧势不两立的立场。他几乎把全部的精力用于对传统戏剧美学机制的改造。这一执著的行为取得了成效。"马克思主义博士"本雅明发现："布莱希特戏剧理

《第三帝国的恐怖和灾难》中的一个场面

论中废除了亚里士多德式的卡塔西斯（净化）"。这是一个了不起的、很少有人能达到的成就。

"卡塔西斯"（即净化）是西方戏剧的权威美学基础。两千年来，历代戏剧家都把它当做戏剧艺术魅力的源泉。但布莱希特却一直像躲避瘟疫一样躲避它。他曾抱着嘲笑口吻描述这个"双头兽"所制造的幻觉：

> 观众似乎处在一种强烈的紧张状态中，所有的肌肉都绷得紧紧的……像一群睡眠的人相聚在一起……他们睁着眼睛，却没有听见，他们在听着，却没有看见……从中世纪（女巫教士时代）以来，一直就是一副这样的神情……。[1]

布莱希特把这些高度进入共鸣状态的演员称为"中了邪"的人。在《戏剧小工具篇》的其他部分，他还分别把净化称为"梦魇"、"催眠术"，同时把演员称为"魔术师"，把演戏称为"魔术匣子"。总之，在布莱希特看来，怜悯和净化是一种使人放弃思考的感情捕获方式，而且这种方式正在被利用和滥用，就像在《三分钱歌剧》中，乞丐店老板皮丘姆向人们兜售各种唤起同情心的技巧。他把怜悯当做赚钱的手段。[2] 因此布莱希特要创造新的感受方式取代它们。

新的"感受方式"针对反幻觉建立起来：它反对滥情和煽情。不允许观众认同事件和人物。很少使用抒情手段。它表演熟悉的故事。通过歌曲和其他叙述手段，提前把剧情告诉观众，取消秘密和相应的悬念。

与之相应的是舞台环境和观演关系的改变。传统的戏剧是四堵墙内的戏剧。演员在四堵墙里"当众孤独"，观众如同隔着一层

[1]《戏剧小工具篇》，见《布莱希特论戏剧》，15页，张黎译，中国戏剧出版社，1990。

[2] 鉴于此，威廉斯写道：价值被一个虚伪的制度严重扭曲，生活在其中的人不得不采取一种刻薄而冷漠的态度。他们需要的不是怜悯，而是直接的震撼。（威廉斯：《现代悲剧》，198页，丁尔苏译，译林出版社）

幻觉艺术具有催眠作用（海报）

厚厚的玻璃板看戏。其观赏机制就像通过锁孔窥视别人一样。史诗剧粉碎了四堵墙。舞台上的演员可以直接和观众说话。通过交流和碰撞，把思考的权利还给观众。这种方式培养了冷眼旁观的观众，即"吸烟的观众"。

这一切都致力于创造新的戏剧性。布莱希特指出：

> 迄今为止的戏剧形式……不具备我们所认为的戏剧性，而如果我们来"改写"它们，它们就会失去真实性，戏剧不再是戏剧。[1]

如其所言，新的戏剧改写了戏剧性的含义。

如果传统戏剧是情感的戏剧，史诗剧则是思想的戏剧。著名的陌生化效果就是基于这一目标而创造的。在这个意义上，布莱希特终结了传统的悲剧意识。但布莱希特并不完全排斥娱乐，他的目的是改造"卡塔西斯"。用威廉斯的话说，布莱希特致力于从苦难中消除苦难。苦难的震撼"艰难地"产生着新的"情感结构"。而按照萨特的说法，布莱希特已经成功地置换了"卡塔西斯"（净化）的内涵。在布莱希特那里，"今天'净化'有一个名称，它叫做'觉悟'"[2]。

总之，在和传统戏剧分道扬镳后，布莱希特走了一条不同的戏剧路子。本雅明把这条理性道路称为"羊肠小道"。根据他的考察，"中世纪巴洛克时期的遗产正是通过这条小道延续下来的"。中世纪以后的戏剧遗产是由棱茨和格拉贝，还有《浮士德》第二部和斯特林堡继承下来的。这条"羊肠小道"一直处于戏剧的边缘，以前行人稀少，但布莱希特显然想把它扩展为通衢大道。

美学效应 史诗剧不再对观众催眠，它把观众请到观察室内，让他成为社会图景的观察者。

新的美学机制形成了新的美学效应：

模型效应 史诗剧的作品无论规模大小，都致力于"世界图景"的整体描绘。布莱希特在同卢卡契的论争中，曾坦言"为了达到抽象表现，我不得不经常制作模型"。

[1] 《评教育剧的演出》，《布莱希特论戏剧》，152页，景岱灵译，中国戏剧出版社，1990。

[2] 萨特：《布莱希特与古典主义戏剧家》，见《萨特哲学论文集》，435页，施康强译，安徽文艺出版社，1998。

《伽利略传》中国版的导演黄佐临

[1]《布莱希特与古典主义戏剧家》,《萨特哲学论文集》,435页,施康强译,安徽文艺出版社,1998。

模型的特点是舍弃细部,着眼于整体结构,就像军事家所用的缩微沙盘。《第三帝国的恐怖和苦难》就运用了制造模型的方法来剖析纳粹集团。庞大的第三帝国就像舞台上那辆功能齐全的战车,这辆战车上分列着功能不同的车厢(24节),每个车厢(场景)表现第三帝国统治下一种具体的帝国生活场景。它们的综合作用和动能构成了纳粹战车的政治军事结构。战车每次在幕间隆隆出现,如同第三帝国在地球上横冲直撞。模型效应具有整体和俯瞰的效果,便于观众把握事物的总体结构。

蚌珠效应 这是由中断造成的不适感引起的。史诗剧的剧情总是被叙述所中断。这种突然的中断打破了事物的联系,阻碍了情感的倾注,给人带来一种不适感("感觉困难")。就好像人正在睡觉做美梦,突然被唤醒回答问题一样。

萨特曾谈到过这种不适。"但是我们的感动很特殊。这是一种恒久的不适感——既然我们是在观看不知结局的演出——既然我们是观众,落幕时这种不适感也不消失;它反而增长,与我们日常的不自在相汇合……布莱希特在我们身上引起的不自在照亮了这一日常的不自在。"[1]叙述的中断构成了对故事的问难。它逼着你"把感受变为认识"。这就产生了一种类似蚌体结珠的效应:蚌体受到刺

激——沙子的进入——造成了不适感,于是围绕着沙子分泌汁液,形成蚌珠。布莱希特的中断也造成一种异样的刺激和不适感,它终止了移情的甜蜜催眠,迫使观众在痛感中思考,而当对问题的思考度过"困难"阶段,而突然变得明了的时候,一种豁然开朗的快感令智慧的珍珠生长出来。

鸡尾酒效应 这种效应来自史诗剧的多种媒介和手段。如前所述,史诗剧允许使用最多样的叙述形式。高行健的《野人》是史诗剧手段的集大成。在这部戏剧中,歌舞、面具、木偶、朗诵、说唱、形体都出现在舞台上。它们打破了以往舞台呈现的单调,代之以视听丰富的多维美学感受。如果每一种形式等于一种味道的美酒,当众多的美酒依一定的比例在舞台上依次呈现,就像用不同品牌的酒勾兑出的鸡尾酒一样,产生了丰富多样的味道。

在布莱希特那里,陌生化所带来的理性思考代表着新兴阶级审美机制的新曙光。他对它的前途充满了信心。他热情洋溢地写道:"在变革年代里……走下坡路阶级的黄昏和上升阶级的立摩纳哥一同到来,在晨光微明中密涅尔瓦的猫头鹰也展翅飞翔。"[1]

[1] 《戏剧小工具篇补遗》,《布莱希特论戏剧》,42页,丁扬中译,中国戏剧出版社,1990。

第二节

叙述·解说·中断

本节讨论史诗剧的诗学特征。

如果传统戏剧=舞台场面(只有一个层次),那么,史诗剧=叙述+场面,有两个层次。

更细致地,叙述又可以分解为叙述—解说—中断三个层面,其中,叙述是指由叙述者来叙述故事;解说是叙述者对事件的解说和评论;中断是各种间性文本对剧情的中断。

下面，我们就来讨论叙述层次的这三个层面（场面的问题留在下一节讨论）。

一、叙述的作用与方式

叙述的作用　叙述在史诗剧中的意义超越了媒介作用。

在舞台上叙述并不是史诗剧的专利。古希腊的口头史诗、江湖艺人的街头演唱、中国众多的曲艺形式，都直接在舞台上叙述。史诗剧的叙述与这些不同。它的作用主要不是做为一种表意手段（做为表意手段，叙述并不比戏剧形式更适合舞台），而主要是做为作家的一种意图化策略。简言之，叙述能够帮助作家找回曾经拥有而又失去的话语权。

叙述曾经被舞台抛弃，如今又被舞台捡回。这个过程反映了人们对叙述认识的曲折与深化。布莱希特发现，叙述这种简单的语言形式，可以最大限度地承载作家的主观意图（包括认识）。当人们在舞台上抛弃了叙述，同时也使作家的主观意图失去了依傍。主人公机制虽然可以承载一部分作家的思想，但个人主义的英雄故事和线式因果思维已经陈旧。要想把一种全新的认识传达给新时代观众，重新恢复史诗手段，是戏剧在科学时代最好的出路。

古代游吟诗人的演唱（古代绘画）

第八章 史诗剧

在《大将军寇留兰》中,导演(林兆华)、演员、歌手、舞美共同营造了一个叙述空间

史诗剧通过叙述手段把故事预先告诉给观众,粉碎了观众对悬念的期待;对于保留的戏剧场面,叙述可以对其进行重新编码,让它把焦点集中在事件过程和思想上。更重要的,作家可以借助叙述随时随地地把握事件的方向。如果说戏剧场面是波涛汹涌的大海,容易使人迷失方向,叙述者则好比是茫茫大海上的领航员,他随时可以发出的声音,打碎了摹仿的幻觉。在他的指引下,观众会沿着作家规定的航程顺利登岸,而不会被场面的幻觉误导了方向。

找到理想的叙述者,让他成为作家的代言人,一直是寓意作家的理想。桑顿·怀尔德指出:"要是允许有这样一个讲述者,他就可以运用自己的力量,按照他的观点,去分析人物的行为,去干预并进一步提供关于过去的事实,提供在舞台上看不到的同时发生的情节,并进而指出剧作的道德寓意和强调其重要性。"[1] 这种叙述的理想状态,在史诗剧中全部得到实现。

叙述的手段 史诗剧的叙述具有多主体特征。歌手、角色、主持人、乐队、报幕员都可以充当叙述者。这些叙述者或者外于剧情存在,或者做为角色(比如做为歌队与集体演员),始终伴随着故事的演出。

[1] 桑顿·怀尔德:《关于戏剧创作的一些随想》,载《外国现代剧作家论创作》,裘小龙译,130页,中国戏剧出版社,1982。

美国社区剧团演出的《我们的小镇》

多主体保证了叙述手段的多样化。

史诗剧取消了中心事件和戏剧幻觉，也就取消了戏剧本身的魅力，但它并不想放弃戏剧的娱乐特征，那么，它靠什么来填充"卡塔西斯"留下的空白呢？

这就是叙述形式本身的魅力。

布莱希特经过长久的观察和研究才选中史诗。但史诗剧的叙述并不等于一般的舞台弹唱（曲艺形式）。史诗剧还想既保留戏剧特征（让戏剧场面占绝对比重），又保证保留的场面不被幻觉误导，怎么办？只有通过多样的叙述手段对场面进行改造，即把呈现的戏剧置换成某种叙述的戏剧。

这个过程有点像烹调。鱼是美食中的美味，但自然的鱼都带着腥味（好比幻觉场面）。烹鱼的首要程序先要把鱼的腥味除去，然后在汤里放进各种佐料，让厨师需要的味道出来。多样化叙述手段与此类似。它要把去腥的鱼（解除幻觉的场面）放到加进了各种叙述作料的汤中去炖，最后炖出史诗剧想要的味道。通过这种方式，史诗剧可以把最琐碎的材料都变成戏剧要素。

史诗剧的叙述手段包括了众多的舞台、文学手段，每一种形式都有自己特殊的形式感和叙述魅力。下面分别作

一个简单的介绍:

开场白　在开场时由叙述人用道白形式,把即将演出的故事梗概通告给观众,具有提示和导向作用。如《高加索灰阑记》开场时,歌手对演出剧目的时间、地点、人物的交代:"古时候,一个流血的时代",开始向观众交代故事的背景。开场白还通常在一种有距离的讲述中道出作家的观点。如《潘第拉老爷和他的男仆马狄》由饲养场的挤奶姑娘向观众预述故事,"今晚这里对大家表演一个前代的畜生"。

开场白还可以营造反幻觉的气氛,点破戏剧的人为和演出性质。比如《阿吐罗·魏的发迹记》用报幕员开场:"尊敬的观众,今天我们演出大型历史剧……",然后剧中人物被一一介绍:"歹徒"、"老实人"、"鲜花商人"、"超级小丑",角色被报幕员点名后一个个向观众敬礼亮相。报幕员当众评论他们的为人,然后再把他们一个个轰下台去。

幕前曲　作用与开场白基本相同。包括集体合唱、歌手吟唱多种形式。通过幕前演唱,让观众轻松地了解故事大概,以便集中精力关注过程。比如《马哈哥斯城的兴衰》,开场就通过歌曲把故事基本内容交待出来。

林兆华导演的《赵氏孤儿》透过历史的烽烟诉说兴亡

黄佐临、陈颙导演的《伽利略传》剧照（青艺演出）

自报家门 中国戏曲的形式。由演员跳出角色自我介绍身份和部分剧情。如《四川好人》中的老王，一出场就对观众自我介绍："我是四川省城里的卖水人"。接着，他顺便又向观众传达了一些消息："听一个走南闯北的牲口贩子说，有几位最高神仙已经下凡……噢，那边来了三位……"，于是挑着担子走过去，顺便把观众带入了剧情。

幕间插叙 除了叙述人对剧情的穿插叙述（这种情况是大量的），还包括作者的插叙。如《人就是人》演出中间，叙述者走上台插话："布莱希特先生断言，人就是人，他还要证明，可以把一个人改造成多重面孔"。这种插话发生在故事的紧要关头，提醒观众格外注意某些地方。如在"拍卖大象"的情节之前，叙述人插话，"今天晚上有个人要像汽车似的被改装。在太阳第七次落山之前，这个人必须成为另一个人"。这种插叙带来悬念，提出问题，引起观众对事件和问题的关注。

幕间曲 歌曲形式是出现频率最高的叙述形式。特别是在有歌手和主持人的戏剧中。幕间曲除了歌曲、谣曲外，还包括角色身份的演唱（有点像戏曲或歌剧）。如《四川好人》中沈黛表现自我内心矛盾时的唱段，还有人物之间对唱和联唱的形式，三位神仙的三重唱，以及结尾的合唱形式。

幕间曲除了可以调节气氛，使场面变得活跃之外，还可以把前史内容或场面外的信息补充进来。比如《第二次

第八章　史诗剧

世界大战中的好兵帅克》一剧中，人们在酒吧店里谈论战争，但只谈了几句，科佩卡太太唱起了《纳粹士兵妻子之歌》，从歌曲我们知道，士兵们分别进军到华沙、奥斯维辛、斯特丹、比利时、巴黎等地，分别得到过高跟鞋、亚麻衬衫、皮围脖、帽子、花边衣裙（而从俄国得到的是"寡妇的面纱"）。这里歌曲用诙谐的综述代替了众酒客冗长的交代。

收场诗　是从寓言中吸取的手段。在全局的结尾处，由叙述人对该剧的寓意做出总结。在《四川好人》一剧的结尾，当神祉乘云离去，一个演员走在前台，他面向观众，怀着歉意，朗诵收场诗，宣告"这个金色的传奇"的收场，并为结局的不圆满向观众道歉，请观众"自己寻找一个好的结局"。[1]

[1] 这样的收场告诉观众，世界并不那么美好。当世界不美好时，作家不能欺骗你们；如果你们认为存在着更好的方法，可以自己去思考。

双重叙述　期的史诗剧在叙述上追求变化。如在井上厦的《数原检校》中，叙述人和角色同时叙述，形成双重叙述的局面——

>　　杉　　母亲志保请求杀死自己，减少痛苦，念了
>　　　　　一声佛号。
>　　志保　南无阿弥陀佛。
>　　　　　（杉之手将匕首更深地刺进去）
>　　　　　（吉他奏起了安魂曲般的短旋律）
>　　盲人　志宝悲哀地断了气……
>　　杉　　这样，俺就成了孤儿……

这里的叙述者是盲人，但角色之一杉也跟着叙述（伴随着人物本身的表演）。一个人在讲述另一个人的故事，当事人之一就坐在身边，还跟着"溜缝"，证明所讲都是实情。这样的好处是，两人的互补叙述增添了故事的情感层次，也强化了故事的分量，适合于比较沉重的话题。

双重叙述近年在史诗风格的戏剧中成为一种趋势。赖声川的《西游记》使用了男、女鼓书艺人互补叙述，高行健的《山海经》使用了说书艺人，而"百姓"在其中起到

了歌队的作用。

字幕/木牌/标语 这些手段，属于文字说明的范围。其中字幕因为幻灯技术的出现也得到应用。这些文字不仅可以用于时间、地点和简单剧情的交代，还有一定的解释和说明作用。在《阿吐罗·魏的发迹记》中，帷幕上有醒目的大字预告各幕梗概："围绕道格拉斯遗嘱和自供状的斗争"。《大胆妈妈和她的孩子们》每一场前都用文字交

在史诗剧中演员经常作为讲解和示范者（《三分钱歌剧》中的一个场面）

代时间、地点和战争进入的阶段，如"大胆妈妈的事业处于飞黄腾达阶段"。《尖头党与园头党》中在标牌上写着，"这出戏发生在鲁玛城，那里居民分属两个种族，徒恩族和赤恩族，前者又称圆头党，后者即是尖头党"，《马哈哥斯城的兴衰》出现了三对人游行示威的场面，每一队都举着标语牌，上面写着各种口号。使用文字说明是一种舞台文学化的尝试。布莱希特指出"用幻灯和木牌打上各场戏的标题是戏剧文学化的初步尝试……文学意味着在'表演'中加入一段'文学说明'，从而使剧院能同其他的精神活动领域建立联系"[1]

通过在文本的各个阶段使用多种叙述手段，史诗剧完成对场面的重新编码。叙述的万花筒有一种神奇效果，它

[1]《电影音乐》，《布莱希特论戏剧》，330页，君余译，中国戏剧出版社，1990。

不仅使戏剧场面被作家的主观意图所渗透,还把繁难的变成通俗的,把枯燥的变为有趣的,把沉重的变成轻松的。

在借助叙述手段的魅力捕获观众方面,史诗剧还存在着巨大的潜力。中国有两千个曲艺品种,还有大量的亚曲艺品种。高行健在谈到《野人》的叙述手段时有一段话提到中国的叙述手段的丰富,举出了吹糖人的,卖布头的,耍猴的吆喝的例子,认为都可以做为叙述手段捡回来。这

《理查三世》用老鹰捉小鸡的游戏演示政治斗争的残酷(林兆华版)

是一个大戏剧的眼光。实际上,这种认识今天已经变成共识。北京的部分中学已经把老北京小商贩的叫卖与吆喝艺术请进课堂。

[1]《街头一幕》,《布莱希特论戏剧》,81页,君余译,中国戏剧出版社,1990。

二、解说与评论

史诗剧叙述的第二个层面是解说。

布莱希特指出,"街头表演者,只要他认为可能,就可以用解说来代替摹仿"[1]。解说是针对表演残留的含混摹仿而设计的。史诗剧的任务是宣讲观点,但表演的形象可能产生歧义;为了让观众按照作家的本意来理解表演的内容,就需要解说。对于作家来说,解说等于在叙述之外再加一道话语保险。

除了叙述人随时随地的解说,依据情境和方式不同,

解说还有以下几种特殊类型：

对位解说 让解脱和场面形成对位关系。即一边是叙述人的解说（叙述），一边是场面的呈现。在《三分钱歌剧》开场时，流浪歌手在演唱关于尖刀麦基的小调，麦基和他的同伙（地痞和流氓）则在熙熙攘攘的伦敦街头穿行、混迹、过场（表现麦基在他的地盘上的势力）。在《高加索灰阑记》中，一边是歌手的演唱介绍，一边是演员们的说明式表演。演员们通过迎来送往的豪华场面，概略地表现了总督府仆从如云的排场和威风。当场景表现铁甲兵暗中包围总督府，总

北京人艺演出《第二次世界大战中的好兵帅克》的一个场面（林兆华导演）

督一家人回府时，歌手唱道："于是乎总督转身回府／于是乎城里就是陷阱"，一连六个"于是乎"，既简单介绍了故事的发展脉络，又暗示了总督府危机四伏的状况。

跳出解说 就是角色从剧情中跳出来，对正在发生的场面进行解说。比如《四川好人》中的杨荪在隋大的教育下改邪归正，杨母前来致谢，随后，杨母转身重返回台前，对观众说道："对我儿子来说，这头几个星期是很艰苦的，……直到第三周，一件小事帮助了他……"。接着舞台演出第三周后的情景。当整个一段故事演完，隋大夸奖了杨荪，杨荪请缨。这时杨母又说话了，"这话多么不知深浅，但是当天晚上我对儿子说……"像是对她的话进行注解似的，舞台上又出现了杨荪指挥干活的场面。在这里，人物不时的解说与场面结合得更紧密。该剧中的卖水的老王和沈黛也不时地在二道幕前解说剧情，好像演出一场自问自答的独角戏，也是跳出解说。

随机解说 这是由井上厦创造的手段。他的《数原检

校》通过一些盲人("座头")的集体叙述,"把稀有的大坏蛋的一生从造孽到出生到死于非命的过程"讲述出来。该剧吸收了人形净琉璃的表演方式,用盲诗人代替说唱者,总座头代替人形表演,吉他手代替三弦师傅,把检校的故事放到座头们的故事中去解说。一个人讲说,其余的座头辅助表演,好比现场翻译。开始的时候,结解自报家门,旁边的盲人替他随机解说:

　　结　老子是仙台的佐久间老爷的结解。
　　盲　(快速说)注一,结解就是干的秘书工作。
　　结　这些座头门正在做"当道座"的规定的事情……
　　盲　注二,所谓当道座就是盲人的自助组织……

在该剧中井上厦还发展出了新的解说方式——定格注解。就是突然间断正在进行的动作,造成类似电影定格的效果,然后对这个场面作出解说。比如,当结解向琴之市打去的时候,他伸出的拳头在琴之市的左颊前停住,盲人念注解六;这时,佐久间刷地从怀里抽出匕首,向结解的下腹部刺去,千钧一发之际,又是一个定格,盲人及时地念出了注七。邹静之的《莲花》也采取了与此类似的暂停手段,琉璃厂的把头在剧中就起到类似座头的作用。在剧中,每当两个人的古物交易进行到一个紧要关头,这个把头就分开两人跳出剧情(仿佛从故事中走出来),走到台前向观

台北艺术大学戏剧学院
演出的《都市丛林里》

《第二次世界大战中的好兵帅克》剧照

众介绍、解说,揭穿其中的戏法,传授古玩行的规矩和窍门,仿佛作者在一边直接向观众说话。

倒带解说 一种和定格近似的方式。也是井上厦发明的方法。"倒带"是在回溯往事的过程中,感到某一段重要,为了强调它的内容,像倒带一样倒回到那个场面:"那么,再一次回到这个场面"。于是,杉之市和仓吉回到"一刹那想到时,后脑勺嗖的,是谁在我的脑后押上了短刀"的场面,就是一种倒带。当那个场面出现时,舞台指示"保持原样",然后再进行解说和分析。

和倒带接近的还有分段倒放的技巧,这是借鉴品特等人逐场倒叙的形式,故事从最后阶段演起,然后逐段往回演,最后一场是第一场。《莲花》就采取了这种结构。故事从拍卖现场鸣枪杀人血案演起,然后一段段地回放,让观众以审视的眼光搜索过去的生活,一直倒场面到两个人一块红薯分着吃的患难阶段。由于第一场的凶杀场面提出了问题,人们不仅要问,两人是如何走到这一步的,随着一场场点点滴滴地回溯,和幕间京韵大鼓的有韵味的叙述,每一场戏都变成一个关于人性蜕变的解说。

解说和评论几乎是同时的。有解说的地方就有评论,"这种街头表演特征就是直接从表现过渡到评论"。如《第二次世界大战中的好兵帅克》结尾的合唱:"时代在变……大人物哪能永远强大……黑夜只有六个时辰,夜尽曙光就来临",就更多地体现评论特点。

三、中断与间隔

中断是史诗剧文学剧本达到陌生化效果的主要手段。

第八章 史诗剧

史诗剧的最高审美目标是产生思想。而思想产生于观赏的空隙地带。当观众的心智完全被紧张的情节所攫住时，根本无法产生任何思想。中断就是为了给思想的反刍创造机会。

本雅明目光犀利，他是较早看到中断的特殊作用的人。他说，"对状况的这种揭示（陌生化）是通过中断情节发展来实现的"[1]。这真是一语中的。如果说在写实剧那里，作者是千方百计地创造连续性（以形成幻觉）；史诗剧则千方百计地制造中断，为的是给观众制造理解的困难，让思想的火花迸射出来。

下面是几种有代表性的中断：

歌曲的中断 布莱希特指出，"歌曲是一种新时代戏剧的起点"。在史诗剧演出中，通过歌曲来中断是最常见的方式：演出中间，戏剧场面停下来，灯光转暗，剧中人摇身一变，成为歌手。1928年演出的《三分钱歌剧》就是这样：三盏灯挂在一个杆子上，从舞台上方吊下一个字幅，上面写着："玛丽用一首小曲向她父母暗示她同强盗麦克易斯结婚的事实"，接下来，演员退出角色进行演唱。

[1] 本雅明：《什么是史诗剧》，载《布莱希特研究》，15页，君余译，中国社会科学出版社，1984。

在1928年《三分钱歌剧》的首演中，小乐队神气活现地出现在舞台上，布莱希特第一次向世人展示了史诗剧的叙述性魅力

布莱希特对《三分钱歌剧》非常满意,他自己总结道:"演出是史诗剧最成功的亮相……最引人注目的革新是把音乐同其他部分严格地区分开来……小乐队公开地坐在台上。"

歌曲的中断作用在于,每段歌曲都处理成一个相对独立的文本,它们仿佛是流传已久或者是很"古老"的歌曲,(而实际上不是这样)。[1] 它们和剧情形成了互文关系。如《三分钱歌剧》中麦基被捕之后唱的那首《唯独有钱人才能活得自在》,是穷人看法的集中表达;再如玛丽唱的三次关于选择的歌曲,记录了贫家女子与强盗的恋爱

[1] 这是德国民族的一个传统,很容易就可以把一个事件编成歌曲。如在世界杯比赛期间,德国守门员的精彩表现很快被编成歌曲传唱。

台北艺术大学戏剧学院演出的《高加索灰阑记》剧照(张震嘉摄影)

过程;尖刀麦基和布朗唱的《大炮歌》,展现了军人的军旅生活;尖刀麦基唱的《靠妓女为生小调》是黑道人物放荡生活的记录。这些歌曲反映的,不限于哪个人物的个人生活,而具有普遍性和概括性。在这些场面中,歌曲做为浸透着丰富社会生活内容的卡片和正在进行的剧情并置,对剧情进行了中断。[2] 而歌曲演唱和剧情的区分使演出情境发生了变化,随着演唱形式的不断变化,观众仿佛进入

[2] 《巴黎公社的日子》中的抗议歌曲,几乎完全独立于情节。主歌部分以排比形式出现的"考虑到"("考虑到我们软弱可欺"),宣叙了统治者种种压迫行为和被压迫者与之势不两立的立场。让人感到,那就是一首《马赛曲》式的歌曲。

第八章 史诗剧

了一个有主题的演唱会。这个演唱会对剧情进行了间离。

史诗剧对歌曲的运用非常频繁，在《三分钱歌剧》中，仅由歌曲造成的中断就有18次之多。

和歌曲有联系的还有音乐，史诗剧运用音乐的最大特点是对动作性音乐的重视。在很多剧目的演出中，音乐的目的不是为了抒情，而是创造某种间离效果。"在某种意义上音乐成了拨弄是非、挑衅和告发者的代言人"[1]。

互文中断 互文是两个以上的文本互补地表达一个寓意。布莱希特经常在剧情之外叠加文本（通常是故事），让外层的文本对剧情进行中断，凸现剧情本身的含义。如《四川好人》中，妓女沈黛的情人杨荪在隋大的调理下成为工厂的管理者，使工厂效率大增。为了点破这段故事中的社会内涵，剧中插入了一段《七只大象之歌》。歌词大意是：秦老爷有七只大象，七只大象都不愿干活，秦老爷使用第八只统帅其他七只，大象很快拔完了庄稼。在这里，歌曲用寓言对剧情进行了中断，明确地点出了现代工厂管理的控制和剥削性质。[2]

再如在《潘第拉老爷和他的男仆马狄》中，潘第拉老爷在酒醒后推翻了订婚的承诺，赶走了四位如约参加婚礼的新娘。四位女工在徒步离开的路上，每人讲了一段穷姑娘攀附富人失败的故事。这些外于剧情的故事，对正在发生的剧情形成了中断。

互文中断还可以采取多文本穿插的形式，如果这些中断涉及了中心题旨的话。如《潘第拉老爷和他的男仆马狄》中，为了反衬和强化阶级差异的主题，该剧表现了潘第拉的女儿和仆人马狄的爱情。潘第拉在酒醉中同意了他们的婚事，但马狄却通过模拟过日子的方式拒绝了赖娜的爱（和四个女工正好相反）。此时，水塘边传来红色分子卡纳的歌声，歌曲描写一个伯爵夫人爱上了看林人，看林人当晚逃到海边；马狄的故事过去之后，剧中又插入一段"公鸡和狐狸"的故事，描写"公鸡和狐狸发生了爱情，结果，到天亮时，狐狸吃掉了公鸡"。这一段一共并置了三个文本，一个是马狄在戏中门户不当的婚姻；二是伯爵

[1] 《论音乐》，载《布莱希特研究》，310页，君余译，中国社会科学出版社，1984。

[2] 秦老爷是剥削者，大象是没有头脑的动物，第八只大象有牙齿（知识），那七只没有，只能被人驱使控制。这首歌有一种阶级的唤起意识在里面。

在台北艺术大学戏剧学院演出的《高加索灰阑记》中，歌队扮演"冰河"（杨顺清摄影）

夫人和看林人的爱情；第三个是公鸡与狐狸的爱情。三个故事讲述的都是不同地位的男女之间的爱情。头两个故事以互文的形式，表现弱势阶级意识到自己的地位，不肯同虎狼为伍；第三个文本——公鸡和狐狸的寓言，则从反面揭示了公鸡忘记自己的阶级身份攀高结贵的可悲下场。通过多文本对情节的中断和穿插，布莱希特充分地表达了他对婚姻的阶级性的看法。

对于史诗剧文本，互文中断手段好像是战争中对于敌方城市的围困。只是目的不是要敌人交出武器，而是逼着观众产生思想。如果观众还不能自己产生思想，作家就在中断中把思想的结晶直接灌输给观众，这就是歌词和笑话以及众多寓言。

场面的中断　　布莱希特的"新作品"按照史诗的松散结构组织起来，具有"不连贯、矛盾性和不和谐"的特征（曾被"谴责为形式主义的东西"）。其实这些正是布莱希特有意为之的特点：

各个场面，按照它们的顺序，但是不要太多地考虑前后衔接……每一场戏保留着它独有的内容，产生

第八章 史诗剧

（和吸收）思想多样性，而整体故事就会真正发展。[1]

剧作家将一个文本剪裁为若干场面，为了强调这些场面的独立性（"每场戏剧可以单独存在"），他将每一个场次都用字幕的形式加上总结性的标题，如"当大胆妈妈给上士倒酒的时候，募兵者带走了他的儿子"，这个场面独立地说明了好心没有好报。当然，史诗剧的情节也要追求发展的。但这种发展不是一个方向，也不追求联系性。而是"朝着各种方向跳跃性发展"。

比如《潘第拉老爷和他的男仆马狄》剧情由一系列标题所提示的内容组合而成，随便拈出几个，就可看出"不连贯"和"跳跃性"——

3.潘第拉和那些起得早的女子订婚。
5.在潘第拉农场闹的笑话。
6.关于虾的一次谈话。
7.潘第拉先生的未婚妻联合会。
8.芬兰的故事。

[1]《戏剧小工具篇补遗》，见《布莱希特论戏剧》，46页，丁扬中译，中国戏剧出版社，1990。

上海青年话剧团演出的《潘第拉老爷和他的男仆马狄》剧照（肖纯园摄）

在这个松散的叙述的框架里,各场之间那种有因果联系的衔接不见了。潘第拉和马狄在星光下撒尿,或者其中一个女人讲的故事,这些场面之间的联系非常松散。节段的独立性和相邻的段落形成中断关系。

场面中断的极致化可以完全取消情节的一致性。比如《第三帝国的恐惧和苦难》的结构就依据一种仓库目录学的方式杂乱地建立起来。据布莱希特自述,这个剧作是根据目击者的报告和报纸的报道写成的。这个剧作共有24个独立的场面,每一场面演绎一种纳粹统治下的政治关系。第一部分为幕前歌曲,这些歌曲像报纸上消息的导语一样点出了每个场景表现的主要内容,随着"来的是帝国冲锋队员"的歌队叙述,舞台上开始像活报剧一样地展示各个场景内的情况。这些场面涉及了党卫队军官、冲锋队员、沼泽士兵、看守特务、刽子手等第三帝国实体细胞的方方面面。一个场面如同积木的一个方块,和其他场面之间没有任何情节上因果联系(剧中人物也没有名字),它们的联系只有在组合成模型时才能看出。

中断的目的是造成间离。

不同的戏剧形式之间也可以造成间离效果。如《马哈格斯城的兴衰》运用了歌剧形式。但这里的歌剧演唱没有任何抒情的魅力,它以自己的形式特征对一个人的堕落故事做出间离。布莱希特对此做出说明:"戏剧艺术的姊妹艺术在这里的任务,不是为了创造综合性艺术品,从而全面放弃和失掉本身的特点……它们之间彼此的关系在于彼此的陌生化。"[1]

间离体现在文本组织的一切过渡方面:从叙述到场面,从声音符号到文字符号,从散文到韵文,从一种形式到另一种形式,从一种风格到另一种风格,都具有间离的效果。

[1] 《戏剧小工具篇》,载《布莱希特研究》,39页,君余译,中国社会科学出版社,1984。

第三节
舞台要素以及陌生化表演

中国导演陈颙

如前所述,史诗剧是创作方法和表演体系的综合。布莱希特集编剧、导演于一身,史诗剧的艺术特性更多地体现在舞台实践中。特别最后在柏林剧院坐镇的十年,布莱希特对舞台艺术、导表演的方法作了多方面的探索,积累了丰富的舞台经验。它们构成了史诗剧表演体系的丰富内涵。

一、舞台要素的特点

史诗剧引进了史诗仍不失为戏剧,是因为对戏剧场面的保留。但这些场面不再有独立的表意功能,它们被编制到叙述网络中,成了叙述所援引的例子。这一重要的改变导致了舞台艺术诸原则的变化。

说明性布景 史诗剧不再摹仿而是叙述事件。这一改

薛殿杰为《伽俐略传》所作舞台设计图(青艺演出)

变使舞台各部门的宗旨发生了转变。它们不必精心设计逼真的生活场景——

《高加索灰阑记》中的马架子(青艺陈颙版)

> 我们的舞台建筑师则要根据不同情况可以用活动带取代地板,用电影银幕取代天幕,或用小乐队取代两旁的布景……他还可以考虑把演出场地从舞台挪到观众席中间。[1]

史诗剧在矮平台上演戏,把灯光装置暴露在观众面前,让乐队公开坐在舞台上,甚至在观众的包围圈中演出。这样做的目的无非要告诉人们,我们这里不表演逼真故事。我们的任务是在你们面前叙述和解说事件。

叙述的舞台把布景变成辅助和说明性的。在陈颙导演的《高家索灰阑记》中,舞台上用几根木头支了几副马架子,正中挂了一副二尺宽的白布门帘做为门框。后来看布莱希特的文章才知道,这种狭窄的"门框"是布莱希特式的经典装置:"我们的门框在排练中经过演员的实验,不断地随着演员的变化而变化。"[2] 陈颙的门框也具有这个功能。它可以随剧情自由移动(有滑轮)。随着剧中人从这个门框进进出出,观众可以把它里外的空间想象为门厅、房间、走廊、过道、旅店。总督逃跑时,总督"坐"到里面,就像坐到囚车里一样。史诗剧还善于使用天幕和条幅创造气氛。《高家索灰阑记》在舞台上空拉起几块不规则的布,根据情境的变化,打上简笔画一样的图案投影——

[1]《论史诗剧的舞台建筑和音乐》,载《布莱希特论戏剧》,284页,李健鸣译,中国戏剧出版社,1990。

[2]《论史诗剧的舞台建筑和音乐》,载《布莱希特论戏剧》,301页,李健鸣译,中国戏剧出版社,1990。

第八章 史诗剧

冬天的雪花、晴天的白云，总督府起火时，打上红光做为火苗。《三分钱歌剧》的布景是几块几何形的景片，用像报纸标题一样的大字母在横幅上写着"三分钱歌剧"做为宣传横幅。

史诗剧使用各种材料做活动构件。在《三分钱歌剧》中，尖刀麦基结婚的场面，演员临时搬动马槽，蒙上被单，变戏法一样布置成桌子和结婚的新房。等场景变了，再随时拆卸。在林兆华导演的《第二次世界大战中的好兵帅克》中，布景不再创造任何真实的环境，只是用活动构件为表演提供支点和想象。用粗绳子做成的网和具有伸缩功能的梯子形成各种组合：低矮的酒店的棚顶、火车的车厢、帅克行军的路。在监狱的一场，悬吊在半空的绳网临时构成了监狱的高墙和铁丝网，对演员创造了一种具有束缚、禁止作用的情境，演员们在上面做出了攀爬、窥探的动作和富有张力的造型。《理查三世》用构件做成通透旋转的伦敦塔和查理讲演的高台，能动地表现了人与环境的关系。

在布莱希特那里，这些构架不仅为表演提供支点，还

《第二次世界大战中的好兵帅克》中的大网和梯子（林兆华导演，北京人艺演出）

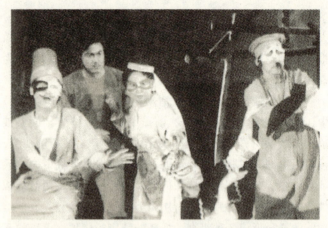

《高加索灰阑记》的写意服装与眼罩式面具（青艺陈颙版）

具有方法示范的特殊意义："用活动构架来装配舞台也符合一种观察周围环境的新方法，即把环境看做是正在改变和可以改变的……观众必须有能力在思想上调换这些活动构件"[1]。就是说，这些活动构件具有激发和考验观众反映和思考能力的作用。

在摹仿戏剧中，舞台的任务是创造一个"真实"环境，让演员"生活"在里面；而史诗剧的舞台各部门任务是创造叙述语境，有利于舞台的宣讲。从这个意义上说，简单的构架和装置便于演员的示范，而平台和乐队用来制造叙述气氛，幻灯和投影则相当于讲课用的黑板和教具。

服装与造型　史诗剧不塑造个性人物，它的服装和造型能标明身份即可，无需做到"惟妙惟肖"。布莱希特谈到这类问题时说，"可以塑造一个模特代替交警模特"，但这模特和交警相比，"仅仅在运用领带、帽子手杖和表现一个活人的基础上（如有胡子），这种表演比之交通表演者的可能要大一些。"[2] 就是说，这种摹仿和表演仍要控制在一定程度内，不必过份追求逼真和表演性。总之，点到为止。如陈颙导演的《高加索灰阑记》的造型，就采取了类似脸谱的处理方法：人物都带着一种机器猫一样的眼罩，根据眼罩的颜色和款式区分人物类型。因为脸的中间部位被罩住（看不到细微表情），演员主要通过身体和程

[1]《论史诗剧的舞台建筑和音乐》，载《布莱希特论戏剧》，295页，李健鸣译，中国戏剧出版社，1990。

[2]《街头一幕》，载《布莱希特论戏剧》，86页，君余译，中国戏剧出版社，1990。

式表演。该剧的服装也是写意的,有病的丈夫穿着一身似乎是纸糊的白衣,冷光打在身上像个幽灵;而法官的衣服似乎是用金箔做的,充满铜臭气。归根结底,写意的服装造型重点是点出人的社会身份。林兆华导演的《罗慕路斯大帝》,演员一色穿着现代体恤衫,国王头上有个纸板做的"皇冠",随手从上面摘下几片"金叶"作临时开销。卫士拿着类似长矛的"武器",大臣还夹着公文包。

装扮的随意和"减法"是为了强调演出的非摹仿特点。在《尖头党与园头党》中,剧院经理带着演员出台,当众介绍即将要演出的故事,然后拿出两种行头,尖头套和圆头套,当着观众发给扮演各种角色的演员。

叙述的时空 史诗剧叙述的时空比戏曲还自由。如《高加索灰阑记》的时空,完全可以和"说书的嘴"媲美。歌手叙述从"格鲁雪·瓦赫纳采出了城"开始,描写她从"乡间大路"越过"崇山峻岭",经过"十字路口",来到"西拉河畔",22天后来到"冰川脚下",并经过那摇摇欲坠的"绳索桥"。格鲁雪在路上奔波跋涉了20余天,落到叙述者嘴里只是几句歌词。等到格鲁雪住在哥哥家中,歌曲唱道"冬天去,春天来……但愿春天来不了",一下子就跨越了三个季度。

叙事的时间可以像电影一样浓缩。格鲁雪通宵守护孩子。歌手唱道:"她坐在孩子身边,守了很久。傍晚了,夜深了,黎明了,她坐了多久?"格鲁雪的人并没有动,但时间却已从傍晚到黎明,这一幕通过类似叠印的意象表现了时光的流逝。

史诗剧的空间大多采取虚拟手段表现。格鲁雪跋山涉水的空间感完全是通过虚拟的身段完成的。在

《大胆妈妈和她的孩子们》中自由活动的大篷车

布莱希特要求演员"既是劳顿又是伽俐略"

《潘第拉老爷和他的男仆马狄》一剧中,有一场表现潘第拉开着跑车到镇上,同邮政局、兽医站、药房这些不同地点的姑娘订了婚,但人物只是在舞台上转圈圈,口中念叨着"我开着车继续前进,绕地段、穿松林,在适当的时候来到佣工市场",这样,他就等于到达了这些地方。在林兆华导演的《第二次世界大战中的好兵帅克》中,帅克和部队失散后一个人向北走,扮演帅克的演员梁冠华用一种虚拟的(类似太空步)步伐在舞台上行走,表明他走过了很多地方。《大胆妈妈和她的孩子们》则通过虚拟表演和转台的结合表现时空的转换。

二、演员/角色的对立

演员和角色的对立 1935年在莫斯科,布莱希特与梅兰芳会面。梅兰芳身着西服模拟少女神态的表演,令他惊诧不已。他从中看到演员与角色分离的可能和史诗剧表演的美学前景,从此开始了对演员职能和表演功能的改造。

体验艺术的演员职能是摹仿并进入人物,而史诗剧演员的职能是叙述和解说。这一任务需要演员和角色的分离。布莱希特一再提醒演员"同他所表演的人物保持着一定的距离",他告诫演员要"保持表演者和人物的双重身份:演员做为双重形象站在舞台上,既是劳顿,又是伽利略"[1]。斯坦尼斯拉夫斯基要求演员忘却自己,化为角色;布莱希特正好相反,他要求演员时刻与角色对峙。"人物包含着两个'我',一个和另一个相矛盾。"[2] 布莱希特坚决反对角色和人物的完全统一。他说,"演员必须保持着

[1] 《戏剧小工具篇》,载《布莱希特论戏剧》,25页,张黎译,中国戏剧出版社,1990。

[2] 《角色研究》,同上书,229页。

第八章 史诗剧

一个表演者的身份……绝不能完全融化到被表演的人物中去"。"他不是在表演李尔,他本身就是李尔——这对于他是一种毁灭的评价"[1]。

在布莱希特那里,演员、角色、观众构成新的三角关系。其中,舞台上的演员始终是叙述主体;第二者是观众,他们构成了讲述的对象(演员时刻都在面对观众讲述);而角色属于第三者,它是演员和观众的中间物,是演员分析用的标本和对象(为讲解服务)。因此,"表演者和被表演者的见解和感情是不一样的"。演员和角色永远处在不同的位置上。演员永远大于角色。"一切对话、动作都意味着判断。角色是受控制和检验的"[2]。两者的界限一刻也不容模糊。

为了突出演员的叙述主体意识,布莱希特甚至不惜用极端的方法来强化。他曾授予演员以三项特权:1."采用第三人称说话";2.采用过去时,兼读舞台指示说明;3.演员控制情感。[3] 其中"采用第三人称说话",意味着把角色与演员的关系变成我和他的关系:演员游走在两种身份之间,有时"用我的方式",有时用"他的方式"去朗读台词,"这样就能够用那个人说话的声调和听话人的声调说出来……这样表演指示和说明就体现出演员对形象的看法"[4]。"采用过去时"是把故事推远。目的是把演员从规定情境中拯救出来,把事件变成可以观照和分析的对象。"兼读舞台指示说明",舞台指示是编剧对表演的提示,把它念出来,就是保留进入人物前的陌生感。在另一处,布莱希特指出,史诗剧"需要运用一种可以使激动经常处于观众的批评之下的技巧……他可以有一定保留地、保持一定距离地重复表现他所表现的人物声调,让观众感

[1] 《戏剧小工具篇》,载《布莱希特论戏剧》,24页,张黎译,中国戏剧出版社,1990。

[2] 同上书,211页。

[3] 同上书,211页。

[4] 同上书,240页,丁扬中译。

伽利略

觉到激动的过程"[1]。这个方法能培养演员的感觉。在林兆华版《理查三世》中，演员以外于角色的姿态念台词。

"演员控制情感"，是防止演员完全进入角色，不要真的去哭去笑（充当催眠者）。布莱希特曾提到中国京剧演员在表现痛苦时口中叼着一绺头发，并不是真的痛苦，而是有距离地表现这种痛苦。在《街头一幕》中他指出，也可表现"司机"的激动，但是"我们要寻求的是，如何使这种激动成为观众的批判对象这个目的"[2]。总之，激动也好，悲痛也好，都要做为可观照的对象，而不是演员自己被卷进那种情绪中。演员自己要一直做为一个旁观者。

布莱希特说，"创造一种类似实验条件的东西，是非常必要的"，这样可以防止演员被角色同化。林兆华排戏经常延长案头对词的时间，用整周的时间去对台词，这样做有利于演员"站在惊讶和矛盾的立场去阅读他的角色"，以保持初次进入的新鲜感。《理查三世》对这一原则作了极致的发挥：演员没有化妆（一色中性黑衣），跳着爵士乐登场。除了理查，所有演员都是临时地进入角色，表演好像一群演员在对台词。王后似乎说着别人的台词。

布莱希特还有一些奇思妙想，不知本人是否付诸实践，但肯定被林兆华付诸实践了。比如——

换位法　就是交换角色。"演员应当和他的对手交换角色，有时仿照对手表演，有时向

[1]《街头一幕》，同上书，82页，君余译。

[2] 同上。

《三分钱歌剧》的现代演绎

第八章 史诗剧

他示范自己的表演"[1]。在《哈姆雷特》一剧中，林兆华让饰演哈姆雷特的梁冠华与饰演克劳迪斯的倪大宏互换角色，还让梁冠华串演小丑。在《罗慕路斯大帝》中，几个演员轮番演皇帝。扮演皇后的女演员一人演二角，带上花冠就是女王，摘掉花冠就成了王后的女儿。

"人物被一异性所表演，将会更清楚地显示其性别"[2]。这是布莱希特的另一设想。这一想法也被林兆华付诸

香港演出的《四川好人》海报

实践。在《第二次世界大战中的好兵帅克》中，希特勒由一名画着胡子的女演员来扮演。女人的声音和形体使人对这个大人物产生滑稽的联想。[3]在《罗慕路斯大帝》中，林兆华还尝试过真人和假人同台，木偶和操纵者同台，让真实的演员和木偶演对手戏，甚至让两者表演的同一角色同台出现。演员扮演的国王睡觉前还要看看沙盘上的国王（木偶）的状况。林兆华通过这种滑稽的方法，让不同的表演主体彼此陌生化。

林兆华对史诗剧还有一个特殊的贡献，即通过营造新的叙述语境，采用类似布莱希特制造样本的方式，对非史诗剧戏剧文本做史诗化的舞台处理。[4]《理查三世》、《白鹿原》、《大将军寇留兰》都属于这种情况。

史诗剧的导演职能不再是帮助演员进入角色或再现事件，而是指导演员运用陌生化方法去处理事件。

表演的陌生化方法并不像人们想象得那样神秘，在具体的舞台实践中，布莱希特把它演化为一些可操作的表演

[1]《对演员的指示》，载《布莱希特论戏剧》，240页，丁扬中译，中国戏剧出版社，1990。

[2]《戏剧小工具篇》，同上书，30页，张黎译。

[3]《街头一幕》，同上书，78页，君余译。

[4] 一个常见的方法是，在非叙述文本中引入叙述手段（如《白鹿原》引进老腔，《理查三世》采用集体叙述形式），删节内容或变动次序，按照某种认识重新组织文本。

543

寓意范式卷

《高加索灰阑记》中争抢孩子的著名场面（香港话剧团演出）

手段。

著名动作 布莱希特发现，"各个单独的事件都有一个基本动作，如利用一个白灰圈发现孩子真正的母亲"。他说的是中国戏曲《灰阑记》的故事。这个故事有一个核心细节，当包公无法判断谁是孩子的真正母亲时，他想了个计策，他把孩子放在用白灰画的灰阑中，让两个母亲去拉，通过两人的态度（心疼与否），判断谁是真正的母亲。布莱希特意识到这个著名动作的价值。在创作《高加索灰阑记》时借用了这一核心细节，并"借助这种细节来表演动作性材料，把它置于观众的观察之下"[1]。果然，这种动作的有趣内涵和可表演性，吸引了人们对它的注意力。通过它，表演把其中包蕴的哲理向观众揭示出来。

如果没有现成的著名事件，可以把某事当做著名的事件来对待，把它打造成仿佛是知名的："由于陌生化也意味着驰名，因此人们可以把某些事件干脆表演成著名事件，就像是早已众所周知了一样，甚至连它的细节莫不如此。"[2] 在《卡拉尔大娘的枪》中，魏格尔（著名演员，柏林剧院院长，布莱希特的夫人）一丝不苟地表演卡拉尔大娘失去儿子那个夜晚的烤面包状态，那种历历在目的感觉，仿佛是在表演一件流传已久的著名事件。通过表演的风格化而出现的"表情术，使人物动作的反动作的河流融

[1] 《戏剧小工具篇》，《布莱希特论戏剧》，34页，张黎译，中国戏剧出版社，1990。

[2] 《对演员的指示》，同上书，131页，丁扬中译。

第八章 史诗剧

化在一种呆滞的象征里……烤面包就像一架时钟计算着时间的经过"。[1] 这种表演使观众留下了深深的印象。

示范法与含带法 示范法是保持表演者的非演员身份进行表演。就像一个教练员为一个运动员做示范一样,他用肥胖的身体摹仿一个轻盈的动作。"为了使姿势的一半,即表演的一半获得独立意义……(他)一边吸烟,一边表演,他不时地放下烟为我们表演"[2]。"一边吸烟"就是保留着非演员的旁观身份,这样可以使表演的一半被分离出来。这种方法,通过两种身份的保留和对比,让观众理解表演的实质。

"含带法"就是著名的"不是—乃是"的技术表达公式。"演员应当在一切重要的地方,不但表现出正在做的事情,而且要在表演中让人感觉出来他没做的事情"[3]。"他所不表演的必须包含在他所表演的当中"。这里要求演员站在更高的位置,能够把台词和角色之外的意蕴含带出来,说出作家想说但无法说出的内容。

抽象与程式化 布莱希特重视抽象的作用。"剧作者拿了一段记录魏格尔化妆的影片……每一个表情可以分解成许多独立的完整的表情……但对于剧作者最重要的是在化妆时肌肉的每次变化唤起一个完全的心理表现"。布莱希特从中发现了内心和外部的对应关系。他希望越过心

[1] 《简述产生陌生化表演艺术的新技巧》,载《布莱希特论戏剧》,216页,张黎译,中国戏剧出版社,1990。

[2] 《戏剧小工具篇》,同上书,25页,张黎译。

[3] 《形象创造》,同上书,239页,丁扬中译。

陈颙演绎的罪犯、警察和牢房(《三分钱歌剧》剧照,青艺演出)

理,直接从外部把握事物。"他也给魏格尔看影片,并且给她解释,她怎样就可以做到只需要认识她的表情就能表达自己的心情,而并不每次都感到这种心情"[1]。

这里包含着抽象表演过程的愿望。通过舍弃变化的细微过程,把有意味的瞬间用定型动作固定下来,这正是中国戏曲的程式化美学理想。其实,早在《三分钱歌剧》中,布莱希特就有程式化的追求。他要求演员创造特殊的步

《高加索灰阑记》中的
程式化动作(陈颙版)

[1]《理性和动情的立场》,载《布莱希特论戏剧》,172页,景岱灵译,中国戏剧出版社,1990。

伐:"扮演麦克昂斯的演员可以在牢笼里练习他经常的步伐",这些步伐包括,"诱奸者放肆的步伐"、"在逃犯绝望的步伐"、"自负的、有教养的步伐"等。这些步伐正属于戏曲五法中"步"的范畴,它是对同种动作的分类处理。如同是一个笑,中国戏曲就有"大笑"、"奸笑"、"傻笑"和"疯笑"的区别。

在史诗剧的中国化过程中,中国导演成功地把程式带进了史诗剧。在陈颙导演的《高加索灰阑记》中,新任法官"坐"在轿子里和四个轿夫抬轿的动作,就完全借鉴了戏曲的身段。铁甲兵和格鲁雪抢孩子时,你推我拉的动作,也完全是戏曲的程式。该剧还尝试过用程式区分角色,如痨病鬼丈夫换一种行头和动作程式,就变成了士兵。徐晓钟《桑树坪纪事》中有个斗牛的场面,采用了中国的舞狮程式,舞者戴着牛头起舞,舞出的效果甚于借用活牛表演达到的效果。

滑稽手段 滑稽也可造成陌生化的效果。"(人物)

第八章 史诗剧

如果为一滑稽剧所表演,其不论采取悲剧方式还是喜剧方式,都会获得新的面貌。"[1] 在《洗刷罪名大会》中,秀才学校专门培养皇家辩护士,教员奴山为训练学生们解释棉花缺少的原因,在教室内装置了一个滑轮,滑轮下挂着一个篮子,里面装着面包,然后制订规则,用滑轮的升降表示对辩护的评判(上升为满意,下降为错误)。秀才们则根据篮子的升降不断地调整观点。《伽利略传》也使用了滑稽手段。在意大利的狂欢节上,来了一对饿得半死的夫妇,宣传伽利略的发现。他们首先用歌声表现伽利略前的天文学观念:宇宙是伟大上帝创造的,上帝命令太阳像个小婢女一样围绕地球转,而地球人则依此规则运行——红衣主教围着教皇转,教会文书围着主教转,外层依次是城市陪审官和工匠仆役,最外围的则是母鸡、乞丐还有狗。布莱希特通过这种漫画效果的滑稽画面,使"教会是世界中心"的说法显得十分荒谬。

风格化 当表演的动作是一种日常风俗的时候,就可以把它仪式化,风格化。布莱希特指出:"一种简单的陌生化形式是一种熟悉的风俗和习惯的形式。当人们表演一次访问、审讯一个敌人、情人的幽会、交易或者政治形式的谈判的时候,似乎在表演当地流行的风俗。"[2] 在《三分钱歌剧》中,尖刀麦基在妓院里与妓女鬼混,进入监狱后他的"妻子"去监狱看他,只是按照常规例行公事。在《潘第拉老爷和他的男仆马狄》中,潘第拉在市场和几个女人订婚,完全

[1] 《戏剧小工具篇》,载《布莱希特论戏剧》,30页,张黎译,中国戏剧出版社,1990。

[2] 《戏剧小工具篇》,同上书,35页,张黎译。

布莱希特《人就是人》海报

按照当地风俗程序进行，没有任何个人的感情色彩。《高加索灰阑记》里，格鲁雪经过长途跋涉到了哥哥家，哥哥的心疼和为难，嫂子的冷漠，和千千万万困难时期的穷亲戚的处境没有区别。通过对这些司空见惯的日常世态人情的模式化呈现，可以更清除地彰显社会普遍的冰冷规则。

陌生化的要点在于剥去"事件或人物性格中的理所当然东西"，这一总任务决定了史诗剧表演的保留性：表演不需要"吸引任何人"；"如果周围都惊讶他的表演的真实的能力，那么他的讲解就失败了"。[1]

史诗剧的表演是一个很微妙的课题：做一个史诗剧演员很简单，他不需要多么复杂的演技；做一个史诗剧演员很难，他需要多方面的修养和说服、影响观众的能力。

中国出版的《布莱希特戏剧集》书影

第四节 陌生化结构及审美特性

一、陌生化的美学机制

陌生化的结构 布莱希特所认为的"戏剧性"，就是著名的陌生化效果，一种诉诸理性（而非移情）的审美机制。

但陌生化机制有着怎样的结构？"惊愕感"是如何制造出来的？这个问题目前还不是很清楚。

为了对这一问题有个较为明确的认识，我们还是先看看布莱希特本人关于陌生化的表述——

[1]《街头一幕》，载《布莱希特论戏剧》，78页，君余译，中国戏剧出版社，1990。

第八章 史诗剧

日本的布莱希特研究者

把一个事件或者一个人物性格陌生化,首先意味着简单地剥去这一事件或人物性格中的理所当然、众所周知和显而易见的东西,从而制造出对它的惊愕感和新奇感。[1]

这里有两个要点,一个是剥去事件中"众所周知和显而易见"的东西,这种"众所周知"的东西实际是一种认识上的惯性,很类似中国人的"司空见惯"。布莱希特用儿童坐旋转木马作比方,说明人们在惯性事物面前如何丧失思考力的。黑格尔曾经表达过同样的见解:"众所周知的东西,正因为它是众所周知的,所以根本不被人们认识。"第二个要点是,制造出"惊愕感和新奇感",即让熟悉的事物重新变得新奇,使从前被掩盖的真理得到显现,引起惊愕。这是陌生化真正要达到的目的。

下面是布莱希特说明陌生化效果时提到的例子——

1) 少女的陌生化:梅兰芳身着西服表演拈花少女;
2) 母亲的女人角色的陌生化:让他有一个继父;

[1] 转引自《布莱希特研究》,204页,君余译,中国社会科学出版社,1984。

549

3）做为普通人的教师形象的陌生化：教师为警察追逐；

4）幸福家庭的陌生化：和谐的家庭突然在窗口出现流浪汉的形象；

5）古罗马高级官吏的陌生化：在小说中把他变成现代警察官；

6）秘密的陌生化：丈夫深夜偷偷潜回寝室，妻子假寐。[1]

梅兰芳在莫斯科演出时的海报(1935)

[1] 其中 1~4 见《布莱希特研究》，中国社会科学出版社，1984。5~6 见《布莱希特论戏剧》，218~219页，中国戏剧出版社，1990。

所有这些陌生化的例子中，都无一例外地引进了一位他者——一个外在于规定情境的人——从而使陌生化过程得以完成。少女的拈花动作，在无数的少女身上表现时并不为我们注意，但由穿着体面西服的成年男人来表演，司空见惯的事物突然变得陌生；在母亲的例子里，因为继父的他者角色的介入，使儿子了解到"母亲"并不是她的唯一角色（她同时是有生理和爱情要求的女人）；同样，老师的普通人身份，是通过被警察（他者）追逐这一有违师道尊严的日常形象而获得的；幸福家庭通过流浪汉的闯入而获得觉知。古人的现代化、秘密的被查觉，也都因为引入了他者的视点。

这些例子说明，他者在陌生化的美学机制中的建构作用。

陌生化的程序　除了引进他者的视点，陌生化还具有程序特征。在这方面，维克特尔在布莱希特身后出版的论文集中披露了布莱希特对陌生化的非正式表述，这个表述帮助我们全面完整地了解布莱希特关于陌生化的界定：

　　累积不可理解的东西，直到理解出现。
　　陌生化做为一种理解（理解——不理解——理

解)，否定之否定。[1]

这两段文字互补地说明了布莱希特陌生化的特性，前段说明陌生化将理解视为目的，并把它看做一个积累的过程；后段则具体描述了这个过程的"否定之否定"三段式特点。

让我们再回过头来分析一下布莱希特举出的6个例子。我们发现，在一事物从被理解（众所周知）到不被理解（陌生化）的过程中，先要有一个外来人的视点（流浪汉、警察、继父、梅兰芳）的直接介入，这是第一阶段。

随之由于这个他者介入，马上影响到我们看事物的眼光——我们开始使用他者（外来者）的眼光来进行观看，这使事物在眼前发生了变化，母亲变成了女人，老师变成了公民，少女变成了对观众制造被看的演员……这使对象变得陌生。

这个环节非常重要。它是陌生化的核心程序，它所做的，实际是一种祛魅工作。它给"受到社会影响的事件除掉令人信赖的印记，在今天，这种印记保护着它们，不为人所介入"[2]。通过他者视角的硬性引入，受到保护的事物

[1] 《布莱希特研究》，22页，张黎译，中国社会科学出版社，1984。

[2] 《论中国人的传统戏剧》，《布莱希特论戏剧》，204页，丁扬中译，中国戏剧出版社，1990。

《半夜鼓声》舞台设计

中央戏剧学院演出的《四川好人》剧照

被撬开了保护壳，本质和表象的反差使事物重新变得陌生，于是产生了不理解，这是第二阶段。

到了第三阶段，由于这种反常，迫使观众用全新的眼光换位凝视，结果得到的是一种全面的理解。这时陌生又变成了真正的熟悉。我们把这个过程图示化——

惯性事物→他者介入（另类眼光）→换位凝视
（表面理解） （不理解） （科学理解）

有点乱。让我们梳理一下：表面理解是他者介入之前的阶段。在这个阶段里，事物以自身日常的司空见惯的面目呈现着（周而复始），没人发现它的真正意义；第二阶段的他者介入带来了新的眼光，事物呈现出不曾显露的一面，这使事物变得陌生，于是便形成"不理解"，这是什克洛夫斯基讲的"增加感觉困难"的阶段，但正是变革的前奏；由于惯性眼光被打破，主体不得不换位凝视——用一种新的角度眼光来凝视（对于布莱希特来说，还包括把事物放到整体社会结构中来凝视），真正的理解产生了。

第八章 史诗剧

经过这一系列"否定之否定"的动态过程,布莱希特的陌生化才算最后完成。

陌生化与奇特化 布莱希特曾在《戏剧小工具篇》中坦言,陌生化不是新东西。中世纪戏剧中人与兽的面具,中国戏曲中的表演程式,都有陌生化特点。在欧洲,诺瓦利斯(古典文艺理论家)曾指出陌生化是浪漫主义诗学的特征。雪莱也曾指出诗人的特性是"使熟悉的变为不熟悉"。

俄国形式主义文论家什克洛夫斯基曾把陌生化做为一个理论范畴专门研究。他把陌生化称为奇特化。鉴于什克洛夫斯基理论的系统性和代表性,把它和布莱希特陌生化理论做点比较是必要的(至少可以看出布莱希特是否有创造性)。

简言之,两者有以下三点不同:

其一,通过陌生化理论达致理解是布莱希特陌生化理论与什克洛夫斯基陌生化理论的最本质区别。在后者那里,陌生化仅仅做为"体验事物的方法",是为增强"感觉的困难"而特意制造的效果,它仅仅诉诸感性的新奇(故又译奇特化)。理解及其所涉及的(内容)在他那里并不重要——"创作成功的东西对艺术来说是无关紧要的"[1]。

其二,这种理解也不同于一般作家的自我意识(比如托尔斯泰的理解),而是诉诸一种新的世界观——一种马克思主义对社会法则和社会存在的理解(以辩证唯物主义做为理论基础)。这是非左翼的作家不能达致也不感兴趣的。

其三,陌生化并不仅限于

[1] 什克洛夫斯基:《作为手法的艺术》,《俄国形式主义文论选》,66页,中国社会科学出版社,1984。

什克洛夫斯基

文本（文学）层面。陌生化是个多层次的戏剧美学范畴。它所涉及的综合舞台效果包括：导演、表演、舞美、音乐等诸多方面。它的更大作用体现在舞台而不是文学作品上。

如果前人的陌生化仅仅是一种写作手法，布莱希特的陌生化已经构成了一个完整的演剧体系。

二、分离的美学结构

离心戏剧 阿尔都塞是马克思之后最杰出的马克思主义理论家。他不仅把结构主义理论引进到马克思主义研究

林兆华导演的《白鹿原》全剧内容用老腔艺人的演唱贯穿起来（北京人艺演出）

中，也引进到布莱希特戏剧的研究中。他对史诗剧分离式结构的研究可谓独步剧坛。经由阿尔都塞，布莱希特戏剧的审美特性——离心结构——被揭示出来。

[1] 阿尔都塞：《保卫马克思》，121页，顾良译，商务印书馆，1984。

阿尔都塞把此前各种戏剧称为"向心戏剧"，而把布莱希特的戏剧称为"离心戏剧"。他直截了当地指出："布莱希特剧本具有离心性，因为它们不能有中心……既然这些剧本的目的是破除自我意识的神话，它们的中心便在克服幻觉走向真实的运动中始终姗姗来迟地落在后面"[1]。

第八章　史诗剧

为了更清楚地揭示离心戏剧的特性,先让我们看看传统"向心戏剧"的移情机制图式——

这是一条三头式的合并线,即一条有三个头,但另一头却汇合成一条线。在演出过程中,由于强调制造幻觉,要求演员消失在角色里,首先角色、演员粘连到一起;而

中央戏剧学院表演系2002级演出的《二分钱歌剧》剧照(薛焱摄影)

后,角色把观众卷入剧情,观众完全移情于角色,生成了第二个融合;最后,观众与演员扮演的角色产生共鸣,这样三条线变成了一条线。这就是我们经常在剧场里看到的,台上台下连成一体,被移情海洋淹没的情况。

而离心戏剧与此完全不同。阿尔都塞这样论述布莱希特戏剧的离心式结构:"在布莱希特剧本中,存在着两种互相分离、互无关系、同时并存、交错进行但又永不会合的时间形式。"根据对史诗剧文本的研究,可以从史诗剧

中梳理出两条各自独立却又时而相交的线——

由叙述者（歌队、故事人）形成的叙述线——
由角色（人物）的形象呈现的故事情节线——

这两条线代表着两种时间形式，由"叙述者（歌队、故事人）形成的叙述线"代表的是作者的时间，而"由角色（人物）的形象呈现的故事情节线"则体现"剧作的时间"。这两种时间不仅通过讲述的"过去时"和呈现的"现在时"得到区分，也通过表演者和他的对象的区分得到区分。

分割的"鱼" 以上分析的是史诗剧场面的分离，再让我们看看对事件过程的分离。这些分离由各种中断手段造成。

如果给史诗剧的叙述过程打个比喻，它很像中国厨师手中的浇汁鱼——虽然做好的鱼在锅里的框架形状还在，但厨师已经在它的身上（用中断）割了无数刀，使它变成

林兆华版《理查三世》舞台设计（易立明设计）

第八章 史诗剧

《三分钱歌剧》演出剧照（青艺演出）

了连缀的鱼段，并在段与段之间浇满了鱼汁和作料（议论、评价），以使每一段都变得易于消化和更合观众口味。

这是一条被中断和间离之刀分割开来的叙述之鱼——

叙述—（中断）—叙述—（中断）—叙述—（中断）……

叙述之鱼被作者"千刀万剐"之后，是否就是一条死鱼了呢？

不是的。

布莱希特曾引用小说家杜布林的看法，说明叙述的活力："史诗和戏剧的不同之点，就是它可以用剪刀分割成小块，而仍能完全保持其生命力。"[1]

中断把完整的文本之鱼变成了鱼段，把一气呵成的故事变成相对独立的场景断片和情节小块，但并不影响观赏效果。中断不过是为连续的幻灯片加上了解说，给一场球赛实况转播穿插了评论员述评。通过这种场面分解的战

[1] 转引自詹姆逊：《布莱希特与方法》，6页，中国社会科学出版社，1998。

术,史诗剧帮助观众展开思想的反刍,为耳熟能详的陈旧故事注入新的思想,使其理性的内容变成观众可以消化和理解的。

三、美学的革命性

布莱希特是第一个从戏剧的形式中发现了内容的作家,他倾尽毕生的精力来驱赶传统的"卡塔西斯"。他一定程度地实现了目标。他的史诗剧第一次驱走了盘踞了两千年的"双头兽",他的成就得到了创新阵营的理论家们

王晓鹰导演的《魔方》演出剧照(青艺演出)

的高度肯定。

这一行动的革命性由以下方面体现出来:

主角意识的取消 主角意识是传统戏剧的潜在审美支柱。因为"卡塔西斯"主要通过主人公的情感作用来实现。这一点,托马舍夫斯基看得最清楚。他指出:"对主人公的情感关系属于作品的审美结构"[1]。对此,阿尔都塞也有同样的看法:"传统的戏剧形式要求观众把注意力集中到主角的命运上。"[2] 阿尔都塞还精辟地分析了"主角的支配位置和唯一时间性",即由主角制支撑的审美结

[1]《俄国形式主义文论选》,263页,中国社会科学出版社,1989。

[2] 阿尔都塞:《保卫马克思》,122页,顾良译,商务印书馆,1984。

构——

> 一切都从属于主角，即使主角的对手也以主角为转移并且仅仅是主角的附庸……他是主角的替身、对立面和影子……因此，冲突的内容同主角的自我意识是一致的。[1]

[1] 阿尔都塞：《保卫马克思》，123页，顾良译，商务印书馆，1984。

这无疑是戏剧理论史上最睿智的发现。主角的自我意识是移情和净化的基础。一旦人物被确立主人公地位，作

《伽利略传》的舞台场面造型（导演黄佐临、陈颙，青艺演出）

家就可以通过主角对观众施展魔法，让观众的全部同情都倾注到主角身上。而这种认同机制的偏颇在于，主人公做为作家艺术理想的体现，并不总是具有价值的。当他成为不该被认同和同情的对象的时候，或者当他的缺点也被当做个性展示的时候，他就在传播过时的甚至有害的观念。

为了终止主人公的权力魔法，布莱希特"降低"了主角的地位——"剧本本身使主角不能存在"（阿尔杜塞）。如果主角意味着某种主观理想，布莱希特的人物，只是占

北京人艺《莲花》演出说明书(任鸣导演)

[1] 伽利略把荷兰人发明的望远镜拿来改造，冒充自己的发明；在罗马教廷的刑具面前接受了悔罪条约。此后，在监禁的期间，伽利略利用教堂提供的条件，又偷偷写出了《力学》第二卷。这使他的学生对他刮目相看（认为他的妥协是一种保护科学实力的策略）。但戏剧作者拒绝这种再度加冕，认为他只是受到了研究嗜好的驱动。

[2] 毛人云意识至今仍然在中国、特别是电视剧创作中大行其道。一个人物一旦被选为主人公，他的各个方面就会得到不加批判的肯定。一部几十集的电视剧，从头到尾一个调子进行到底。主人公的历史局限、"个性"的负面因素，包括男权和帝王意识，都被当做"思想个性"肯定下来。这在一些帝王戏、家族戏、传记与准传记戏中都大量存在。

据主角的位置，却不拥有主角的待遇和作用——他没有值得认同和膜拜的条件。如大科学家伽利略，用天文望远镜摧毁了宗教机构多少世纪维持的地球中心的迷信，是第一个终结了神学统治、用科学智慧迎来天文学曙光的人。然而，在布莱希特笔下，伽利略并不是什么时代的英雄，而是一个有着各种卑琐情欲的普通人。他的科学发现，只是各种历史条件、科技条件和个人欲望的综合产物。[1] 科学发展到了这一步（望远镜出现），就应该出现天文学。因为连罗马的教士都看得见。人们对这些人物没有必要当英雄膜拜，也没必要给予过多的同情，布莱希特通过解构主角取消了主人公意识。

随着主角意识的解构，好人/坏人的观念也被颠覆。传统的戏剧千方百计地维护好人/坏人的设置，目的是使主角的地位得到巩固。为了粉碎这种关系，布莱希特故意写了一批不好不坏的人。如尖刀麦基，既是英雄，也是坏蛋。他好事坏事都干，虽然手眼通天，（警察局长是战友），大难来临时，情人好友各顾自己，一样被绞死。这正是人在环境中的真实情况。在这种认识下，主角意识的审美结构坍塌了，世界按本来的样子凸现出来。[2]

自我镜像的取消 布莱希特讨厌幻觉戏剧中的"卡塔

第八章 史诗剧

西斯",其实质是对其所承载的语义的反感。在《戏剧小工具篇》中,他用非常辛辣的语言批判了净化所承载的语义。它们包括:古希腊戏剧"神祗的世界"、"莎士比亚胸前挂着命运星宿"、席勒《华伦斯坦》中的"守法意识"、甚至《群鬼》、《织工》中的问题和遗传学也被视为"梦魇"。在布莱希特看来,这些都是未经批判的东西,它们的价值是成问题的;但布莱希特还没有能力对这些内容作更深层的批判。

阿尔都塞接过布莱希特的问题,对传统戏剧的语义作出更深层的剖析。他指出,"传统戏剧的素材和题材(政治、道德、宗教、名誉、荣誉、激情等)恰恰正是意识形态的题材",而且是"未经批判的意识形态"。他们无非是"一个社会或一个时代可以从中认出自己(不是认识自己)的那些家喻户晓和众所周知的神话,也就是它为了认出自己而去照的那面镜子"[1]。用这样的眼光看戏剧,整个世界归根结底只是"道德、政治和宗教"的世界,"神话和药"的世界。[2] 这真是一针见血。起码在大众艺术的层面,阿尔都塞的分析是符合实际的。反映大众审美心理的移情戏剧渗透着世俗理想,善胜恶败的英雄戏剧正是按照大众的需要加工的:如西部片是美国文化硬汉崇拜的镜子,言情片是反映现代"灰姑娘"之梦的镜子。大众在把某种荣誉的桂冠加诸戏剧上的时候,也把某种梦想投射给戏剧,这样戏剧就成了观众自我建构的鸟巢和顾影自怜的镜子。

这层层推论形成了这样一个有递进关系的图式——

> 传统戏剧=(作家)自我意识=意识形态(未经批判的)=神话=自我镜像

戏剧的镜子是虚假的幻象。观众接受戏剧,实际是在接受精神按摩。它阻碍着观众

[1] 阿尔都塞:《保卫马克思》,120页,顾良译,商务印书馆,1984。

[2] 同上书,121页。

阿尔都塞

对世界的客观认识。"而他要认识自己,那就必须把这面镜子打碎。"[1] 布莱希特正是这样做的:他要把"自我意识这个意识形态美学的明确条件"(以及所派生的净化作用)断然地从他的剧本中排除出去,让自怜的幻想没有存身之地,以便凸显他心中客观的"世界图景"。

但布莱希特虽然取消了传统戏剧的镜像,并没有取消镜像本身。按照罗蒂的认识,不仅所有的艺术(包括戏剧)都是镜像,就连自然科学和哲学也都是镜像(罗蒂的书名就叫《哲学与自然科学之镜》)。因此,布莱希特的功绩只是用马克思主义的"生产之镜"(鲍德里亚)取代了传统戏剧的善恶之镜。当然这一置换仍有意义。他的作品由此具有了现代主义特性。

意志取代表述 这国著名符号学家罗兰·巴特在谈及布莱希特的革命性时指出:

> 今天的戏剧艺术至少应该是意指现实而不是表述现实,因此在其能指与所指之间应该保持某种间离。革命艺术应该承认某种符号的任意性。应该对某种形式主义做出自己的贡献。[2]

传统现实主义盛行的资本主义初期时代,能指与所指

[1] 阿尔都塞:《保卫马克思》,121页,顾良译,商务印书馆,1984。

[2] 罗兰·巴特:《论布莱希特》,张小鲁译,载《外国戏剧》,1988年第3期,54页。

革命艺术应该承认符号的任意性(海报)

是一致的。布莱希特所处的时代，已是高度符号化的时代，在这样的时代，"符号应该具有局部的任意性，否则人们就要重新陷入表现的艺术那种本质上是虚幻的艺术之中"[1]。史诗剧通过直接引入一级文字符号（如叙述、描述手段）而解除了所指对能指的依赖；主人公不再是唯一的意义载体；共鸣的审美机制被打破；叙述者得以站在剧情之外直接表达立场和观点。这几点非常重要。

今天的艺术不仅摹仿社会生活，同时也在传播知识和思想。但在大量的摹仿形象中，蕴含着殖民主义的、封建主义的、种族主义的、父权的错误偏见。这些偏见常常和剧中主人公粘连在一起。布莱希特的高明所在，就是通过陌生化，把"能指"与"所指"间离开来，解决了"符号的任意性"问题，当潘第拉老爷在自鸣得意夸夸其谈的时候，叙述人当场直接的解说和评论，揭穿了他的伤疤。这就杜绝了幻觉艺术的粘连情况。

能指与所指的间离还体现在对"不和谐"与"不连贯"的追求中。在布莱希特看来，情节的整一和流畅是制造幻觉的表现。生活本身就意味着不完整、不和谐。一个作家如果不想媚俗，他就要把这些矛盾性揭示出来，让人从中看到事物发展的多种可能。

布莱希特具有非同寻常的历史感和超前意识，以其强烈的意图化特征，开启了现代主义的全新的方向。他的戏剧理论和实践不仅对于戏剧，对于电影乃至文学（如戈达尔和罗伯·格利耶），都形成了有力的影响。而当初他这样做的时候，很少有人理解他。他几乎在孤军奋战。

他在华盛顿受审时所作的不准发表的声明中指出：

罗兰·巴特

[1] 罗兰·巴特：《论布莱希特》，张小鲁译，载《外国戏剧》，1988年3期，55页。

自从马干了人的活,人的处境变得尴尬(海报)

[1] 克劳斯·弗尔克尔:《布莱希特传》,430页,李健鸣译,中国戏剧出版社,1986。

我们可能是这个地球上人中的最后一代。自从马干了人的活以来,有关人如何利用新的生产的可能性想来没有大的发展,你难道不以为在这样的困境中应该认真地研究每个想法吗?[1]

在"每个想法"中,他首先想到的仍是艺术。"艺术能使这样的想法更明确,甚至更高贵。"可惜布莱希特60年前的远见卓识,今天的中国仍然没有几个人能真正体会。

按阿尔都塞的说法,布莱希特的戏剧理论对净化机制来了个总清算。它打破了这个传统几千年对观众的控制,推翻了"传统戏剧的总问题"。布莱希特使观众钝化了的感受重具辨别、批判的能力,证明了戏剧不仅是感情的艺术,也可以是理性和智慧的艺术。他对于戏剧艺术的认识和改造,无论是在激进程度还是革命性上,已经远远超过他的精神教父马克思。

为此,或有人问,布莱希特到底是背离了还是发展了马克思主义。我的回答还是发展了。文艺科学不是马克思恩格斯的主攻方向,因此并没有形成与其社会科学理论相

对应的美学理论（"莎士比亚化"、"典型环境典型人物"、"细节真实"、"倾向不要特别地指出"，基本是写实的摹仿传统）。但沿着马恩对巴尔扎克的批评和给哈克奈斯及评济金根的信的趋势（"你的全部同情赌在注定要灭亡阶级身上"），两人已经注意到作家主观意图和"世界图景"的矛盾，因此形式领域的革命也是迟早要发生的。政治革命之后跟着关注文化革命（"文化政治"），这是已经被"西马"阵营的本雅明、葛兰西、马尔库塞所证实的。

布莱希特讲过："历史创造典范，也摧毁典范。"史诗剧的历史证明，世界正是在摧毁中重建的。

结　　语

1.布莱希特第一个从正门把马克思主义教义引进了戏剧，并通过在戏剧中确立抵抗的文化政治学传统，成为现代主义艺术的一面旗帜。另一方面，他和他所信奉的马克思主义一样，做为重要的他者，参与了现代资本主义文化的建构。批判的哲学就算没有改造世界，却有力地影响了世界的进程。当代西方的福利社会正是在这种批判声中形成的。在这个意义上，做为语义范型的史诗剧已经部分地完成了历史使命。

2.史诗剧的出现弥合了西方戏剧和史诗之间的鸿沟，形成了一个庞大的叙述剧传统。海纳·米勒、奥得兹、弗里施、彼得·谢弗都受到这个传统的影响。当史诗剧批判的资本主义社会现实成为过去时，舍弃具体社会分析的语义结构，把史诗剧的表现手段做为方法，就成为史诗剧在当代的发展的新趋向（怀尔德《小镇风情》和《桑树坪纪事》都将史诗剧用于文化关照）。因此，做为"教义"的史诗剧会有一天寿终正寝，但做为叙述方法的史诗剧却可能永世长存。

3. 史诗剧给了我们一个重新看待中国戏剧传统和文化的视角。自话剧进入中国以来，我们一直把斯坦尼的体验派视为戏剧艺术的正宗（甚至戏曲编导也按照体验派的路子写戏和演剧），却抛弃了自己的民族写意传统。布莱希特使我们认识到，被我们弃之如敝屣的可能正是最具现代感的东西。[1] 更重要的，史诗剧还带来一种真正的辩证思维，这对我们这个过分感性的民族是非常重要的。

4. 在纯粹的叙述和纯粹的戏剧中间地带，可以产生很多亚种。[2] 布莱希特实验到目前人们能够接受的程度。这种试验和手段的收编方兴未艾。中国导演林兆华的"新代言戏剧"就是站在东方戏剧的基础上，对叙述成分进行重新整合。经过中国戏曲美学滋润的叙述剧，也许会成为中国戏剧走向世界的一个出口。[3]

5. 史诗剧在接受上有很多错位：它是为人民而创造的，但人民很少喜欢布莱希特；没有人不承认布莱希特聪明，睿智，想法新，有迷人之处，但很少有人不加保留地拥抱史诗剧。因为过分强调思想性，史诗剧牺牲了艺术美感和情感。[4] 但史诗剧不受普遍欢迎，也许不是布莱希特的悲哀：就史诗剧本身的理想，没有人比他做得更好。退一万步讲，没有史诗剧的世界就太甜腻太单调了。

[1] 在史诗剧的形成过程中，梅兰芳的表演美学起到重要的酵母作用。

[2] 海纳·穆勒的《任务》彻底取消了行动，而汉德克的说话剧则走到极致。

[3] 东方戏剧特别是中国曲艺艺术中，有丰富的资源等待挖掘，这意味着戏剧发展的多种可能性。赖声川的相声剧就是在曲艺基础上发展起来的。

[4] 据林兆华介绍，他在德国看原版的《大胆妈妈和她的孩子们》，感觉特别枯燥，都睡着了。

梅兰芳在美国旧金山演出受到当地市民的欢迎

寓意范式卷

第九章
存在主义戏剧
CUNZAIZHUYIXIJU

【范型要素】
范式隶属：寓意范式
流行时间：1940-1950 年
情境类型：哲性情境
语义范围：存在哲学
领军人物：萨特/加缪
范型目的：人的存在

第九章 存在主义戏剧

【范型概述】

存在主义戏剧是在法国存在主义哲学基础上发展起来的戏剧流派,它的领军人物是萨特和加缪。

存在主义哲学产生于第二次世界大战的炮火硝烟中。1940年5月,希特勒战车突袭法国,固若金汤的马其诺防线轻易地被德军突破,猝不及防的法兰西不战而降。亡国奴的巨大耻辱和精神大厦的倒塌,引发了空前的荒诞感,为存在主义哲学准备了条件。1943年,占领军进入法国的第三个年头,两位诺贝尔文学奖获得者——萨特和加缪,分别发表了自己的哲学代表作。萨特在小说《恶心》的基础上,写出了存在主义哲学巨著《存在与虚无》,阐述了人在特殊情境下的哲学存在;加缪则写出阐述对抗荒诞的精神理念的小册子《西西弗斯的神话》。两部巨著延续了克尔凯郭尔关于孤独个体、海德格尔关于存在本质的思考,以积极的精神给颓废的法国注入了强心剂,成了战时法国乃至欧洲暗夜中的两座灯塔。《存在与虚无》一年内印了24版;而《西西弗斯的神话》则成为那个时代热血青年的案头读物。

随着存在主义哲学的风行,它的大众通俗版本——存

萨特

在主义戏剧——也在法国风行起来。1943年，萨特首先推出根据古希腊戏剧改编的《苍蝇》，呼唤人们丢掉悔恨情绪，振奋精神面对新生活；同年，阿努依写出《安提戈涅》，强调强权下人的气节和拒绝精神；1944年，加缪的《误会》上演，第二年加缪的《卡里古拉》和萨特的《禁闭》轮番上演。演出均获成功。短短两三年时间，存在主义戏剧在死寂的法国吹起了希望的号角，极大地鼓舞了法国人民。1946年，存在主义戏剧的核心人物萨特，又适时地发表了题为《制造神话》的文章，对以上戏剧从修辞和美学等方面作出了理论总结，等于为剧坛提交了一份存在主义戏剧的宣言。

波伏瓦

加缪

存在主义戏剧继承了古希腊戏剧的古典修辞手法。这包括一系列制造神话和宏大叙述的修辞策略。存在主义还以介入立场而闻名，这个特点在领军人物萨特身上有集中的反映。萨特从青年时代起，便热衷于社会活动，当兵被俘后在战俘营呆过十个月，获释后一边在中学执教，一边写剧本。波伏瓦说："编剧是他唯一可行的抗敌形式。"而后，萨特与人联合主办《现代》杂志，与梅洛·庞蒂共同著文揭发苏联设置劳改营的行径，参加罗素主持的国际法庭并任执行庭长，公开谴责审判美国对越南的战争，指责美国总统为战争罪犯。萨特还有一个惊世骇俗的行为，那就是拒绝接受诺贝尔文学奖（他把这个奖看做对作家"架构"）。萨特以自身一生的行为和大量的作品对存在主义哲学作出了完整的表述。

萨特和波伏瓦都访问过中国，写过关于中国印象的文

第九章　存在主义戏剧

章,但他们对中国的认识更多的是一种美好的想象。存在主义哲学和戏剧都对中国产生过影响。存在主义哲学的通俗版——关于"自我塑造"的理念,在上世纪80年代对"文革后"迷茫的一代产生过激励作用。存在主义戏剧的名篇在上世纪80年代陆续介绍到中国。著名导演胡卫民在上海曾执导演出过萨特的《肮脏的手》。上世纪90年代以来,国家大剧院先后演出过萨特的《死无葬身之地》、加缪的《卡里古拉》以及加拿大女作家考琳·魏格纳的《纪念碑》等名著。这些演出给中国戏剧界带来较大的冲

萨特与《阿尔托纳的隐居者》剧组

击。特别是查明哲导演的《死无葬身之地》、《纪念碑》两剧,以紧张激烈的冲突、严密的逻辑和深邃的哲理,通过镣铐、审讯、死尸、三色旗等意象及灵魂拷问的方式,创造了一种残酷、硬朗的舞台表演风格,让中国观众领教了存在主义戏剧强烈的震撼力,成为中国当代戏剧演出史上的重要事件。

由于沿袭了较多的古典戏剧手段,马丁·艾斯林和斯泰恩都认为存在主义戏剧没有自己的形式特点。我认为,

任何语义的改变都会导致形式的改变。存在主义戏剧在将存在主义哲学内化为语义结构时,不可能在形式和美学方面没有一点自己的创造;只是这种创造被掩埋在古典戏剧的蔓草之内。

> **本章分析采用的主要剧目文本:**
> 萨特:《死无葬身之地》(沈志明译)
> 《苍蝇》(袁树仁译)
> 《魔鬼与上帝》(吴丹丽、王振孙译)
> 《阿尔托纳的隐居者》(沈志明译)
> 加缪:《卡里古拉》、《正义者》(李玉民译)
> 《误会》(孟心杰译)
> 波伏瓦:《白吃饭的嘴巴》(沈志明译)
> 考琳·魏格纳:《纪念碑》(吴朱红译)
> 阿努依:《安提戈涅》(郭宏安译)

第一节

哲学研究:生命的存在和沉沦

一、语义与体裁

哲学研究 存在主义戏剧很容易被看做现实主义戏剧,但它并不是。就像史诗剧是马克思主义的通俗教材一样,存在主义戏剧也是存在主义哲学的通俗读本。存在主义戏剧通过生存困境的展示,引领观众进入存在主义哲学的大门。

哲学的戏剧提高了辩论在戏剧中的地位。如果将存在主义戏剧看做一篇哲学论文,这个论文的构成层次如图——

第九章　存在主义戏剧

题目：××情境人的存在
论述：话语的论证（论辩）
论据：行动的论证（例子）
结论：行动的结果

论文命题将戏剧中的行动与辩论的关系颠倒过来，命题主要是通过辩论（而非行动）完成。无论是涉及一种行动前的决策，还是事后的检讨，论辩都做为核心论点而存在，而行动的作用则退居到次要的位置，只是起到加强论辩的论据作用。和论辩的本体性相比，行动更像是充分讨论后的签字、盖章行为。显然，戏剧在这里是为哲学服务的。

无论萨特还是加缪，都是在用戏剧的形式演绎着存在主义哲学。

悲剧意蕴　存在主义戏剧是古典悲剧在现代语境中的复活，它表现重大的伦理内容。其中古希腊戏剧对城邦责

《安提戈涅》演出剧照

《苍蝇》中的一个场面

[1] 萨特：《制造神话》，载《外国现代剧作家论剧作》，136页，中国社会科学出版社，1982。

[2] 黑格尔：《精神现象学》下册，213页，朱光潜译，商务印书馆，1979。

任的强调，对国家与个人伦理关系的处理，都成为存在主义戏剧的基本命题。萨特把"权力与权力的冲突"以及"价值与权利体系"做为存在主义戏剧的基本意蕴。并解释道："所谓价值与权利体系指的是诸如公民权利、家族权利、个人道德、集体道德、杀伐的权力、向人类揭示其悲惨境遇的权利等"，而概括这诸种权利的总原则就是"共同体"精神——"我们要使生活一体化"[1]。

一体化原则强调在民族生存的整体中把握个体命运。"民族精神的伦理生活一方面依靠个人对民族整体的直接依赖，一方面依靠所有的人，不管其地位差别如何，都参加到政府的决定和行动中去"[2]。对于法国这样一个推崇个性的国家，重新强调这样的群体原则，是当时的亡国现实决定的。当时人民的每一个选择行动都不再是个人行为，都和国家的利益紧密地联系在一起。在整个民族遭受灭顶之灾的覆巢之下，用萨特的话说，"不存在个人获救的问题"。

但存在主义也不能等同于古典悲剧。古典悲剧的共同体理念完全建立在城邦文化的基础上，存在主义悲剧却建立在人类的自由基础上。存在主义的悲剧是现代悲剧。

体裁特征 存在主义的戏剧功能是复合的。它不仅仅由行动构成，而是由行动与辩论复合构成。辨别一出戏剧是否是存在主义戏剧，不仅取决于剧情展示的行动，还取决这个行动所包含的思辨成分。存在主义的思辨更多地借助对话完成。这种在碰撞中寻找真理的方式有着悠久的历

史，它最早出现在古希腊阿里斯多芬和索福克勒斯的剧作中，当时还有一个响亮的名字，叫"对驳"，[1] 即情节发展到一定程度，暂时停止场面的戏剧，两个人物围绕一个问题在舞台上展开争论。存在主义戏剧不仅恢复了对驳的传统，还将其纳入到语义结构中。

一般的戏剧也可能存在思辨的因素，但只有存在主义把思辨上升到哲学的层面（涉及到存在与否的哲学命题）。在一部存在主义戏剧中，辩论和行动如同孪生姐妹般如影随形，论辩不仅是行动产生的前提，同时也是对行动的总结——它总是判断着行动的性质，并为再次行动提供依据——论辩使行动成为哲学行动。

依据以上各方面，我们可以这样定义存在主义戏剧：

存在主义戏剧表现一个哲学意义的行动；这个行动包含着重大的伦理内容；存在主义戏剧的功能由行动和辩论复合而成；它的表现媒介除了行动、动作还有哲学思辨（讨论）。

存在主义戏剧建立在假定性基础上，它通过极端的戏剧行动演绎哲学问题。因此，无论是场面的组织，节奏的把握，还是人物的塑造，都要服从于哲学思想的阐发。

存在主义戏剧沿用了戏剧性戏剧的结构。它是高度讲究悬念的戏剧。它的悬念来自两个方面，一个是情节构成的悬念，另一个是哲学思辨引起的悬念。此外，强烈的色彩、情感的力度、铿锵的节奏是它所强调的。存在主义戏剧是男人的戏剧，它从来都不排斥在舞台上展

[1] 阿里斯多芬曾写过一个剧本，讲一个人到苏格拉底的辩论所学习雄辩术，回来后就靠这种雄辩术赖帐过日子，这出戏专门用以讽刺苏格拉底。

加缪在向女演员说戏

示血淋淋的残酷意象。

存在主义戏剧继承了古典悲剧的特点。它具有一定的英雄主义的色彩，它是关于流血、牺牲、流放、拯救的神话。

存在主义戏剧并不反对移情机制，它的残酷手段具有一种令人恐惧的震撼效果。

思辨的戏剧性　存在主义戏剧往往给人一种透不过气的紧张，但这种紧张只是部分地来自戏剧行动，它更多是由论辩带来的。辩论给存在主义戏剧增添了一种特殊的戏剧性——思辨的戏剧性。

思辨的戏剧性在现代问题剧基础上发展起来。肖伯纳在总结易卜生戏剧的特点时已经注意到这一点。他把思辨的戏剧总结为一套程序，"今天的剧本包括我的剧本在内，常常从讨论开始，以行动结尾；而在其他的一些剧本里自始至终则讨论与行动互相交织着"，并认为这"是一种打动人类良心的技巧……是戏剧艺术中最古老也是最新鲜的要素"[1]。肖伯纳的总结是一个重要的诗学发现。讨论不仅在问题剧中是不可或缺的戏剧链条，肖伯纳哲理剧的审美快感也主要来自他的妙语连珠。其实，所有对社会历史问题进行探讨的思辨戏剧，都必须借助大量的讨论才能完成。

人类的审美快感有许多种，思辨正是其中一种。口舌之争历来是正式冲突的预演，所谓"唇枪舌剑"是说论辩也可以致人于死地。在中国的公案剧中，"三堂会审"的主要冲突方式是论辩，论辩也是中国戏曲经典之作《四进士》最出彩的地方。如果你看

哲理剧作家肖伯纳

[1] 肖伯纳：《论戏剧》，转引自《世界艺术与美学》（五），238/241页，李明琨译，文化艺术出版社，1986。

古代戏剧演出中的对驳场面

第九章　存在主义戏剧

《哥本哈根》仅凭三张板凳和台词的
音乐节奏营造戏剧性（王晓鹰导演）

过王晓鹰导演的《哥本哈根》，你就会承认，这种"打动人类良心"的"新技巧"的确威力非凡。在几乎是光光的舞台上，只有三个人在诉说往事，但观众却屏声静气，心驰神往地追寻着话语的踪迹。在这些演出中，舞台艺术的综合效果减到最低，审美的快感主要是通过辩论达到的。丝丝入扣的辩论具有强烈的逻辑力量，让你的智性如坐过山车一样经历升降起落，当你感到了山穷水尽再遭逢柳暗花明，可以体会绝处逢生的快感。《哥本哈根》通过对旁白、独白、对话的交错使用，仅凭对台词节奏、力度的把握，奇迹般地创造了海浪般的（一波又一波）情感高潮。[1] 这些演出的成功向观众证明，辩论的确已经构成了现代戏剧性的新源泉。[2]

思辨的戏剧性对观众是有选择的：只有具有一定思辨能力和哲学情怀的人，才能受这种戏剧的吸引和打动。因此，存在主义戏剧的理想观众是勇于反思人生并希望从思辨中获得启示的人。

[1] 这里只是以《哥本哈根》为例说明论辩的语言特点，并不是说它就是一部存在主义戏剧。从戏剧范型角度看，《哥本哈根》是个"四不像"，它同时兼融政论剧的历史时空结构与多文本选择的后现代结构（很像电影《罗拉快跑》），我在《后现代戏剧诗学》一书中将会深入讨论它。

[2] 试想，如果《玩偶之家》中没有娜拉与海尔茂的唇枪舌剑，《哗变》里没有朱旭扮演的主人公在法庭上滔滔不绝的答辩，它们还会这么吸引人么？

577

二、角色分布与行动逻辑

角色分布 选择是所有存在主义戏剧的核心行动。萨特明确指出："一个人在他自己所处的情境范围……为自己进行选择的时候，也在为别的任何人进行选择，这就是我们戏剧的主题"[1]。所有存在主义戏剧中的人物都在回应如何选择的问题。《死无葬身之地》中的游击队员拒绝投降，是在生命/死亡之间选择；《正义者》中卡利加耶夫的行刺是在正义/非正义间进行选择；《阿尔托的隐居者》中的弗朗茨和《纪念碑》中的斯特科在人道/权力间进行选择。

围绕着"选择"和与之对立的"沉沦"行动，存在主义戏剧形成一个由"存在的人"和"沉沦者"构成的对峙格局。围绕这两个对峙者还有两种配角，支持选择的力量和反对选择的力量，前者成为选择者的同志、助手；后者则成为沉沦者的同谋——存在的人的反对者。

四种力量的互动构成以下语义矩阵——

存在的人 戏剧的主人公。体现选择的行动力量。"存在"是选择的结果，存在的人是意识到生存荒诞，通过选择而获得自我存在的人。萨特指出，没有天生的英雄或懦夫，懦夫和英雄都是选择的结果。"是懦夫把自己变成懦夫，是英雄把自己变成英雄"[2]。

《死无葬身之地》中的游击队员、《正义者》中的卡利加耶夫、《白吃饭的嘴巴》中的青年让·皮埃尔都是选择的人。

沉沦者 主人公的对立力量。同一阵营内不同立场的持有者。是一些没有获得主体意志的人。按萨特的看法，"沉沦"的人就是"王八蛋"（译成"混蛋"更准确些），

[1] 《萨特哲学论文选》，136页，周煦良译，安徽文艺出版社，1998。

[2] 同上书，124页。

是被异化了的丧失自我的人。萨特研究者罗杰·加洛蒂指出："王八蛋，深刻表达了作者要表达的浑浑噩噩懵懂状态，就是那些自暴自弃的人，就是那些甘愿像东西一样生存的人——对于东西，是本质先于生存。"[1] 沉沦的状态具有"引诱、安慰、自我异化、自我拘执"四个特征。如《卡里古拉》中那些官僚贵族们，《纪念碑》中的罪人小兵斯特科，以及《白吃饭的嘴巴》中的投降派若日和《恭顺的妓女》中的妓女。

沉沦者是混沌的人

同志 选择者身边的助手。具有自由信念和正义感的人。如《死无葬身之地》中的跳楼的人和若望，《白吃饭的嘴巴》中皮埃尔身边主张抗争的卡雷丽娜。

真凶 导致沉沦的实质力量。他们更多地做为某种环境的力量而存在，基本置于后景。但他们本身也有存在与否的问题。如《死无葬身之地》中参与刑讯的郎德一伙。

行动逻辑 选择与沉沦人物格局导致了两种不同的行动结果，一种是通过自我选择而成为存在的人，这是积极的选择；另一种是放弃选择的沉沦，即在世界面前被动屈从，在他人支配下丧失自我的存在，也就是海德格尔的"共在"。这种模式是成功模式的倒转，它从反面印证了存在主义哲学。

这一反一正的选择导致两种行动结局。结合特定的情境，就可以列出一个显示存在主义戏剧行动逻辑的图式——

[1] 转引自《存在主义美学》，332页，崔相路、王生平译，辽宁人民出版社，1987。

两种戏剧行动 $\begin{cases} 选择 \to 成为存在者 \\ 沉沦 \to 成为混蛋 \end{cases}$

通过选择成为存在者，是绝大部分存在主义戏剧的行动逻辑。通过沉沦，成为异己的存在，属于第二类。如萨特的《恭顺的妓女》和《禁闭》，前者的主人公被敌人所收买，后者的人物无力走出互相折磨的怪圈。

或者通过选择而成为存在者，或者放弃选择而成为沉沦者——二者必居其一。这就是存在主义戏剧的行动逻辑。

中央戏剧学院演出的《涅克拉索夫》剧照

三、现代悲剧精神

做为存在主义哲学的通俗版本，存在主义戏剧文本充满了哲学范畴，这些范畴已经内化为语义要素，但其哲学意义并未消散，它们不仅是理解存在主义哲学内涵的前提，也是存在主义悲剧精神的具体体现。

存在的人 这里的存在是指哲学意义上的存在。海德格尔把单个人的"此在"当做研究起点。萨特则提出了著名的"存在先于本质"的论断。在萨特看来，人是自己的上帝和立法者，人的存在无非是人选择和行动的后果。人与物不同，一把椅子尚未制成，其本质已存在于制作者的设计中了；而人在未出场之前，他的本质是未知的。萨特指出："存在先于本质是什么意思？也就是说，首先是人存在、露面、出场，然后才能说明自身。""人不外是自己造成的本质，这就是存在主义的第一原理。"[1] 在存在主义戏剧中，《死无葬身之地》中的游击队员通过自我的设

[1] 萨特：《存在主义是一种人道主义》，《萨特哲学论文选》，131页，周煦良译，安徽文艺出版社，1998。

计成了命运的主宰者;卡里古拉通过自己的残暴杀伐让历史记住了自己的名字;而《恭顺的妓女》中的妓女则通过妥协使其存在成为被奴役的。

自由、人道主义 如果"存在"是选择的中心,那么这个中心也有两个基本点,即自由和人道主义。自由意谓"无拘无束",但这只是自由的一层意思,自由还意味着"自由承担责任的绝对性质"。萨特说,你"去当木匠,或者参加革命都无关紧要,重要的是你肯承担责任",而"只要我承担责任,我就非得把别人的自由当做自己的自由追求不可"[1]。在《白吃饭的嘴巴》中,让·埃索尔一开始追求自身的自由,但当他发现市政府的决议要将妇女儿童赶下河沟后,他发现他人的自由和自己的自由同等重要,于是改变了当初的选择。《正义者》中的卡利加耶夫也是,当他想扔出炸弹刺杀大公时,他遇到了无辜儿童的自由问题。对他人自由的尊重促使他放弃了行动。

辩证理性 辩证理性反对理性的绝对状态。认为事物在矛盾中发展,即善与恶、好与坏都可互相转化,也意味着手段与目的、动机与效果等方面的矛盾。比如《肮脏的手》中的雨果就追求纯洁的至善,结果还要杀了从"肘部以下都是鲜血"的贺德雷;贺德雷不赞成纯洁,他说自己为了革命,早已弄脏了手(从"肘部以下都是鲜血",是说善的目标需要以恶为代价)。在《魔鬼与上帝》中,当格茨摆脱上帝的羁绊,决定重新带领农民战斗(行善)时,

[1] 萨特:《存在主义是一种人道主义》,《萨特哲学论文选》,131 页,周煦良译,安徽文艺出版社,1998。

军人萨特

浴血的反叛者卡里古拉

他做的第一件事就是一刀捅死一名无视他权威的首领。[1]在存在主义者那里，善的正义有时须以恶为基础：游击队员通过杀死同志而得以保全秘密，卡里古拉选择自己"充当瘟疫"来使国家保持活力和凝聚力。在通往"存在"的路途中，"反叛者同恶捆绑在一起……向善走去"[2]（加缪）。

辩证的善恶是善恶的超越。当善与恶发挥到极致，就达到自身的超越。在善恶的顶端没有善恶，就如在极圈内没有昼夜一样。

反叛 加缪认为反叛者是说"不"的人，这是唯一可以使荒诞的轮子停转的方式。反叛者最重要特点是"不接受他自身的条件"，为此他们甚至不惜犯下罪恶。存在主义戏剧中的反叛者多是罪恶累累的人。如《苍蝇》中不惜沾染杀戮鲜血的俄瑞斯忒斯，《安提戈涅》中公然藐视世俗权力的安提戈涅，《误会》中杀死失散的弟弟的姐姐，都是当然的反叛者。至于《卡里古拉》中的罗马皇帝，则是存在主义日历中的最大反叛者——他拒不接受国王的至高权力的正当使用。

但是反叛者该如何结算他反叛时犯下的无边罪业呢？反叛者用死亡做为惩罚——"如果他自己也杀戮，那么他终将接受死亡。"反叛者在从容赴死中，"发现形而上学的荣誉"。"卡利加耶夫（正义者）身在绞架下，他明确地向所有的兄弟们指出了人类荣誉的开始和终了的准确界限。"[3]

其实，中国历史中并不缺少卡里古拉式的人物，如历

[1] 他作恶37年，却不如行善一天杀死的人多（二万五千人）。他在作恶时行善，在行善时作恶。

[2] 辩证理性很接近黑格尔的辩证善恶观。在《法哲学原理》一书中，黑格尔告诫人们不要"死抱住善不放"，并且认为悲剧"必然要有一种破坏当作善的基础"。因此恩格斯指出："在黑格尔那里，恶是历史发展的动力借以表现出来的方式。"（《马克思恩格斯选集》第四卷，233页，人民出版社，1972）

[3] 加缪：《置身于苦难与阳光之间》，194页，上海三联书店，1992。

史上的暴君殷纣王,他以滥杀无辜而著名,并在失败时勇敢地拥抱死亡。但伟大人物以万亿生灵为刍狗,潇洒地生杀予夺导致生灵涂炭,仅仅为了某种"形而上学的荣誉",这一点也很可怕。[1]

其实在人类历史上符合自由精神的反叛也是有的,如迪伦马特笔下的"罗慕路斯大帝",他一意孤行地行使君主权利(使罗马灭亡)也构成了反叛行动,但他的出发点却更多地是为了他人的自由。

全有或全无 源于哲学层面上对于绝对的渴望,是对理想的肯定,对不圆满的弃绝。"反叛的行动是保持纯正……它应当忠实于它所包含的'是',同时忠实于虚无主义解释的那个'不'"[2]。在存在主义戏剧中,这种思想由阿努依借安提戈涅之口作了最明确的表述:"我,我要一切,立刻就要——完整的一切——否则我就拒绝",而拒绝的方式就是"死去"。卡里古拉的"月亮是不可缺少的"的思想,也反映了全有式全无的偏执。[3]

同谋 萨特认为,任何群体的行为都是个人行为的总和。"我们对历史负有责任,我们是历史的同谋"(萨特),这种立场体现了西方知识分子对历史反省的深度。"选择并承担后果"意味着任何以团体、他人为借口对罪责的推诿,都是无力的。个人的罪责只能由个人承当。这是一种脱开群体保护伞直逼个体责任的思路,它能使任何个人的罪责无所遁形。萨特的《阿尔托纳的隐居者》就建立在这个思路上,通过隐匿提出了战争责任的反省问题。剧终时,隐匿的纳粹士兵终于

[1] 加缪自己也意识到这一点,他让卡里古拉在最后关头忏悔,"我选择了一条错误的道路",随后又说卡里古拉的故事包含着训诫,即"人不能通过恶待他人来获得自由"。

[2] 加缪:《置身于苦难与阳光之间》,193页,上海三联书店,1992。

[3] 总之,这是一些"刨根问底"的人,他们追求完美,不肯抱残守缺,敢于对不完美说"不"。因为有了他们,世界才有精神的光辉。这种追求见于一切为哲学问题而自杀的诗人。

加缪首次在哲学上提出荒谬范畴

直面自身的罪责并与父亲共同开车自杀。[1] 加拿大女作家考琳·魏格纳继续了萨特的思考。她的《纪念碑》以层层的论辩推论出一个普通纳粹士兵在有权选择的情况下所犯下的罪恶,深刻地反省了做为战争机器的生命个体在战争中的历史责任问题。[2]

以上存在主义哲学范畴拓宽了传统悲剧的领域,显示了现代悲剧的精神深度。

第二节 存在主义的诗学特征

存在主义戏剧的诗学特点主要包括以下三个方面:具有哲学性质的临界情境、两种行动模式和台词的论辩特征。

一、临界情境系统

临界情境　存在主义戏剧又称"境遇剧"。萨特专门写过《论境遇剧》的著作。萨特指出:"我们的目的是在于探索一切人生经历最常见的情境,这种境遇在多数生活现象中最少出现一次。"[3]这些"最常见的","最少出现一次"的人生境遇,是人人都必须面对的、不可逃避的哲

[1] 该剧的主人公因救助犹太人而被纳粹发现,因其父与戈林的关系得以服兵役成为纳粹（免除惩罚),战后他在自己的房间内夹层中躲了十三年。该剧女主角在对往事的调查过程中,一层层地粉碎他一切行为都出于维护德国民族利益动机的托辞,使他意识到他在这场战争中犯有罪责而自杀。

[2] 然而,遗憾的是,在集体主义传统的东方并未获得这样的认识。日本人集体躲到国家利益的神社里拒不认罪,中国人不肯承认"文革"中的集体责任。我们很少从每个在场者的角度,反省一场运动的共谋性质。

[3] 萨特:《外国现代剧作家论剧作》,136页,杨知译,中国社会科学出版社,1982。

临界情境是日常生存和哲性生存的临界点(海报)

第九章 存在主义戏剧

学情境。

这种情境是突破日常经验的临界情境。临界情境相当于是雅斯贝尔斯的"困境",是一种突然的"澄明"状态,是指人由遭受突然的挫折而和世界的真实本质的照面,这些状况就是世界的荒谬,人的被抛入状态,人的必死性等不可克服的必然性矛盾的显露。临界情境是存在的真正开始。没有经历临界状况的人还没有进入生命的哲学状态。

临界情境是日常生存和哲学生存的临界点,它把人限定在类似生活考场的人生困境内,是使普通人清醒、成熟和走向真正存在的起点。在临界情境中,平时被掩盖的人的存在的悲剧本质被揭示出来。比如《卡里古拉》中的卡里古拉,这个权力无边富甲天下的国王,因为痴恋的胞姐的突然死亡,一下推开了一扇存在的门,他发现:"人要死亡",一切都是不真实的,因为就连刻骨铭心的爱情造成的"悲伤都不能持久",这个拥有一切的帝王,突然发现了自己权力的有限尝试的失效,从而进入了临界情境,发现了生存的真相。

临界情境的事件是突发性的。萨特指出:"我们感到勿须去表现一个人物或一个情节令人难以查觉的发展,通过使戏剧人物在第一场就陷入冲突之中的方法,我们……总是在行动走向巨变那一刻就把它抓住"[1]。《死无葬身之地》中的游击队员一入狱就面临生死荣辱的重大选择;安提戈涅在早上散步归来时已完成了和世界的告别,《白吃饭的嘴巴》开场时全城已陷入被困之中。存在戏剧的情境全都在大幕拉开之前即已形成。突发性事件的哲学意味在

对人世间的不义口诛笔伐的萨特

[1] 萨特:《外国现代剧作家论剧作》,136 页,杨知译,中国社会科学出版社,1982。

于：各种人生境遇总是突然而至：战争中有人突然被捕，社会冲突中某人突然卷入事件中心，都是人生常见的情况。无常的命运从不给人以准备的机会。

神话式情节 萨特曾以《制造神话》为题阐释存在主义戏剧的反现实主义立场。他说："我们的戏剧肯定从所谓的现实主义中分离出来"，"我们……要使我们的戏剧成为神话的戏剧，我们试图向观众展示死亡、流放、爱情

中央实验话剧院演出《死无葬身之地》剧照（查明哲导演）

的伟大神话"[1]。神话制造的策略是针对当时的法国亡国现实，面对强大的不可战胜的占领军统治，人们希望出现普罗米修斯和俄狄浦斯王那样的神话英雄，带他们奋起抗争以改变命运。毕竟神话是最能鼓舞人心的。神话情节和修辞策略支撑了绝望的法国人。正如萨特总结的："这种严肃的、具有道德寓意的、神话式的戏剧……孕育了占领时期特别是大战以来法国的新戏剧。"[2]

冲突的内部性 存在主义戏剧的冲突具有内部性质。存在主义无意将人类划分为正义和邪恶的对立势力，它有一种人类意识，即假定所有人类都要面对共同的人生困

[1] 萨特：《制造神话》，载《外国现代剧作家论剧作》，杨知译，139页，中国社会科学出版社，1982。

[2] 同上。

第九章 存在主义戏剧

境，本质上属同一阵营。一个人和一个民族的存在困境，首先不是源自任何外界的战争，而是人内部的搏斗。因此，存在主义戏剧所展现的总是同一集团、同一阵营内部的冲突；而敌对势力只做为某种背景而存在。

内部冲突意味着，所有的选择都有一定的合理性。这使它的冲突很接近古典主义"合理力量"之间的冲突，没有哪一方的选择是绝对荒谬的。这种合理性在《死无葬身

[1] 内部冲突做为不成文的原则贯穿在存在主义戏剧中。即使面对敌对关系的冲突，作家也将其处理为内部冲突。比如《纪念碑》中的梅加和斯特科，本来斯科特是来自敌人营垒的杀死女儿的仇人，但梅加却没有以敌对而是以同类姿态来对待他的。从梅加把斯特科从集中营中要过来那一刻起，就把对手置于和自己相同的境遇，让他以同类的立场来反省战争中人的罪恶。

查明哲导演的《纪念碑》剧照（国家话剧院演出）

之地》、《苍蝇》、《白吃饭的嘴巴》中都有体现。所有的选择都是两难的、尴尬的、甚至令人难以区分对错的。在存在主义看来，只有这样的选择才成其为选择。而选择如果"是杀死敌人，还是出卖朋友"，那就无需选择。谁都知道该怎么办。

内部冲突体现了人生困境的特征，这是一种没有出口的情境。用雅斯贝尔斯的话说："无论如何都只有死路一条"。在存在主义戏剧中，人物总是处于左右为难的绝境中：敌人总是绝对的强大，局势总是无法改变。能够改变的只是人的选择——人通过不同的选择而形成不同的存在。[1]

萨特的《苍蝇》演出剧照

和古典主义不加区分的价值取向（冲突双方都合理）不同的是，存在主义戏剧注意区分行动选择的价值，虽然每种选择都有一定的合理性，但只有一种选择是有价值的，那就是能够使人存在的选择。

二、两种行动模式

存在主义戏剧只表现一种行动——选择行动。但这种行动却有两种不同的模式：行动选择式和案例调查式。

下面我们使用普罗普的功能法，分析这两种行动模式。

选择式行动　这种模式的行动特点是事前的选择。在突发的情境下，人物必须对情境做出行动反应，于是展开一系列选择行动。这种行动模式的基本冲突是选择者内部关于选择方向的冲突，经过多次冲突、选择后，情节达到高潮，人物承担选择后果，全剧结束。

行动选择式的功能有如下五条，除了第二、三条是可逆的（可先讨论后选择，亦可反之)，其他都是顺序发展的：

第九章 存在主义戏剧

1. 困境下的选择；
2. 对选择作出论证；
3. 选择的调整（N 次选择）；
4. 再次论证；
5. 承担选择的后果。

上海导演胡伟民

困境下的选择　指人物面临着一个不能回避的人生困境，他必须作出选择。如安提戈涅面对哥哥的暴尸，游击队员面对逼供。选择的方式有拒绝/反叛/顺从多种，但归宿只有两个：自由与奴役。如果按照自己的自由意志行动，即为自由；如果屈服于外界压力，便是奴役。

对选择作出论证　选择前选择后包括选择中间都不断地进行着论证。论辩做为添加剂融会于全部行动过程。论证做为自由功能，具有可逆性。人物可以是谋定而后动（先论证），也可以事后诸葛（事后讨论行动的对错，为调整作准备）。在存在主义戏剧中，论证总是涉及选择的正当性、合理性、正义性等诸多内容。

选择的调整　当主体做出选择，必然要引起后果，造成新局面，这时就面临选择的调整。选择的调整为的是更

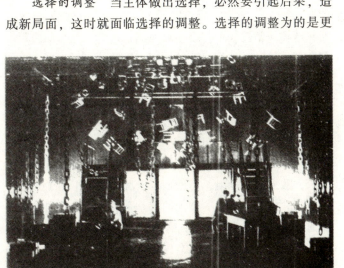

上海戏剧学院 2003 级演出的《死无葬身之地》剧照

589

《哗变》中的法庭审判场面(北京人艺演出)

接近真正的选择。如《白吃饭的嘴巴》中的让第一次面对围城的困境时选择了逍遥态度，他认为自己没有能力干预全城生存的大事；但当市政府公布为了节省粮食要将妇女儿童赶下壕沟的决定后，这时他作出了第二次选择，即站出来挽救妇女。《正义者》中的卡利加耶夫面对上级的命令，他第一次的选择是刺杀大公，但出现了新情况，大公的车上不是一个人，还有孩子和夫人（他们是无辜的），面对这种新情况，他选择了放弃刺杀行动。但当他回到委员会，委员会对他做出新的决定，于是他又面临第三次的选择。人的最后存在是多次选择的总和。

再次论证　每次选择都需重新论证。有多少次选择就有多少次论证（论证通过辩论进行）。

承担选择后果　当最后一次选择完成后，人物面对的就是承担后果。游击队员提供了假情报后，并没有迷惑住敌人，敌人用机枪射杀了他们；卡利加耶夫拒绝了大公夫人的特赦好意之后，等待他的就是平静地接受绞刑。选择者通过承担后果完成自己的存在。

案例式的行动模式　案例式行动模式是一种类似司法立案调查的结构摸式。即对一桩已经过去的历史旧事进行回溯，以人道主义的法典来判定被审判对象的历史行为是

否有罪。案例式行动模式采取锁闭式的回溯方式，其总体行动是事后的调查，焦点是关于一次历史事件中责任的承担。这里的"案子"中的原告、被告、辩护人也并不是现实意义上的，而是功能上的认定。当一件历史旧案引起了人们的兴趣，那个提出问题和追究责任的人就是起诉人（原告），他同时还兼有法官的功能，而辩护就只能是被告（即当事人）做出的。

案例式行动模式的真正"行动"是对往事追溯，而往事则具有证据作用。与选择式行动模式相比，这种戏剧格局在角色分布上发生变化：原来的存在者具体化为起诉者（施动者），是代表正义和人道的力量；沉沦者具体化为被告，是在前史中犯下罪孽的罪人；起诉者的助手成了证人，帮助起诉者获得证据和澄清案情；帮凶则是被告的支持者或阻碍案情调查的人。比如《阿尔托纳的隐居者》中，起诉者主要由不甘于被束缚在庄园内的尤哈娜来担任，被告是在战争中犯罪的纳粹隐居者弗朗茨，证人是魏纳儿（尤哈娜的丈夫），帮凶则是弗朗茨的父亲及与之乱伦的莱妮。依据这个模式，《纪念碑》的起诉者是母亲，证人是女儿（尸体），被告是纳粹士兵斯特科，帮凶是战场上下命令的上司。

案例式主人公（原告）的行动基本以追溯、调查为主，被告的反行动或者是掩饰事实，或者是辩论抵赖，他有两条出路供选择，认罪忏悔还是坚持原来选择。因为情节的核心在于调查案件，搜取证据，

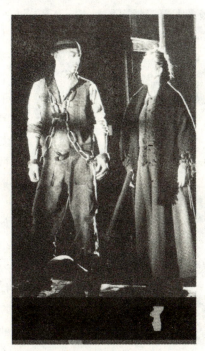

中央实验话剧院查明哲导演的《纪念碑》剧照

论证是否有罪,所以论辩仍然构成了戏剧结构的中心。

如果选择型行动模式基本按事件顺序先后展开,案例调查式行动模式的功能顺序是不确定的。也可能先调查后起诉(如《阿尔托纳的隐居者》),也可能一开始就进入审讯(如《纪念碑》一开场就在刑讯室)。

案例式行动模式如下:

1. 提起诉告(针对历史事件)
2. 调查事件——拷问、取证
3. 论罪与辩护
4. 案情延宕(拒绝、隐瞒)
5. 真相大白
6. 审判、惩罚罪人(被动/主动)

提起诉告 是指主人公对已经过去了的历史事件产生某种疑点,发起道德上的控诉。如《阿尔托的隐居者》中主人公发起调查是因为继承人关涉到夹墙内的隐居者的历史;《纪念碑》主人公发起调查则因为怀疑斯特科可能是杀死女儿的凶手,而提起诉讼——追问事实。

调查事件 为诉讼准备材料,进入事件调查。如《纪念碑》是对斯特科杀死23名女人的事件进行调查,这种调查包括审问、拷打、攻心等诸种方式;《阿尔托的隐居者》则是从尤哈娜进入夹层隐匿者的房间的调查开始。

上海话剧艺术中心演出的《肮脏的手》剧照(胡雪桦导演)

论罪与辩护 这是案例式行动模式的最重要功能。因为这种模式就是要对选择的行动进行道德鉴定,以确定是自由选择还是负选择。在《纪念碑》中关于罪与非罪的论辩成为该剧的主体内容。

案情延宕 也就是出现了新情况。如《纪念碑》中斯特科拒不坦白、认罪,梅加把他和一只兔子放到

朱旭在《哗变》中的滔滔雄辩

一起,让他体会生命的痛苦;《阿尔托的隐居者》中则是弗朗茨爱上了尤哈娜,隐瞒了杀人的案情。

真 相 《纪念碑》的真相是掘出了所有被杀死的女尸,其中有梅加的女儿,斯特科坦白了杀人的全过程;《阿尔托纳的隐居者》则是弗朗茨坦白了纵容游击队杀死民众的罪行。

审 判 这是从人道主义的立场对被告的行为做一个评价。《纪念碑》的审判从始至终都由梅加来执行,而《阿尔托的隐居者》则是儿子请父亲做判官,接受父亲的审判。这种审判没有成型的法庭仪式,它是人心内的道德法庭来执行的。随着辩论获得结论,审判就完成了。

惩 罚 指对被告的罪行进行惩罚。惩罚包括肉体的和精神的。如《纪念碑》中一开始到后来不断进行的鞭打、割耳、搬石砸脚的肉体惩罚行为和对灵魂的拷问;《阿尔托纳的隐居者》中的惩罚是灵魂受审后父子二人开车自杀。

三、论辩的几种方式

论辩做为存在主义戏剧的重要的功能,构成了存在主义戏剧美感的源泉。对于看过存在主义戏剧的人,也许最难忘怀的就是惊心动魄的辩论。在为数不多的存在主义戏

《密室》的插图和剧照

剧名篇中,每个作家都显示了各自的论辩才华,为这种戏剧增添了独具哲学意味的魅力。

论辩可以分为两类:逻辑论辩和非逻辑论辩。

逻辑的论辩 通过逻辑推理而进行论辩。它包括:

角色论辩 是指论辩双方皆以某种特定的角色立场来论证自己的行为的正当性。每个人的论点都代表一种完整的世界观,双方论点在说服力上旗鼓相当。这种论辩在《玩偶之家》中就已经存在,比如娜拉可以看做最早的女权主义者,她与海尔茂之间的辩论就是男人/女人的角色辩论。存在主义戏剧的角色论辩有所发展,它将前者的社会角色演变为哲学角色。如《安提戈涅》中,安提戈涅临死前和克瑞翁的关于"是"与"否"的论辩,就是"诗人"和"政治家"两种不同角色的哲学辩论。一心赴死的安提戈涅因为违令掩埋哥哥的尸体而被卫士俘获,国王克瑞翁做为公公本来准备杀死三名卫士灭口以救安提戈涅的生命(并劝安提戈涅早些和儿子阿蒙结婚),但遭到安提戈涅的拒绝。二人在安提戈涅赴死前,就是否有必要死进行了一场精彩的论辩。

首先,克瑞翁从国王的角度力陈他执法和说"是"(遵循法律)的理由——

> 总得有人去说"是"。总得有人去掌舵,船到处泄水……而船舱就在那儿摇晃……

克瑞翁认为,当国家面临动荡的时候,一个有责任感的人,他应该说"是",即"拿起舵柄在山也似的浪前挺

第九章 存在主义戏剧

起胸来"并向"人群中第一朝前来的人开枪",才是一个领导人应该做的。[1]

尽管作者站在安提戈涅一方,但也不能说克瑞翁没有道理。但安提戈涅的反驳也有她的道理:

> 这一切,只对你有用,但是,我在这儿,是为明白以外的事。

安提戈涅不卑不亢的回答使克瑞翁无言以对。毕竟,在生活中每个人都有自己的角色。如果克瑞翁是为了治理国家而生,安提戈涅的人生使命则是捍卫人性和诗情。[2]

归谬论辩 最能体现这种辩论特点的是《纪念碑》中梅加和斯特科的辩论。这出戏表现母亲梅加从战犯所获得特许,准许她在荒野上对屠杀自己亲生女儿的战犯进行灵魂拷问。这个审理具有特别重要的意义。因为历来战犯审判都只审判罪大恶极的战争头子,从来没有把战争责任和无名小兵联系到一起的先例。这个审理意味着:如果斯特科有罪,那么,所有参加侵略战争的人都有罪;如果他无罪,全体侵略军就都可以躲到元帅、元首、国家的身后逃避罪责——就像历史上曾经发生的一样。

[1] 正是这样一段话,在当年演出的时候,博得了法国观众的热烈的掌声。在观众心目中,克瑞翁不是暴君,他是一个有情有义有责任感的父亲和国王。

[2] 从这一点出发,正如克瑞翁所不愿接受的,"安提戈涅生下来就是为了死去",因为她人生的目标是捍卫完美,当世界不再完美时,她不能再为不美的世界活着。她通过拒绝使自己存在。

查明哲导演的《纪念碑》中一个场面

在这样一场关系重大、牵涉面广的论辩中，被告使用了三段式的推理，而原告则使用归谬法和反证。三段式推理由大前提、小前提和结论组成，归谬法则以对方的逻辑为逻辑，反而推导出对方结论的荒谬。

下面是斯特科为自己进行无罪辩护的三段式推理：

在战争中，军人以服从为天职（大前提）。
我是军人，我服从，我杀人（小前提）。
结论：因此我无罪（有罪的是发出命令的人）。

在这样一个三段式中，大前提是军人的天职是服从，这句话的潜台词是：我做为个人，没有选择的余地。

然而梅加驳斥了他的论点。梅加针对科斯特"服从"论点进行驳斥"——

梅　加　你强奸杀人，因为那比违抗命令更容易做到？
斯特科　是的，我服从权力，这更容易。
梅　加　我想这就是他们先把你的女朋友杀掉又奸污的原因，强奸死人要容易。

梅加这里使用的便是归谬法。运用对方的逻辑，把对方推到荒谬的境地：你之所以没有拒绝，是因为某种"更容易"的理由，那好，梅加就以这种逻辑加之于对方身上，论证对方女友被杀和被奸污的合理性（结论不是自己而是由对方推论出来的）。果然，斯特科一下子就崩溃了。这一归谬暴露了服从杀人命令后面的深层原因，就是受伤害的是他人而不是自己。[1]

逻辑论辩还有议会式论辩和经院式论辩。前者是指有两个以上的发言主体存在，即像议会讨论一样七嘴八舌地论辩。[2] 经院式论辩是采取经院哲学的层层推论的方式，如萨特的《魔鬼与上帝》中格茨与教士关于上帝和善恶的论辩，通过繁琐论证，讨论"白马非马"等繁难的逻辑问

[1] 和归谬法相似的还有反证法。斯特科一再声称军人的天职是"服从"，但梅加强迫斯特科搬起石头砸自己的脚，两次都遭到斯特科拒绝。这使斯特科必须服从的论点不攻自破："要是没有人听命令怎么办呢？……把不听话的全杀了？"从而反证了拒绝和选择都是可能的。

[2] 比如波伏瓦的《白吃饭的嘴巴》中，市政府面对外敌围困，弹尽粮绝，会上针对是否处死妇女儿童问题，议员们从不同的观点立场出发，七嘴八舌，引经据典，这种论辩的特点是杂声性。

第九章 存在主义戏剧

题。

非逻辑的论辩 是一种更高形式的论辩。它包括：

禅机论辩 这种论辩很像中国的禅宗公案，以打机锋的方式证悟一种至高的真理。[1] 禅机论辩的例子见于《卡里古拉》中出题作诗的场面。卡里古拉在宫中大开杀戒，他预感到自己死期不远，于是召集大臣到宫中以死亡为题作诗，他口里衔着个哨子，用哨音表示评判（如同禅师用棍子），让大臣们以诗歌的方式来证悟死亡。开始的时候，七个诗人们鱼贯而上，每人手拿官好的书板，可是每个都只念了一句便被哨声打断。禅宗思维是通过征兆来沟通

[1] 禅机论辩有禅师和弟子两种角色。题目由禅师出，弟子按禅师的要求作答。这种论辩不依靠逻辑推理，而靠只言片语，辅助动作表情，直接作内心深层的交流。

上海话剧艺术中心演出的《肮脏的手》剧照（胡雪桦导演）

的，仅第一句，卡里古拉就从问题的提出方式中看出了其命题的征兆，用哨声阻止了他们的宣读。这是一种变相的"棒喝"，告诉他们这种思维不对，没有切中话题。

只有西皮翁，他没有书板，他的诗歌得以念出三行。卡里古拉没有吹哨。他的三句分别是——

追求那种造就纯洁之人的幸福，

寓意范式 卷

> 天空中高悬着光芒四射的太阳，
> 唯一的野蛮盛宴，我无望的妄想

在这三句诗中，第一句涉及加缪的"全有"的思想，一种无瑕的美，第二句涉及加缪"正午"的思想，第三句中的野蛮盛宴便是死亡本身。其联接逻辑为：追求全有的理想的人，在没有阴影中生活，经由死亡达到生命的最终实现（穷尽）。这是一种安提戈涅式的生命信念，是反叛思想的另一种有形阐释，但却和卡里古拉殊途同归地达到"穷尽"。[1]

禅机辩论是一种高层次哲学论辩，只有在具有哲学气质并经历荒谬体验的人之间才有可能展开。纵观这个论辩过程，双方只说几句话，配合少量动作，只靠心有灵犀的沟通。

身体论辩 和禅机论辩相近。即以身体为表意符号表达自己的哲学见解。身体论辩不假语言——或是因为不便使用语言，或是因为语言的无力，或是看中了身体的现象学作用。比如卡里古拉，在对世界的荒谬有所体验之后，就像自己说的那样，每天都用自己的身体写论文，并"天天以自己的方式朗诵"。这种朗诵方式，便是各种身体的

[1] 然而这三句诗毕竟太朦胧太抽象了，谁知他是不是故作高深？"你还太年轻"，卡里古拉放出了继续探测的气球。

"我这么年轻，不该丧父。"西皮翁告诉他，我虽然年轻，但却具备了解荒诞的资格，因为我经历了父亲的死亡，看到过人生的荒谬，我们站在同一基点上。这时大臣舍雷亚偷偷关照卡里古拉"时机到了"——谋杀的人们快要动手了，卡里古拉意识到死亡来临，沉默着。西皮翁迟疑了一下走过来，这无言的语言是表示安慰，但遭到申斥。卡里古拉还不能确信对方是否真的像自己一样理解死亡（卡里古拉是自己选择死亡的）。但西皮翁镇定地表示自己对他"完全理解"。西皮翁"走了"。卡里古拉"身子摇晃——他为失去知己而痛苦"。

跨界论辩是空间的隔膜状态（海报）

行动：逼良为娼，凌辱臣妻，亲扮考官，戏弄诗人，诛杀大臣。一会假装驾崩，一会身穿舞裙滑稽起舞。他用自己这些身体语言和独特"朗诵方式"，形象地向天下人表述了自己的荒诞感和做为反叛者"穷尽"的观点。

跨界式论辩　是指两个处于完全不同的境界的人之间的辩论。具体地说，这是存在者和沉沦者之间的论辩。参与这种辩论的双方如同被分置于上下隔断的塔楼内，塔层之间有单向透明的玻璃板隔断，上面的人可以清楚地看到下面的一切，而下面一层的却看不到上面。因此谈话如同对牛弹琴。也就是说，上一层可以理解下一层的思想，而下一层却不能理解上一层，从而产生思想的错位。

这种辩论常常围绕生死等大的哲学问题展开。比如加缪的《误会》的最后一场戏，玛尔姐和妈妈共同在小旅馆里杀害了前来接她们出去的弟弟，她的弟媳——玛丽前来寻找丈夫，但玛尔姐告诉她，她的丈夫已被自己和母亲麻翻之后扔到河里淹死了。对此玛丽大惑不解。两人就此争论起来。玛丽不明白，为什么她们要杀死回到故乡寻找她们的亲人？玛尔姐告诉她，这一切都因为"谁也永远认不出谁来"。"无论对他（哥哥）还是对我们，无论是生还是死，都不存在什么故乡"。[1]

但对于这样玄奥的哲学玛丽是完全无法理解的。"我听到了你的声音，但我不明白你在说什么"。这就是跨界论辩的特点；从两个层面的隔绝直喻人们彼此隔绝的状态。在《正义者》中，这种跨层对话发生在革命刺客卡利加耶夫和被刺的大公夫人之间。卡利加耶夫行刺成功后入狱，大公夫人前来会晤，她要弄明白，对方为什么要杀死她的大公，她的仁慈的爱农民的大公，他为什么肯于放过孩子而不肯放过大公？更不明白，"一个嗜杀的人怎能沉醉于心中的爱"。[2]

[1] 因此她劝玛丽求上帝将自己化为顽石。显然两人完全处于不同的精神层面。玛丽完全站在世俗的有情众生的层面，而后者则处于存在本体的层面。"没有故乡"反映世界的荒诞意识（用海德格尔的话翻译，人是被抛到这个世界来的，他注定要孤独），化为无情的顽石则是对荒诞的反叛——《红楼梦》的宝玉不就原本是块顽石吗？

[2] 卡利加耶夫告诉她"今天相爱的人要想相聚，必须同死，因为非正义使人离异，生活就是受刑"，这对大公夫人，当然是一头雾水。她最后以上帝的名义赦免他，但遭到对方拒绝。两个世界的人永不能沟通。

结　　语

经过20年的风光历程，存在主义戏剧终于落下了帷幕。纵观存在主义戏剧的发生发展过程，我们可以获得以下启示：

1. 存在主义戏剧打破了哲学与戏剧的隔绝状态，它把哲学从哲学家的书斋里解放出来，让它成为大众的精神食粮，这是对戏剧的贡献。它通过对存在主义哲学的成功阐释告诉我们，戏剧不仅能够表现哲学，而且能表现得很好。特别对于不习惯哲学思考的感性的中华民族，存在主义戏剧更具有哲学启蒙的作用。[1]

2. 人道主义的存在主义具有大乘佛教的普度众生的济世热忱，而又立足在此岸（不乏实践精神），在当前多元文化共存的时代，不失为一种有价值的生存哲学，只要你的心性达到一定的层次，萨特、加缪的存在主义也许可以帮你敲开存在的门。

3. 存在主义戏剧还对戏剧的古老功能作出新的说明。"回到古典"的策略成功表明，不存在任何绝对过时的形式。一切取决于语境的重新整合。存在主义戏剧以其对国家话语和古老仪式的复苏，说明在今天的民族国家的语境中，戏剧仍是最富凝聚力和感召力的艺术形式。

4. 今天文化研究的批评方法已经成为全球性话语方式，我们发现，文化研究的主体——位置研究早已存在于萨特的"介入文学"之中。所有我们今天谈到的"民族、种族、性别、身份"的问题，在萨特的戏剧和言行中均有涉及。萨特一生都在用各种形式为弱势群体说话，这种立场对于中国今天的知识界仍有表率作用。

[1] 存在主义哲学的戏剧版的影响力甚至超过了其哲学教义本身（《死无葬身之地》的观赏人次应该大大地超过《存在与虚无》的读者数量）。

寓意范式卷

第十章 政治剧

ZHENGZHIJU

【范型要素】
范式隶属：寓意范式
呈现方式：文献叙述
兴起时间：1919 年
语义范围：政治斗争
领军人物：皮斯卡托

第十章 政治剧

【范型概述】

这里讨论的政治剧是狭义的——专指由德国导演皮斯卡托命名并首创的,以政治文献为基本材料,直接为政治斗争服务的叙述体戏剧。

政治剧的出现是 20 世纪政治斗争激烈化的产物。资本主义的高速列车驶到 20 世纪,培养了自己庞大的敌对势力——无产阶级,伴随着有组织有纲领的革命行动,无产阶级产生了武装思想的需求。在第一次世界大战后,德国无产者工会已经有 8 万会员。从 1919—1930 年,皮斯卡托受德国共产党委托成立"红色娱乐场"(无产者剧院),负责帮助工人阶级提高思想觉悟。在这十年的时间里,皮斯卡托主要实验一种以说唱为主融合多种叙述媒介的卡巴莱式讽刺剧。此间他执导创作的剧目有《旗帜》、《永生的人》、《喧闹的红色大马路》等,这一活动因为纳粹政权的上台而中止。这是政治剧的第一阶段,即创始阶段。

政治剧的第二个阶段是上世纪 60 年代皮斯卡托的复出。此时已是二战结束后的"冷战"时期,国际形势特别复杂。当政治冲突由战争形式变为意识形态的对峙,反省

皮斯卡托

战争责任控诉战争罪恶以及追究参战者对民族国家的义务等问题，就成为战后政治斗争的重要内容。在这种没有炮火硝烟的战斗中，每个国家、民族、宗教团体、政治集团都有自己的立场（用基普哈特的话说，"包含了这么多的意识形态"），在各种充满敌意和怀疑的眼光中，语言就显得前所未有的苍白。这个时候，引证文献，"使用对观众很有说服力的材料"，无疑成了最"正确的方法"，[1]归根结底，事实总是胜于雄辩。文献剧就在此基础上产生出来。当时皮斯卡托主要执导的剧目有《法庭调查》、《代理人》、《奥本海默案件》（史称"三大文献剧"）。[2]

政治剧的第三个阶段是冷战结束的前夜。戈尔巴乔夫执政后，前苏联面临着政治改革的十字路口，究竟往何处去，如何看待党内斗争的历史，需要有一种辩论的形式，整理过去，认清将来。在这种情况下，剧作家沙特罗夫在文献剧基础上创造了政论剧，这种戏剧以对社会主义民主

[1] 载《热铁皮屋顶上的猫》，521页，上海译文出版社。

[2] 其中《法庭调查》是和平时期对战时法西斯集团罪行的清算和责任的反省；《代理人》表现法西斯暴政下基督教徒的宗教精神；《奥本海默案件》检讨了政治对峙中科学家的民族良心问题。除了三大文献剧，彼得·魏斯还写了《流亡时期的托洛茨基》和有关安格拉战争和越南战争的文献剧。霍克胡特还写了《游击队》和《士兵们：为日内瓦所做的讣告》。小说家君特·格拉斯还写了《平民百姓的起义演习》

皮斯卡托的《庆典派和谋杀者》的舞台场景和演出现场

第十章 政治剧

法兰克福"油脂"剧团演出的卡巴莱戏剧

的讨论轰动前苏联并蜚声全球。[1] 沙特罗夫的代表剧目有《良心专政》、《前进,前进》、《不列斯特条约》和《红茵蓝马》。

在政治剧的三种形态中,卡巴莱讽刺剧影响最大。20世纪60年代它首先在动荡的美国得到发展。[2] 70年代后,卡巴莱讽刺剧又在英国的边缘戏剧中得到接续,著名的麦格克拉斯的8:74剧团[3]、"红梯子"剧团、股份剧团、使用多种手段的布莱顿市的联合剧团、共同意志剧团、连珠炮剧团、粗犷剧院(演出宣传鼓动剧)的演出,都有一定的卡巴莱戏剧特点。与此平行发展的还有前苏联具有宣传鼓动特色的广场剧。比如为庆祝十月革命胜利三周年而作的《攻打冬宫》,演出就在冬宫前的乌利茨广场,有一万多人参加演出,10万人观看。

中国的卡巴莱戏剧来自苏联的活报剧传统。于伶最早把苏联活报剧《西班牙万岁》从苏联翻译过来。井冈山革命根据地时就有活报剧(著名的剧目有《打土豪》、《活捉肖家壁》、《毛委员的空山记》),抗战爆发后,上海救亡演剧队演出过街头剧《放下你的鞭子》和《最后一计》。[4]

[1] 沙特罗夫的列宁题材的系列政论剧,成为体现前苏联政治改革新思维的一道特殊的风景。据说戈尔巴乔夫曾号召全体中央委员观看政论剧。为此曾出现万人空巷购不到票的局面。

[2] 著名剧目有《被耕翻在地的三个A》(反映农民问题)、《国民的三分之一》(反映贫民住房问题)、《翻身》(表现毛泽东领导下的中国农村)。(史泰恩)

[3] 该剧团名字揭示的是全世界8%的人口掌握着74%的世界财富的事实,1971成立。

[4]《放下你的鞭子》还被赴美求学的王莹送进白宫,得到罗斯福的称赞。

605

后期还出现过《保卫卢沟桥》、《台儿庄》等剧目。[1]在延安,出现了《海陆空军总动员活报》、《苏维埃活报》等剧目。1953年,上海导演黄佐临导演了《抗美援朝大活报》,1957年改编了《百丑图》,(该剧在舞台上把说唱、音乐、舞蹈、漫画、形体融合到一起,被誉为"艺术上有革新意义的创举"),[2]是中国最完整的卡巴莱讽刺剧形式。卡巴莱风格在"文革"期间又得到发展,各种规模的革命宣传队吸收各种传统形式(如双簧),演出丑化"封资修"的剧目,并创造了诗表演、词表演、群口词、枪杆诗、表演唱、坐唱等多种子集形式。[3]2000年后,深圳演出过《马拉/萨德》,北京演出了《切·格瓦拉》,后者提出了在全球化语境下,如何继续发挥切·格瓦拉革命精神的问题。同期出现的还有《钢铁》、《鲁迅先生》等自创剧目。《一个无政府主义者的死亡》根据达里奥·福的滑稽剧改编,这些剧目构成了中国风格的红色卡巴莱讽刺剧。[4]

[1] 1940年,边区政府宣传20条施政纲领,文艺工作者创造了《王老五逛庙会》等剧目,并把长花鼓、拉洋片、数来宝、说相声等形式融合到一起。

[2] 以上资料出自葛一虹《中国话剧通史》,中国戏剧出版社。

[3] 如果中国的革命文艺曾经做出过自己的创造,一个是文革的宣传队,一个是革命样板戏。其他基本是苏联形式的发展。

中国最早出版的部分红色戏剧剧本

[4] 目前的北京已经形成了一个不大不小的"北京红色群体"。他们包括《切·格瓦拉》剧组的主创:黄纪苏、张广天、沈林,半个孟京辉,以及创作《生死场》、《狂飙》的田沁鑫。

政治剧的另外两种类型对中国影响不大。文献剧剧本在上世纪80年代以来得到翻译,但从来没有任何舞台演出;政论剧方面,80年代的《剧作家》翻译刊登过沙特罗夫的几个剧本,国家大剧院演出过《红茵蓝马》。中国没有产生过真正的本土政论剧,魏明伦的《潘金莲》借鉴了历史时空方式,让古今名人集中到阳谷县进行文化论争,

第十章 政治剧

但不表达政治内容。

政治剧属于一树多枝。文献剧、政论剧、红色卡巴莱都属于政治剧系列，它们有共同的修辞要素：叙述＋呈现＋文献＋政论。其中《马拉/萨德》是这些不同修辞形式的兼容。各种形式的不同只是修辞要素比例上的变化：卡巴莱讽刺剧偏重多媒体叙述；文献剧偏重文献运用（历史的再现）；政论剧偏重历史政治评论。

广义的政治剧题材非常广泛。本章之所以选择文献类型的政治剧做为研究对象，是因为它们对今天的政治生活还产生着影响，并且这种影响还会持续一段时期。

下面，我们分三节讨论政治剧三种不同的形式。

杜宣等编活报剧剧本封面

卡巴莱讽刺剧分析采用的主要剧目文本：
彼得·魏斯：《马拉/萨德》 （胡其鼎译）
麦格拉斯：《羊鹿和黑黑的油》 （袁鹤年译）
黄继苏等：《切·格瓦拉》
《一个无政府主义者的意外死亡》
（黄纪苏改编、孟京辉导演）

文献剧分析采用的主要剧目文本：
彼得·魏斯：《法庭调查》 （胡其鼎译）
基普哈特：《奥本海默案件》 （张荣昌译）
霍赫胡特：《代理人》 （陈恕林译）

政论剧分析采用的主要剧目文本：
肖伯纳：《日内瓦》 （贺哈定、吴晓圆译）
沙特罗夫：《前进，前进》 （卢惠译）
《不列斯特条约》 （王燎译）

607

第一节 卡巴莱讽刺剧

这里的"卡巴莱"是沿用史泰恩对皮斯卡托多媒介戏剧的称谓。史泰恩将皮斯卡托当年在无产者剧院演出的剧目称之为"杂有真实演员、漫画、电影的卡巴莱式政治讽刺剧"[1]。

皮斯卡托的文本没有翻译过来。但有两个文本充分具备了卡巴莱式讽刺剧的特征。一个是彼得·魏斯1964年创作的《马拉/萨德》,另一个就是麦格拉斯的《羊鹿和黑黑的油》,这两部作品吸收了早期卡巴莱讽刺剧创作的优长;而北京舞台上的《切·格瓦拉》则集中地反映了中国化的卡巴莱面貌。通过对这些文本的分析,相信一样可以见出卡巴莱讽刺剧的基本诗学特征。

一、报道剧的特征

集体报道 卡巴莱讽刺剧是所有戏剧中离戏剧最远的一种。它的叙述程度远比史诗剧还纯粹,它的演出实质是

[1] 卡巴莱是法语小酒店艺术的音译。是指在酒店、咖啡馆内搬演的集演唱、歌舞、杂耍、讽刺于一身的表演形式。卡巴莱艺术于1901年由法国流传到德国,形成了众多的(200余家)卡巴莱式剧院。当时著名的有大导演莱因哈特的"声和烟"剧院,有剧作家魏德金参与创办的"十一名刽子手"剧院。(参见景岱灵:《卡巴莱话今昔》,载《外国戏剧》)

柏林"小舞台"剧团演出的卡巴莱戏剧

第十章 政治剧

《切·格瓦拉》采用集体叙述形式（中央戏剧学院研究所首演）

一种政治报道。卡巴莱讽刺剧的创始人皮斯卡托曾明确宣称："叙述剧（卡巴莱）意味着摆脱现实主义程式——其中特别是佳构剧场那种程式——的各种束缚的一种演出"，演出的实质是一种对"社会性或政治性论题的报道"。[1]

依据这一纲领，卡巴莱讽刺剧摈弃了传统戏剧的所有要素——事件、情节、行动、人物。皮斯卡托的《热闹的红色时事讽刺剧》，由14个连说带唱的插曲组成，没有完整的故事，更找不到"人物"，代之而起的是集体演员对现实问题的现场报道。

这种报道是一种多主体的叙述。比如《羊鹿和黑黑的油》这部对殖民者侵占盖尔人土地家园和掠夺资源的行径进行揭露的报道剧，叙述主体即包括若干身份的叙述者——主持人（司仪）、歌手、讲述人ABCD、剧团成员ABCD；还把剧情涉及的人物也包括进来，如剧中的学者ABCD、盖尔人女代表等非叙述角色，也做为当事人见证者来参与报道。

卡巴莱讽刺剧还具有混合媒介的特点（有"杂剧"之称）。《羊鹿和黑黑的油》中包括了合唱队员的合唱、叙述和解说，《切·格瓦拉》主要是正方、反方两组合唱队对格瓦拉事迹的叙述和辩论，同时包括歌曲演唱、诗歌朗诵和形体表演，形成了一种晚会式的群体表演（《钢铁》

[1]《现代戏剧的理论与实践（3）》，686页，刘国彬译，中国戏剧出版社，2002。

皮斯卡托在《暴风雨》中使用俄国十月革命影像资料的投影

也用大段的诗歌朗诵穿插在讲述与形体表演中）。

除了叙述，卡巴莱讽刺剧的报道手段还有"活报"。关于"活报"，有说是"活的报纸"，我认为，说是"活人的现场报道"可能更准确些。"活报"以滑稽的方式演绎一个情景。这些滑稽方式包括：漫画方式、哑剧方式和戏仿方式（对歌剧、魔术、杂耍等多种非戏剧成分的游戏拟仿）。

政论和投影也是卡巴莱讽刺剧主要表演方式。政论通过舞台上辩论双方"对驳"进行。《马拉/萨德》的论辩是在马拉与萨德之间进行（前者代表无私的革命者，后者代表"糜烂腐朽"的资产阶级个人主义者）；《切·格瓦拉》的对驳则在身着迷彩战士服的革命者和珠光宝气的"新生资产阶级"之间展开。投影最早在《拉斯普京、罗曼诺夫、战争与奋起反对他们的人民》一剧中有所使用。皮斯卡托同时使用了三部电影放映机，其中最小的做为"日历"的银幕放在最前方，上面放映签字等档案文献的内容；而另两部，一部放映有关政治事件的纪录片，另一部放映特写式的镜头或静态照片。这种形式形成了类似电视的多画面效果，对真实表演起到烘托、补充、叠印、加

第十章 政治剧

强和象征作用。在《切·格瓦拉》中,随着舞台上论辩话题的转移,大屏幕上不断出现列宁讲演、群众游行、阿芙乐尔号被拍卖、街头乞丐讨钱、妓女拉客等投影镜头,以表现革命红船沉没、江山易色、民生困顿的社会现实。[1]

卡巴莱也可以演出戏剧性文本,但在演出时会将原文改编为集体报道的形式。如黄纪苏版的《一个无政府主义者的死亡》就将达里奥·福的滑稽喜剧改为集体报道,整个剧情用两个弹唱吉他的小丑的朗诵解说统一起来,剧情被切成碎片式的活报连缀。根据《钢铁是怎样炼成的》改编的《钢铁》,也增加了"风"和"雨"两个准歌手,承担起对人物的重新演绎和叙述剪裁的任务。

卡巴莱讽刺剧在中国经历了改造和发展过程。北京舞台的演出吸收了表现主义、文革宣传队的手法以及一些民族形式。《切·格瓦拉》的形体表演和台词,整齐划一而具有形式感,明显地融合了表现主义和文革的诗表演、群口词、枪杆诗的成分。它的诗歌朗诵和抒情歌曲整合了当代艺术的因素,很适合当代青年的口味。张广天的编排吸收了清唱、快板书、双簧等民族艺术形式。

叙述的导向性 卡巴莱讽刺剧具有强烈的政治倾向。这种倾向首先通过覆盖文本的叙述形式来体现。

针对叙述所涉及的不同对象,卡巴莱讽刺剧往往采取不同的叙述语体:

一种是高摹仿的颂赞语体。用于对正面革命人物的叙述。这是一种虔敬的,仰视的,具有颂歌、赞歌性质的语体。颂赞语体经常采取第二人称,用充满激情的文学语言、铿锵有力的音节表达对叙述对象的景仰。如《切·格瓦拉》涉及格瓦拉光辉业绩的叙述就采取了这种语体,如"你曾经站在玻利维亚路边"的大段朗诵,就是用仰视的视角、颂歌式的旋律、英雄史诗般的音乐形象来烘托对象的伟大。与颂赞叙述相对应的修辞手段还有由演员形体组成的纪念碑式的舞台造型。在《马拉·萨德》中,当科黛行刺成功时,作者安排了一个"马拉倒挂在浴缸沿上"的造型,摹仿了大卫一幅经典图画的画面。《切·格瓦拉》

[1] 近年来,投影已不限于卡巴莱戏剧。它已经成为众多寓意剧愿意使用的修辞手段。在林兆华导演的《理查三世》中,在经过惨烈的宫廷杀戮后,大屏幕上出现了被屠宰的活鱼以及乱爬的蚂蚁意象(表现人类历史发展的荒诞无序)。郑天玮的《无常·女吊》以投影表现投胎的阴阳谅解的混沌状态。孟京辉的《关于爱情的三种观念》用投影覆盖剧场造成符号的冲击。

和《钢铁》也经常使用有气势的集体造型来突出群体和英雄形象。

另一种叙述是低摹仿的贬鄙语体。用一种藐视、贬低、矮化的口气说话,一般针对剧中敌对阵营的势力。比如《羊鹿和黑黑的油》中的司仪谈到那些掠夺者时说:"这些人可不只是跳梁小丑……"《切·格瓦拉》中关于"帝国主义夹着尾巴逃

《切·格瓦拉》的集体朗诵

跑了"和"革命股民"的评述也都是贬鄙语体。

贬鄙语体除了以话语的方式,还经常通过歌曲、诗歌、讽刺性音乐、鼓点的配合体现。比如《羊鹿和黑黑的油》中歌手念诵的一首纪念萨泽兰公爵的诗:"除了牛烘之外,不会给你身上放别的东西。"歌曲经常配合以小丑的摹仿反对派的言行的滑稽表演。在《切·格瓦拉》中,演员群体朗诵"这就是人性这就是世界不要异想天开",形成一种音乐节奏。这种节奏很类似样板戏中的音乐节奏,每当这种节奏出现时,便暗示了一个妖魔化的资产阶级阵营的出现。

两种语体的运用是为了划清阶级界限。因为在任何时候革命的首要问题都是分清敌人朋友的界限。

划清敌友阵线的更直接方法还有建立标识,即由叙述者直接宣告谁是敌人谁是朋友。达里奥·福的戏剧经常通过游吟诗人的开场白来介绍敌友双方;《马拉/萨德》也在开场时用了五个小节介绍剧团、出场人物以及将要演出

第十章 政治剧

的剧情。在黄纪苏改编的《一个无政府主义者的死亡》中，两个小丑在黑板上用粉笔画漫画标示出演出中的好人/坏人。

二、场面的活报方式

卡巴莱讽刺剧的"活报"是对一个有情境特征的情景临时地演绎，相当于把一个活报剧镶嵌在报道中。当某一话题涉及到有情景特征的场面时，演员就临时地分包赶角铺展为场面。

葛一虹的《中国话剧史》记载了《打土豪》活报剧的演出情况："先是一个扮土豪的演员上场，他头戴丝绸帽，身穿锦缎袍，胸前挂着一串串铜钱，走起路来叮叮当当地响着。他趾高气扬地用自报家门的方式讲，我是一个土豪，家里有多少地，放了多少债，接着是农民上场，随后是红军出场，揭露土豪的罪行，最后绑起土豪去游行。"卡巴莱讽刺剧中的"活报"与此类似。不同的只是这些场面被镶嵌在多样的叙述媒介中。

卡巴莱讽刺剧的活报场面有漫画式、哑剧与戏仿。

漫画活报 漫画式活报以漫画的抽象、夸张、滑稽的方式进行活报。漫画活报的首要程序是对讽刺对象脸谱化（也是建立标识的策略）。因此，活报场面的人物都要装扮成小丑。极端的，甚至被鬼魅化，如同魑魅魍魉。《切·格瓦拉》中的资产阶级由珠光宝气嗲声嗲气的女性扮演，《鲁迅先生》中

1936年，怒潮剧社上演的活报剧《最后一针》剧照

的"文人魑魅"被画上白脸翻唇,手持竹板,身着长衫,阴阳怪气地说数来宝。为了成功地进行妖魔化,这些反派在出场前已被穿上囚犯的号衣。

漫画活报还体现为动作和语言的漫画化。《羊鹿和黑黑的油》用活报表现苏格兰的资本家互相勾结掠夺农民资源的情形——

　　[一阵鼓声,提琴奏了短促的一段曲子,吉姆和怀特豪一起握手,在两人中间,波瓦士穿着黑色大衣、戴着礼帽上——

　　我是波瓦士伯爵。我有个计划……(大谈掠夺计划)

　　[音乐奏起《舞蹈之王》的曲子,吉姆和怀特豪掏出绳子拉在波瓦士伯爵的手腕和后背上,把他变成了一个木偶傀儡。

　　他们一起唱了起来——

这一段漫画活报,通过漫画造型的场面和一系列握手、戴礼帽、捆绑的漫画式动作,配合讽刺音乐和歌曲,揭示出殖民者之间尔虞我诈、互相利用、互相倾轧的关系

1924年,为支持德国共产党竞选创作的红色滑稽剧《RRR》剧照

第十章 政治剧

张瑞芳与崔嵬演出的街头剧《放下你的鞭子》场景

实质。

漫画活报的语言是一种小丑告白的语言。夸张、直观，讽刺和挖苦是最明显的特征。比如《羊鹿和黑黑的油》中盲人殖民者说的一段话——

> 他们拿给我狐皮、水獭皮帽子……我给他们的是玻璃球、便宜货、性病、痢疾、感冒、水灾和文明带来的一切好东西。

《切·格瓦拉》中也有小丑告白。其中那个出身南锣鼓巷的女青年（反A），手拿镜子，反复自照，恨自己的"黄面孔"，说的一大段崇拜美国的台词，就使用了小丑告白的修辞。

哑剧活报　用哑剧的形式活报。这种手段《马拉/萨德》用得较多。比如剧中"歌与哑剧"一场，表现科黛来到巴黎的情景，就使用哑剧的方式：演员们"穿戴奇异服饰"，分别扮作"商人、刀剑匠、杂技演员、卖花小贩、扭屁股妓女"，等到科黛买好刺杀的匕首之后，歌手叙述了平板杀人车出现的场面。于是，随着音乐的单音节奏，

这个队伍开始扮演一段哑剧——

两个病人，蒙一块白布，扮成一匹马，他们拉着一辆平板车，上面站着穿衬衣的被判决的人，一个牧师给他作最后的祈祷，跟在平板车后面的病人欣喜若狂……

这种哑剧戏仿，一方面，把大革命时期街头杀人的恐怖场面活报出来，同时也把科黛此时此地的心理感受外化了。

哑剧活报更多地用于某种政治状况的图解。比如剧中马拉在揭露宗教的欺骗性质时，哑剧演员列队，"他们把自己装扮成教会的显贵"，这种活报带有强烈的戏谑性质——

库库鲁背一个用两把扫帚扎成的十字架，并用一根绳索套在波尔波什脖子上牵着他。科科尔挥舞一只像圣器似的桶，罗西诺尔转动一个玫瑰花圈。

《放下你的鞭子》剧本封面

这里的哑剧表演带有明显的寓意倾向：十字架由扫帚扎成，已经在解构神圣；再用绳子套在脖子上，喻为人民的枷锁；而桶与玫瑰花圈的道具化，则将布道变成了一个骗人的程序表演。

类似哑剧手法在《切·格瓦拉》中亦有表现。剧中正A谈到新中国旧势力的抬头时，四个演员表演了一段摹仿儿童骑马游戏的哑剧，上面的"马儿"不住地踢踹"骑手"，下面的马头欺负马腰，马腰欺负马臀……这一段哑剧正如舞台指示说的，目的是表现"形成了与旧世界

了无差别的等级制度",刻画的是"官僚新资产阶级对于社会主义理想的背叛"。

哑剧形式的作用在于它的无声效果。因为它所讽刺的事实也是在悄无声息之间发生的。

戏仿的方式 卡巴莱讽刺剧有强烈的剧场性。它把文学上的滑稽摹仿,变成对舞台手段和技艺的戏谑性摹仿。这种戏仿突出表现形式本身的寓意、讽刺作用。

1941年金山王莹到南洋巡回演出街头剧《放下你的鞭子》,途经香港时与丁聪和《良友》主编马国亮合影

歌剧戏仿 即夸张地根据歌剧规范演唱戏谑内容。在《马拉/萨德》中,四个歌手的叙述、萨德的讲话,经常使用歌剧的宣叙调和咏叹调来演唱,让音乐形象和表演方式(哑剧的、漫画的)形成一种不协调。这种情况也出现在《羊鹿和黑黑的油》中。殖民者福斯费特夫人和克拉斯克伯爵,在盖尔人生存的土地上,以主人的身份(牧羊的羊倌、船上的老船工)唱起了二重唱——

福斯费特夫人	牧羊的羊倌
克拉斯克伯爵	船上的老船工
福斯费特夫人	还有苏格兰洞穴
克拉斯克伯爵	勇敢的首长们
(两人合唱)	我们是峡谷的主人
克拉斯克伯爵	我们喜欢穿高原人的衣衫
福斯费特夫人	戴着苏格兰帽……
(两人合唱)	那风笛的声音
	在小湖上空回鸣。

《一个无政府主义者的意外死亡》中演员摹仿慢动作放像和气功贯顶的场景（孟京辉导演，中央实验话剧院演出）

歌剧二重唱华美高贵的形式与角色鹊巢鸠占的行为之间形成严重的不协调，达到了一种讽刺的目的。

歌曲戏仿常用A调唱B曲，意在造成歌词与曲调之间的不谐调。在黄纪苏版的《一个无政府主义者的死亡》中，疯子摹仿有权有势的纨绔子弟向往美国的嘴脸，就将《火车向着韶山跑》的歌词（保留韵脚和首尾句式）置换成"火车向着美国跑"，将原来红卫兵奔赴韶山的朝圣行为置换成崇美的跨国移民潮。

魔术戏仿 通过摹仿魔术表演的戏法效应，来针砭某种社会丑陋现象。在《羊鹿和黑黑的油》中，当殖民者在盖尔人土地上要建油田的时候，掏出枪向空中放了一枪，舞台上马上出现了井架和油井，作者用这种手法讽刺殖民者的呼风唤雨无所不能。《切·格瓦拉》也有类似的魔术戏仿。一名红衣魔术师推着一个大柜子旋转上场，柜门上大书："你的我的大家的"，然后魔术师当众表演，七变八变，把你我大家的东西变没了。这段魔术寓意很明确，是暗指赖昌兴式的贪污犯把公有财产魔术般地据为己有。其中魔术师用魔棒指天指地指自己以及奏乐，都是在玩欺骗性表演手腕。

生活仪式的戏仿 在演出中有意摹仿日常生活的某种仪式。在《鹿羊和黑黑的油》中，几次殖民者和资本家买卖土地的场面，都使用了对市场砍价的戏仿手法——甲方开出条件；乙方砍价一半，说出贬斥理由，于是甲方作出让步，说出新的抬价理由，乙方再还价，直至成交。把市

第十章 政治剧

场的仪式应用到土地掠夺上,更显其强盗行径。在孟京辉导演的《一个无政府主义者的死亡》一剧中,有个"我和色色"的场面,现场演员拟仿色色一家人团团围住照全家福相的情形。人们摆姿势,喊"茄子",尽显有权势人家的骄奢之态而无一点家庭应有的温馨。这种戏仿通过外表(仪式)和内在之间的反差营造讽刺效果。[1]

录像戏仿　《一个无政府主义者的死亡》还使用了录像戏仿。比如在最后重排制造自杀假相的场面中,警长和疯子合演了一出慢镜头放相的戏仿:疯子不顾一切地跑向窗台,两个警察抓其衣服和腰带,腰带脱落,疯子情急翻墙,用口哨拟仿高楼坠地声;挣扎两次,然后疯子又活过来,重新反跨窗台,从窗口往回退。这一段,通过对类似影视作品编辑过程中慢镜头倒放手段的戏仿,表现这段自杀戏的人为制作性质。该剧还使用了其他一些戏仿手段。在对疯子和警长的关系演绎方面,使用了京剧的程式以及对秧歌剧、舞蹈程式的戏仿;在表现警察局欺骗舆论的情节上,还使用了气功戏仿("老子式气功灌顶术")。

[1] 孟京辉导演给中国话剧带来很多新的表现手段和创新想象,他对于戏剧青年观众的争取和戏剧生态的恢复功不可没。

三、政论的方式

卡巴莱讽刺剧把呈现变成报道,为的是争夺政治话语权,改变戏剧的传统视点,按照无产阶级的立场来书写历

鲁迅艺术学院戏剧部演出《粮食》

史，制造革命的神话。为此，政治论争在其中具有重要意义，它是作者声音的表达方式。

卡巴莱讽刺剧的政论有以下几种形式：

叙述性政论 分间接政论、直接政论两种形式。间接政论是作者借助叙述间接地表现对事物的看法。比如《马拉/萨德》中，马拉讲演中指出革命队伍中有人向旧势力抛"媚眼"，四个歌手马上叙述现实情况予以补充："如今那些新发家的蠢货，抱着僧侣的酒桶在狂欢"，接

《马拉/萨德》中科黛行刺场面

着指出他们聚敛黄金大吃大喝，忘记人民疾苦；而当马拉作完最后一次讲演后，四歌手又用现在时口吻叙述道："可怜的马拉被围困在房子里/你走在我们前头一个世界/外面的枪一响/你的话已被歪曲"。在现实的叙述中表达了作者对时局的看法。再如《鹿羊和黑黑的油》中，做为角色的年轻人有一段角色叙述："我们那些高贵的财主在报纸上说的一套，可做的是另一套。我说的报纸是《苏格兰人报》，我们都管它叫'联合说瞎话报'"。在这里，作者通过年轻人之口表达了对现代传媒的看法。

直接政论具有评论性质，是叙述人抛开所叙事实直接表达政治见解。比如《鹿羊和黑黑的油》中，当剧团成员用编年史的方式逐年报道盖尔人的土地和文化被掠夺破坏的状况之后，一个剧团成员总结到："只要经济权力没有被人民掌握，那么他们的文化——不管是盖尔文化还是英格兰文化——都将被毁灭。"这段评论把市场经济的内在

规律和所述的现实状况联系起来,从更宏观的视角揭示商品经济体制的内在文化矛盾,是作者的直观认识。再如在剧终,主持人叙述了全英各地盖尔文化的沉沦历史之后,全体成员走上前台,向观众轮流发表讲话("土地不属于人民,人民不控制土地")。《切·格瓦拉》中关于"哪里有祸国殃民,哪里有朱门酒肉臭"的大段的集体抗议,也是直接政论。直接政论或是表现对历史的反思,或是对现实的批判,或是对理想的呼吁,都更直接地表达作者的声音。

论辩中的政论 卡巴莱讽刺剧中的论辩不同于政论剧中的逻辑的论辩,更多地体现卡巴莱的讽刺和对驳的特点。这种论辩表面上你言我语、一手对一手,带有公平竞赛的较技特征,但同样也是作者主观声音的专政。

在这里,作者声音专政是通过话语权的控制,即语序上的巧妙安排实现的。这种安排最常见的是卒章显志法,即把反面的言论放在前头,把正面的(也是代表作者的)雄辩话语放在后面,让前面成为后面的靶子。如《马拉/萨德》中,占篇幅最多的是萨德与马拉之间关于个人主义理想和革命理想的辩论,这种辩论正式的共有四次,

《切·格瓦拉》中的正反方辩论(张广天导演)

每一次都是马拉作总结批判萨德，萨德的观点总是成为马拉批判的靶子。就如在一个七嘴八舌的讨论会上，主持人的总结总是更具盖棺论定的权威性。

正反论辩的语序安排也有反过来的时候，即正方在先，反方在后，这个时候，作者安排的一定是那种不具有对等价值的论辩，孰是孰非，非常明显。这时，即使正面言论先出台，反面言论亦因其露骨的谬误和非正义内容而败北。

下边是《切·格瓦拉》中的一段楹联式的论辩——

　　青年A　一样都是嘴！有的早饭是地瓜，晚饭是地瓜，蒸的是地瓜，煮的是地瓜，年年是地瓜，日日是地瓜，嘴就是这么打发。

　　人≠人　当然了都是嘴！咱们今个谭家菜，改日毛家菜，何如本邦菜，要不东洋菜，腻点俄式菜，辣点四川菜，吃的学问大啦。

正是在工整的对比中，见出了阶级之间生存境遇的巨大差异。这时，不需要很多逻辑推理，作者对现代社会不

1942年延安文艺座谈会与会者合影

平等现状的义愤通过论辩得到表达。

歌曲中的政论 如果前述政论偏于说理，那么歌曲的政论则带有更强的感情色彩。因为歌词常以箴言方式书写，修辞精到，它的政论更含蓄、更隽永、更富于诗意。比如《鹿羊和黑黑的油》中的《永远记住你们是一个民族》，是对于弱势文化价值的珍重叮咛；《这些都是我们的山》，是对于民族历史的铭记和缅怀，《切·格瓦拉》中的《飞翔》（"陆地淹没了，你就在空中飞翔"），是对持久的革命理想的礼赞；《其实这人间，只是一个人》表现的带着无产阶级色彩的普度情怀，都更含蓄地表达了作者的价值观和世界观。

四、政治特性与舞台艺术

政治特性 皮斯卡托不仅是政治剧的创始人，也是政治剧理论的奠基者。他的《论政治剧》是这种范型的纲领性文献，比毛泽东的《在延安文艺座谈会上的讲话》早20年。许多政治剧的核心理念，如为政治服务，为什么人的问题，通俗形式问题，在这部戏剧论著中都提出来了。

为政治服务 皮斯卡托指出："柏林工会则把建立的

葛兰西

剧院看做是阶级斗争的一部分"[1]。并指出,他的无产者剧院就是"运用艺术手段为工人阶级运动服务"[2]。7∶84剧团的负责人麦格拉斯强调思想基础:"我们不能忽视马克思、恩格斯、列宁、托洛斯基、卢森堡、葛兰西、毛泽东的观念和英国工人阶级强大的思想、经验的丰富传统,他们影响着我们问题的提出方式。"[3]

为无产阶级的戏剧的问题 为无产阶级的戏剧除了内容具备阶级性和形式通俗易懂以外(卡巴莱讽刺剧的形式就是为无产阶级量身制作的),还涉及消费方式问题。皮斯卡托呼唤戏剧"结束长毛绒的时代"(旧剧场的座椅是长毛绒做的)。指出新的剧院要使"无产阶级第一次成为艺术的消费者"。皮斯卡托曾经算过《织工》的票价,认为这部表现工人阶级状况的戏剧是工人阶级所消费不起的。政治剧的目的既然是为工人运动服务,就一定要打造低票价和免费戏剧。

反美学 皮斯卡托明确指出,无产者的戏剧"不是一个给无产者提供艺术的问题,而是有意识地进行宣传鼓动的问题","我们很快从我们的领导纲领中取消了艺术这个字眼,我们的戏都是些号召"。[4]

关于无产者艺术的性质问题葛兰西也注意到了。他指出:"存在着两种事实,一种是美学和纯艺术性质的事实,另一种是文化政治。"[5]

现实性原则 卡巴莱讽刺剧的题材非常丰富,多样的叙述手段与媒介,再加上主题和美学上的要求,让人眼花缭乱,难于把握。《切·格瓦拉》的主创之一沈林介绍,在半年多的集体创作实践中,他们发现总结了卡巴莱讽刺剧创作涉及的多种矛盾关系,它们包括:格瓦拉业绩的讲述与精神的阐述、英雄的赞颂与历史的反思、过去时和进行时、论断的阐发和论据的展示、讲故事与讲道理、冷嘲与热骂,讥诮与雄辩 [6] 六个方面。

如何处理好方方面面的矛盾关系,在纷乱的材料和多样的手段中是否有一个结构的焦点,皮斯卡托在长达十年的实践中曾做出过肯定性回答,这就是现实性原则。皮斯

[1] 皮斯卡托:《论政治剧》,载《世界艺术与美学》(五),250页,聂晶译,文化艺术出版社,1985。

[2] 同上书,251页。

[3] 同上书,296页。

[4] 同上书,258页。

[5] 葛兰西:《狱中杂记》,437页,曹雷雨、姜丽、张跣译,中国社会科学出版社,2000。

[6] 《〈切·格瓦拉〉反响与争鸣》,78页,中国社会科学出版社。

第十章 政治剧

卡托认为"主体与时事的相关程度""决定着戏剧的兴衰",他明确地主张:"从现实性立场出发,把剧中的这一因素或那一因素形成一个焦点,而让其余的部分沉到阴山背后。"[1] 这一原则为卡巴莱讽刺剧创作找到了结构的"结晶点"。它不仅规定了各部分的主从关系,也规定了各种媒介的使用比例。[2]

后革命的特征 当代的卡巴莱讽刺剧具有后革命特征。在资本主义语境里,随着福利国家的出现,工人阶级已经被收编到消费网络中,成为体制的一部分,这使葛兰西的"文化霸权"无法建立;而在开放的社会主义国家(如中国),经历了苏联解体、文革噩梦,特别是全球化语境下,重提革命话语,必须在立场上作出若干调整。北京卡巴莱讽刺剧的后革命特征体现在它呐喊而不行动。它的目标不再是暴力革命(夺取政权),而是在既定体制下保持一种文化抵抗的姿态。[3]

舞台与创作 卡巴莱戏剧的叙述性和生产流程使戏剧舞台的面貌和创作方式发生了变化。

构成主义舞台 做为真正的叙述剧,卡巴莱戏剧需要一个适合集体报道的话语空间。这个空间能够更多地为形

[1] 皮斯卡托:《论政治剧》,载《世界艺术与美学》(五),聂晶译,文化艺术出版社,1985。

[2] 这个原则其实是最少展现和史论结合原则。即以现实问题的提出和阐述为主,任何美学呈现都服从观点和立场的表达。《切·格瓦拉》的结晶点就建立在现实性上:即如何在新的历史条件下发扬格瓦拉革命精神的问题。因此,尽管视点跳跃,连接突兀,涉及问题繁多,但因为紧紧围绕着现实问题聚焦,因此主题并不散乱。

[3] 比如《切·格瓦拉》演出座谈会上,许多热血青年问应该干什么,剧组告诉他们:"我们拥有的仅仅是一种忧患。"

皮斯卡托的投影师团队

[1] 陈世雄、周宁：《20世纪西方戏剧思潮》，415页，中国戏剧出版社，2000。

[2] 构成主义是建筑美学的名词，最早产生于20世纪20年代的俄国。其主要代表人物为盖博与派夫斯纳兄弟，构成主义有以下几点主张：抽象形式，反对摹仿现实而重视艺术的主观创造（构成）；表现深度空间和运动感；使用各种工业材料。（参见《现代西方艺术美学文选·建筑美学卷》，49页，春风文艺出版社）

皮斯卡托庞大的机械和操作系统

体表演和叙述营造气氛，更有利于多种媒介作用的发挥。这种目的导致新的舞台美学观念的出现。陈世雄在谈到政治剧时说，"皮斯卡托创造性地掌握了构成主义的成果"[1]。实际情况正是这样。构成主义成为皮斯卡托舞台艺术的总原则。这主要体现在对舞台机械的使用上。据史泰恩介绍，皮斯卡托使用的机械装置包括：旋转舞台、传送带和踏车、升降机和自动楼梯机以及与此配套的扬声器、玻璃地板、探照灯。根据记述，他还使用过圆缺状地球仪式的舞台，为了迅速完成蒙太奇转接，"各个球体必须闪电般的打开或者闭合"，这些装置创造了一种流动的空间和运动感。

机械装置还用来制造空间的"间性"。即运用机械装置把完整的剧场区分为多个空间，使空间拥有了无限的内在深度。比如演出托勒尔的《当心，我们活着》时，皮斯卡托在转台上使用了多层铁架，"铁架高达8米，分为许多层，上面是高低错落的平台，戏就在这些平台上进行"。这些不同层面的平台每个都是一个独立的"可进入的空间"，可以共时地参与舞台意义的多层次建构。[2]

皮斯卡托的构成主义有点过头，甚至连曾经和他合作过的布莱希特也感到手段太多了（"舞台艺术异常地复杂化了"）。他不无揶揄地说："皮斯卡托的舞台技师前面放的说明书和莱茵哈特的舞台技师的说明书的区别，就像斯

特拉文斯基的一部歌剧总谱和一个吉他演唱者的歌谱区别那么大。"[1]

皮斯卡托最高的舞台理想是建立一种总体剧场。按其合作者建筑师沃尔特·格比乌斯的设想，这是一所多功能的灵活多变的剧场。这种剧场的最大特性是"表演区可以旋转，而观众席的座椅也能随之旋转"（史泰恩），影像打在包括观众厅在内的圆形剧场四周上。这是在表演/观看两个区域都获得绝对自由的剧场，可以达到最大程度的报道效果。

改编与创作　卡巴莱讽刺剧的剧本来源有两种：一是根据真实时事加工的时事评论剧，另一则是导演根据名著进行改编的剧目。这种改编是充分语境化的产物。"不必优先地考虑作者意图……既可删台词，也可增添场景，如果必要的话，也可增加序幕或尾声以便整个戏脉络清楚"[2]。在这种阉割式的改编中，不存在对原作的尊重和版权问题。所有原作都被相应的叙述语境所框定，如同加了说明的图画和供批判用的文章，四周被前言、按语、眉批、角注所包围，当它们呈现在观者面前的时候，已不再是它原来的面貌。用这种方法，皮斯卡托说，很多名著都可"为加强阶级斗争的观念"服务。

卡巴莱讽刺剧创作多为集体创作。集体创作的要点是"创作出一种共同的兴趣和集体的工作意志，首先把导演、

[1] 布莱希特：《戏剧小工具篇》，张黎译，《布莱希特论戏剧》，53页，中国戏剧出版社，1990。

[2] 皮斯卡托：《论政治剧》，《世界艺术与美学》（五），聂晶译，258页，文化艺术出版社，1985。

皮斯卡托的改编集体

演员和技术管理部门统统团结在一起"[1]。中国舞台上的《切·格瓦拉》就是集体创作的代表性剧目。但这个团体没有坚持住。自从张广天单飞之后，就再也没有出现过能与《切·格瓦拉》媲美的作品。这不仅因为失去了群体智慧的配合，更重要的是缺少了一种互相克制造成的张力。

卡巴莱讽刺剧的演出具有活动特征，演出后的座谈会是它必要的"外延"部分。通过座谈会，观众可消化观看时未能消化的部分，剧组也可以检验演出的实际效果。[2]

第二节 文献剧

如果卡巴莱讽刺剧的目标是发出号召，文献剧的目标则是还原历史。因此它把政治剧的文献特征发挥到极致，全部用文献构成戏剧的基本材料。

文献剧保留了卡巴莱讽刺剧的集体叙述特点（没有外在剧情的叙述人）。它以报告文学的章节构成了文本的结构，围绕着一段历史或一个政治事件，形成相对完整的叙述性情节，这使它具有历史纪实剧的一些特征。

皮斯卡托最后阶段的新文献剧场景

[1] 皮斯卡托：《论政治剧》，载《世界艺术与美学》（五），258页，聂晶译，文化艺术出版社，1985。

[2] 这些综合的努力产生了强烈的社会反响。《切·格瓦拉》的演出引发了革命话语的大讨论，这些讨论后来被编成一本几十万字的书出版。一部戏剧演出扩展为文化论争，这在中国的戏剧演出史上是罕见的。

第十章 政治剧

皮斯卡托导演的《旗帜》剧照

文献剧的诗学特点主要体现在两方面：文献与人物的类型；历史还原的策略。

一、文献剧与文献

文献剧的体裁 在1968年东柏林举行的"布莱希特交流会"上，文献剧的领导人物魏斯曾作过《查找与原型：关于文献剧定义的札记》的讲演。魏斯在讲演中说："文献剧首先关切的是把真实的、事实性的材料——通信和统计数字、文字上或电影上的讲话与新闻报道——编成文献性事件。"[1]即使用文献式的真实材料，达到完整的事实表述。在关于《奥本海默案件》的答记者问中，基普哈特提出了类似的看法："关键要找到某些形式，这些形式要顾及我们新闻报道的方式，同时又要突破这些形式探究原委……不强迫别人接受什么观点。"两个人都强调了文献的基础性作用。

文献剧文献使用有以下几种情况——

公开文献 是指进入历史档案涉及重大政治事件的文献。包括书籍、报刊、照片、音像等多种媒介的材料，这

[1] 史泰恩：《现代戏剧的理论与实践》(3)，刘国彬等译，759页，中国戏剧出版社，2002。

629

部分文献在文献剧中占据较大的使用比重。比如《奥本海默案件》中,使用了原子能爆炸的原始录像,电视采访麦卡锡的节目片断、麦卡锡的讲话、原子弹爆炸选择城市的风光、奥本海默和涉及到的其他人物的照片(打在屏幕上)、奥本海默与人谈话的录音带、原子能委员会的解说和介绍每一次爆炸情况的信件、科学委员会的报告、奥本海默答记者问的材料等等。《代理人》中有德意志电台的广播、画像等。总之,这些文献都是可以进入历史档案的资料。《狂飙》对中国话剧史上重要人物的介绍,使用了名录、海报、节目单、小传等文献。《狂飙》还演出了五个时期的戏剧片断,这种方法使立体的舞台上的文本成为一种特殊的文献。这种方法拓宽了传统文献的概念,是对文献剧的新创造。

潜在的文献　这是一些涉及个人生平的文献,它们由著作、文章、言论、回忆录、传记、信件等组成。这部分文献在剧中不以文献本身的面目出现,它被改头换面地转化为戏剧情节。通过剧情涉及的历史事件、历史场景,演员扮演的历史人物的行为、言论体现出来。这些情节和行动的文献性质在于,它们虽然不是历史的客观重现,但却有大量的文献依据(是有据可查的)。比如《马拉·萨德》中马拉与萨德的争论、《代理人》中教皇的言行、沙特罗

皮斯卡托剧中受害者游行的场面

第十章 政治剧

夫列宁剧中列宁及其他人的言行、《狂飙》中田汉的诗文和对话、言论。虽然不一定是与史实完全相同的行为和言伦,但绝对反映当事人的实际立场和观点。但这些拼贴的文献不能够表现真正的史实,它们是作家离开了当时的历史语境,根据某种现实需要凭借想象重构起来的。

虚拟文献 文献剧以事实为基础,那么是否就彻底否定了艺术的虚构呢?

不是的。文献剧也是戏。是戏就少不了虚构的成分,只是这些虚构的部分已经经过加工,比较隐蔽地和事实掺和在一起,使你看不出虚构的痕迹。

虚构是出于完整地再现历史的需要。在文献剧的创作中,为了获得一种整体的真实,需要把一些无法进入档案的一般性状况纳入文本历史的视野。而在文献存储的历史中,只有涉及到高层和重大事件的核心文献才会以档案的形式保留下来(比如关于奥斯维辛的三千页的档案材料)。而一些涉及底层的、边缘的大众的资料(比如二战中基层基督教团体的情况)就没有档案记录。对于这部分历史,要想恢复它本来的整体性,就必须拟构一些补充材料使历史完形化。

虚拟文献没有任何文献根据,它们的真实性依据周围的相关文献来确定。借助它们,文献剧能够完成从上到

皮斯卡托为舞台演出设计的漫画

下,由点到面的历史面目的全面恢复。就像考古工作者,面对一个打碎的古代花瓶,无法将之完整还原,采取搜集碎片拼合的方式,一个局部一个局部地拼合。遇到残缺的部分,根据图案走向借助想象作模拟性的修复。总之,这部分材料完全不具文献性。它们之所以看起来像文献,是将它们文献化的结果。

虚拟文献是历史文献和传记文献的补充,同样是文献剧材料的重要来源。《代理人》和《良心专政》这两部剧便是以这种材料为素材,也都属于这种文献剧。

人物的类型 文献剧的人物具有特殊功能。它不仅用来支撑情节,更做为历史的见证而存在。因此,在文献剧中,有了个人履历和主要言行(即档案身份),就可以成为一个人物。这种人物不需要个性化,只要求在历史上占据一定的位置,它的作用是为还原历史提供证据。

文献剧中的人物依剧情需要可分四类:

历史人物 文献剧的剧情是对重大历史事件的重构,历史人物是其中必不可少的硬件。历史人物不但构成了政治历史的阵营谱系,也是文献剧展开政论的必要主体。《前进,前进》一下子推出了22个苏共历史上最重要的政治人物;《奥本海默案件》中的主人公和调查委员会的主要人员都是真实的历史人物;《马拉/萨德》、《代理人》、《法庭调查》中有名有姓的人物均为真实的历史人物。历史人物如同报告文学中的主角,有了他们的存在,文献/政论剧的史实性才能得到保证。

地图式人物 是针对一定的具有结构特色的政治事件而设立的人物。这类文献剧为

第十章 政治剧

了摈弃任何臆想和推断,尽可能地使用证人还原事件。就像要还原某个地区的地貌,要绘制一幅可信性高的地图,就要在地图的每个点上标示出地名一样,地图人物也是作为事件还原过程中每个点位都有的标记性证人存在。如《法庭调查》这部剧,涉及到了整个集中营内部杀人工厂的各个细部,因此在调查审理中,采取了地毯式调查策略。从装卸台,到囚室,到毒气室,到焚尸炉的每一个场景,每一道工序,每一个过程,都要有亲历的证人出面说话。而所有这些证人的集合就形成了一幅完整的集中营历史地图。

地图式人物涉及众多,但都无名无姓,也不由固定演员来扮,而是根据剧情语境由少数演员来赶场代替。

代理人物 是虚构的莫须有人物。代理人物的设置是基于文献剧全面重构历史的需求和一种辩证的历史观念。即历史总是由英雄和群众共同

皮斯卡托排演文献剧《法庭调查》时的工作照

创造的,但历史的档案里却从来都只有对英雄的记载,同样在历史过程中起过作用的群众的事迹却很少见之于文献。代理人物就是文献剧为还原历史弥补文献本身的缺憾而设置的。基于反映党内基层民主问题的需要(这是无档案可查的),沙特罗夫的《良心专政》就设置了清洁工大叔、铁路工人谢廖沙大叔、开电梯的副博士和被开除的研究生戈沙等一系列代理人物。这些代理人物的存在填补了文献记载中群众身份的缺席造成的空白。

代理人物的最典型例子是《代理人》中的小教士里卡多,在有关历史文献中详细记载了二战中教皇和红衣主教

633

1939年抗敌剧社全体成员在自己制作的帐篷前合影留念

的诸多历史言行，这是一部妥协的、向强权屈服的教会史；但基督教文化还有另一面，即底层的、捍卫人道精神的、反法西斯的无畏抗争的历史。这种十字架上的基督精神，在二战中却是由千千万万名不见经传的基督徒来体现的。为了表现这些无名者的抵抗，作家综合历史上16670号囚犯的档案材料，创造了小教士里卡多这个为捍卫人类生命尊严奋起抵抗侵略者的基督徒形象，这个形象便成了基督教正义的代言人。

二、历史还原策略

文献剧的任务是追溯一段历史。这种追溯体现了作家不同的历史关怀。对某段被遗忘历史的重提，对某段被扭曲历史的还原，对某种暗箱历史的曝光，都可以成为文献剧的创作依据。比如《奥本海默案件》以法庭调查的方式重构了奥本海默做为科学家卷入政治冲突的前因后果，《法庭调查》通过上千名证人的不同证词，揭开了奥斯维辛杀人工场的血腥内幕。

但这种历史"还原"不可能是原本历史的重现，而是创作主体对历史的重新组织，属于"第二历史"。

第十章 政治剧

文献剧对"第二历史"采取两种策略,一种是复原策略,一种为数据化策略。

复原策略 依据历史文献对历史人物的言行记录,运用考古学的方法,尽量为历史绘制一个复原图——就像考古学家们为庞培古城和圆明园重绘复原图一样。

复原依据电脑点阵成像的原理进行,在电子屏幕上,任何一个影像的构成都是一定数量的"点"集合显示的结果。这和文献剧的事实汇集方法非常相似。比如《法庭调查》中关于奥斯维辛杀人基地的调查,因为涉及了纳粹集团为期10年震惊全球的杀人罪行,该剧就采取了地毯式排查方式。它把奥斯维辛杀人工场区分为众多的小空间,从装卸台到工作场,从囚禁室到转运站,从煤气车间到焚尸炉,每一个空间都被详细地调查,不遗露任何一个可能有价值的时空环节。调查过程也非常琐细——比如煤气室,就涉及了脱衣室的构造、设施,诱杀犯人的手段,脱衣和进入煤气炉和煤气施放的过程,焚尸炉的工作程序,清理尸体(如何从牙齿中取出贵重金属的方法)等等环节。全剧共涉及了上百个证人的证词和目击报告(浓缩了上千人的证词),这些不同证人的证词就形成众多的不同角度的视点,它们像电脑的点阵一样汇合成事实。

整体性是复原策略最关心的问题。《前进,前进》通过22位历史人物的重新出场来演绎十月革命前的复杂、险恶的政治斗争环境,通过多方政治势力的角逐,表现列宁在紧要关头对革命进程的把握。

数据与统计策略 与复位还原策略不同的是,这种策略放弃了整体把握的企图,而致力于本质的把握,因此致力于事实的汇集。

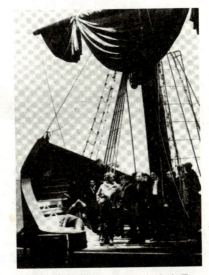

皮斯卡托最后一部剧的舞台布景

在事实的认证中，报告、数据、统计总是最能说明问题。比如《法庭调查》涉及到集中营的空间位置，每天杀死的人数，使用毒品的数量，放风"劳动"谋杀的时间，金牙的重量，以及数年杀死的老人妇女儿童的数量，都使用了数据来表示。在《羊鹿和黑黑的油》中，殖民者每次掠夺驱赶的人数，占领的土地，杀死的人数，包括殖民者拥有的公司、田产、油井也都用数据来表示。数据因为排除了感情色彩更容易成为"铁的事实"。

证词、证据当以一定的数据体现出来时，就具有了统计的意义，也就更有说服力。在《法庭调查》中，针对18个有名有姓的人的起诉，法庭组织了数以百计的证词和证据，原始调查材料有3000页。在《奥本海默案件》中，为了厘定奥本海默的忠诚问题，使用40多个证人的证词，在10几天调查过程中，法庭出具了几十种具有文献性质的证据。名录和年鉴也是重要的统计方式。比如《羊鹿和黑黑的油》中，在殖民者灭绝盖尔文化之后，由叙述者D、E分别向观众记述自1882—1919年间盖尔族为争取土地所作的斗争及其失败结果，就采取了年鉴和名录的方式。

和统计相关的还有叙述方式的冷漠。即对恐怖的、残忍的、不堪提及的事实予以不带感情的陈述。

第三节 政论剧

沙特罗夫的政论剧在文献剧基础上突出了政论成分，它把政治事件放到超越现实的历史时空中，让古今中外的死人/活人在历史场景中自由地论争，最终表现自己对现实政治问题的看法。

政论剧更明显地保留了卡巴莱讽刺剧集体叙述的特点。《前进、前进》，《布列斯特条约》使用合唱队员叙

《保卫卢沟桥》演出剧照

事,历史名人、工人、难民、士兵都由合唱队员临时客串。合唱队员的集体身份也随着剧情变化而变化(当战争发生,合唱队变成了一支带着刺刀的逃兵队伍)。《良心专政》赋予群众演员编辑、记者身份(表演对列宁的审判)。他们一会儿被委派扮演邱吉尔,一会儿又因英语讲得不好而被揭穿。

在此基础上,政论剧形成以下两个方面特点:一是文本的历史法庭结构,二是政治辩论的语言和方式。

一、历史法庭的结构

政论剧和文献剧都有一个历史法庭的命题结构。

历史法庭结构有潜隐两种,一种是像《良心专政》那样虚构一个有形的法庭。这个法庭有法官、证人,有控、辩双方和具体的案情。法庭审理也完全按照法庭的程序进行。文献剧中,《奥本海默案件》、《法庭调查》都是这种有形的"法庭"。政论剧中,《良心专政》也属于这种"法庭"。《良心专政》剧情是巴塔绍夫组织对列宁进行审判。原告是邱吉尔,证人是法共书记和工人、农民、研究生,以及文学作品中的人物。早期苏联的历史法庭一般用于审判右派,《良心专政》却把它倒置了,法庭第一次用

来审判革命阵营的左倾势力。[1]

另一种是隐形法庭。即在情节上并不存在一个法庭。历史法庭是潜在的，它以登场者的被审意识为前提——即每个上场的人都意识到自己正在进入历史法庭，并接受历史的审判。这在出场人物的履历自报中就可看出。在《前进，前进》中，斯大林一上场就列举打胜二战等三大功绩，请求人们"从这一点出发"评价自己；托洛斯基标榜自己是"世界革命的士兵"，表示愿意"毫不犹豫将自己交给后人审判"；克伦斯基想以"比列宁多活了半个世纪"的优越感充当历史见证人的角色；加米涅夫则上场就表示"又羞愧，又痛心"，因为自己做为伊里奇的战友，竟供认跟盖世太保有联系……说了假话。总之，每个出场人都感到一个无形的历史法庭的存在，或者准备好自我辩护，或者准备招供罪过。

历史法庭结构原型最早见于肖伯纳的政治幻想剧。在《日内瓦》一剧中，国际联盟[2]收到各国共产主义者、民主主义者、自由主义者和天主教会的投诉，于是，国联工作人员提议，海牙的国际法庭起诉法西斯头目希特勒、墨索里尼、佛朗哥（在剧中均使用化名），就政治、战争、种族、自由等问题展开法庭辩论。于是，美国记者、主教、政府委员、多国大使、法官、秘书、包括告状的寡妇，方方面面的代表都来出席，形成了一个跨越国界的政治百家

[1] 前苏联还有一个剧本，叫《第十六任农庄主席》，对"有问题"的农庄主席组织审判，形式与此类似。

[2] 总部设于日内瓦，是第一次世界大战后为调解国际争端成立的。

1937年上海影人剧团在泰国大戏院演出《卢沟桥之战》广告

沙叶新编剧的《孔子·耶稣·披头士列侬》剧照（杨世彭导演）

论坛。历史法庭的现代模式来自彼得·魏斯的《马拉·萨德》，该剧让马拉与萨德这两个从未谋面、代表两种极端人生观的人物在历史法庭上辩论，而剧中的精神病人——拿破仑时代的公民和台下的观众——则成为不同时代的法庭公众。

政治幻想剧的"国际法庭"以其幻想性提前预示了法西斯主义的肆虐与受审。而政论剧的政治法庭的结构就来自政治幻想剧和文献剧的结合，它假定可以为历史人物建立身后的历史法庭。[1] 历史法庭还是政治幻想的产物。现实生活中的人们总是存在着某种政治辩论的意愿和冲动，特别是，每当政治历史到了一个转折关头，将要涉及历史功过的时候，人们便想用法庭的形式审理历史人物。据童道明的研究，在前苏联的苏维埃政权刚刚成立的时候，在"红区白区"，曾出现了数以千计的"法庭审判宣传剧"。

历史法庭的隐形性质在于：不具有现实法庭的真实审判程序；它是后人站在新时代的观景台上对历史事实的重新评价。它的审理和宣判都只能是精神意义上的。[2]

历史法庭的设置是由特定现实语境激发的。它来自作家对历史人物进行重新评价的愿望。他希望给那些在历史

[1] 其实，构建历史法庭是古今人类共同的集体无意识。从古至今，人们关于秦皇汉武、唐宗宋祖千秋功过的历史判词，早已写满碑帖诗文和各种典籍之中。而在古代中国的元曲中，便有一出《武侯祠》，剧中写诸葛亮邀请已故宰相陈平、乐毅、韩信，群雄共话千秋功过。这是这种集体无意识的具象化。历史法庭的最原始形态可以追溯到基督教的末日审判。

[2] 历史法庭形成的条件是：现实政治冲突的硝烟炮火太猛烈了，所有卷入战团的人物都带着强烈的主观倾向，人们无法对是非作出客观的评价；或者，对立双方中有一方掌握着政治舆论的霸权，辩/控双方话语权利不平等，无法进行公正的控辩。而历史法庭因为在事后建立，随着历史的硝烟散尽，很多事实得到验证和厘清，人们可以脱离现实利害关系，重新客观地审理历史，公平地讨论以前无法讨论的问题。

上占据位置的人一个平等对话的机会（他们中的大多数人在既往的历史中丧失了这种机会），更重要的，还希望通过历史回顾找到现实的行动依据。

文化符号人物 和文献剧的侧重点不同，政论剧的目标不是为了还原历史真实，而是引导人们重新认识历史，"我们在这里不必寻找历史的完全真实，而力求寻找历史的精神，历史的实质"。这样的目标改变了人物的设置原则和目的。

政治剧的人物多于实际历史中的人物。除了历史场景设计的主要任务，它还要设置一些准历史人物。这有两种情况。一种实有其人，在政治文化生活中代表着某种文化符号，尽管在某个历史事件中并未真正出场，如沙特罗夫《良心专政》中的安德列斯·戈麦斯、邱吉尔和恩格斯以及法共书记马尔蒂（左倾主义者），历史上，他们并未直接参与到苏联的政治事件中来。但作家认为他们的立场和剧情形成关联，便主观地把他们请到历史法庭上来。第二种是剧中的人物并未在历史上真实存在过，但却以强烈的符号性闻名，足以代表某种政治立场，如海明威《战地钟声》中的虚构人物。

文化符号人物最早出现在《日内瓦》中，法庭传唤了

扎哈罗夫导演的《红茵蓝马》剧照（青艺演出）

第十章 政治剧

所有的独裁者到庭回答各国的汤姆、狄克、哈利特、苏珊、伊利莎对他们的主控。这些汤姆、狄克、哈利特、苏珊、伊利莎就是代表普通人。在德国作家弗里斯的《中国长城》里,就出场了许多业已作古的不同时代的人物。其中的唐璜、罗密欧、朱丽叶等人物就是文化符号人物。

中央戏剧学院演出的《红色风暴》说明书

文化符号人物的设置是由政论剧的政论性决定的。按亨廷顿的看法,现代社会的政治冲突越来越多地转化为文化冲突。20世纪的重大政治事件也是全球性的文化事件。一种政治纲领的提出、实施,总是要触动、波及国际社会各种政治文化力量,文化符号人物实际是不同文化圈的代言人。因此,虚构不同文化符号人物的出场,等于把一场政治论争扩展到全球范围。它使政论真正置于历史法庭之上。一切历史本身的限制都由这种人物的出场而取消了。

历史时空与命题 政论剧的时空是一种历史时空。它们是想象的产物,不具有实体性。历史时空也不同于心理时空。心理时空建基于个体的心理感受,而历史时空是一个抽象的群体记忆空间——一个和现实保持着距离的历史话语空间。历史时空不囿于具体载体,没有规定边界,具有超现实特点,它存在于人们的共同记忆里。

历史时空给陈述带来最大的自由,它允许叙述主体以非现实的虚构逻辑叙述历史;历史时空打破场景的线性顺序呈现,在一个跨度很大的历史时空中,作家的视点可以随思路多极跳荡,依据问题聚焦的方式自由组织文本。沙特罗夫的所有列宁题材剧都运用了这种结构规则,即全都围绕着社会主义民主化问题而自由组织场面。《我们必

北京演出《切·格瓦拉》海报

[1] 马雅可夫斯基除了撰写剧本，还写了《穿裤了的云》等大量歌颂苏维埃政权的诗歌。梅耶荷德担任过苏维埃教育人民委员会戏剧司司长（1920年），创造了两个版本的《宗教滑稽剧》。

胜》围绕列宁最后一次到办公室和机要秘书立政治遗嘱的中心内容，用列宁的意识贯穿起了从十月革命以来的各个时段的重要历史事件；《良心专政》围绕专政中的人民性问题组织剧情；《前进，前进》则在历史法庭评判意识下勾连起布尔什维克几十年的历史。在《前进，前进》中，沙特罗夫让22位属于不同政治集团的历史人物逐一登场，然后按他们所属的营垒将他们放到四个不同的十月革命的历史场景中去。

问题聚焦不同于意识流的信马由缰，它虽然拥有最大自由，却严格地受到问题思路的控制，它必须按照类似电脑的搜索——呈现系统操作。政论剧的作家，如同一个审查样片的剧评家，为了从剧中抽绎出规律性信息，按自己的思路开放历史样片——时而回放，时而快进，时而定格，让意识自由地穿行在历史时空。沙特罗夫的剧作正是这样：它时而进入群英聚会的历史法庭（抽象的）；时而进入某个具体的历史场景（如冬宫）中；时而让人物突然闯入某个他生前不能进入的环境（如在邓尼金讨论行动时克伦斯基的进入）；时而进入历史人物特定的意识内——如《我们必胜》中列宁最后到克里姆林宫与历史人物在意识中的交谈。通过这种特殊的连接的方式，政论剧得以把涉及众多的政治集团在几十年内的风云变幻的历史表现出来。这在任何写实的戏剧中都是不可能实现的。

二、政论的方式

政论剧和文献剧都是对历史重新评价，但两者所使用

第十章 政治剧

的策略却大不相同。文献剧的评价通过史实资料来进行（用事实说话）；政论剧的评价则主要通过大量的政论来体现。政论剧通过创造平等的历史对话情境，让古今人物在历史的平台上自由地发表政见，在不同观点的交锋中澄清历史迷雾，完成对一段复杂历史的重新认识。

中央实验话剧院演出的《鲁迅先生》海报

以下是几种常用的政论方式：

潜隐对话 政论剧的政论不仅体现在争论中，一段貌似平和的自叙和轻松的调侃，也都带着一定观点、立场，往往成为政论的引信，因此这些独白实际是潜隐的对话。

自报履历 角色出场时像中国戏曲中的人物一样自报履历出身。这种方法最早见于弗里施的《中国长城》，该剧中重要历史人物向观众公布自己的身份和立场，有的重要人物还要提喻式地介绍一件平生最重要的事件或经历。《前进，前进》中涉及了22个历史名人，主要人物出场时几乎都要来一段履历自报，这些自报或长或短，或独立或几个人互相介绍（如布哈林履历）。自报履历像寥寥几笔的素描，在最短时间内让观众对历史名人的生平、立场有个大致了解，省却了一般戏剧前史叙述的大量笔墨，迅速切入剧情并找到政论的对接点。

履历自报并不是静态的档案呈现，在自报时论辩就已经开始。因为在历史法庭的语境中，自报就意味着自我表白、自我评价。而论敌一般都不能同意这种评价。这就为论战提供了契机。比如托洛斯基谈到化名杰克松的人用冰镐袭击他（"不经审判就将他处死"），实际就是在指责斯

643

寓意范式卷

张广天导演的《红星美女》海报

大林,果然,斯大林马上反唇相讥,"无产阶级在处分革命凶手时,没有必要考虑形式"。当克伦斯基指责克尔尼洛夫葬送了民主的前途时,后者用前者的文章引文"我从不怀疑克尔尼洛夫对祖国的爱"予以反唇相讥。而敌对的司徒卢威则骂克伦斯基是"90岁的老糊涂"、"装腔作势的小丑",以致未等正式论战便已硝烟弥漫。

履历自报还涉及史实的核对和评价。斯大林倨傲地指出,"我用不着自我介绍,我在人生路上树立的丰碑,至今未被人遗忘",接着列举了打赢二战等三项历史功绩。但当他把自己说成是十月革命"起义领导者"时,克伦斯基就及时指出他在《真理报》上的文章引文:"起义的实际领导者是托洛斯基同志",并请这位"大元帅阁下"对他自己的矛盾给以说明。[1]

亡灵叙述 亡灵叙述是指人物以死后的身份、口吻和立场说话。相对于活人所处的具体的政治环境,亡灵叙述以身后的不食人间烟火的超脱立场说话,不仅其语言消掉了生前的火药味,而且关怀的现实问题和语言行为的虚构性之间形成了一种特殊的反讽。比如下面是列宁夫人克鲁普斯卡娅的一段亡灵叙述。这是她在列宁意识中出现回答是否到党代会发言的提问时所作出的叙述——

大会召开前10天我去世了,2月26日我庆祝了自己的70岁生日,27日就与世长辞了。大概过分激动。他(斯大林)给梅丽亚诺夫留了一条命,用25年的徒刑代替了枪决,就这一点我也要感谢他。

[1] 履历自报做为一种发言方式,使我们看到,这些历史上的重要人物,还是像他们当年(生前)一样敏感、好斗、激烈。通过他们互相攻击(挖苦、揭短、旁敲侧击),可以看到他们的个性和凡俗的一面,领略到政治斗争的日常色彩。由此为剧作平添了特有的幽默色彩。

在平静的陈述中透漏出淡淡的悲哀与怨艾，因为消尽历史的烟火，更能见出政治斗争的无情和复杂。这种效果是因为角色死后的列宁夫人身份而获得的。

角色调侃　是指演员站在角色立场上故意打破剧场幻觉，对现实和演出本身所作的调侃。比如《前进，前进》一剧中合唱队员要在舞台上布置当年列宁的住宅，现场的"列宁"指出，舞台上的花在当时深秋的彼得堡"并不存在"，批评艺术家没有去过博物馆；而列宁夫人则提醒当时的角落里曾堆满报纸；在冬宫的克伦斯基向剧场管理员要一根红丝带，别在克伦斯基弗伦奇式的军衣上，否则会"失去平民性"；而布哈林和斯大林则为斯大林是否坐在列宁身边而争吵。还有，当罗莎·卢森堡出场时，遭到马尔托夫阻止，说她还未到说话时候，而对方则反唇相讥说自己知道何时出场。

角色调侃的本意是点破舞台的虚构性质，让人们注意这只是对历史的重新拼接，并非真正的历史；也说明真正的历史本身要复杂得多（不可能重现）。角色调侃还可以起到揭示人物心理的作用。比如剧中托洛斯基和斯大林不止一次抗议剧院，说他们的演出"扭曲了历史的真实"，但每一次都遭到反抗和质疑，其结果是进一步揭露了人物的深层隐私。再如斯大林说："现在舞台上发生的一切令我厌烦，对了，我们这次戏里冬宫还没占领呢"，也很细腻地勾画出极权统治者在历史法庭中惧怕被起诉的微妙心理。

超时空对话　历史法庭本身没有固定的时空，它无时不在，无处不在。这种跨时空的特点产生了政治对话的超现实形式：

九泉交谈　指已经作古的亡灵之间的对话。这种对话的动力需求产生于"假如泉下有知"或"他日九泉相见"这种人们最常见的超历史想象。现实总是有许多限制，让人遗憾，（阴阳两界的阻隔隔断了多少重要的话题？）九泉交谈就是基于这种需求而创造的。它假定死后的人仍在关注着现实并继续着现实问题的思考。九泉交谈给已经作

[1] 比如《前进，前进》一剧中列宁在身后时空中就公开指责斯大林关于列宁遗嘱的讲话"让他听不下去"，指责对方将他的藏书扔到过道里，从而揭穿斯大林忠诚列宁的谎言。托洛斯基公开揭破斯大林玩弄政治手腕的伤疤。布哈林指出斯大林让红军战士给其捎信让其自杀的事实。这些在现实生活中(斯大林主政时)都是不可能发生的。

古的人们一个自由发言的机会，使他们生前不能展开的话题得以继续。

亡灵交谈打破了现实禁忌和限制。将一种宽松的民主讨论带到虚拟的政治空间中。在现实政治生活中，由于种种现实关系的制约(如上下级、不同党派)，人们的对话总是具有某种禁忌，不能自由交谈。而九泉交谈由于谈话的主体都是天国的公民，就可以打破禁忌。[1]亡灵对话使论题的讨论得以深化。因为经过历史时间的沉淀和验证，很多问题的评价有了新的依据。

九泉交谈还可以让不同历史时期的人相见对话。比如《前进，前进》一剧中三代政治家(二月党人、布尔什维

皮斯卡托戏剧舞台演出剧照

克早期和后期领导人)同台出现。《马拉/萨德》则让大革命时代的革命、反革命分子和拿破仑时代的臣民同台。而在瑞士作家弗里斯的《中国长城》中，中国的秦始皇，西方的拿破仑、唐璜、英国女王等几十个中西不同历史时期的人物都处于同一历史舞台。中国当代作家魏明伦也吸收过这种跨历史时间对话的手法，在他创作的《潘金莲》中，武则天、贾宝玉、七品芝麻官、潘金莲、施耐庵这些不同历史时期的人物同时聚集在潘金莲所在的阳谷县内，

就女人贞操等问题展开争论。[1]

跨文化交谈 是指不同地域和文化圈内的历史人物相遇及对话。如果九泉交谈是历史时间的超越，跨文化交谈就是空间的打破。不同地域（国度），不同政治、文化圈的人物，由于地缘上的分隔和政治上的隶属，根本没有机会在相关问题上相遇并讨论，但是政治问题又总是涉及不同阶级、民族、党派和政治集团。比如东方社会主义阵营的存在总是影响着资本主义世界的权威性，因此二战期间整个西方世界不约而同地把苏联做为头号敌人（在《代理人》中，梵蒂冈教皇宁可与希特勒联手，也不肯放弃对苏联的敌意）。而政治理念的分歧并不因地缘的阻隔而消除，

[1] 这种形式目前已经不限于政论剧。德国作家弗里恩（早期也是政治剧作家）的《哥本哈根》中也采取过这种手法。在这个剧作中，两个已经作古的科学家（波尔与海森伯）就过去在哥本哈根的会面情景进行回忆。

[2] 比如在《良心专政》一剧中，剧作家便让反共巨头邱吉尔起诉列宁，而参与辩护的则有法共中央书记马蒂尼，两者都认为社会主义是一种灭绝人性只有少数人自由的专政形式，两人以相同观念和拥护列宁的工人阶级进行法庭论辩。

魏明伦编剧的《潘金莲》让潘金莲、武则天、贾宝玉、七品芝麻官同处于一个历史时空中

不同的观点无时无刻都处于潜在的冲突中，跨时空交谈就提供了把这种冲突公开化的形式。[2]跨文化交谈实际是意识形态斗争的具体化，把集团和文化圈内的论争扩展到集团和文化圈之外，使党派的路线斗争演变为国际性的意识形态斗争。

政治交锋 是政治对话的升级。在交锋中，论辩双方不再追究具体细节，而就实质问题进行争论；把抽象复杂的政治理论和原则性的对峙用通俗、形象的语言表现。因

此在唇枪舌剑中有硝烟弥漫。

政治箴言 是政论中闪烁着政治智慧和真理光芒的政治洞见。它由代表历史正义的人物说出。其语言是作者根据本人的著述、言论、回忆录拟写的。这类话语简赅精练，意蕴丰富，凝聚着言说者的政治智慧、修养和洞察力。

如《良心专政》中列宁下面这段批判斯大林曲解马克思主义的话：

> 马克思主义，共产主义，十月革命有着自己的一定体系，是很多政治坐标道德坐标交织成的网络……用这一网络来衡量您的活动——这是每一位会思考的布尔什维克的权力和义务。

这段话是针对斯大林的专断行为和可能的诡辩而设计的，有很深的意蕴和巧妙的弦外之音。网络的比喻揭示了马克思主义、共产主义、十月革命的客观原则和潜隐框架，它们是千千万万人参与的群体事业，包含着相应的民主原则，任何个人都不能独断专行，也不能随意解释，包括政治领袖。反过来，既然每个人都清楚这个网络的框架是什么，每个人都有权利据此检验和监督每个领导人，看他是否违反了马克思主义的本意。

再如罗莎·卢森堡关于党和群众关系见解的评论：

> 如果党代替了阶级，而又以机构代替党，如果政府机构只是按照领袖的意图行事，把与领袖不同的创见意见当做背叛国家的罪行加以迫害，如果沸腾的社会主义生活被恐惧所扼杀，国家变成了兵营……程序设计中并未包括它。

这段话明确地指出了社会主义民主的真正含义，一针见血地点出了专制者如何违反了革命的初衷。除此之外，列宁的"要毁掉一个政治活动家，没有比把他变成偶像更

好的办法",也是寓意深刻的政治箴言。

政治画像 是用简练、挖苦的语言给政敌画像,是政治生活中最常用的贬抑政敌的修辞方式。左派右派都愿意使用。当正义力量使用这种语言时,可以通过形象的讽刺抓住要害,给对手以有力的打击;如果是非正义力量使用时,则会成为一种充满偏见的扭曲的诡辩。

下面是《良心专政》中斯大林在历史法庭上为布哈林所作的"画像":

关于"四人帮"的政治漫画

> 观点勉勉强强可以归之于马克思主义的,但从来不懂辩证法……我再加上一句:富商的应声虫,还有两面派,1928年急匆匆拥抱加米涅夫,虽然前一天还用脚踩他……可诅咒的狐狸和猪猡的杂种……你这个渺小的可怜虫,你这个在富农的破木桶伴奏下把诸如良心呵,道德呀塞到我们鼻子下的眼泪汪汪的人道主义者……

这段话罗列大量的丑化、矮化的形容词("勉勉强强"、"眼泪汪汪"),充斥着人身攻击的词藻(应声虫、两面派、可怜虫),粗野的谩骂(狐狸、猪猡、杂种),而攻击和谩骂的对象却是同一阵营的同志,只是因为他提出了不同的意见。这种画像与其说是为他人画像,不如说是画像者的自画。更多反映的是画像者人格、气质和政论风格。

结　语

1.在一个多元主义的语境中，政治剧完全可能成为表达弱势群体文化诉求的媒介。历史是不同阶级、阶层、集团共同推动的合力。"许多按不同方向活动的愿望以及对外部世界的各种影响产生的结果，就是历史。"（恩格斯）在意识形态消亡之前，一个健康的、有活力的社会都需要一定的公共空间，允许多种声音、特别是允许为广大人群说话的声音的存在。[1]

2.政治剧（特别是卡巴莱讽刺剧）把舞台上的叙述因素发挥到极致，在反戏剧道路上走得最远。它几乎颠覆了传统戏剧的所有规则，完全另起炉灶，创建了一种没有情节和人物的大众戏剧形式。在它中国化的过程中，吸收了表现主义元素和大量的民族民间文艺形式，做出了新的创造，以其实践证明了非形象戏剧发展的可能性。

3.今天的政治剧具有边缘性质。因此人们应该对其持宽容态度。在以工农阶层为主体的国家，这种形式拥有最广泛的群众基础。从延安时期到抗战时期到文革到今天的红色戏剧，都可看出这种戏剧形式的特殊作用——它总是参与着重大的历史变革。它的独特形式感和舞台感召力，包含着很多美学以外的内涵，不可小觑。

4.政治剧具有多种发展空间。当冷战为文化冲突所取代，政论剧可做为文化论争的主要媒介（其实《中国长城》早已经将政论用于基督教的文化反省），文献剧则是历史反省和拒绝遗忘的最佳形式。[2]

[1] 从这个意义上讲，政治剧在当代社会的存在本身就是政治民主化的一道风景。

[2] 如果有人运用已有的历史文献，搞出类似《法庭调查》的日本侵华调查文本，在历史法庭上审判日本战犯，揭穿谎言，其震撼效果将超乎想象。

寓意范式卷

第十一章
现代滑稽剧
XIANDAI HUAJIJU

【范型要素】
范式隶属：寓意范式
呈现方式：滑稽/寓意
兴起时间：20世纪初
代表人物：达里奥·福
语义范围：新乌托邦
范型目的：政治抵抗

第十一章　现代滑稽剧

【范型概述】

现代滑稽剧是喜剧的一个分支。是传统滑稽剧与现代意识结合产生的戏剧范型。

滑稽剧有最深远的民间戏剧传统。它的源头就是古希腊喜剧的前身——最早可以上溯到公元前600年前的民间滑稽剧。古罗马喜剧也保留着滑稽成分（如《洗衣桶》），中世纪的笑剧也有大量的滑稽因素（如著名的"巴特林笑剧"就包含大量的滑稽动作）。曾经在法国兴盛一时的愚人剧也是滑稽剧的传统之一。在国王路易十二的指派下，诗人格兰古洼写过一部名叫《愚人王》的戏，运用滑稽手段对于教会的贪婪无耻和教皇的愚蠢可笑作了充分的暴露讽刺。[1]滑稽剧的造型主要来自于狂欢节文化和意大利的假面喜剧。滑稽剧的语言主要来自欧洲17世纪的滑稽模仿剧（以滑稽模仿的文体针砭时弊）。滑稽剧还从文学上的梅尼普讽刺中吸收很多手段，使其风格更趋活泼多样。近代以来，由于资产阶级价值观的确立，滑稽剧因不合其趣味而逐渐从城市的舞台上消失。

滑稽剧在现代舞台的再次现身是在1869年的法兰西喜剧院。由雅里编剧并亲自导演的《愚比王》因其大胆的

达里奥·福

[1] 参见廖可兑：《西方戏剧史》，73页，中国戏剧出版社。

古代情色风格的滑稽剧场面

滑稽风格而惊世骇俗。历史上的愚比皇帝和皇后以乡下大爹大妈的形象出现，他们造型滑稽行为粗野满嘴脏话。[1]法兰西一位著名喜剧演员把这个剧归类为"有史以来最有独创性的最有感染力的滑稽剧"[2]。雅里的滑稽剧成为现代主义戏剧的一个重要转折。"现代戏剧潮流在此拐了个弯"[3]。在雅里死后，滑稽剧沿着两个不同的方向发展。一支在法国本土开了反文化非理性戏剧先河，产生了具有虚无主义特征的超级写实主义、达达、荒诞派戏剧；另一个分支就是前苏联马雅可夫斯基的政治滑稽剧。

1918年10月，历史戏剧性地创造了苏维埃政权。诗人、作家马雅可夫斯基以满腔热情拥抱新政权，并创造了政治色彩浓郁的《宗教滑稽剧》。后来又接连创造了《臭虫》、《澡堂》，用滑稽剧形式歌颂无产阶级的改朝换代。马雅可夫斯基的艺术资源不乏拉伯雷式的民间想象，但更多地则是来自雅里的滑稽剧（如群体人物"七对干净人""七对肮脏人"，其原型就是雅里《愚比龟》系列剧中的三个侍卫）。雅里戏剧的文化内涵非常复杂。但马雅可夫斯

[1] 在接下来《愚比龟》等系列剧中，雅里又把愚比塑造成有着木桶身材长着畸形角肚脐的滑稽形象。他手中永远擎着圣器"绿蜡烛"，身后跟着三个跟班——"粪土当年皮"、"茅厕苍蝇"、"四只耳朵"——到处做坏事。

[2] 史泰恩：《现代戏剧的理论和实践》(2)，279页，武文译，中国戏剧出版社，2002。

[3] 林克欢：《先锋的意义》，载《愚比王》，7页，中国戏剧出版社。

第十一章 现代滑稽剧

基舍弃了"啪嗒学"[1]中的含混成分,将滑稽的否定特性直接用于政治讽刺。马雅可夫斯基的天才创造得到他的同道梅耶荷德导演的青睐,后者把民间滑稽美学传统和有机造型表演结合起来,成功地创造了滑稽剧的现代舞台形式。

马雅可夫斯基的继承者是意大利的达里奥·福。福的剧团在1958年成立,在47年的舞台生涯中,他创作演出了70余部以滑稽为主要特征的作品。特别是1968年五月风暴以后,他与体制化戏剧彻底决裂(摆脱依靠城市观众的票房机制,走向乡村和工厂)。1969年,一部根据新闻事件创作的《一个无政府主义者的意外死亡》使他一举成名。福的艺术资源比较复杂。他继承了中世纪神秘剧、意大利假面剧的传统,特别从江湖流浪艺人和小丑杂耍艺术那里吸收了丰富的营养(他的最重要的作品之一《滑稽神秘剧》就是根据各种旧有的民间素材创作的)。他还在一定程度上借鉴了法国和德国的卡巴莱讽刺戏剧的手段。这些兼收并蓄使他成为滑稽剧当代的集大成者。

政治滑稽剧作家政治上普遍左倾。梅耶荷德与马雅可

[1] 根据雅里剧作附会的关于解构的学问。

古代歌唱艺人演出

梅耶荷德和梅兰芳都对假定性感兴趣

[1] 马雅可夫斯基除了撰写剧本，还写了《穿裤子的云》等大量歌颂苏维埃政权的诗歌。梅耶荷德担任过苏维埃教育人民委员会戏剧司司长（1920年），创造了两个版本的《宗教滑稽剧》。

[2]《马雅可夫斯基文集》在上世纪50年代出版（收了三个滑稽剧本），但其主要影响还是阶梯式诗歌。

夫斯基都是最早到斯莫尔尼宫报到的艺术家。[1] 两人当初一见面就"没正形"，皆因政治信仰完全一致（都把十月革命看做知识分子的出路）。福也是正牌的意共党员，自诩"文化上是普罗大众的一分子"。他的剧团除了到工厂、农村，还到数十个国家巡回演出。经常因为强烈的政治倾向而被当做"共产党剧团"从事赤色活动而遭禁止。

滑稽剧似乎没有对中国形成大的影响。新中国之前很少有滑稽剧的翻译。[2] 达里奥·福对中国产生影响是在他获得诺贝尔文学奖后。中国集中翻译了他的代表剧作（先后出版了两个戏剧集）。这次译介直接催生了几个重要的演出：一个是黄纪苏根据《一个无政府主义者的意外死亡》改编的同名文献剧（孟京辉导演），另一个是孟京辉演出的马雅可夫斯基的《臭虫》。此后，孟京辉还推出了《关于案情的三种观念》（廖一梅编剧）。

滑稽剧所延续的民间滑稽传统在中国有很深厚基础。古代的参军剧、倡优，民间的双簧都是滑稽性质的；中国南方还有专门的滑稽剧种。中国的口头文化和游戏文学中也蕴含着丰富的滑稽美学。做为体现民间思维的草根艺术，滑稽剧最接近现代的小品和搞笑。但因为长期受"纯

第十一章 现代滑稽剧

文学中心"思维的影响，我们对这方面的历史遗产认识和重视不足。在今天，口传文学和非物质文化遗产得到空前的重视，我们对这部分遗产也应该认真清理一番了。

> 本章分析采用的主要剧目文本：
> 雅里：《愚比王》（周铭译）
> 　　　《愚比龟》（周铭译）
> 马雅可夫斯基：《宗教滑稽剧》
> 　　　《臭虫》（乌蓝汗译）
> 　　　《澡堂》（乌蓝汗译）
> 达里奥·福：《滑稽神秘剧》（张密译）
> 　　　《高举旗帜和中小玩偶的大哑剧》（王军译）
> 　　　《喇叭、小号和口哨》（姚荣卿译）
> 　　　《被扔掉的夫人》（黄文捷译）
> 　　　《不付钱，不付钱》（黄文捷译）
> 　　　《一个无政府主义者的意外死亡》（吕同六译）
> 　　　《被绑架的范范尼》（王焕宝译）

拉伯雷

第一节

滑稽镜像：再洗礼的乌托邦

一、体裁特征

滑稽的内涵 亚里士多德指出，"滑稽……是意在引起喜剧效果的人的举动的一种名称"。摩尔·门德尔松在总结滑稽特性的时候，用"不和谐"三字概括其艺术特点。他列举了"手段和目的之间，原因和结果之间，思维和表达之间"[1]三种不和谐的状况，这些"不和谐"构成了滑稽的可笑性特点。

滑稽还具有强烈的主体性。里普斯对于这种主体性做过具体的论述：

[1] 本格森：《滑稽与笑》，乐爱国译，广东人民出版社，2000。

> 滑稽不是被开玩笑，而是玩笑，不是丑角所装扮的愚蠢，而是他的装扮，不是文字和图画中被表现的笑料，而是这种表现。[1]

其中的"丑角"、"文字"、"图画"涉及到滑稽的媒介，而"玩笑"、"装扮"、"表现"体现了滑稽的主体性特点。他说明了，滑稽不是客观反映、而是主观设计的艺术。任何滑稽效果都不会自然地产生出来，所有的滑稽都是人为制造的结果。

滑稽还具有强烈的攻击性。这种攻击性来自滑稽主体的戏谑特性。马丁·格罗强认为，"这是一种企图侮辱他人，从而使人震惊的想法"，"戏谑他人，总是因为说话人心存攻击他人的愿望或意图"，进而指出——

> 戏谑，如同做梦……艺术性地掩盖了潜在的富于攻击性的想法，并把这种经过乔装打扮的攻击性与娱乐性糅在一起……当这种运用机智的攻击性本能暴露之后，戏谑即在隧道的另一端露出头来……从而化为大笑。[2]

[1] 里普斯：《喜剧性与幽默》，载《古典文艺理论译丛》，83页，刘半九译，人民文学出版社，1964。

[2]《在笑之外：一篇摘要》，载《喜剧：春天的童话》，334页，中国戏剧出版社，1992。

美国报纸刊登的希拉里竞选的漫画

这种有意为之的攻击性特别适用于政治斗争。滑稽与政治目的结合，可以做为一种颠覆策略而起作用——"滑稽不痛不痒地消灭了事物的尊严"（马丁·格罗强）。实际上，滑稽剧从一开始就是底层人群不满情绪的表达。到了现代，则做为底层阶级反抗资产阶级的武器。这种反抗，如果在雅里那里还只是一种朦胧的意

具有滑稽色彩的高跷艺术

识，到了马雅可夫斯基手里，已经理直气壮地用来礼赞无产阶级的翻身解放，到了上世纪50年代后的福，则直接将滑稽用于攻击资产阶级的文化体制，发泄底层弱势群体的愤懑情绪。

体裁特征 根据以上特点，我们可以这样来定义滑稽剧：滑稽剧表现一个具有颠覆和滑稽特点的行动，通过让统治者和权威人物出丑蒙羞，消解掉笼罩在他们头上的神圣光环，夷平卑贱者和高贵者之间的森严等级，达到政治颠覆的目的。

现代滑稽剧表演奉行反模仿[1]的假定性美学原则。滑稽剧通过夸张、变形把所有舞台要素都变成滑稽的。滑稽的表现媒介除了滑稽行动和动作，滑稽模仿的台词，具有图画效果的滑稽造型以及丑角的滑稽表演，也构成了滑稽舞台艺术的重要部分。

滑稽剧是以舞台表演为中心的戏剧。它的"一度"与"二度"创作是共生的（无法分清前后）。滑稽剧的剧本主要是用动作（而不是台词）来写的（动作基本来自排练现场的灵感）。雅里的剧本只有薄薄的几页，台词很少，文学性较差，但动作性很强，表演空间非常大。即使是按照

[1] 梅耶荷德说过一句话，"只要剧场里存在着模仿，剧场便永远不能自由"。

面包木偶剧团的傀儡剧表演

文学程序写的剧本（如马雅可夫斯基），作家心中也有完整的舞台概念。福和他崇拜的假面喜剧之父鲁赞泰·贝奥尔克一样，"集演员、编剧于一身"，并从他的老师那里学会了如何"从传统的文学写作中解脱出来"的技巧，用假面剧的类似幕表剧的方式创作。这是一种即兴的创作方式，每次演出都有新的创造。[1]

滑稽剧是为草根大众创造并演出的戏剧。现代滑稽剧的先驱雅里发现，剧场里的"观众仅仅理解或装作理解古希腊的悲剧和喜剧"（因为故事尽人皆知），而对于新创造的作品，常常"反映麻木"。在这种情况下，戏剧家若想"自荐身份和让自己和观众处于同一个水平"，就只能"给他们设计和他们思维模式求同的东西"。[2] 雅里把愚比皇帝从宝座上拉下来，让他按照底层人的方式说话，通过变形和夸张的滑稽效果征服观众。马雅可夫斯基到工人中朗读他的剧本。1921年演出《宗教滑稽剧》的第二稿，主要解决工人"看不懂"的问题。福的戏剧一直用江湖艺人的语言和通俗方式演出。

现代滑稽剧有两种最基本的结构。一种是寓意结构。它来自江湖艺人的说唱传统，是多个文本的松散集合。如《宗教滑稽剧》、《高举旗帜和中小玩偶的大哑剧》，其滑

[1] 今天我们看到的"作品"是他的妻子根据演出实况记录整理的。

[2] 《戏剧论》，载《愚比王》，29页，周铭译，中国戏剧出版社，2006。

稽特点主要体现在造型和语言上。另一个是喜剧结构。它们直接从滑稽剧和闹剧演变而来，通常表现一个完整的恶搞事件。如《臭虫》、《一个无政府主义者的意外死亡》、《被绑架的范范尼》。

逆崇高：恶作剧 滑稽剧演出经常取得某种"爆棚"效果。它的笑声不是一般的喜剧笑声，而是某种放肆的、甚至变态的、具有解放和报复感的大笑。《愚比王》演出时，"愚比"刚说了一句台词（"臭屎"），台下立刻爆发出放肆的大笑和鼓掌欢呼。这种笑声在演出中反复几十次，致使反对者愤怒地谩骂甚至离席而去。在有俄国人观看的演出中，观众把橡皮做的啤酒瓶扔得满台都是（做为喝彩的方式）。福的某些滑稽特点强的喜剧也有类似效果。

这种效果来自一种逆崇高的美学机制。

滑稽行动既不是常规的"反映"，也不是一般的"表现"，而是一个针对权威和神圣事物的"恶作剧"，即处心积虑地寻找一个对象来糟蹋。这是当年雅里的传统。雅里当年创作《愚比王》时，和同学在家里成立子虚乌有的"融金剧院"，连续几年制作木偶剧，糟践他们的物理老师，本身就是一个"恶作剧"。[1] "恶作剧"或"恶搞"，传

[1] 雅里 1888 年进入雷恩中学，与同学亨利·奥林兄弟合作三部曲《波兰人》（《愚比王》的草本），在剧中，物理老师愚比尔以波兰国王面目出现，受到了各种羞辱。该剧改为牵线木偶剧，先后在亨利和雅里家里演出。

《愚比王》演出海报

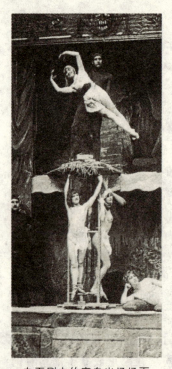

杂耍剧中的魔鬼出场场面

统的说法就是"佛头着粪",现在的说法就是"消解崇高"。[1] "恶搞"以亵渎和诅咒为基本策略。在大量的滑稽出丑情节中,充满了下层人物对权威和神圣事物的诅咒与不敬。在《扔掉的夫人》中,福用棺材、黑纱、哀乐为美国式的资本主义送葬。亵渎除了针对权威人物(如愚比),还包括宗教在内的神圣事物。愚比惯用的酷刑,据愚比自供,它们"全部取自最神圣的经典,从《旧约》到《新约》"。在《宗教滑稽剧》中,福甚至把亵渎和诅咒用到基督和教会文化上。

　　一如一种自毁的欲望导致了表现主义一样,滑稽剧的美学源于一种压抑导致的愤懑。其深层的心理机制仍然是一种仇父和杀父的俄狄浦斯心理。即一种拉皇帝下马,甚至"与汝偕亡"的心理。雅里在巴黎离群索居,和一只猫头鹰住在一起。他随身带着两把上了子弹的枪,随时开枪制造恐吓效果。[2] 梅耶荷德在出任教育委员会处长后,提出"戏剧十月革命"观念,公开地诋毁他的精神教父斯坦尼斯拉夫斯基,提出"摧毁"和"消灭旧剧院"的口号。[3] 福终生都在诅咒美国和资产阶级,面对迫害打击和妻子被强暴,仍然横眉冷对不肯妥协。

　　这种俄狄浦斯机制具有反文化特征 [4],这些作家的共同特点是,对维多利亚时代以来的资产阶级价值观嗤之以鼻。这些作家的出身并不属于底层(基本属于小资产阶级),都在文明社会受到良好教育,却甘愿像《查泰莱夫人的情人》中的那位看林人一样,脱下西服领带,回归底

[1] 为此雅里非常钟爱粪便的意象。在《愚比王》两个多小时的演出中,台上就出现了33处"臭屎"。愚比老爹的口头语是"粪土当年"。在剧中,作者还设计让愚比掉到粪堆里,被粪水淹过后又浮出来的情节。

[2] 雅里一次去看音乐会,穿着纸做的衬衣,用墨画一条领带,在即将开演时咆哮剧场。雅里在食谱日要吃很多东西,把糖块加到红墨水里喝掉(参见《巴黎的放荡》,海南出版社)

[3] 此举违反了列宁保护旧剧院的指示。"戏剧十月革命的纲领……对旧模范剧院抱着咄咄逼人的不调和态度……实际上也攻击现实主义"。(《苏联戏剧史》,99页,中国戏剧出版社)

[4] 叶芝看完《愚比王》后感慨万端地说了一句话,"在我们之后是野蛮人的上帝。"

层人的体位。这很耐人寻味。比如,雅里的剧作很粗俗,但本人出身很好,靠祖上留下的遗产过活,在巴黎文化圈很受尊重。[1] 纪尧姆·阿比波里奈认为"他全部的恶作剧中都蕴藏着无限的文学内涵",安得列·布勒东认为他是把生活艺术化。[2]

二、乌托邦图景与角色分布

乌托邦图景 滑稽寓意剧不同于真正的政治剧。它带着知识分子的狂热情绪。具体地说,它来自左派知识分子对社会进化的真诚想象,它的世界具有真正的乌托邦色彩。

这是一种特殊的乌托邦——"再洗礼派"的乌托邦,具有"纵情狂欢的千禧年主义"的特点。卡尔·曼海姆指出,"乌托邦心态的第一种形式,再洗礼派的纵情狂欢的千禧年主义",这种千禧年主义总是与创世和新生等话语相连接。"千禧年王国的曙光在尘世的出现",意味着诺亚方舟、上帝造人的新一轮故事。这是历史的重新洗牌。届时将有新的上帝和《圣经》出现。

[1] 他在河边有一个十六平米的小屋,周末过一种乡野生活。雅里曾把愚比定义为"完美的无政府主义者",在提前留下的遗嘱里,他自比愚比。

[2] 西方现代文明建基在资产阶级文化基础上。斯宾格勒以来,西方知识分子不断地进行资本主义文化批判,但滑稽剧作家立场更为激进。在他们看来,不是文明出现了危机,而是病入膏肓,甚至不可救药。

梅耶荷德导演的《天翻地覆》剧照

卡尔·曼海姆指出，"现代历史的决定性转折点，就是使'千禧年主义'与那些受压迫的社会阶层所提出的各种现行要求相结合的时刻"[1]。在滑稽寓意剧作家笔下，历史的转折和颠倒做为基本的世界图景而一再出现。无论是20世纪之初的马雅可夫斯基，还是这个世纪后半叶的福，都相信历史面临着转折关头，而记录和再现这个历史的转折关口似乎是他们的使命。"对于真正的千禧年主义来说，现在会变成某种缺口——通过这种缺口，以前处于内心深处的东西会突然爆发出来"[2]。这个历史的缺口，对于马雅可夫斯基，就是马克思对于资本主义培养了自己掘墓人的解剖；对于福，就是列宁关于帝国主义是资本主义最高阶段的论述；而"这种内心深处的东西"，就是受压迫人们几千年被压抑的当家作主的历史愿望。

[1] 卡尔·曼海姆：《意识形态和乌托邦》，253页，艾彦译，华夏出版社，2001。

[2] 同上。

再洗礼的乌托邦情结在马雅可夫斯基阶梯式狂想剧中表现得最充分。但在雅里那里仍然可以找到渊源。据介绍，雅里的诞辰被"啪嗒学院"（由雅里的信徒成立）尊作啪嗒历元年元月元日。这一天在高卢地区马燕纳河畔拉瓦拉城出生的男孩，"将承担新的创世使命"（愚硕）。在"啪嗒历法"中，包含着"苍天已死，皇天当立"的再洗礼庆典。

角色分布 围绕着千禧年的乌托邦，滑稽剧形成了特殊的角色分布。这个分布依据"卑贱者最聪明，高贵者最愚蠢"（"肉食者鄙"）的观念建立起来——

马雅可夫斯基

卑贱者 这里的卑贱者由无产者中的代表人物构成，他们常常是革命家、土匪、流浪汉以及生理有缺陷的瞎子、瘸子、聋子、痴呆者、疯子。他们总是做为卑贱者中的聪明人，戏弄着处于社会上层的对手。

第十一章 现代滑稽剧

中国古代艺人的滑稽表演

丑类（高贵者） 是卑贱者的对立力量——国王、王后、教皇、总统、议员。他们的行动特征是出丑和蒙羞，他们的性格特征是固执和僵化，总是一再重复同样的行动而显得可笑。

劳动大众 卑贱者的帮手。他们是普通工人、农民、城市贫民等劳动阶级，做为卑贱者的后盾而存在。

保皇派 丑类的帮手、次要背景人物。法官、资本家、教士、警察、地主。是上层社会的基础。

这个格局内在蕴含了某种颠覆的势能。卑贱者虽然处于底层，但他们最聪明，最富于反抗勇气和斗争精神，他们是历史的真正创造者。有朝一日，这些处于底层的人必定会把皇帝拉下马，成为历史的真正主人。

这种格局基本从寓意结构抽象出来。在喜剧结构里，卑贱者和高贵者位置变换过来，丑类处于主角位置上，他的出丑做为最基本的戏剧行动，卑贱者做为对手出现。而劳动大众和保皇党也相应地主次易位。

两个母题 再洗礼的乌托邦衍生了滑稽剧两个宗教性母题——创世模仿与末日审判。两个母题在两个处于不同

寓意范式
YUYIFANSHI 卷

时代的滑稽剧代表作家那里得到了演绎。

创世摹仿母题 活动于世纪初的马雅可夫斯基有生逢其时之感。他的创作具有真正的千禧年乌托邦色彩。那时苏维埃政权如旭日初升，劳动大军刚刚登上历史舞台，资本主义、封建主义一夜消亡，社会主义前程万里。于是他用圣经的创世神话来构拟他的戏剧。在《宗教滑稽剧》中，世界面临又一次洪水，生活在地球上的不同国度的"七对肮脏人"和"七对干净人"重造方舟，渡过劫难，结果产生新的不公。于是肮脏人再次发动革命，推翻皇帝后又推倒资产阶级共和制，最后捣毁地狱直逼天国，创造了人民群众自己的天下。在《臭虫》中，取得政权的工人阶级开动时间列车，把过时人物甩在时代列车的后面。[1] 通过这些开天辟地的历史行为，颠覆者得以享受一种改朝换代的狂喜。[2]

末日审判母题 和马雅可夫斯基的创世相比，福更倾向于毁坏一个旧世界。在资本主义已经成为全球主导秩序的时代，革命变成一种姿态。因此，达里奥·福的戏剧以诅咒为主。他的戏剧一再重复末日审判的母题。在福这里，基督教末日审判仪式被颠倒过来：接受审判的不是不信教的邪恶人物，而是各种权威和神圣人物。他们一次次被置于末日的审判台上，接受历史和人民的审判。在《高举旗帜和中小玩偶的大哑剧》中，皇帝、将军、法官、教士一个个从大玩偶的肚子里钻出来出丑亮相。《被绑架的范范尼》中的天民党的领袖落入绑匪之手，遭受各种侮辱。《臭虫》让具有资产阶级享乐思想的人成为历史的垃圾和供人观赏的动物。《喇叭、小号和口号》让工商业精英人物在病床上呀呀学语，回到最蒙昧

[1] 大跃进时期有一本著名的漫画集《一天等于20年》，体现了类似的乌托邦想象：革命群众（工农兵）坐在火箭上，而美国佬和英国佬戴着高礼帽穿着条纹裤子，骑着毛驴被远远甩在后面。

[2] 但历史常常和诗人开玩笑。马雅可夫斯基对苏维埃革命的幻想并未成为历史现实。后来他也因为极度失望自杀。梅耶荷德因为"形式主义"而被打成反动分子1940年被他歌颂的政权枪决。

基督教的末日审判图（宗教画）

的状态。在《一个无政府主义者的意外死亡》中，整个法院的执法人员都被一个疯子所指控。总之，通过一次次类似审判的降格行动，福把宗教的审判变为现实的批判。

然而，虽然福的诅咒与亵渎是如此刻骨，但新生的曙光却总是迟迟不现。这不是达里奥·福的诗学手法问题，而是世纪末的后革命同世纪初的红色风暴不同之处。这是一种已经褪色的乌托邦。它丧失了早期乌托邦的勃勃生机和上升势头，而只剩下一种阴郁的否定情绪。

第二节 寓意结构及其滑稽系统

这一节讨论寓意结构的诗学特征。

滑稽—寓意剧是从神秘剧、哑剧和愚人剧基础上发展起来的。它由多个相对独立的文本连缀起来构成寓意性文本。如《宗教滑稽剧》将无产者在大洪水中诞生、进入天堂、捣毁地狱等片断连缀起来进行创世摹仿。《滑稽神秘剧》由教皇、土包子、瞎子和瘸子、说唱艺人等十几个故事连缀而成。

滑稽剧寓意结构诗学特征包括题材的类比、概略呈现、影射系统与语言的滑稽模仿几个方面。

一、寓意结构与滑稽摹仿

题材的类比 寓意结构具有寓言和寓意的类比特性。

寓意在莱辛那里属于复合寓言："它所要我们形象地看出的真理，还进一步用在一个的确发生过的事件或者是假定是的确发生过的事件之上。"[1]就是说，寓意要在事实和寓言文本之间造成某种类比关系。"只有当我把另外一件的确发生过的相似的事情和寓言所含的个别虚构的事情并列在一起的时候，寓言才是寓意的"[2]。

[1] 莱辛:《论寓言》,《古典文艺理论译丛》(7)，132页，张玉书译，人民文学出版社，1964。

[2] 莱辛:《论寓言》,《古典文艺理论译丛》(7)，233页，张玉书译，人民文学出版社，1964。

寓意范式
YUYIFANSHI 卷

《喇叭、小号和口哨》剧照（深圳大学艺术学院表演系 97 级演出）

[1]（《宗教滑稽剧》）"从宇宙的的视角，对革命作夸张的、假定性的描绘"（叶尔绍夫）。

[2] 比如《圣经》中表现上帝创世纪，上帝说"要有光"，世界就有了光。上帝说了七句话，世界历史的创造便完成了。再如为了表现人类从原始人向文明人的转化，只用了亚当夏娃偷吃禁果被逐出乐园的故事就完成了，而实际上，这一过程经历了极其漫长的时间。

滑稽寓意剧的题材也具有这种类比和并列的特点。这类文本看起来像是一个寓言或童话，但实际都是对某种实际存在的政治历史的拟仿。它或者是一个已经发生的政治事件的类比，或者是对一段尽人皆知的政治历史的影射。总尔言之是有所指的。《宗教滑稽剧》用类似圣经创世的寓言化行动拟仿俄国工人阶级的革命过程，《高举旗帜和中小玩偶的大哑剧》用大哑剧的滑稽形式类比大革命之后法西斯主义和资产阶级从民主制度到福利社会几百年花样翻新的历史。《被扔掉的夫人》通过马戏团的杂耍演艺对美国总统竞选制度进行影射。

概略呈现 滑稽寓意剧要在剧场时间里表现几百乃至上千年的历史政治，不可能遵从现实逻辑具体展开，而只能使用概略呈现的策略。概略呈现的时空特别宏大。它的时间以千年（最少是百年）为单位，空间通常是整个世界。[1] 剧中的"人物"也不是具体的人，而是阶级和政治力量的人格化（是阶级和文化的代表符号）。概略呈现取消了细节和情节的因果联系，运用圣经式的象征行动表现大的历史，[2] 实际是对群体历史行动的隐喻（不表现具体的个人行动）。比如《宗教滑稽剧》就用象征行动概略表现了人类经历第二次洪水（王政复辟），无产阶级推翻各种统治、

自己当家做主的历史过程。在生活中，无产阶级完成这个历史任务用了几百年的时间，但剧中的"七个肮脏人"只分别用了"重造方舟"、"捣毁地狱"、"入主天国"、"进入未来"等几个象征行动就完成了。《高举旗帜和中小玩偶的大哑剧》用死亡仪式（"怜悯已死"）、新生仪式（大玩偶分娩）和地狱蒙难（工人苦况）三个象征行动，概略地表现了法国大革命之后，资产阶级经由民主竞选获得政权，西方进入福利社会，以及工人阶级被这一体制收编的历史过程。

漫画意象 漫画意象是比喻和滑稽的结合。它用巧妙的构思，把事物的某个方面特性予以滑稽的夸张，隐喻事物的某方面特性。最早在滑稽剧中使用漫画意象的是雅里。比如为了表现金融积累的流动性和无处不在，雅里创造了金融四轮车的意象。通过愚比大爹拉着金融车到处收税的意象，把资本的原始积累的残酷过程具象化。雅里还创造了"粪土当年泵"、"绿蜡烛"、"挖脑机"、"尖桩机"（刑具）等滑稽漫画意象。滑稽漫画意象包含着创造者对历史的认识和抽象，它能够把非常复杂的历史过程通俗地予以表现。比如，达里奥·福的《高举旗帜和中小玩偶的大哑剧》，用大玩偶肚子隐喻法西斯体制，用玩偶崽子隐喻法西斯分子，用大玩偶被掏空（砰然倒地）隐喻法西斯体制的解体。这些比喻生动自然，充满了智慧。

漫画意象还可以通俗地表达某种政治见解。如马雅可夫斯基的《澡堂》，人们发明的"时间列车"，隐喻工人的创造力能超越时间；而列车开走了，有人没有上去被甩下，说明时间是不等人的，思想保守的人只能被时间抛在后面。漫画意象通过通俗易懂的形

雅里为《愚比王》所作的漫画

象把作家对事物的认识传达给群众。

二、身体意象与扮演影射

无论是寓意类比，还是漫画意象，滑稽剧都很钟爱与身体有关的意象。与此相关的姻亲意象也是经常使用的。滑稽剧运用这两种特殊的意象，作为某种强化政治立场和倾向性的特殊修辞方式。

为了达到特定的讽刺效果，影射也是重要的修辞方式。和寓意相比，影射更有针对性和讽刺锋芒。

身体意象 身体这种人们最熟悉也最复杂的意象，常常被滑稽剧用来做为隐喻手段。如运用身体的生产意象来影射某种政治依附关系。比如《高举旗帜和中小玩偶的大哑剧》用大玩偶的肚子隐喻法西斯体制，就是借用了身体的分娩意象。所有的玩偶崽子——国王、王后、将军、主教、资产阶级——都要由大玩偶生产出来，他们构成了这个体制的实体。这种分娩意象也体现在《被绑架的范范尼》中，当范范尼和修水泵的工人起冲突后，范范尼喊人把工人抓起来，这时"从范范尼肚子里走出两个穿警察制服的木偶"，隐喻警察不过是政客所豢养的木偶式人物。

身体意象还可以和象征体结合起来隐喻事物。《高举旗帜和中小玩偶的大哑剧》用舞龙的形象隐喻无产阶级集体阵营的集结和涣散。龙在东西方的文化中都是一种力量和能量的象征。

穿礼服的主教

该剧中由造反头头和工人群众协同合作的舞龙行动就代表工人阶级的团结力量。这里使用的同样是一种身体语言。由集体合力形成的舞龙本来就是众舞者合作的产物，它必须有"龙头"（头头）导引才能形成势头。而当资产阶级小姐用她妩媚的"色相"来引诱造反头头，造反头头跑到"枕头堆"里去和资产阶级"作爱"（枕头堆喻温柔乡，作爱喻勾结），造反龙就丧失了战斗的能力而解体。就这样，通过与龙有关的身体意象，达里奥·福形象地把工人领袖被资产阶级用色相和金钱腐蚀的过程揭示出来。

姻亲隐喻 是指运用姻亲关系来隐喻政治斗争中各阵营之间的谱系关系。这是福的滑稽剧喜欢运用的方式。比如《被绑架的范范尼》中，法西斯分子从天民党领袖范范尼肚子中"产生"出来。范范尼开始不认识他——

范范尼　　　你是谁，是噩梦么？
法西斯分子　……我是你儿子，真正的儿子，我从你的思想里，从你的肚子里生出来的……
范范尼　　　我的儿子？……
法西斯分子　是的，妈妈，没有你，我是不能再回到世上的，亲爱的妈妈，你和雷阿莱部长……用特别法又一次使我复生！

当范范尼担心被别人看见，怕受连累的时候，法西斯儿子马上揭发："你利用我的选票通过坠胎治安法，又利用我的炸弹来敲诈"，范范尼只得答应把他送到罗莎小姐那里藏起来（罗莎妈妈是个法西斯小姐，在一个"准军营地内"）。但法西斯分子不依不饶，还要扔炸弹。这一段，通过错综的姻亲关系，影射出新政党的施政大纲和法律条款是使法西斯主义死灰复燃的根本原因，反映了两者既互相勾结利用又互相倾轧的复杂关系。

下面是剧中母亲对范范尼的自白，代表了另外一种谱

系的姻亲关系——

> 我就是在地上、在人世间……我在受悲痛困扰而身体干瘪的那些母亲的身体里……我还是拉丁美洲叛乱首领的母亲，是越共首领的母亲，是武元甲和胡志明的母亲……是毛泽东的母亲！

这是一个阶级母亲的形象。通过这个母系关系，把全世界的共产主义阵营连成一家。就这样，通过带有姻亲关系的隐喻，把阶级阵营和政治阵营的盘根错节的关系明确化了。

扮演的影射　当类比的意象和实际生活的细节形成对应，类比就变成了影射。让扮演者的身份和扮演的形式对本事形成类比与影射，是寓意结构的滑稽剧经常使用的方

表演杂耍的舞台

式。这种影射最早出现在《马拉/萨德》中。彼得·魏斯让一些疯人院的精神病人演出革命的历史,在扮演者和对象之间构成了影射和反讽。福的《被扔掉的夫人》发展了这种影射。福用一群马戏团小丑临时地分包赶角,乔装打扮,扮演夫人和新娘,是在影射美国从建国(驱逐印第安人)到肯尼迪总统遇刺到越南战争到尼克松下台这段历史。

如果对美国的建国历史稍有了解,以下动作中的影射含义不难识别:身穿迷彩服、头戴钢盔、背着步枪的士兵(众小丑扮演)在老太婆床前唱进行曲——令人想起越战中受政府驱策的海军陆战队。查里(小丑名)不断地给老太婆上茶、加糖——影射美国的国家机器是取悦于总统的侍从;新人"姑娘"在小丑们的窥视下大跳脱衣舞,小丑们在锁眼后看表演——影射总统竞选的表演蛊惑效果。此外,用民间的夺彩竿子活动表示竞选——影射美国选举的游戏与哄闹性质;"把循环系统全部撸掉"——影射新政府重新组阁;用斗大的印章在外国人身上戳印——影射美国插手各国政治;驯兽师被警察打得满地找牙——影射美国作为国际警察的残暴;新娘和小丑在床单上翻滚嬉闹——影射竞选胜利的新内阁的欢庆活动;新娘趁人不注意重又扮演老太婆,影射总统换届是换汤不换药。总之,这里利用马戏的表演形式来制造影射效果。在福看来,所谓的美国式的民主体制,不过是一场乱哄哄的马戏团表演。

百老汇马戏演出中的小丑表演

三、语言的滑稽模仿

滑稽剧的语言基本来自滑稽模仿剧。在17世纪,戏剧与文学的休迪布拉斯嘲讽的结合产生了当时流行的戏剧形式——滑稽模仿剧。《燃杵武士》、《伦敦四学徒》都是当时的代表作。这种戏剧通过对滑稽行动模仿而著名。文体的滑稽模仿主要指一种与之相关的语言风格,是指惟妙惟肖地模仿一种典型的风格化文体,却表现与之不匹配的内容。这种语言如今已被整合到现代滑稽剧中。

语言的滑稽模仿包括升格和降格两个方面。

中国晋代的滑稽艺人造型

语言的升格模仿 升格模仿是用庄严、高雅、夸饰的文体去表现琐碎平凡的小事。因其小题大作(内容和形式的不谐调)而产生滑稽效果。比如在《臭虫》中,受资产阶级生活方式影响的普利绥坡金与修指甲的小业主女儿结婚。在排场的婚礼上,人们唱歌喝酒,其中旧房主出身的巴洋以证婚人的身份做了一个夸张的讲话。这番讲话的风格便属于升格的滑稽模仿——

> 当我们在专制的制度的压迫下呻吟的时候,难道我们伟大导师马克思和恩格斯假定地设想到或者是设想地假定到我们将会通过希腊的婚姻神把无名的,然而是伟大的劳动和被斗争过的,但是迷人心窍的资本联结在一起吗?

这段讲话使用了政治文本的宏大、夸饰的修辞,引用了马克思、恩格斯、希腊、伟大、斗争等庄严的字眼,句

式采取了经院哲学和八股文式的缠绕、繁复、叠床架屋的风格，并在短短的句子中，使用了"当"……"难道"……"然而"……"但是"等书面文章的典型句式和关联词语。用了如此夸张的文体，说的只是最普通的民间婚礼的祝词，形式远远大于内容，是很典型的升格式模仿。

语言的降格模仿 这种文体基于对权威事物的蔑视和不敬，用俚俗的低级语言去表现庄严神圣的事物，从而达到对神圣事物的解构。比如《宗教滑稽剧》中，无产者将要集体登上天堂，天堂闻讯后，由老寿星玛士撒拉布置迎接，当时讲的一番话便是降格的滑稽模仿。讲话者故意使用文白夹杂的语言，甚至地方性土语去表现高雅的礼仪，通过语言风格和表现对象的不协调产生滑稽效果，从而暴露表现对象外强中干、迂腐可笑的一面——

> 圣者们啊
> 去把至尊的干尸镶上最明亮的光圈
> 把日子擦洗得更有光彩
> 加百列说，
> 有一打以上的义人
> 要到这里来
> 喂，托尔斯泰……你就站在这里
> ……
> 你去挤一点云彩的奶好么，孩子

玛士撒拉是天堂资格最老的圣者，他讲出的话应该是充满智慧的箴言。可是剧中的表现却使人想起了孔乙己式的老书呆子人物。在不文不白不伦不类的修辞中开场，讲述了荒唐可笑的内容（"挤云彩的奶"）。通过这些话，让人们看到这是一个不食人间烟火不谙世事的酸儒群体，和一个死气沉沉（"把干尸镶上光圈"）的令人厌弃的天堂。作家就通过这种语言的降格解构了天国的神圣。

降格模仿还使用讽刺的漫画式的语言去表现神圣的事物，如同一剧中神甫读的讲话稿——

依照上帝的意旨/我等/为肮脏人用油炸母鸡供养的皇帝/靠尔等臣下鸡蛋生活的大公/不会剥下任何人的七张皮/只剥六张/第七张一定保留。

这里的降格在于讲话的语气、内容与讲话者的身份的反差。身为神甫，讲话中一点不涉信仰、律法、美德等内容，倒是"母鸡"、"鸡蛋"以及剥皮"进贡"的世俗字眼，俨然以鱼肉乡里的酷吏的身份在讲话。其中"依照上帝的旨意"、"尔等"等官方语言和对剥皮的让步（只剥六张）的表示，让人通过神甫堂皇的外表，看到一个虚伪、奸诈、饕餮的肉食者的形象。

古代的滑稽演出场面

降格的滑稽模仿还有另外一种方式，即让神圣的人物唱民间俚俗歌谣。比如《滑稽神秘剧》中天使把土包子交给主人所做的交代，就使用各民族常见的十二月歌谣形式，诉说土包子生活苦况。

降格式滑稽模仿在《滑稽神秘剧》中运用最多，几乎剧中涉及到了的所有神圣人物都使用了这种话语方式。比如博尼法乔八世的语言，十字架下耶稣和玛丽亚的语言。在《被绑架的范范尼》的审判场景中，圣父/圣子/圣母在审判范范尼时使用的谩骂语言，基本都是降格式的滑稽模仿。

谐仿文，即运用胡侃神聊的俚俗口气模仿记叙神圣事物的庄严文体，让文体的庄严性和内容的低俗性之间形成不协调。比如在《滑稽神秘剧》中游吟诗人讲的一段上帝造土包子的故事，就是对圣经创世故事的谐仿。故事假托在"一本遗忘的书里"讲到，人类过了七代之后，因为种地干活辛苦，跑去求上帝派帮手干活。上帝准备再抽亚当一条肋骨，"再作一次试验"。但亚当以"两扇排骨撑不住胃"为理由拒绝，这使上帝为难。接着——

> 正在这个时候，一头驴子正好经过，上帝忽然计上心来……他冲着驴子比划了一下，驴子就立刻怀上了孕……过了九个月……驴子放了一个极可怕的响屁，下出一个臭烘烘的土包子。

这个故事明显地谐仿了上帝造人的圣经叙述文体。其中人类过了七代，上帝抽亚当的肋骨，甚至直接来自圣经的记述，造土包子方式也和造人相似，但故事的内容显然是臆造。而且将关于创世的经典陈述同民间底层人们的胡聊神侃混在一起，让杜撰的土包子被屁崩出的故事和圣事记叙形成强烈的反差。但讲叙者就用这种故事本身的粗俗冒渎及荒诞不经解构圣经中上帝造人的权威性，同时也解构"上智下愚不移"的权威理念。[1]

滑稽剧的文学创作还有杂体特征，它将叙述、故事、训诫、箴言、嘲讽、歌谣、表演唱等多种形式糅在一起，形成松散的集合。

[1] 滑稽模仿在中国有深厚的传统，中国大量的游戏文字很多都属于滑稽模仿。如《祭穷神文》、《礼帽致衣架书》、《猪八戒秋风歌》等。（详见笔者与颂栗编《酒令·灯谜与文字游戏》一书，吉林文史出版社）

第三节

丑角艺术与滑稽手段

现代滑稽剧的另一种子型是滑稽喜剧。它围绕一个中

百老汇的马戏表演

心事件展开,结合了闹剧、假面剧、滑稽摹仿剧的传统,它的寓意成分没那么突出,但却更多地体现了丑角艺术的特点。[1]特别是在行动、动作、意象诸方面,充分地运用了马戏、魔术、机关道具、卡通等多种手段,将滑稽的"不和谐"特点,发挥得淋漓尽致。

一、情境/行动的滑稽

错置情境 人为地让反面人物置身于和他们身份不协调的环境中,制造出种种出乖露丑的行为,这是滑稽喜剧的情境特征。比如《被绑架的范范尼》表现意大利天民党书记被绑架后送进某家医院,被错误地当做孕妇对待,就是将政治要人置于世俗的妇孺情境中。《喇叭、小号和口哨》一剧表现拥有几十家公司的大律师阿涅利在一次车祸中被毁容,医院根据现场得到的资料将其整容成工人安东尼奥的形象,这一错置是将一个手眼通天的律师置于白痴的情境(再造的阿涅利失忆,须从基本字母学起);而《一个无政府主义者的意外死亡》则是将一个做过多次电击治疗的疯子,错置到国家机器的执法环境中,暴露法律的虚伪和漏洞(一个偶然机会,他从医院里跑出来,进入高级

[1] 福把自己称为"人民的弄臣",他在受奖词中说,"过去的江湖艺人是为君主逗笑⋯⋯现在,君主没了,我是为咖啡馆朋友们逗笑,总之,我是穷哥们的里格莱托(小丑)"。(吕同六:《一个无政府主义者的意外死亡·序》,6页,漓江出版社)

法院，因为误接了一个电话，被误认为首席法官，去审查警察局长、警长们）。

错对情节 错置情境必然要产生错对情节。人物进入不应该进入的环境，不断地被错误对待，从而一错再错，产生了荒唐可笑的情节。比如《被绑架的范范尼》中被绑架者转移到医院后，被强行戴上假发、乳罩，装成孕妇模样，结果遭到一系列的错误处置——刮毛、喝茴香油、肛门插入栓剂、做堕胎手术。后来又被置入到天堂的审判场景中，接受圣父一家三口油锅酷刑和审判。《喇叭、小号和口哨》中的律师被按照工人的容貌整容后，开始不断地接受调查和享受待遇，最后把他做为"罗莎的丈夫"强行留在家里。《他有两把手枪》中的精神病人被当做缉拿的盗匪，而真正的盗匪则一次次逍遥法外，连续作案。错对情节因为表象和实质的严重错位，产生了强烈的滑稽效果。

错置情境带有强烈的幻想色彩。这种幻想对于达里奥·福来说，来自"吹玻璃人"的胡吹神侃传统。[1] 底层的人们被压抑得太久，平日遭受的屈辱太多，那些不好受的滋味也想让高高在上的统治者体会一下。而通过把高贵人物错置到尴尬的环境中，既可以让他们平时掩盖的人性弱点暴露出来，也能在心理上达到某种报仇雪恨的目的。

狂欢动作 滑稽喜剧的戏剧行动是一种狂欢行动。再洗礼的乌托邦想象"要么生活在对纵情狂欢的回忆之中，要么生活在对纵情狂欢的渴望中"[2]。滑稽喜剧常常把渴望和想象当做现实，充

[1] 根据福的回忆，吹玻璃的给他讲过一个"小镇沉到湖里"的故事，并说自己得奖之后，他们家乡"冷却了50年的玻璃窑燃起了熊熊大火。无数彩色的玻璃片布满了天空"。

[2] 卡尔·曼海姆：《意识形态和乌托邦》，253页，艾彦译，华夏出版社，2001。

古代闹剧的场面

梅耶荷德的舞台动作漫画

满了狂欢节和愚人节的狂欢行动。在《被扔掉的夫人》中，在总统新娘的婚礼上，新人（"姑娘"）在小丑们面前大跳脱衣舞，"小丑门在锁眼后看表演"。众小丑"把新娘扒个精光"，小丑和新娘扭成了一团，"众小丑一个接着一个地钻到被单下"，"被单像海浪似的起伏"，婚床"刹时间就变成了拳击台"。在《不付钱，不付钱》中，仿佛到了世界末日。一切秩序和禁令都失效了，上千个女人扮演成孕妇，挺着大肚子公然在超市里哄抢东西，提前享受共产主义的福利。警察一家挨一家地搜查，到处遭到妇女们随心所欲的戏弄：当警察发现了女人肚子里的赃物，女人不能解释，就随口编了圣人尤拉里的故事糊弄警察。这些荒唐的行动在《滑稽神秘剧》和《宗教滑稽剧》中更是比比皆是。

二、动作、细节的滑稽

滑稽还体现在舞台动作、意象和细节上。

第十一章 现代滑稽剧

拉错 拉错是意大利假面喜剧的一个术语，本意是指"与剧情不一定有联系的插科打诨"[1]。也有说法认为拉错的原文是"缎带"和"丝带"的意思，是指"在两段之间起连接和装饰作用"的"穿插和垫场戏"。不论哪种解释更符合本意，拉错的"错"都指在行动过程中动机和结果产生了错位。如"帽子拉错"，仆人把帽子里的樱桃误吐到别人脸上，或把苍蝇当樱桃吞下。在卓别林电影《摩登时代》中，查理帮别人理毛线，扯错了线头，结果拆掉了自己身上的毛衣；拧螺丝时累昏了头，把女人的乳房当成螺丝来拧。这些被人们称为"噱头"的东西，其喜剧机制都和"拉错"相同。

身为意大利喜剧家的后裔，达里奥·福顺理成章地继承了这些源自假面喜剧的拉错传统。比如在《喇叭、小号和口哨》一剧中，医生命令安东尼奥露出屁股，正当准备注射时，警长和安东尼奥一转眼调换了位置，医生便把针扎到警长的臀部。再如在《一个无政府主义者的死亡》中，疯子带了一个假的玻璃眼珠子，警长在拍他的肩膀时，震掉了他的玻璃眼珠，后又一不小心踩上，差点摔倒，疯子用清水洗净玻璃眼珠，却在口渴时一咕噜将它喝

[1] 吴光耀：《西方演剧史》，129页，中国戏剧出版社，1989。

古代伦敦著名的丑角演员肯普

滑稽的不谐调造型

到肚里。在《高举旗帜》中，某工厂招工体检，教授向受试者按程序喷水（测试反应），结果受试者躲闪，水喷到大夫脸上。最后一个助手拿过一胶皮状的锤子，受试者主动受了一锤，结果是铁的，当时被打晕在地。《不付钱，不付钱》中把橄榄醋当成孕妇的羊水。胎盘移植也是拉错："她们把小孩从一个女人的肚子里移到另一个女人的肚子里"，这样的处置天知道会产生什么后果。这些拉错手法通过人物的冒失行为和失误，给剧情带来一种调侃、滑稽的气氛。

身份、行为的不协调 比如在《被绑架的范范尼》中，范范尼的灵魂升到天国，接受圣父、圣母、耶稣一家的审判，其中圣父极端专横暴虐：一会儿要拿下范范尼的头重造，一会儿大骂圣母和耶稣，一会儿又要发射导弹。圣母则不停地吵吵闹闹，一会儿像村妇似的大发雷霆（"甭跟我提什么圣母"），一会儿像巫婆似的在冒气的缸里搅弄红布白布（占测哪个党将获胜），一会儿从披风下取出猎枪要打死范范尼。而做为耶稣的圣子则以懦弱的南方青年面目出现。这些人物的行为和宗教形象本身严重不谐调。类似情况在《滑稽神秘剧》里也有所表现，被钉在十字架上的耶稣十分无助，前来看护的玛利亚受到呵斥，最后像村妇一样地哭起她的心肝宝贝并诅咒加百列天使欺骗了她，说如果早知自己的儿子被钉在十字架上，自己做不了人间的女王，就是"圣上帝本人来了"，"明媒正娶"，她"也不会答应的"。这里的圣父、圣母、圣子全都世俗化了，和宗教中的神圣身份形成了强烈的不谐调。

无意识的自动性 "无意识的自动性"是由本格森提出的,是指无意识产生的惯性动作和意识所控制的行为之间的不协调所产生的滑稽效果。在这种情况下,意识要维持的状态,被无意识所破坏。比如在《滑稽神秘剧》中,教皇博尼法乔八世指导大家按不同声部唱圣歌时,对突然的情况的反应,就暴露了一种无意识——

谁踩了我的披风啦?(恼羞成怒地转过身子)是你?啊!?跑调的家伙!我揪着你的舌头把你给提起来!该死的……咱们直接来哈利路亚那部分……

本来一直以仁慈的教皇面目面对信徒,却因为一个教徒偶然的失礼,触犯了他的尊严,情急之中,博尼法乔露出了他器量狭小的一面(俨然街头霸王)。当他意识到失态再"接唱哈利路亚那部分"的时候,这种"无意识的自动性"和后面的理性行为所产生的不协调,令人哭笑不得。

小题大作 这种滑稽效果在于其夸张的形式与其渺小的目的之间的不协调。比如在《臭虫》中,关于是否复活冷冻人,全顿巴斯钢铁公司和各化学企业的卫生监督站联合开会表决,其举动之大和目标之小就形成不谐调。而更

抓到了臭虫(中央实验话剧院演出的《臭虫》剧照)

林兆华导演的《罗慕路斯大帝》让真人和假人同台演出

大的不谐调产生于对臭虫的捕获过程。为了捕获这只小小的臭虫，动物园主任如临大敌，带领全体消防队员、英雄们，带着望远镜和梯子、捕网工具，形成包围圈，最后所得结果只是捏在手心里的小小的臭虫——行动的规模之大和结果之小形成了不协调。再如在普利绥坡金被解冻之后，人们把他放到笼子里，远远观望，并同时启动七架吹风机，像防非典一样，怕普利绥坡金把过去时代的病毒传给现代的人们，其声势和目的也形成不协调。

并置的不协调　即将不同类属的事物强行并置在一起，让其意象之间造成一种非驴非马的不搭配的效果。这种情况最早见于雅里的《愚比王》的布景设计，该剧把大床、夜壶、橄榄树和蟒蛇放到一起，还要加上壁炉和钟以及吊着骷髅的绞架。在《宗教滑稽剧》中，迎接工人阶级的天国迎宾团，竟将天使加百列和玛士撒拉（天国寿星）同卢梭和托尔斯泰并置到一起（后两者还要接受前者的训导）。该剧还将魔王与警卫队，天使的肉翅和电梯等现代生活意象并置起来。在《臭虫》一剧中，普列绥坡金在斟酌"乌七八糟"的字眼时，翻字典时竟用"乌纱帽、乌托邦、呜呼哀哉"来作解；同剧中小贩在叫卖时，又将菜刀与刮脸刀、维纳斯像与尿壶、香烟与大象、毛皮和乳罩并

第十一章 现代滑稽剧

置到一块。在《滑稽神秘剧》的"瞎子与瘸子"一节中，分别将瞎子与瘸子、疯子与女鬼、上帝、土包子、驴子并置到一起。在《高举旗帜》关于广告的台词中，将名片、软膏、啤酒、刮胡刀片等互不关联的事物胡乱地并置到一起，这些并置产生了滑稽效果。

三、机械摹仿和自动化

"机械摹仿"和"自动化"以及相关手段也可以导致滑稽。

卡通效果 卡通将木偶技艺与漫画结合起来，借助电子虚拟技术，制造了丰富滑稽的手段。滑稽喜剧也大量地借鉴了卡通制作的滑稽手法。在《被扔掉的夫人》中，教授"长着鸭脚蹼"，能够"跳进"对方的"肚子里"去，几秒钟后，只听见水里有典型的"扑通声"，水花甚至溅到外面。更滑稽的是，助手之一穿上潜水员的衣服，戴上许多罐子和呼吸器，下去"帮"他。不久，"教授的鞋子被扔到外面，越狱犯从肚子里跳出来，撒腿就跑"。在《被绑架的范范尼》中，外科大夫为了帮范范尼排除肚内的气体，用了超大中国拴剂麻醉药之后进行手术，从范范尼肚子里冒出了煤气，在煤气的烟雾中出现一个戴有头颅标志的筒形无边毡帽的人，这个人声称自己是法西斯分子，是范范尼的儿子。《被扔掉的夫人》中，小丑模仿训练误刺了军官的肚子，当抽出武器后，"从瓦莱里奥的肚子里，像一个小喷泉似的，流出一股鲜血"，这鲜血马上被收集到小丑鲍勃的水桶里，水桶有用塞子和水笼头做成的可以控制的开关。这是通过对实验室效果的模仿，揭穿新闻的制造和欺骗性质。

卡通制造还使用反差的对比意象创造滑稽效果。本格森曾讨论过"镶嵌在活的

爪注滑稽剧服装和造型

东西中的某种刻板东西"所导致的滑稽。这种情况也出现在达里奥·福《喇叭、小号和口哨》一剧中：阿涅利律师在受伤后完全毁容，除了两只耳朵、眼睛，其他器官全都是经过手术再造的，这使他看起来完全像一个木偶（人由木偶扮演），护士将他"像提线木偶一样升高"，他的脸部的每一个表情都是靠机械式动作完成的。这里将"活的东西（眼睛、耳朵）""镶嵌到"石膏体这种"刻板的东西中"，产生了强烈的滑稽效果。

卡通片中还经常使用机关和道具，滑稽喜剧也有这个特点。《被扔掉的夫人》中，一群小丑坐在踏板车上横冲直撞，被撞倒的小丑"翻着精彩跟头"。"老太婆从床的帐幔中钻出身来，肩上顶着一杆巨大的步枪"。《他有两把手枪》中的主人公的主要道具就是手枪，他说哪打哪，一枪打中了邻居的鼻子。这里的手枪都类似魔术表演的道具。

身体机械动作 本格森指出："任何能使我们只注意到身体而把其中精神方面撇开的事都是滑稽的。"[1] 雅里的《愚比王》有大量涉及身体的酷刑：拧鼻子，扯头发，用小木棒捅耳朵，从脚后跟把大脑挖出来，撕裂臀部，挖出部分或者全部骨髓。更大的动作有，将可怜的老学究用尖桩戳穿并举到空中。"良知"平时被塞到箱子里，动不动就被倒挂起来，这些动作都让人把兴趣集中到身体上。

身体的机械意象大量地出现在《高举旗帜》一剧中。工厂委托舞蹈女教师测试准备上流水线的女工人，这种操作程序需要将前额、鼻孔、肘部、胯、骨盆、屁股、嘴、牙、手、肚子全部用上，而且整个动作要协调得像一架精密的机械人一样。在同剧的反应

[1] 本格森：《笑与滑稽的问题》，36页，乐爱国译，广东人民出版社，2000。

梅耶荷德演员的形体训练

第十一章 现代滑稽剧

《一个无政府主义者的意外死亡》剧照

测试中,测试内容包括"上极限反应","下极限反应","听觉反应","视觉反应",以及用弹力球猛击头部的"攻击反应"。"侮辱反应"则让刚刚放松的人像球一样弹起来。工厂的老板还发明计时器控制工人上厕所时间,计时从工人的手碰到把手开始(计时器哑哑作响),于是工人们便像卓别林的喜剧动作片中的人物一样,陀螺一样地按钮、脱裤子、拉背带、快速撒尿、急跑出屋。在上述动作中,工人们"把一种粗俗的姿势与一次简单的机械性的操作联系在一起",形成了"粗俗的姿势"的"机械性"重复,造成了令人心酸的滑稽效果。

多米诺骨牌效应 它的滑稽性是由自动性引起的连锁反应。在马雅可夫斯基的《臭虫》中,关于准备复活冷冻人的决议形成之后,记者们立刻蜂拥而入,一个记者作出了现场报道:"喂,波长472.5公尺……丘库旗消息报……",第二个记者直到第九个记者依次效仿,大家完全使用同样的口气,同样的语言结构,中间改变了的只是波长和报纸名称。八个卖报员也像记者们一样,用各种不同的声调和语式传声筒般的报道同一个消息。在同一剧作的施行复活手术的场面中,有六个穿着大褂的医生,面对一

毕加索为《愚比龟》所绘的节目单

个带电钮的玻璃箱，箱子前面，有六个喷水洗脸盆，在看不见的铁丝上，挂着六块手巾，等到教授向第一位医生发出通电信号后，第一位把相关指示传给第二位，第二位又传给第三位……直至第五位传给第六位。孟京辉导演的中国版本《臭虫》在"臭虫捕获"这个形体语汇上，也使用了这种手段。当第一个园林管理人员发现臭虫并扑上去，马上有第二个人扑到第一个身上，然后又有第三个人压到第二个人身上，直到全体捕获人员都叠压在一起。这种手段也是前苏联导演梅耶荷德乐于使用的，他在执导《钦差大臣》和《宗教滑稽剧》时也是每每使用这种手法。

在《不付钱，不付钱》中，鲁一及和吉欧凡尼模仿上螺丝的机械劳动，嘴里叨咕着同样的台词（"焊杆焊一下，铁锤接一下"），手做同样的动作；同剧的安东尼亚面对丈夫的一再盘问，终于气急败坏，情绪失控。于是出现了下面的舞台意象——

用脚蹬地板，衣柜门全打开。所有的人冲向衣柜去关门。小柜子的门、房门全打开，然后衣柜门依次打开，任何一个门打开，一位和数位演员就去关门。

焦躁的情绪在传播、感染，不但人失控，门也失控，而由于门的失控导致更多的人本能动作也是失控的，看门、关门变成一种强迫性的机械行为。

惯性动作和多米诺骨牌效应是对生活中机械现象的发现和模仿，它有一种令人困惑、着迷又可笑的因素存在。反映了生活背后某种不可知或不可抗的力量。

第十一章　现代滑稽剧

动作的重复也可以形成机械效果。梅耶荷德在《求婚》中发现了著名的33次昏倒，并把它做为核心动作来强调，它的效果就是建立在动作重复的基础上。

人的物化　这种滑稽适合本格森发现的以下规律："每当一个人使我们感到他是一个物，我们就会发笑。"[1] 一个活生生的人，突然变成了物，或被当成物，在人的外表及其物的处境之间产生了不协调。这种不协调在《臭虫》中表现得最充分。比如普利绥坡金被复活之后，被动物园做为稀有动物人工饲养起来并允许参观，人被收进笼子内，乐队演奏着祝贺曲，里面有五光十色的照明，有食物和必要的医疗设备，一切都符合动物的人工饲养和参观的程序——

[1] 本格森：《笑与滑稽的问题》，41页，乐爱国译，广东人民出版社，2000。

> 工作人员拉掉遮在笼子上的布条……普利绥坡金搂着吉他躺在床上……笼子周围都是痰……两旁有过滤器和臭氧器。字牌1：当心，它吐口水，字牌2：未经报告，请勿入内……

动物园主任的行动更加强了这种滑稽效果。他像一个驯兽师，"戴上手套，检查手枪"，并让普利绥坡金"摹仿人的表情、声音和语言，说短短两句话"。俨然像对待一个受驯的动物。

人的物化还包括人扮成物以物的面貌出现。在《喇叭、小号和口哨》一剧中，警察为了偷听阿涅利的谈话，一个个都钻进洗碟机和冰箱炉灶里，当有情况时（如看稿或签名），这些"物"便自动归位。在同一剧中，阿涅利整容后像一个漏斗和坛子似的喝水。在《不付钱，不付钱》中，警察被装进棺材，又被装进衣柜，充当衣服架子。人们还对昏过去的警察打氧气，

梅耶荷德的演员形体设计

689

结果警察的肚子像气球一样地鼓起来。

人的物化还有一种倒置方式,便是物的人化,即让物像人一样地行动。在《愚比王》中,"尿素大叔"和"良知"都做为人物出现。其中良知"又高又瘦,穿着衬衫"。愚比王平时把它放在手提箱里,用蛛网封着。在《宗教滑稽剧》中,所有的物品——面包、食盐、锤子都长着腿,像卡通片的角色一样可以走来走去。

第四节 舞台艺术与表演体系

滑稽剧的舞台继承了江湖艺人的草台传统。福的滑稽剧可以在工厂、田头、山坡、广场等任何场地演出。雅里是贫困戏剧的倡导者。他的理想舞台是绿荫环抱的山坡。他的戏剧布景简单随意,用告示牌说明地点,公开检场。愚比对观众说,"这是一群暴众",其实他面前只有一名演员。

梅耶荷德的舞台演出没有真正的布景,演员穿着工作服演出。"舞台美术家实际被赶出剧院。他的地位由装置师工程师和设计师占据。"[1] 这种观念最后发展成一种类似皮斯卡托的构成主义舞台观念。[2]

[1] 《苏联话剧史》,385页,白嗣宏译,中国戏剧出版社,1986。

[2] 别斯金这样描写梅耶荷德的舞台布景:"全部用木车床,三角架,木板,画得五颜六色的屏风和木牌组成的……浮雕、凹雕,神奇地交叉着力的线条组成。每一块浮雕,每一个线条,每一级梯子,一经喜剧演员踏上去,一旦他的声音落在上面。就立刻活跃起来。获得一定的意义,并且开始动作。"(《苏联话剧史》,380页,白嗣宏译,中国戏剧出版社)

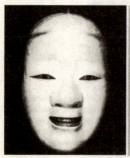

东方舞台上的面具

第十一章 现代滑稽剧

台湾纸风车剧团演出的《大显神通》人物造型

当舞台不再做为事件发生的场地而做为表演空间时，舞台美术的重心就落在角色的造型和装扮上，而演员的表演也形成了一套从外部出发的表演体系。

一、滑稽造型系统

滑稽造型是滑稽剧舞台呈现的基础。当年《愚比王》的轰动效应就得力于雅里对愚比滑稽形象的打造：秃顶的愚比大腹便便，面具上装了个象鼻，圆顶礼帽的上面扣着皇冠，腰上则晃荡着一个酒瓶，手中的权杖是一种刷厕所的刷子。这样的造型一亮相就吸引了观众的眼球。

滑稽舞台造型以福的戏剧最为突出。他的造型系统在木偶戏、哑剧和意大利假面喜剧的基础上形成，通过夸张的造型，对观众造成强烈的视觉冲击，吻合了各种露天演出远距离观看的需要。在滑稽剧中，造型与服装的任务不是为了诠释性格，而是对角色进行漫画式包装。它们本身就是语言，是角色的形象名片。

滑稽造型具体包括面部造型和服装两个方面。

假面与玩偶 雅里首次将木偶剧的造型系统运用到舞台剧中。让演员带着具有漫画特征的面具登场，"对埃及艳后，只需要一个鼻子，因为鼻子就是一切"（雅里）。

侏儒化的人物造型

雅里的象鼻就是根据漫画原理设计的。达里奥·福在造型上更为大胆。他在《高举旗帜和中小玩偶的大哑剧》中,借鉴了狂欢节仪仗队和哑剧的造型。出现在舞台上的有三米多高的大玩偶(用布或纸糊成),有用小轮车推着上场的人体模型(土匪、造反者悬挂在绞架上)。演员们戴着喜剧的假面具或扮演成假面玩偶。该剧还使用了展览馆的通过机械控制活动关节的机械木偶。达里奥·福就用这种假面舞会的方式来表现他心中资产阶级的虚伪面目。他们如同齐白石手中"乌纱白帽"的不倒翁,是一些徒具外表没有心肝的人群。

侏儒与特型 借助某种舞台手段把角色侏儒化,达到矮化丑化人物的目的。如在《被绑架的范范尼》中,为了夸张地表现范范尼身材短肥的特点,达里奥·福采用合成方法制造侏儒式造型:即让扮演范范尼的演员站在有地下装置的舞台底层,地板上露出的只是人物的上半身(下半身陷在凹处),着装时,将露出的上半身又分解为上衣、裤子两部分(所谓裤子只是中间有缝以示分裆)。演员把双手通过"裤子"伸到身前两只肥大的鞋子里,摸拟走路的姿态,在他身后另一演员(隐身)将胳膊伸进他的衣袖里,双手与扮演范范尼的演员协同动作。这样,一个不合比例的肥胖的侏儒形象就活灵活现地制造出来了。[1] 侏儒造型突出了人物的形体特征和扮相。由于在整个演出中这个形象一直和正常比例的人在一起活动,所以有很强的滑稽效果。比如修女最初看到范范尼时,见他比别人矮半截,以为他跪着,就让他站起来。接下来由于情境的不断转换,他一会换成女人装束,装成孕妇;一会脱衣,检查尿裤子没有。行为与身份的不协调再加上形体的不协调,取得了双倍的滑稽效果。

[1] 这种方法和中国的双簧的扮相很相似。在"文革"期间,全国各地基层宣传队都用此种方法丑化赫鲁晓夫。演员通常站在桌子后,后面的演员两手伸到桌子上的鞋里,后面的出声音,前面的做动作。但这种方式中国和外国谁先用谁后用,目前尚不清楚。

特殊造型有时也用在正面人物身上。比如在《他有两把手枪》中，倒悬在真乔瓦尼背后的两条胳臂并不是真的。而是用上衣的两只袖子（用铁丝和模板撑起）和塞满干草和稻草的手套做成的，而两只真手则拿着两把手枪。

其实，使用特殊材料为角色造型以滑稽地表现角色，从雅里就开始了。为了演出《愚比王》，雅里曾花重金请人做了40个用柳条编织的活人大小的偶型，用它们代表金融家和贵族，演出时要被推进坑里；第四幕骑兵冲锋的马也是用大量的马粪纸做的。用柳条和马粪纸两种材料做为贵族和卫队的身躯，这种方法既有创意又包含讽刺。

运用愚人形象也是滑稽造型的一个策略。在中世纪的愚人剧中，登场人物全是傻子，通过各种痴呆傻人物的装疯卖傻，可以表现一种刻薄的嘲讽。福的《宗教滑稽剧》，一再出现疯子、傻子、瞎子、瘸子形象，通过夸张地模仿这些有生理缺陷的人物畸形的行动和动作，可以达到解构和亵渎神圣的目的。

服装杂耍化 滑稽剧的着装也是角色造型的一部分。滑稽剧经常让反面人物穿着像杂耍小丑那样的滑稽可笑的服装，以达到丑化人物和定性的目的。在《高举旗帜和中小玩偶的大哑剧》中，大玩偶里出现的各种玩偶崽子全都戴礼帽和穿百衲碎衣。资产阶级（丰满的女性）从大玩偶肚子里钻出来时，"身上穿的饰满花边、金银、红绿宝石

中国古代滑稽艺人的乔装造型

的长裙垂直脚面"（喻其满身铜臭）；而将军的军服则用"不同年代的壁纸碎片装饰而成"，意为和平年代的将军只不过是粉饰门面的装饰；主教"身穿祭祀服和窗帷碎片，双手捂着眼睛"（喻其帮闲身份和盲视）。这种斑衣戏彩式的包装，夸张地彰显了人物的政治身份，表现了作家对资产阶级的讽刺和揶揄。

服装杂耍化还体现为乔装打扮。即让人物穿着与身份相左的服装。如《被绑架的范范尼》中天主党书记被迫穿上女人衣服，戴上假发，穿着高跟靴，腆着大肚子，做各种检查和手术。《他有两把手枪》中专门有一场戏表现准备卧底的警察如何扮演女人，模仿女人的神态和语气说话。《被扔掉的夫人》中，一大群小丑一会扮成扭捏的新娘，一会扮成专横的老太婆。《不付钱，不付钱》中，所有的妇女都扮成孕妇，满台的女人无论老小都挺着大肚子行走。这些剧作全都由于人物的服装打扮和实际身份的强烈反差形成滑稽效果。

乔装在滑稽剧中具有象征意义。服装是身份的象征，服装的紊乱代表世界的无序，可以反映一种狂欢节游戏的玩世不恭和颠覆、更替精神。

舞台宣传画　"以招笑的文字或者图画表现的喜剧性也是滑稽的"（里普斯）。演员群体在舞台上创作宣传画效果的舞台图像，也是现代滑稽剧的一个创造。这类宣传画的构图原则和文献剧相似："用高昂和英雄主义的口吻描绘劳动人民，同冷嘲热讽那些以怪诞滑稽的观点描述敌人结合起来。"[1]具体表现是，对无产者采取神化修辞——无产者总是高大孔武、阳刚有力；对敌人则采取小丑化和鬼蜮化修辞——各种反动派总是以委琐、丑陋的面貌出现，且处于非常狼狈的处境。宣传画效果把两种完全对立的修辞有机地结合起来。《宗教滑稽剧》就是使用两种修辞对比的典范。根据马雅可

[1]《苏联话剧史》，211页，白嗣宏译，中国戏剧出版社，1986。

《臭虫》演出海报

第十一章 现代滑稽剧

"文革"中声讨"封资修"的宣传画

夫斯基对该剧的定义：宗教剧——是指革命中伟大的东西，滑稽剧——是指"革命中可笑的东西"。

下面是《澡堂》一剧的导演给工人排戏时的一段舞台指示："男演员……跪下一条腿，像被奴役的样子弯下腰去……请用有形的手，拿着无形的鹤嘴镐铲无形的煤"，这是对工人阶级的造型方式，造型语言的含义是：劳动、神圣。

下面是同剧导演对资产阶级的舞台造型的设计——

……你扮演博爱……请把大腿抬高一些，象征想象的高潮，"资本，请你作精彩的咽气!"

这是小丑化鬼域化的修辞。是对资产阶级"本性"的透视。造型表征的是"淫荡、颓废、堕落、垂死挣扎"。[1]

滑稽剧的造型和服装与动画制作原理很类似。动画的构思和创意首先从造型构思开始。能否创作出米老鼠式的滑稽形象，关系着一部动画片的成败。滑稽造型设计也是滑稽剧创造的先决条件。在《愚比王》的创作过程中，雅里用大量的精力来创造愚比的形象。达里奥·福非常重视滑稽形象的创造。他几乎每创作一剧都画很多漫画，以确

[1] 这种宣传画修辞在中国也有很广泛的影响。在"反右"运动和"文革"的宣传画中就大量存在。比如，文革期间随处可见的宣传画，用粗重的版画线条表现工农兵组合的无产阶级专政的铁拳砸着一群"封资修"的"崽子"，就是这类宣传画修辞的中国版本。

《罗慕路斯大帝》不断地撩拨真人/假人之间的张力关系（林兆华导演）

立基本的滑稽形象，做为表演和剧本创作的美学酵母。

二、滑稽表演与造型体系

现代滑稽剧的表演理念是由雅里、梅耶荷德、福三个人奠定和确立的。雅里的戏剧是根据木偶表演创造的，梅耶荷德发展了一种有机造型术，而福的戏剧基本是在假面剧基础上发展的丑角艺术。

先驱：木偶表演与滑稽　现代滑稽剧表演的先驱是雅里。他对滑稽表演的贡献是用木偶剧表演方法表演滑稽剧。他曾经用几年的时间在家里研究木偶表演。在《愚比王》中，他把木偶的表演技巧和风格带到活人演出中。[1] 雅里的实践表明，木偶剧的表演技巧是可以转化为滑稽剧的表演技巧的（两者之间没有绝对的界限）。雅里指出，"演员应该将自己的头用面具包裹起来"，这句话的意思是说，演员的表情应该通过面具得到固定。这样的目的是欲有所为而有所不为。因为"如果面具被赋予了人物的永恒特征，我们就可以向万花筒和陀螺学习表现特定时刻的单一或多元的方式"。[2]

这真是大胆的天才想象。这里的固定意味着解放（关上一扇窗，为的是打开一扇门）。这就像人们下棋，一旦

[1] 由于《愚比王》的特殊美学要求，法兰西喜剧院允许雅里自己导演这出剧。雅里的演出虽然没有使用木偶，但却运用了木偶表演的技法。

[2]《愚比王》，31页，周铭译，中国戏剧出版社，2006。

第十一章　现代滑稽剧

把棋子符号化了（消掉个性），棋手就可在杀招上下功夫。同理，演员的面部表情一旦被面具固定，他就可以腾出精力来展示头部和肢体的几何学，这样，真正具有造型意义的动作就开始了。果然，雅里有了下面的发现：

> 通过点头和水平移动，演员可以转移整个面具表面的阴影。经验表明，有六个地方足够表现所有的表情。[1]

[1]《愚比王》，32页，周铭译，中国戏剧出版社，2006。

据雅里的研究，身体也有六个角度。只是没有表情那么明显。可以想象，这里包含着足够的观演经验和技术推理。

除了动作的滑稽性，木偶表演中还包括声音和动作的分解。在《高举旗帜和中小玩偶的大哑剧》中，"国王"做为一个有台词有动作的角色也是由木偶扮演的，但这个木偶由王后操控，本身没有台词，它的声音是向另一个应声虫角色"耶稣耶稣"借的。这样，分解就表达了某种寓意（国王是个受操纵的玩偶）。此外，分解还有本体方面的意义：分解使承担具体项目的表演者每次表演集中在一个方面，有利于把某种效果（声音和形体）达到一个极致，取得在综合表演中无法达到的效果。电影《洪水中的鼓手》就把偶型的表演和声音通过分镜头分别展现。当演到激情场面，配音演员不顾及表情，把所有的身体能量都集中到声音上，使声音表现达到一个极致。该剧还尝试用活人摹仿木偶，其效果也令人叫绝。中国的双簧也靠声音动作的分解与合成制造滑稽效果。

木偶表演是滑稽表演的升华和结晶。木偶表演借助某种简单力学原理，取消渐变过程，把人物动作分解为几何性动作，为滑稽表演提供了无限的潜在空间。特别在它的静

梅耶荷德剧中演员的有机造型

止和动作中间,真人与假人之间,操纵者和偶型之间,包含着无数有意味的关系。林兆华的《罗慕路斯大帝》对此做了一些实验。他让真人与偶型同台,让操纵者、配音演员、偶型和真实演员同台,并不断地撩拨这种关系,引起人们很多关于戏剧本体的思考。

应该说,舞台木偶化表演包含着某种表演结构主义的萌芽。它以自己的技巧、程式、设计和制作及其可操纵性,昭示着戏剧不同于生活的特性,启发着人们关于戏剧本体的认识。但至今人们对它认识不够。如果对木偶表演理论进行系统化,是可以形成一套"木偶表演学"的。把雅里的木偶理论和福的假面喜剧以及梅耶荷德的有机造型术联系起来,不难看到它们之间的联系。在一定意义上,有机造型术正是木偶表演学思路合乎逻辑的发展。

滑稽表演与有机造型术 滑稽剧表演的集大成者应该是梅耶荷德(虽然人们一般不这样看)。梅耶荷德导演了马雅可夫斯基的三部滑稽剧(《宗教滑稽剧》、《臭虫》、《澡堂》),而最能体现其导演成就的《钦差大臣》和《宽宏大度的龟公》也是滑稽风格(施泰恩说《钦差大臣》是"采用即兴喜剧里的小丑和马戏团的表演")。这些成绩表

《宽宏大度的龟公》剧照(梅耶荷德导演)

明，滑稽表演已经构成了有机造型术的精华部分。

"运动的图案"，是指"形象在空间中从一种姿势过渡到另一种姿势"（C.B.斯特劳斯）。这部分构成了梅耶荷德的舞台调度思想。梅耶荷德发现，中国演员是根据某种图形在舞台上运动的。而

雅里为《愚比王》中三侍卫所作漫画

有机造型术也主张"演员的形体应当成为演员手中的理想乐器……发展自身在空间里的感觉"[1]。这种思路引导他设计群体队形性质的场面，并创造了一种群体表演手段。在《宗教滑稽剧》中"无产者……用统一的制服，以一致的动作来突出共同性"。（《苏联话剧史》）。在《钦差大臣》中，一大群害相思病的军官排队向安娜送鲜花，以同样的姿势自杀。在"行贿"一场，送礼的官员们米老鼠一样的脸孔出现在一个个门口，赫列斯塔科夫以牵线木偶似的相同动作把礼物收进腰包。这种方式在《宽宏大度的龟公》中，达到了登峰造极地步。当然，这种形式的出现不是一个人的功劳。在马雅可夫斯基的剧本中，医生和记者，七对肮脏人、七对干净人都是成群结队出现的。剧本本身提供了群体表演形式化的可能。这种形式在中国"文革"期间发展为一种群众形式的表演唱。

其实，这种形式的始作俑者还是雅里。在《愚比龟》中，愚比的三个侍卫——粪土当年皮、茅厕苍蝇、四只耳朵——从旅行箱里跳出来，三人一起连唱带跳，"我们是侍卫，我们是侍，我们是卫……滑稽衣服身上穿，走门串户去疯癫……"，应该是表演唱的初始形式。一种有趣的

[1] 《苏联话剧史》，388页，白嗣宏译，中国戏剧出版社，1986。

1961年陈颙导演的《岳云》集体场面造型（青艺演出）

形式一旦出现，就会吸引别人去发挥。群舞表演形式后来被运用到样板戏中。《沙家浜》中的"十八棵青松"场面，《智取威虎山》的林海滑雪舞蹈，都是排列美学的群舞形式。[1]

集体空间造型这部分是舞蹈的"结构特点"。在论歌剧的文章里，梅耶荷德提出了"集体造型"和"舞台图像"的概念。梅耶荷德把演员的创作归结为"在空间里创作造型艺术的形式"。我们前面分析的宣传画造型就属于此类。《宗教滑稽剧》里充满了这种集体造型（如"捣毁地狱"、"进入未来"）。演员按照宣传画和卢浮宫里的历史油画画面构图。人们经常提到《钦差大臣》一剧中宣布钦差到来时候的集体惊讶场面，都是经典的集体造型。

音乐与节奏 雅里的戏剧要求有专人作曲和小型管弦乐队伴奏。梅耶荷德非常重视演员表演的节奏和速度。他曾说"好的导演不用掏出怀表就知道时间"，还说梅兰芳的"表演节奏是用秒来计算的"。他称赞歌剧演员夏利亚宾"形体造型的图像总是和乐曲总谱的音乐图像和谐地结合在一起"[2]。《钦差大臣》和《宽宏大度的龟公》中有很多恰到好处的节奏和停顿。[3]

本来，舞蹈和音乐的规则很难直接用于话剧。梅耶荷德的创造性在于，他在舞蹈和哑剧的极度夸张动作中发现

[1] 群体造型在京剧《宰相刘罗锅》中也有出现，剧中有三个不学无术的秀才，也想到考场混功名，于是唱着民间小调，跳着滑稽舞蹈出场，给观众留下了深刻印象。

[2] 《歌剧表演艺术论》，载《外国戏剧》，1988年第4期，9页，童道明译。

[3] 笔者看过陈颙导演的《钦差大臣》，相信很多基本手段来自梅耶荷德。那种通过形体和节奏制造的滑稽效果令人震惊。

了滑稽美。对于梅耶荷德来说,制造滑稽效果,形体和动作与音乐的配合比语言更有表现力。或者,语言已经存在于剧本中(不会失去),而动作却需要重新组织;只有动作也具有滑稽性,滑稽风格才是通体贯穿的。梅耶荷德的舞台实践还启示我们,讽刺喜剧非常适合滑稽表演,如果一出讽刺喜剧不运用滑稽手段,就会让人觉得不够味。

三、造型体系的革命性

从外部出发的体系 "有机造型术"是滑稽美学的集中体现。它不是简单的表演手段,它完全具备了一个表演体系的特征。(如果梅耶荷德也像斯坦尼斯拉夫斯基那样善于理论总结的话)

中国戏曲也注重外部表演,但讲究"情动于中而形于外"(实际意味着内部、外部的统一),而有机造型术滑稽表演则完全从外部出发,反对模仿和内心体验。如果说斯坦尼斯拉夫斯基把内心体验的路子走到极致,有机造型体系则把外部表演的路子走到了极致。

梅耶荷德旗帜鲜明地指出——

梅耶荷德导演的《钦差大臣》中集体造型场面

通向想象和感性的道路,不应当从体验开始,不应当从理解角色开始……不应当从内部,而应当从外部开始。[1]

造型体系也不是完全不讲"心理"和"心灵",只是不把心理做为出发点。根据梅耶荷德的观点,"只有借助一定的形体姿势和状态（"刺激感应点"）才能找到通向心灵心理的途径"[2]。心理和心灵做为一个检验的仪表而起作用。就是说,造型体系也讲究内外一致,只是途径不一样而已。

如果,体验派表现角色的途径是:

观察生活——形象种子——想象——贯穿动作——最高任务

造型体系正好是逆向的。虽然梅耶荷德没有具体说明"外部"的位置,但根据其论述,可以推论出它是从最高任务出发走一条相反的路,反过来生发想象,最后回到内心:

最高任务——想象——设计造型——刺激感应点——内心体验

演员的造型不是从观察生活入手,而是从最高任务出发,这和体验派正好南辕北辙。不过没有关系,殊途可以同归（就像学佛,密宗戒律严格,重视渐修;禅宗重视内心,重视顿悟,两者都可成佛）。从外部出发意味着由形式唤起内容。就像闭目容易引发瞌睡,危坐产生紧张一样,外部动作可以引起相应的内在反应。[3]更重要的,外部动作可以做为心理内容的形式化（外化和固化）。

莫库利斯基在《传统的再评价》中全面总结了梅耶荷德对民间戏剧美学风格的吸收,许多都涉及了从外部出发

[1]《苏联话剧史》,388页,白嗣宏译,中国戏剧出版社,1986。

[2] 同上。

[3] 这也是仪式的秘密。如下跪的动作总与心理上的臣服相联系。

的表演特征,我们把它列出来(左侧),和体验派做一个对比:

民间滑稽表演	体验派表演
独立于文学(舞台中心)	以文学阐释为中心
倾向于即兴表演	预先规定的表演
动作和手势盖过台词	动作和手势服从于台词
缺少动作的心理依据	从形象种子出发
丰富而鲜明的滑稽风格	自然而细腻的本色风格[1]

造型表演始终贯穿着从外部出发的特征。"独立于文学"意味着戏剧以舞台表演,即动作为中心;"倾向于即兴表演"和"动作和手势盖过台词",是反对固定的表演设计,意味着身体和动作的本体性;"缺少动作的心理依据",强调可以忽略内心体验,直接运用外部技巧达到表演目的。[2]"丰富而鲜明的滑稽风格",是通过夸张与变形等技巧(包括特殊的节奏声调)直接表达思想。如果体验派追求心理体验美学风格,梅耶荷德则追求外部造型美学风格。心理美学的表情和动作服从生活和心理的自然形态

[1] 转引自《苏联话剧史》,211页。白嗣宏译,中国戏剧出版社,1986。

[2] 在福的《滑稽寓意剧》中,演员(江湖艺人)具有瞬间变脸的能力,一会是教皇、耶稣,一会儿又变成瞎子、瘸子,根本无需心理过程。

台湾表演工作坊演出的《不付钱,不付钱》剧照

苏联木偶剧团在日本演出海报

（越自然越好），而造型美学（表情、身体）则必须进行艺术的转化，即把生活状态人工地建构为一种艺术造型（面部和形体），并要求声调、节奏、步伐等和造型过程的一致。

可以说，有机造型表演是对体验派的故意反动。实际上，在有机造型术的形成过程中，斯坦尼体系一直做为潜在的他者参与着形式的建构。为了摆脱斯坦尼体系施加给他的"影响的焦虑"（布鲁姆），梅耶荷德故意采取与体验派针锋相对的策略，它甚至超出了布鲁姆的六种"修正比"。它既不属于"克里纳门"（偏离），也不简单地等同于"逆崇高"，而是一种垂直的对立策略：你强调生活我就强调艺术，你强调体验我就强调造型，你讲自然含蓄，我就强调夸张和滑稽。看来布鲁姆的六种修正比不够用，还得加上一种。

演员与导演的职能 梅耶荷德的另一贡献是对演员和导演职能的改变。他曾提出"新的演员"的概念。这个演员，不再是体验派的生活模仿者，而是拥有多种表演技能的专业人员。莫库利斯基在谈到梅耶荷德的民间戏剧滑稽表演特点时，指出他"不区分演员的职能，演员同技巧运动员、杂耍杂技的演员、丑角、魔术师、江湖骗子、歌手、优伶结合起来"[1]。说的就是这种全方位的专业性。

这样的演员需要专门的训练。在梅耶荷德提出的演员训练科目中，包括了"体育、武功、舞蹈、节奏训练、拳术、击剑"多种项目，这个项目远远超出了戏剧演员的业务范围，甚至比中国戏曲的练功体系还复杂。[2]和演员职能同时改变的还有导演职能。在斯坦尼体系中，演员只要了解了最高任务，了解到角色的性格和在文本中的作用，就可以单独行动，培养形象种子，创造自己的角色。但滑稽表演不行。滑稽剧的表演涉及了一个完整的舞台造型系统。每个演员的造型必须置于集体的造型网络中才能得到

[1]《苏联话剧史》，211页。白嗣宏译，中国戏剧出版社，1986。

[2] 这样的演员实际是"全能演员"。在戏剧史上还从来没出现过。莫库利斯基发现了这一点，他说梅耶荷德致力于发展一种"以目标明确、简洁的动作为基础的万能表演技巧"。

确定。这样的任务不是演员自身能够完成的。他须臾不能离开导演而单独演练，因为只有导演掌握着舞台造型的第二总谱。导演的任务不仅要协调各部门，还包括对整个舞台造型的设计师，舞台节奏的把握，舞台运动轨迹的安排。他既是动画造型设计，又是武术教练，还是乐队指挥和舞剧的编舞。在体验派表演体系中，可以允许丹钦柯这样坐而论道的导演（只有涉及群体调度的时候才需要导演示范。斯坦尼斯拉夫斯基本身很少做示范，因为导演不能代替演员体验），而造型派导演则必须身体力行。当导演设计了一个集体造型，演员无法完成，导演就要一个一个地做示范（梅耶荷德每次示范要做一两个钟头，每次都累得大汗淋漓），直到每个细部的合成构成了整体效果。因此，在造型体系中，演员对于导演的依赖是无法改变的，就像电影演员对导演的依赖一样。[1]

导演的任务使他变成了"第二作者"。在梅耶荷德导演剧目的节目单上，每个都要标上"演出作者：梅耶荷德"，以强调导演的创造性。这不是梅耶荷德要出风头，他此举标志着对导演职能的革命性认识。在他看来，二度创造的任务不是一般地把文学形象立体化。在把扁平的文学形象变成立体形象的过程中，存在着一个能动的建构的地带，需要一整套的造型设计和运动构思，它涉及到了姿态、空间运动、音乐（节奏）、集体造型等多种因素。这是一个极其专业化的工作（梅耶荷德后来发现无法兼做演员）。这样的任务需要另一个作者——"演出作者"——把它创造出来。

梅耶荷德的主张还包括误读策略。他不认为导演的任务是忠实地阐述作家的意图（翻译者），导演有能力和权力重新阐释剧本。他说过："我可以在不改变剧本的一个字眼，只是运用导演和演员的处理上的色彩变化就能把剧本理解得和作者意图大相径庭。"[2] 就是说，演出作者通过舞台手段的创造性运用，可以重构作品的题旨。在那个时代，他的认识已经先于后期结构主义的把戏剧文本当做可写性文本。[3]

[1] 在梅耶荷德之后，再也没有这样的导演。后来的导演变聪明了，除了重要场面自己设计，一般的情况是，他们提出方案，让演员去发挥，自己去裁定。

[2] A.格拉特柯夫辑录：《梅耶荷德谈话录》，童道明译编，45页，中国戏剧出版社，1986。

[3 梅耶荷德注重感觉轻视理论总结，他的谈话录缺少系统性。令人欣慰的是，前苏联编撰的《梅耶荷德文集》达六卷之多，也许人们能够从中发现更多的系统性。

结　语

1. 从雅里到达里奥·福，滑稽戏剧走出了一条义化反抗的路。它的存在表明，存在着一批不肯承认现代文明成果的知识人群。在世人眼中的一切庄严和文明的事物，落到他们眼里，却是哈哈镜或漫画的滑稽效果。为了和这些主流文化进行不屈的对抗，他们在恶作剧时甚至不惜扭曲了面容，嘶哑了嗓子。他们的竣切表情说明了，在这个世界上，有人过得不安逸。而这些人曾经是耶稣的邻居。

2. 福的戏剧具有后革命特点。[1] 他的反抗意义在于保留一种抵抗的体位。福的获偌贝尔奖既是一个文化事件，也是一个政治事件。它表明资本主义已经接受了这个唱反调的他者（把文化的批判纳入体制），表明不同的阶级对立的坚冰是可以打破的，世界正在一次次对峙中改变着形象。[2]

3. 滑稽剧还弘扬了江湖流浪艺人即兴表演的传统和小丑的杂耍手法，雅里和福的随机表演和即兴发挥，还接通了人类艺术的口传艺术传统，印证了"说出的和写出的同样重要"[3]。这一方式终结了文学在戏剧中的霸权地位。也许有一天，意识形态对峙会终结，但福的戏剧因为其民间性而永保价值。

4. 从雅里到梅耶荷德，滑稽剧产生了最有创造性的现代导演体系。梅耶荷德是20世纪的天才导演之一。他对戏剧的形式探索将成为21世纪戏剧艺术最重要美学资源。如果斯坦尼体系在当代已走到极致，梅耶荷德的戏剧探索则意味着一个等待发掘的宝藏，而且更适合当前的时代。

[1] 福对资产阶级体制的反抗，是针对战后的福利国家和消费社会。在资本主义已取得稳固地位的情境下，无产者的新生只是一个不能兑现的空头支票。

[2] 对于获奖，左翼一片欢呼，右翼一片叫骂。但"架构"也罢，"妥协"也罢，不同政治阵营已经开始彼此包容（你中有我，我中有你）。福的剧团已经习惯利用资本主义的游戏规则进行抵抗（曾多次申请到美国演出攻击美国的剧目），而资本主义社会也愿意包容这个激进立场的批评者。

[3] 在西方传统的艺术史中，口头文学被认为是低俗的，甚至非艺术的。福的作品没有现成的剧本，他的剧作都直接产生于舞台，是通过一次次演出在舞台上"说"出来的。

寓意范式卷

第十二章
寓言剧（怪诞剧）
YUYANJU

【范型要素】
范式隶属：寓意范式
情境类型：假托情境
语义范围：社会批判
代表人物：迪伦马特
范型目的：阐明洞见

第十二章 寓言剧（怪诞剧）

【范型概述】

寓言剧是在戏剧形式中融入寓言的思维，表达作家对生活的洞见。它对语义的要求比较宽泛（可与其他范型兼容），因此是个结构范型。

寓言剧的早期形式可追溯到古希腊喜剧之父阿里斯多芬，他的著名喜剧《鸟》就是寓言剧的奠基之作。[1] 中世纪的道德剧也具有寓言特性。这种戏剧往往把某种抽象的观念人格化，在一个寓言式的故事中阐释宗教教义。[2] 中世纪之后，最杰出的寓言剧作家是 17 世纪西班牙作家卡尔德隆。他的《人生如梦》同中国古典戏曲《邯郸记》非常类似，情节曲折，充满哲理，在西班牙久演不衰，被本雅明誉为"成功地……把人的特点如此秘密地分布到寓言挂毯的上千个皱褶中"。卡尔德隆之后，席勒等人创造了少量的寓言剧。之后寓言剧逐渐式微。纵观寓言剧断断续续的发展过程，虽然做为传统一直在延续，但从没有形成强大的、有影响力的潮流。

20 世纪以来，这种古老的戏剧形式重新焕发出生机。原因有二。其一是两次世界大战导致社会结构的急剧变化，而多种思潮的剧烈撞击又加剧了这种变化，使世界的

[1]《鸟》的故事讲的是：两个被誉为有希望的雅典人，不满于人类社会的污浊与庸俗的风气，到鸟王戴胜那里，召集 24 种鸟在空中建立了一个"云中鹁鸪国"。这个国介于天神与人类之间，既不受人类恶习浸染，又不受天神控制，是人类的最早的自由理想国的模型。

[2] 比如英国著名道德剧《凡人》就讲述了凡人过完一生，死亡将至，希望生前的朋友送送他，但均遭到拒绝。最后，只有"善行"同意陪他走完这段人生路。

寓意范式
YUYIFANSHI
卷

约翰·沁孤《西方世界的花花公子》

图景变得更加光怪陆离。这时,需要一种明确的方式对世界的变化做出反应,这种美学渴望导致了文学艺术的泛寓言化倾向。文学上出了奥维尔、卡夫卡、君特·格拉斯等寓言风格的大家,戏剧领域更是群星灿烂。原因之二是大众阶层的兴起,改变了对真理的需求方式。亚里士多德认为"寓言是为民众制作的"。桑顿·怀尔德指出:"他(柏拉图)试图讲解关于知识和人的本性结构的时候,他采用穴洞和马车驾驶者的神话,通过(寓言)故事来解释深奥的哲理。"[1]犹太教教义里有个故事,说真理赤裸着身子来到一个村庄,村子里的人因为害怕把它赶了出来,寓言给了它一件温馨的衣裳,于是它再进村时,得到了村民热情的接待。这个故事是说,如果谁想把大众做为宣讲对象,那就要给真理披上寓言的外衣。

现代寓言剧的始作俑者仍然要追寻到易卜生与肖伯纳。前者将象征和寓言结合起来,创作了《布朗德》、《培尔·金特》等新浪漫主义风格的寓言剧;肖伯纳把闹剧情节和雄辩的哲理结合起来,创造了《原形毕露》、《意外岛上的傻子》、《匹克梅梁》等早期寓言剧;而英国的约翰·沁孤则把民间故事和象征主义结合起来,创作了《补锅匠的婚礼》、《西域的健儿》(新译为《西方世界的花花公子》)等具有象征特点的寓言剧;捷克作家恰佩克是寓言剧大家。他使用动物拟人及科幻的手法创作了《万能机器人》、《长生诀》、《白色病》等风格奇异的寓言剧。在寓言剧的现代转型过程中,布莱希特具有重要的位置。他的史诗剧有相当一部分是寓言和史诗的有机结合(如《四川好人》、《高加索灰阑记》)。

到了上个世纪的50年代,寓言剧发展出现了当代的

[1] 桑顿·怀尔德:《关于戏剧创作的一些随想》,载《外国现代剧作家论剧作》,121页,裘小龙译,中国社会科学出版社,1982。

第十二章 寓言剧（怪诞剧）

变体形式——怪诞剧。怪诞剧以瑞士的"双子星座"迪伦马特和弗里斯为代表。前者被誉为"继布莱希特之后最重要的德语戏剧的天才"，创造了《贵妇还乡》、《天使来到巴比伦》、《物理学家》等怪诞风格的名剧。[1]后者则创造了《唐璜》等具有史诗剧风格的怪诞剧。"双子"的怪诞剧上溯意大利的皮蓝德娄（《亨利四世》），下启美国的阿尔托（《美国梦》、《屋外有花园》、《谁害怕弗吉尼亚·伍尔夫》）、日本的别役实的"无条理戏剧"（"无条理"是怪诞的另种说法，代表作品有《星星的时间》等），余脉绵延到荒诞派。这些怪诞剧有强烈的寓言特性，是寓言剧在当代的变体形式。

拉·封丹

因为寓言剧的形式比较古老，中国引进话剧之时适逢现代派蜂起，因此对它一直没有引起重视。中国现代的寓言剧创作有两个高潮阶段，一个是上世纪六七十年代的台湾，出现过张晓风的《自烹》、黄美序的《杨世人的喜剧》和马森动物题材的寓言剧。这一潮流接续了西方现代主义的现代性焦虑主题。另一个是在内地开放后的80年代，出现了笔者称之为"新历史寓言剧"的作品群体。这其中包括罗怀臻的《金龙与蜉蝣》、盛和煜的《山鬼》、徐棻的《田姐与庄周》、魏明伦的《中国公主图兰朵》以及福建作家郑怀兴的《造桥记》等一批寓言剧。这些作品检讨和反省了古老的封建文化对人性的戕害和异化，代表了新中国戏曲创作的较高成就，也是新时期第一代戏曲作家退场前留下的最后一抹绚丽晚霞。在怪诞剧创作方面，中国当代产生了过土行的《坏话一条街》，《活着还是死去》，喻荣军的《天堂隔壁是疯人院》等作品。这些作品切近地表达了当代中国最敏感的新的新社会问题。[2]

中国舞台上演出过很多寓言剧。1981年，上海戏剧学院毕业班演出过《物理学家》，1982年，北京人民艺术剧院演出过《贵妇还乡》，1987年，青年艺术剧院演出过《天使来到巴比伦》和《浴血美人》，北京人民艺术剧院演出过《毕德曼和纵火犯》，2000年后，中央戏剧学院导演过《大戏法》（王晓鹰导演），北京人艺演出了郑天玮的

[1] 《物理学家》轰动欧美，1962-1963年间，演出1500余场。

[2] 过士行、喻荣军（还有廖一梅）代表着当代话剧创作新的美学方向。他们是中国当代作家中首先对现代性焦虑有深切感受并最先做出回应的作家。

寓意范式卷
YUYIFANSHI

上世纪几位重要的寓言剧作家：阿尔比、恰佩克、安部公房、皮蓝德娄

《无常·女吊》（王延松导演），国家大剧院演出了过士行的《活着还是死去》（林兆华导演）、廖一梅的《恋爱的犀牛》。这些剧目都运用很多新手段，丰富了寓言剧的舞台表现形式。[1]

因为寓言剧的兼容性和开放性，20世纪以来，各种寓意范式的戏剧——史诗剧、存在主义戏剧、各种政治剧都各取所需地吸收了寓言剧的思维和手段，这导致寓言剧与其他范型在诗学边界上的模糊。

我认为，尽管寓言剧已经被"五马分尸"，但从理论上，还是应该把寓言剧做为一个独立的结构范型来看待。当弄清了哪些是寓言剧自身的特性，其他范型的特性就自然被剥离开，这样既可以避免范型研究的理论混乱，也有利于寓言剧自身的发展。[2]

[1] 但因为人们对寓言剧缺少认识，很少从寓言剧的角度去看待这些成果。

[2] 况且，中国古代曾是寓言剧的故乡（在明清传奇中，已经有《邯郸记》那样脍炙人口的寓言剧）。一个世纪以来，寓言剧也是中国在戏剧创作方面斩获较多的领域。

本章传统寓言剧分析采用的主要剧目文本：

肖伯纳：《匹克梅梁》（杨宪益译）

约翰·沁孤：《西方世界的花花公子》（郭鼎堂译）

恰佩克：《白色病》（吴琦翻译）

《昆虫生活》（杨乐云译）

布莱希特：《四川好人》（潘子立译）

《高加索灰阑记》（张黎、卞之琳译）

《马哈哥斯城的兴衰》（张黎译）

第十二章 寓言剧（怪诞剧）

弗里斯：《安道尔》（吴建广译）
奥尼尔：《马可·百万》（刘海平、漆园译）
弗里斯：《毕德曼与纵火犯》（马文韬译）
张晓风：《自烹》
姚一苇：《孙飞虎抢亲》
黄美序：《杨世人的喜剧》
罗怀臻：《金龙与蜉蝣》
盛和煜：《山鬼》
孙惠柱：《挂在墙上的老 B》
徐棻：《目莲之母》
廖一梅：《恋爱的犀牛》
郑天玮：《无常·女吊》

怪诞剧分析采用的主要剧目文本：
皮兰德娄：《亨利四世》（吴正仪译）
艾·德·菲利波：《大戏法》（金志平译）
迪伦马特：《贵妇还乡》（叶廷芳译）
　　　　　《天使来到巴比伦》（叶廷芳译）
弗里斯：《唐璜》（任庆莉译）
别役实：《星星的时间》（林春译）
　　　　《色拉杀人事件》（黎继德译）
安部公房：《幽灵在这儿》（申非译）
阿尔托：《美国梦》（袁鹤年译）
　　　　《屋外有花园》（吴朱红译）
　　　　《谁害怕弗吉尼亚·伍尔夫》（曹久梅译）
瓦尔泽：《橡树与安哥拉兔》（艾雯译）
佰考夫：《变形记》（刘毅、张学采译）
范伊塔利：《提袋子的女人》（郭继德译）
过士行：《坏话一条街》《活着还是死去》
喻荣军：《天堂隔壁是疯人院》

第一节
寓言：废墟与颓败的世界

一、体裁特征与句法学

体裁特征　顾名思义，寓言剧的体裁是寓言和戏剧结合而形成的戏剧形式。

但是，寓言和戏剧在个性上存在着差异甚至对立。莱辛是最早注意到这种倾向的人："叙事诗和戏剧的情节，除了诗人贯彻的情节意图之外，必须具有一种内在的属于情节本身的意图。而寓言的情节并不需要这种内在的意图"。这里指出了两者在情节上的差异。接着，他又指出两者在美学机制上的差异："史诗诗人和戏剧诗人把激发人们的激情当做自己最崇高的目的……可是寓言家却相反……（寓言）仅仅和我们的认识打交道。"这段是说戏剧是感情的艺术，而寓言只诉诸理性（不需要观众受感动）。两者的第三个差异体现在情节上。戏剧要求情节的一致性，（故事有头有尾），而寓言作家"只要他一达到他的意图"，他"往往半途撂下他的人物"[1]。

其实除了这些，两者还有一个更重要的差异，那就是戏剧通过形象表现本质（"通过特殊性反映一般"），而寓言则直接从本质出发，形象只是说理的例子。关于这一点，本雅明也许说得更明白："寓言作家并没有在'形象的背后'含蓄地表现本质，他在写作中把所描绘的本质拉到了形象面前。"[2]

然而，这些对立在寓言剧中都得到一定的妥协。寓言剧虽然不想以情动人，但并不排除情感；它仍然保留了寓言"从一般到特殊"的思维特性（以阐明某种道理为目的），但并不排斥有血有肉的人物（只是对人物的要求不高，能达到类型化程度即可）；从情节层面看，寓言剧既

[1] 莱辛：《论寓言》，《古典文艺理论译丛》(7)，146页，张玉书译，人民文学出版社，1964。

[2] 本雅明：《德国悲剧的起源》，139页，陈永国译，社会科学文献出版社，2001。

莱辛对寓言形式作过深入探讨

第十二章 寓言剧（怪诞剧）

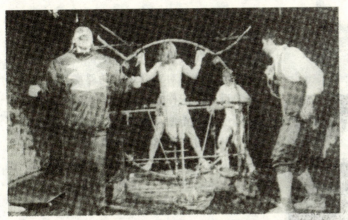

恰佩克的寓言剧《昆虫生活》剧照

能看到寓言的脉络（可以浓缩为一个寓言），又有有头有尾的情节（不会半路撂下什么）。总之，一部寓言剧并不是一般寓言的放大或翻版，把寓言变成简单的代言体，那是早期道德剧的事；在外结构层面，一部寓言剧和一般的观念剧没有太大的区别。戏剧还是戏剧，只是被寓言化了，就像在一碗米饭里浇了卤酱，变成了盖浇饭。

但寓言剧和一般戏剧仍然存在细微的区别。这个区别首先体现在戏剧行动上。寓言剧的行动不是一个普通的行动，而是一个不合常规的反常行动，这一行动本身无法从正常逻辑获得解释。寓言性就包含在这个特殊的行动中。寓言作家正是通过这个特殊的行动来寄托自己对于生活的独特发现。

寓言剧的第二个特点是有一个特殊的表意系统——一个完整的隐喻系统。所有文本和意象都是对文本之外的事物的一种比喻，而且隐喻要如水滋润土地般的渗透到戏剧的各个层次中。

寓言剧对结构的要求比较宽松。它既不要求时间地点的完全整一，也不需要完整的中心事件，只要能够传达题旨，使用任何结构（如开放式、史传式、插曲式）都是允许的。

寓言剧的表演奉行假定性原则，只要有助于寓意的传

寓意范式
YUYIFANSHI
卷

上海现代人剧社演出的《鼠疫》海报

达，它允许各种戏剧和非戏剧手段——叙述、滑稽、活报、木偶、哑剧等——进入寓言剧。

寓言剧的审美机制和史诗剧类同，它反对移情和净化对观众情感的俘虏，它的最高审美目的是把作家的洞见传达出来，更新观众对一件事情的认识。

审美的句法学模式　寓言剧的审美效果是复杂多样的。它既可以是悲剧的严肃，也可以是喜剧的可笑，也可以是某种怪诞感觉，但这些都不是必须因素。

寓言剧的必须审美要素是，一个带有突转特征的"惊奇"效果。如果把一出寓言剧看做一篇叙述文，惊奇效果有以下两个句法学模式——

"如果"模式　这个模式在假设条件（"如果"）下得出某种令人惊奇的后果。以下几个故事便属于"如果"模式——

如果一个富婆的钱多到可以买下一个小城的程度……就可以让全城人替他联合杀死她无辜的仇人。

（《贵妇还乡》）

如果有一个欲望不受任何约束的城市……最纯朴的人也将走向堕落。（《马哈哥斯城的兴衰》）

如果莺莺进入一个草莽的江湖环境，她将爱上孙飞虎而抛弃张生。（《孙飞虎抢亲》）

这个模式中包含着"假设"条件和"惊奇"的结果。其中假设是一种虚构的条件，但结果却具有惊人的现实性——那正是作家对生活的洞见。

惊奇模式　这种模式把戏剧的反常行动浓缩为一个带惊叹号的陈述句：

第十二章　寓言剧（怪诞剧）

> 小职员戈利高里一夜之间变成了大甲虫！
> ——《变形记》
>
> 西部好汉为逞能杀死了自己的父亲！
> ——《西方世界的花花公子》
>
> 老实人把火柴送到欲在他家纵火的纵火犯手上。
> ——《毕德曼和纵火犯》
>
> 父母为了获得养老保险杀死女儿还其乐融融。
> ——《色拉杀人事件》

惊奇模式在怪诞风格的寓言剧里非常普遍。这正应了凯泽尔的一个发现："怪诞还出现在一个惊奇或生机勃勃的场面里。"[1]

两个模式可以浓缩为一个程序：

反常的行动（引出）——令人震惊的结论

"反常—惊奇"模式包含着寓言剧成为自身的深层美学原理。可以用于检验一切寓言结构的戏剧。实际上，在摹仿形式还有效果的情况下，作家轻易不会动用寓言；如果一部戏剧动用了寓言形式，那一定是作家有了非同寻常的发现，他呈现给观众的题材就一定是惊心动魄的。

这个原则也界定了那些没有使用任何虚构手段的写实文本，尽管没有任何假定，只要它表现了"反常"行动并获得特殊的"惊奇"效果，就可以认定是一出寓言剧（如弗里斯的《安道尔》）。

二、世界图景与角色分布

颓败世界的图景　寓言剧的世界光怪陆离、包罗万象，似乎很难把握，但它仍有一个基本的特点，即它是表现没落的、颓败的世界图景的艺术。本雅明认为："寓言在思想领域就如同物质领域里的废墟"，在寓言中，"观察者所面临的是历史垂死之际的面容"。[2] 寓言剧的世界即现代文学中的寓言世界，现代寓言处于新旧世界的脱节

[1] 沃尔夫冈·凯泽尔：《美人和野兽——文学艺术中的怪诞》，196页，曾忠禄、何翔荔译，北岳文艺出版社，1987。

[2] 本雅明：《德国悲剧的起源》，122页，陈永国译，社会科学文献出版社，2001。

《贵妇还乡》中的克莱尔

《物理学家》在德国演出剧照

地带，旧的世界已经露出崩坏的迹象，但新世界的曙光迟迟不现，这似乎是历史的最后阶段——一个没有乌托邦想象的阶段。这个阶段注定了寓言剧只能表现崩坏世界的语义。

在寓言剧作家眼中，世界已经渡过了盛世与正法时代，进入了末世。迪伦马特把它叫"世界末日的图画"，这是诺查丹玛斯的"恐怖大王从天而降"的时候。总之，这是一个地狱的世界，是佛家的末法时代。在毕希纳的寓言戏剧中，地球是一朵开败了的太阳花。

戏剧中的世界不能孤立地存在，世界只有成为人的对象才成其为世界。这也是寓言剧和寓言不同的地方。一个寓言可以离开人直接表现一个哲理（如拉·封丹的动物寓言），但寓言剧不能。寓言剧的世界和人紧密相连。所有寓言剧都潜在地包含着一个人本主义的观念。人在寓言世界中不仅支撑着社会历史，也是世界的中心和一切的目的。一个世界是否合乎人性，人的感觉和判断是评价的唯一标尺。

角色分布　寓言剧关注人在世界里的生存状况，其中人在现代社会中的处境成为关注的焦点。因此，围绕着理

想的人（好人）和坏人的对峙，寓言剧形成了以下的角色分布矩阵：

好人 戏剧的主人公，秉有自然人性并想保持这种人性的人（老子意义上的"真人"）。这些人常常是一些弱者，对于强大的外界的压力，他们经常采取退避的策略。这种退避导致了他们人性的扭曲。当然，也有少数人敢于和这个世界对抗，而保持了完整的人性。

坏人（世界） 人性逆反的力量。有时以具体的坏人面目出现，但更多的时候做为一种势力、一个社会的环境——世界的化身——在起作用。如《四川好人》中沈黛所面对的"失去好人的世界"和《马哈哥斯城的兴衰》中的"马哈哥斯城"。

常人 保持善意、天良未泯的人，好人的襄助力量。但因为缺少反抗精神，容易随波逐流。

非人 丧失了人的良知、或者已经被异化的人，助纣

根据贝加科夫小说改编的寓言剧《吃狗记》剧照

为虐的人。他们常常直接和好人发生冲突。

因为寓言剧经常和其他范型兼容,当这些角色在其他范型中出现时,还兼有其他角色特性,但这些特性和其他特性并不矛盾。

人的变异逻辑 寓言剧的角色分布反映了人在现代社会的遭际。人与一个非人的世界面面相觑,这个世界使人贫瘠、单面化、堕落。因此,寓言剧表现的,不是人性的展开和自我的发展问题,而是人如何在一个崩坏的世界里经受非人力量围剿的问题。在这个意义上,所有寓言剧都表现一个母题:即人在非人的世界里的变异。

如果用纯真好人来指主人公的主体人格,非人世界指外在于人的社会力量(黑暗势力、强权、金钱、某种使人堕落的价值观念),人的变异则有如下的发展公式:

在纯真的人和非人的世界相遇的过程中,非人世界参与了主体人格的建构,在非人世界的挤压、排斥、威慑作用下,主人公经历了一个从自身到自身的对立面的180度的变异——好人变成了非人。在这个过程中,变异是所有人的共同命运,即使那些保持了好人品性的人,也要经历一番变异,成为以坏人面孔出现的好人,或者特立独行的怪人。当然,这里也有少数例外,那是一些勇敢者。经历了360度的螺旋性旋转,却没有回到出发点,而成为一种保持着纯真本性又具新人特性的未来的人。这就是迪伦马特笔下的阿基和库鲁比。但这个未来人的面孔目前还很模糊。

通过人的变异,寓言剧完成了对这个世界的批判,人的问题不是人自身的问题,是因为世界出了问题,它不再适合好人居住。用布莱希特的话说,这个社会欠好人一个世界。

黄美序编剧的《杨世人的喜剧》剧照

三、人的变异的母题

围绕着人在崩坏世界里的变异的母题，寓言剧出现了以下众多的子题——

杀戮和自戕 世界的崩坏是人的堕落造成的。在《圣经》中，上帝把地球上的一切（天上飞的与地上跑的）都交给人来管理，那时人是万物的主宰。然而经历20世纪两次世界大战后，世界变成了"荒原"。人丧失了"万物灵长"的光环，不仅无力统领世界，而且在强大的像怪物一样的世界面前，丧失了理性和抗争的勇气，变成孱弱的自我伤害的生灵——

《西方世界的花花公子》中的"好汉"为显示男子汉勇气杀死了自己的父亲；

《田姐与庄周》中的田姐为新欢而劈死了老公；

《自烹》的主人公向皇上献媚，活烹了自己的儿子；

《橡树和安哥拉兔》的主人公为表臣服屠杀了自己心爱的兔子；

《误会》中的姐姐伙同母亲杀死了自己的失散多年的亲弟弟……

迪伦马特的《罗慕路斯大帝》剧照

这是一种普遍的自戕。自戕是攻击性的逆转。在强大的压力面前，当生命的能量找不到发泄渠道的时候，它会逆转方向进行自我伤害。因此，任何逞强都包含着深层的软弱。当养兔者把杀死的兔子的皮一排排在橡树上悬挂成旗子的时候（《橡树与安哥拉兔》），当易牙用颤抖的手把自己的孩子放到锅里去蒸的时候（《自烹》），当姐姐和母亲一块杀死兄弟的时候（《误会》），那是一个可怕的时刻，是人性向强力投降而自甘退化的时刻。在这里，寓言家以一种阴郁目光看待人类，他在这种焦虑的自我缓解方式中，看到人向低级本能回归。

自戕除了体现为逃避、妥协，同时也是一种改变生存环境的策略。就像《动物园的故事》中的彼得，突然地掉转刀口刺向自己，是为了逃避发霉的生存环境。《天堂隔壁是疯人院》中的吴所故意制造杀人事实，其理由竟然是为了打破孤独与冷漠（无人与自己说话），因为当他一旦成为罪犯，审理的法官就必然要同他谈话。

隐退和"归不得"子题 隐退主题最早在中国"苛政猛于虎"的寓言中表达过。土人藏到深山里，宁可被虎吃掉，因为外面的苛政比虎还可怕。只是今天需要躲避的不再是具体的苛政，而是现代性造成的恶果。今天的人也不再退到深山里（深山已经藏不住人），现代人藏匿得更深。《铁皮鼓》中的祖父面对追兵躲到祖母的裙子底下，而奥斯卡一次次地幻想回到母亲的子宫里。寓言剧的行动特征表明，这种退化在今天已经不是个别现象——

《原形毕露》的主角寻找进入"社会主义"的护照；
《物理学家》中的科学家结伙躲到疯人院里；

第十二章 寓言剧（怪诞剧）

《四川好人》中的好人沈黛躲到坏人的面具里；

《圣泉》中的瞎子被治好看见世界真实面目后甘愿再瞎；

《杨世人的喜剧》、《目莲之母》和《无常女吊》的主人公厌倦了阳世，不肯投胎，甘愿躲到地狱里；

《计算机》的主人公甘愿回到天堂处理站；

《机器人》、《天使来到巴比伦》的主人公逃离地球。

人总是要和他身处的世界照面，然而这个世界露出了狰狞的面容，变成了站也不是坐也不是的地狱。它正如迪伦马特所说，"任何人如果能够置身世界之外，才能不受威胁"[1]。这些人就像蒙克笔下那个嚎叫的小人，被这个古怪世界吓坏了，为了自我保护，只能想尽办法逃避这个世界，甚至逃到现代之外。[2]

与之相邻的还有一个"归不得"的母题。当年陶渊明慨叹，"田园将芜胡不归"，今天却是想归而"归不得"。今天的裸猿从远古的时代走出来，而当他无法承受现代文明的压力，想再回到无忧无虑的伊甸园的时候，却发现已经回不去了（《毛猿》中杨克躲到动物园的猩猩笼子里去，却得不到猩猩的温柔一抱）。这个母题在当代中国很普遍。大哲人屈原想回到原始部落（《山鬼》），皇帝金龙（《金龙与蜉蝣》）想回到民间与儿子和解，武陵人黄道真（《武陵人》）厌倦了世俗的喧嚣，想重返桃花源……但无一成功，人要么重回浊世，要么在回归和流浪的途中忍受煎熬。这就是现代人的两难的尴尬处境。

移置和空心人 这是变异母题的第三个子题，这个子题的人物沉浸到某种幻觉中，从而将痛苦移置。在近

[1] 迪伦马特：《戏剧问题》，载《外国现代剧作家论剧作》，158页，中国戏剧出版社，1982。

[2] 这种逃避方式涉及到了身体地形学，需要在深层的精神分析学的意义上才能得到充分解释。

吴雪、肖琦导演的《中锋在黎明前死去》剧照（青艺演出）

50年的戏剧中，通过幻觉移置痛苦越来越多地成为戏剧主人公逃避法律、道德和生存压力的方式。正如威廉斯所说："虚幻的感觉精美而固执，它是为了逃避内疚或与之共存……只有幻觉才使人免受苦难，它是保持纯洁的唯一途径。"[1]

幻觉在戏剧中以移置和空心人的方式出现：

《亨利四世》中的国王幻想成为古人，活在美丽的宫殿和高贵的仪式里；

《大戏法》的主人公甘愿相信妻子被魔术师装在盒子里而不想打开（面对事实）；

《唐璜》中的主人公甘愿躲到"第四维"的几何空间里（现实空间是三维的）；

《变形记》中格利高里躲到大甲虫躯壳里；

《幽灵在这儿》的主人公以幽灵的身份活着；

《屋外有花园》中的男女变成不谙世事的人，以漠视卖淫的事实；

《色拉杀人事件》中的老夫妻变成没心没肺的人，以忘却杀死女儿换取保险金的事实。

《谁害怕弗吉尼亚·伍尔夫》中的夫妻共同编织了包括不存在的儿子在内的美丽谎言，共同栖身其中；

《活着还是死去》的主人公以火葬场里的魔术师的身份活着，以维持发言权利；

《谎言的背后》中的警察蒙冤不辩，甘愿在监狱中度过余生。

藏匿、自残、失去记忆、犯傻、装聋作哑，反映了人们各式各样的"在幻影似的黑夜里避难"（凯泽尔）的企图。在这些行动中，唐璜（《唐璜》）的逃避——逃匿的"第四维"——具有象征意义，它既在世界之内（物质方面），又在世界之外（精神层面）。"第四维"是一个幻想的世界，是一个可以逃避世俗生活的超空间。它反映了人类试图从这个世界消失的愿望。

[1] 威廉斯：《现代悲剧》，145页，丁尔苏译，译林出版社，2007。

第十二章　寓言剧（怪诞剧）

第二节
虚构情节与寓体加工

一、假托情境与虚构情节

寓言剧的情境是一种假托情境。中国学者陈锦清将寓言界定为："作者另有寄托的故事"[1]。这"另有所托"，基本都是假托。无论拉封丹、克雷洛夫、还是伊索，都用动物和社会之外的事物做为假托对象。

和假托情境相对应的是虚构情节。亚里士多德指出，"寓言和譬喻一样，是可以虚构出来的"[2]。这种虚构涉及到一种特殊的艺术思维。迪伦马特指出，"阿里斯多芬……是靠即兴奇想生活的"，并坦白地自供，"我所写的东西看起来都是绝对癫狂的、幻想的事情"[3]。虚构情节改变了写作的一般想象模式，它需要幻想和一定程度的癫狂。

因此，寓言剧的情节都有"莫须有"的特征。它的本事经不起事实推敲，也无法经受逻辑检验。在寓言剧作家笔下，会出现这样荒诞不经的情节：2600年前的巴比伦和现代建筑比肩而立，天使从神女星座翩翩而下，乞丐阿基从大桥下的棺材里钻出来，把价值连城的文

[1] 陈锦清：《世界寓言通论·导论》，湖南教育出版社。

[2] 亚里士多德：《诗学》，罗念生译，152页，人民文学出版社。

[3] 迪伦马特：《戏剧问题》，《现代西方艺术美学文选·戏剧美学卷》，69页，叶廷芳译，辽宁教育出版社，1989。

迪伦马特在排练现场（吸烟者）

徐晓钟导演的《培尔·金特》剧照(中央戏剧学院演出)

物付之流水（《天使来到巴比伦》）；地狱里有鹦鹉与长尾巴猴子在当值，它们手上有13个印章，"犯人"犯一条罪就按一个。此外，诸如死人重回世间，活人进入地狱，三百岁的冰冷美人，机器人的新娘，以及类似关公战秦琼的跨时空故事（屈原闯入原始部落和山妹子拍拖，中国皇帝与拿破仑和罗密欧、朱丽叶同台论道）不一而足。但没人追究它们的真实性，因为它们是寓言。

虚构基于寓言剧作家面对现实的限制而试图超越的冲动。在现实生活中，人总是受到各种社会条件的限制，很难拥有具体环境之外的体验，从而遮蔽了对世界的认识。寓言剧作家借用假定情境和虚构情节突破这些限制，超越生存极限讨论经验之外的事物（比如针对人的生命的有限，人们无法确定幸福与寿命的关系，寓言剧作家就写了不死的人的题材）。虚构使寓言剧作家获得创作自由。

那么，寓言剧作家的虚构通常都从哪些方面取材呢？

民间传说 民间传说大多是底层人民对于社会生活的想象加工，因此是寓言剧作家经常使用的题材。约翰·沁孤是最善于使用民间传说的作家。他的《补锅匠的婚礼》、《圣泉》、《西方世界的花花公子》都采用了民间题材。中国作家也有借用民间体裁的传统，《山鬼》、《目莲之

第十二章 寓言剧（怪诞剧）

母》、《杨世人的喜剧》都以民间传说为题材。史诗剧作家布莱希特也善于使用民间传说，他的很多寓言剧都是根据民间故事和仿照民间故事的体例创作的。他的许多寓言剧还喜欢以中国民间为背景，他的《四川好人》、《高加索灰阑记》《洗刷罪名大会》都把背景放在中国。在布莱希特笔下，遥远的、落后的中国永远是一个原始而神秘的能指。[1]

民间传说在当代变成某种民间思维和手法借用，即把民间故事的手法化为情节要素。如上海作家孙惠柱的《挂在墙上的老B》，老B从墙上的画中下来就取材自民间传说中的"画中人"。

神话拟仿 拟仿神话、宗教的创世纪主题表现人与上天之间的关系，用一种异于人类的星际视点审视人类的生存，也是现代寓言剧作家经常使用的虚构手段。布莱希特、迪伦马特、梅特林克都善于拟仿神话，借用天堂与地狱的意象来完成某种寓意的寄予。如在《四川好人》、《天使来到巴比伦》、《圣安东尼显灵记》中，作者让天使和神灵到人间游历，通过天使的惊诧眼光，来写世界的变化和人类的沦落。广泛地借用地狱意象是中国作家的特点。徐棻的《田姐与庄周》、《目莲救母》，黄美序的《杨世人的喜剧》，郑天玮的《无常·女吊》，均使用了地狱的意象。在外国作家中，弗里斯的《唐璜》、《毕德曼与纵火犯》也都写了地狱。有趣的是，这些地狱都丧失了地狱的原始特性，它不是做为堕落和受难的处所，而是做为超越地球环境的逃避处所——逃避苦难的准天堂而存在。

离奇事件 是指那些不可置信的离奇的事件。这种故事容易引起震惊。比如肖伯纳的《匹克梅梁》表现一个语言学家与同行打赌，通过语言训练将一个操着浓重

[1] 据《布莱希特传》的作者讲，布莱希特在写完《巴尔》20年后，还想写一部以中国的木雕福星小像为故事主人公的寓言剧，写这个福星集合穷人发动起义反对官府，被官吏抓住后用各种手段（毒药、刀砍）来杀，结果福星百毒不侵，刀斧不伤——刀斧手把他的脑袋砍掉，又长出新的来。(参见《布莱希特传》，49页，中国戏剧出版社)

《空笼故事》剧照（黄美序编剧，朱之祥导演，台湾大观剧团演出）

727

乡音的卖花女改造成上流社会的公主。改造不但成功,其中一个语言学家还爱上了卖花女。布莱希特的《人就是人》表现战争如何用强拉硬拽的方式将一个老实人改造成合格的雇佣军的故事。离奇故事通过荒唐的情节表现世界荒诞的一面。和离奇故事相似的还有某种超现实事件。这种事件借助假定情境打破生命极限,凸现世界真相。如针对人死丧失知觉,从而不能了解未亡人的真实态度的现实,中外剧作家创作了一系列关于死者复苏主题的戏。《圣安东尼显灵记》写安东尼来到人间显灵,但死者的亲人担心他的复活影响遗产的继承,把圣者当成"骗子"、"疯子"、"流氓"对待,甚至还要叫警察拘捕他。《流星》写死人(作家)从阴间回来后看到亲友的各种嘴脸。

王延松导演的《无常·女吊》说明书

科学幻想 科学技术创造的奇迹超越了人们的日常经验,因此为现代寓言剧创作提供了新的题材。捷克作家恰佩克是运用科幻手法最成功作家。他的《万能机器人》根据机器人制造的前景,幻想高智能的机器人出现,集体反抗人类,表达了对科学高度发展将危害人类自身的隐忧。生物科学的发展导致了人的长寿,恰佩克创作了《长生诀》,讨论长寿带来的生命伦理问题:美人活了三百岁,做爱时身上冰凉,因为经历了无数情场沧桑,所以一点感觉都没有。这种假定情境凸现出生命的真意(即幸福和长寿无关)。和科学幻想接近的还有超自然力想象。如恰佩克的《白色病》写了一种古怪的白色病(人得了这种病之后,身上的肉一块块地往下掉);萨特《苍蝇》表现成群结队的巨大的苍蝇给健康人类造成的灾难;加缪的《鼠疫》用瘟疫来象征世界性灾难;布莱希特的《马哈哥斯城的兴衰》写了飓风这种可怕的毁灭性力量,冯大庆改编的《失明的城市》写某一城市的居民突然患上可怕的"失明症"。这些剧作都用某种超自然的灾难来造成假定情境,从而检验人类在灾难面前的

第十二章 寓言剧（怪诞剧）

勇气信心和抗击灾难的可能性。

变形 变形模拟在黑格尔《美学》中被称为"变形"。变形用在寓言剧中有两种情况，一种是人降格为动物，通过人模拟动物的种种感觉，表现人的堕落和物化。如根据卡夫卡同名小说改编的话剧《变形记》，表现小职员格利高里在一夜间变为一个大甲虫，形象地表现了人类在现代文明中的异化。也有用动物变形表现邪恶人性的，如根据贝加科夫小说《狗心》改编的剧本《吃狗记》，剧中的教授把一个善良狗的脑垂体移植到人的体内，结果狗立刻变成骄横狡诈的人，丧失了善良淳朴的狗性。变形的另一种情况是以物拟人。比如《在茫茫大海上》便是表现三块撞碎的木筏碎片，在危急情况下商量"谁吃掉谁"的故事。动物拟人也是一种变形。如恰佩克笔下的《昆虫生活》，写流浪汉喝醉了到野外观察各种昆虫的生活，看到多情的蝴蝶在花丛中留连，贪婪的屎壳郎不停地滚动着粪球，一群蚂蚁，正"为了两根草棍之间的领土"杀得尸横遍野。这里作家用动物的本性隐喻人类的本性，表现人类做为宇宙生物的自大和可笑之处。

怪诞 怪诞具有"虚构的那种极端离奇性"特点，"它们犹如炮弹掉入世界，遂使眼前的现象变得滑稽可笑。但因此也变得清晰可见"。[1]

[1] 迪伦马特：《戏剧问题》，载《现代西方艺术美学文选·戏剧美学卷》，69页，叶廷芳译，辽宁教育出版社，1989。

王晓鹰导演的《浴血美人》剧照（青艺演出）

怪诞的寓言特性体现在情节和人物行为诸方面。如皮蓝德娄的主人公，躲藏在梦幻的古代世界和他人的名字后乐不思蜀；《物理学家》中的驼背畸形老处女自称所罗门的后裔，她背负着一个家族的千年的符咒，要把爱因斯坦、牛顿这样的科学家囚禁到疯人院里；《贵妇还乡》中的女主角克莱尔，其庞大的家私像藤蔓一样在全球伸展，她的丈夫囊括了古代文化的各方面精英，她的身体是用机械临时"组装"起来的；在别役实的《星星的时间》中，女人没来由地杀死了老鳏夫最心爱的猫，还把猫肉做成饺子馅让他的主人吃；在阿尔比的《谁害怕弗吉尼亚·伍尔夫》中，两对高智商夫妇不约而同地进入一个谎言编织的陷阱。对这些人物来说，支持他们的生存逻辑，都是不可理喻的。威廉斯指出，"一种情感结构发展到最后，就会被引以为然，进而取代生本身成为一种普遍的结构"[1]。怪诞正

上海戏剧学院戏曲学院
演出的《培尔·金特》剧照

[1] 威廉斯：《现代悲剧》，144页，丁尔苏译，译林出版社，2007。

是这样一种情况，它做为屡见不鲜的结构，最后取代了生活本身，成为当代生活的寓言。

二、寓言化：对寓体的加工

寓意与寓体 拉封丹曾把寓言分为寓意和寓体两个层面。他把本事比作寓言的躯体，而把命意比作寓言的灵魂。寓意和寓体是互为因果的。它们两个的关系，就像蛋和鸡一样很难说清谁是第一性的。一般来讲，两者都有某

第十二章 寓言剧（怪诞剧）

种可遇不可求的特性。寓意来自灵感，而灵感的获得是一个长期的积累和孕育的过程，它首先需要有意识地提出问题——对某类事件的关注和思考，然后进入观察体验阶段。这有点像撒种，当你把问题提出来，你就把它播撒到心灵的某个地方；表面上看，你已经忘却了它，但实际它一直在潜意识的土壤里生长，说不定哪一天，一个闪电般的念头会来到脑际。这不是神的启示，而是潜意识帮助你找到了洞见的火花。但有了灵感只是解决了一半问题。另一半是找到一个恰当的寓体。思想的灵光必须借助恰当的躯体来表达（没有适当的躯体思想的灵光就成为游魂），

中央实验话剧院演出的《坏话一条街》剧照（过士行编剧，孟京辉导演）

而寻找躯体也同样不是一件容易的事。思想的能量如同闪电，它稍纵即逝，很难通过容器储存；灵感的火花也不能简单地用一般的戏剧故事承载，只有思想的蓄电瓶（寓体）才能把它变成寓言。《封神演义》中有一个故事，哪吒与父亲托塔天王闹翻，割肉还父，流血还母，只剩下一缕游荡的魂魄，去拜太乙真人为师，真人用荷花叶为他做成躯体，然后再把哪吒的灵魂吹进去，创造了一个新的生命。寓言剧作家也一样，他是要找到某种寓体以安放他从现实中得来的魂魄（灵感），即通过特殊的寓体的建构来制造寓言。

反过来，寓体具有一定的独立性。好的寓体就像雕刻

美国休斯顿剧团演出的《培尔·金特》剧照

用的天然材料,无论木雕还是石雕或者金石,一块"好料"(好的材质)都是出好作品的前提。但"好料"也不能自动地成为好的寓言剧,它需要好的命意的吻合。而现成的命意多半不能与这些材质吻合。情况是,如果一个材料可以雕成很多主题,那还不算绝配;好的材料有时就是为一种命意而生,只有这个命意能把材料所有特点发挥出来。因此,只有两者完全匹配,才算是珠联璧合(没有糟践材料)。但符合材料的命意不是那么容易出现的,巴比伦的故事在几十年前父亲的书房里就吸引了迪伦马特,但把它和乞丐阿基以及天使联系起来,写成《天使来到巴比伦》,却是几十年后的事情。

寓体的加工　寓言剧的题材有少量来自现实生活,大部分则来自现成题材(神话、历史、传说、民间故事)。寓言剧之所以愿意采用这些现成题材,是因为它们在人们心目中的约定俗成地位。这种约定俗成有两个好处,一是观众印象深刻,耳熟能详。比如中国人提起屈原的故事,家喻户晓,这就省去了很多铺排渲染。其二,既然人人都把它们看做是些故事、传说(并不是事实),也就没人去追究它们的真实性,这就给改写留下了自由空间。但这些题材充其量也还只是材料,要把它们变为寓言剧的寓本,还需要对它们进行加工。对这些尽人皆知的故事,能否别出心裁,或化腐朽为神奇,全看加工的结果。这个加工过

程就是寓言化的过程。它是寓言剧作家必须要做的功课。

对寓体的加工通常有以下策略：

翻新策略 使用旧的题材改写寓言剧，一般不会对原故事原封不动，而多半会在原故事的框架上，根据主题需要重新组织情节。此时，"大写和小写"是一种常用策略。比如一个故事由ABCDE五个部分组成，在改写过程中，可将某个部分弱化（小写），把另外各部分拉长或放大（大写），这样，经过"大写"和"小写"，主要情节可以沦为次要情节，次要情节可以上升为主要情节。或者一个枝节扩展为故事的主干（就像电脑桌面系统，把一个局部放大一样）。这样，一个老故事很可能被改造得面目全非。比如萨特根据古希腊戏剧改编的《苍蝇》，对故事的重心就作了重大的调整。在原故事中，奥瑞斯忒亚的复仇只限制在家族内部，故事围绕谋杀、篡位、复仇而展开，和城外的百姓并无什么关联。但这个题材到了萨特手里，他想要通过这个故事告诉法国人民，虽然他们面对罪恶没有反抗，成了可耻的同谋，但也没有必要一直生活在悔恨之中。因此他在新故事里把人民的反应扩写进来。最后，奥瑞斯忒亚通过自己的杀戮承担了罪恶，站在巨大溶洞前替人们驱走象征悔恨的苍蝇，鼓励人民站起来面向未来。

黄维若编剧的《秀才与刽子手》剧照（上海话剧艺术中心演出）

李六乙导演的《庄周试妻》剧照(中央实验话剧院演出)

翻新还包括"作翻案文章"。即对历史题材"反其道而用之"。比如《目莲救母》的原故事讲的是目莲之母因犯淫乱罪行被阎王羁押在地狱,目莲得到菩萨的恩准找到阎王,请求赦免其母罪过,阎王允其所求,但其母要表示忏悔。但徐棻对这个剧本作了反处理:沦入地狱的目莲之母并不认为自己的爱情是淫乱。当目莲求阎王赫免她,阎王让她表示忏悔(放弃情爱)时,其母断然拒绝,甘愿选择留在地狱里。因为尔虞我诈鬼域横行的人间在她看来比地狱还可怕。这个故事不仅替目莲之母翻了案(淫乱行为变成了爱情),连主人公都改变了(目莲之母变成主角),而那个拯救母亲的主角目莲变成了次要人物。

附会策略 是根据有限的历史或传说材料,通过艺术想象附会出新的故事,为寓言主题服务。比如奥尼尔的《马可·波罗》,马可做为西方的使者觐见忽必烈,这一点是历史真实(包括传达忽必烈让教皇派100个贤士的请求);但马可并未当过扬州刺史,更没有同忽必烈有什么攀亲之举。但奥尼尔根据历史上马可曾长期呆在中国并和忽必烈有过接触的史实,附会了一个忽必烈和马可兄弟公司及马可扬州做官的故事(旨在用这个附会表达对阔阔真所象征的东方文明的向往)。盛和煜的《山鬼》也是这样,

第十二章 寓言剧（怪诞剧）

屈原何曾到过野人部落，何时同一个叫杜若子的蛮族女人有过爱情？但盛和煜根据《九歌》的"山鬼"一章，并根据屈原的文化性格与山野文化的反差，附会了屈原进入野人部落的情节，演绎出一部新版本的"叶公好龙"（表现对于文明落差的思考）。再如张晓风的《武陵人》借用古代陶渊明的一篇《桃花源记》，附会了一个黄道真进入桃花源的故事，姚一苇的《孙飞虎抢亲》附会了张生和莺莺被孙飞虎抢去，莺莺移情别恋的故事。皆属此列。

赋彩策略 是人为地为没有色彩或色彩不浓的事件（或文本）增加色彩，如同给陶器挂釉，给木器上漆赋彩，目的是使故事和人物摆脱平凡（罩上一层光晕），更有利于寓言的寄寓。赋彩通常针对一些没有原型依托的故事。比如弗里斯的《安道尔》、迪伦马特的《贵妇还乡》，既没有神话、历史传说的印记，也无任何科幻和超自然成分，如何使它引人瞩目并具有普遍性呢？作家采取赋彩方式。赋彩在《安道尔》中有一个象征性的表现，那就是剧中的居民不断地用白灰粉刷他们的房子，通过对房屋着色，把安道尔打造成世界上最纯洁的城市（居民的品行自然也就像这些房子一样洁白无瑕）。只有这样，当邻居们做出迫害孩子的卑劣行径时，才让人感到世界的堕落。《贵妇还

吴晓江导演的《贵妇还乡》剧照（国家话剧院演出）

乡》也使用了相同的策略。比如剧中的居民反复强调某教堂演奏过××音乐家的几重奏，某某大师在那里喝过茶或下榻，通过这些赋彩策略，居伦被打扮成一个有着悠久历史和古老传统的文化名城。为什么这样做？因为知名事物是有象征作用的。它的荣辱兴衰都和世界秩序相关联——名城的崩坏就象征了世界文明的崩坏。

语境化策略　即把一个故事放到一个特定的语境中。这个语境好比是大故事，是元叙述；小故事是戏中戏。元叙述提出问题，由戏中戏作出解答。如布莱希特的《高加索灰阑记》就是运用这种策略。幕启的时候，苏维埃政权下的两个集体农庄正在为山谷的拥有权争论不休。双方各有理由：一个战前拥有它，一个在战时保护并建设了它。后来专家（负责人）叫大家暂停争论，共同看一出从中国来的戏剧（即《高加索灰阑记》）。接着演这出戏，戏结尾处，法官将孩子判给了母亲，歌手们唱到，"一切归善待的"——两个农庄的纠纷（山谷的归属）由戏中的法官作出了化解。语境化策略在恰佩克的《昆虫生活》中也有使用。开幕的时候，两个喝醉了的流浪汉争论人类生活是否有意义，最后流浪汉遍览了人类昆虫般的生活后，失望自杀。也是元叙事提出问题，戏中戏作出解答。实际上，这种策略是给故事设定一个距离，通过站在故事之外的叙述者，传达作家对事物的洞见。

第三节
"隐喻之塔"与点题方式

一、"隐喻之塔"的各层次

寓言在黑格尔那里，属于"从外在事物出发的比喻"[1]。在中国古代，《孟子》、《墨子》中都称寓言为譬喻，汉魏人翻译的佛教寓言故事被称为《百喻经》，刘勰的《文

[1] 黑格尔：《美学》第二卷，102页，朱光潜译，商务印书馆，1997。

第十二章 寓言剧（怪诞剧）

心雕龙》将寓言称为"隐言"。它们的共同特点即"言在此而意在彼"，就是一种隐喻。隐喻的关键在于发现"类比之点"。

隐喻做为寓言剧的基本特性，是整体的、而不是局部的要求。一出好的寓言剧要把文本的各个层面都变成隐喻的。如果文本是塔，比喻是蜡烛，寓言剧的最高境界就像在一个多层宝塔内层层都点上蜡烛，最后达到"通体透明"，从而使文本成为"隐喻之塔"。

场景的隐喻　写实戏剧的场景只是故事发生的地点、场所，但寓言剧的场景则是关乎主题的意象。一出戏的故事会因为发生地点和环境的不同，其题旨大相径庭。比如《天使来到巴比伦》的第一幕地点是巴比伦的幼发拉底河畔（天上的使者派来仙女库鲁比与人类接头），这是一个至关重要的场景。幼发拉底河曾是人类文明的源头，而河边的巴比伦是当年人类建立通天塔的地方，因此这里是人间/天上的临界地，是神和人定立契约的地方。地点的神圣性具有隐喻作用，它说明，这里发生的事件是世界性事件。《四川好人》中的四川也是隐喻的，"中国的四川是唯一能够找到好人的地方"，这意味着，四川是上帝选民

冯大庆改编的《失明的城市》剧照(王晓鹰导演)

迪伦马特为剧作所作漫画

最后的栖居地，如果好人在四川不能生存，就能够说明，世界已经不适合好人居住，这世界上也就没有真正的好人。按照相同的隐喻原理，《贵妇还乡》中的居伦城是道德的圣地，《马哈哥斯城的兴衰》中的"黄金城"是金钱物质的基地，白房林立的安道尔（《安道尔》）是纯洁城市表率。场景的隐喻和事件的对比可以使主题格外突出。[1]

人物的隐喻 寓言剧中的人物不再是具体的人物，而是某种抽象事物的代码。[2] 比如《天使来到巴比伦》中的乞丐阿基是卑贱者的代码，内皇则是高贵者的代码；《挂在墙上的老B》中的老B的代码作用是备用、替代、闲置；《金龙与蜉蝣》中的金龙代表皇帝，而蜉蝣则是渺小的草民百姓的代码（"寄蜉蝣于天地"）；《山鬼》中的屈原是礼仪文化的代码，杜若子是原始野性的代码（两人的冲突是文明和野性的冲突）。

当众多人物组合成一个系统人群，人群所体现的就是一个文化的谱系。如《贵妇还乡》中以克莱尔为中心的人群，就构成了当代资本主义的文化谱系。如克莱尔的朝拜人群：从国家支柱（市长）到人伦表率（校长），从上帝使者（教堂执事）到国家机器（警察、税官），从新闻记者到祖国"花朵"（市长的女儿），这些人代表了宗教、法律、教育等诸多方面的力量。而克莱尔的九个丈夫则分别代表着：原始积累（暴发大亨）、古代文明（埃及的勋爵）、现代政治（外交部长）、暴利行业（烟草商人）、文

[1] 试想，如果伐木者的堕落不是在"黄金之城"，排犹的血腥事件不是发生在纯洁之地，买命事件不是发生在道德古城居伦，它们还会有那么强烈的震撼作用么？

[2] 在中世纪的道德剧《坚忍的堡垒》、《人类》等剧中，"七大罪"和"六大恩典"均做为人物出现。

第十二章 寓言剧（怪诞剧）

化工业（电影明星）、现代艺术（诺贝尔奖获得者）等诸多方面（第九个没有交待职业，但九是最大的数，代表一切）。克莱尔的丈夫体系包揽了古代、现代文明中一切主要方面，这些力量纷纷涌入克莱尔的镏金锦帐和石榴裙下，说明了金钱无所不包的垄断能力和对传统文明的征服和破坏。

情节、细节的隐喻　在现实主义戏剧中，情节与细节的主要作用是组织行动和动作，而在寓言剧中，它们的组织作用被隐喻替代。比如《天使来到巴比伦》中，库鲁比到人间后遭到皇室和大臣们的拒绝，这一情节隐喻高贵阶层对美德的抛弃；《圣安东尼显灵记》中的显灵情节隐喻了天理的在场；《阵亡士兵拒葬记》中的拒葬情节隐喻了死难者拒绝对历史的遗忘；《山鬼》中的屈原进入原始部落，隐喻文明人类回归原始的冲动……总之，情节本身便隐喻了故事的基本主题。

细节在现实主义戏剧中的作用是丰富人物与情节，而寓言剧的细节作用却是独立的。所谓微言大义在寓言剧中基本都通过细节来体现。比如《天使来到巴比伦》中，阿基把大量文物随手扔进流水中，这说明，有人看到了金钱对人性的荼毒作用，不肯认同"金钱万能"的理念（视金钱如粪土）；《金龙与蜉蝣》中阿牛试坐金龙坐过的龙椅，隐喻"觊觎龙位"，而金龙在龙椅边杀人隐喻"清君侧"，把头盔当做饭锅煮饭，隐喻从征战人生转为普通人生。在《山鬼》中，有一个偷鼠人用青铜钱换红薯的细节，这个细节隐喻在原始人那里，金钱不如吃食更

中戏演出的《大戏法》剧照（王晓鹰导演）

王延松导演的《无常·女吊》剧照(北京人艺演出)

有价值。

意象的隐喻 意象在写实作品中的作用是烘托气氛升华主题,但在寓言剧中也有隐喻作用。比如在萨特的《苍蝇》中,成群结队的苍蝇是法国人民悔恨情绪的隐喻,它们叮在每个人的心头就像苍蝇一样败坏着人们的生活意志。恰佩克的《白色病》(人得了之后整块往下掉肉)实际隐喻法西斯战争每时每刻都在消蚀人的生命。《圆头党和尖头党》中用头颅的形状(尖、圆)来区分赤恩族和土恩族,是隐喻纳粹的排犹政策(用种族血统来划分人类)。《恋爱的犀牛》用气味去隐喻人性(马路和犀牛在一起时可分辨各种气味,等到犀牛住到现代化的设施里,马路辨别气味的能力也消失了)。《昆虫生活》中屎壳郎的粪球是欲望的隐喻。彼得·魏斯的《塔楼》讲了一个杂技演员挣脱束缚的故事,其中的"平衡木"是难以立足的处境的隐喻,"紧身衣"和"门锁"是控制的隐喻。《贵妇还乡》中的罗密欧朱丽叶牌香烟,隐喻了艺术的消费化;跟在克莱尔身后的吉他师,隐喻了艺术的奴仆化;而让豹子自由地出入各种场所,则隐喻人类对自身兽性的纵容。

总之,寓言剧情节元素的功能都是双重的。一方面,它们做为组织元素发挥作用,支撑着故事的发展;另一方面,它们本身是目为的,它们时时刻刻都在点化、演绎着主题和其他细微题旨。

第十二章 寓言剧（怪诞剧）

二、常见的点题方式

"言"是寓言的"题眼"。作家寻找寓体，建构隐喻系统，最高目标都是为了对生活发"言"。就像寓言写作一定要点题一样，通过一定方式，把戏剧的题旨点出来，也是寓言剧写作的基本规则。如果写了寓言剧而不点题，就像画了龙而不点睛一样。

寓言剧点题的方式有以下几种：

直接点题 最常见的拉封丹式的点题方式。即在卒章之后，作者用一两句箴言总结故事的寓意。直接点题多见于叙述剧。在叙述剧中，一段故事演绎完之后，就有叙述者（如歌队）出面直接点破主题。如在《高加索灰阑记》故事结束之后，歌队队长直接出面向观众点破主题：

> 但是灰阑的故事的听众／请记住古人的教训／一切归善于对待的／比如说，孩子归慈爱的母亲／车辆归好车夫／山谷归灌溉的人

国家话剧院演出《活着还是死去》排练照

弗里斯的《毕德曼和纵火犯》也通过结尾合唱队的吟诵道出了故事的主旨:"其实每个人早都预见,到头来大祸依然不能避免。"

剧中人具有宣言性质的发言(向社会表明立场),也属于直接点题。如《贵妇还乡》中,克莱尔发现居伦城居民对她的行为表现出反感和困惑时,直截了当地用宣言的方式表达了自己对世界的态度:"这个世界既然把我变成了一个娼妓,我就要把整个世界变成一个妓院"。《罗幕路斯大帝》中的皇帝面对朝臣的指责,滔滔不绝地对罗马帝国违反人性的存在做出分析,并对自己担当的历史角色做出说明,也是一种直接点题。

借题发挥 即借用现成情节和意象点化主题。《挂在墙上的老B》就使用了这种点题方式。该剧中老B长期被挂在墙上(表明被废弃、闲置,如不用的犁铧、草帽),久而久之,就自动地由屈原(主角)向范进(B角)转化,从而体现了环境、权力对人心理的暗示和塑造作用。但这个主题并非通过叙述人直接说出,而是借剧中人扮演的屈原角色反复吟诵的一段台词来借题发挥。这段台词是,"谁让你们为我招魂?你们把玉石当石块,把麒麟当羊",这段台词告诉观众,老B丧失了角色意识(屈原变成范进)是众人指鹿为马的结果。

借题发挥也有使用隐语的方式,即用表面平易实际另有深意的台词点出主题。隐语点题不一定都集中在结尾或高潮部位,而是像散金碎玉一样地散落在作品各处,随处点染着主题。比如在《大戏法》中,魔术师通过鸣枪表演了鸟笼中的金丝鸟儿神奇消失的幻象之后,说了一段饶有深意的话:

但金丝鸟并未真正消失,它死了,在双重隔板之间被压死了,枪声掩盖了小鸟笼的松扣声。

《大戏法》中的丈夫宁愿相信妻子被装到了盒子里而不肯接受事实

第十二章 寓言剧（怪诞剧）

表面上看，这一段是魔术师向观众揭穿戏法的秘密，但实际是点出了通过幻觉（戏法式）逃避人生的残酷代价。他要说的是，正如在戏法中，人们使用障眼法表演鸟儿从人面前消失要付出代价一样（金丝鸟之死），在戏法式人生里（把一切看做假的）也要付出代价。结论是，试图通过幻觉逃避真相的自欺人生并不轻松。戏法与人生同样残酷。生活中没有戏法。后来的剧情发展完全证明了这个判断。试图自欺的丈夫为此付出了头发变白、身心憔悴、生不如死的代价。[1]

借题发挥的点题有时也可以通过生活性动作表达。比如《培尔·金特》这部关于人生奋斗经历的寓言剧中，有一段晚年的金特在怀旧的茅屋前剥洋葱头的情节，他试图剥出芯子。结果剥了一层又一层却发现，"它没芯子"。这段也是借题发挥。这里的洋葱每一层都代表着一段生活，一种身份；"没有芯子"意味着过去的生活没有意义。

迪伦马特画像

意象点题 即通过具有隐喻作用的意象来点明主题。比如《天使来到巴比伦》中阿基拉着库鲁比在沙漠中奔跑的意象，就是意象点题。库鲁比是上帝馈赠给人的最好礼物，意味着把"美好"送到世人之手（创造一个新的世界），但所有的人类（从国王到牧师到学者到平民）集体判处了天使的死刑，他们谁也不要她。因为上帝馈赠是有条件的，馈赠只给人间最卑贱的人。谁都不愿意成为卑贱者（因此人类集体放过了可能有更好生活的机会）。这时，只有刽子手阿基愿意拯救库鲁比。但人间不能容忍他们，他们只能在沙漠中奔跑。最卑贱的刽子手带着天使奔跑，这个意象具有点题和讽刺作用。它说明，现代社会里没有美德存在的条件，美德只能与声名狼藉的人为伴，并被放逐到沙漠之中。

[1]《大戏法》讲的是，妻子准备与人私奔。为了维护丈夫的名声妻子和魔术师合谋，在表演"大变活人"的时候消失。然后魔术师声称已经把妻子装到了魔盒里，并把盒子送给了丈夫，告诉他，如果不相信妻子在里面，打开后妻子就会消失。丈夫因为恐惧，一直没有打开盒子，但常年的忧虑使其身心憔悴不堪。

孟京辉导演的《关于爱情归宿的三种观念》剧照（国家话剧院演出）

对比、重复点题 通过类似意象的对比和重复点破主题。奥尼尔的《马可·波罗》结尾有一个场面，在马可到中国淘金的故事全剧演完了之后（从青年到老年），在观众席中有一位身着古波斯装的人站起身来，对全剧作了评价，然后上了自己门外的汽车。这就是对照点题。这是一个现代的马可·波罗，他还活着，活在摩天大楼和汽车广告的现代世界中。作家通过不同时空的两个马可·波罗的对照，暗喻了整个西方文明的历史的更迭演变，点出了现代西方人不过是那个背叛了基督的马可的子孙，那个拒绝了东方美德并辜负了忽必烈对西方文明的渴望的暴发户的子孙。重复的例子见于《恋爱的犀牛》，该剧在开头和结尾都重复了马路被捆绑的场面，这个场面发生在瞳孔的场景里（明明被蒙住了眼睛，她看不到外面湛蓝的天空）。这种意象第一次出现是提出问题，而它的重复则在强调说明，现代青年在爱情问题上的愚蠢和盲目。

反讽点题 通过制造某种不谐调，形成视点转换，造成反讽效果，点化主题。这种方式虽然不那么直接，但效果更为意味深长。在《物理学家》的结尾处，博士小姐宣告了三位科学家将永远地因于她所主持的疯人院后转身离去，接着三位科学家轮番像犯人一样地来了一段"自报家门"，他们依次报出了爱因斯坦、牛顿、索罗门王的光辉履历（这些名字是他们装疯时假托的名字）。这里的宣告具有反讽效果和点题作用。这些光辉的名字和他们的处境之间形成了反讽。他们告诉人们，当年的大师、伟人（牛顿和索罗门王）假使活到今天，也会像因在这里的科学家一样难逃厄运。弗里斯在《中国长城》中也使用了这种方式。在全剧结束时，在秦始皇的淫威下，拿破仑、左拉、

唐璜、克娄巴特拉、哥伦布、罗密欧与朱丽叶,每个人都用宣言的方式回顾了各自的辉煌人生及对当代文明的困惑,他们昔日的荣光与专制现实间强烈的矛盾,构成了反讽效果,也点出当代文化批判的主题。

对行点题 让因与果、现在与未来形成逆向的对行关系,点化主题。这是《安道尔》使用的方式。从第二场开始,当观众意识到安德里不断地被众人挤兑难逃一死时,和现在事件逆行的,就是在二道幕前不断地把安德里死后法庭对众人的审判场面穿插进来,剧中那些参与迫害的人,刚刚表演完他们如何排斥安德里的场面,紧接着是他们走上被告席向法官陈述供词,每个人都漫不经心地为自己开脱,逃避责任。这种打破时间顺序、凸现因果对比的方法非常有效地突出了寓意。它把今天的因和明天的果交叉对行,让人们看清,对于每个人来说一点不经意的态度,如何形成了集体谋杀的合力;不负责任的人们如何日积月累地把年轻的主人公推向死亡的深渊。从而点出了众口铄金、观念杀人的主题。

怪诞 每个怪诞意象都包含着复杂的主题。如《美国梦》中的大孩子和外婆,《变形记》中人变成动物过程的细腻的感觉,《色拉杀人事件》中的老夫妻杀死了自己的女儿过程的反应,都包含着深刻的主题。但这些主题是朦胧的,是以某种谜语的方式提出的,并且具有多义性,它需要读者自己去猜。

第四节

怪诞剧:寓言剧的当代变体

中央戏剧学院演出
《安道尔》说明书

从皮蓝德娄到迪伦马特到阿尔托,可以梳理出一条绵延的怪诞剧脉络。怪异和怪诞,这对始终存在于传统的边缘的范畴,在现代戏剧中,一次次浮出水面,以倨傲的神

态逗引和挑战着目瞪口呆的当代观众和批评家。

怪诞风格的作家大多倾向于寓言思维，其作品也具有寓言的特性。但仅用寓言似乎又不能对他们的作品做出完整说明。这使我们不禁要问，怪诞和寓言到底有无关系，若有，是一种什么关系？

一、怪诞的寓言性

怪诞与寓言 在当代，首先把怪诞和寓言联系起来的是本雅明。他从卡夫卡这个具有怪诞风格的作家作品身上发现寓言性，"卡夫卡具有为自己创造寓言的罕见才能"。他论述卡夫卡的论文的核心观点就是其作品具有寓言性。那么，怪诞抑或真的就是某种寓言性？

怪诞和寓言的联系首先在于都是比喻。按黑格尔的区分，怪诞是"比喻学中不同领域的割裂和混淆"，而寓言则是一种"从外在事物出发的比喻"。

寓言是寓体和命意的结合体，而怪诞具有某种寓体的特性——它能做为某种特殊感受的寄寓。迪伦马特经过长期的考察和反复的探索，不无悲哀地得出结论："席勒似的思维（指从一般到特殊的寓言，笔者注）已经不够用了"，世界被一种"荒谬的爆炸性力量"所控制，现在"只有喜剧还适合我们"，但是，"同我们的世界导向原子弹一样"，喜剧也"变成了怪诞"。就是说当事物以"奇怪的谜语"面目呈现时，任何传统寓体都不再具有捕获事物的功能，只有怪诞，"能抓住时代，特别是当前的问题"。[1]

怪诞还吻合了寓言的"拯救"与"保存"事物的愿望。"对事物瞬间性的理解以及拯救从而永久保存它们的关怀，正是寓言最强烈的动力之一。"[2] 在这方面，怪诞如同人面兽身像一样，可以帮助作家把

[1] 迪伦马特：《喜剧解》，转引自叶廷芳：《现代审美意识的觉醒》，247页，华夏出版社/安徽文艺出版社，1995。

[2] 本雅明：《德国悲剧的起源》，174页，陈永国译，社会科学文献出版社，2001。

张晓编剧的《位子》剧照

第十二章 寓言剧（怪诞剧）

深层的感觉拯救出来并具象化，于是——

> 黑暗揭开了……不可理解的事物受到了挑战，就这样，我们完成了对怪诞的最后的解释：一种唤出和克服世界的尝试。[1]

怪诞使未知的事物获得一种"解放的效果"。一旦作家运用怪诞给黑暗的世界找到面孔，混沌的世界就受到了挑战——这种"唤出和克服世界的尝试"和寓言的拯救和保存愿望具有一致性。

寓言有一个不变的"惊奇"模式，怪诞也有。因为"意外和惊奇是怪诞的基本要素"。寓言表现世界的异化，怪诞亦然——"怪诞是异化世界"（凯泽尔）。

以上种种，说明怪诞确有一定的寓意特性。

怪诞与象征 然而怪诞毕竟不是寓言。怪诞具有象征特性就是证明。本雅明注意到这一点。他分析卡夫卡的作品时说："任何解释都不能穷尽他的寓言；相反，他可以采取一切可以想到的措施抵制对他作品的阐释。"卡夫卡的作品的反阐释和多义性，正是象征思维的基本特征。

黑格尔曾把怪诞作如下的归纳：1.不同领域的事物不合理的融合；2.极端的歪曲；3.不自然的同功能的事物的增殖。[2] 这些特点都具有非理性特征。而象征也是非理性的。

怪诞的象征性在迪伦马特的创作中得到验证：

> 我所经历的和我身上所发生的一切就好像落回到一种黑暗里，然后经过一番变化，以一个陌生的形象重新出现，在这个形象里，很久以后我才重新认出自己来。[3]

"落回到黑暗里"，"很久时间才重新认出自己"，正是一场大梦的特点（大梦把白天经历的种种刺激、预感象征化），而梦是象征的最基本形式。这种联系说明，迪伦

卡夫卡

[1] 沃尔夫冈·凯泽尔：《美人和野兽——文学艺术中的怪诞》，199页，曾忠禄、何翔荔译，北岳文艺出版社，1987。

[2] 黑格尔：《美学》第二卷，106页，朱光潜译，商务印书馆，1997。

[3] 迪伦马特：《戏剧问题》，载《外国现代剧作家论剧作》，158页，中国戏剧出版社，1982。

寓意
范式
YUYIFANSHI
卷

《亨利四世》演出剧照（上海戏剧学院演出）

马特的形象转化过程正是象征思维的过程。

寓言的比喻是明确和单纯的（具有观念特征），而"怪诞仅仅是一种感性的表达"（凯泽尔），两者的界限曾经泾渭分明。那么，为什么到了现代，寓言家要侵入到象征的地盘呢？

关于怪诞对象征与寓言的融合，没有比本雅明说得更清楚的了——

> 如果它（造物）一味地固执象征，那么，革命、赎救就不会是不可构想的；但是轻视一切象征的伪装，魔鬼的不加掩饰的面孔就会从深深的地下升起来，以征服者的活生生面容赤裸裸地进入寓言家的视野。[1]

这正是怪诞的悖论性状态。它使用了象征，但它没有固守象征的地盘；它剥掉了象征伪装，让世界"可怕又可笑"的赤裸裸的面容做为寓言直接呈现。正如安德烈·别雷所说，人们一旦以理性来把握感悟所生产的形象，我们也就把这一形象变成寓言。

在传统美学那里，象征是感觉的夜空，寓言是理性的

[1] 本雅明：《德国悲剧的起源》，4页，陈永国译，社会科学文献出版社，2001。

第十二章 寓言剧（怪诞剧）

白昼，两者界限分明；卡夫卡和现代寓言家（特别是他的阐释者本雅明）把怪诞做为寓言，实际是模糊了象征与寓言的边界，他们把寓言的界桩挪到了破晓地带。这是一个中间阶段。虽然星空还没有完全隐退，象征的森林里黑影幢幢，但东方已显露天光，事物在朦胧中已经现出轮廓。

怪诞的象征进入寓言家视野，是基于寓言家在世界面前遭遇的尴尬处境：寓言家面对一个越来越像怪物的世界，却仍然保有要说明的愿望，当他无法像传统寓言那样用一句格言概括这个世界时，他需要一种既使事物出场，又使理性有所把握的形式，于是他找到了怪诞这棵救命草，它做为一种"非形象的形象，一种没有脸孔的世界的脸孔"（迪伦马特）正好处于寓言与象征之间。

怪诞是没有明确寓意的寓言。它既保留了象征的朦胧，又创造了一个如弗里斯所说的"可表演的、看得清的世界，一个有些走样的世界"[1]。因此，怪诞剧是寓言剧在当代的"变形"。

[1] 转引自叶廷芳：《现代审美意识的觉醒》，354页，华夏出版社/安徽文艺出版社，1995。

二、怪诞的修辞特征

黑色喜剧　凯泽尔说怪诞风格的喜剧"乃是绝望的表达"，我觉得应该称这种喜剧为"黑色喜剧"。传统的喜剧是同旧世界告别。无论喜剧的情节多么滑稽、荒唐，总有一个不出场的角色，那就是果戈理说的笑。在笑声中，我们扬弃了可笑的事物，因此，就算是满台的魑魅，只要有笑，就有价值和正义在场。比如在观看《钦差大臣》和《茶馆》的时候，我们可以开怀大笑，那些形形色色的残渣余孽，随着笑声而荡然无存，我们通过笑告别了那一切。但在怪诞风格的喜剧中，我们却笑不出

非形象的形象（海报）

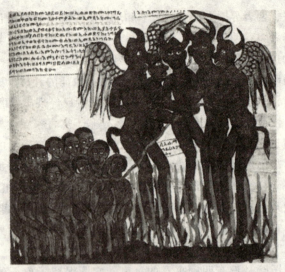

在幻影似的地狱里避难(埃塞俄比亚人的地狱)

来——我们的笑容刚一开始,就僵住了,我们发现嘲笑的对象并没有被超越。这里甚至也没有嘲笑者。那被嘲笑的事物里有我们自己的影子,我们构成了怪诞事物的一部分。怪诞的喜剧不再可笑,它带着某种恐怖甚至死亡气息——它变成黑色的。

黑色喜剧经常和地狱的意象以及"过火的戏谑"相联系。在肖伯纳的《原形毕露》中,保罗站在地狱的洞口,向人类大声疾呼地狱时代来临。在弗里斯的《唐璜》中,作家甚至拿天堂和地狱开涮:唐璜厌倦了这个充满谎言的世界,事先和大主教预谋:由他邀请所有过去的情人来教堂,主教当众宣布唐璜的花花大少的罪恶,然后唐璜在硫磺的烟雾和隆隆雷声中,踏翻预先设计的踏板,由主教当众把他"打入地狱"。当然,这一神话"戏法"的制造是有条件的:主教要把唐璜以"教士"身份送到第四维("几何空间");还要由他重金聘来的本城的妓院老鸨替他打开地狱之门。[1] 在这些骇人听闻的情节中,所有神圣的事物都遭到最恶意的嘲弄。在《贵妇还乡》中,德高望重的古城市长冠冕堂皇地主持对伊尔的审判(谋杀)大会,当伊尔企图逃往火车站时,人们随着市长自动地形成一个

[1] 然而滑稽的是,"戏法"开始时主教被掉包——伯爵花了大量的银子买到了主持权,但临场时出于对唐璜的嫉妒,想站出来揭穿唐璜造假的真相。但在隆隆的雷声中,信徒们虔诚地匍匐在地,人们更愿意相信唐璜已经进入地狱的神话。

第十二章 寓言剧（怪诞剧）

包围圈，把他团团围住，然后医生平静地宣告伊尔心脏猝停。在这些一本正经的闹剧中，人的无耻和邪恶达到了赤裸裸的程度。《屋外有花园》里背着丈夫卖淫的女主人们，沉浸在天堂的幸福和天使的快乐中。在《活着还是死去》中，情人的女儿毫无忌惮地向"老马"调情。一切都应了凯泽尔的另一句话：

> 天使般的快乐和酒神般的狂欢精神使人经常感到有一股创造地狱似的景象的冲动……这个世界为黑暗的入侵准备了条件。[1]

喜剧变成黑色本身便是一种寓言。世界的正剧、喜剧阶段都结束了，万事皆休。一切神圣的力量和情感都烟消云散了，世界正处在闹剧的剧情之中并逐渐走向高潮。

杂拼文体 沃尔夫冈·凯泽尔把怪诞概括为"形式和内容之间抵触的对照，不同种属的因素不稳定的结合"[2]。柯尔律治在谈到幻想型作家的时候，认为幻想型作家按照自己的主观幻想来构造作品，不受可能性尺度的制约，那些看起来具有某种现实性的完整的文本，其实是用不同的材料"拼构"起来的。"就像一个人把四分之一的橘子、四分之一的苹果、四分之一的柠檬和四分之一的石榴配在一起，而使它看起来像一个圆圆的，有着不同色彩的水果一样。"[3]

怪诞文本经常把幻想、象征、滑稽摹仿、插科打诨以及讽刺夸张结合到一起，从而创造了一种人工拼合的文本类型。在《贵妇还乡》中，"鸶歌的诗文配以圣经音调，下流的叙述紧跟着诗的激情，闹剧的游戏配合着悲剧的音响，杂耍性的插科打诨衬托着宗教性的严肃的寓言"[4]。《活着还是死去》把文言与白话、民谣与歇后语、骂人话与大批判语言、外交辞令和俚语土语混合在一起，造成令人哭笑不得的效果。该剧还通过把不着边际的幻想和惊人的

[1] 沃尔夫冈·凯泽尔：《美人和野兽——文学艺术中的怪诞》，51页，曾忠禄、何翔荔译，北岳文艺出版社，1987。

[2] 同上书，47页。

[3] 转引自布鲁特：《论幻想与想象》，李今译，昆仑出版社，1992。

[4] 叶廷芳：《现代审美意识的觉醒》，345页，华夏出版社/安徽文艺出版社，1995。

中央戏剧学院演出《灵魂拒葬》说明书

别役实戏剧演出海报

真实结合,以及对文学原型进行滑稽、走形的摹仿,制造了光怪陆离的社会图景。《无常·女吊》则把小说、诗歌、俚语和快板书结合到一起,表现了对荒唐世界的调侃。

三、悖论:怪诞的思维

悖论及其种类 与怪诞结伴而来的是思维的悖论。在怪诞的戏剧世界里,诚如迪伦马特所说:"我们的思维没有悖论好像就不够用。"

不管是芝诺的"飞矢不动",还是著名的罗素悖论,悖论都是指"一种导致矛盾的命题"。这种矛盾存在于命题内部:"如果它是真的,经过一系列推理,却又得出它是假的",反之亦然。百科词典对悖论的解释是,"命题"B,如果承认B,可推得-B(非B),反之,如果承认-B,又可推得B。这种悖论的特点是主体自身的湮灭。

据此分析,以下戏剧命题都可以构成悖论:

养老的保障(保险)是通过杀死子女(制造凶杀案)来获得。《色拉杀人事件》

国运的延续(美国梦)要靠丢掉传统(赶走老太婆)来维持。《美国梦》

体面的生活(屋外有花园)要靠丧失廉耻的行为(卖淫)来维持。《屋外有花园》

以下剧作反映了当代文化内在矛盾的悖论,是当代文化最精辟的寓言:

第十二章 寓言剧（怪诞剧）

　　在拥有一切时（王位）丧失天国，在一无所有时（沦为乞丐）获得世界。
　　　　——《天使来到巴比伦》：关于功业的悖论

　　科学的正直靠伪装（装疯）来维持；科学家的自由在囚禁中实现；科学家的博爱的手段是杀死呵护自己的护士；科学的济世作用通过放弃科学研究实现。
　　　　——《物理学家》：关于科学在当代的悖论

　　为了追逐文明（独立排便），人们丢掉了爱与美和起码的廉耻心。
　　　　——《厕所》：关于文明的悖论

　　自我缠绕的悖论　萨维尔理发师悖论——"我给所有不给自己理发的人理发"，是著名的自我相关悖论（怪圈），这种悖论的特点是自我解构、进退维谷。

　　自我相关的悖论在怪诞剧中有如下体现：在《幽灵在这儿》中，主人公对被杀死的人表示忏悔，时刻把死者的幽灵带在身上（同自己相伴），在这里，良知的存在体现于对虚无事物（幽灵）的膜拜，所以，一旦幽灵的性质被改变（那人还活着），他的忏悔的自我就湮灭了。《天使来到巴比伦》也是这样。承认了库鲁比（上帝的造物）的真实性，就承认上帝和正义的真实；但承认两者的真实，库鲁比的真实就遭到解构——因为她是上帝在一刻钟以前从虚空中造出来的。这种浡论在《坏话一条街》中也有体现。剧中的神秘人和妞妞构成了"坏话"文化的

虚与实的悖论

《谁害怕弗吉尼亚·伍尔夫》演出海报

对立一极,在孟京辉的舞台处理中,他们的"行动"只能是在屋顶上飞檐走壁,进入云彩的乌托邦去(妞妞最后把鞋留在了地面,光着脚进入白云的门,因为那里无须穿鞋)。这个云彩的世界和真实的人物构成了真实/虚幻的悖论:如果他(神秘人)的正义是存在的,进入云层的行动推出自身的-B(非存在)。而不存在的人是无法代表正义的。

悖论(还有反讽)出现在怪诞剧中是人类认识的深化的表现,说明作家对复杂事物的感受和对确定性的质疑。今天,在一个越来越复杂的世界面前,如果谁再摆出真理在手、不容质疑的确定姿态说话,只能暴露自己的浅薄而遭嘲笑。

怪诞是现代主义和后现代的中间地段。再往前走,就到了荒诞的地界。人们常把怪诞和荒诞相提并论(以上剧目大多被做为荒诞剧而讨论),其实两者只有表面的相像。怪诞的着眼点是社会批判。它的方程是有解的。在怪诞的此岸,无论世界怎样走样,作家还保持着救赎和疗治的愿望(还为这个世界而操心)。所有的怪诞也都能找到这样那样的历史文化的原因(如阿尔托的《美国梦》和别役实的社会批判剧)。而荒诞着眼点是人类生存的根本困境。这是形而上学的问题,没有出口,也没有答案。[1]

对于戏剧,荒诞意味一个新的范式。

[1] 怪诞无论怎样荒唐,还有一个表面上完整的、可以讲述清楚的故事,只是不能解释为什么这样;而在荒诞的文本世界里,一切因果逻辑都丧失了,反讽覆盖了一切——那是一个没有任何希望和出路的荒漠世界。

结 语

1.在寓言的批判大旗下,集中了一大批目光锐利具有悲天悯人情怀的剧作家,他们控诉和反省法西斯主义的罪

恶，反对科技理性、商品拜物，对扭曲和异化人性的各种非人力量进行了有力的声讨，在守护人性和现代性批判方面，寓言剧起到了任何范型无法代替的作用。

2.寓言剧孕育了中国戏曲的现代成果——新历史寓言剧。如果花部以来的中国戏剧创造了以京剧为代表的戏曲现代形式，新历史寓言剧则因为寓言思维的引入，创造了戏曲的当代形式，在中国戏曲史上具有重大的转型、分期意义。[1]

[1] 这些创作把古代的寓言、诗词、戏曲文学有机地糅到一起，创造了写意、空灵、优美的舞台形象，闪烁着民族文化的光芒。

3.上世纪90年代以来，新历史寓言剧因不能突破原有语义结构而逐渐走向式微。但寓言的思维又在话剧作家那里复苏。北京作家过士行、郑天玮，上海作家喻荣军，把寓言和象征体验融合到一起，表现中国的现代性问题，并因具有反讽和悖论的思维特征而进入了当代人类的生存困境。

4.在用中国智慧探讨人类的出路方面，中国风格的寓言剧存在着巨大潜力。寓言剧可以整合更多的现代戏剧元素，而老庄、禅宗所蕴含的文化生机与趣味，则是救治现代文明沉疴首选的清凉效药（可给人类以更多的提醒）。总之，具有寓言思维的戏剧是剧场的常青树，它永远不会消亡。只会随时代季节的变化而改变叶子的颜色。

未名湖
空白书页的书写
（后记）

 2000年是我人生的一个转折点。那一年我45岁。站在两个世纪的临界点上感受新时代的阳光，刚刚从商海中爬出来的我，有一点儿莫名的庆幸、激动和失落感，一股残留的激情和对书香的眷恋促使我到北大访学，也促成了眼前这本专门研究戏剧的书的诞生。

<div align="right">——题记</div>

下海淘金近十年,感到厌倦了就上岸,发现职称被落下了,就写《中国戏剧的人学风景》那本书。当写作中涉及到北京作家过士行时,接触到了巴赫金,平生第一次被理论的大海所迷住(记得那一夜浮想联翩)。但当我试着运用新思维研究问题时,却发现我那点儿可怜的知识已经老化。我不是那种能够欣赏皇帝新衣的人,也不想尸位素餐,就动了到高校访学充电的念头。而之所以选择北大,有以下几个原因:一是上世纪初北大那些发起新文化运动的热血学人,在中华民族的现代性转身时起的先导作用令我仰慕(想近距离地瞻仰一下);二是我认为20世纪戏剧的问题已经超越了戏剧自身。戏剧最大限度地浓缩了其他艺术和学科,它需要在一个更大的跨学科场域中才能得到说明;而选王岳川教授为导师,是因为看过他的两部功力扎实的书,一是《20世纪西方哲性诗学》,二是《后现代文化研究》,这两部书是我重新接续理论思维的"地图"。

当我见到脸盘光光的岳川教授时,吃惊地发现他竟与我这个学生同龄!"闻道有先后",我很快平衡心态,融入他带的博士班。教授很看重我特殊的人生经历,不久我们就处成了亦师亦友的关系(课余时间他还私授我治学的秘诀,范型的书名就是他帮我敲定的)。北大的文科访问学者都住在圆明园校区,我和分别来自上海、长沙、四川的三位高校教师住在一间寝室里。我们寝室是最热闹的一间,原因是我们几个都愿意讨论问题。因为口无遮拦,声音近乎争吵,常常引来邻室的窥探和议论。我们的寝室推开窗子就是圆明园,大家全都办了月票,没事就到大水法一带去凭吊一番,对着满眼的废墟,常常会生出很多感兴。那一年,我们家四口人分居四处:我女儿在伦敦读书,妻子在长春留守,母亲被我妹妹接去,我则每天拎着饭盒和与我女儿年岁相仿的学生一起排队买饭、上课、进图书馆,那种感觉既新奇又有点儿滑稽。想想我这个人,由于际遇的原因,很多事情都是颠倒的:二十几岁的时候,我是最年轻的职业编剧(五六十岁的老演员演我写的剧);三十多岁的时候,我却在商海里为生存奔波;到了45岁,同龄人著书立说的时候,却重新做回学生,开始往学术门槛里迈。但这样的好处是人生阅历丰富。访学结业时,王岳川给我的评语是,"张兰阁的到来,给博士研讨班带来了新的思维"。季羡林先生90岁生日的时候,王岳川带我们拜见他,我亲眼看到90岁的人兴致勃勃地谈学问,让我觉得,45岁开始学术生涯也许并不算晚。

北大有一个良好的传统，你只要成为其中的一员，所有教室都对你敞开。因此我有机会听到很多教授的课。从中发现了北大教授的特点：王岳川讲课声音不高，沉稳中蕴涵着睿智的诗情（一堂课要讲好几本书）；戴锦华讲课风格像她的文章一样犀利，充满机锋，阿尔都塞的理论讲得流光溢彩；听钱理群讲授和朗诵《野草》，并近距离地感受那种堂·吉诃德式的人文激情，是一件人生快事；听陈嘉映讲海德格尔，能让人体会到哲学的高贵；听陈平原讲课要有耐心，他的潮州腔不容易听懂，他还喜欢"掉书袋"；刘东语速特快，信息量密集；曹文轩讲课抑扬顿挫，神完气足，如同唱戏。这些中年教师是北大的精华，讲课是教授们的竞技表演（讲得好可以换大教室）。在北大还能听到外籍学者的课。我听过的有哈贝马斯和顾彬的学术报告，思维方式很是不同。

听课之余有大量的阅读和休闲时光。在校园里，未名湖是我最喜欢去的地方，博雅塔接纳了八方的灵气，而未名湖使这些灵气得到聚集。那里雨天时水鸟低飞，烟雨空濛，晴天时水光潋滟，感觉每一寸的空间里，都似有前辈学人的精魂在其中徜徉。有一次我亲眼看到一条尺许长的鲤鱼从水面越出一米多高，好不欢喜。我对未名湖的喜欢是有比较的。到伦敦看女儿时，我不止一次去过剑桥，发现上了徐志摩的当，他所歌咏的康桥是那么逼仄，水那么少，无论规模和景致都比未名湖差远了。此外，红四楼、燕园、三角地、大讲堂，也到处都能听到老北大学人治学做人的种种韵事，每每令人心生向往。北大还是一个窗口，它的后面是整个千年的古都。这地儿水深场子大，各方面都卧虎藏龙。不论你是迷恋易经，或者乐于求佛问道还是喜欢收藏古物，都不必担心扑腾不开。以我这客居者身份，周日可到潘家园吕家营琉璃厂淘旧书、旧物，有演出时就到人艺青艺看小剧场戏剧，或者到国家图书馆和社科院、中戏查查资料，还能结交各路朋友侃大山聊戏剧写评论。总之，首都北京这个"心脏"虽然大了点儿、挤了点儿，于我却是个很好的精神家园（因为喜欢上北京，2006年我干脆在北京安了个家）。

北大的经历使我的朦胧追求变成了学术的"雄心"，那时正赶上国家"十五"艺术研究课题在申报。我萌生了写一部研究世界戏剧各种范型的书的想法。我之所以坚定这个想法，是因为有一天在圆明园的废墟上，我清楚地看到一棵雨后小草朝向太阳的容光焕发的脸，当时我觉得，诗人陆游

没有矫情，位卑的人一样可以忧国。我访学的2000年正是世纪之交，北京戏剧已经先于外省度过危机，我在北京看到了西方各个时期的戏剧轮番演出，感到中国的戏剧处在一个新世纪的黎明。我觉得，当中国话剧进入100周年的时候，应该有人对这门艺术从理论上作出总结。对于一个有着悠久戏剧历史文化传统的大国，没有这种总结是一个民族文化的耻辱。

下海的经历使我养成了立马做事的习惯，目标确立后我立刻着手准备，首先要搜集100年来翻译成中文的剧作和相关的理论。我像用篦子梳头一样在北大图书馆翻阅期刊与图书，选好了再一批一批地借出来，到长沙人开的复印社（现已拆掉）做成大开本的"书"。回去的时候，这些自制的"书刊"装了六大编织袋子，通过铁路货运发回去。在北京一年多，购书访友，侃大山看戏，我为这个研究的先期准备花掉了几万"银子"。

到北大访学是想重新找回学术话语权，但到了之后才知道不那么简单。短短的一年，要学的东西那么多，根本就没有时间消化。我本来就没什么底子，而我给自己提出的任务是如此艰巨，进一步的"恶补"是免不了的。申报的课题很顺利地获得通过，但它对时间的要求却由不得我厚积薄发，我只能在实践中学。三年来，我自学了多门新学科，读了几千万字，包括几百部剧本的细读。我学习的内容全是由问题产生的。我发现问题是最好的老师，以前一些不愿看、看不懂、不知道作者为什么写的书，因为有问题视角，一下子变得清晰易懂了。我还发现"急用先学"不是特例，而是治学的普遍规律（我觉得，一个人学好一大堆知识等着研究几乎是不可能的，你学得再多，在知识爆炸的时代，在你的问题产生之前，也只是九牛一毛）。这是学习的情况。研究过程我遭遇的困难更多。因为想对范型的各方面特性作出说明，仅仅研究方法就摸索了几个月，因为任何一个单一的方法都不能达到我的目的。而任何一个完成的研究都不能做为下一个的范例。每次面对一个新范型，我都像面对一座从未见过的山峰。研究的道路歧路丛生，一不小心就进入了岔道，有时还会陷入绝境，常常一两个月毫无进展。我不止一次地懊悔自己铺了这么大的摊子。我经常想起费里尼的电影《八又二分之一》，我理解了什么叫"未完成"。我想，但凡一个对事物的复杂性有一些了解的人，都能体会到这种苦衷。

在我最困难的日子里，有一件非常小的北大旧事，给了我坚持的勇

气。临近北大西门的池塘边有一条蜿蜒的几十公分宽的水渠,它的坡式渠道在每个阶梯处都形成一个微型的"断崖"和"瀑布"。就在这断崖的下面,我看到了最壮观的戏剧场面:戏剧的演员是一些一二寸长的小鱼儿,它们像一群旅行者一样急急忙忙地溯流而上,当前面的"断崖"和"瀑布"挡住了它们的去路时,奇异的"表演"出现了,它们飞身而起,用全身的反弹的力量向崖上做姿态优美的腾跃。有的一跃成功,多数因为角度不对或力气不够或体形较胖——掉回"水潭",有的摔得七荤八素,但只要一缓过劲来,它们就要进行第二次第三次冲击。那些跃过去的,则一刻也不停留,又急匆匆奔向下一个高度。这样的戏剧时时刻刻都在上演。每一个"断崖"前都是一个没有裁判的竞技场。有一次我在那里观察了一个钟头。我不明白是谁在制定规则,是什么使它们像中了邪一样勇往直前?仔细观察后我终于了悟,它们之所以不像一般的池塘的鱼那样悠闲,是因为这里潜藏着一个特殊的机制——一个由阻隔造成的超越的机制。北大西门的特定的"渠道"为它们规定了一个拓扑学意义的生存场,它们不再是寻常的鱼,它们的生命被"悬崖"规划成具有矢量方向的场,它们欢乐的出口只有一个,那就是进取。这些小生灵给我上了生动的一课。我蓦然觉得人生也应该这样。一个人一定要自己设限并尽其所能地跳跃一次,姿势如何、什么结果都没关系,跳过了,才算对自己和周围的人有个交代。所以,每当我遇到困难、想打退堂鼓的时候,我就想到西门旁那些小小的生灵,由于它们的激励,我把三年的学海跋涉变成了一个人的奥运竞技。

　　研究过程除了苦累也有不少乐趣可说。每天在书房里和100年来各国的戏剧灵魂对话,即使隔着几十年甚至上百年的历史帷幕,也能感受到他们的激情和文采。有时在一个瞬间仿佛穿越了时空,蓦地洞彻了他们的文心,不禁一个人发出会心的微笑。这个时候,反而觉得,这些未谋面的已经作古的人,比周围活着的人更真实更可亲近。对面楼有一桌麻将九点开打,我也大约在那时开工。我对自己说,就像有人迷上茶道,有人迷上紫砂壶一样,我的嗜好是戏剧研究(它相当于我的精神麻将)。当然没完没了的研究有时会让人感到心烦(甚至觉得给自己套上了枷锁),可是缓过来后又不这样想了。我很庆幸为自己找了个好营生。我经常回想起在欧洲歌德故居里看到古版书和光谱研究用具时的感受,感觉研究的爱好其实是最奢侈的精神享受。比如古代编辑60种曲的毛晋,穷年累月地编书刻书,使用

大量人工,倒贴家产,却还乐在其中。我后来经常和理论室的后生说这个事(其实也为自己的犯傻找理由)。当我把戏剧研究和精神生活联系起来时,我不再为自己的付出和学术环境而感到不开心了,而我在戏剧漫游中看到的殊胜景色,也足以补偿我在这个没有诗情的时代的精神贫困。

三年的时光基本是在寂寞的书房里度过的。那三年我取消了礼拜天,写到后半夜一两点是经常的事(初稿出来时,有70多万字,结项时剔除了范式研究和后现代部分,还有50万字)。田本相老师说这不是一个人的活,林克欢说这是一辈子的事业,都是行家的甘苦之言。为了穷根究底,我登上过最高的高峰(大量的纵览),又下沉到最深的谷底(文本的犄角旮旯)。本来,到北大访学是准备研究后现代主义的,但在我写到六七万字的时候,却发现后现代主义是现实主义特别是现代主义的反题,要想研究它,现代主义是必须先期抵达的前站,于是又回到现代戏剧里去。现在,几个年头下来,我写成了这本书,但对于后现代研究,我只是搭了一个脚手架。当我准备进一步向目标迈进的时候,却发现,我的热情和精力已消耗殆尽,窗外的树叶已黄绿了多次,我正在悄然不觉中迈入知天命之年,鬓边白发暗生!谁说学术不残酷?更能消几番风雨?

说来说去,这本书来自我与北大的一种缘分。更具体些,它是未名湖对我灵魂"投射"的结果。对我个人,未名湖这部"书"给了我课堂上得不到的东西。我说我在晴天的未名湖边看过鱼跃,我曾把它看做好兆头。拍结业纪念照时全班同学集体游览未名湖,我又发现了它的许多佳处。兴之所至,我仿照罗兰·巴特的笔法写了一篇文章,叫《未名湖的空白书页》,核心观点是未名湖的"无用"、"中空"、"四通八达"、"一塔湖图"的结构(博雅塔、未名湖、图书馆)具有心理塑型的作用,它和北大的其他机制一起生发着孕育人才的结构主义功能,使所有徜徉其中的学子有所作为。分照片的时候,我炫耀地把文章给每人发了一份,得到同学和岳川教授的夸奖。那篇文章中有这样几句话:

> 掬一捧未名湖水,让你的面容映入湖中,相当于你的签到和洗礼;从此你就是其中一分子,可以尽享未名湖的历史文化馈赠……
> 这套程序包含着未名湖的结构方式和语法规则。未名湖的杨柳黄

了又绿,一批批学员像候鸟一样来了又去……未名湖,通过"一塔湖图"的综合功能,塑造着一代代学子的精神结构……

未名湖,你渊默而无声,你留下了一张多么大的无字书页!

这正是大学的功能。一所大学就像一张隐藏着无数隐迹稿本的羊皮纸,经过历史时空无数次地重复书写,蕴含着丰富的学术文化信息。因此,一所好的大学对于其就学者而言,真正的意义也许并不在于具体地从中学到多少知识,而是整体环境对于其学养和人格的浸润、熏陶。为此,我庆幸自己曾有一年时间在未名湖边流连,感受一个多世纪中外学人的流光遗韵。而上面的那篇文章就成了我和未名湖的个人契约。在我心中,未名湖就是一张等待书写的无字书页,它召唤和等待所有徜徉其中的学子填充、书写。而令我欣慰的是,我这个北大的过客式的学者,没有白白收受它的恩惠,今天也终于在这张硕大的空白纸页上题上了文字。

这本书是我的第一部学术著作。从立项到出书,经历了六个年头(写了三年,断断续续修改了三年),加上访学和出版,正好是八年。值此出版之机,我对自己的"八年学术抗战"(抵抗了很多干扰和诱惑)做个总结,同时我还要饮水思源,对这些年来一直支持我的亲朋好友表示感激。我要感谢栽培我与送我深造的赵桂珍局长和关玉田老师;感谢为我播下戏剧理论的种子的母校中央戏剧学院的老师;感谢文化部艺术科研立项小组的专家给了我探索这个有趣课题的机会;感谢尹俊明、崔林春两位兄长,他们把本书的出版当作一项文化工程来扶持;感谢北大出版社的编审江溶老师和闵艳芸编辑,他们对本书出版方案的设计和严谨把关使我了解到编辑对一部书最终面貌的塑造作用。最后,我还要感谢我的妻子贾岩,八年来,是她为我创造了一个"油瓶倒了不用扶"的写作环境。在这里我想当着天下辛勤治学的学子,对我贤德的娘子深鞠一躬。

希望看到本书的同道中人能就书中的疑难问题与我讨论。

我的邮箱是:lg64@yahoo.com.cn。

<p style="text-align:right">张兰阁2008年10月于吉林省艺术研究院</p>

图片及资料提供致谢

本书为全国艺术科学"十五"规划项目，在图片的使用上，得到了以下部门和个人的大力帮助。本人把这看作对中国话剧事业的支持。特在这里致以真挚的谢意。

中国国家话剧院资料室（包括原中央实验话剧院、中国青年艺术剧院，以及近年国际戏剧节外国剧团在华演出剧照。摄影师：曹志钢、曹西林、陈阿丁、耿乐、吴颂廉、田雨锋）

北京人民艺术剧院

林兆华戏剧工作室

上海话剧艺术中心艺术室

中央戏剧学院图书馆

国家图书馆港台室

北京大学图书馆

吉林省图书馆

田本相（《中国话剧百年图史》）

王永德（中央戏剧学院演出资料）

荣广润（上海戏剧学院演出资料）

林克欢（港台戏剧演出资料）

叶廷芳（德国戏剧演出资料）

童道明（俄苏戏剧演出资料）

林伟渝（美国夏威夷大学图书馆资料）

张秋思（伦敦大学图书馆资料）

书中图片凡与以上对应部分均由以上单位和个人提供或负责，不再一一标明出处。由于各种原因，一些摄影师未能署名，这里表示感谢并致歉。

<div style="text-align:right">张兰阁2008年10月于北京</div>

图书在版编目(CIP)数据

戏剧范型——20世纪戏剧诗学/张兰阁著.—北京:北京大学出版社,2009.1

ISBN 978-7-301-14726-9

Ⅰ.戏… Ⅱ.张… Ⅲ.戏剧史-研究-世界 Ⅳ.J805.1

中国版本图书馆 CIP 数据核字(2008)第 191112 号

书　　　名:戏剧范型——20世纪戏剧诗学
著作责任者:张兰阁　著
责 任 编 辑:闵艳芸
装 帧 设 计:徐 筠
标 准 书 号:ISBN 978-7-301-14726-9/J·0224
出 版 发 行:北京大学出版社
地　　　址:北京市海淀区成府路205号　100871
网　　　址:http://www.pup.cn
电　　　话:邮购部 62752015　发行部 62750672　编辑部 62750673
　　　　　　出版部 62754962
电 子 邮 箱:minyanyun@163.com
印 刷 者:北京利丰雅晋印务有限公司
经 销 者:新华书店
　　　　　700 毫米×1000 毫米　16 开　49.5 印张　490 千字
　　　　　2009 年 1 月第 1 版　2009 年 1 月第 1 次印刷
定　　　价:108.00 元

未经许可,不得以任何方式复制或抄袭本书之部分或全部内容。
版权所有,侵权必究
举报电话:010-62752024　电子邮箱:fd@pup.pku.edu.cn